ISBN 978-0-666-21427-0
PIBN 11038890

1 MONTH OF
FREE
READING

at

www.ForgottenBooks.com

By purchasing this book you are eligible for one month membership to ForgottenBooks.com, giving you unlimited access to our entire collection of over 1,000,000 titles via our web site and mobile apps.

To claim your free month visit:

www.forgottenbooks.com/free1038890

English
Français
Deutsche
Italiano
Español
Português

www.forgottenbooks.com

Mythology Photography **Fiction**
Fishing Christianity **Art** Cooking
Essays Buddhism Freemasonry
Medicine **Biology** Music **Ancient
Egypt** Evolution Carpentry Physics
Dance Geology **Mathematics** Fitness
Shakespeare **Folklore** Yoga Marketing
Confidence Immortality Biographies
Poetry **Psychology** Witchcraft
Electronics Chemistry History **Law**
Accounting **Philosophy** Anthropology
Alchemy Drama Quantum Mechanics
Atheism Sexual Health **Ancient History**
Entrepreneurship Languages Sport
Paleontology Needlework Islam
Metaphysics Investment Archaeology
Parenting Statistics Criminology
Motivational

KATALOG

DER KÖNIGLICHEN

NATIONAL-GALERIE

ZU BERLIN

VON

Dᴿ· MAX JORDAN.

SIEBENTE VERVOLLSTÄNDIGTE AUFLAGE.

ERSTER THEIL:

BESCHREIBUNG DES GEBÄUDES. — GESCHICHTE DER SAMMLUNG. —
VERZEICHNISS SÄMMTLICHER KUNSTWERKE.

MIT DREI GRUNDRISSEN.

1885.

ERNST SIEGFRIED MITTLER & SOHN

KÖNIGLICHE HOFBUCHHANDLUNG

KOCHSTRASSE 69. 70.

72,116

[handwritten: ... zweite decorations + frescoes —]
[handwritten: WC 47]
[handwritten: B52K]

INHALT.

—

Einrichtung des Katalogs.

———

ie vorliegende fiebente Auflage des Katalogs zerfällt in zwei Theile. In dem erften befchreibenden Theil ift alles Gefchichtliche, foweit es fich auf den Beftand der Sammlungen bezieht, die Schilderung des Gebäudes und feines monumentalen Schmuckes, endlich das vollftändige Verzeichnifs der Kunftwerke nebft vorgefetzter Namenslifte der Künftler enthalten.

Das Verzeichnifs gliedert fich in drei Abtheilungen, nämlich:

 I. Die Gemälde.

 II. Die Kartons und farbigen Zeichnungen, welche öffentlich ausgeftellt find.

 III. Die Bildhauerwerke.

Jede diefer drei Abtheilungen hat ihre befondere, auch in der neuen Auflage des Katalogs beibehaltene Nummernfolge in ununterbrochener

Reihe. Zur Unterſcheidung tragen die Gemälde goldene Namensſchilder in Gold-Rähmchen, die Kartons graue Namensſchilder in Gold-Rähmchen, die Bildhauerwerke graue Namensſchilder in Bronze-Rähmchen.

Der geſonderte zweite Theil giebt in alfabetiſcher Namensfolge kurze Biographieen ſämmtlicher in der Galerie vertretener Künſtler.

BERLIN, Januar 1885.

M. JORDAN.

Geſchichte der Sammlung.

———

Den Grundſtock der Kgl. National-Galerie zu Berlin bildet die aus 262 Nummern be-ſtehende, die Werke verſchiedener in- und ausländiſcher Malerſchulen des 19. Jahrhunderts umfaſſende Gemälde-Galerie des weiland Königl. ſchwediſchen und norwegiſchen Konſuls J. H. W. Wagener († 1861). Das Vermächtniſs deſſelben — Berlin 16. März 1859 — beſagt darüber:

»Seit einer Reihe von Jahren habe ich Ge-mälde lebender Künſtler angekauft und auf dieſe Weiſe eine Gemälde-Sammlung erlangt, die für die Kunſtgeſchichte von Intereſſe ſein wird, da ſie den Fortſchritt der neueren Kunſt an einzelnen Bildern bedeutender Maler von Jahr zu Jahr anſchaulich macht. Der gedruckte Katalog weiſt 256 Bilder nach, von denen jedoch No. 10 ausgeſchieden, da ich das unter dieſer Nummer aufgeführte Bild zurückgegeben habe. Dagegen hat ſich die Sammlung ſeit dem Druck

des Kataloges um fünf Bilder vermehrt, die in dem von mir gefchriebenen Kataloge bereits nachgetragen find, und wird vielleicht noch ferneren Zuwachs durch neue Ankäufe erhalten, wenn fich mir die Gelegenheit dazu darbietet. *) Es ift mein Wunfch, dafs diefe Gemälde-Sammlung in dem Umfang, wie fie bei meinem Ableben fich vorfinden wird, ungetrennt erhalten und dafs fie hier in Berlin in einem geeigneten Lokale aufgeftellt und allen Künftlern und Kunftfreunden ftets zugänglich gemacht werde, um fich an den einzelnen Gemälden zu erfreuen oder auch diefelben zu copieren oder fonftige Studien zu machen. Im Vertrauen auf das Urtheil vieler Kenner über den nicht unbedeutenden Kunftwerth der Sammlung, die ich mit einem Koftenaufwande von weit über 100,000 Thalern zusammengebracht und mit ftets wachfender Freude und Liebe gepflegt habe, wage ich es, diefelbe Seiner Königlichen Hoheit dem Prinzen Regenten und, infofern bei meinem Ableben die Regentfchaft beendet fein follte, Seiner Majeftät dem alsdann regierenden Könige als ein Legat anzubieten und um huldreiche Annahme deffelben im Intereffe der Kunft unterthänigft zu bitten. Es knüpft fich an diefe meine Bitte keinerlei andere Bedingung oder Befchränkung, als die ich in meinem obigen

*) Diefes ift allerdings mit zwei Bildern der Fall gewefen.

VIII

Wunfche für die ungetrennte Erhaltung, Auf-
ftellung und Benutzung der Sammlung bereits
auszufprechen mir erlaubt habe. Insbefondere
überlaffe ich es ganz dem Allerhöchften Er-
meffen, ob etwa die Sammlung noch in dem
Eingangs gedachten Sinne verftärkt und fort-
geführt werden foll, um fo zu einer nationalen
Galerie heranzuwachfen, welche die neuere Ma-
lerei auch in ihrer weiteren Entwickelung dar-
ftellt, und den Zweck, der mir bei Begründung
der Sammlung vorgefchwebt hat, vollftändiger
erfüllt, als dies während der kurzen Lebens-
dauer eines Einzelnen möglich ift etc.

Dies ift mein letzter Wille.«

gez. Joachim Heinrich Wilhelm Wagener.

Seine Majeftät der König geruhten hierauf die
nachfolgenden Allerhöchften Handfchreiben zu
erlaffen:

>An die Hinterbliebenen des Königlich
fchwedifchen Konfuls Wagener, zu Händen
der Gebrüder Wagener zu Berlin.«

>Ihr trefflicher Vater ift zu Meinem Leid-
wefen aus diefer Welt gefchieden, ehe Ich
noch Gelegenheit finden konnte, ihm ein
Wort der Anerkennung und des Dankes aus-
zufprechen für eine kurz vor feinem Tode
Mir gemachte Zuwendung, welche fchon
von feiner warmen Vaterlandsliebe ehrenvoll
zeugte. Nun aber hat der Entfchlafene
durch das, Ihrer Mittheilung vom 14. d. M.

zufolge, Mir zugedachte Vermächtnifs feiner
Gemälde-Sammlung, des fchönen Denkmals
eines der Pflege und Förderung vaterländi-
fcher Kunft mit feltener Liebe und Frei-
gebigkeit zugewendeten edeln und feinfühlen-
den Geiftes, Mich zu einem noch viel gröfseren
Schuldner feines hochherzigen Patriotismus
gemacht. Ich weifs Mich diefer Schuld nicht
beffer zu entledigen, als durch dankbare
Annahme der koftbaren Zuwendung und
bereitwillige Übernahme der Fürforge, dafs
die Sammlung ganz den Beftimmungen und
Wünfchen ihres würdigen Urhebers gemäfs
und zugleich in einer Weife erhalten bleibe,
die ihm bei feinen Mitbürgern und im ge-
fammten Vaterlande für die Gegenwart und
Zukunft das ehrenvolle und dankbare An-
denken fichert, auf das er gerechten An-
fpruch hat. Ihnen aber, den Hinterbliebenen
und Erben des uneigennützigen Patrioten,
widme Ich gern Meine aufrichtige Aner-
kennung der edeln, Ihres Vaters würdigen
Gefinnung, womit Sie dem Opfer eines fo
werthvollen Theils feiner Nachlaffenfchaft
zugeftimmt haben. Wegen Übernahme der
Sammlung ift der Minifter der geiftlichen
Angelegenheiten mit Anweifung verfehen
worden.«
Berlin, den 27. Februar 1861.

(gez.) WILHELM.

x

Nachdem hierauf der Minifter von Beth- mann - Hollweg Vorkehrungen getroffen, um die Abficht des Erblaffers, feine Sammlung dem Publikum zugänglich zu machen, thunlichft bald zu verwirklichen, erging die weitere Allerhöchfte Beftimmung über die vorläufige Unterkunft und fernere Behandlung der Wagener'fchen Galerie. Diefelbe fchliefst:

›Zugleich will Ich, den von dem patriotifchen Stifter in feinem letzten Willen ausgefprochenen Gedanken zu dem Meinigen machend, dafs mit diefer Sammlung der Grund zu einer vaterländifchen Galerie von Werken neuerer Künftler gelegt werde, und indem Ich Ihren hierauf zu richtenden weiteren Anträgen entgegenfehe und Mich freuen werde, wenn Kunftfreunde, in gleicher Gefinnung wie der verewigte Wagener, zur Verherrlichung der Kunft und zum ehrenden Gedächtnifs ihrer Beförderer durch Beifteuer vorzüglicher Meifterwerke für das Gedeihen diefer nationalen Anftalt mitwirken wollen, werde Ich Selbft auch durch Hingabe hierzu fich eignender in Meinem Befitz fich befindender Gemälde dazu beizutragen Mir angelegen fein laffen.‹

Berlin, den 16. März 1861.

(gez.) WILHELM.
(ggez.) von Bethmann-Hollweg.

XI

Auch Ihre Majeftät die Königin bezeugte durch ein Allerhöchftes Schreiben vom 19. März 1861 dem Minifter ihren gnädigften Antheil an dem für das Kunftleben der Hauptftadt fo erfreulichen Ereignifs.

———

Der Vorbericht in dem von Dr. Waagen verfafsten Katalog der Wagener'fchen Sammlung gibt über den Stifter und feinen Kunftbefitz nähere Auskunft. Konful Wagener hatte von Jugend auf eine warme Liebe für die bildende Kunft. Der Wunfch, derfelben durch Erwerbungen von Gemälden Nahrung zu geben, konnte indeffen erft feit dem Jahre 1815 Verwirklichung finden. Obgleich er von feinem Vater eine Anzahl faft nur älterer Bilder geerbt hatte, fafste er doch von vornherein den Entfchlufs, lediglich Bilder von Malern unferer Zeit zu kaufen. Seine erfte Erwerbung war ein Landfchaftsbild des von ihm hochverehrten Schinkel (No. 200 des Waagen'fchen Katalogs = No. 291 des gegenwärtigen); es folgten 1818 zwei Bilder von Franz Krüger. Obgleich feiner Aufmerkfamkeit kein namhaftes Talent der Berliner Schule entgangen ift, fo erweiterte er doch fchon zeitig den Kreis feiner Kunftliebe über ganz Deutfchland. Vom Jahre

1823 bis zum Jahre 1829 zog befonders die Wagener'fche Sammlung. blühende Münchener Schule fein thätiges Intereffe auf fich. Als jedoch vom Jahre 1828 ab unter Wilhelm Schadow's Leitung die Düffeldorfer Schule emporblühte, wendete ihr Wagner die lebhaftefte Theilnahme zu, fodafs fich bald die meiften ihrer Vertreter durch charakteriftifche Arbeiten in feiner Sammlung vereinigt fahen. Auch vereinzelt ftehende deutfche Maler von Bedeutung, und endlich die aufserhalb Oefterreichs fo felten vorkommenden Wiener Meifter jener Zeit find würdig vertreten.

Schon früher hatte die Sammlerluft Wagener's felbft die Grenzen Deutfchlands überfchritten. Den bedeutendften belgifchen und holländifchen Malern reihten fich franzöfifche und englifche an.

Wagener begnügte fich nicht, bei den Künftlern Beftellungen zu machen, fondern war jederzeit bemüht, fich das Werthvollfte aus den Berliner Kunftausftellungen anzueignen oder befonders ausgezeichnete Bilder aus dritter Hand zu erwerben. Auf folche Weife ift es ihm gelungen, eine Sammlung zu vereinigen, in welcher die verfchiedenen Schulen der neudeutfchen Malerei und der gleichzeitigen ausländifchen in allen wefentlichen Fächern und in feltener Vollftändigkeit vorhanden find.

Erweiterung
der
Sammlung.

achdem die Wagener'fche Galerie, mit welcher zugleich der Briefwechfel des Sammlers mit den verfchiedenen Künftlern über die von ihm erworbenen Gemälde zum gröfsten Theil Eigenthum des Staates wurde, am 22. März 1861 in den Räumen der Kgl. Akademie der Künfte öffentlich aufgeftellt worden, erfuhr fie alsbald fchätzbare Bereicherungen im Sinne ihrer Erweiterung zu einer nationalen Gemälde-Galerie. Seine Majeftät der König und Ihre Majeftät die Königin überwiefen derfelben unter Vorbehalt des· Allerhöchften Eigenthumsrechtes im Jahre 1861 eine gröfsere Anzahl von Gemälden und Zeichnungen, welche fpäter theilweis durch andere, den im Lauf der Zeit veränderten Bedürfniffen der Sammlung entfprechendere 'erfetzt worden find.

Gefchenke. Aus den Kreifen der Bürgerfchaft Berlins und von anderen Seiten wurden dargebracht: im Jahre 1863 von dem Hiftorienmaler H. Wittich das Bild No. 92; 1864 von dem Commerzienrath Th. Flatau das Bild No. 20; 1865 von Fräulein Henriette Kemnitz das Bild No. 117; 1866 von den Erben des Rentiers Anton Bendemann die Bilder No. 60, 147, 286; 1868 von dem Maler L. de Haas fein Gemälde No. 103; 1869 aus dem Nachlafs der Frau Humbert fechs als Wandfchmuck ausgeführte Landfchaften von Schinkel (No. 295—

XIV

300) und von dem Banquier Brofe das Bild von E. Fries No. 79; 1867 von der Familie Fried- laender aus dem Nachlafs des Herrn Joh. Benoni Friedlaender die Bilder von Graff und Tifchbein d. Ä. (No. 94 und 356); 1872 aus dem Nachlafs des Grafen Oskar v. Krockow auf Wickerode fein Gemälde No. 186; 1873 von den Erben des Geh. Regierungsraths Prof. v. Raumer das Bild No. 366 und die Porträtbüfte Fr. v. Raumer's von Drake (I. Abth. No. 2); vom Germanifchen Mufeum zu Nürn- berg ein Karton von Wanderer (II. Abth. No. 85). Im Jahre 1874 erhielt die Galerie aus dem Nach- lafs der hochfeligen Königin Elifabeth das Gemälde No. 359, als Vermächtnifs der Frau Karoline Friebe das Bild No. 183, fowie mehrere Bilder aus dem Nachlafs des Rittergutsbefitzers J. W. Mofsner (vgl. No. 133, 134 und 264), 1875 von Rudolf Wichmann das Gemälde feines verftorbe- nen Bruders No. 386 und 1876 die vom Profeffor Plockhorft gemalten Bildniffe Ihrer Majeftäten (No. 247 und 248) von dem Rentier Mühlberg. Wichtigen Zuwachs bot i. J. 1873 der Ankauf der Sammlung des Vereins der Kunftfreunde in Preufsen, welche aus den Gemälden No. 90, 97, 155, 167' 191, 218, 309, 317, 327 und den Skulpturen No. 1 und 5 beftand.

Werthvolle Förderung empfing die nationale Kunftfammlung dadurch, dafs im Jahre 1865 der verftorbene Kammerger.-Affeffor v. Rohr derfelben ein Geldlegat von 15,000 Thlrn. letztwillig ver-

machte, deffen Zinfen zum Ankauf von Gemälden verwendet werden follen.*)

Eine noch bedeutendere Zuwendung gleicher Art ift dem Inftitute durch die von den Kifs'fchen Ehegatten errichtete Stiftung zu Theil geworden, aus deren Nachlafs aufserdem zwei Marmor- und drei Bronzewerke des Bildhauers Kifs (f. Abth. I. No. 6, 7, 8, 9, 10), fowie drei Ölgemälde von Dräger, Pape und Otto (Abth. III. No. 65, 239 und 391) im J. 1875 überwiefen wurden.**)

Vermehrung. Die regelmäfsige Vermehrung der Königlichen National-Galerie, deren Sammlungsgebiet aus-fchliefslich die deutfche Kunft unferes Jahrhunderts bildet, erfolgt durch Ankäufe aus Mitteln des im Staatshaushalt ausgefetzten Fonds für Kunftzwecke (300,000 Mark), über deren Verwendung der vorgefetzte Minifter der geift-lichen, Unterrichts- und Medizinal-Angelegenheiten das Gutachten einer befonderen, aus Künftlern und Kunftkennern der Monarchie zufammen-gefetzten Landes-Kommiffion erfordert.

Aufftellung. Der gefammte Beftand an Ölgemälden und Statuen wurde im Januar 1876 dem neuernannten

*) Aus diefem Fond wurden erworben: Die Bilder von A. v. Heyden (No. 130), von Gentz (No. 408), von C. Rott-mann (No. 494), von V. Ruths (No. 502) und von E. Lugo (No. 511 und 512).

**) Erworben find aus dem Kifs'fchen Fond: Die Bild-hauerwerke von Hähnel (III. Abth. No. 28), von Volk-mann und Hildebrand (III. Abth. No. 42 u. 45) fowie das Gemälde von Bokelmann (I. Abth. No. 463).

XVI

Direktor übergeben; im Herbft folgte die Über-
nahme der bis dahin in Verwahrung der General-
Direktion der Königl. Mufeen befindlichen Kartons
von Cornelius, welche vor ihrer endgiltigen Auf-
ftellung in den für fie eingerichteten Oberlicht-
fälen dem zeitraubenden und fchwierigen Prozefs
der Ablöfung und Neuauffpannung zu unterziehen
waren. Die Aufftellung der damals aus 391 Öl-
gemälden, 85 Kartons und farbigen Zeichnungen
und 16 Bildhauerwerken beftehenden Sammlung
wurde am 20. März 1876 vollendet, und am fol-
genden Tage vollzogen Se. Majeftät der Kaifer
und König in Gegenwart zahlreicher deutfcher
Fürften und anderer hoher Gäfte. die Einweihung
der Königl. National-Galerie, fodafs diefelbe am
Geburtstagsfefte Sr. Majeftät dem Publikum ge-
öffnet werden konnte.

Seit dem Tage der Eröffnung bis zum
1. Januar 1885 empfing die Galerie folgende
Bereicherungen durch Gefchenke:

Von Herrn F. Gehrig das Bild von Catel
No. 393; von Herrn R. Wichmann das Bild von
Blanc No. 394; von Herrn H. Wichmann das
Bild von Daege No. 395; von der verftorbenen
Frau A. Wichmann das Bild von Hopfgarten
No. 396, die Büften von Begas und von L. Wich-
mann I. Abth. No. 17 und No. 19; von Frau
F. Meudtner geb. Dann das Bild von Kraufe
No. 397; als Vermächtnifs des verftorbenen Ge-
neral-Konfuls Herrn Maurer das Bild von Graeb

No. 398; als Vermächtnifs der hochfeligen Frau Prinzeffin Karl von Preufsen das Bild von Seyffert No. 432; von Fräulein Mina Henneberg in Braunfchweig eine gröfsere Anzahl von Studien und Entwürfen zu den der Galerie angehörigen Gemälden ihres verftorbenen Bruders, des Malers R. Henneberg; von der verw. Frau Odebrecht in Greifswald das von ihrem Sohn gemalte Bild No. 458; von Herrn A. v. Heyden eine Sammlung von Studien zu den von ihm in der National-Galerie ausgeführten Wandgemälden; von der verw. Frau Johanna Reimer in Berlin das von ihrem Sohne gemalte Bild No. 478; von der verw. Frau Hofrath Feuerbach in Nürnberg das von ihrem Sohne Anfelm Feuerbach gemalte Bild No. 475; von dem Freiherrn E. von Erlanger in Paris das Gemälde von Brožik No. 482; von dem Geh. Commerzienrath Delbrück ein Marmor-Relief von Heidel (III. Abth. No. 43).

Von der Königl. Akademie der Künfte zu Berlin find vier Zeichnungen von Asmus Jakob Carftens (II. Abth. No. 88, 89, 90, 91) und der Karton ›Wiedererkennung Jofephs‹ von Cornelius (II. Abth. No. 93) der Galerie zur Auffellung überwiefen worden.

Der Gefammtbeftand der Sammlungen ift z. Z. auf 515 Ölgemälde, 120 Kartons und farbige Zeichnungen und 45 Bildhauerwerke angewachfen.

Sammlung der Handzeichnungen.

Im Jahre 1878 wurden auf Verfügung des Miniſters der geiſtlichen, Unterrichts- und Medicinal-Angelegenheiten die bisher im Königl. Kupfer-ſtich-Kabinet verwahrten Handzeichnungen deutſcher Meiſter des XIX. Jahrhunderts der National-Galerie übereignet, welcher nunmehr die Fortſetzung dieſer Sammlung obliegt. Über den Beſtand des am 1. Januar 1879 der Benutzung übergebenen Handzeichnungs-Kabinets der National-Galerie wird vorläufig ein handſchrift-liches Verzeichniſs geführt.

Seit Eröffnung der National-Galerie finden in den bis jetzt von der Sammlung noch nicht in Anſpruch genommenen Räumen des oberſten Geſchoſſes zeitweilig Ausſtellungen von Origi-nalwerken verſtorbener deutſcher Künſtler des XIX. Jahrhunderts ſtatt, zu welchen beſon-dere kurze Kataloge ausgegeben werden. Sie verfolgen den Zweck, Künſtler und Laien mit dem Entwickelungs- und Studiengang hervorragender Meiſter näher vertraut zu machen, und bieten neben ausgeführten Werken namentlich Hand-zeichnungen und Entwürfe, welche theils aus dem Nachlaſſe der Künſtler, theils aus öffentlichen und privaten Sammlungen ſtets mit dankens-wertheſter Bereitwilligkeit zur Verfügung geſtellt

XIX

b*

worden find. Solcher Sonder-Ausftellungen haben
bis jetzt 19 ftattgefunden.

Seit dem Januar 1884 ift die Graf Atha-
nafius v. Raczynski'fche Kunftfammlung,
welche bis dahin in einem befonderen Gebäude
am Königsplatz hierfelbft aufgeftellt war, infolge
eines mit Allerhöchfter Genehmigung Sr. Majeftät
des Kaifers und Königs mit dem Raczynski'fchen
Fideikommifs-Inhaber abgefchloffenen Staatsver-
trages im oberen Gefchofs der National-Galerie
aufbewahrt und dem Publikum zugänglich. Ein
neuer Katalog derfelben befindet fich im Druck.

Um den in neuerer Zeit hervorgetretenen
Wünfchen gröfserer Provinzialftädte nach Theil-
nahme an dem Genufs der für die National-
Galerie erworbenen Gemälde zu entfprechen,
haben Se. Majeftät der Kaifer und König zu
genehmigen geruht, dafs folche Bilder, deren
Urheber in der Sammlung mehrfach vertreten
find, unter beftimmten, durch ein befonderes
Reglement feftgefetzten Bedingungen auch aufser-
halb Berlins zeitweilig aufbewahrt werden dürfen.
Infolge deffen find nach Beftimmung des Minifters
der geiftlichen etc. Angelegenheiten zur Zeit an
die Städte Düffeldorf, Barmen, Magdeburg, Stettin,
Kiel, Breslau, Pofen und Strafsburg i. E. je
4 Gemälde der Galerie (im Ganzen 32 — f. das
Verzeichnifs im Anhang des Katalogs) dargeliehen.

XX

Das Haus und fein monumentaler Schmuck.

I.

Baugefchichte der National-Galerie.

ach der Abficht des hochfeligen Königs Friedrich Wilhelm IV. war das in den Jahren 1841 bis 1845 von Stüler erbaute Neue Mufeum beftimmt, einen Theil der grofsartigen Forum-Anlage zu bilden, welche in dem vom Architekten weiter ausgearbeiteten Königlichen Entwurfe zur Ausführung auf der fogenannten Mufeums-Infel gedacht war. Hier follten, durch Säulengänge und offene Hallen verbunden, alle für Zwecke der Kunft in der Landeshauptftadt erforderlichen Bauten: Mufeen, Akademie, Verwaltungsgebäude, vereinigt gruppiert werden.

Als Mittelpunkt der gefammten Anlage war ein auf hohem Unterbau ruhender korinthifcher

Tempel mit Säulenumgang beabfichtigt, welcher
in feinem unteren Stockwerke Hörfäle, im grofsen
Hauptgefchofs eine mächtige Aula einfchliefsen
follte.

König Friedrich Wilhelm IV. ftarb ohne
feinen Plan verwirklicht zu fehen. Nachdem je-
doch infolge des Vermächtniffes der Wagener'fchen
Sammlung an Se. Majeftät den regierenden König
der Plan zur Schaffung einer nationalen Kunft-
fammlung gefafst worden (f. oben), ging man auf
das Projekt des hochfeligen Königs zurück, und
zwar wurde der urfprünglich als Aula gedachte
'Mittelbau der Mufeums-Anlage nunmehr mit dem
Zwecke zur Ausführung beftimmt, als Mufeum
für die künftige National-Galerie zu dienen. Stüler,
der vertraute künftlerifche Beirath des hochfeligen
Königs, wurde mit der Umarbeitung betraut und
vollendete die neuen Pläne des Gebäudes kurz
vor feinem Tode im Jahre 1865. Die nach einer
Skizze von der Hand König Friedrich Wil-
helm's IV. entworfene äufsere Geftalt des Bau-
werkes behielt er im Wefentlichen bei und fuchte
der veränderten Zweckbeftimmung des Haufes
durch andere Eintheilung und Entwickelung der
Innenräume zu entfprechen, eine Aufgabe, welche
nur dadurch zu löfen war, dafs dem Äufseren
des Gebäudes anftatt der peripteralen die pfeudo-
peripterale Form an drei Seiten gegeben wurde,
d. h. ftatt der umlaufenden Säulenftellung die
Anordnung der mit der Mauer zufammen-

wachfenden Halbfäulen. Auch der früher beab-
fichtigte Zugang durch eine einfachere Freitreppe
wurde weiter vorgefchoben und zu einer breiten
Doppelftiege erweitert, deren oberer Abfatz zur
Aufnahme des Reiterftandbildes König Friedrich
Wilhelm's IV. beftimmt wurde. Zugleich mufste,
um dem weftlich benachbarten Neuen Mufeum
das Licht nicht zu befchränken, die Baulinie
etwas mehr nach Norden gerückt werden, wo-
durch der zu Garten - Anlagen benutzte Platz
zwifchen dem Säulengang längs der Packhofstrafse
und dem Mufeum entftand.

Der Bau, deffen Koften die Landesvertretung
mit der Vorausfetzung gewährte, dafs in demfelben
auch geeignete Räume zur Aufftellung der im
Befitze des Staats befindlichen Kartons von Cor-
nelius hergeftellt würden, begann im Frühjahr 1866,
nachdem eine Spezial-Bau-Kommiffion zur Aus-
führung deffelben gebildet war. Als künftlerifcher
Leiter des Baues fungierte der nachmalige Geh.
Oberhofbaurath Strack, als technifcher der (i. J. 1876
verftorbene) Geh. Baurath Erbkam; die Ausfüh-
rung auf der Bauftelle unterftand während der
erften Jahre dem Baumeifter · Reinecke, feit 1873
dem Bauführer Hofsfeld. Mafsgebend blieb im
Grofsen der Stüler'fche Entwurf, während die Anlage
des Veftibüls und des Treppenhaufes, die Ausbildung
aller architektonifchen Details und der einzelnen
Innenräume durchaus das eigene Werk Strack's
find, welcher bald nach Vollendung der Säulenhalle

XXIII

und fonftigen architektonifchen Umgebungen der National-Galerie, im Juni 1880 verftarb.

Die erften Baujahre 1866 und 1867 nahm die Legung der Fundamente in Anfpruch, welche in einer Tiefe von durchfchnittlich 8 Meter durch Kaftengründung hergeftellt find; im Herbft 1867 war das Mauerwerk zu einer Höhe von ungefähr 4 Meter über dem Erdboden emporgeftiegen, und am 2. December wurde der Grundftein eingefenkt. Im Laufe des folgenden Jahres war das Erdgefchofs, welches die Skulpturenhalle enthält, im Rohbau vollendet und die Aufführung des oberen Hauptgefchoffes mit den grofsen Cornelius-Sälen bis zur Höhe der Fenfteranfätze gefördert. Von da an ftieg der Bau infolge der grofsen conftructiven Schwierigkeiten der Dach-Anlage, der eingetretenen Strikes der Bauhandwerker und des Ausbruchs des franzöfifchen Krieges langfamer in die Höhe, fodafs erft feit 1872 mit dem innern Ausbau begonnen werden konnte, welcher mit feinem ausgedehnten monumentalen Schmuck am 1. Januar 1876 vollendet worden ift.

Der Kern des aus Nebraer Sandftein ausgeführten Gebäudes ift ein Rechteck von 62,80 Meter Länge und 31,40 Meter Breite, nach Norden zu durch einen halbkreisförmigen Ausbau (Apfis) erweitert, während fich nach Süden die Freitreppe vorlegt, fodafs die Gefammtlänge 96 Meter beträgt. Der äufseren Geftalt nach

bildet daffelbe einen Pfeudoperipteros korinthifchen Stils mit einer Vorhalle von acht freiftehenden Säulen, das Ganze erhoben auf einem 12 Meter hohen Unterbau, welcher in den Souterrainräumen Beamten - Wohnungen, Verwaltungsräume und Magazine, in feinem oberen Theile das erfte Hauptftockwerk der Säle enthält. Der ganzen Höhe des zweiten Hauptgefchoffes entfprechen im Innern nur die beiden grofsen Oberlicht-räume, während zu beiden Seiten derfelben und durch die Apfis zwei Zimmerreihen überein-ander angelegt find, von denen die obere durch Zenithlicht, die untere durch Seitenlicht erhellt ift.

Das I. Gefchofs, aus einer von Säulen ge-tragenen Vorhalle mit Kaffettendecke, einem quergelegten Vorfaal, zwei parallelen Saalreihen und der fchliefsenden Apfis beftehend, enthält links die für Bildhauerwerke beftimmte gewölbte Saalgruppe und einen Gemälderaum, rechts vier Räume für Gemälde, welche mit den Skulpturen-fälen in die Vorhalle der aus fünf Fächer-Kabinetten gebildeten Apfis münden. Die Querwände der Bilderräume find zur Gewinnung der vorzüg-lichften Beleuchtung in fpitzem Winkel zur Fenfter-wand geftellt. — Die Räume des II. Gefchoffes beftehen aus einer mit vier Nifchen verfehenen Eingangshalle mit Kuppel und zwei grofsen Ober-lichtfälen, von denen der zweite fchmälere durch eine Nifche mit Halbkuppel abgefchloffen ift; ferner aus zwei Bilderfälen und einem Verbin-

XXV

dungs - Korridor an jeder Seite, sowie aus der
Apſis mit fünf Fächerräumen. — Das III. Ge-
ſchoſs enthält auſser einem neben der Vorhalle
angebrachten Saal ſechs Seitenräume nebſt fünf
Apſis-Kabinetten.

Längs der Auſsenwände des Gebäudes ſind
zwiſchen den Halbſäulen Tafeln angebracht, welche
in eingegrabener vergoldeter Schrift 36 Namen
deutſcher Meiſter bildender Kunſt enthalten.

Durch den Haupteingang in der Unterfahrt,
der von zwei aus einem erratiſchen Block ge-
ſchnittenen polierten Granitſäulenreihen geſchmückt
iſt, tritt man in das erſte Vorhaus, deſſen Wände
unterhalb mit rothem Pyrenäenmarmor (grand
jaspé) belegt, durch Blend - Arkaden geſchloſſen
ſind. Eine dreiarmige Marmortreppe führt in den
oberen Theil des Veſtibüls, welches, durch ſechs
carrariſche Marmorſäulen getragen, nach rechts
in einen Vorraum an der Fenſterwand, nach
links in das Treppenhaus mündend den Zugang
zu den Sälen des I. Hauptgeſchoſſes vermittelt.
Die Treppe (aus carrariſchem Marmor II. Klaſſe)
führt in drei Läufen zum oberen Vorraum, deſſen
metallene Kaſſettendecke durch vier ioniſche Säulen
getragen wird, von welchen die beiden nach der
Fenſterwand zu ſtehenden durch Marmorſchranken
verbunden ſind. Die Wände des geſammten
Treppenhauſes ſind mit röthlichem Stucco luſtro
verkleidet. Zum III. Geſchoſs führt die Treppe
rechts in drei Läufen aufwärts zum oberen Vor-

raum, der fich, von zwei korinthifchen Säulen unterbrochen, in ganzer Breite nach dem Treppenhaufe öffnet. Zwei fchräg am durchgehenden Kuppelraum des II. Gefchoffes entlang gelegte Durchgänge leiten zu den oberften Zimmerreihen.

Die Querhalle des I. Gefchoffes ruht auf zwölf Säulen aus fchwarzblauem belgifchen Marmor (bleu belge) mit Kapitellen und Bafen aus vergoldetem Zinkgufs, die Wände find mit gelbem Stucco luftro bedeckt; die Skulpturenfäle, von Säulen aus rothem belgifchen Marmor mit Bafen und Kapitellen aus carrarifchem Marmor getragen, haben Wände von dunkelgrünem Stucco luftro; die Bilderfäle zur Rechten tiefrothe Tapete, von lichtem Stuck umfchloffen.

Im II. Gefchofs: Kuppelfaal mit acht Säulen aus grünem belgifchen Marmor, deren Trommeln unterhalb mit durchbrochenem Blatt- und Blumenfchmuck aus vergoldetem Zink verziert find, auf Sockeln von fchwarzem belgifchen Marmor, die Wandflächen roth. Die Cornelius - Säle haben olivengraue Tapete mit Bronze - Einfaffung und niedrigem Holzfockel, die Bilderfäle durchweg rothe Tapete mit verfchiedenem Deckenornament, die Korridore graugrünen Anftrich, die Kabinette der Apfis goldfarbene Tapete mit reicher Bronze-Einfaffung und plaftifchem Deckenfchmuck.

XXVII

II.

Plaftifcher und malerifcher Schmuck.

a) Am Äufseren:

Am Beginn der Wangen beider Freitreppen zwei plaftifche Gruppen, darftellend den Unterricht in der Kunft: links den des Bildhauers, rechts den des Malers, in Sandftein ausgeführt von Professor Moriz Schulz; als oberer Abfchlufs der Treppenwangen unmittelbar vor den Säulen der Vorhalle: zwei fitzende Figuren in Sandftein, Erfindung und Ausführung des Kunftwerks: rechts der Kunftgedanke, ausgeführt von Profeffor A. Calandrelli, links die Kunfttechnik, von K. Mofer. Unter der Vorhalle an der Stirnwand zu beiden Seiten der oberen Eingangsthür Relief-Fries, darftellend den Entwickelungsgang der deutfchen Kunft in ihren Hauptvertretern, einerfeits (von links nach rechts fortfchreitend) die Zeiten vom frühen Mittelalter bis auf Dürer und Holbein, andererfeits (von rechts nach links) das moderne Zeitalter von Schlüter bis auf die neueften Jahrzehnte; die Schlufsfiguren nach innen nächft der Thür begrüfst durch allegorifche Geftalten der einzelnen Künfte, der Gefchichte und des Ruhmes; das Ganze modelliert von Profeffor Moriz Schulz, in franzöfifchem Kalkftein gefchnitten von Böllert. Über dem Figurenfries unmittelbar unter der

XXVIII

Decke: Arabeskenfries (Adler mit Kandelabern und Blattornament) nach Zeichnung von Strack in Glasmofaik ausgeführt von Salviati in Venedig. Im grofsen Giebelfelde die Statuengruppe »Germania als Befchützerin der bildenden Künfte«, componiert von M. Schulz, in Sandftein ausgeführt von Profeffor H. Wittig; der Giebelauffatz zuoberft (Akroterion) die Gruppe der drei bildenden Künfte: Baukunft, Bildhauerei und Malerei, entworfen und in Sandftein ausgeführt von R. Schweinitz.

b) Innenfchmuck:

I. Gefchofs.

Die Eingangshalle, in welche man durch das untere Portal gelangt, und welche durch die von zwei vortretenden Poftamenten durchbrochene, zum Niveau des I. Gefchoffes hinanführende Vortreppe getheilt wird, enthält innerhalb der Zwickel zwifchen den Bogenftellungen der Wände 15 Reliefbildniffe hervorragender deutfcher Meifter unferes Jahrhunderts in Stuck ausgeführt, und zwar: an der Eingangswand: Schwanthaler u. J. Schnorr von Carolsfeld; an der Wand zur Linken, innen: Overbeck, Gottfried Schadow und Klenze; aufserdem nach der Innentreppe zu: Stüler; an der Wand zur Rechten, innen: Carftens, Cornelius, Kaulbach; aufsen: Schwind und Rietfchel; an der inneren Portal-

wand, vorn: Schinkel und Rauch; hinten:
E. Hildebrandt und Fr. Tieck, — ausgeführt
von Mofer, Brodwolf, Geyer und Schwei-
nitz. Im Bogenfeld über der Eingangsthür zu
den Skulptur- und Gemäldefälen des 1. Gefchoffes:
Relief im Bogenfeld, darftellend die vereinigten
Künfte (in leichter farbiger Behandlung) von
Hartzer.

Querhalle.

Gemälde der Bogenfelder und der Deckenwölbung,
darftellend die Hauptfcenen aus der Nibelungen-
Sage in Wachsmalerei von Ernft Ewald.

Im Gurtbogen am Fenfter Siegfried, gegen-
über Brunhild ($^3/_4$ lebensgrofse farbige Figuren
auf lichtem Grund), in der Wölbung (kl. Figuren
grau in grau): Siegfried bezwingt den Albe-
rich und raubt ihm feine Schätze.

Erfte Gewölbekappe, Bogenfelder (farbige
Figuren, $^3/_4$ lebensgrofs auf dunklem Grund):
Kriemhilden's Traum und Gunther's Fahrt
nach Ifenland; in der Kappe: Wettkampf
Gunther's mit Brunhild, Verlobung Sieg-
fried's mit Kriemhild; im runden Mittelfeld:
die drei burgundifchen Königsbrüder.

Zweite Gewölbekappe, Bogenfeld: Brun-
hild's Ankunft in Worms; in der Kappe: Streit
der Königinnen um den Gürtel: Gunther von

Hagen gegen Siegfried gereizt; im Mittelfeld: Thiergeftalten.

Dritte Gewölbekappe, Bogenfeld: Hochzeit Gunther's und Siegfried's; in der Kappe: Siegfried's Leiche wird nach Worms getragen; die Werbung Rüdiger's für König Etzel um Kriemhild; im Mittelfeld: die einfame Kriemhild.

Vierte Gewölbekappe, Bogenfeld: Siegfried's Abfchied von Kriemhild; in der Kappe: Hagen mit den Donau-Nixen, Hagen mit Volker. Wacht haltend; im Mittelfeld; Thiergeftalten.

Fünfte Gewölbekappe, Bogenfelder: Siegfried's Ermordung durch Hagen und Kriemhilden's Klage um Siegfried's Tod; in der Kappe: Beginn des Kampfes in König Etzel's Palaft; Kampf der Burgunden an der Treppe; im Mittelfeld: Etzel und Kriemhild.

Im Gurtbogen am Fenfter rechts: Hagen und Gunther; gegenüber Dietrich von Bern und Hildebrand; in der Mitte: Hagen, den Nibelungenhort verfenkend.

Skulpturenfäle.

In den Fenfterleibungen: Medaillons in Stuck von Landgrebe; am erften Fenfter links: Thetis bringt dem am Leichnam des Patroklos klagenden Achill neue Waffen; Daedalus fchmiedet dem Ikarus Flügel.

Am zweiten Fenfter links: Die Erfindung der Malerkunft (Dibutades), rechts: Polyklet in feiner Werkftatt.

Am dritten Fenfter links: Phidias, vom Eros begeiftert, rechts: Pygmalion vor feinem athmenden Bildwerk.

Halle vor der Nifche: Zwickel- und Friesgemälde in Wachsfarbe, enthaltend: die erfteren Amor- und Pfychegeftalten, die letzteren Geniengruppen mit Beziehung auf die Künfte und die leiblichen Genüffe, ausgeführt von Ernft Röber, Fritz Röber und Rudolf Bendemann.

Treppenhaus.

Kulturgefchichtlicher Figurenfries in Stuck von Otto Geyer, enthaltend von links nach rechts: Cheruskerfürften mit erbeuteten römifchen Waffen (9 n. Chr.), lagernde Deutfche, Winfried-Bonifacius vor der gefällten Wodans-Eiche (755), Karl der Grofse (768—814) mit Roland vor den unterworfenen Sachfenfürften Wittekind und Albion; die Kaifer Heinrich I. (919—936) und Otto I. (936—973) als Städtegründer. Bifchof Meinwerk von Paderborn (1009 bis 1036) mit dem Plane des Domes feiner Stadt; Bernward von Hildesheim (992—1022) an der Hildesheimer Säule arbeitend; Lambert von Afchaffenburg (1050) als Gefchichtfchreiber der

XXXII

fächfifchen Kaifer; Friedrich der Rothbart (1152 bis 1190) mit dem Dichter Heinrich von Veldeck und Otto von Freifing, dem Gefchichtfchreiber der Staufer. Vor ihnen Heinrich Welpode, der Stifter des Hofpitaliter-Ordens, und Bernhard von Clairvaux (Kreuzzüge); Erwin von Steinbach († 1318) als Baumeifter des Strafsburger Münfters mit feiner angeblichen Tochter Sabina; neben ihnen Wilhelm von Köln (um 1380).

An der Fenfterwand: Landgraf Hermann I. von Thüringen (1190—1216) und feine Gemahlin auf dem Throne, neben ihnen rechts die Dichter Wolfram von Efchenbach, Gottfried von Strafsburg und Biterolf, links Klingfor, Walther von der Vogelweide, Heinrich von Ofterdingen und Reinmar der Zweter; die drei Begründer der Buchdruckerkunft Schoeffer, Gutenberg und Fuft (um 1450); Martin Behaim der Verfertiger des erften Globus (um 1492); Kopernikus, die Himmelsbahnen verzeichnend († 1523); die Humaniften Ulrich von Hutten († 1523), Franz von Sickingen, Bugenhagen und Juftus Jonas vor dem predigenden Melanchthon; Martin Luther, das Evangelium erhebend, neben ihm Landgraf Philipp der Grofsmüthige von Heffen, Friedrich der Weife und Johann Friedrich von Sachfen (1532—1547); Lucas Cranach (1472—1553) das Bildnifs des Reformators zeichnend; die grofsen Künftler der erften Hälfte des 16. Jahrhunderts: Peter Vifcher, Beham, Hans Brüggemann, Hans Holbein und

XXXIII

Adam Kraft um Albrecht Dürer gefchaart. Es
folgt Keppler mit der Weltkugel, Markgraf Chriftian
Wilhelm, der Coadjutor von Magdeburg, als Ver-
treter der unglücklichen Stadt inmitten ihrer Zer-
ftörung durch Tilly (1631); die Reihe abfchliefsend
Friedrich Wilhelm der grofse Kurfürft (1640 bis
1688) zu Pferde mit dem gezückten Schwert in
der Rechten, der Bahnbrecher der neuen Zeit,
und Paul Gerhard, in die Verbannung wandernd
 An der Wand nach den Sälen: König
Friedrich I. (1688—1713) und Sophie Charlotte,
rechts von ihnen Leibnitz, Andreas Schlüter
und Thomafius; König Friedrich Wilhelm I.
(1713—1740) nimmt die um des Glaubens willen
vertriebenen Salzburger in feinen Landen auf;
fodann eine Gruppe von Künftlern, Gelehrten
und Dichtern aus der zweiten Hälfte des 18. Jahr-
hunderts: Carftens mit Winckelmann im Gefpräch,
hinter ihnen Rafael Mengs, Klopftock und Gellert,
Bach an der Orgel, Gluck, und rechts vor dem
thronenden Könige Friedrich II. (1740—1786)
Immanuel Kant, links neben dem Könige fein
Baumeifter Knobelsdorf, eine Zeichnung vor-
legend, die Kupferftecher G. F. Schmidt und
Chodowiecki, die Dichter Wieland, Leffing,
Schiller, Goethe, an diefe fich anreihend die
Componiften Haydn, Mozart, Beethoven, hinter
ihnen Herder; König Friedrich Wilhelm III.,
den Aufruf ›An mein Volk‹ erhebend (1813),
ihm zur Seite die Königin Luife, rechts von ihnen

XXXIV

Körner, Arndt, Blücher, Stein, Scharnhorft, links Schleiermacher, Fichte, Hegel, Gaufs.

An der Wand dem Fenfter gegenüber: die Gebrüder Jakob und Wilhelm Grimm, Alexander von Humboldt mit dem Kosmos, neben ihm Auguft Boeckh, dahinter Karl Maria von Weber; die Gruppe der Berliner Künftler: Gottfried Schadow, die Hand auf den Sockel des Modells zu feinem Zieten ftützend, Schinkel, Fr. Tieck, Rauch, neben welchem feine Blücherftatue ficht-bar wird; hinter ihnen Dannecker; Overbeck und Julius Schnorr im Gefpräch; es folgen Schelling und Schwind, dann Kaulbach und Klenze. Auf einem Doppelthron König Ludwig von Bayern und Friedrich Wilhelm IV. von Preufsen als Wiedererwecker nationaler Kunftthätigkeit in Deutfchland; dem erfteren bringt der knieende Schwanthaler das Modell der Bavaria dar, an den letzteren reihen fich feine Architekten Perfius und Stüler, weiter Rethel und Cornelius, die Dichter Rückert und L. Tieck, der Kunfthiftoriker Schorn und die Mufiker Meyerbeer und Mendels-fohn; um Rietfchel, welcher das Modell zu feinem Lefing in den Händen hält, fchaaren fich rechts die Bildhauer Kifs und Auguft Fifcher, links die Maler Franz Krüger und E. Hildebrandt; letzte Gruppe: die Bildhauer Schievelbein und Bläfer und als abfchliefsende Figur des Ganzen die fiegreiche Germania mit der wiedergewonnenen Kaiferkrone in der erhobenen Hand.

XXXV

c*

II. Gefchofs.
Vorhaus.

Wand rechts vom grofsen Haupteingang der Freitreppe: Stuckmedaillon, fitzende Geftalt der Mnemofyne als Mutter der Künfte, von Land-grebe.

Eingangsthür zu den Sälen: Intarfien (Holz-mofaik) nach Zeichnungen von Strack gefchnitten von Rofchke.

Kuppelfaal.
a. Plaftifcher Schmuck.

An der oberen Wand auf freiftehenden Säulen acht fitzende Figuren der Mufen, Stuck in leicht polychromer Behandlung; links vom Eingang: Erato, Melpomene, Urania, Thalia von Calandrelli; rechts: Klio, Kalliope, Euterpe und Polyhymnia von Brodwolf. Stuck-Reliefs über den Thüren zu beiden Seiten, darftellend links Maler-ftudien, rechts Bildhauerftudien (mit den Porträts der beiden Architekten der National-Galerie) ausgeführt von Hartzer.

Kuppelfaal.
b. Malerifcher Schmuck
in Wachsfarbe ausgeführt von Auguft v. Heyden.
(Lebensnachrichten f. II. Theil: Biographien.)

1. Bogenfelder.
Farbige Compofitionen auf fchwarzem Grund, Figuren ²/₃ lebensgrofs, vier gefchichtliche Vorgänge auf dem Gebiet der bildenden Künfte in Deutfchland darftellend:

a. (über der Eingangsthür) Baukunft: Kaifer Heinrich der II. legt den Grundftein zum Dom von Bamberg. — Der Kaifer mit dem Hammer auf den Stein fchlagend, neben ihm die Kaiferin, während der Bifchof, dem ein Knabe das Formel-buch vorhält, den Segen fpricht; links Chorknaben, rechts ein Edelknabe und ein Handwerks-Gefell.

b. (über der Thür links) Malerei: Dürer malt das Bildnifs des Kaifers Max. — Albrecht Dürer während der Anwefenheit des Kaifers Max in Augsburg, im Jahre 1518, mit dem Porträt deffelben befchäftigt, indefs Kunz von der Rofen (nach dem Silberftiftporträt des Königl. Kupfer-ftich-Kabinets) die Zeit durch Gefang kürzt; hinter des Kaifers Stuhl ein Page.

c. (über der Thür zu den Cornelius-Sälen) Dichtkunft: Sängerkrieg auf der Wartburg. — Auf dem Throne Landgraf Hermann und feine Gemahlin, zu deren Füfsen Eichenkranz und Richtfchwert liegen, beftimmt für den Sieger und für den Unterliegenden; rechts Heinrich von Ofterdingen zur Harfe fingend, gegenüber Klingsor der Preisrichter und Wolfram von Efchenbach dem Gefange laufchend.

d. (über der Thür rechts) Bildhauerkunft: Adam Kraft in feiner Werkftatt. — Der Meifter zeigt zwei Angehörigen des Haufes Roebuk das im Auftrag diefer Familie von ihm begonnene Grabmal, welches ein Gefelle hält, während ein Alter am Boden eine Büfte zurecht rückt.

. XXXVII

2. Fries innerhalb des Kuppelgewölbes.

Der Reigen des Thierkreiſes,

in Wachsfarbe gemalt von Auguſt v. Heyden,
in lebensgroſsen farbigen Figuren auf Goldgrund,
beginnend oberhalb der Thür zur Linken.

Im Schmuck des winterlichen Fichtenkranzes
und mit dem Lotos, dem Symbol des Univerſums
in der Hand, beginnt als verſchleierte weibliche
Geſtalt das Neujahr den Reigen, die Gaben des
kommenden Jahres in ihrer Hülle verbergend, die
ſich leicht zu lüften beginnt, während Hoffnung
und Wunſch als Engelkinder ſich an ſie ſchmiegen
und ein jugendlicher Genius, Lenzesahnung, mit
der Leier vorausfliegt. Hirten und Dudelſack-
pfeifer, die Begleiter der Jahreswende im Süden,
bringen den Widder, das Sternbild des Januar.
— Umtanzt. von Faſchingsgeiſtern mit Schellen-
kappe und Maske und im Geleit eines Knaben,
der das Herdſeuer des Hauſes trägt, folgt das
germaniſche Sinnbild der Sonne, der Stier
(Februar) von einer Bacchantin und einem
prieſterlichen Jüngling gefeſſelt. — Als Herolde
des März ziehen auf weiſsen Roſſen die Zwillinge
Kaſtor und Pollux vorüber, deren Wechſelleben
in Ober- und Unterwelt die Tag- und Nachtgleiche
verſinnlicht. — Als Genoſſen der reiſigen Jüng-
linge treten drei Krieger auf, Ritter mit Helm und
Krebs (dem altdeutſchen Ausdruck für Bruſt-
harniſch), welche den Monat April andeuten,
hinter der Siegesgöttin herjagend, die auf dem

Wagen der in den Farben der neuerblühten Erde
prangenden Kybele, gezogen von Löwen (als
Sternbild des Mai) dahinfährt. — Der Juni, der
Monat der vollen Sommerpracht, fteht unter dem
Sternbild der Jungfrau; als rofenbekränzte
Pfyche erfcheint fie mit dem Gefäfs in der Hand
von Liebesgöttern umgaukelt; vor ihr die ftolze
Juftitia mit der Waage, dem Symbol des Juli,
von zwei Lictoren als Herolden der Gerechtigkeit
geleitet, während feitwärts der Knabe mit der
Sichel den Beginn der Erntezeit meldet. — Die
Hitze des Auguft mit ihren quälenden Folgen
ift durch den Skorpion fymbolifiert, der vom
Sonnenhelden (Siegfried—Georg) auf weifsem
Wolkenroffe verfolgt, der Naturfchönheit (dem
Weibe auf dem Rücken des Centauren) nachftellt.
Diefer, der Schütz (Symbol des Monats Septem-
ber) jagt mit dem Sohne des heifsen Südens das
Gethier des Waldes und den Steinbock, Zeichen
des Oktobers, des Weinmonds, der das von
Genien herbeigefchleppte Obft und die Trauben
reift; ihr Saft letzt die mit Becher und Thyrfos-
ftab dahertanzende Bacchantin. — November
(Waffermann) bedeutet die Wolken. Die ent-
laubte Natur (das nackte Weib auf feinem Rücken)
greift verlangend nach den Perlen, dem Symbol
der Regentropfen, indefs das Meerweib zur Seite
mit ihrem Säugling fpielt. — December wird
durch das Thierbild der Fifche bezeichnet: der
Delphin, der Freund der Mufik, trägt den Sänger

XXXIX

Arion, welcher die öde Fluth mit feinem Zauber belebt, wie die Spenden der Kunft den Winter-fchlaf der Natur kürzen; ihm folgt der Weihnachts-Genius mit dem Chriftbaum.

Erfter Cornelius-Saal.

Wandfchmuck.

Malerifcher Schmuck der oberen Wandtheile nach den Entwürfen und unter Leitung von Prof. E. Bendemann in matter Wachsfarbe (nach dem Recept des Prof. Andreas Müller in Düffeldorf) ausgeführt von Rudolf Bendemann, Ernft und Fritz Röber und Wilhelm Beckmann. Auf jeder Langfeite fechs Zwickelfelder mit alle-gorifchen Figuren, fünf ornamentierte Kappen einfchliefsend, deren Halbkreife unter den Schild-bögen wiederum figürlich ausgefchmückt find.

Wand gegen den Kuppelfaal. Vier über-lebensgrofse geflügelte farbige Figuren auf lichtem Grunde, die Kräfte des Geiftes und Gemüthes verfinnlichend, welche die Hervorbringung be-deutender Werke bedingen (von links nach rechts): 1. Anmuth: fitzende weibliche Geftalt mit Blumen im Schoofs, mit denen fie fich fchmückt; 2. Friede: nackter Jüngling mit dem Palmen-zweig in der erhobenen Linken; 3. Dichtkraft: nackter Jüngling, die Leier anfchlagend; 4. For-

fchung: fitzende weibliche Geftalt in idealer Gewandung, ein aufgefchlagenes Buch im Schoofs, mit der Rechten das fpähende Auge fchützend. In den Ecken anfchliefsend zwei Halbzwickel, enthaltend links ein Genienpaar, welches Früchte aufwärts trägt, rechts ein zweites, Licht herabholend.

In den Halbbogenfeldern Gruppenbilder, in denen fich das verfchiedene Verhalten der Menfchen gegenüber den religiöfen Vorftellungen wiederfpiegelt (grau in grau auf röthlichem Grund): 1. Die Streiter um das feligmachende Dogma; 2. Freudig Erregte, welche das verheifsene Land zu fchauen meinen; 3. Reuige und Zerknirfchte; 4. Wiffenfchaftlich Forfchende, denen das Heil fremd bleibt; in der Mitte (farbig auf gleichem Grunde): Genius und Natur in der Umarmung; darunter der Schiller'fche Sinnfpruch: »Mit dem Genius fteht die Natur in ewigem Bunde.«

Wand nach Innen: In den Zwickeln von links nach rechts vier geflügelte Figuren: 1. Demuth: ftehende weibliche Geftalt in idealen Gewändern, die Arme auf der Bruft gekreuzt; 2. Begeifterung: fitzende weibliche Gewand-Figur, entzückt aufblickend; 3. Kraft: fitzende Jünglingsgeftalt, den Kopf in die Hand gefenkt zu Boden blickend, die Linke auf's Schwert geftemmt; 4. Freude: fchwebende Jungfrauengeftalt in blauem Schleiergewande, aus deffen Falten fie Blumen ftreut. — In dem Halbzwickel zu

beiden Seiten: links ein Genienpaar, emporfliegend, um Licht herabzuholen, rechts Genienpaar Blumen aufwärts tragend.

Vier Bogenfelder (grau in grau auf röthlichem Grunde): 1. Knechte des Sinnengenuſſes; 2. Andächtiges Hirtenvolk, welches die Predigt vom Kreuz mit Entzückung aufnimmt; 3. Aufmerkſame Hörer des Wortes; 4. Unerweckte Kinder der Welt. In der Mittel-Lünette: Farbige Knabengeſtalten in Handwerkstracht, welche die Tafel mit der Inſchrift »Peter von Cornelius« halten.

An den oberen Schmalwänden vier Compoſitionen (farbig auf lichtgrauem Grunde) darſtellend das Erdenwallen des Genius; links: der Genius, ſeine Gaben bringend und von Philiſterthum und Gemeinheit miſshandelt; rechts: der Genius, von guten Geiſtern aus den Feſſeln befreit und dem Irdiſchen entſchwebend.

Zweiter Cornelius-Saal.

Wandſchmuck.

Maleriſcher Schmuck der oberen Wandflächen, enthaltend zehn Bogenfelder auf den Langſeiten und je ein Wandgemälde auf den Schmalſeiten. erſtere in halblebensgroſsen, letztere in überlebensgroſsen Figuren, farbig auf lichtem Grunde, aus-

geführt in matter Wachsfarbe (nach Andreas Müller's Recept) von Peter Janſſen:

Die Mythe des Prometheus
(beginnend an der Langwand rechts neben der Niſche).

Bogenfelder: 1. Themis vertraut ihrem Sohne Prometheus das Geheimniſs vom Sturze des Zeus; 2. Prometheus mitwirkend im Kampf des Zeus gegen die Titanen; 3. Prometheus formt den Menſchen, welchen Pallas belebt; 4. Prometheus entflieht mit dem aus dem Olymp entwendeten Feuer zur Erde; 5. Prometheus unterweiſt die Menſchen in allerlei Handwerk.

Giebelfläche der Schmalwand nach Innen: 6. Prometheus, um ſeines Frevels willen nach Be-fehl des Zeus auf einſamem Felſen gefeſſelt, wird von den aus den Fluthen des Meeres aufſteigenden Töchtern des Okeanos beklagt, die ſich um ihn lagern, während er trotzigen Blickes den Adler erwartet, der ihn zerfleiſchen ſoll; zu äuſerſt links liegt Kaukafos, der Schutzgeiſt des Berges, rechts Okeanos, der Gott der Meeresfluth.

Bogenfelder zur Linken: 7. Epimetheus, des Prometheus Bruder, in Pandora's Umarmung, während ſie das geheimniſsvolle Gefäſs öffnet, welchem die Dämonen des Unheils entſteigen; 8. Prometheus mit den Okeaniden zur Strafe für das Verſchweigen der Weisſagung vom Unter-gange des Zeus in den Tartaros hinabgeſtürzt; 9. Prometheus durch Herakles, welcher den Adler

XLIII

erlegt, von feiner Qual befreit; 10. dem befreiten
Prometheus, welchen Herakles der Feffeln erledigt,
wobei ihm Themis beifteht, erbietet fich der
Centaur Chiron, ftatt feiner zum Hades zu gehen;
11. Prometheus entführt in den Olymp auf-
genommen.

Nifchenwand enthaltend allegorifche Fi-
guren, welche im Hinblick auf den im Saale auf-
geftellten Cyklus der Cornelius-Kartons zur Glypto-
thek die Hauptgeftalten des hellenifchen Epos im
Zufammenhang mit der Idee der Läuterung durch
die Tragödie verfinnlichen: Links die allegorifche
Geftalt der Ilias mit Thetis, welche die Waffen
ihres Sohnes trägt, hinter ihnen Achill mit feinem
todten Freunde Patroklos; rechts die Odyffee
mit Odyffeus und Penelope, beide Gruppen von
Genien geleitet emporfteigend zu dem im Scheitel
der Wand fchwebenden Eros. Als Sinnbild der
Vollkommenheit nach griechifcher Auffaffung ift
er Bändiger der Elemente, die in zwei an die
Machtgeftalten der Prometheusmythe erinnernden
gefeffelten Dämonen verkörpert find, und bringt
der ringenden Menfchheit die Palme. Unterhalb
die Infchrift (aus Schiller's vier Weltaltern):

> Aus dem Kampf ging endlich der Sieg hervor,
> Und der Kraft entblühte die Milde,
> Da fangen die Mufen im himmlifchen Chor,
> Da erhuben fich Göttergebilde.

Innerhalb der Nifche:

a) Die olympifchen Hauptgottheiten, kleine farbige Geftalten am unteren Rande der Kuppelfpangen, gemalt von Ernft Röber.

b) Fünf Rundfelder über der unteren Wandfläche der Nifche, enthaltend die Götter der griechifchen Urzeit (grau in grau auf rothbraunem Grunde), inmitten Moira (das Schickfal), links Kronos und Rhea, rechts Uranos und Gaea, gemalt von Rudolf Bendemann.

Vor der Nifche ift die Koloffalbüfte von Peter Cornelius, modelliert von Profeffor A. Wittig in Düffeldorf, in Bronze gegoffen von Gladenbeck in Berlin und im Feuer vergoldet, auf einem Sockel aus belgifchem Marmor aufgeftellt.

Verbindungshalle links. In den Bogenfeldern über den Thüren: Krieg und Frieden in ihren Wirkungen auf die Künfte, in den Gewölbefpannungen fpielende Amoretten, gemalt von Fritz Röber.

Verbindungshalle rechts. In den Bogenfeldern über den Thüren: einerfeits Kunft und Kritik, andrerfeits Minerva, den Wettftreit der Architektur und Malerei fchlichtend, in den Gewölbefpannungen wiederum fpielende Amoretten, gemalt von Ernft Röber.

Fächerräume der Apfis. An den Decken und dem Fries unter der Decke Allegorien auf den Krieg und die Wiffenfchaften, ausgeführt von Hartzer, Tendlau u. A.

III. Gefchofs.

Vorraum: In den oberen Wandfeldern des Raumes, in welchen die vier allegorifchen Bilder »Lenz, Sommer, Herbft und Winter« von Prof. Wislicenus aufgehängt find, neun Gemälde von Prof. Paul Meyerheim, ausgeführt in Kafeïn-farbe, darftellend das Naturleben in den ver-fchiedenen Jahreszeiten; (von links nach rechts) 1. Erwachen der fchlummernden Natur beim Be-ginn des Frühlings, 2. Chor der Vögel von Amor dirigiert, 3. Schaf-Herde auf der Trift, 4. die Wald-Fee den Moosteppich ftrickend, 5. Einheimfung der Sommer-Ernte, 6. Altweiber-Sommer, 7. Ab-zug der Wandervögel nach dem Süden, 8. die Region des ewigen Schnees, 9. Winternacht im deutfchen Walde: Uhu mit Gnomen. — Zwifchen diefen Friesbildern acht plaftifche Figuren in bronzefarbigem Stuck, paarweis die Jahreszeiten fymbolifierend, von Hartzer. Inmitten des Raumes aufgeftellt: eine koloffale Vafe aus Aventurin-Stein. — In den Durchgängen zu den Zimmern vier Reliefs: Pegafus mit Jüngling, und gegenüber Pegafus mit der Jungfrau, von Hartzer; in den Deckenzwickeln zwei fliegende Genien von Landgrebe.

Namenlifte der in den Sammlungen vertretenen Künftler mit Angabe der Nummern ihrer Werke.

(Die lateinifchen Ziffern I. II. III. deuten auf die Abtheilung des Katalogs.)

Achenbach, Andreas I. No. 1, 2, 3 u. 506.

Achenbach, Oswald I. No. 4, 399.

Adam, Albrecht I. No. 5, 6, 7.

Adam, Franz I. No. 8, 446.

Adam I. No. 510.

Ahlborn I. No. 9, 10 (301, 302, 303, 305).

Ainmiller I. No. 11, 12, 13, 14, 15.

Amberg I. No. 16.

v. Angeli I. No. 471.

Bailch I. No. 508.

Baur, Albert II. No. 92.

Becker, Karl I. No. 17.

Beckmann, Karl I. No. 18.

Beckmann, Wilh. S. XL.

Begas, Adalbert I. No. 19.

Begas, Karl d. Ä. I. No. 20, 21, 22.

Begas, Karl d. J. III. No. 27.

Begas, Oskar I. No. 23.

Begas, Reinhold III. No. 17, 20, 25 u. 39.

ellermann I. No. 476.

Bendemann, Eduard S. XL u. I. No. 24.

Bendemann, Rudolf S. XXXII u. XL.

Biard I. No. 25.

Biefve I. No. 26.

Biermann, Guftav I. No. 517.

Biermann, Karl I. No. 27, 28 u. 29.

Bifi I. No. 30.

Bläser III. No. 18.

Blanc I. No. 394.

Blechen I. No. 31, 499.

Bleibtreu I. No. 32, 33.

v. Bochmann I. No. 447.

Böcklin I. No. 448.

Bönifch I. No. 34, 35, 36.

Bokelmann I. No. 463.

Boffuet v. Ypern I. No 37, 38.

Bracht I. No. 486.

de Braekeleer I. No. 39, 40.

Brandt I. No. 41, 449.

Brendel I. No. 42.

Brias I. No. 43.

Brodwolf S. XXX u. XXXVI.

Bromeis I. No. 44.

Brožik I. No. 482.

Bürkel I. No. 45, 46, 47, 48.

Burger, Adolf I. No. 426.

Calame I. No. 49, 50.

Calandrelli S. XXVIII und XXXVI.

Camphaufen I. No. 51, 52.

Canova III. No. 26.

Carftens II. No. 88, 89, 90, 91.

Catel I. No. 53, 54, 393.

Cauer, Karl III. No. 40.

Colin I. No. 55.

Cornelius I. No. 56; II. No. 1—71, 93, 119; III. No. 21.

Cretius I. No. 57, 58.

Däge I. No. 59, 395.

Dähling I. No. 60.

Dahl I. No. 61.

Defregger I. No. 400 u. 500.

Deger I. No. 513.

Dehaufly I. No. 62.

v. Deutich I. No. 450.

Dieffenbach I. No. 405.

Dielmann I. No. 470.

Diez, Wilhelm I. No. 489.

Dietz, Feodor I. No. 63.

Dorner I. No. 64.

Dräger I. No. 65.

Drake III. No. 1, 2.

Dreber I. No. 406, 407.

D'Unker-Lützow I. No. 66.

Dücker I. No. 451.

Ebers I. No. 67.

Echtermeyer III. No. 3. u. 4.

Eisholtz I. No. 68.

Ender I. No. 69.

v. Enhuber I. No. 70.

Eichke I. No. 465.

Ewald, Ernft S. XXX.

Faber I. No. 71.

Feuerbach I. No. 452, 473, 474, 475.

Fiedler, Bernh. I. No. 72.

Fifcher, Auguft III. No. 21.

Flamm I. No. 493.

Freele I. No. 73, 74.

Fregevize I. No. 75 u. 76.

Friedrich I. No. 77 u. 78.

Fries, Ernft I. No. 79, 428 u. 429.

Funk I. No. 80.

Gärtner, Eduard I. No. 81.

Gail I. No. 82.

Gallait I. No. 83 u. 84.

Gauermann I. No. 85 u. 86.

v. Gebhardt I. No. 87 u. 485.

Gebler I. No. 88.

Genelli II. No. 86.

Gentz I. No. 408.

Geyer S. XXX u. XXXII.

Gierymski I. No. 89.

Gräb I. No. 90, 91 u. 398.

Gräf I. No. 92 u. 492.

Graff I. No. 93, 94 u. 484.

Gramzow III. No. 5.

Grönland I. No. 409.

Grunewald I. No. 95.

Gude I. No. 96 u. 97.

Gudin I. No. 98 u. 99.

Günther I. No. 100 u. 516.

Gurlitt I. No. 101.

van Haanen I. No. 102.

de Haas I. No. 103.

Hähnel III. No. 28.

Hampe I. No. 104, 105 u. 106.

Haatlch I. No. 107.

Harrer I. No. 410.

Hartzer S. XXX, XXXVI, XLVI.

Halenclever I. No. 108 u. 109.

Halenpflug I. No. 110, 111, 112 u. 113.

Hayez I. No. 114.

Heldel III. No. 43.

Heine I. No. 115.

Helfft I. No. 116 u. 117.

Henneberg I. No. 118, 423, 424.

Henning I. No. 119.

Hertel, Albert I. No. 453, u. 507.

Hertel, Karl I. No. 120.

Herter III. No. 29.

Hels, Karl I. No. 121.

Hels, Peter I. No. 123, 124, 125, 126 u. 127.

Heffe I. No. 430.

v. Heydeck (Heydecker) I. 128 u. 129.

v. Heyden, Auguft S. XXXVI u. No. 130.

Heyden, Otto I. No. 131.

Hiddemann I. No. 132.

Hildebrand, Adolf III. No. 45.

Hildebrand, Theodor I. No. 137 u. 138.

Hildebrandt, Eduard I. No. 133, 134, 135 u. 136.

Höhn I. No. 483.

Hoff I. No. 139.

Hofmann, Heinrich I. No. 411.

Heguet I. No. 140, 141 u. 427.

Hopfgarten I. No. 142 u. 396.

Hofemann I. No. 462.

Hübner, Karl I. No. 143.

Hübner, Julius I. No. 144, 145, 146 u. 147.

Hünten I. No. 442.

Hunin I. No. 148.

Jacob, Julius I. No. 149.

Jacobs, Jacob I. No. 150.

Janffen S. XLIII u. I. No. 505.

Jordan I. No. 151, 152, 153, 154 u. 155.

Irmer I. No. 412.

Ittenbach I. No. 156.

v. Kalckreuth I. No. 157, 158 u. 454.

Kalide III. No. 30.

v. Kameke I. No. 464.

v. Kaulbach, Wilh. II. No. 72 u. 73.

de Keyfer I. No. 159 u. 160.

Kiederich I. No. 161.

Kirberg I. No. 468.

Kiss III. No. 6, 7, 8, 9 u. 10.

Klein, J. A. I. No. 162, 163 u. 164.

v. Klüber I. No. 165, 166, 167 u. 168.

Knaus I. 169, 487 u. 488.

Knille I. No. 170.

v. Kobell I. No. 171.

Koch, Jof. Ant. I. No. 413.

Köhler, Chr. I. No. 172.

Koekkoek I. No. 173 u. 174.

Kolbe I. No. 175, 176, 177, 178 u. 179.

Schrader I. No. 327, 328, 329, 330 u. 331.
Schrödter, Adolf I. No. 332, 333, 334, 335 u. 336.
Schröter, Const. I. No. 337.
Schuch I. No. 418.
Schultz, Joh. Karl I. No. 338 u. 339.
Schulz, Karl Friedr. I. No. 340, 341 u. 342.
Schulz, Moriz S. XXVIII u. XXIX.
Schweinitz S. XXIX u. XXX.
v. Schwind I. No. 343.
Seel I. No. 419.
Seiffert I. No. 432.
Sell I. No. 344.
Simler I. No. 345.
Sohn, Karl d. Ä. I. No. 346, 347 u. 348.
Sonderland I. No. 349.
Spangenberg, Gustav I. No. 350 u. 420.
Steffeck I. No. 351, 352 u. 438.
Steinbrück I. No. 353, 354 u. 497.
Steinle II. No. 83 u. 87.
Stilke I. No. 355.
Sturm I. No. 439 u. 440.
Sussmann-Hellborn III. No. 22.
Tidemand (I. No. 97.)
Tischbein, Joh. Friedr. I. No. 503.
Tischbein, Joh. Heinr. d. Ä. I. No. 356.
Toberentz III. No. 35.
Trautmann I. No. 357.

Unker f. D'Unker-Lützow.
Vautier I. No. 358.
Veit I. No. 359, II. No. 84.
Verboeckhoven I. No. 360, 361 u. 362.
Vernet, Horace I. No. 363.
Völcker I. No. 364 u. 365.
Vogel v. Vogelstein I. No. 366.
Volkmann III. No. 42.
Voltz I. No. 367 u. 368.
Wach I. No. 369, 370 u. 371.
Wagenbauer I. No. 372 u. 373.
Waldmüller I. No. 374.
Wanderer II. No. 85.
Warnberger I. No. 375.
Weber, August I. No. 376.
Wegener I. No. 377.
Wells, Ferd. I. No. 378.
Weitsch I. No. 379 u. 380.
Weller I. No. 381 u. 382.
Werner, Karl I. No. 383, 384 u. 385.
Wichmann, Ludwig III. No. 19.
Wichmann, Otto I. No. 386 u. 387.
Wieder I. No. 388.
Wiegmann, Marie I. No. 389.
Wilberg I. No. 501.
Wilms I. No. 390.
Wislicenus I. No. 401, 402, 403 u. 404.
Wisnieski I. No. 495 u. 496.
Wittig, August III. No. 14 u. 15.
Wittig, Hermann S. XXIX.
Wolf, Emil III. No. 16.
Zügel I. No. 241.

SAMMLUNGEN.

I. ABTHEILUNG.

GEMÄLDE.

1. ANDREAS ACHENBACH. Herbſtliche Waldland-
ſchaft.

Im Vordergrund dicht bewachſenes ſumpfiges Ge-
wäſſer, das Ufer mit Eichen und Buchen beſtanden, der
Hintergrund durch Wald geſchloſſen. Abendbeleuchtung
bei bedecktem Himmel. — Bez.: A. Achenbach 1843
20. November.

Leinwand, h. 0,88, br. 1,26.
Wagener'ſche Sammlung No. 1.

2. A. ACHENBACH. Oſtende.

Straſse am Hafen: im Mittelgrunde und im Vorder-
grund links ſind Fiſcherfrauen gruppiert und Schiffer mit
Löſchen und Befeſtigen eines Bootes beſchäftigt; rechts
ſieht man die Kirche und die Fortſetzung der Straſse; Häuſer
und Waſſer vorn vom Abglanz des Abendhimmels be-
leuchtet; dichte zum Theil weiſs angeſtrahlte Wolken
bedecken den Himmel. — Bez.: A. Achenbach 1866.

Leinwand, h. 1,35, br. 1,86.
Angekauft 1866.

3

1*

3. A. ACHENBACH, Scheveningen.

Düne von der Seefeite aus gefehen. Links im Mittel-
grunde die Ortfchaft mit der alten Kirche; vor den Dünen
Gruppen von Männern, Frauen und Kindern, welche fich
vor dem vom Land her wehenden Winde bergen; in der
Ferne die Thürme des Haag; aufgehender Vollmond. —
Bez.: A. Achenbach S. 69. (Scheveningen 1869.)

Leinwand, h. 0,71, br. 1,00.

Angekauft aus der A. v. Liebermann'fchen Sammlung 1875.

4. OSWALD ACHENBACH. Villa Torlonia (Conti) bei Frascati.

Im Mittelgrund, durch Eichen, Pinien und Cypreffen
überhöht, die Terraffen des Parkes, an welchen fich im
Hintergrunde die Villa und andere Gebäude anfchliefsen;
den Vordergrund füllt die römifche Strafse, auf welcher
rechts ein Vetturin, Landleute und mehrere Geiftliche,
auf der anderen Seite verfchiedenes Volk und reifende
Fremde verftreut find, während in der Mitte Bauern von
Albano, mehrere Frauen voraus, auf ihren Efeln durch
den Staub jagen. Abendbeleuchtung. — Bez.: · Oswald
Achenbach.

Leinwand, h. 1,31, br. 1,85.
Angekauft 1870.

5. ALBRECHT ADAM. Der Pferdeftall.

Ein Stall mit zwei Schimmeln, einem Braunen und
einem Fuchs, welche unruhig geworden find. Der Pferde-
knecht eilt mit feinem Hunde herbei. Im Hintergrund
Futterkaften, Decke, Sattelzeug und dergleichen. — Bez.:
Albrecht Adam 1825.

Leinwand, h. 0,42, br. 0,54.
Wagener'fche Sammlung No. 2.

6. ALBRECHT ADAM. Schlacht bei Abensberg, 20. April 1809.

Ein verwundeter bayrifcher Chevauxlegers - Offizier zu Pferde wird von zwei Soldaten aus der Schlacht geführt; im Hintergrunde links eine feuernde Batterie, nach rechts hin Reitergefecht. Vorn ein todtes Pferd, verftreute Waffen und dergl. — Bez.: A. Adam 1826.

Leinwand, h. 0,29, br. 0,39.
Wagener'fche Sammlung No. 3.

7. ALBRECHT ADAM. Atelier des Künftlers.

Albrecht Adam im Atelier in München mit feinen Söhnen befchäftigt, den im Jahre 1833 vom Sultan dem Kronprinzen von Bayern gefchenkten arabifchen Schimmel zu malen, welchen zwei türkifche Diener im Hintergrund halten; links an der Staffelei der Künftler und, ihm zufehend, fein Sohn Franz; Benno, der ältefte Sohn, gegenüber fitzend und zeichnend; im Vordergrunde zwei Hunde, Sattelzeug und Decken; an den Wänden Mo- delle u. a. — Bez.: A. Adam 1835.

Eichenholz, h. 0,64, br. 0,86.
Wagener'fche Sammlung No. 4.

8. FRANZ ADAM. Rückzug der Franzofen aus Rufsland.

Ueber tief befchneite Steppen, auf welchen der Weft- wind Schneewehen emportreibt, ziehen in gröfseren und kleineren Trupps verfprengte Abtheilungen des Napoleoni- fchen Heeres auf der Flucht. Im Mittelgrunde ein General mit feinem Adjutanten zu Pferde, die Anftrengungen beobachtend, womit eine Batterie durch den Eismoraft vorwärts gebracht wird. Bei Fortfchaffung der letzten Kanone verfagen die Pferde; zum Erfatz wird ein eben anlangender Offizierswagen ausgefpannt, deffen Infaffen

5

abfteigen; im Vordergrunde rechts zieht ein Reiter fein
Pferd herbei, am Boden liegen Müde und Sterbende, rechts
Andere, die fich noch gegenfeitig unterftützen, während
weiter hinten der Strom der Fliehenden fich ordnungslos
durcheinanderwälzt und in der Ferne Reiterzüge und dünne
Marfchkolonnen von rechts nach links in's Weite ziehen.
Abendlicht. — Bez.: Franz Adam 69.



Leinwand, h. 1,20, br. 1,96.
Angekauft 1870.



9. W. AHLBORN. Wernigerode.

Das Schlofs zu Wernigerode am Harz von jenfeits
des Chriftianenthales gefehen: rechts die Stadt mit Aus-
blick auf die Ebene, links die Mündung des Friedrichs-
thales, in der Ferne der Brocken. Staffage: drei Hirfche.
Morgenlicht. — Bez.: Wilhelm Ahlborn 1827.



Leinwand, h. 0,69, br. 0,98.
Wagener'fche Sammlung No. 5.



10. W. AHLBORN. Florenz.

Blick von San Miniato auf die Stadt. Links der
Palazzo vecchio, inmitten der Dom mit dem Glocken-
thurm des Giotto, rechts Sta. Croce; im Vordergrunde
eine Baumgruppe, darunter zwei Mönche, im Hintergrund
die Bergzüge von Fiefole. — Bez.: Wilhelm Ahlborn 1832.



Leinwand, h. 0,70, br. 0,99
Wagener'fche Sammlung No. 6.



S. ferner Ahlborn's Copieen nach Schinkel unter Schinkel.

11. M. AINMILLER. Zimmer auf Hohenfalzburg.

Blick durch die gothifche Thür des Hintergrundes
in die Hauskapelle; die Wände mit Schilden, Wappen
und Waffenftücken behängt, im Vordergrund eine Säule,



6



dahinter die Lampe, bei deren Licht ein Mönch lieſt. —
Bez.: 1843. M. AINMILLER.

Leinwand, h. 0,30, br. 0,37.
Wagener'ſche Sammlung No. 7.

12. M. AINMILLER. Kloſtergang.

Romaniſcher Kloſtergang mit Kuppelfenſter, durch
welches man auf frühlingsgrüne Bäume blickt; links ſitzt
ein Mönch, welcher durch ein Schwalbenpaar, das er
beobachtet, im Leſen unterbrochen wird. Morgenlicht. —
Bez.: MAX AINMILLER 1844.

Leinwand, h. 0,40, br. 0,31.
Wagener'ſche Sammlung No. 8.

13. M. AINMILLER. Poetenwinkel in Weſtminſter.

Blick in den ſogen. Poetenwinkel (poet's corner) der
Weſtminſter-Abtei zu London. Links die Grabdenkmäler
von John Dryden, Birch, A. Cowley, J. Roberts, G. Chaucer,
J. Philipps, B. Booth, M. Drayton; an der Hinterwand
das von Benjamin Johnſon, vorn die von Buttler, Spencer,
Milton, Gray und Anſley. — Bez.: MAX AINMILLER 1844.

Leinwand, h. 0,76, br. 0,59.
Wagener'ſche Sammlung No. 9.

14. M. AINMILLER. Weſtminſter-Abtei, Seiten-ſchiff.

Nördliches Seitenſchiff der Abtei: links die Begräbniſs-
kapelle König Heinrichs VII., rechts vorn das Denkmal
König Heinrichs III. (Die moderneren Denkmäler ſind
vom Künſtler weggelaſſen worden.) Im Hintergrunde zwei
Geiſtliche. Sonnenlicht von rechts. — Bez.: MAX AIN-
MILLER 1856.

Leinwand, h. 1,48, br. 1,23.
Wagener'ſche Sammlung No. 10.

15. M. AINMILLER. Byzantinifche Kirche.

Blick durch die Vierung in das Seitenfchiff einer mit
Goldgrund-Mofaik ausgefchmückten byzantinifchen Kirche.
Im Mittelgrunde ein Tabernakel, vorn links und rechts
Chorgeftühl und Schränke; im Hintergrund eine grünver-
hangene Thür und daneben ein befetzter Beichtftuhl.
Oberlicht. — Bez.: M. AINMILLER 1857.



Leinwand, h. 0,83, br. 0,68.

Wagener'fche Sammlung No. 11.



16. W. AMBERG. Vorlefung aus Goethe's Werther.

Im Schatten eines Buchenwaldes fitzen fünf junge
Mädchen: im Vordergrunde die Vorleferin, neben ihr, an
einen Baumftamm gelehnt und fchwärmerifch empor-
fchauend eine zweite, die drei anderen ihnen gegenüber:
die mittlere im Strohhut, ihre Nachbarin weinend an fie
angefchmiegt, während die dritte, die Arme auf's Knie
und das Kinn in die gefchloffenen Hände geftemmt, zu-
hört. — Bez.: W. Amberg, Berlin 1870.



Leinwand, h. 0,92, br. 1,16.

Angekauft 1870.



17. KARL BECKER. Kaifer Karl V. bei Fugger.

Karl der V. in fpanifcher Tracht im Lehnftuhl fitzend,
feine Dogge zur Seite, umgeben von Kardinal Granvella
und einem Ritter, blickt verwundert zu dem alten Jakob
Fugger auf, welcher, in Schaube und Sammetrock gekleidet,
auf die im Kamin brennenden Schuldverfchreibungen des
Kaifers deutet. Rechts fteht der gedeckte Tifch, welchen
eine Schaffnerin mit Teller, Backwerk und Früchten be-
fetzt, während Fugger's Tochter in rothem goldverbrämten
Sammetkleide dem Kaifer auf dem Kredenzbrett einen
koftbaren Elfenbeinkrug mit einem Glafe füdlichen Weins

8

darreicht. Die Wände find mit Holzverkleidung und Gobelins bedeckt, am Boden liegt ein orientalifcher Teppich, von der Decke hängt ein Kronleuchter. — Bez.: C. Becker 1866.

Leinwand, h. 1,18, br. 1,51.
Geftochen in Linienmanier von Zimmermann in München.
Angekauft 1866.

18. K. BECKMANN. Klofter S. Benedetto bei Subiaco.

Die heilige Stiege im Klofter S. Benedetto im Sabiner-Gebirge. Deckenwölbungen und Wände mit Engeln und Heiligen-Figuren gefchmückt, in der Tiefe die ewige Lampe; rechts im Vordergrund eine Altarnifche mit Blumenfpenden; daneben ein Franciskaner und zwei Benediktiner die Stufen hinankniëend, welche zwei Frauen aus dem Volke im Gebet erftiegen haben; daneben vor der mit dem Indulgenz-Edikt bedeckten Schranke ein Benediktiner am Betpult, davor zwei Pilger knieend im Gebet; von links her großer Lichtftreif.

Leinwand, h. 0,86, br. 1,14.
Geftochen von Berger in der Bilderfammlung des Vereins preufs. Kunft-freunde nach einem zweiten Exemplar im Befitz Sr. Maj. des Kaifers.
Wagener'fche Sammlung No. 12.

19. ADALBERT BEGAS. Mutter und Kind.

Eine junge Mutter (Halbfigur) in rothblondem Haar in olivengrünem Kleid und rothem Tuch darüber hält den nackt auf ihrem Knie fitzenden kleinen Knaben, den fie liebevoll betrachtet, indem er, nach ihr auffftrebend, die Händchen um ihren Hals legt. Hintergrund Gebüfch und Landfchaft im Abendlicht. — Bez.: Adalbert Begas, Roma 1864.

Leinwand, h. 0,75, br. 0,62.
Gefchenk Sr. Maj. des Königs 1867.

20. KARL BEGAS. Tobias und der Engel.

Am Ufer des Tigris fteht der Erzengel Rafael in leichtem Gewande mit dem Pilgerftab in der Hand und bedeutet mit ausgeftreckter Rechten den jungen Tobias, den auftauchenden Fifch zu fangen, vor welchem diefer, mit einem Fufs im Waffer, mit dem andern Knie fchon am Lande, fich umblickend fliehen will. — Bez.: C. BEGAS. F. 1872.

Leinwand, h. 1,92, br. 1,54.
Geftochen von Berger.
*Gefchenk des Herrn Commerzienrathes Th. Flatau
in Berlin, 1864.*

21. KARL BEGAS. Bildnifs Thorwaldfen's.

Thorwaldfen, im Alter von ungefähr 55 Jahren, $^3/_4$ nach links gewandt, in grauem mit weifsem Schafpelz gefütterten Hausrock, in den aufeinandergelegten Händen ein Lorbeerreis, am Tifche ftehend, auf welchem Bildhauer-werkzeuge liegen; im Mittelgrunde vor dunkler Wand die Marmorftatue der »Spes«, rechts durch ein Fenfter Ausblick auf die römifchen Kaiferpaläfte.

Pappelholz, h. 0,93, br. 0,72.
Lithogr. von Legrand, gedr. im Kgl. Lithogr. Inftitut zu Berlin.
Angekauft 1865.

22. KARL BEGAS. Mohrenwäfche.

Ein kleines blondes Mädchen, welches von der auf dem Teppich lagernden Mohrin gewafchen worden, ergreift den Schwamm, um deren braune Hautfarbe zu tilgen. Im Hintergrunde weifser Vorhang und Blick auf eine Park-grotte. — Bez.: C. BEGAS F. 1843.

Leinwand, h. 0,66, br. 0,86.
Geftochen in Mezzotinto von G. Lüderitz.
*Eigenthum Sr. Maj. des Kaifers und Königs;
überwiefen 1876.*

10

23. OSKAR BEGAS. Plauderſtunde.

An einem Ziehbrunnen ſind zwei italieniſche Land-
mädchen gelagert, von denen die Eine der Andern zu-
flüſtert, während der vor ihr unter dem Baum ſitzende
Burſche lebhaft zu ihr ſpricht. Hintergrund Campagna
bei Sonnenuntergang. — Bez.: O. BEGAS, ROM 1853.

Leinwand, h. 0,75, br. 0,62.
Wagener'ſche Sammlung No. 13.

24. ED. BENDEMANN. Wegführung der Juden in die babyloniſche Gefangenſchaft.

Volk und König von Iſrael wurden um ungerechten
Wandels willen durch die Stimme der Propheten ge-
züchtigt. Am härteſten trat Jeremias auf. In der mannig-
faltigen Schmach, die ſein Vaterland zur Zeit des Jojakim
traf, erblickte er die Strafe Jehovahs, in der zunehmenden
Macht der Chaldäer das Werkzeug des göttlichen Zornes.
Daher ſeine Verkündigung: Nebukadnezar, der König des
neuen babyloniſchen Reiches, werde Jeruſalem und den
Tempel des Herrn vernichten. Als er wirklich nahte,
unterwarf ſich Jojakim (600 v. Chr.), aber bald erhob er
ſich wieder gegen die neue Herrſchaft. Seinen jungen
Nachfolger Jechonja ereilte die Rache. Er wurde mit
ſeinem ganzen Hofe und Schätzen nach Babylon entführt,
an ſeiner Stelle Zedekias zum König geſetzt (597). Auch
in dieſer äuſerſten Noth predigte Jeremias Unterwerfung,
aber der Haſs gegen die Fremdherrſchaft brach nach kurzer
Ruhe von neuem aus. Nebukadnezar belagerte die Stadt
nochmals und ſie fiel nach anderthalbjähriger helden-
müthiger Vertheidigung in ſeine Hände (585). Jeremias,
von ſeinen Landsgenoſſen in Ketten geworfen, muſste
ſchauen, wie ſeine Vorausſicht in Erfüllung ging. Der
Sieger lieſs den Zedekias blenden und ſchleppte ihn in
Ketten mit ſich, Jeruſalem wurde geplündert, Stadt und

Tempel in Afche gelegt, der Hohepriefter und die ange-
fehenften Männer enthauptet, das Volk bis auf die geringen
Leute in die Gefangenfchaft geführt. (Vergl. Jeremias
Cap. 36 — 39.)

Das Bild zeigt im Vordergrunde, auf Ruinen fitzend,
den Propheten in fprachlofem Schmerz; feinen treuen
Schüler Baruch zur Seite, der betend neben ihm kniet,
vernimmt er die Verwünfchungen der in's Exil abziehenden
Landsgenoffen, welche ihn des Einverftändniffes mit dem
Feinde zeihen. Rechts eine Gruppe verzweifelter Frauen
mit Kindern, aus deren Mitte ein babylonifcher Krieger
einen Knaben geraubt hat; im Mittelgrunde auf feinem
Zweigefpann, von jubelnden Trabantinnen geleitet, Nebu-
kadnezar im königlichen Schmuck, ihm voraus das beute-
beladene Heer, hinter ihm König Zedekias als Blinder
mit dem Stock den Weg fuchend, umgeben von feinen
Frauen, gefolgt von den Prieftern mit der Bundeslade und
den Kameelen mit dem Trofs, im Hintergrunde links die
rauchenden Trümmer des Jehovah - Tempels. — Bez.:
E. Bendemann, Düffeldorf 1872.

Leinwand, h. 4,16, br. 5,10.
Angekauft 1876.

25. FR. A. BIARD. Linné als Knabe.

Der junge Linné (der nachmalige Begründer der
wiffenfchaftlichen Botanik) bei dem Profeffor Rothmann
in Upfala. In reich ausgeftattetem, mit tropifchen Ge-
wächfen, Federn, Ampeln und allerhand Sammlungs-
gegenftänden gefüllten Raume (Abbild des Vorzimmers
von Biard's Atelier in Paris) fteht der Knabe in Reife-
tracht, eine Kornblume in der Hand, finnend empor-
blickend hinter dem Lehnftuhl des alten Profeffors,
welcher niedergebückt eine andere Feldblume mit der

Lupe betrachtet; rechts die Hausfrau, fich umfchauend,
im Begriff, die Gewächfe zu begiefsen. — Bez.: Biard.

Leinwand, h. 0,73, br. 0,92.
Wagener'fche Sammlung No. 14.

**26. ED. DE BIEFVE. Der Kompromifs des nieder-
ländifchen Adels i. J. 1566.**

Unterzeichnung des Bundes, zu welchem der nieder-
ländifche Adel fich am 16. Februar 1566 im Hôtel
Cuylenburg in Brüffel zum Zweck gemeinfamer Abwehr
der Inquifition und anderer Willkürakte König Philipps II.
vereinigte. Im Vordergrund am Tifche Graf Philipp
von Marnix, der Verfaffer der Schrift; vor ihm Graf
Horn im Begriff zu unterfchreiben; auf den Stufen da-
hinter Graf Brederode, zu den Verfammelten redend;
dicht neben ihm rechts fitzt Herr von Bekerseel und
Jan Cafembrot, Geheimfekretär und fpäter Todesgenoffe
des Grafen Egmont, den man vorn rechts im Lehnftuhl
fieht; vor ihm ftehend in fchwarzer fpanifcher Tracht
Wilhelm von Oranien; hinter diefem Antoine de Lalaing
und Baron Montigny, den Handfchuh auszieheend; fodann
Marquis de Berghes und Graf Ludwig von Naffau, Wil-
helms Bruder. Im Mittelgrunde der junge Graf Karl
von Mansfeld, die Freunde aneifernd, indem er die beiden
Brüder Rattembourg an den Händen fafst; unmittelbar
hinter diefen die Grafen Liederkerke, de Bouck und
de Hooghe, einander umarmend. Im Vordergrunde zu
äufserft rechts Graf Philipp Delanoy in Mantel und
Stiefeln, Johann von Marnix und van Straelen, Bürger-
meifter von Antwerpen, nebft einem katholifchen Geift-
lichen. Auf der anderen Seite des Bildes Herr von
Cuylenburg im Gefpräch mit den fitzenden Grafen Holle
und Schwartzenberg, der alte Herzog von Cleve neben
ihnen ftehend und zuhörend; zu deffen Seite der Waffen-

herold Nikolaus Hammes; dicht über diefem am Rande
des Bildes, zum Theil verdeckt, das Selbftporträt des
Malers Biefve. — Bez.: de Biefve 1840.
(Vgl. über das Bild die biogr. Nachricht.)

Leinwand, h. 1,62, br. 2,26.

Geftochen von Desvachez; in Schwarzkunft von F. Oldermann.

Wagener'fche Sammlung No. 15.

27. E. BIERMANN. Das Wetterhorn in der Schweiz.

Vorder- und Mittelgrund von Felfen und Geröll aus-
gefüllt, durch welches Giefsbäche den Weg fuchen, im
Hintergrund die zackigen Gletfcher, deren Fufs von
Nebelgewölk verhüllt ift, während die Höhen leuchten.
— Bez.: E. Biermann 1830.

Leinwand, h. 1,15, br. 1,37.

Wagener'fche Sammlung No. 16.

28. E. BIERMANN. Finftermünz-Pafs in Tirol.

Links und rechts fchäumende Giefsbäche, im Mittel-
grund Baracken und Thorhäufer fowie eine Brücke mit
Thurm, im Vordergrund eine kleine Kapelle mit Mühle
und eine zweite Brücke, darauf ein Reiter. Flackerndes
Tageslicht bei abziehendem Gewitter. — Bez.: E. Bier-
mann 1830.

Leinwand, h. 0,94, br. 0,73.

Wagener'fche Sammlung No. 17.

29. E. BIERMANN. Burgeis in Tirol.

Im Mittelgrund auf fteilem Felsblock das in romani-
fchem Stil erbaute Klofter Burgeis, vom Sturzbach be-
fpült und vom zackigen Gebirge überhöht; vorn Fels-
geröll und Tannen. Trüber Himmel. (Gemalt 1832.)

Leinwand, h. 0,95, br. 0,73.

Wagener'fche Sammlung No. 18.

30. L. BISI. Orſanmichele in Florenz.

Blick auf das marmorne Tabernakel von Andrea Orcagna (errichtet 1359), an welchem ein Prieſter Meſſe lieſt; auf dem Flur verſchiedene Gruppen Andächtiger, im Hintergrunde die bunten Glasfenſter. — Bez.: Luigi Biſi.

Leinwand, h. 1,07, br. 0,82.
Wagener'ſche Sammlung No. 13.

31. K. BLECHEN. Tivoli.

Anſicht des kleinen Waſſerfalles von Tivoli; rechts auf der Höhe Häuſer des Ortes. Heller Himmel.

Leinwand, h. 0,50, br. 0,46.
Eigenthum Sr. Maj. des Kaiſers und Königs;
überwieſen 1876.

32. G. BLEIBTREU. Übergang nach Alſen 1864.

Am 29. Juni 1864 Morgens vor Tagesanbruch ſetzte das 2. Bataillon 24. preuſs. Infanterie-Regiments bei dem Satruper Gehölz in kleinen Kähnen über den Alſenſund: im vorderſten Boote General v. Röder (im Mittelgrunde aufrecht im Kahn) mit ſeinem Adjutanten Leutnant Kolbe, welcher die Stange führt; ihnen ſind die Hauptleute v. Goerſchen und v. Otto mit Leutnant v. Brockhuſen bereits an's Ufer vorausgeeilt und ſtürmen mit ihren Mannſchaften in die Feinde (das 4. däniſche Bataillon) die ſich verwirrt zur Wehr ſetzen; links am Ufer und durch das Waſſer watend Oberſt-Leutnant v. Laſsberg und Dr. Lucae, von Signaliſten und Soldaten umgeben. Links in der Dämmerung die Küſte von Düppel-Satrup mit dem von Kähnen wimmelnden Sund, in deſſen Hintergrunde das däniſche Panzerſchiff Rolf Krake ſein Feuer eröffnet; rechts im Vordergrunde ſieht man den Beginn des Kampfes an den däniſchen Schanzen auf Alſen. — Bez.: G. Bleibtreu.

Leinwand, h. 1,62, br. 2,82.
Angekauft nach Beſtellung 1867.

33. G. BLEIBTREU. Schlacht bei Königgrätz.

Am Nachmittag des 3. Juli 1866 gegen 4 Uhr hatte
Se. Maj. der König mit dem Generalftabe Auffſtellung
auf einer kleinen Anhöhe bei dem Dorfe Strefetitz
genommen, von woher das 35. Regiment unter 'Oberft
v. Rothmaler vorging, um einen allgemeinen Angriff
öſtreichiſcher Reiterei abzuwehren, welche ihren Stofs
auf den Standpunkt des Hauptquartiers richtete. Man
fieht im Mittelgrunde Se. Maj. den König auf der Rapp-
ſtute Sadowa das Gefecht beobachtend, über welches
General v. Tresckow Meldung bringt, während der
Flügel-Adjutant Graf Lehndorff nach dem Mittelgrunde
zu an Sr. Majeſtät vorübergaloppiert. Hinter dem Könige
find der Kriegsminiſter v. Roon und Graf Bismarck,
die Generale v. Moltke, v. Alvensleben und v. Podbielski,
Graf Canitz, Oberſt v. Tilly und Oberſt v. Albedyll,
hinter dieſen die Oberſten v. Loë, Graf Perponcher, der
Generalarzt Dr. v. Lauer, General v. Boyen, Hofſtall-
meiſter v. Rauch, Stallmeiſter Rieck, Rittmeiſter v. Hill
und Oberſt v. Schweinitz verſammelt. Im Vordergrunde
links kommt ein Zug gefangener Oeſtreicher auf den
Befchauer zu (unter den Mannſchaften des 35. Regiments
hier die Portraits: Horniſt Dochow, Feldwebel Schmid,
Sergeant Parlow, Unteroffizier Treptow, Sergeant Marunde);
weiter vorn ein verwundeter öſtreichiſcher Offizier, welcher
von Krankenträgern unter Leitung des Dr. Mitſcherlich
eiligſt zur Seite gebracht wird. Von rechts her ſprengt
die Stabswache vor, an ihrer Spitze Graf Finckenſtein und
Oberſt v. Steinäcker, in der Flanke Sergeant Chernikow;
im tiefen Mittelgrunde das auf- und abwogende Reitergefecht,
die Schwadronen der Oeſtreicher von den 1. Dragonern und
5. Huſaren (Blücher), den 2. Garde-Ulanen und weiter rechts
den 1. Garde-Ulanen angegriffen. Auf der Höhe links der Wald
von Dub, rechts das brennende Problus. — Bez.: Bleibtreu.
Leinwand, h. 1,48 br. 3,00. *Angekauft nach Beſtellung 1869.*

34. G. A. BOENISCH. Store Sartor-Oë I.

Anficht der Fifcherei Solvig auf Store Sartor-Oë bei Bergen an der Weftküfte von Norwegen. Im Vorder- und Mittelgrund Fifcherhütten und an's Land gezogene Kähne. Streifiges Licht bei Regengewölk. — Bez.: Boenifch 1832.

Leinwand, h. 0,39, br. 0,50.
Wagener'fche Sammlung No. 20.

35. G. A. BOENISCH. Store Sartor-Oë II.

Im Mittelgrunde rechts die Fifcherhäufer von Solvig (vgl. das Bild No. 34) über welche fich dunkle Schicht- felfen erheben und vor denen einige Fifcher ftehen; vorn links ein Kahn, auf dem Waffer eine Barke, im Hinter- grund Felfen. Gewitterhimmel. — Bez.: Boenifch 1832.

Eichenholz, h. 0,39, br. 0,50.
Wagener'fche Sammlung No. 21.

36. G. A. BOENISCH. Eiche bei Bleifchwitz un- weit Breslau.

Alte Eiche mit niedergebrochenem Hauptftamm in- mitten eines Kornfeldes, dahinter einzelne Bäume und Blick auf den Zobten-Berg; der Himmel weifslich bezogen. Staffage: eine Frau im Schatten fitzend. — Bez.: AB

Leinwand, h. 0,50, br. 0,61.
Wagener'fche Sammlung No. 22.

37. F. BOSSUET (VAN YPERN). Andalufifche Land- fchaft.

Vorn rechts die Ruine eines maurifchen Thores, durch welches eine reifende fpanifche Gefellfchaft zu Wagen, Rofs und Fufs zieht, daneben am Brunnen ein Maulthiertreiber; im Mittelgrunde der Guadalquivir und

die Stadt Caftro mit dem Kaftell, im Mittel- und Hinter-
grund Bergzüge. Sonnenuntergang. — Bez.: F. Boffuet
van Yper 1847.

Leinwand, h. 0,82, br. 1,06.
Wagener'fche Sammlung No. 23.

38. F. BOSSUET (VAN YPERN). Proceffion in Sevilla.

Rechts die Kathedrale der heiligen Jungfrau und die
Mauern der ehemaligen Mofchee, dahinter der Thurm der
Giralda, ihr gegenüber auf der andern Seite der Strafse
ein zum bifchöflichen Palaft gehöriges Kuppelgebäude.
Vorn links ein Wohnhaus, deffen dicht bevölkerte Balkone
mit Guirlanden und Teppichen gefchmückt find zu Ehren
der Giralda-Proceffion, welche die auf hoher Bahre ge-
tragenen plaftifchen Bilder der Patroninnen des Thurmes
(Juftina und Rufina) geleitet. Auf der Strafse Gruppen
Andächtiger. Morgenlicht. — Bez.: F. Boffuet 1853.

Leinwand, h. 0,83, br. 1,05.
Wagener'fche Sammlung No. 24.

39. F. DE BRAEKELEER. Streit nach der Mahlzeit.

In der mit Gäften erfüllten holländifchen Schänk-
ftube des 17. Jahrh. ift am vorderen Haupttifche Streit
entftanden: ein Bauer hat von einem andern einen Streich
erhalten und wendet fich unter dem Hohn der Uebrigen
heulend hinweg. — Bez.: Ferdinand de Braekeleer. (Ehe-
mals in der Sammlung Theremin in Paris unter der Be-
zeichnung »La querelle après le repas«).

Leinwand, h. 0,50, br. 0,59.
Wagener'fche Sammlung No. 25.

40. F. DE BRAEKELEER. Alters-Toilette.
(La toilette du mari.)

In holländifchem Bürgerzimmer ift eine alte Frau
bemüht, ihrem am Tifche fitzenden Gatten graue Haare

auszuziehen; im Hintergrunde am Kamin die Magd mit
dem Kaffeegefchirr befchäftigt; das Zimmer voll Haus-
geräth, rechts eine Stiege. — Bez.: Ferdinand de Braekeleer.
Antwerpen 1852.

Mahagoniholz, h. 0,47, br. 0,39.
Wagener'fche Sammlung No. 26.

41. J. BRANDT. Podolifches Dorf.

Auf einem vorn durch Waffer mit Brücke ab-
gefchloffenen Platz, in welchen die von weifsgetünchten
Häufern begrenzte Strafse mündet, hält ein jüdifcher
Rofskamm mit 6 Pferden, dabei ein junger gefcheckter
Hengft, um welchen unter Theilnahme zweier Bauern ein
Gutsbefitzer handelt, während fein dreifpänniger Wagen
zur Linken wartet; im Hinter- und Mittelgrund Markt-
leute und Käufer. — Bez.: Jofef Brandt, Warszawy.

Leinwand, h. 0,44, br. 0,52.
Angekauft 1875.
S. ferner No. 449.

42. A. BRENDEL. Heimgang zum Dorf.

Eine Herde weifser und brauner Schafe zieht die
gepflafterte Dorfftrafse daher. Im Mittelgrunde rechts ein
Kutfcher mit 3 Spitzgefpannpferden, auf dem Handpferd
reitend und mit dem links auf feinen Stab geftützten
Schäfer fprechend; im Hintergrunde ein zweiter Kutfcher
mit einem Paar Schimmel, auf dem Sattelpferd reitend;
rechts drei Gänfe. Abend. — Bez.: Brendel.

Leinwand, h. 1,34, br. 2,00.
Angekauft 1866.

43. CH. BRIAS. Wildpret-Handel.

Eine Frau in niederländifcher Küche am Herd fitzend handelt in Gegenwart einer zweiten und eines Kindes um den von einem Bauer angebotenen Hafen, den fie in der Hand wägt; an den Wänden und am Boden Küchengeräth u. dgl. — Bez.: Ch. Brias 1840.

Mahagoniholz, h. 0,57, br. 0,46.
Wagener'fche Sammlung No. 27.

44. A. BROMEIS. Italienifche Landfchaft.

Im Mittelgrunde erhebt fich über einem See, an welchem Häufer und Kalkofen fichtbar find, der Bergzug im Charakter der neapolitanifchen Küfte, welcher längs des im Hintergrunde links fich ausbreitenden Meeres verläuft; im Vordergrund zu beiden Seiten Felfen- und Baumgruppen; Staffage: ein lagernder Hirt mit einem Knaben und feiner Schafherde links, rechts kleine Figur mit Hund; Abendlicht. — Bez.: A. Bromeis, Caffel 1869.

Leinwand, h. 1,50, br. 2,22.
Angekauft 1869.

45. H. BÜRKEL. Schiffszug bei Rattenberg in Tirol.

Links der Inn, an welchem 5 Treidelfuhrleute mit 8 Pferden befchäftigt find, einen Kahn ftromauf zu ziehen; rechts Häufer, im Mittel- und Hintergrund Ruinen und ferne Berge; vorn rechts ein Bauer mit einem Jungen und ein Hund. Bewölkter Himmel. — Bez.: HBürkel 1828.

Leinwand, h. 0,41, br. 0,54.
Chromolithographiert von F. Hohe.
Wagener'fche Sammlung No. 28.

46. H. BÜRKEL. Raftende Treidler.

Links vor Strohhütten ftehend und lagernd die mit Abkochen befchäftigten Fuhrknechte, deren Pferde aus

den unter Weidenbäumen aufgestellten Krippen freffen;
auf dem Hügel links ein Bauernhaus; im Mittelgrunde der
Flufs mit dem Laftkahn, in der Ferne das Gebirge.
Mittag. — Bez.: H. B. und HBürkel.

Leinwand, h. 0,30, br. 0,58.

Wagener'fche Sammlung No. 29.

47. H. BÜRKEL. Tiroler Kirmefs.

Rechts die von Eichen befchattete Dorffchänke, davor
ein Tifch voll Zechender, daneben ein zweifpänniger
Wagen voll Bauern, von einem Reiter begleitet, im Be-
griff abzufahren; im Mittelgrunde unter einem Holzverdeck
tanzende Paare und trinkende Gäfte an einem Tifch, im
Hintergrunde zwifchen den Dorfhäufern der Schiefs-Stand
mit Schützen; vorn zwei laufende und zwei fich balgende
Kinder; in der Ferne das Hochgebirge. Abendhimmel.
— Bez.: HBürkel.

Leinwand, h. 0,48, br. 0,63.

Wagener'fche Sammlung No. 30.

48. H. BÜRKEL. Landfchaft bei Velletri.

Blick über die Gegend von Velletri und das Meer
mit dem Kap Circello. Im Mittel- und Vordergrunde links
eine wandernde Bauernfamilie (zwei Männer, drei Frauen
und mehrere Kinder) begleitet von bepackten Maulthieren
und Schweinen. Abend.

Leinwand, h. 0,35, br. 0,47.

Wagener'fche Sammlung No. 31.

49. A. CALAME. Vierwaldftätter See.

Blick von einer Höhe bei Brunnen über den See nach
dem Uri-Rothftock; im mittleren Vordergrunde zwifchen
Felsblöcken eine Schlucht mit Kiefern, im Hinter-
grunde die Gletfcher. Mittag, klarer Himmel. — Bez.:
A. Calame 1843.

Leinwand, h. 1,40, br. 1,09.

Wagener'fche Sammlung No. 32.

21

50. A. CALAME. Hochgebirgs-Schlucht.

Schlucht im Hochgebirge mit Giefsbach. Im Mittel-
grund zwei mächtige Tannen, vom Sturm gefchüttelt;
am Himmel ziehende Regenwolken, durch welche links
das Licht blitzt. — Bez.: A. Calame 1855.

Leinwand, h. 1,40, br. 1,09.
Wagener'fche Sammlung No. 33.

51. W. CAMPHAUSEN. Cromwell'fche Reiter.

Puritanifche Dragoner in rauher Gebirgslandfchaft:
vorn zwei Führer, welche aufmerkfam ausfpähen, im
Hintergrunde die Schwadron, die fich auf Wink eines
berittenen Priefters gefechtsfertig macht; in der Ferne ein
brennendes Klofter. Regenhimmel. — Bez.: WCamp-
haufen 1846.

Leinwand, h. 0,61, br. 0,82.
Geftochen in Linienmanier von Habelmann.
Wagener'fche Sammlung No. 34.

52. W. CAMPHAUSEN. Düppel nach dem Sturm 1864.

Als am 18. April 1864 bei S. K. H. dem Kron-
prinzen, welcher mit feinem Stabe auf dem fogenannten
Dünther Obfervatorium verweilte, die Meldung eingetroffen
war, dafs fämmtliche Düppeler Schanzen erftürmt feien,
begab fich Höchftderfelbe über Broacker auf das Gefechts-
feld nach dem Spitzberge, einer kleinen Anhöhe, von
welcher das Belagerungsterrain zu überfchauen war, um
hier S. K. H. den Prinzen Friedrich Karl, Höchft-
kommandirenden der preufsifchen Armee, zu beglück-
wünfchen. Im Mittelgrunde fieht man die Begrüfsung der
Fürften und ihrer Stäbe: S. K. H. der Kronprinz eilt auf
den Sieger zu und ergreift feine Rechte, während deffen
Linke S. K. H. der Prinz Karl gefafst hält: zwifchen

den Prinzen fichtbar der Adjutant Graf v. Häfeler
falutierend, hinter S. K. H. dem Kronprinzen nach links
Adjutant Hauptmann v. Lucadou und weiter zurück
Ingenieur-Oberft v. Mertens, vorn der öftreichifche
Oberft Graf Bellegarde, Kommandeur der Windifchgrätz-
Dragoner, fodann Adjutant Major v. Schweinitz grüfsend,
noch weiter nach links Artillerie-Oberft v. Graberg,
Oberft v. Blumenthal, und etwas vor ihm Major v. Bonin,
Adjutant des Prinzen Friedrich Karl; im Hintergrunde
I. K. H. H. die Prinzen Albrecht Vater und Sohn in
Dragoner-Uniform. Rechts fchliefsen fich der Haupt-
gruppe an: hinter dem Prinzen Karl zunächft Adjutant
Major v. Puttkamer, dann die Oberft-Leutnants und
Flügel-Adjutanten v. Rauch und Stiehle falutierend, fowie
General-Leutnant Vogel v. Falckenftein; ferner hinter der
von jubelnd herbeieilenden Infanteriften gefchwungenen
Danebrogfahne rechts General-Leutnant v. Hinderfin,
Oberft v. Colomier, Oberft v. Podbielski und die Generale
v. Goeben, v. Roeder und v. Manftein, denen fich eine
gröfsere Zahl Offiziere von der Höhe herabkommend
anreihen. Im Mittelgrund der rechten Bildfeite hat fich
ein Trupp Soldaten um den Feldmarfchall v. Wrangel
gefammelt, welcher, begleitet von dem Adjutanten Leutnant
Graf v. Kalnein und dem franzöfifchen Generalftabs-Major
Clermont de Tonnere, fich von der Eroberung einer
dänifchen Fahne erzählen läfst; hinter dem franzöfifchen
Offizier fteht der bayrifche General-Leutnant v. der Tann;
es folgen nach diefer Seite S. K. H. der Fürft von
Hohenzollern-Sigmaringen mit den Prinzen Anton und Karl,
dicht hinter ihnen der Adjutant Leutnant v. Locquenghien,
von zahlreichen Mannfchaften umringt, die fich an einem
Marketenderwagen fammeln. Im Vordergrund rechts ftehen
die Johanniter Graf zu Stolberg, Fürft Reufs und v. Zed-
litz-Neukirch mit dem Feldprediger Vogel und dem Dr.
Middeldorpff im Gefpräch, umgeben von einer Gruppe

Reiter. Auf der Gegenseite find dänifche Gefangene mit
preufsifchen Wachtfoldaten vermifcht gelagert; den Offi-
zieren unter ihnen, voran dem Leutnant Anker, Komman-
danten der Düppelfchanze No. 2, gibt Oberft Graf v. Gröben,
Kommandeur des 3. Hufaren-Regiments (Zieten), im Auf-
trage des preufsifchen Feldherrn in Anerkennung ihrer
heldenmüthigen Vertheidigung die Degen zurück. Die
Mitte vorn füllt eine Gruppe, welche der leidenfchaftlichen
Schilderung eines Sergeanten vom Regiment Königin
zuhört. — Die Landfchaft zeigt die Reihe der geftürmten
Schanzen und das Terrain vor ihnen, die an der zer-
fchoffenen Windmühle links vorbeiführende mit zurück-
kehrenden Kolonnen gefüllte Chauffée nach Sonderburg,
deffen Lage die Rauchfäule andeutet; in der Ferne rechts
die Infel Alfen. — Bez.: *Camphaufen 1867.*



Leinwand, h. 1,89, br. 2,86.
Angekauft nach Beftellung 1867.



53. F. CATEL. Neapolitanifche Carrete.

Zweirädriger neapolitanifcher Karren mit Schimmel,
von einer Nonne und einem Kapuziner befetzt und von
zwei Kutfchern getrieben, dahinter laufende Jungen mit
Marktwaare; Blick über den Golf von Neapel nach der
Infel Capri. (Gemalt 1822.)



Auf Blech, h. 0,22, br. 0,31.
Wagener'fche Sammlung No. 35.



54. F. CATEL. Golf von Neapel.

Vorn ein Fruchthändler mit feiner Frau, welche neben
ihm auf dem Efel reitend ein Kind an der Bruft hält
und zwei andere in den Packtafchen mit fich führt.
Abendbeleuchtung. (Gemalt 1822.)



Auf Blech, h. 0,22, br. 0,31.
Wagener'fche Sammlung No. 36.
S. ferner No. 393.



55. A. COLIN. Franzöſiſcher Fiſchmarkt.

Fiſchweiber neben ihrer von den Männern herbei-
gebrachten Waare im Handel mit Käuferinnen (lebhaft
bewegte Gruppe von einigen 20 Figuren); im Vordergrund
allerhand Geräth und ein älterer Burſche mit einem
Knaben. Hintergrund die felſige Küſte der Normandie. —
Bez.: A. Colin 1832.

Leinwand, h. 0,31, br. 0,41.

Wagener'ſche Sammlung No. 37.

56. P. CORNELIUS. Hagen verſenkt den Nibelungen-
Hort.

(Nibelungen-Lied XIX. 1077.)

Hagen in vollem Waffenkleid, den Schild auf dem
Rücken, um den ein rother Mantel geſchlungen iſt, ſteht,
die Linke am Schwertgriff, in trotziger Haltung am Ufer
des Rheins. Drei dienende Zwerge (Elben) ſind be-
ſchäftigt, den Schatz der Königin Kriemhild herbeizubringen;
der eine umklammert die mit Schmuckgeräth gefüllte
Truhe und blickt mürriſch nach Hagen zurück, auf deſſen
Wink drei Rhein-Nixen herbeigeſchwommen ſind, ſich des
Geſchmeides zu bemächtigen; ein anderer Zwerg im
Vordergrunde wehrt ſich mit dem Hammer gegen zwei
Nixen, die ihn am Kragen faſſen und in's Waſſer ziehen
wollen; ein dritter ſchleppt ein ſchweres Gefäſs heran.
Im Mittelgrunde links der Rhein als Fluſsgott mit der
Waſſerurne und neben ihm gelagert ein nymphenartiges
Weib (Lurley) mit der Leier; im Hintergrunde Hügel
(Gemalt in Rom 1859.)

Leinwand, h. 0,80, br. 1,00.

Wagener'ſche Sammlung No. 38.

S. ferner Abth. II.

57. CONST. CRETIUS. Der Labetrunk.

Durch's offene Fenſter eines mittelalterlichen Haufes
gewahrt man einen Knappen beim Reinigen der auf's
Fenſterbrett geſtemmten Rüſtung; er wendet ſich nach
einer jungen Frau um, welche, die Hand auf ſeine Schulter
legend, ihm einen Krug bringt. Auf dem Brett vor'm
Fenſter Geräth und Waffenſtücke, daneben ein Käfig mit
einer Eule. — Bez.: Cretius 1839.

Leinwand, h. 0,71, br. 0,62.

Wagener'ſche Sammlung No. 39.

58. CONST. CRETIUS. Gefangene Kavaliere vor Cromwell.

Cromwell mit einem älteren Berather und einem Geiſt-
lichen am Tiſche ſitzend, empfängt die durch puritaniſche
Wachen vorgeführten Gefangenen: einen Kavalier aus dem
Heere König Karls, der die verwundete linke Hand in
der Binde, mit der Rechten ſeinen kleinen Sohn an ſich
drückt; hinter ihm ſein alter Vater mit dem Krückſtock.
In der Fenſterniſche des Hintergrundes drei Puritaner im
Brevier leſend. — Bez.: C. Cretius 1867.

Leinwand, h. 0,96, br. 1,25.

Angekauft 1868.

59. ED. DÄGE. Der Meſsner.

Ein alter Kapuziner in weiſsem Bart, die Kapuze
über dem Kopf, in der Linken die Monſtranz, in der
Rechten die Sandalen haltend, wird von dem blonden
Chorknaben geführt, der ſeinen Rock aufrafft, im Begriff,
ein Gewäſſer zu durchſchreiten; Hintergrund Gebirgsthal
mit nebelbedeckten Höhen. — Bez.: 18 \mathcal{D} 37.

Leinwand, oben rund, h. 0,65, br. 0,49.

Lithographiert von C. Lange in groſs Folio.

Wagener'ſche Sammlung No. 40.

S. ferner No. 395.

60. H. DÄHLING. Fürſtlicher Einzug.

In eine mittelalterliche Stadt mit hoher Burg hält
ein Fürſt mit zahlreichem Gefolge ſeinen Einzug, begrüſst
von Bürgergruppen und dem Magiſtrat, der auf der
Hauptbrücke mit den Schlüſſeln der Stadt entgegenkommt.
— Bez.: H. Dähling 1822.

Leinwand, h. 0,74, br. 1,01.
Geſchenk der Erben des Rentiers A. Bendemann 1866.

61. J. C. DAHL. Seeſturm.

In der Brandung an felſiger Küſte liegt eine auf
die Seite geworfene Brigg; eine zweite, welche unter
vollem Segel vorüberfährt, ſendet ihr das Boot zu Hilfe;
dicht bewölkter Himmel. — Bez.: Dahl 1823.

Leinwand, h. 0,63, br. 0,98.
Wagener'ſche Sammlung No. 41.

62. J. DEHAUSSY. Atelier des Künſtlers.

Der Maler, links am Ofen ſtehend, regelt mit Hand-
wink die Haltung einer im Vordergrund rechts ſitzenden
jungen Dame in weiſsem Atlaskleid. Zu ihren Füſsen
ein Hund; im Hintergrunde ein Knabe vor einem Tiſche
ſitzend. Das Zimmer iſt mit Bildern, Skizzen, Modellen
u. a. ausgeſtattet, links vorn die Staffelei. — Bez.:
J. Dehauſſy 1835.

Leinwand, h. 0,80, br. 0,64.
Wagener'ſche Sammlung No. 42.

63. F. DIETZ. Blücher's Marſch auf Paris 1814.

Nach der Schlacht bei La Rothière am 1. Februar 1814
erhielt Blücher, welcher mit faſt lauter fremden Truppen
als Oberbefehlshaber des activen verbündeten Heeres
einen vollſtändigen Sieg über Napoleon erfochten, vom

27

Kriegsrath der Monarchen die Erlaubnifs zur Ausführung seines allen Widerfprüchen zum Trotz energifch feftgehaltenen Planes, auf Paris zu marfchieren. Schon am 2. Februar begann die Vorwärtsbewegung auf Châlons zu und die nächften Tage brachten die Vereinigung der Streitkräfte Blücher's mit dem York'fchen Corps.

Das Bild zeigt den greifen Feldherrn mit zwei Adjutanten zu Pferd an der Spitze der Marfchkolonne eines jungen preufsifchen Landwehr-Regiments, welches, Tambour voran, ihm begeiftert zuruft, indem er auf die Strafse nach Paris weift; im Mittelgrunde rechts Kavallerie über das winterliche Schlachtfeld vorrückend. — Bez.:

Feodor Dietz 1868.

Leinwand, h. 3,53, br. 4,23.

*Angekauft 1872.*

64. J. DORNER. Wald-Weg.

Blick in einen Wald von Eichen und Buchen, auf der Fahrftrafse ein Bauer mit zweifpännigem Karren von einer Frau mit zwei Kindern gefolgt; rechts ein Teich. (Aus der Sammlung Heydeck in München.) — Bez.: 18 ⅅ 17.

Holz, h. 0,25, br. 0,30.

*Wagener'fche Sammlung No. 43.*

65. A. DRAEGER. Mofes am Brunnen. (II. Mofe 2.)

Mofes in Midian befchützt die Töchter Reguels beim Tränken ihrer Herde. Vor dem Brunnen ftehend hält er in der Rechten den Schöpfeimer und erhebt die Linke drohend nach den drei Hirten, welche entweichen, während auf der andern Seite Zipora knieend denfelben nachfchaut und fünf ihrer Schweftern ängftlich mit den Gefäfsen nahen, um fich der Cifterne zu bemächtigen, indefs die fechfte den Reft der Herde herbeitreibt, welche fchon an

28

der Rinne trinkt. Hinter dem Brunnen ein Baum; in der
Ferne Landfchaft im Charakter der römifchen Campagna.
— Bez.: A. Draeger.

Leinwand, h. 1,18, br. 1,58.
*Gefchenk der Kifs'fchen Ehegatten; aus deren Nachlafs
überwiefen 1875.*

66. K. H. D'UNKER-LÜTZOW. Arreft-Meldung.

Ein Beamter am Schreibtifch fitzend hört den Bericht
des alten Polizei-Soldaten an, welcher einen blinden
Geiger, der von feiner jungen Tochter geführt in die
Stube tritt, verhaftet hat. An den Wänden Schränke,
Repofitorien u. a. — Bez.: C. d'Unker Df. 1857.

Leinwand, h. 0,52, br. 0,63.
Wagener'fche Sammlung No. 44.

67. E. EBERS. Die Schleichhändler.

In dem von altem Gemäuer und Bufchwerk gebildeten
Schlupfwinkel eines Flufsufers wird bei Morgengrauen
der überdeckte Kahn mit Contrebande von einem Mann,
der auf dem Bootrand ftehend den Baum am Ufer er-
fafst, an's Land gezogen. Zwei andere Infaffen des Kahnes
greifen zu den Flinten, indem fie aufwärts lugen und einen
dritten aus dem Schlafe wecken. — Bez.: E. EBERS 1830.

Leinwand, h. 0,61, br. 0,85.
Lithographiert von Oldermann.
Wagener'fche Sammlung No. 45.

68. L. ELSHOLTZ. Gefechts-Anfang.

Von der Höhe herab, auf welcher ein Bauerwagen
mit flüchtenden Frauen und Kindern von einem Feld-
gensdarm angehalten wird und zwei berittene Offiziere
einen Landmann ausfragen, überblickt man hügeliges Land

mit ferner Ortfchaft, in welchem preufsifche Artillerie, Reiterei und Infanterie in Uniformen von 1813 Stellung genommen haben. — Bez.: L. Elsholtz 1834.

Leinwand, h. 0,39, br. 0,55.
Wagener'fche Sammlung No. 46.

69. TH. ENDER. Italienifche Waldkapelle.

Am Saume eines aus gemifchtem Laubholz und einer Gruppe Cypreffen gebildeten Waldparkes mit Durchblick auf fernes Gebirge find Landleute vor einer Kapelle verfammelt; vorn Weingelände, daneben eine Mauer, auf welcher zwei Mädchen fitzen, und ein Mönch, der ein Bündel Holz herabträgt. Weifsbewölkter Himmel. — Bez.: Tho. Ender.

Leinwand, h. 1,06, br. 1,53.
Wagener'fche Sammlung No. 47.

70. K. v. ENHUBER. Münchener Bürgergardift.

Ein Bürgergardift aus der Schneiderzunft vom winterlichen Wachtdienft heimkehrend läfst fich vom Lehrjungen die Stiefel ausziehen, während die Frau ihm die Filzfchuhe reicht; im Hintergrunde Gefellen an der Arbeit. — Bez.: K. v. E. fec. 1844.

Leinwand, h. 0,57, br. 0,48.
Wagener'fche Sammlung No. 48.

71. J. FABER. Kapuzinerklofter bei Neapel.

Die Terraffe des Kapuzinerklofters am Golf von Neapel mit dem Blick über's Meer auf das Vorgebirge La Nave. Staffage: ein lefender und zwei plaudernde Mönche. — Bez.: J. Faber fec. Berlin 1830.

Leinwand, h. 0,31, br. 0,45.
Wagener'fche Sammlung No. 49.

30

72. B. FIEDLER. Pola in Iftrien.

Ruine des antiken Amphitheaters mit dem Golf und dem auf's Meer fchauenden Fort nebft den Hafenbauten, im Hintergrunde die Stadt und ferne Höhen, rechts das Meer. Staffage: fünf kleine Figuren. — Bez.: B. Fiedler p. Berlin 1846 Dt. W.

Leinwand, h. 1,28, br. 2,00.
Eigenthum Sr. Majeftät des Kaifers und Königs; überwiefen 1867.

73. H. FREESE. Flüchtige Hirfche.

Vier Hirfche, von denen einer ftürzt, fliehen mit drei Schmalthieren nach rechts; im Hintergrunde ein fünfter Hirfch; regnerifches Wetter. — Bez.: HFreefe.

Leinwand, h. 1,33, br. 2,36.
Angekauft 1876.

74. H. FREESE. Eberjagd.

Ein ftarker Eber, durch die Meute geftellt, von der er drei Hunde abgefchlagen hat, wird von vier anderen, denen noch zwei aus dem Dickicht folgen, gepackt und erhält, indem er fich auf einen am Boden liegenden Jäger ftürzen will, den Stofs von der Schweinsfeder eines zweiten. (Koftüm des 17. Jahrhunderts.) Hintergrund Wald und Wiefe. — Bez.: HFreefe.

Leinwand, h. 3,95, br. 2,03.
Gefchenk Sr. Maj. des Kaifers und Königs 1876.

75. FR. FREGEVIZE. Rhonethal bei Genf.

Anficht des Rhonethals mit dem Blick auf den Montblanc; vorn rechts ein Baum. Staffage: kleine Figuren. Heller Tag.

Leinwand, h. 0,71, br. 1,11.
Wagener'fche Sammlung No. 50.

76. FR. FREGEVIZE. Genfer-See.

Im Mittelgrunde die Stadt Genf, vorn links und rechts Bäume, im Hintergrunde die Jurakette. Staffage: kleine Figuren mit Schafen. Abend.

Leinwand, h. 0,71, br. 1,11.
Wagener'fche Sammlung No. 51.

77. C. FRIEDRICH. Harz-Landfchaft.

Blick über Matten mit Lachen und einer Dorffchaft auf fernen Gebirgszug im Charakter des Harzes. Im Vordergrunde eine einfame Eiche. Spätabendlicht.

Leinwand, h. 0,55, br. 0,71.
Wagener'fche Sammlung No. 52.

78. C. FRIEDRICH. Mondaufgang am Meere.

Auf Felsfteinen am Meeresufer fitzend betrachtet ein Mann mit zwei Frauen den aus dunkeln Wolkenftreifen auffteigenden Vollmond. Auf der beglänzten Meeresfläche zwei Schiffe unter Segel.

Leinwand, h. 0,55, br. 0,71.
Wagener'fche Sammlung No. 53.

79. ERNST FRIES. Italienifche Landfchaft.

Im Mittelgrunde eine Thalfchlucht, durch welche fich das von Brücken überfpannte und von Mühlen gefäumte Gebirgswaffer windet, rechts und links fteile Ufer, inmitten auf fchroffem Felskegel die Ortfchaft Corchiano. Abend. Staffage: kleine Figuren. — Bez.: ℱ 1833.

Leinwand, h. 0,48, br. 0,64.
Gefchenk des Herrn Banquier Brofe 1869.
S. ferner No. 428 und 429.

80. H. FUNK. Burgruine.

Burgruine auf einem Hügel, an deffen Fufse eine Kapelle und Bauernhäufer ftehen, im Vordergrund ein Bach von Gebüfch umgeben. Staffage: 3 kl. Figuren. Abendbeleuchtung bei hellem Himmel. — Bez.: *HFUNK 1834*.



Leinwand, h. 0,94, br. 0,76.
Wagener'fche Sammlung No. 54.



81. E. GAERTNER. Die ehem. Reetzen-Gaffe, jetzt verlängerte Parochial-Strafse in Berlin.

Blick von der Jüdenftrafse durch die verl. Parochial-Strafse über die Spandauer Strafse hinweg auf die Nicolai-Kirche. Auf der linken Häuferreihe der Aushang eines Kupferfchmiedes, der rauchend unter feiner Thür fteht, weiterhin Holzhauer, gegenüber ein Budikerladen mit kleinen Figürchen; im Hintergrunde ein Wagen u. a. — Bez.: E. Gaertner fec. 1831.



Leinwand, h. 0,39, br. 0,29.
Wagener'fche Sammlung No. 55.



82. W. GAIL. Klofter S. Martino bei Ivrea in Piemont.

Im Klofter des heiligen Martin bei Ivrea werden die Koftbarkeiten vor den nahenden Franzofen (1796) geborgen; die Mönche find befchäftigt, Krucifix, Bilder, Fahnen und Geräthe die Treppe herab in die Grüfte zu tragen. — Bez.: Wilh. Gail 1857.



Leinwand, h. 0,93, br. 0,73.
Wagener'fche Sammlung No. 56.





33



83. L. GALLAIT. Kapuziner.

Ein Mönch in fchwarzem Vollbart vor einem Fels-
block fitzend, den linken Arm, in den er die Wange lehnt,
auf Bücher geftützt, den rechten unthätig auf dem Knie,
emporblickend. (Hüftbild.)

Leinwand, h. 1,01, br. 0,81.
Wagener'fche Sammlung No. 57.

84. L. GALLAIT. Egmont's letzte Stunde.

Die Nacht vor feiner Hinrichtung (5. Juni 1568)
brachte Egmont mit dem Bifchof von Ypern in geiftlichen
Betrachtungen zu. Beim Dämmern des Morgens hat er
fich erhoben und fchaut, in der Linken das Brevier, die
Rechte auf den Fenfterfims legend, ftumm hinab auf den
Markt zu Brüffel, wo fein Schaffot aufgefchlagen wird;
der Bifchof im Lehnftuhl neben ihm an dem vom Lampen-
licht beleuchteten Tifche, auf welchem Krucifix und Brief-
fchaften fichtbar find, hat die eine Hand auf das in feinem
Schoofse aufgefchlagene Buch gelegt und erhebt die Rechte,
um Egmont von dem Schreckensbilde zurückzuhalten.
(Figuren bis zum Knie.) — Bez.: Louis Gallait, Brüffel 1858.

Leinwand, h. 1,69, br. 2,04.
Geftochen von Martinet.
Wagener'fche Sammlung No. 58.

85. FR. GAUERMANN. Brunnen in Tirol.

Im Vordergrunde Dorfhäufer und der Brunnen, um
welchen zwei Bauern mit trinkenden Pferden und zwei
Mädchen befchäftigt find, während aus dem Hintergrunde
ein Stier und Kühe herzukommen. Im Mittelgrunde die
Stadt Partenkirchen, in der Ferne die Berge. — Bez.:
F. Gauermann 1852.

Mahagoniholz, h. 0,58, br. 0,79.
Wagener'fche Sammlung No. 59.

86. FR. GAUERMANN. Dorffchmiede im Salz-burgifchen.

Vorn an der Schmiede ein Schimmel, welcher vom Kutfcher gehalten, durch zwei Männer befchlagen wird, zwei farbige Pferde, ein liegender Ochs und ein Hund; im Mittelgrunde ein Bauer, das eine Pferd reitend, das andere führend. Blick über das Flufsthal mit feinen Ort-fchaften auf's Hochgebirge. — Bez.: F. Gauermann 1853.

Mahagoniholz, h. 0,57, br. 0,79.
Wagener'fche Sammlung No. 60.

87. E. v. GEBHARDT. Das letzte Abendmahl.

Chriftus am Mittelplatz des Fifches fitzend, ein Stück Brod in der Hand, vor fich den Kelch, die Linke fanft erhebend, in dem Augenblick, da er zu den Jüngern die Worte fpricht: „Einer unter Euch wird mich verrathen." Johannes zu feiner Rechten legt ihm fragend die Hände auf Arm und Schulter, Jakobus Alphäi auf der andern Seite ftemmt die Hand an den Mund und fieht den Meifter forfchend an, Nathanael hat fich von feinem Sitz neben Jakobus erhoben und fteht bekümmert hinter ihm; auf der linken Seite neben Johannes fitzen Simon Zelotes, Andreas und Jakobus Zebedäi, der mittlere lebhaft vorgebeugt, der letzte die Hand betheuernd auf der Bruft, neben ihnen quervor Simon Petrus, die Fauft auf dem Tifch mit energifchem Ausdruck; auf der Vorderfeite rechts Matthäus in greifem Haar, bemüht, den jugendlichen Thomas zu tröften, welcher das Antlitz weinend in der Hand birgt; links vorn Judas Jacobi traurig nieder-blickend; neben ihm der leere Seffel des Ifcharioth: er ift aufgeftanden und, nur von dem am Eckplatz fitzenden Bartholomäus bemerkt, entfernt er fich durch die

Thür des Gemaches, deffen Holzwand mit einfachem
. Blumengewinde gefchmückt ift. — Bez.: Ed. Gebhardt,
Ddf. 1870.



Leinwand, h. 1,94, br. 3,05.
Radiert von W. Unger.
Angekauft 1872.



88. O. GEBLER. Kunftkritiker im Stalle.

Eine Anzahl Schafe mit Lämmern vor dem vom
Maler verlaffenen, mit einer Thierftudie gefüllten Malkaften,
den fie neugierig anblöken, indefs der fchwarze Pudel des
Künftlers fich fcheu an den Futterkaften drückt. — Bez.:
Otto Gebler, 1873 München.



Leinwand, h. 1,08, br. 1,59.
Angekauft 1873.



89. M. GIERYMSKI. Parforce - Jagd im vorigen Jahrhundert.

Ueber hügeligen, mit Buchen, Birken und Kiefern
beftandenen herbftlichen Rafenplan galoppieren 7 Kavaliere
mit 4 Piqueuren im Koftüm des 18. Jahrhunderts auf der
Fährte eines Hirfches, welchem die Meute auf feiner Flucht
nach rechts in den Wald folgt; klarer Morgenhimmel. —
Bez.: M. Gierymski, Roma 1874.



Leinwand, h. 0,90, br. 1,86.
Angekauft 1874.



90. KARL GRAEB. Gräber der Familie Mansfeld in Eisleben.

Blick in das durch Sterngewölbe gefchloffene rechte
Seitenfchiff der gothifchen Andreaskirche zu Eisleben; an
der Wand rechts in Tabernakelform mit farbiger Um-

kleidung das grofse Grabdenkmal der Familie Mansfeld
mit dem knieenden Bildnifs des Grafen Buffo II. († 1450).
Davor, umgeben von vier auf Sockeln mit Renaiffance-
Reliefs ruhenden und mit Kandelaber-Engeln gekrönten
romanifchen Säulen, der Sarkophag des Grafen Hoyer
v. Mansfeld († 1115); an der Wand gegenüber ein ähn-
liches Epitaph mit dem plaftifchen Bildnifs der knieenden
Gattin Buffo's II. und Betbänken davor, im Hintergrunde,
reich mit Wappenfchilden behängt, ein drittes, in welchem
die Statuen Johann Albrecht's von Mansfeld und feiner
Gattin Magdalena mit einem kleinen Kinde knieen; inmitten
des hinteren Raumes, welchen rechts eine Sakriftei in deut-
fchem Renaiffanceftil füllt, das Krucifix. Staffage: zwei
Edelleute in der Tracht des 16. Jahrh. und ein Chor-
knabe. — Bez.: C. Graeb, Berlin 1860.
Leinwand, h. 0,87, br. 1,16.

Angekauft mit der Sammlung d. Vereins d. Kunftfreunde 1873.

91. K. GRAEB. Lettner im Dom zu Halberftadt.
Blick auf den reichen gothifchen Lettner, welcher,
von mächtigen Querbalken mit Krucifix und zwei Neben-
figuren überhöht, den hohen Chor fchliefst; rechts am
Eckpfeiler das vom Sonnenlicht befchienene in reicher
Renaiffance - Faffung mit zahlreichen Steinreliefs und
knieender Bildnifsfigur gefchmückte Epitaph des Domherrn
Grafen v. Kannenberg, daneben der Chorumgang, aus
welchem eine geiftliche Proceffion naht; weiterhin das
durch hohen Baluftradenbau gefchloffene füdliche Quer-
fchiff; gegenüber links die Mündung des nördlichen Quer-
fchiffes, in welchem ein Sarg fteht, von mehreren Figuren
in der Tracht des 16. Jahrhunderts umgeben; vorn der
Eckpfeiler des rechten Seitenfchiffs mit farbiger Koloffal-
figur des heil. Hieronymus, rechts Figuren Karl's des
Grofsen und Wittekind's. — Bez.: Carl Graeb, Berlin 1860.
Leinwand, h. 1,61, br. 1,98.

Angekauft 1870.

37

92. G. GRAEF. Vaterlandsliebe im Jahre 1813.

In einem zur Annahme freiwilliger Spenden hergerich-
teten Zimmer erfcheint vor dem links am Pulte ftehenden
Beamten **Ferdinande von Schmettau** und bringt
ihr abgefchnittenes goldblondes Haar, das fie, von einer
Magd geleitet, aus dem Tuche wickelt, als ihr einziges Werth-
befitzthum dar. (Es wurden dafür nachmals 1200 Thaler
gelöft, fodafs vier Freiwillige davon ausgerüftet werden
konnten.) Ein vorn fitzender alter Offizier betrachtet fie
ftaunend, hinter dem Tifche ift ein Beamter befchäftigt,
für goldene Trauringe, welche ein Paar Bürgersleute
bringen, eiferne zu erftatten; an der Thür rechts fteht
ein junger Offizier, feiner Frau den eingetaufchten Eifen-
ring anfteckend, im Vordergrunde eine Wittwe mit zwei
Kindern, welche Ringe und Sparbüchfe tragen. — Bez.:
G. Graef.

Leinwand, h. 0,97, br. 1,25.

Gefchenk des Hiftorienmalers H. Wittich in Berlin 1863.

93. A. GRAFF. Probft Joh. Joachim Spalding in Amtstracht.

Lebensgrofses Bruftbild, wenig nach rechts, auf den
Befchauer blickend, mit weifser Lockenperrücke und
fchwarzem Chorrock. Hintergrund graugrün.

Leinwand, h. 0,70, br. 0,53.

Vermächtnifs des H. Ober-Confiftorialraths Dr. Sack 1875.

94. A. GRAFF. Probft Joh. Joachim Spalding im Hauskleid.

Lebensgrofses Bruftbild, wenig nach links gewandt im
Lehnftuhl, den Befchauer anblickend, ohne Perrücke, in
fchwarzfeidener Mütze und dunklem Hausrock.

Leinwand, h. 0,70, br. 0,57.

*Gefchenk der Familie Friedlaender aus dem Nachlafs
des Herrn Joh. Benoni Friedlaender 1867.*

95. G. GRUNEWALD. Abend-Landfchaft.

Flachhügeliges Flufsufer mit verftreuten Erlen und Birken. Sonnenuntergang, trüber Himmel.

Leinwand, h. 0,37, br. 0,48.

Wagener'fche Sammlung No. 61.

96. H. GUDE. Norwegifche Küfte.

Weit offene, von niedriger Küfte umzogene Bucht, auf welcher das Licht der halbbedeckten Sonne·fchimmert; rechts an der Landungsftelle find Fifcher mit Ausladen ihres Fanges befchäftigt; im Kahn raffen zwei Burfchen das Netz, zwei Männer fammeln die Fifche und reichen fie in Körben den Mädchen, von denen eines auf der Leiter fteht, während ein zweites mit feiner Laft den nahen Fifcherhütten zufchreitet. — Bez.: *HGude 1870.*

Leinwand, h. 1,33, br. 2,25.

Angekauft 1870.

97. H. GUDE und F. TIDEMAND. Sommerabend auf Norwegifchem Binnenfee.

Auf dem von fteilem, links mit Häufern und Föhren beftandenen Felsufer umfchloffenen See gleitet ein Kahn, von zwei Mädchen gerudert, hinter denen ein Knabe über den Rand gebeugt fpielt; zwei Frauen, die eine fitzend, die andere ftehend, fehen der Arbeit des Fifchers zu, welcher im Begriff ift, das Netz auszuziehen, deffen Ende am Ufer von einem Greis und einem jungen Burfchen gehalten wird. Klarer Himmel mit weifslichem Gewölk. (Figuren von Tidemand.)

— Bez.: *HGude & F. Tidemand 1851.*

Leinwand, h. 0,99, br. 1,80.

Lithogr. von A. Haun.

Angekauft mit der Sammlung des Vereins der Kunft-freunde 1873.

98. TH. GUDIN. Bretonifche Küfte.

Leuchtthurm auf fchroffem Felfen bei heftiger Brandung;
vorn ein Stück Maftbaum mit Schiffbrüchigen; der
Himmel von dichten Gewitterwolken bedeckt. — Bez.:
T. Gudin, Berlin 1845.

Leinwand, h. 0,37, br. 0,34.
Wagener'fche Sammlung No. 62.

99. TH. GUDIN. Schleichhändler-Felouke

an der Küfte von Biscaya bei bewegter See auf Ladung
wartend; im Hintergrund eine zweite Felouke und zwei
grofse Schiffe. Der Himmel dünn bewölkt. — Bez.:
T. Gudin, Berlin 1845.

Leinwand, h. 0,47, br. 0,38.
Wagener'fche Sammlung No. 63.

100. O. GÜNTHER. Der Wittwer.

Das zur Taufe gerüftete Kindchen, deffen Mutter im
Wochenbett geftorben ift, wird von einer alten Wärterin
dem jungen Vater gebracht, der fchmerzvoll zufammen-
gefunken das Geficht im Bettvorhang verbirgt. Am
Boden Gefangbuch, Hut und Schirm, links ein Bett-
Tifchchen mit Arzeneiflafche und Blumenftraufs, rechts
am Ofen die Wiege, ein Stuhl und Kinderwäfche. —
Bez.: O. G. 1874 und Otto Günther, Weimar.

Leinwand, h. 0,86, br. 1,05.
Angekauft 1874.

101. H. GURLITT. Albaner-Gebirge.

Anficht der Landfchaft zwifchen Genzano und Velletri.
Im Vordergrund links Cypreffen-Gruppen, rechts bewal-
dete Schluchten, inmitten die Strafse mit kleinen Staffage-

Figürchen; in der Ferne die pontinifchen Sümpfe und das Cap Circello. Abendbeleuchtung bei klarem Himmel. — Bez.: Gurlitt 1850.

Leinwand, h. 0,81, br. 1,05.
Wagener'fche Sammlung No. 64.

102. R. VAN HAANEN. Winter-Landfchaft.

Im Mittelgrunde der Saum eines Eichenwaldes, durch welchen befchneiter Weg führt, rechts Thalfchlucht und ein auf Hügeln gelegenes Gehöft, der Himmel dicht bewölkt. Staffage: ein Holzfchläger mit Hund. — Bez.: R. Haanen, Frankfurt 1835.

Leinwand, h. 0,52, br. 0,66.
Wagener'fche Sammlung No. 65.

103. J. DE HAAS. Kühe auf der Weide.

Vorn eine weifsbunte und eine fchwarze Kuh neben einander ftehend, links im Mittelgrunde eine rothbraune im Waffer vor einer Koppel, rechts in der Ferne zwei braunfleckige; Wiefenplan mit Bufchwerk gefäumt. — Bez.: JHL de Haas.

Leinwand, h. 1,00, br. 1,61.
Gefchenk des Künftlers 1870.

104. K. FR. HAMPE. Luther-Stube in Wittenberg.

Rechts der Arbeitstifch mit Büchern, Schreibzeug u. dergl., an der Wand im Hintergrunde das Bücherbrett, links der Ofen; in der Fenfternifche ein Verfchlag. Luther fteht im Chorrock, ein Buch in der Hand, mit Melanchthon im Gefpräch. — Bez.. C. Fr. Hampe 1821.

Leinwand, h. 0,63, br. 0,83.
Wagener'fche Sammlung No. 66.

105. K. Fr. Hampe. Schlofs-Fontaine.

Gothifche Halle mit Springbrunnen, in dem fich ein Pfau badet. Rechts ein Sänger mit der Laute, links am Pfeiler ein Mohr mit goldener Kanne nach dem Hintergrunde blickend, wo unter Bäumen vorm Schloffe ein fürftliches Paar beim Morgenmahle bedient wird. — Bez.: C. Fr. Hampe 1819.

Leinwand, h. 0,69, br. 0,48.
Wagener'fche Sammlung No. 67.

106. K. Fr. Hampe. Ritterburg im Mondfchein.

Gewäffer von ragenden Felfen umfchloffen, durch die Oeffnungen einer Arkade gefehen, an welcher ein Mädchen in mittelalterlichem Koftüm fitzend zu den erleuchteten Fenftern des Schloffes emporfchaut; ihr zu Füfsen ein Kranz. — Bez.: Fr. Hampe 1817.

Leinwand, h. 0,36, br. 0,28.
Wagener'fche Sammlung No. 68.

107. J. G. Hantzsch. Beim Zahnarzt.

Der Dorfbader im Lehnftuhl am Fenfter unterfucht einem zwifchen feinen Knieen ftehenden Bauerjungen, der ängftlich feine Hand fafst und vom beforgten Vater am Arme gehalten wird, die Zähne. Im Hintergrunde des mit ärztlichen Geräthfchaften u. dgl. angefüllten gewölbten Zimmers ein Nebenraum, in welchem rafiert wird. — Bez.: H. 1839.

Leinwand, h. 0,70, br. 0,50.
Wagener'fche Sammlung No. 69.

108. J. P. HASENCLEVER. Die Weinprobe.

Im Keller find Kenner mit Prüfung der Weinforten befchäftigt: zwei am Faffe fitzend in kritifchem Gefpräch die Gläfer in der Hand, ein dritter ihnen gegenüber in's Schlürfen vertieft, das auch fein Hintermann mit gröfstem Ernfte betreibt; zwifchen diefen Gruppen zwei Stehende, der eine die Blume des Gewächfes probend, der andere zum Urtheilsfpruche fertig das eine Glas abfetzend; ein fiebenter rechts am Faffe lehnend freut fich am Goldglanze des Weins, während der Wirth auf der andern Seite ftolzbewufst den Erfolg der Sitzung abwartet. (Figuren bis zum Knöchel.) — Bez.: J. P. Hafenclever 1843.

Leinwand, h. 0,73, br. 1,02.

Lithographie von F. Jentzen, Farbendruck von Otto Troitzfch.

Wagener'fche Sammlung No. 70.

109. J. P. HASENCLEVER. Das Lefe-Kabinet.

In altmodifch ausgeftattetem Zimmer find an dem von der Hängelampe erleuchteten runden Zeitungstifch fechs alte Herren in die Lektüre vertieft. Der erfte mit der Thonpfeife im Mund beugt fich über das Blatt, fein Nachbar mit der Hand am Kinn hält die Zeitung im Spannrahmen, der nächfte hat das Blatt auseinander gefaltet, ein vierter, vom Rücken gefehen, blickt auf den Tifch. Der Flügelmann zur Rechten ift eingenickt und läfst die Zeitung finken, während fein Nachbar, den Kopf in dem auf den Tifch geftützten Arm, defto eifriger lieft, und ein hinter ihm ftehender fiebenter feine Zeitung in die Höhe an's Licht hält. Im Hintergrunde hängt eine Landkarte, umgeben von zwei Spiegel-Wandleuchtern; links die geöffnete Thür zum Spielzimmer, wo vier Herren beim Schach verfammelt find. (Figuren bis zum Knöchel.) — Bez.: J. P. Hafenclever 1843.

Leinwand, h. 0,69, br. 0,97.

Lithographie von F. Jentzen, Farbendruck von O. Troitzfch.

Wagener'fche Sammlung No. 71.

110. C. HASENPFLUG. Dom zu Erfurt.

Anficht der Chorfeite; der mit Springbrunnen ver-
zierte Platz vorn von Volksgruppen in mittelalterlichem
Koftüm und einer Proceffion erfüllt, welcher eine zweite
die Stiege herab entgegen kommt. Sonnenuntergang.
— Bez.: C. Hafenpflug 1827.

Leinwand, h. 0,44, br. 0,58.
Wagener'fche Sammlung No. 72.

111. C. HASENPFLUG. Lettner im Halberftädter Dom.

Im Vordergrunde zwei Frauen im Gefpräch mit einem
Mann in mittelalterlicher Tracht, im Hintergrunde ein
Priefter. — Bez.: C. Hafenpflug 1828.

Leinwand, h. 0,48, br. 0,60.
Wagener'fche Sammlung No. 73.

112. C. HASENPFLUG. Halberftädter Dom.

Giebel-Anficht des füdlichen Querfchiffes mit dem
Kreuzgang. Morgenbeleuchtung.

Leinwand, h. 0,63, br. 0,51.
Wagener'fche Sammlung No. 74.

113. C. HASENPFLUG. Am Dom zu Halberftadt.

Blick in den füdlichen Theil des Kreuzganges bei
fonniger Beleuchtung. Im Hintergrund zwei Mönche. —
Bez.: C. Hafenpflug 1836.

Leinwand, h. 0,47, br. 0,42.
Wagener'fche Sammlung No. 75.

114. FR. HAYEZ. Flucht der Bianca Capello.

Vom nächtlichen Befuche bei ihrem Geliebten Pietro Buonaventuri in Venedig zurückkehrend, findet Bianca (nachmals Grofsherzogin von Toscana) die Thür des Elternhaufes trotz ihrer Vorkehrungen gefchloffen und wendet fich deshalb mit ihrem Buhlen zur Flucht. Im Hintergrunde der Kanal mit dem wartenden Gondoliere und Häufer im erften Frühlicht.

Leinwand, h. 2,09, br. 1,59.
Wagener'fche Sammlung No. 76.

115. W. HEINE. Verbrecher in der Kirche.

Unter der Empore zwölf Männer verfchiedenen Alters. neben dem erften links, der den Kopf lefend in die Hand ftemmt, zwei auf den Bänken an der Wand, der eine fein Buch haltend, der andere auf ihn geftützt, drei andere im Hintergrunde ftehend, vor ihnen ein Paar mit dem Rücken an die Kirchenbank gelehnt im Gefpräch, neben ihnen ein jüngerer auf der Banklehne fitzend und fingend, dicht vor ihm zwei ältere in blauen Kitteln, der eine vorgeneigt, der andere kniend den Kopf auf die gefalteten Hände gedrückt, fein Nachbar mit einem Fufs auf dem Betfchemel, die Arme gekreuzt nach den beiden Wachtfoldaten an der Thür fchauend. Inmitten an den Pfeiler gelehnt ein Alter mit verfchränkt gefalteten Händen zu Boden fchauend, hinter ihm ein zweiter mit untergefchlagenen Armen und ein dritter fitzend in fein Buch vertieft; im Mittelgrunde rechts vor diefem drei Frauen im Betfchemel kniend, und an der Wand im Hintergrunde zwei ftehende Männer, ein Knabe in blauer Blufe und ein Schlummernder; zwifchen ihnen zwei Soldaten; im Hintergrunde rechts das Fenfter. — Bez.: W. Heine 1838. (Wiederholung des Bildes im ftädtifchen Mufeum zu Leipzig.)

Leinwand, h. 0,78, br. 1,06.
Lithographiert von F. Hanfftängl als Leipziger Kunftvereinsblatt für 1838.
Wagener'fche Sammlung No. 77.

45

116. J. HELFFT. Dogenpalaſt in Venedig.

Rechts die Riva degli Schiavoni mit dem Dogen-
palaſt und der Piazzetta, im Hintergrunde die Mündung
des grofsen Kanals und die Giudecca mit der Kirche
Santa Maria della Salute, im Vorder- und Mittelgrunde
Schiffe und Gondeln. Abendbeleuchtung. — Bez.:
Helfft 1856.

Leinwand, h. 0,66, br. 0,94.
Wagener'ſche Sammlung No. 78.

117. J. HELFFT. Sicilianiſcher Kloſterhof.

Blick in den Kreuzgang eines normanniſch-gothiſchen
Kloſters. Im Hintergrund die Kuppeln der Kirche S. Gio-
vanni degli Eremiti (erbaut unter König Roger im
12. Jahrh.) mit dem Glockenthurm. Klarer Himmel.
Staffage: zwei Mönche. — Bez.: J. Helfft 1847.

Leinwand, h. 0,56, br. 0,77.
Geſchenk des Fräulein Henriette Kemnitz 1865.

118. R. HENNEBERG. Jagd nach dem Glück.

Ein Junker in deutſcher Edelmannstracht des 16. Jahr-
hunderts jagt auf abgetriebenem Pferde dem Trugbilde der
Fortuna nach. An der über den Abgrund führenden Brücke
iſt ihm ſein guter Engel in Geſtalt einer Jungfrau warnend
entgegengetreten; ſie liegt überritten am Boden; der Teufel,
der den Glücksritter begleitet, verwandelt ſich in den Tod;
mit höhniſchem Grinſen entfaltet er die Fahne, denn der
Junker greift in blinder Gierde nach dem Phantom, das
verführeriſch die Hülle abſtreifend ihm Gold auf den Weg
ſtreut und die Krone zeigt, und muſs im nächſten Augen-
blick den Untergang finden. Jenſeits der Schlucht die
Zinnen einer mittelalterlichen Stadt, rechts der Saum der
Haide im Abenddämmer. — Bez.: R. Henneberg 1868.

Leinwand, h. 1,90, br. 3,83.
Angekauft 1868.
S. ferner No. 423 und 424.

119. A. HENNING. Mädchen von Frascati.

Frascatanerin im Feſtſchmuck neben einem Vaſen-
poſtament ſtehend, auf welches ſie den rechten Arm ſtützt,
die Wange auf die Hand gelehnt, die Linke aufgelegt;
im Hintergrunde die Marmorfigur der kauernden Venus
in dem von Landleuten belebten Park der Villa Mondragone,
von wo ein Burſch mit Mandoline naht. — Bez.: Ad. Hen-
ning, pinx. Berolino MDCCCXXXVIII.

Leinwand, h. 1,36, br. 1,06.
Wagener'ſche Sammlung No. 69.

120. C. HERTEL. Jung-Deutſchland.

In zweifenſtriger Schulſtube ſind auf vier Bänken je
fünf Knaben von 10 und 11 Jahren vertheilt, theils auf-
merkend, theils zerſtreut, theils Unfug treibend, welche
vom Rücken geſehen, das Geſicht nach dem Hintergrunde
richten, wo der alte Lehrer einem vor der Landkarte von
Europa ſtehenden Schüler eine Frage vorgelegt hat, welche
dieſer durch Deuten mit dem Stock beantworten ſoll,
während mehrere andere ſich durch Handerheben zur
Antwort melden; links hinten Katheder, Repoſitorium und
eine Karte von Paläſtina, an der Decke zwei Lampen. —
Bez.: Carl Hertel 1874.

Leinwand, h. 0,86, br. 0,44.
Angekauft 1874.

121. KARL HESS. Tiroler Landſchaft.

Blick über bewaldete Höhenzüge auf einen Gebirgsſee,
links Eichen-, rechts Buchengehölz, unter welchem eine
Rinderherde weidet. Im Vordergrunde ein Tiroler Hirt.
Helles Nachmittagslicht.

Holz, h. 0,31, br. 0,39.
Wagener'ſche Sammlung No. 80.

122. KARL HESS. Viehweide.

Vier Kühe im Vorder- und fechs im Hintergrunde,
links ein umzäuntes Bauernhaus, in der Ferne eine Stadt
am bayrifchen Gebirge, vorn rechts zwei lagernde Hirten-
buben. — Heller Morgenhimmel. — Bez.: *KI*

Mahagoniholz, h. 0,26, br. 0,33.

Wagener'fche Sammlung No. 81.

123. PETER HESS. St. Leonhardsfeſt in Bayern.

Links vorn die Schänke mit Muſikanten, davor ein
Jäger mit feinem Hund und ein alter Bauer beim Bier,
neben ihnen eine Bäuerin und ein Burſch, welcher durch
den Arm der Kellnerin einem andern, der, im Begriff,
feinen Schimmel zu beſteigen, mit dem Mädchen ſcherzt,
den Maaſskrug reicht. Nahebei hält ein mit Heiligen-
bildern bemalter vierſpänniger Kaſtenwagen voll Bäue-
rinnen, deren eine beim Herabſteigen von ihrem Mann
unterſtützt wird. Im Mittelgrunde der Schlierſee mit einem
Kahn voll Burſchen und Mädchen, im Hintergrund die
Berge. Helles Frühlicht. (Ehemals im Privat-Kabinet
des Königs Max von Bayern.) — Bez.: Peter Heſs 1825.

Leinwand, h. 0,52, br. 0,74.

Wagener'fche Sammlung No. 82.

124. PETER HESS. Marketender-Scene.

Zwei öſtreichifche Jäger neben einer Marketender-
Baracke am Boden Karten ſpielend, ein dritter mit der
ſchmucken Wirthin koſend, während ſie dem ſeiner
Schwadron mit dem Packpferde folgenden Huſaren ein
Glas reicht. Vorn Eichen, ein lagerndes Pferd und Feld-
feuer, im Hintergrunde See und Gebirge. — Bez.: Peter
Heſs 1825.

Mahagoniholz, h. 0,32, br. 0,43.

Lithographiert von O. Hermann.

Wagener'fche Sammlung No. 83.

48

125. P. HESS. Plündernde Kofaken.

Im Gehöft eines französischen Bauers find Kofaken befchäftigt, deffen Habe auf einem Karren fortzuführen; der eine lehnt am Fafs, der zweite ift im Begriff, die Leiter abzuwerfen, der dritte fchnürt Kuh und Ziege am Wagen feft, der mit Bündeln, Körben, einem Schaf und Lamm und anderen Beuteftücken bepackt ift, und wird dabei vom Hofhund gezauft. Die Hausfrau und ihre Kinder ftehen händeringend daneben; der Mann lehnt verzweifelt an feinem Karren. Im Hintergrund der Thorweg, in der Ferne Hügelland und kleine Figuren. Regenhimmel. (Ehemals in der Sammlung Manlich.) — Bez.: *Hess* 1820.

Holz, h. 0,39, br. 0,35.
Lithographiert von F. Hohe.
Wagener'fche Sammlung No. 84.

126. P. HESS. Überfall.

Ein französischer Packwagen von zwei öftreichischen Ulanen überfallen, von denen der eine fich der Marketenderin zu bemächtigen fucht, welche mit ihrem auf einen Efel gepackten Kram entfliehen will; neben ihr am Boden niedergeworfen ein französischer Infanterift, ein zweiter hinter dem Wagen, in deffen Schofskelle ein Tambour liegt. Links im Vordergrund eine Lache, im Mittel- und Hintergrunde einzelne Gehöfte; am Himmel Regengewölk. — Bez.: P. Hefs 1829.

Eichenholz, h. 0,31, br. 0,39.
Lithographiert von O. Hermann.
Wagener'fche Sammlung No. 85.

127. P. HESS. Pallikaren bei Athen.

Ein alter griechischer Häuptling fitzt, von drei jüngeren Kriegsgefellen umlagert und von einem vierten begleitet, auf dem Berggipfel in verfallenem Gemäuer und deutet

hinab auf das in der Ebene fichtbare Athen. Regen-
himmel. — Bez.: P. Hefs 1829.

Leinwand, h. 0,32, br. 0,40.

Wagener'fche Sammlung No. 86.

128. K. W. v. HEYDECK. Bayrifche Holzfäller.

Im Vordergrunde links am Saum eines Eichenwaldes
zwei Holzfchläger bei der Arbeit, neben ihnen ein zwei-
fpänniger Holzkarren mit reitendem Kutfcher, der fich
nach feiner Dirne umfchaut. Im Mittelgrunde ein Bach,
in der Ferne Hochgebirge. Helle Morgenbeleuchtung. —
Bez.: $CV\text{\eth}K$ ⁴/₂₃. (d. h. April 1823.)

Eichenholz, h. 0,38, br. 0,31.

Wagener'fche Sammlung No. 87.

129. K. W. v. HEYDECK. Pallikaren bei Korinth.

An einer Cifterne haben fich drei griechifche Häuptlinge
gelagert, denen ein Knabe in der Mufchel Wein bringt;
hinter ihnen zwei Reiter und bepackte Maulthiere, zwei
Kameele mit verfchiedenen Laftträgern und Dienern, im
Hintergrund vier tanzende Griechen, vorn links zwei
fpielende Windhunde. Gegend bei den Tempelruinen
von Korinth mit dem Blick auf's Meer. — Bez.:

$CV\text{\eth}K$ ¹²/₁₈₂₉.

Leinwand, h. 0,46, br. 0,60.

Wagener'fche Sammlung No. 88.

130. A. v. HEYDEN. Feftmorgen.

Eine junge Frau in deutfcher Tracht des 16. Jahr-
hunderts befchäftigt, ein Blumengewinde an Säule und
Bogen eines Altans zu befeftigen, wird von ihrem Knaben
unterftützt, welcher andere Guirlanden bereit hält; über
die Brüftung blickt man auf die in der Morgendämmerung
liegende Stadt. — Bez.: A. von Heyden.

Pappelholz, h. 0,58, br. 0,38.

Angekauft aus dem v. Rohr'fchen Stiftungs-Fond 1870.

50

131. O. HEYDEN. Schlachtfeld von Königgrätz.

Ueber die auf dem Bilde dargeftellte Scene während des Rittes Sr. Majeftät über das Schlachtfeld von König-grätz in den erften Nachmittagsftunden des 3. Juli 1866 berichtet der Brief des Königlichen Siegers an Ihre Majeftät die Königin vom 4. Juli 1866 aus Horitz: »Der Jubel, der ausbrach, als diefe Truppen (2. Garde-Divifion und Garde-Füfilier-Regiment) Mich fahen, ift nicht zu befchreiben: die Offiziere ftürzten fich auf Meine Hände, um fie zu küffen, was Ich diesmal geftatten mufste, und fo ging es, aller-dings im Kanonenfeuer, immer vorwärts und von einer Truppe zur andern, und überall das nicht enden wöllende Hurrahrufen! Das find Augenblicke, die man erlebt haben mufs, um fie zu begreifen, zu verftehen!«

Im Gefolge Sr. Majeftät befinden fich (von rechts nach links) Kriegsminifter von Roon, Graf Perponcher, General v. Podbielski, Graf v. Bismarck, General v. Moltke, Graf Kanitz, General v. Tresckow, Prinz Reufs und Graf Lehndorff. Im Hintergrunde rechts das Gefecht, im Mittel- und Vordergrunde eine öftreichifche Kanone und deren verwundete Bedienung. — Bez.: Otto Heyden 1868.

Leinwand, h. 1,41, br. 1,89.

Angekauft 1868.

132. J. HIDDEMANN. Preufsifche Werber zur Zeit Friedrich's des Grofsen.

In der Bauernfchänke find an langem Tifch zwei preufsifche Infanterie-Offiziere und ein Hufaren-Wacht-meifter, welcher vorn rittlings auf der Bank fitzt, bemüht, einen jungen Burfchen anzuwerben; diefer betrachtet mit ineinandergefalteten Händen noch unfchlüffig das auf-gezählte Handgeld, den Blick nach dem mit Wein nahenden Schänkmädchen gerichtet, und wird von einem Alten an

4*

der Achfel gerührt, welcher, von fünf Bauern und zwei
neugierigen Kindern umftanden und von dem im Hinter-
grunde ftehenden Hufaren bedroht, herzutritt; an der
Tifchecke rechts fitzt eine alte Frau zwifchen zwei Burfchen,
welche dem Wein ftark zugefprochen haben, am Ofen
lehnt der Wirth den Vorgang beobachtend, zur Seite
links fitzt ein Bürger mit einem Juden im Gefpräch,
dahinter ein Poften an der Thür und mehrere andere
Soldaten. — Bez.: J. Hiddemann 1870.

Leinwand, h. 1,24, br. 1,81.
Angekauft 1870.

133. ED. HILDEBRANDT. Küfte der Normandie.

Vom flachen Strand, auf welchem rechts zwei Wind-
mühlen und ein Haus fichtbar find, ftöfst ein mit drei
Bauern bemannter, mit Fäffern beladener Kahn ab, welchem
zwei andere vorausfahren; trübes Morgenlicht. — Bez.:
E. Hildebrandt 1846.

Leinwand, h. 0,41, br. 0,57.
Vermächtnifs des Rittergutsbefitzers J. W. Mofsner 1874.

134. ED. HILDEBRANDT. Winterlandfchaft.

An flachem, von Bäumen gefäumtem Ufer entlang
zieht ein Burfche eine Frau mit Kind im Handfchlitten;
zur Seite der Hund, im Hintergrunde eine Frau mit Trag-
korb, ein Mädchen und ein Schlittfchuhläufer, in der
Ferne Häufer; Abendlicht. — Bez.: E. Hildebrandt 1846.

Leinwand, h. 0,41, br. 0,57.
Vermächtnifs des Rittergutsbefitzers J. W. Mofsner 1874.

135. ED. HILDEBRANDT. Strand bei Abendlicht.

Flacher Seeftrand bei Abendbeleuchtung: im Mittel-
grunde ein kleines Boot, deffen Anker ein Fifcher herbei-

52

fchleppt; vorn ein anderer, der, zwei Kinder zur Seite,
mit feiner Frau von einem Hund begleitet an Land geht.
— Bez.: E. Hildebrandt 1855.

Leinwand, h. 0,83, br. 1,16.
Wagener'fche Sammlung No. 89.

136. ED. HILDEBRANDT. Schlofs Kronborg bei Helfingör.

Im Vorder- und Mittelgrunde der von einzelnen Fifcher-
barken belebte Örefund, links Schlofs Kronborg mit
Helfingör; in der Ferne rechts die Mündung des Katte-
gats und die fchwedifche Küfte bei Helfingborg. Staffage:
mehrere Fifcherjungen. Sonnenuntergang bei klarem
Himmel. — Bez.: E. Hildebrandt 1857.

Leinwand, h. 0,81, br. 1,16.
Angekauft aus der A. v. Liebermann'fchen Sammlung 1875.

137. THEODOR HILDEBRAND. Der Krieger und fein Kind.

Ein blondbärtiger Krieger in brauner Kappe mit
Bruftharnifch und rothem Wams über dem Kettenhemd
hält fitzend den dreijährigen nur mit Hemdchen be-
kleideten Knaben im Arm auf dem Knie und droht ihm
fcherzend mit der Rechten, während das Kind, fich fchalk-
haft an ihn fchmiegend, ihn am Barte zauft (Knieftück);
im Hintergrunde an der Wand Waffen, links auf dem
Fenfterbrett ein Steinkrug und ein Buch mit Zettel und
der Infchrift: *832 Theodor Hildebrand.*

Leinwand, h. 1,04, br. 0,92.
Geftochen von E. Mandel; lithographiert von Wildt.
Wagener'fche Sammlung No. 90.

138. TH. HILDEBRAND. Der Räuber.

Ein Mann in braunem Haar und Bart mit weifser Blufe, Gamafchen und Bergfchuhen, auf dem Boden eines alten Gemäuers fitzend, die Beine gekreuzt, die linke Hand auf den Schenkel gelegt, mit der rechten den neben ihm liegenden Stutzen erfaffend und nach links fpähend. — Bez.: **Th. Hildebrand** 1829.

Leinwand, h. 1,14, br. 0,99.
Lithographiert von A. Remy. Umrifsftich gedr. von J. E. Hützer.
Wagener'fche Sammlung No. 91.

139. KARL HOFF. Taufe des Nachgeborenen.

In dem mit Gobelins und edlem Hausgeräth ausge-ftatteten Prunkzimmer eines Adelsgefchlechtes reformierter Confeffion (17. Jahrhundert) find Angehörige des ver-ftorbenen jungen Hausherrn, deffen Bildnifs mit Flor und Lorbeer umwunden an der Wand zur Linken fichtbar ift, bei der Taufe feines nachgeborenen Sohnes verfammelt: links die jugendliche Wittwe, die Hand an die Stirne gelegt, neben ihrer Schwiegermutter und einer Schwefter fitzend, die fich, ein kleines Mädchen an ihr Knie drückend, an diefe lehnt, während ein Knabe von einem älteren Verwandten gehalten wird; hinter ihnen zwei junge Mädchen aneinander gefchmiegt; alle dem Taufakt lau-fchend, welchen der Geiftliche, vom Küfter unterftützt, an dem kleinen Stammhalter vollzieht, der im Bettchen vom Grofsvater über den mit Kanne und Becken befetzten Tifch gehalten wird; ein junger Kavalier und ein Knabe von 16 Jahren faffen als Pathen die Taufdecke und legen bezeugend die Hände auf das Kind; hinter ihnen rechts zwei Diener und die Haushälterin. — Bez.: Carl Hoff, Ddf. 1875.

Leinwand, h. 1,42, br. 2,00.
Angekauft nach Beftellung 1876.

140. CH. HOGUET. Letzte Mühle auf dem Mont-
martre.

Links der Abhang, über welchen man in die Dämme-
rung der Stadt Paris hinabblickt, im Mittelgrunde Fahr-
weg, von einzelnen Gruppen, Bauern und Kutfchern mit
Pferden belebt, rechts die Stiege mit Mauer und Palli-
faden, überragt von zwei Windmühlen. Trüber bewölkter
Himmel. — Bez.: C. Hoguet.

Leinwand, h. 1,11, br. 0,99.
Angekauft 1868.

141. CH. HOGUET. Das Wrack.

Ein geftrandeter Indienfahrer liegt, von wilder See
überfpült, derart auf der Seite, dafs man auf dem Deck
die Arbeit bergender Seeleute fieht; andere find in ihrem
mit Bojen angefüllten Fifcherboot an den Segeln be-
fchäftigt; noch andere fuchen in einem von links am
Bugfpriet vorbeifahrenden Kahn an Tauen die Mannfchaft
und fchwimmende Waare aufzufifchen. Regenhimmel.
— Bez.: C. Hoguet 1864.

Leinwand, h. 0,88, br. 1,42.
Eigenthum Sr. Maj. des Kaifers und Königs; überwiefen 1876.
S. ferner No. 427.

142. A. HOPFGARTEN. Taffo vor Leonore von Efte.
(Nach Goethe, Akt II.)

Die Prinzeffin, von zwei Frauen begleitet, tritt die
Stufen ihrers Zimmers herab, den jungen Dichter zu be-
grüfsen, welchen Lucrezia an der Hand führt und ihr
vorftellt; im Hintergrunde links an der offenen Thür eine
Kammerdame. — Bez.: A. Hopfgarten 1839.

Leinwand, oben rund, h. 0,94, br. 0,79.
Lithographiert von Oldermann.
Wagener'fche Sammlung No. 92.
S. ferner No. 396.

55

143. KARL HÜBNER. Sünderin an der Kirchthür.

Vor der Dorfkirche fitzt ein Mädchen mit ihrem neugeborenen Kinde, die Hände gefaltet zu dem Geift-lichen aufblickend, der fich ihr wohlwollend zuneigt; hinter ihm ein Bauer im Schatten der Linde über die Brüftung gelehnt; im Mittelgrunde eine alte Bäuerin auf ihren Stab geftützt, neben ihr ein paar Kinder und vier gröfsere Bauermädchen mit Arbeitsgeräth vorübergehend und die Scene betrachtend; ein junger Burfch berichtet einem alten Zimmermann, hinter welchem ein Bauer und mehrere Kinder fichtbar find, den Vorgang; in der Ferne das Dorf. Abend. — Bez.: Carl Hübner 1867.

Leinwand, h. 1,46, br. 2,20.
Angekauft 1867.

144. JULIUS HÜBNER. Das Chriftkind.

In weifsem Chorhemd auf Wolken fitzend hält der Jefusknabe, den Kopf nach links geneigt, in einer Hand den Lilienftab, während er die andere fegnend erhebt. — Bez.: Anno 1837. ⚓ ✾ *Düffeldorf.* ✾

Leinwand, rund, Durchmeffer 0,85.
Lithographie von Engelbach. Farbendruck von O. Troitzfch.
Wagener'fche Sammlung No. 93.

145. JULIUS HÜBNER. Die Schutzengel.

Ein kleiner Knabe, an den Schoofs feines Schwefter-chens gelehnt, welches mit ihm eingefchlafen ift, wird von zwei am Fufs der Bäume des Waldes knieenden Engeln gehütet. — Bez.: 18 ⚓ 36.

Nufsbaumholz, oben rund, h. 0,41, br. 0,30.
Lithographie von R. Weifs und A. Brandmayer.
Wagener'fche Sammlung No. 94.

146. JULIUS HÜBNER. Ruth und Naemi.

(Buch Ruth, Kap. I. 14—17.)

Ruth am Scheidewege der fie zum Rückkehren auf-
fordernden Schwiegermutter die Hände auf die Schulter
legend zur Betheuerung ihrer ausharrenden Treue, während
die andere Schwiegertochter weinend umkehrt. Links
Eichendickicht, im Hintergrunde Meer und Berge.

Leinwand, oben flachrund, h. 1,18, br. 0,99.
Eigenthum Sr. Majeſtät des Kaiſers und Königs;
überwieſen 1876.

147. JULIUS HÜBNER. Goldenes Zeitalter.

Im Schatten eines mit Wein und Melonen durch-
rankten Haines ſitzen und lagern fünf nackte Knaben:
inmitten ein blondlockiger mit Schäferſtab, das linke
Knie in die verſchlungenen Hände geſtützt dem Bruder
lauſchend, der an den Hügelabhang gelehnt die Hirten-
flöte bläſt, während ein dritter hinter ihm, ein Lamm
liebkoſend, ſich umſchaut; links zwei andere, der eine die
Hand an's Kinn geſtemmt, mit rother Mütze auf dem
Kopf aus dem Bilde ſchauend, der andere vor ihm ſitzend
mit untergeſchlagenen Beinen, vom Rücken geſehen, einen
fleckigen Schäferhund ſtreichelnd. Am Boden Fruchtkorb
und ein Fäſschen, rechts Blick auf Meeresgeſtade im
Sonnenlicht. (Wiederholung des übereinſtimmenden Ge-
mäldes in der Galerie zu Dresden.)

Leinwand, h. 1,16, br. 1,98. Ecken durch Goldornament verbrochen.
Geſchenk der Erben des Herrn Anton Bendemann 1866.

148. A. HUNIN. Teſtaments-Eröffnung.

Inmitten eines Renaiſſance-Zimmers das Podium mit
dem Tiſch, an welchem die Gerichtsperſonen ſitzen,
rundumher in verſchiedenen Gruppen Diener, Angehörige

und fonftiger Anhang des Verftorbenen; links ein junger
Mann in trotziger Haltung, ihm gegenüber ein Alter
mit zwei Kindern, welche durch die Beftimmungen des
Teftaments jenem vorgezogen worden find. — Bez.:
Al. hunin 1845.

Leinwand, h. 1,36, br. 1,86.
Wagener'fche Sammlung No. 95.

149. JULIUS JACOB. Männlicher Studienkopf.

Junger Mann in braunem Haar und kurzem Voll-
bart, etwas nach links gewandt, in rothem Wams und
fchwarzfeidenem Rock mit Pelzvorftofs, den linken Arm auf
grün bedeckten Tifch gelegt; im Hintergrunde rothe Gardine
und Blick auf Alpenlandfchaft. — Bez.: J. Jacob 1845.

Leinwand, h. 0,64, br. 0,54.
Wagener'fche Sammlung No. 96.

150. JACOB JACOBS. Griechifche See.

Im Vordergrunde eine mit drei Schiffern bemannte
Barke im Begriff zu landen, im Mittelgrunde rechts eine
öftreichifche Brigg; weiter links mehrere andere Schiffe,
in der Ferne die Küfte. Mäfsig bewegte See bei trübem
Wetter. — Bez.: Jacob Jacobs fc. 1848.

Mahagoniholz, h. 0,64, br. 0,85.
Wagener'fche Sammlung No. 97.

151. R. JORDAN. Heirathsantrag auf Helgoland.

Ein alter Lootfe, die Pfeife in der Hand, breitfpurig
vor feiner Hütte ftehend, fpricht zu der jungen Dirne,
die ein Netz in der Hand, die Schürze verlegen auf-
gerafft, gefenkten Blickes vor ihm fteht, und wirbt bei
ihr für den Fifcherburfchen, der zur Linken poftiert, die

58

Hände auf dem Rücken, von ihm am Kinn geschüttelt
wird. Am Boden Korb und Faſs, im Hintergrund Fiſcher
mit ihren Kähnen beſchäftigt. Heller Tag. — Bez.:

A und *A ordan*, Düſſeldorf 1834.



Leinwand, h. 0,63, br. 0,70.
Lithographie von J. Sprick.
Wagener'ſche Sammlung No. 98.



152. R. JORDAN. Der Tod des Lootſen.

Auf der Düne am Meeresſtrand berichten zwei Lootſen
den Angehörigen eines ihrer Genoſſen von deſſen Unter-
gang. Die Frau auf einem Korbe ſitzend mit der Tochter
zur Seite, welche ſtehend die Hand auf die Schulter der-
ſelben legt, begleitet von zwei Männern, einem Burſchen
und zwei kleinen Knaben, von denen der jüngſte ſorglos
am Boden ſpielt, während der ältere aufmerkſam auf-
ſchaut, hört mit gefalteten Händen den Bericht, den ein
vor ihr ſtehender von einem jüngeren begleiteter Lootſe
erſtattet, indem er mit dem Daumen rückwärts weiſt.
Im Mittelgrunde der Strand mit Schiffern, in der Ferne
auf der See ein Wrack. Gewitterhimmel. — Bez.:

JRORDAN, 1856.



Leinwand, h. 0,64, br. 0,92.
Lithographie von C. Fiſcher.
Wagener'ſche Sammlung No. 99.



153. R. JORDAN. Schiffswinde in der Normandie.

Am Balken der Bootswinde ein alter Lootſe mit drei
Frauen ſchiebend, während eine vierte am Tau zieht, von
einem kleinen Knaben unterſtützt, der unter Bewunderung
ſeiner Geſpielen vorausrollt. Im Mittelgrund ein alter
Fiſcher an der Winde kauernd, ein anderer an einem
zweiten Balken ſchiebend; im Hintergrund links Düne mit



59



zwei Figuren und mehreren Kähnen, rechts das in Be-
wegung gebrachte Schiff. Ausblick auf die See und
felfiges Geftade. — Bez.: 1843 ⼐

Leinwand, h. 0,48, br. 0,75.
Radiert von L. Raufch.
Wagener'fche Sammlung No. 100.

154. R. JORDAN. Holländifches Altmänner-Haus.

In geräumigem Zimmer mit Fliefsboden find an ver-
fchiedenen Tifchen Seemanns-Invaliden gruppiert; vorn
links fitzen fünf Greife, zu denen foeben der Arzt getreten
ift, ein fechfter kommt mit dem Krückftock aus feiner
Zelle; vom Eckplatz vorn hat fich ein alter Schiffer er-
hoben und begrüfst, die eine Hand auf den Tifch, die
andere auf den Stock geftützt, feine Angehörigen, die ihm
Geburtstagsgefchenke darbringen. Voran geht die Schwieger-
tochter, welche ein Körbchen mit Efswaaren am Boden
niedergefetzt hat und ihre beiden älteften Kinder, den
Knaben mit einem Nelkenftock, das Mädchen mit einem
Vogel im Bauer, dem Grofsvater zuführt, dahinter ihr
Mann mit dem Kleinften auf dem Arme, gefolgt vom
Spitz. Im Vordergrund rechts ein alter Matrofe am
Modell eines Kahnes arbeitend und fich umfchauend, unter
feinem Tifch ein Hund; im Hintergrunde nächft der Thür
zwei Kartenfpieler, denen ein dritter zufieht; am felben
Tifche zwei Trinkende, vor diefen' drei Seeleute im Ge-
fpräch. — Bez.: *18* ⼐ *66.*

Leinwand, h. 0,94, br. 1,48.
Angekauft 1866.

155. R. JORDAN. Der Wittwe Troft.

Zwei Frauen in friefifcher Fifcherhütte fitzend; die
eine, in trübes Sinnen verfunken die Hände im Schoofse
gefaltet, wird durch die andere, die in der Poftille ge-
lefen hat, auf ihre im Zimmer fpielenden Kinder hin-

gewiefen: ein kleines Mädchen am Boden, das fcheinbar
in feinem Buche lieft, und einen Knaben, der die Hände
auf die Knie geftemmt, ihr zuhört; neben ihnen Puppen-
wagen, Holzfchuhe und ein Wärmkaften; links der Hof-
hund zu feiner Herrin auffchauend, auf dem Fenfterbrett
Küchengeräth. — Bez.: *JR 1866.*

Leinwand, h. 0,71, br. 0,80.
Lithographie von Feckert.
*Angekauft mit der Sammlung des Vereins der Kunft-
freunde 1873.*

156. FR. ITTENBACH. Die heilige Familie in Egypten.

Maria auf der Bank vor fchlichtem Haufe fitzend
neigt, die Hände betend zufammengelegt, das Haupt zu
dem in ihrem Schoofse fchlummernden Knaben nieder,
welchem fich ein Lamm naht, während Jofeph mit Hand-
werkszeug und Hirtenftab hinter der mit Rofen um-
wachfenen Bruftwehr ftehend ernft auf das Kind herab-
fchaut. Am Fenfter rechts ein Schwalbenpaar, im Hinter-
grunde eine füdliche Stadt. — Bez.: **F. Ittenbach 1868.**

Leinwand, oben rund, h. 1,62, br. 1,13.
Geftochen von Kohlfchein.
Angekauft 1868.

157. GRAF VON KALCKREUTH. Lac de Gaube.

Anficht des Sees von Gaube in den Hochpyrenäen
mit dem Vigne male; aus der von fteilen Felswänden
gefäumten Thalmulde rinnt ein Gewäffer herab, der
Hintergrund durch Hochgebirge gefchloffen; im Vorder-
grund eine Gruppe Tannen und Laubholz. Staffage: kleine
Figuren. — Bez.: Kalckreuth 55.

Leinwand, h. 1,02, br. 0,86.
Wagener'fche Sammlung No. 101.

158. GRAF VON KALCKREUTH. Canigai-Thal. Oft- pyrenäen.

Am Ufer des Sees eine Waffermühle, hinter welcher
die in mittler Höhe bewaldeten Berge fchroff auffteigen,
abgefchloffen durch ferne gletfcherreiche Gipfel; am Himmel
dünnes Gewölk. — Bez.: Kalckreuth 56.

Leinwand, h. 1,02, br. 0,87.
Wagener'fche Sammlung No. 102.
S. ferner No. 454.

159. N. DE KEYSER. Der »Giaur«.

(Nach Byron's Gedicht.)

Jugendlicher Mann mit fchwarzem Haar und Vollbart
in brauner Kutte mit rothem Kreuz, an der Pforte der
Klofterkirche fitzend, den rechten Arm, an den er die
Wange lehnt, auf einen Säulenftumpf geftützt, die Linke
auf das rechte Knie geftemmt, finfter nach aufsen blickend.
(Knieftück.) — Bez.: *NDe Keyfer 1845.*

Leinwand, h. 1,25, br. 1,06.
Wagener'fche Sammlung No. 103.

160. N. DE KEYSER. Tod Maria's von Medici.

Maria von Medici, Gemahlin König Heinrich's IV. von
Frankreich (geftorben in der Verbannung zu Köln 3. Juli
1642) auf dem Todtenbett, die eine Hand auf dem Krucifix,
in der andern ein Medaillon mit dem Bildnifs ihres Sohnes
Ludwig XIII., von der Nonne bedient, welche die ge-
weihte Kerze trägt, heftig beweint von einer Kammerfrau;
im Vordergrunde neben dem Bett ein greifer Dominikaner
im Gebet, links und rechts Pult, Lehnfeffel und Geräth;
in der geöffneten Thür im Hintergrunde, durch welche
der Priefter mit den Sterbefakramenten fich entfernt, zwei
Edelleute. — Bez.: *NDe Keyser X 1845.*

Leinwand, h. 1,40, br. 1,66.
Wagener'fche Sammlung No. 104.

161. P. KIEDERICH. Tod des Lavalette.

Jean de Lavalette, Grofsmeifter des Maltefer-Ordens († Juli 1568) ertheilt fterbend im Lehnstuhl fitzend den ihn umringenden Ordensbrüdern Ermahnungen; rechts am Tifche vor dem Himmelbett der Priefter in vollem Ornat und zwei Knaben. — Bez.: Paul Kiederich 1840.

Leinwand, h. 1,36, br. 2,07.
Wagener'fche Sammlung No. 105.

162. J. A. KLEIN. Ungarifche Fuhrleute.

Abgefchirrter ungarifcher Planwagen mit fünf freffenden und einem lagernden Pferde, daneben zwei Kutfcher ftehend, ein dritter im Wagen fchlafend; vorn ein ruhender Slowak mit feinem Hunde, im Hintergrunde die Donau mit Wäfche-rinnen daran und die Vorftadt von Wien. — Bez.: *Klein* f. Nürnberg 1828.

Leinwand, h. 0,26, br. 0,35.
Lithographie von O. Hermann.
Wagener'fche Sammlung No. 106.

163. J. A. KLEIN. Wallachifcher Laftwagen.

Sechsfpänniger wallachifcher Frachtwagen mit drei Führern bei der Waaren-Niederlage auf der Rothen Thurm-baftei zu Wien. Im Vordergrunde links neben dem Mauth-fchilde zwei lagernde türkifche Kaufleute, im Hintergrunde drei andere, in der Ferne die Höhen der Umgebung Wiens. — Bez.: *Klein* f. Nürnberg 1829.

Leinwand, h. 0,26, br. 0,35.
Wagener'fche Sammlung No. 107.

164. J. A. KLEIN. Thierbändiger vor'm Wirths-haus.

Vor einem bayrifchen Wirthshaus fchaut dicht ge-drängtes Volk bei der Kirchweih den Künften eines

Bärenführers und eines Kameeltreibers zu, die ihre Thiere
auf einem Rafenfleck tummeln; vorn rechts zwei Bauern
zu Pferde, im Hintergrund Schänkbuden und Tanzbeluſti-
gung, in der Ferne Berchtesgaden und das Hochgebirge
mit dem Watzmann. — Bez.: *Klein* f. Nbg. 1830.


Leinwand, h. 0,50, br. 0,66.
Wagener'ſche Sammlung No. 108.


165. A. v. KLOEBER. Jubal, Erfinder der Rohrflöte.

Der jugendliche Jubal in braunem Haar und Voll-
bart ſitzt als Hirt gekleidet auf bemooſtem Felſen und
zeigt dem neben ihm ſtehenden faſt nackten Knaben, der
ein Stück Rohr auf dem Rücken hält, die Griffe an der
eben geſchnitzten Flöte. Ein Mädchen und ein anderer
Knabe ſchauen zu, während gegenüber ein kleiner Junge,
der den Schäferhund umfaſst, ſich an ihn ſchmiegt und
ein vorn im Graſe ſitzendes Kind ſich müht, auf den Ab-
ſchnittſtücken · zu pfeifen. Hintergrund Buſchwerk mit
weidenden Ziegen. — Bez.: *K loeber 1839.*


Leinwand, rund, Durchmeſſer 0,46.
Geſtochen von F. Oldermann.
Wagener'ſche Sammlung No. 109.


166. A. v. KLOEBER. Pferde-Schwemme.

Im Vordergrund ein Junge auf einem Schimmel mit
Fohlen, der an's Ufer zurückreitend von zwei anderen mit
einem Hunde gehetzt wird; im Mittelgrund ein Knabe
mit zwei Pferden im Waſſer, ſowie andere im Begriff, den
ſchon im Waſſer angelangten nachzutreiben; inmitten unter
dem Baume drei Kinder neben einem von ſeinem jungen
Führer mit Mühe gehaltenen bäumenden Pferde, dahinter
ein Reitknecht mit zwei anderen; im Mittelgrunde links
drei Mädchen armverſchlungen auf dem Raſen ruhend,
neben ihnen zwei Jungen.


Leinwand, h. 0,68, br. 1,34.
Wagener'ſche Sammlung No. 110.


64

167. A. v. KLOEBER. Amor und Pfyche.

Pfyche in leichtem weifsen Gewande mit blauem Mantel ift erfchöpft hingefunken; die Vafe der Venus fällt aus ihrer Hand und fie entfchlummert, den Kopf an die Felswand lehnend, unter den Klängen Amors, welcher von rothem Mantel umflattert am Felfen neben ihr lehnt und behutfam zu ihr niederblickend die Saiten der Laute rührt.

Leinwand, h. 1,36, br. 1,10.
Geftochen von G. Seidel.
Angekauft mit der Sammlung der Kunftfreunde 1873.

168. A. v. KLOEBER. Erziehung des Bacchus.

Der Bacchusknabe mit Laub gekränzt lehnt auf dem Schenkel einer Nymphe in Schleiergewand mit blauem Mantel und laufcht, gehalten von einer zweiten, die mit dem Trockentuche in der Hand neben ihm lagert, zu den Caftagnetten hinauf, welche die erfte mit über den Kopf erhobenen Händen fchlägt; vorn links ein Bach, im Hintergrunde Dickicht mit fpielenden Panthern. — Bez.: v. Kloeber — 60.

Leinwand, h. 1,25, br. 1,00.
Eigenthum Sr. Majeftät des Kaifers und Königs;
überwiefen 1876.

169. L. KNAUS. Kinderfeft. »Wie die Alten fungen, fo zwitfchern die Jungen.«

In einem Baumgarten unweit der Stadt find Grofs und Klein in der Tracht des achtzehnten Jahrhunderts bei ländlichem Feft an langen Tafeln verfammelt; im Hintergrunde Väter und Mütter mit den erwachfenen Kindern, denen eine Mufikbande auffpielt, von Kellnern mit Wein bedient, im Mittelgrunde die Jüngeren; paarweis gereiht haben fie dem Weine tüchtig zugefprochen, und

65

die Knaben verfuchen fich nach dem Vorbilde der Ältern
in Artigkeiten gegen die Mädchen: ein keckes Bürfchchen
am Eckplatz links wird durch den Tifchwart und eine mit
Schüffeln herbeikommende Alte in feinen Zärtlichkeiten
geftört, welche die Übrigen mit Lachen wahrnehmen;
ganz vorn fitzen die Kleinften unter Aufficht eines älteren
Mädchens, das von dem grofsen Hofhunde geplagt ein
Knäbchen füttert, während das hinter ihr fitzende Schwefter-
chen fich mit den Händen in der Schüffel wühlend gütlich
thut und zwei Jungen fich um den Teller zanken; von
den drei letzten links ift das vorderfte Mädchen emfig
bei der Arbeit, der kleine Knabe neben ihr wirft den
Katzen Refte zu. Sommer-Nachmittag. — Bez.: J. Knaus
1869.

Leinwand, h. 1,06, br. 1,46.

Angekauft nach Beftellung 1870.

170. O. KNILLE. Tannhäufer und Venus.

Rather brilliant

 In der mit Schlingwerk umrankten Kryftall - Grotte
des Hörfelberges hat Tannhäufer, aus dem Liebeszauber
erwacht, fich den Armen der Venus entwunden; die Rechte
auf feine Leier geftemmt, die Linke an der Stirn fchaut
er entfetzt auf das fchöne Weib herab, das aus der Hülle
ihres feidenen Gewandes emporfteigend flehenden Blickes
ihn zu fich niederzuziehen ftrebt, indem fie feine Schulter
fafst und nach dem Lager zurückdeutet; zwei fliegende
Liebesgötter halten Tannhäufer am Mantel, ein dritter im
Vordergrund ift von dem mit Früchten und Blumen be-
ftreuten Pfühl, auf den der Fliehende den Fufs fetzt, herab-
gefallen, zwei andere, einer den Pfeil ergreifend, fchauen
ihm nach. Der Hintergrund verliert fich in magifchem
Dämmerlicht. — Bez.: *Otto Knille 1873.*

Leinwand, h. 2,69, br. 2,83.

Angekauft 1873.

171. W. v. KOBELL. Viehſtück.

Ein Stier mit einer weiſsen und einer braunen Kuh nebſt Kalb und drei Ziegen von zwei Kindern mit einem Spitz gehütet im Waſſer ſtehend; im Hintergrund Bergzüge, am Himmel Regenwolken. (Gemalt in München 1820.) — Bez.: Wilhelm K.

Holz, h. 0,27, br. 0,35.
Wagener'ſche Sammlung No. 111.

172. CHR. KÖHLER. Semiramis.

Die Königin, von vier Frauen umgeben, welche ſie zu ſchmücken und mit Harfenſpiel zu ergötzen begonnen, wird durch einen Aufſtand in ihrem Palaſte erſchreckt und greift zum Schwert, das eine Negerin ihr reicht. Im Mittelgrunde rechts, wo durch offene Halle der Blick auf die Zinnen Babylons mit dem Bel-Tempel fällt, eine Gruppe von Kriegern, welche die Herrin auf das Getümmel hinweiſen; links im Innern des Palaſtes die Prieſter am Altar. — Bez.: Ch. Köhler 1852.

Ein zweites etwas abweichendes Exemplar des Bildes, im Beſitz des ehem. Königs von Hannover, lithographiert von Giere.

Leinwand, h. 1,39, br. 1,62.
Wagener'ſche Sammlung No. 112.

173. B. C. KOEKKOEK. Winterlandſchaft.

Dorf in beſchneitem Walde bei Morgenlicht; im Mittelgrund eine Gruppe Eichen, auf der Straſse ein Bauer zu Pferde und andere Figuren, rechts auf dem Eiſe drei Kinder. — Bez.: B. C. Koekkoek St. 1843.

Leinwand, h. 0,66, br. 0,80.
Wagener'ſche Sammlung No. 113.

174. B. C. KOEKKOEK. Sommerlandfchaft.

Ausficht auf eine in der Niederung an grofsem Flufs
gelegene Stadt. Im Mittelgrund kleine Figuren. — Bez.:
B. C. Koekkoek f.

Leinwand, h. 0,51, br. 0,64.

Wagener'fche Sammlung No. 114.

175. K. W. KOLBE. Altdeutfche Strafse.

Mittelalterliche Strafse: rechts das Wirthshaus, gegen-
über in einer Holzlaube zechende Soldaten, welchen Pfeifer
auffpielen; vorn verfchiedene Figuren, im Hintergrund eine
Schmiede. — Bez.: Kolbe pinx. 1824.

Leinwand, h. 0,58, br. 0,75.

Wagener'fche Sammlung No. 115.

176. K. W. KOLBE. Deutfch-Ordens-Ritter.

Deutfchherren als Krankenpfleger in Jerufalem: rechts,
von Rittern und einem Pagen mit Fackel begleitet, der
Hochmeifter Otto von Karpin, an welchem ein Kranker
vorübergetragen wird; im Hintergrund die Freitreppe eines
Tempels mit Gruppen von Krankenpflegern, in der Ferne
eine Mofchee. Mondfchein. (Das Ganze durch das Maafs-
werk eines gothifchen Fenfters gefehen.) Vgl. No. 177. —
Bez.: Kolbe 1824.

Leinwand, h. 0,52, br. 0,39.

Wagener'fche Sammlung No. 116.

177. K. W. KOLBE. Marienburg.

Feftlicher Einzug der Deutfchen Ordensherren in das
Schlofs: im Vordergrund rechts der Hochmeifter Sieg-
fried von Feuchtwangen mit feinen Rittern zu Rofs, links
der Bifchof ebenfalls reitend und von Chorknaben ge-
leitet, Mittel- und Hintergrund erfüllt vom Zug der Ritter

68

und Trompeter mit flatternden Fahnen. (Das Ganze von gothifchem Maafswerk umrahmt.)

Gleich dem vorigen Skizze zu einem im Marienburger Schloffe ausgeführten Glasgemälde.

Leinwand, h. 0,52, br. 0,39.

Wagener'fche Sammlung No. 117.

178. K. W. KOLBE. Karl V. auf der Flucht.

Nachdem das von Kurfürft Moritz von Sachfen ge-führte Heer der proteftantifchen Fürften im Jahre 1551 beim Anmarfch gegen Karl V. durch Ueberfall die Ehren-burger Klaufe genommen, fah fich der Kaifer genöthigt, aus Innsbruck zu fliehen. Nächtlich wurden die Alpen in der Richtung nach Trient überfchritten. In der von Be-waffneten getragenen Sänfte fitzt der kranke Karl in Betten gedrückt, ihm zur Seite ein Reiter mit der Fackel und ein Mönch auf dem Efel von einem Chorknaben ge-führt, im Hintergrund das Gefolge, darunter der gefangene Kurfürft Johann Friedrich von Sachfen.

Leinwand, h. 1,85, br. 2,41.

Aus dem Nachlaffe des Künftlers angekauft 1869.

179. K. W. KOLBE. Barbaroffa's Leiche bei Antiochien.

Als das Kreuzheer nach dem Tode Friedrich Bar-baroffa's im Jahre 1190 gegen Antiochien zog, foll die Leiche des Kaifers zum Schrecken der Sarazenen offen vorangetragen worden fein. Auf hoher, aus Lanzen ge-bildeter Bahre, welche vier Ritter tragen, liegt der Todte im kaiferlichen Schmuck, das Schwert auf der Bruft, von den Fahnen des Heeres umwallt, begleitet von Kreuz-fahrern zu Rofs und zu Fufs; vor ihm her fchreitet ein Bifchof mit erhobenem Kreuzftab, begleitet von Mönchen mit Pofaunen und Knaben mit Rauchfäffern; vorn links ein Araber, der einen Gefallenen hinwegfchleppt, daneben

69

ein Mönch mit dem Kreuz in Händen, begeiſtert voran-
eilend; im Hintergrunde iſt der Kampf an den Höhen-
zügen bei der Stadt entbrannt, aus welcher Rauchmaſſen
auffſteigen.

Leinwand, h. 2,25, br. 3,17.

Aus dem Nachlaſſe des Künſtlers angekauft 1869.

180. A. KOPISCH. Die pontiniſchen Sümpfe.

Blick von Ninfa her über die Sümpfe bei Sonnen-
untergang: links in der Ferne das Kap Circello, im Mittel-
grund links der Fluſs Nymfeo, von Büffeln durchſchwommen;
vorn rechts eine Ruine. — Bez.: A. Kopiſch 1848.

Leinwand, h. 0,61, br. 1,10.

Wagener'ſche Sammlung No. 118.

181. WILHELM KRAUSE. Seeſturm.

Däniſcher Dreimaſter mit aufgehiſster Lootſenflagge
in ſteiler Vorderanſicht bei hochgehender See im Wenden
begriffen, im Hintergrund ſchroffe Küſte und ein nahendes
Boot. Bewölkter Himmel. — Bez.: WK *p. 1831.*

Leinwand, h. 0,78, br. 1,06.

Wagener'ſche Sammlung No. 119.

182. W. KRAUSE. Pommerſche Küſte.

Blick über ſchmales Haff auf langgeſtreckte Nehrung;
im Vordergrund ein auf's Trockene gezogenes Boot mit
zwei Fiſchern daneben, von denen einer Taue zuſammen-
legt. Längs des Strandes Netzpfähle. Unruhiges Meer.
— Bez.: WK *pinx. 1828.*

Leinwand, h. 0,63, br. 0,76.

Wagener'ſche Sammlung No. 120.

S. ferner No. 397.

183. J. K. H. KRETSCHMAR. Jugendbildnifs Wach's.

Wach als Knabe von ungefähr 15 Jahren in langem lichtblonden Haar, faft ganz von vorn, mit offenem Hemdkragen und rothem Rock, die Hände mit dem Zeichengriffel auf dem Tifche; Hintergrund grau.

Leinwand, h. 0,57, br. 0,48.

Gefchenk aus dem Nachlaffe der Frau Karoline Friebe 1864.

184. J. K. H. KRETSCHMAR. Chriftus und die Samariterin.

Links Chriftus auf dem Rande des Ziehbrunnens fitzend, vor ihm, den Arm auf den Waffereimer geftützt, das Samariter-Weib. Im Felfenthal des Mittelgrundes die Jünger, in der Ferne die Stadt.

Leinwand, h. 0,83, br. 0,65.

Wagener'fche Sammlung No. 121.

185. H. KRIGAR. Ritter und Knappe.

In der Luke einer Dachkammer ein Ritter in blondem Haar und Bart mit Bruftharnifch, Mantel und Federhut, die Rechte an den Pfoften geftemmt, die Wirkung des Schuffes beobachtend, welchen der neben ihm mit dem Knie auf's Fensterbrett geftützte Knappe abfeuert. — Bez.: H. Krigar 1836.

Leinwand, h. 0,90, br. 0,82.

Wagener'fche Sammlung No. 122.

186. O. KROCKOW. Wildfchweine.

Fünf Wildfchweine, von denen eins geftürzt ift, jagen über die von Wald gefäumte fumpfige Wiefe auf den Be-fchauer zu; regnerifches Herbftwetter. — Bez.: O. Krockow.

Leinwand, h. 1,14, br. 2,67.

Gefchenk des Malers, überwiefen 1872.

187. FRANZ KRÜGER. Ausritt zur Jagd.

Ein Reiter in grauem Mantel auf braunem Pferde mit drei Windhunden an der Leine und von einem vierten gefolgt im Morgennebel. — Bez.: F. Krüger f. 18.

Leinwand, h. 0,46, br. 0,61.

Wagener'fche Sammlung No. 123.

188. FR. KRÜGER. Heimkehr von der Jagd.

In befchneitem Gehöft zieht ein Reitknecht drei Pferde in den Stall, während der Hundemeifter eine Koppel von 6 Windhunden in den Holzverfchlag herein-zurufen bemüht ift. — Bez.: F. Krüger f.

Leinwand, h. 0,46, br. 0,61.

Wagener'fche Sammlung No. 124.

189. FR. KRÜGER. Pferdeftall.

Ein Schimmel, mit welchem der Reitknecht befchäftigt ist; dahinter ein Fuchs und ein Brauner mit Wärter.

Leinwand, h. 0,48, br. 0,38.

Wagener'fche Sammlung No. 125.

190. FR. KRÜGER. Kaifer Nikolaus von Rufsland.

Skizze zu dem Reiterbildnifs des Kaifers Nikolaus in Generals-Uniform mit dem Bande des Andreas-Ordens, auf braunem dem Befchauer entgegen galoppierenden Pferde, den Blick nach links gewandt; im Hintergrunde rechts der Thronfolger, links der General-Adjutant Fürft Wolkonski, im Gefolge verfchiedene Prinzen und Generale. (Gemalt 1834.)

Auf Pappe, h. 0,24, br. 0,20.

Angekauft 1874.

191. Fr. Krüger. Todtes Kaninchen.

Ein todtes Kaninchen an einem Brett aufgehängt, mit dem Kopf am Boden.

Leinwand, h. 0,48, br. 0,40.

Angekauft mit der Sammlung des Vereins der Kunst-
freunde 1873.

192. Karl Krüger. Spreewald.

Vorn links und nach der Mitte zu die Spree, an beiden Ufern mit dichtem Baum- und Bufchwerk über-hangen, rechts Eichengruppen. Staffage: drei in's Waffer tretende Rehe. Abendlicht. — Bez.: Carl Krüger, Weimar 66.

Leinwand, h. 1,06, br. 1,59.

Angekauft 1866.

193. G. v. Kügelgen. Ariadne.

Ariadne am felfigen Ufer von Naxos fitzend, nach rechts gewandt mit erhobener Linken, das weiſse Gewand um die Kniee gefchlungen, auf's Meer blickend. — Bez.: G. v. K. 1816.

Eichenholz, h. 0,34, br. 0,25.

Wagener'fche Sammlung No. 126.

194. G. v. Kügelgen. Andromeda.

Auf einfamem Felsblock, die Hände auf den Rücken gebunden, lehnt Andromeda nackt auf dem Felfen, zu Boden blickend. Rundum Meer. — Bez.: G. K. 1810.

Eichenholz, h. 0,33, br. 0,25.

Wagener'fche Sammlung No. 127.

195. W. KÜHLING. Viehweide.

Auf feuchter Wiefe, welche mit Bäumen durchfetzt und umhegt ift (Motiv von Pang bei Rofenheim) weiden in drei Gruppen vertheilt zehn Kühe; im Vordergrund eine Lache, im Mittelgrund Hütte mit zwei kleinen Figuren, im Hintergrund die Ortfchaft mit dem fernen Gebirge. Abendftimmung. — Bez.: W. Kühling 74.

Leinwand, h. 0,85, br. 1,30.
Angekauft 1874.

196. K. KUNTZ. Viehweide.

Wiefenthal von Gebüfch umfchloffen; links eine weifse und eine braune Kuh mit zwei Ziegen, rechts ein Hirtenknabe mit feinem Hund und eine dritte Ziege; im Hintergrund mehrere Rinder. Helle Abendbeleuchtung. — Bez.: C. Kuntz fec. 1824.

Eichenholz, h. 0,35, br. 0,45.
Wagener'fche Sammlung No. 128.

197. CH. LANDSEER. Cromwell bei Nafeby 1645.

Inmitten auf dem Schimmel Cromwell vor der in der Schlacht erbeuteten Chatoulle des Königs Karl, die Briefe deffelben an die Königin lefend, neben ihm Fairfax, ebenfalls zu Rofs, beide in vollem Harnifch, aber barhäuptig; im Mittelgrund der königliche Bagagewagen, umgeben von gefangenen Hofdamen und Kavalieren nebft Fahnen, Koffern und Geräthfchaften; rechts zu Pferde Skippon, vor ihm am Boden Treton, beide verwundet, im Vordergrund ein verwundeter Kavalier und ein todtes Weib.

Leinwand, h. 1,02, br. 1,77.
Wagener'fche Sammlung No. 129.

198. K. LASCH. Lehrers Geburtstag.

In ländlicher Stube fitzt der alte Lehrer im Lehn-
ftuhl, auf feinem Knie ein Kind mit einem Packete Tabak
im Arm, den Bauerknaben betrachtend, der einen ftatt-
lichen Hahn darbringt, gefolgt von einem Mädchen mit
Blumenftraufs, welches die mit Eierkorb und langer Pfeife
beladene jüngere Schwefter geleitet; hinter diefen zwei
Schülerinnen, eine mit einem kleinen Kinde im Arm, und
weiter zurück die Treppe herabkommend zwei andere
Mädchen, eins mit der Geburtstagstorte, von zwei Frauen
geführt, denen eine kleine Ziege neugierig vorausgeeilt ift;
ein halbwüchfiges Mädchen mit dem grofsen Spazierftock
des Jubilars, ein zweites, welches neben ihm fitzt, und
ein über die Stuhllehne lugender Knabe beobachten die
Gratulanten. — Bez.: C. Lafch 66.

Leinwand, h. 0,89, br. 1,11.
Angekauft 1868.

199. J. LEHNEN. Frühftück.

Gedeckter Tifch mit einem Teller voll Wurft und
Schinken, Caviarfäfschen, Senfbüchfe, angefchnittenem
Brod und einem Römer Wein; dazwifchen ein Glas mit
Rofen und Feldblumen; Hintergrund graugelb. — Bez.:
Lehnen 1830.

Leinwand, oben rund, h. 0,43. br. 0,47.
Wagener'fche Sammlung No. 130.

200. J. LEHNEN. Stilleben.

Auf dem Tifch mit roth und fchwarz gemufterter
Decke eine Schüffel Auftern nebft angefchälter Citrone,
holländifcher Weinkanne mit eingefchänktem Glas, einem
Kohlenbecken, einer Düte Knafter und einer Thonpfeife.
Hintergrund grau. — Bez.: Lehnen 1831.

Leinwand, oben abgerundet, h. 0,45, br. 0,53.
Wagener'fche Sammlung No. 131.

75

201. J. LEHNEN. Küchenvorrath.

Hafe, Ente, Feldhühner, Schnepfen und ein Netz mit
Fifchen vor und unter einem mit Käfeteller und Conferven
befetzten Brett innerhalb einer Vorrathsnifche. — Bez.:
Lehnen 1854.

Leinwand, h. 1,04, br. 0,83.
Wagener'fche Sammlung No. 132.

202. KARL FRIEDRICH LESSING. Ritterburg.

Mittelalterliche Burg mit Zugbrücken und Wacht-
thürmen auf fchroffem Felfen an einem See, der durch
theilweis bewaldete Berghöhen umrahmt ift. Im Mittel-
grund ein Kahn mit dem Bootsmann und einem Ritter,
welcher vom Burgherrn begrüfst wird. — Bez.: C. F. L.
(Gemalt 1828.)

Leinwand, h. 1,38, br. 1,94.
Wagener'fche Sammlung No. 133.

203. K. FR. LESSING. Eifel-Landfchaft.

Mittelalterliches Städtchen in felfenumfchloffenem
Thale, davor ein Teich und längs deffelben ein Weg mit
Brücke und Kapelle; Staffage: ein reitender Landwehr-
mann, welchem zwei Mädchen nachfchauen. Morgen-
licht. — Bez.: C. F. L. (Gemalt 1834.)

Leinwand, h. 1,08, br. 1,57.
Wagener'fche Sammlung No. 134.

204. K. FR. LESSING. Waldkapelle.

Romanifche Kapelle mit rundem Thurm auf einem
Hügel von Laub- und Nadelgehölz umftanden; Blick über
waldige Höhen auf eine Stadt in der Ebene. Staffage:
kleine Figuren von Mönchen und Kirchgängern. Früh-
Morgenlicht. — Bez.: C. F. L. 1839.

Leinwand, h. 0,48, br. 0,63.
Wagener'fche Sammlung No. 135.

205. K. FR. LESSING. Schlefifche Landfchaft.

Flache Wiefenlandfchaft von Sümpfen und Bufchwerk
durchfchnitten; im Mittelgrund drei einzelne Kiefern und
ein Wandrer auf dem Wege; in der Ferne die Thürme
einer Stadt. Klarer Himmel unmittelbar nach Sonnen-
untergang. — Bez.: C. F. L. 1841.

Leinwand, h, 0,48, br. 1,14.
Wagener'fche Sammlung No. 136.

206. K. FR. LESSING. Schützen im Engpafs.

Soldaten des 30jährigen Krieges von fteiler Höhe
herab Feuer auf Reiterei eröffnend, welche den Engpafs
forciert: vorn ein Offizier, der einem Schützen das Ziel
weift, andere ftehend und liegend mit Laden und Ab-
feuern der Gewehre befchäftigt; rechts ein vornehmer
Gefangener in fpanifcher Tracht, die Hände auf den
Rücken gebunden und von einem Weib mit der Piftole
bewacht; weiter hinter auf höherem Bergabfatz andere
Krieger, einer den Hut fchwenkend, ebenfalls feuernd
(40 Figuren). — Bez.: C. F. L. (Gemalt 1851.)

Leinwand, h. 1,94, br. 1,64.
Chromolithographie von O. Troitzfch.
Wagener'fche Sammlung No. 137.

207. K. FR. LESSING. Hufs vor dem Scheiter-
haufen.

Nachdem die Kirchenverfammlung zu Konftanz die
Lehren des Johann Hufs als ketzerifch verdammt hatte,
erfolgte nach vergeblichen Verfuchen, ihn zum Widerruf
zu bringen, am 6. Juli 1415 auf Grund fummarifcher
Wiederholung der gegen ihn erhobenen Anklagen feine
Degradierung aus Weihen und Würden, welche der Erz-
bifchof von Mailand mit anderen Prälaten vollzog. Hier-
nach übernahm Pfalzgraf Ludwig von Bayern den Ge-
fangenen, gab ihn dem Stadtmagiftrat von Konftanz und

befahl im Namen König Sigismund's, dafs er als Ketzer
verbrannt werde. Die Vollziehung folgte unmittelbar.
Man führte den Verurtheilten vor die Stadt hinaus an's
Rheinufer; am Richtplatz angekommen warf fich Hufs vor
dem Marterpfahl auf die Knie und betete laut, wobei die
ihm zur Schande aufgefetzte Ketzermütze von feinem
Haupte fiel. Zur letzten Beichte bereit verzichtete er auf
Abfolution, da der Priefter Widerruf zur Bedingung machte;
als er aber darauf zum Volke zu reden anhob, liefs
ihn der Pfalzgraf, der den Befehl bei der Hinrichtung
führte, fogleich entkleiden; mit Stricken und Ketten am
Scheiterhaufen feftbinden und bis zum Hals mit Holz und
Stroh umfchichten. Da erfchien der Reichsmarfchall von
Pappenheim, um ihm gemeinfam mit dem Pfalzgrafen
im Namen des Königs nochmals Gnade für Widerruf
anzubieten; aber Hufs lehnte es ab. Nun fchlugen die
beiden Herren die Hände zufammen und der Nachrichter
warf Feuer in den Holzftofs. Gen Himmel blickend unter
geiftlichem Gefang erftickte Hufs alsbald, da ein Wind-
ftofs ihm die Lohe in's Geficht trieb.

 Das Bild zeigt Hufs auf dem Hügel im Mittelgrunde
knieend im Gebet, umringt von den Stadtknechten mit
Hellebarden und Piken, von denen einer ihm die herab-
gefallene Schandkappe wieder aufzufetzen im Begriff ift,
während ein zweiter ihn bedroht und andere ihn verhöhnen;
im Vordergrunde rechts Pfalzgraf Ludwig von Bayern zu
Pferde mit dem Kommandoftab, von feinem Fahnenträger
begleitet, im Vorbeireiten nach zwei italienifchen Prälaten
umblickend, welche ebenfalls zu Rofs der Hinrichtung
beiwohnen und an denen vorüber ein alter Kapuziner fich
vordrängt, um den armen Sünder mit der Brille zu be-
trachten; links dichtgedrängte Zufchauer, Leute aus dem
Volke, Jung und Alt, Mönche darunter, verfchiedentlich
von Neugier, Angft und Mitgefühl bewegt, voran böhmifche
Freunde des Hufs und neben ihnen ein Mädchen, das

78

knieend den Rofenkranz abbetet. Im Hintergrunde links
ragt der Scheiterhaufen empor, die Henker warten mit
Stricken und Fackeln; im Dunft des Abendhimmels fieht
man in der Ferne Kriegsvolk aufgeftellt und weiterhin
die Thürme von Konftanz. — Bez.: C. F. L. 1850.

Leinwand, h. 3,60, br. 5,53.
Geftochen von Andorf.
Angekauft 1864.

208. K. FR. LESSING. Huffiten-Predigt.

Die Nachricht vom Flammentod des Johann Hufs
rief in Böhmen die Empörung hervor. Wanderprediger
zogen umher und reizten durch die Berichte von der Hin-
richtung des nationalen Glaubenshelden das Volk zum
Sturm gegen die katholifche Kirche.

Ein jugendlicher huffitifcher Fanatiker am Saum des
Waldes mit leidenfchaftlicher Geberde das Symbol der
Huffiten den »Kelch für Alle« erhebend regt die Zuhörer
zur Rache auf; rechts lehnen zwei Bauern am Stamm der
Eiche, ein junger flavifcher Fürft und ein Ritter knieen
andächtig im Mittelgrund, vor ihnen zwei huffitifche
Krieger und ein Bauersmann; · gegenüber ein Alter, der
mit Tochter und Söhnchen niedergefunken ift und dem
jungen Prediger die Hände begeiftert entgegenftreckt;
hinter diefem drei Kriegsleute, von denen einer verwundet
die Hand auf die Bruft legt; ganz vorn ein Mann aus
dem Volke, den Blick grimmig zur Erde gekehrt neben
feinem Weibe knieend. Im Hintergrund zur Linken ein
Reiter als Führer der Schaar, welche das benachbarte
Klofter niedergebrannt hat. — Bez.: C. F. L. 1836.

h. 2,23, br. 2,93.
Geftochen von Hoffmann; lithographiert von H. Eichens.
Eigenthum Sr. Maj. des Kaifers und Königs;
überwiefen 1876.
S. ferner No. 469.

209. H. LEYS. Holländifcher Gottesdienft.

Auf erhöhtem Kirchenftuhl ein Patrizier mit einer
jungen Frau, hinter ihnen ein Page; auf der andern Seite
des Betpultes, auf deffen Stufen ein Knabe bei feinem
Korbe fchläft, ein Alter mit zwei jungen Frauen; im
Hintergrund das mit Andächtigen erfüllte Schiff der
gothifchen Kirche und der Prediger auf der Kanzel; im
Vordergrund Marmorfliefen und ein blaugrüner Vorhang.
(Figuren in der Tracht des 17. Jahrh.) — Bez.: H. Leys f.
1844—50. Antwerpen.

Leinwand, h. 0,88, br. 0,79.
Wagener'fche Sammlung No. 138.

210. H. LEYS. Holländifche Gefellfchaft des 17. Jahrhunderts.

Im Mittelgrund des geräumigen Zimmers zwei Damen
und ein Herr am Tifch nebft einem Guitarrenfpieler; davor
ein junger Mann im Hut in Unterhaltung mit einer Dame
in weifsem Atlas, welche an dem mit Toilettengegenftänden
bedeckten Tifche fteht; rechts an der Rampe der mit
Bettftücken bepackten Diele eine junge Frau. Im Hinter-
grund ein Mann am Kamin, ein Page mit Erfrifchungen
und am Fenfter Herr und Dame im Gefpräch. Die Wände
find mit Bildern und Hausgeräthfchaften bedeckt, die
Fliefen theilweife mit Hanfteppich belegt, im Mittelgrunde
ein Lehnftuhl und ein kupferner Kübel, im Vordergrunde
eine Weinranke. — Bez.: H. Leys f. 1847.

Mahagoniholz, h. 0,76, br. 0,91.
Wagener'fche Sammlung No. 140.

211. H. LEYS. Dürer den Erasmus zeichnend.

Albrecht Dürer zeichnet während feines Aufenthaltes
in den Niederlanden im Jahre 1520 das Bildnifs des Erasmus
von Rotterdam.*) Im Vordergrund Dürer mit dem Reifs-

*) Der Künftler hat das Dürer'fche Porträt des Erasmus mit dem-
jenigen des Ägydius verwechfelt.

brett auf den Knieen, im Mittelgrund Erasmus mit einem
Buch in der Hand an dem Pulte des Stadtfchreibers
Ägydius von Antwerpen, welcher mit feiner Frau zur
Seite links hinter Dürer ftehend zu Erasmus redet. Das
Zimmer ift durch Hausaltar, Bücherfchränke, Teppiche
und anderes Geräth ausgeftattet; im Hintergrund rechts
die halboffene Thür. — Bez.: H. Leys f. 1857.

Mahagoniholz, h. 0,86, br. 0,78.
Wagener'fche Sammlung No. 139.

212. B. DE LOOSE. Gefellfchaft im Wirthshaufe

An gedecktem Tifch, vor welchem ein junger Mann
mit der Thonpfeife fitzt, hat ein Gaft mit feiner Frau die
Mahlzeit beendet; alle drei fchauen nach einer anmuthigen
Händlerin, die aus Körben voll Backwerk, Obft und
Eiern, die Waage in der Hand, etwas abwägt, wobei ein
Alter fie am Kinn fafst und ihr die Schnupftabaksdofe
anbietet; im Mittelgrund ein alter Bauer mit einem jungen
Mann im Gefpräch, der eine Prife nimmt und lächelnd
nach dem Mädchen blickt; dahinter ein Knecht einem
Manne und einer Frau Bier fchänkend; am Wandtifch zur
Seite ein anderes Paar im Gefpräch. Durch die offene
Thür im Hintergrunde blickt man auf den von Tanzenden
dicht gefüllten Flur. Wände und Kamin find mit Geräth-
fchaften, Plakaten u. a. bedeckt; an der Decke ein Vogel-
bauer, vorn links ein Hund. — Bez.: B. de Loofe
Bruxelles 1846.

Leinwand, h. 0,87, br. 1,05.
Wagener'fche Sammlung No. 141.

213. B. DE LOOSE. Holländifche Familien-Scene.

Eine junge Frau an dem auf den Stuhl geftellten
irdenen Gefäfs mit der Wäfche befchäftigt, wird von
einem Alten, den ihre kleine Tochter an der Jacke feft-
hält, mit Zärtlichkeiten bedroht und wehrt fich mit dem

naffen Tuch; im Mittelgrunde links ihr Mann am Tifche
und ein Zweiter, gegenüber am Kamin eine Alte, das
jüngfte Kind neben fich, beim Kartoffelfchälen, und eine
Magd, die Holz herbeibringt, alle den Vorgang mit
Lächeln beobachtend. Am Boden und an den Wänden
Hausgeräth und Kleidungsftücke; im Hintergrund zwei
offene Thüren, durch welche links die Hausflur mit zwei
Kindern fichtbar wird. — Bez.: B. DE LOOSE 1846.
BRUXELLES.

> Leinwand, h. 0,90, br. 1,06.
> *Wagener'fche Sammlung No. 142.*

214. P. L. LÜTKE. Bajae.

Das Kaftell von Bajae mit dem Venustempel in der
Richtung nach dem Vefuv gefehen. — Bez.: \mathcal{P}

> Leinwand, h. 0,33, br. 0,42.
> *Wagener'fche Sammlung No. 143.*

215. J. B. MAES. Römerin mit ihrem Kinde.

Eine Römerin (Halbfigur) mit ihrem fchlafenden Säug-
ling innerhalb einer Kapelle zu einem Heiligenbilde auf-
blickend. Ampellicht vom Altar her.

> Leinwand, h. 1,00, br. 0,75.
> *Wagener'fche Sammlung No. 144.*

216. ED. MAGNUS. Heimkehr des Pallikaren.

Ein heimkehrender griechifcher Fifcher von den
Seinigen geleitet: die Frau an feiner Linken mit Reife-
decke, Chatoulle und Flinte beladen fchaut auf das im
Arm des Vaters ruhende nackte Knäblein herab, das
diefer liebevoll betrachtet, während ein älterer Knabe, nur
mit Hüftfchurz bedeckt, mit ausgebreiteten Armen fich an

ihn fchmiegt und das ältere Mädchen feinen rechten Arm
umklammert; im Mittelgrunde die Barke, rechts ein Schiffer
mit einem Korb auf dem Kopfe; im Hintergrunde See-
geftade. Sonnenuntergang.

Leinwand, h. 0,93, br. 1,16.
Lithographie von H. Eichens.
Wagener'fche Sammlung No. 145.

217. ED. MAGNUS. Weiblicher Studienkopf.

Blühendes Mädchen mit braunem Haar, ein wenig
nach links gewandt, emporblickend, in fchwarzer Mantille,
mit Korallenfchnur um den Hals, eine rothe Kamellie mit
beiden Händen an die Bruft drückend. Hintergrund gelblich-
grau. (Bruftbild lebensgrofs.)

Leinwand, h. 0,65, br. 0,52.
Angekauft 1866.

218. A. MENZEL. König Friedrichs II. Tafelrunde in Sansfouci 1750.

Der jugendliche Monarch, quervor am Tifche, dem
Befchauer gerade gegenüber, unterhält fich beim Deffert
mit Voltaire, welcher links als Zweiter vom Könige neben
dem auf das Gefpräch laufchenden General v. Stille fitzt
und lebhaft geftikuliert; auf Voltaire folgt Mylord Marifhal,
mit feinem vom Rücken gefehenen Nachbar fprechend,
neben welchem ein Windhund unter'm Tifche hervorkommt,
fodann am vorderften Platz nächft dem Befchauer der
Marquis d'Argens in Unterhaltung mit Herrn de la Mettrie;
an deffen rechter Seite General Graf Rothenburg, Chef
des 3. Dragoner-Regiments, welcher ebenfo wie der fich
über den Tifch vorneigende Graf Algarotti und fein Neben-
mann, der zur Linken des Königs fitzende Feldmarfchall
Keith, in feinen Mienen den Eindruck der witzigen Be-
merkungen Voltaire's wiederfpiegelt. Im Hintergrunde

6*

fechs Lakaien theils aufwartend, theils mit Abräumung
der Tafelrefte befchäftigt. Das Zimmer, der runde Speife-
Mittelfaal in Sansfouci, ift mit roth gemuftertem orien-
talifchen Teppich ausgelegt; von den zwei Thüren, welche
fichtbar find, öffnet fich die zur Rechten nach der
Terraffe. — Bez.: Adolph Menzel, Berlin 1850.

'Leinwand, h. 2,04, br. 1,75.

Geftochen von Fr. Werner und in II. Auflage von Habelmann.

*Angekauft mit der Sammlung des Vereins der
Kunftfreunde 1873.*

219. A. MENZEL. Flötenconcert König Fried-
richs II. in Sansfouci.

In dem mit Pesne'fchen Panneaux gefchmückten und
durch Kerzen erleuchteten Concertfaale des Schloffes zu
Sansfouci fpielt König Friedrich in kleinem Hofzirkel die
Flöte im Streichquartett. Er hat das Inftrument an den
Lippen und beendet eine Cadenz, während die Accom-
pagneurs den Wieder-Einfatz abwarten: am Klavier Philipp
Emanuel Bach, rechts vor'm Notenftänder ftehend Franz
Benda mit der Bratfche, zwifchen ihnen der Cellift und
dahinter zwei Violinfpieler; an der Wand rechts lehnt
Quanz, des Königs Flötenmeifter. Im Hintergrunde des
Saales auf rothem Sopha fitzend Prinzeffin Wilhelmine,
die Schwefter des Königs, zu ihrer Linken die Gräfin
Camas, hinter deren Stuhle Major Chazot fteht; auf der
andern Seite Prinzefs Amélie mit dem Fächer, die neben
ihr fitzende Hofdame anblickend; vorn links Graf Gotter
mit Bielfeld, der hochaufgeftreckt lächelnd herüberfchaut,
weiter zurück Maupertuis, die Augen an die Decke ge-
heftet, und Graun, welcher mit gefpannter Aufmerkfam-
keit auf den König fchaut. — Bez.: Adolph Menzel,
Berlin 1852.

Leinwand, h. 1,42, br. 2,05.

*Angekauft
aus der Sammlung des Herrn Magnus Herrmann 1875.*

220. A. MENZEL. Eifen - Walzwerk.
(»Moderne Cyklopen.«)

Der Schauplatz ift eine der grofsen Werkftätten für
Eifenbahnfchienen zu Königshütte in Oberfchlefien. Die
hochgezogenen Schiebwände laffen allfeitig Tageslicht ein.
Man blickt auf einen langen Walzenftrang, deffen erfte
Walze die aus dcm Schweifsofen geholte »Luppe« (das
weifsglühende Eifenftück) aufnehmen foll. Die beiden
Arbeiter, welche diefelbe herangefahren haben, find be-
fchäftigt, durch Hochdrängen der Deichfel des Handwagens
die Luppe unter die Walze zu befördern, während drei
andere mit Sperrzangen fie in die gehörige Richtung
zwängen. Die Arbeiter jenfeits der Walze halten fich
fertig, die Luppe, wenn fie zwifchen dem Walzengang
hindurchgleitet, mittelft Zangen und der beweglichen,
an Ketten vom Gebälk herabhängenden Hebeftangen in
Empfang zu nehmen, um fie über den Walzengang hin-
über den Vorigen wieder zuzufchieben behufs weiterer
Wiederholung deffelben Verfahrens an den fämmtlichen
unter fich verfchieden profilierten Gängen des ganzen
Walzenftranges bis zur Umwandlung der Luppe in die
fertige Eifenbahnfchiene. Links fährt ein Arbeiter einen
Eifenblock, dem der Dampfhammer die Form gegeben,
zum Verkühlen hinweg. Auf derfelben Seite ganz im
Hintergrunde wird ein Puddelofen von Arbeitern bedient,
in deren Nähe der Dirigent vorübergeht. Der Schicht-
wechfel fteht bevor; während links im Mittelgrunde drei
Arbeiter halbnackt beim Wafchen find, verzehren vorn
rechts drei andere das Mittagsbrot, das ihnen ein junges
Mädchen im Korbe gebracht hat. — Bez.: Adolph Menzel
1875 Berlin.

Leinwand, h. 1,53, br. 2,53.

Angekauft aus der A. v. Liebermann'fchen Sammlung 1875.

S. ferner No. 481.

221. G. METZ. Verlobung des Tobias.

Der junge Tobias ergreift den Arm feiner Braut Sara,
welche, die Linke auf die Bruft legend, zu Boden blickt,
neben ihr rechts ihre Eltern: der greife Raguel die Hände
fegnend nach dem Paare ausftreckend und feine Frau Hanna
hinter ihm; gegenüber neben Tobias der Engel Raphael
mit dem Hündchen zu Füfsen; Hintergrund offene Halle
mit Veranda. (Gemalt 1845/46.)

Leinwand, h. 1,00, br. 1,23.

Eigenthum Sr. Majeftät des Kaifers und Konigs;
überwiefen 1876.

222. ERNST MEYER. Lazzaroni-Familie.

An der offenen Thür eines Haufes in Molo de Gaeta
fitzt ein junger Fifcher zur Mandoline fingend; im Innern
die Hausfrau, einem am Boden lagernden Mädchen das
Haar flechtend, neben ihr ein nacktes Kind in der Wiege;
im Hintergrunde der Herd. — Bez.: ERNST MEYER, ROM
1831.

Leinwand, h. 0,49, br. 0,69.

Wagener'fche Sammlung No. 146.

223. J. G. MEYER VON BREMEN. Hausmütterchen.

Ein etwa neunjähriges Mädchen in einer Manfarden-
ftube mit dem Strickftrumpf befchäftigt an der Wiege
eines kleinen Kindes fitzend. — Bez.: Meyer von Bremen
1854.

Leinwand, h. 0,48, br. 0,38.

Wagener'fche Sammlung No. 147.

224. EDUARD MEYERHEIM. Der Schützenkönig.

Das Sternfchiefsen in einem weftfälifchen Dorfe ift
beendigt: der Schützenkönig, von den Weibern beglück-
wünfcht und geneckt und von einem alten Bauer begrüfst,

wird durch einen zweiten von einer Erhöhung aus durch
Anfprache gefeiert, während die Schützengefellfchaft unter
Vortragung des Sternes mit der Mufikbande an der Spitze
aus dem Mittelgrunde aufzieht; zu beiden Seiten Gruppen
zufchauender oder zechender Bauern (zwifchen ihnen das
Bildnifs des Malers); im Hintergrunde der Schiefsftand
neben einem Bauerngehöft, von verfchiedenen Gruppen
umgeben, in der Ferne weites Thal mit bewaldetem
Bergrücken und die Ortfchaft. — Bez.: E. Meyerheim
1836.

Leinwand, h. 0,30, br. 0,39.
Lithographiert von H. Eichens.
Wagener'fche Sammlung No. 148.
S. ferner No. 457 und No. 467.

225. PAUL MEYERHEIM. Amsterdamer Antiquar.

Auf einem mit Buden beftandenen, von Giebelhäufern
umfchloffenen Platz zu Amfterdam hält ein Büchertrödler
feil und fpricht zu einem alten Herrn, der aufmerkfam ein
Buch durchblättert; vorn zwei kleine Mädchen in der
Tracht der Waifenkinder, die ausgelegten Bilder befchauend;
hinter ihnen geht ein Lehrjunge vorüber, der einen Kupfer-
keffel auf den Kopf geftülpt hat und eine grofse Meffing-
kanne am Arm trägt; im Hintergrunde Marktverkehr. —
Bez.: Paul Meyerheim 1869.

Leinwand, h. 0,63, br. 0,52.
Angekauft aus der A. v. Liebermann'fchen Sammlung 1875.

226. G. MIGLIARA. Nonnenklofter.

Blick in ein Klofter im Renaiffance-Stil. Staffage
zwei Nonnen, denen fich eine Dame (Louife de la Vallière)
zu Füfsen wirft, vorn eine Betende. — Bez.: Migliara
1825.

Leinwand, h. 0,49, br. 0,37.
Wagener'fche Sammlung No. 149.

227. G. MIGLIARA. Lorenzo's Zelle.

Blick in ein romanifches Klofter nach dem Kreuz-
gang zu. Vorn rechts ein fitzender Kapuziner, im Mittel-
grund ein zweiter nach feiner Zelle gehend, ihm folgend
ein junges Paar in mittelalterlicher Tracht (Romeo und
Julia mit Lorenzo). — Bez.: Migliā 1825.

Nufsbaumholz, h. 0,49, br. 0,37.

Wagener'fche Sammlung No. 150.

228. G. MOLTENI. Heilige Familie (Vexier-Relief).

Ein auf dunkelblauem Grunde aufgehängtes röthlich
beftäubtes Gypsrelief im deutfchen Stile des 16. Jahr-
hunderts: Maria fitzend, das Kind auf dem Knie, welchem
der kleine Johannes einen Vogel zeigt, dahinter Elifabeth,
Jofeph und Zacharias. — Bez.: G. Molteni f.

Leinwand, h. 0,56, br. 0,46.

Wagener'fche Sammlung No. 151.

229. D. MONTEN. Preufsifche Artillerie.

Preufsifche reitende Artillerie aus den Freiheitskriegen
in Thätigkeit; im Mittelgrunde ein Offizier auf einem
Schimmel neben dem erften Gefchütz, im Hintergrund
franzöfifche Küraffiere. — Bez.: M 27.

Eichenholz, h. 0,20, br. 0,27.

Wagener'fche Sammlung No. 152.

230. D. MONTEN. »Finis Poloniae.«

Abfchied der Polen vom Vaterlande 1831. An einem
Grenzfteine mit der Auffchrift »Finis Poloniae« find pol-
nifche Soldaten und Offiziere verfchiedener Grade, von
denen einer die Fahne erhebt, beim Abfchied vom heimath-
lichen Boden verfammelt. Inmitten auf dem Schimmel
der verwundete General mit dem Federhut im ausgeftreckten
Arm zurückgrüfsend, vor ihm ftehend ein älterer Kamerad,

88

den ein junger Ulan weinend umklammert; im Hintergrund
marfchierende Truppen und die preufsifche Grenzwache. —
Bez.: Monten 1832.

Leinwand, h. 0,43, br. 0,52.
Lithographie von F. Hohe.

Wagener'fche Sammlung No. 153.

231. H. MÜCKE. Katharina von Alexandrien.

Der Legende zufolge wurde die heilige Katharina
von Alexandrien, nachdem fie den Märtyrertod durch's
Schwert erlitten, auf wunderbare Weife hinweggetragen
und am Sinai beftattet. Vier Engel, von denen einer
das Schwert hält, erheben fie in die Lüfte; tief unten
die egyptifche Küfte und das Meer. — Bez.: *HMücke*.
Düffeldorf 1836.

Leinwand, h. 0,95, br. 1,46.
Originalradierung im Album deutfcher Künftler, Düffeldorf, Buddeus.
Geftochen von Felfing; lithographiert von C. Wildt und von B. Weifs,
desgl. von Kehr und von Leon Noël.

Wagener'fche Sammlung No. 154.

232. H. MÜCKE. Die heilige Elifabeth Almofen
fpendend.

Von dienenden Frauen und einem Pagen begleitet,
welche Kleidungsftücke und Speifen tragen, tritt die Land-
gräfin Elifabeth aus dem Thor der Wartburg und reicht
einer auf den Stufen fitzenden Frau mit dem Säugling im
Schoofse ein Geldftück; neben diefer fitzt ein blinder
Bettler, hinter ihm ein Knabe; auf der Gegenfeite rechts
eine kniende junge Frau mit zwei Kindern, die Hand
bittend erhoben, und neben ihr ein alter Kapuziner, welcher
mit der empfangenen Spende hinweggeht. Im Hintergrund
thüringer Berglandfchaft. — Bez.: H. Mücke 1841.

Leinwand, h. 1,48, br. 1,90.

Wagener'fche Sammlung No. 155.

233. MORIZ MÜLLER. Der Schmollende.

Ein Tirolerburfch in Hemdärmeln und Spitzhut fitzt,
die Hand trotzig auf dem mit Teller, Krug und einer das
Talglicht verdeckenden Flafche befetzten Tifch und blickt
feitab, während eine junge Dirne den Arm um feinen Hals
fchlingt und ihm zuredet. Im Hintergrund der Tanz-
boden. — Bez.: M. Müller 1843.

Eichenholz, h. 0,30, br. 0,26.

Wagener'fche Sammlung No. 156.

234. J. MUHR. Benediktiner-Mönch.

Ein Benediktiner-Mönch an fteinernem, mit Büchern
umftellten Tifch in offener Klaufe, die Linke auf dem
Knie, die Wange in den aufgeftützten rechten Arm ge-
lehnt, über einen Folianten hinweg in's Freie blickend.
Hintergrund Gebirge. — Bez.: Julius Muhr. Rom 1856.

Leinwand, h. 0,62, br. 0,50.

Wagener'fche Sammlung No. 157.

235. F. I. NAVEZ. Das kranke Kind.

Eine italienifche Mutter auf die mit gefalteten Händen
zum Himmel blickende Tochter und einen vor ihr knieen-
den Sohn geftützt, hat ihr todtkrankes Kind an der Stufe
des im Freien ftehenden Madonnenaltars niedergelegt und
beugt fich im Gebet. Hintergrund Bergzüge. — Bez.:
F. I. NAVEZ 1844.

Leinwand, h. 0,75, br. 0,67.

Wagener'fche Sammlung No. 158.

236. W. NERENZ. Beim Waffenfchmied.

In der Werkftatt eines Waffenfchmiedes, welche mit
Rüftungsftücken und Handwerksgeräth erfüllt ift, wählt
ein junger Ritter Schwerter aus. Der Meifter, dem ein

blonder Knabe behilflich ift, indem er einen gewaltigen
Flamberg herbeibringt, lobt feine Waare, aber der Käufer,
im Begriff, das Leder von einer Klinge zu ziehen, fchaut
nach der anmuthigen Tochter des Schmiedes, die rechts
fitzend von dem Blick betroffen in ihrer Näharbeit inne-
hält; links durch's Fenfter Ausblick auf mittelalterliche
Stadt, im Hintergrund offene Thür, durch welche man
Schmiedeknechte bei der Arbeit fieht. —

Bez.: XX/ERENZ 1840.

Leinwand, h. 0,63, br. 0,70.
Wagener'fche Sammlung No. 159.

237. FR. NERLY. SS. Giovanni e Paolo in Venedig.

Anficht der Dominikaner-Kirche SS. Giovanni e Paolo
vom Kanal aus, rechts auf dem Platze das Reiterdenkmal
des Bartolommeo Colleoni, links die Scuola die S. Marco,
im Vordergrund Barken und Laftkähne; Staffage: kleine
Figuren. Heller Himmel.

Leinwand, h. 1,09, br. 1,73.
Eigenthum Sr. Majeftät des Kaifers und Königs;
überwiefen 1876.

238. E. PAPE. Rheinfall bei Schaffhaufen.

Seitenanficht des Falles: im Mittelgrunde der Waffer-
fturz mit den beiden Klippen, links und rechts felfige be-
waldete Ufer, im Hintergrund die Ebene und ferne Höhen;
trüber Himmel. — Bez.: E. Pape 1866.

Leinwand, h. 1,00, br. 1,45.
Angekauft 1868.

239. E. PAPE. Erl-Gletfcher auf Handeck.

Zu beiden Seiten die Vorberge und das durch Tannen
gefäumte Thal mit Sennhütten, im Hintergrund der Gletfcher,
vorn der abfliefsende Bach mit Holzbrücke; klarer Himmel;
Staffage kleine Figuren. (Gemalt 1850.)

Leinwand, h. 0,88. br. 1,28.

*Vermächtnifs der Kifs'fchen Ehegatten, aus deren Nachlafs
überwiefen 1875.*

240. E. PISTORIUS. Der Alte.

Alter grauköpfiger Mann, ganz von vorn, im Pelz-
rock am Tifche fitzend, die Hände am Kohlentopf wär-
mend; neben ihm eine thönerne Kanne. (Bruftbild durch
Fenfteröffnung gefehen.) — Bez.: *18 E 24.*

Eichenholz, h. 0,23, br. 0,18.

Wagener'fche Sammlung No. 160.

241. E. PISTORIUS. Die Alte.

Alte Frau mit fchwarzer Haube im Lehnftuhl fitzend,
eine Schale Kaffee in der Hand, welche fie durch Blafen
kühlt; neben ihr ein Tifch mit Kaffeegefchirr und auf-
gefchlagener Poftille. (Bruftbild durch Fenfteröffnung ge-
fehen.) — Bez.: *18 E 24.*

Eichenholz, h. 0,21, br. 0,18.

Wagener'fche Sammlung No. 161.

242. E. PISTORIUS. Geographie-Stunde.

Ein alter Lehrer auf dem Lehnftuhl mit einem Folianten
auf den Knieen, den Zeigefinger auf der Landkarte, neben
ihm links fein Schüler, rechts ein Tifch mit Globus.
(Durch Fenfterausfchnitt gefehen.) — Bez.: Piftorius.

Eichenholz, h. 0,37, br. 0,31.

Lithographie von Oldermann.

Wagener'fche Sammlung No. 162.

243. E. PISTORIUS. Die Toilette.

Blonde junge Dame in weifsem Atlaskleide, vom
Rücken gefehen, den fchwarzen Schleier über den Hals
ziehend, neben ihr links ein bedeckter Tifch mit Toiletten-
ftücken, rechts Lehnftuhl mit Guitarre und Notenblatt
neben dem Bettvorhang, davor ein fchlafendes Wachtel-
hündchen — Bez.: Piftorius 1827.



Eichenholz, h. 0,45, br. 0,38.

Wagener'fche Sammlung No. 163.



244. E. PISTORIUS. Der Dorfgeiger.

Ein alter Geiger an der Thür eines Bauernhaufes fein
Inftrument ftimmend, das er mit einem Schritt auf die
Treppe auf's Bein ftützt, neben ihm Hut und Stock; im
Vordergrund zerbrochene Töpfe, an der Wand neben der
Thür ein Kälbergefchlinge. — Bez.: Piftorius 1831.



Eichenholz, h. 0,34, br. 0,27.

Wagener'fche Sammlung No. 164.



245. E. PISTORIUS. Atelier des Künftlers.

Vorn der Maler an der Staffelei; im Mittelgrund auf
einem Podium fitzend ein nacktes weibliches Modell, von
dem mit Farbenreiben befchäftigten Hausdiener belaufcht;
an den Wänden Malergeräthe, Waffen u. dgl.; im Vorder-
grund Bücherbrett mit Leuchter, Wafferflafche und Mal-
kaften, Feldfeffel, Mappen und ein Stück Rüftung; im
Mittelgrund ein Lehnftuhl mit weifsem Atlasrock bedeckt.
— Bez.: Piftorius 1828.



Lithographiert von Herrmann.

Eichenholz, h. 0,60, br. 0,50.

Wagener'fche Sammlung No. 165.



246. E. PISTORIUS. Gefunder Schlaf.

Ein im Himmelbette liegender Kranker fetzt Klingel-
zug und Handglocke vergebens in Bewegung, um feinen
Wächter zu wecken, der im Lehnftuhl eingefchlafen ift;



93



links Nachttifchchen mit Kochgefchirr, rechts ein Tifch
mit Wafchkanne, Flafchen u. a. und der verlöfchenden
Nachtlampe. — Bez.: Piftorius p. 1839.
Lithographie von Herrmann.
Wagener'fche Sammlung No. 166.

247. B. PLOCKHORST. Bildnifs Seiner Majeftät des Kaifers und Königs Wilhelm.

Se. Majeftät in ganzer Figur in Generals-Uniform und
dem fchwarzen Adler - Orden, den Mantel leicht über-
gehängt, die Rechte an der Brust, in der ausgeftreckten
Linken den Helm, $2/3$ nach links, im Begriff, vom Schlofs-
perron herabzufchreiten; im Hintergrund der Reitknecht
mit dem Pferde wartend; Ausblick auf Schlofspark bei
heiterem Himmel. — Bez.: Plockhorft.
Leinwand, h. 2,75, br. 1;65.
Gefchenk des Rentiers Herrn Mühlberg 1876.

248. B. PLOCKHORST. Bildnifs Ihrer Majeftät der Kaiferin und Königin Augufta.

Ihre Majeftät in ganzer Figur in weifsem Atlaskleid
mit Goldfpitzen-Volants, $3/4$ nach rechts, mit dem linken
Arm auf die Brüftung der Rampe gelehnt, die Rechte in
die Finger der Linken legend; Hintergrund rother Vor-
hang und Park mit Ausblick auf den Rhein (Motiv von
Koblenz), Abendhimmel. — Bez.: Plockhorft.
Leinwand, h. 2,75, br. 1,65.
Gefchenk des Rentiers Herrn Mühlberg 1876.

249. H. PLÜDDEMANN. Die Entdeckung Amerika's.

Columbus an den Maftbaum feines Admiral-Schiffes
gelehnt mit gefalteten Händen gen Himmel blickend, um-
geben von vier Schiffsoffizieren, welche fich voll Zer-

knirfchung und Schamgefühl vor ihm niederwerfen; am
Bugfpriet halbnackte Matrofen mit leidenfchaftlicher Ge-
berde das am Horizont auftauchende Land begrüfsend,
links drei herzueilende Schiffsleute, rechts zwei andere,
die fich in die Arme finken. — Bez.: H. Plüddemann,
Düffeldorf 1836.

Leinwand, h. 1,20, br. 1,42.
Wagener'fche Sammlung No. 167.

250. W. E. POSE. Gebirgsfee.

Ein See von fchroffen Felfen umgeben, deren unterer
Saum mit Buchenwald beftanden ift; im Vordergrund
rechts unter einer Felswand die von Bäumen überwachfene
Fifcherhütte, am Ufer davor der Fifcher mit Frau und
Kind und einem Knecht, welcher mit den Kähnen be-
fchäftigt ift. Abendhimmel mit tiefziehenden Wolken. —
Bez.: *18 XP 34.*

Leinwand, h. 0,94, br. 1,32.
Wagener'fche Sammlung No. 168.

251. W. PREYER. Gartenblumen-Straufs.

Frühlingsblumen: Flieder, Hyacinthe, Goldlack, Lev-
koyen, Tulpe und verfchiedene Baumblüthen in thönernem
Krug auf einer Marmorplatte, daneben ein rother Siegel-
ring mit dem Wappen des Konfuls Wagener, umgeben
von Veilchen und Vergifsmeinnicht. Hintergrund licht-
grau. — Bez.: *MPREYER 1831.*

Leinwand, h. 0,41, br. 0,36.
Wagener'fche Sammlung No. 169.

252. W. PREYER. Frucht-Schale.

Auf grün bedecktem Tifch eine mit bunten Figürchen
gefchmückte Porzellan-Vafe, gefüllt mit weifsen und blauen
Weintrauben, Birnen, Aprikofen, Pfirfichen und Pflaumen,
darunter der Reft einer Traube. Hintergrund lichtgrau. —
Bez.: *Preyer 1832.*

Leinwand, h. 0,42, br. 0,36.
Wagener'fche Sammlung No. 170.

253. W. PREYER. Obft-Stück.

Auf einem mit weifsem Damaft bedeckten Tifche
Aepfel, Wallnüffe und ungarifche Weintrauben, zwifchen
dem Obft ein gefüllter Römer, in deffen Rundung fich
das Atelier des Malers mit feiner eigenen an der Staffelei
fitzenden Geftalt fpiegelt. Hintergrund lichtgraubraun. —
Bez.: *Preyer 1833.*

Leinwand, rund, Durchmesser 0,43.
Wagener'fche Sammlung No. 171.

254. W. PREYER. Feldblumen-Straufs.

Rofen, Azaleen, Narziffen, Tulpen und verfchiedene
Feldblumen in einem Wafferglafe auf braunem Holztifch,
woran ein Schmetterling (Pfauenauge) fitzt. —
Bez.: *Preyer 1857.*

Leinwand, h. 0,43, br. 0,38.
Wagener'fche Sammlung No. 172.

255. W. PREYER. Deffert-Früchte.

Auf einem mit rother Plüfchdecke bedeckten Tifche
ein gefchnitzter Elfenbeinkrug mit Satyr-Gruppen (nach
dem Original aus dem 17. Jahrh. in der Sammlung der
Herzogin von Leuchtenberg in Petersburg), daneben Wein-
trauben, Pfirfiche, Pflaumen und Mandeln. Hintergrund
lichtbraun. — Bez.: *Preyer,* München, 1838.

Leinwand, h. 0,47, br. 0,64.
Wagener'fche Sammlung No. 173.

256. W. PREYER. Südfrüchte.

Auf der weifsen Marmorplatte eines Barock - Tifches liegen Trauben, Pfirfiche, aufgeplatzte Granaten, Feigen und ein Stück Apfelfine; daneben eine Milchglasfchale mit filbernem Fufs voll Mandeln und Nüffe. Hintergrund braunroth. — Bez.: *Preyer 1846.*

Leinwand, h. 0,59, br. 0,81.

Wagener'fche Sammlung No. 174.

257. G. PULIAN. Limburg an der Lahn.

Anficht der im 13. Jahrhundert erbauten, auf fteilem Felsufer gelegenen Stiftskirche St. Georg zu Limburg von der Chorfeite, links anfchliefsend eine Gruppe eng zu-fammengebauter Häufer, zur Seite die Lahn, welche vorn zwei Mühlen treibt und an der Stadt entlang nach rechts hin dem Hintergrunde zufliefst; Staffage: kleine Figuren und Kähne. — Bez.: G. Pulian 1842.

Leinwand, h. 1,50, br. 1,27.

Eigenthum Sr. Maj. des Kaifers und Königs;
überwiefen 1876.

Ein früher gemaltes Exemplar des Bildes radiert von C. Pefcheck als Jahresblatt des fächf. Kunftvereins 1839.

258. DOM. QUAGLIO. Ruine am Meeresftrand.

Verfallene gothifche Klofterkirche mit angebautem Wachtthurm am Ufer eines Sees. Staffage: ein alter Mönch, welcher einer Frau Erquickungen reicht, und andere kleine Figuren. Bewölkter Himmel mit Sonnenblick.

Eichenholz, h. 0,42, br. 0,35.

Wagener'fche Sammlung No. 175.

259. DOM. QUAGLIO. Fifchmarkt zu Antwerpen.

Im Mittelgrund ein Complex alterthümlicher Gebäude, vor ihnen Kaufbuden mit lebhaftem Marktverkehr, im Vordergrund der Hafen mit einem gröfseren Schiff und drei Booten, aus denen Körbe mit Fifchen heraufgereicht werden. — Bez.: Dom. Quaglio 1824.
Leinwand, h. 0,30, br. 0,89.
Wagener'fche Sammlung No. 176.

260. DOM. QUAGLIO. Klofterkirche Kaisheim an der Donau.

Auf der breiten Treppe zur Rechten eine grofse Ciftercienfer - Proceffion, welche bei Kerzenlicht in den Flur der Kirche herabfteigt; im Vorder- und Hintergrunde andächtiges Volk in mittelalterlicher Tracht.
Leinwand, h. 0,88, br. 0,71.
Wagener'fche Sammlung No. 177.

261. DOM. QUAGLIO. Kiederich am Rhein.

Links die gothifche Kirche, rechts eine Reihe mittelalterlicher Häufer mit Bäumen davor. Heller Himmel. — Bez.: D. Quaglio fec.
Leinwand, h. 0,39, br. 0,48.
Wagener'fche Sammlung No. 178.

262. DOM. QUAGLIO. Kirche zu Boppard am Rhein.

Anficht einer Strafse der Stadt mit der Chorfeite der gothifchen Kirche, im Vordergrunde links eine Baumgruppe und ein alter Thurm. Heller Himmel, Staffage: kleine Figuren in mittelalterlicher Tracht.
Leinwand, h. 0,40, br. 0,49.
Wagener'fche Sammlung No. 179.

263. DOM. QUAGLIO. Die Pfalzburg am Rhein.

Rechts auf steilem Felsen die Ruine, links der Rhein, am Ufer eine gothische Kapelle, der Weg am Wasser entlang von kleinen Figuren belebt. Morgenlicht.

Leinwand, h. 0,60, br. 0,75.

Wagener'sche Sammlung No. 180.

264. LORENZ QUAGLIO. Tiroler Schenke mit spielenden Bauern.

Zwei Kartenspieler und drei zuschauende Bauern am Tisch, im Hintergund links eine Frau mit Kind die Stiege herabkommend, rechts eine Magd mit Maafskrügen durch die Thür tretend; an den Wänden Tonnen und Hausgeräth. — Bez.: Lorenz Quaglio pinx. 1824.

Leinwand, h. 0,39, br. 0,47.

Wagener'sche Sammlung No. 181.

265. E. RABE. Gefangenen-Transport 1813.

Ein Zug gefangener Franzosen und Rheinbund-Soldaten theils in einem Planwagen untergebracht, theils zu Fufs, unter Eskorte preufsischer Husaren, im Begriff, einen Flufs zu passieren, dessen Brücke gesprengt ist; im Mittelgrund steiles Ufer und gegenüber ein Zollhaus; Regenhimmel. — Bez.: E. Rabe 1838.

Leinwand, h. 0,46, br. 0,60.

Wagener'sche Sammlung No. 182.

266. KARL RAHL. Christenverfolgung.

Römische Soldaten haben die Christen bei ihrer Andacht in den Katakomben überrascht: der Prätor zur Linken im Mittelgrund deutet ungeachtet der Bitten eines Weibes, die von ihren Kindern begleitet vor ihm niederkniet, auf das Edict; im Hintergrund wird der Altar des Kreuzes und der heiligen Gefäfse beraubt, aus der Tiefe

von rechts her kommen Krieger mit Gefangenen hervor; inmitten steht der greise Priester mit dem Blick gen Himmel, die Fesseln erduldend, die ein römischer Soldat ihm anlegt, während ein zweiter, der den jugendlichen Diakon niedergestoſsen hat und den Jüngling, welcher dem Priester kniend die Hand küſst, ebenfalls tödten will, durch ein junges Weib zurückgehalten wird, das ihre ohnmächtige Tochter im Arm und den kleinen Sohn zur Seite, im Vordergrund kauert. — Bez.: C. Rahl pinx. Roma 1847.

(Kleinere, etwas abweichende Wiederholung des ehemals im Besitz des Herrn Abendroth, jetzt in der Kunſthalle zu Hamburg befindlichen Gemäldes.)

Leinwand, h. 0,90, br. 1,34.
In Stahl geſtochen von Chr. Mayer.
Wagener'ſche Sammlung No. 183.

267. S. RAHM. Katholiſcher Gottesdienſt.

Chor einer gothiſchen Kirche, in welchem ſechs Chorherren zur Liturgie verſammelt ſind, davor zwei Chorknaben mit dem Anblaſen des Rauchfaſſes beſchäftigt, ein dritter mit Laterne und Glocke ihnen vorangehend. Vorn links ein ſtehendes Mädchen und eine alte Frau mit einem Knaben zur Seite knieend an der Schranke; rechts der Altar mit Blumen und Kerzen. — Bez.. Sa. Rahm. Düſſeldorf 1839.

Leinwand, h. 1,06, br. 0,88.
Wagener'ſche Sammlung No. 184.

268. J. REBELL. Cumae.

Felſenthor Arco di Foccia bei Cumae während des Sturmes. Am Himmel zerſetztes dunkles Gewölk, vorn rechts ein Segelboot. — Bez.: J. Rebell 1828.

Leinwand, h. 0,45, br. 0,67.
Wagener'ſche Sammlung No. 185.

100

269. H. REINHOLD. Sicilianifche Küfte.

Anficht des Capo d'Orlando an der Nordküfte von Sicilien mit altem Wachtthurm bei ftarker Brandung und bewölktem Himmel; vorn rechts ein auf's Trockene gezogener Kahn und zwei Männer mit einem reitenden Maulthiertreiber, vor welchem noch drei andere herziehen (Figuren von J. A. Klein). — Bez.: *Klein figuravit 1822 Heinrich Reinhold p. 1821.*

Leinwand, h. 0,26, br. 0,38.
Wagener'fche Sammlung No. 186.

270. A. RETHEL. Der heilige Bonifacius.

Winfried-Bonifacius als jugendlicher Mann in braunem Haar und Vollbart mit pelzverbrämter Mütze, das Scapulier über dem braunen Mönchsrock, die Linke am Schaft der in den Boden geftofsenen Axt, aufrecht vor dem aus einer Lanze gezimmerten, in dem Stumpf einer alten Eiche aufgepflanzten Kreuz ftehend, auf welches er gebieterifch deutet. Hintergrund Waldgebirge. — Bez.: A. Rethel 1832.

Leinwand, oben rund, h. 1,66, br. 0,67.
Wagener'fche Sammlung No. 187.

S. ferner Rethel's Kartons zu den Aachener Fresken,
Abtheilung II No. 75—79.

271. H. RHOMBERG. Der Uhrmacher.

Ein alter Uhrmacher im Lehnftuhl fitzend prüft die Uhr, welche ein gefpannt zufchauender bayrifcher Bauer ihm zur Reparatur bringt; neben beiden ein Bauermädchen mit grofsem Regenfchirm, einen Korb zur Seite, auf der Ofenbank des düftern Zimmers fitzend, in deffen Fenfternifche der mit Uhren und Geräth bedeckte Arbeitstifch fteht. — Bez.: Hanno Rhomberg.

Leinwand, oben halbrund, h. 1,87, br. 0,72.
Wagener'fche Sammlung No. 192.

272. GUSTAV RICHTER. Jairus' Tochter.

(Ev. Marcus, Cap. V.)

Chriftus begleitet von drei Apofteln, von denen Petrus
ftaunend mit gefalteten Händen herzutritt, während die
Brüder Jakobus und Johannes zur Seite ftehen, ift an das
Sterbebett des Mädchens getreten und fpricht, die Hände
zu ihr ausftreckend, das Auferftehungswort; die Jungfrau
erhebt leife das Haupt und blickt zu ihm auf, während
die Mutter fich laufchend über fie beugt und der Vater,
hinter dem Lager ftehend, die Hand auf das Kopfkiffen
feines Kindes gelegt mit ftummem Staunen das Wunder
fich vollziehen fieht; links brauner Bettvorhang, im Hinter-
grund die Hausflur. (Figuren über Lebensgröfse.) — Bez.:
Guftav Richter 1856.

Leinwand, h. 3,60, br. 2,88.

Geftochen von Eichens.

Eigenthum Sr. Maj. des Kaifers und Königs;
überwiefen 1876.

273. A. RIEDEL, Albanerinnen.

Zwei Mädchen in der Volkstracht von Albano an
der Rampe einer dicht bewachfenen Veranda: die eine
übergebeugt, wirft einem Vorübergehenden Blumen zu,
während die andere vorfichtig umfchaut. Abendlicht.
— Bez.: A. Riedel fec. Rom 1838.

Eichenholz, h. 0,94, br. 0,73.

Wagener'fche Sammlung No. 188.

274. A. RIEDEL. Badende Mädchen.

Zwei Mädchen nackt am Waldbache fitzend; die eine
von vorn gefehen, im Begriff das Tuch überzubreiten, die
andere feitwärts vom Rücken gefehen, den linken Fuſs
heraufziehend und erfchrocken nach dem Hintergrunde
blickend.

Leinwand, h. 1,00, br. 0,75

Wagener'fche Sammlung No. 189.

275. W. RIEFSTAHL. Feldandacht Paffeyrer Hirten.

Vor einer fteinernen Kapelle auf dem Paffeyrer Berg-plateau find Hirten zur Andacht verfammelt: ein alter Bauer in Hemdärmeln, den Hund zu Füfsen, lieft vor dem hölzernen Krucifix ftehend das Gebet; zunächft vor ihm kniet eine alte Frau mit zwei jüngeren am Betfchemel, ein Greis, ein kleines Mädchen und ein Burfche neben ihnen, während dahinter fieben Männer verfchiedenen Alters und ein Knabe mit feiner Schwefter ftehend zu-hören. Hintergrund fchroffe Felshöhen, über welche das Frühlicht hereinfcheint. — Bez.: W. Riefftahl 1864.

Leinwand, h. 1,02, br. 1,58.

*Angekauft 1864.*

276. W. RIEFSTAHL. Allerfeelentag in Bregenz.

Auf hochgelegenem mit Mauer und Kapelle ge-fchloffenem Friedhof in Bregenz find am frühen Morgen Bauersleute der Umgegend an den Gräbern ihrer Todten verfammelt, um fie bei Kerzenlicht zu weihen und zu fchmücken: links eine Frau mit einem Knaben und einem Mädchen, ein Grab befprengend, dabei zwei Männer mit ihren Lichtern befchäftigt, weiter hinten eine Frau, welche fich entfernt; vorn rechts Mutter und Tochter einen Kranz aufs Grab legend, fowie eine einzelne Frau, die mit der Kerze nach vorn geht, hinten an der Mauer lehnend ein Bauer; vorn links der Grabftein des Jof. Mich. Felder, Dichters und Landwirths zu Schopernau. Hintergrund Gebirge. Morgenlicht im Herbft. — Bez.: W. Riefftahl c.69.

Leinwand, h. 1,02, br. 1,68.

*Angekauft aus der A. v. Liebermann'fchen Sammlung 1875.*

277. AUREL ROBERT. Taufkapelle der Markus-kirche in Venedig.

Bei der Ceremonie der Wafferweihe umftehen Geift-liche verfchiedener Grade das Taufbecken mit Krucifix und Kerzen; der Priefter lieft die Formel aus dem von einem Chorknaben auf dem Kopfe gehaltenen Buch ab; an den Wänden entlang Kirchendiener und Andächtige; im Vordergrunde links eine Frau neben dem Behältnifs eines Täuflings fitzend und ein Mädchen, das fie zur Ruhe bedeutet; im Hintergrund die Nifche mit Mofaikfchmuck. — Bez.: Aurèle Robert, Venife 1842.



Leinwand, h. 1,05, br. 1,36.

Wagener'fche Sammlung No. 190.



278. LEOPOLD ROBERT. Schlafender Räuber.

Ein italienifcher Brigant liegt fchlafend ausgeftreckt neben feiner Frau, welche in die Ferne fpähend bei ihm fitzt und im Begriff ift, ihn zu wecken; Landfchaft: römifche Campagna bei Tagesanbruch. — Bez.: L. Robert Roma 1822. (Name und Jahreszahl darunter nochmals wiederholt.)



Leinwand, h. 0,48, br. 0,37.

Geftochen von Eichens als Vereinsblatt der Kunftfreunde in Preufsen 1850.

Wagener'fche Sammlung No. 191.



279. J. S. RÖDER. Traubenhändlerin.

Blondes Mädchen in der Tracht des Werderfchen Landes bei Potsdam; die Linke, mit welcher fie einen Korb mit Weintrauben hält, auf das Knie geftemmt,



104



blickt fie, eine Traube emporhebend, fchalkhaft nach
dem Befchauer; Hintergrund Spreebrücke in Berlin mit
Blick auf die Stadt. — Bez.: Röder.

Leinwand, oval h. 1,03, br. 1,00.
*Eigenthum Sr. Maj. des Kaifers und Königs;*
*überwiefen 1876.*

280. J. ROLLMANN. Bayrifche Gebirgslandfchaft.

Blick von Brannenburg auf den Heuberg und Neu-
beuern, zwifchen Rofenheim und Kufftein. Vorn Schluchten
und Rinnfale am Rande der nach links in die Ebene aus-
laufenden fteinigten Mittelgrundfläche; in der Ferne das
Gebirge. Abendlicht. Staffage: Hirt mit Schafen. —
Bez.: Rollmann 1864.

Leinwand, h. 1,36, br. 2,06.
*Angekauft 1867.*

281. K. ROTTMANN. Der Ammerfee.

Im Mittelgrund links ein Bauernhaus von Bäumen
umftanden, vorn rechts eine hohe Eiche; in der Ferne
das Hochgebirge. Trübe Luft bei abziehendem Gewitter.
Staffage: ein Fifcher. — Bez.: Rottmann.

Eichenholz, h. 0,41, br. 0,58.
*Wagener'fche Sammlung No. 193.*

282. K. ROTTMANN. Marathon. (Skizze.)

Entwurf zu dem in der neuen Pinakothek zu München
ausgeführten Bilde des Schlachtfeldes von Marathon; im
Vordergrund der Strand in der Richtung nach Euböa,
von wo her fchweres Gewitter heranzieht.

Leinwand, h. 0,88, br. 0,89.
*Angekauft 1875.*

105

283. H. RUSTIGE. Gebet beim Gewitter.

Zwei Schweizermädchen find in eine offene Kapelle
geflüchtet und beten, die eine mit den Armen auf das
Knie der andern geftemmt, zum Holzbild der Mutter
Gottes; im Vordergrund ftehen Gelte und Kiepe, den
Hintergrund der Kapelle bedeckt ein Freskobild der Kreu-
zigung (Nachbildung des Altargemäldes von W. Schadow
in der Pfarrkirche zu Dülmen), rechts das fchwarz um-
wölkte Hochgebirge. — Bez.: H. Ruftige 1836.



Leinwand, h. 0,55, br. 0,48.
Wagener'fche Sammlung No. 194.



284. H. RUSTIGE. Überfchwemmung.

Landleute, deren Ortfchaft vom Wolkenbruche ver-
heert ift, find auf einen Hügel geflüchtet. Am alten
Kreuz knieen zwei Frauen mit einem Säugling im Gebet,
vorn ein Greis auf einem Stein fitzend und mit gefalteten
Händen gen Himmel blickend, zu feinen Füfsen ein
kleines Mädchen, welches unbekümmert Blumen in feinen
Hut fammelt; rechts lehnt ein junger Bauer, den Blick
ftarr am Boden, feine Frau an fich ziehend, die mit der
Hand an der Stirn entfetzt hinausfchaut; vor ihr ein
Mädchen, die aus drei Perfonen mit einem Kinde be-
ftehende Familie anrufend, welche auf dem von einem
Bauer getriebenen Ochfenwagen durch die Fluth herbei-
kommt; vorn rechts ein Knabe, der den jüngeren Bruder
an's Ufer fchleppt, gefolgt von einem Alten mit Betten
auf dem Kopf und erwartet von zwei kleinen Mädchen
mit ihrem Hunde, links vorn Käften, Hausgeräth und eine
Ziege, im Mittelgrund drei Mädchen um eine Truhe
hockend; in der Ferne das überfchwemmte Thal mit zer-
trümmerten Häufern.



Leinwand, h. 1,00, br. 1,42.
Wagener'fche Sammlung No. 195.





106



285. H. SALENTIN. Wallfahrer an der Kapelle.

Vor der Thür einer Waldkapelle find unter dem Schatten dichter Bäume Bauern verfammelt; auf der Bank im Mittelgrunde fitzend ein Greis und ein älterer Mann, hinter ihnen ein dritter an den Baum gelehnt, vorn links drei Mädchen aus dem Brevier fingend und ein Knabe mit dem Regenfchirm, dicht hinter ihnen ein Mütterchen mit ihrer Enkelin, gefolgt von einem ebenfalls betenden Kinde; rechts vorn eine alte Bäuerin, den Kopf in die Hand geftützt auf einem Baumftamm ruhend, vom Rücken gefehen, und neben ihr durch das Thor der Kapelle fchreitend eine zweite mit ihrem Knaben; Hintergrund hügeliger Wald, durch welchen andere Wallfahrer herbeikommen. Bez.: H. Salentin, Düffeldorf 1870.

Leinwand, h. 0,94, br. 0,79.
Angekauft 1870.

286. W. v. SCHADOW. Der Gang nach Emaus.

Chriftus in rothem Gewande mit weifsem Mantel, den Hirtenftab in der Rechten, die Linke erhoben, fpricht durch ein Kornfeld wandernd dem bärtigen Manne an feiner Linken zu, welcher in leichter brauner Kleidung, Mantel und Hut auf dem Rücken, den Stock in der einen Hand, die andere auf die Bruft legt, während auf der andern Seite der jüngere Genoffe in olivenfarbenem Rock, die Hand ebenfalls auf der Bruft, gefenkten Hauptes nebenher geht. (Lebensgrofse Figuren bis zum Knie.) Staffage: Kornfeld.

Leinwand, h. 1,23, br. 1,62.
Gefchenk der Erben des Rentiers Anton Bendemann 1866.

287. W. v. SCHADOW. Weibliches Bruftbild.

Junge Frau in fchwarzem Haar, den Befchauer anblickend, $3/4$ nach links gewandt, in braunem ausgefchnittenem Sammetkleide, den rechten Arm auf eine

Brüſtung, die Linke auf das Handgelenk der Rechten gelegt, von Weinlaub umgeben, im Hintergrund Blick auf italieniſches Fluſsthal mit Bergen. (Gemalt in Rom 1832.)

Leinwand, h. 0,70, br. 0,59.
Wagener'ſche Sammlung No. 196.

288. P. VAN SCHENDEL. Fiſchhändlerin.

Eine alte Fiſchhändlerin zieht eine junge Frau an ihre Waare, die ſie bei Licht feil hält; im Hintergrund vereinzelte Figuren im Nebel. — Bez.: P. van Schendel 1843.

Mahagoniholz, h. 0,63, br. 0,50.
Wagener'ſche Sammlung No. 197.

289. P. VAN SCHENDEL. Gemüſehändlerin.

Vorn eine Gemüſehändlerin, bei welcher eine Köchin einkauft; weiterhin Käufer, Händler und Marktbuden, im Hintergrund die Stadt. — Bez.: P. van Schendel 1852.

Mahagoniholz, h. 0,65, br. 0,50.
Wagener'ſche Sammlung No. 198.

290. N. SCHIAVONE. Magdalena.

Den rechten Arm aufgeſtemmt und die Wange an die Finger gelegt ſitzt Magdalena, von blondem Haar umwallt, mit nacktem Oberkörper, die Beine in grau-violettes Tuch gehüllt, in der Felshöhle und blickt beim Schein einer halbverdeckten Lampe auf das Holzkreuz, welches ſie in der aufs Knie geſunkenen Hand hält. Links Korb und Gefäſs, rechts ein Menſchenſchädel. (Gemalt in Venedig 1852.) — Bez.: N. Schiavone P.

Leinwand, h. 1,52, br. 1,28.
Wagener'ſche Sammlung No. 199.

291. K. FR. SCHINKEL. Ideale Landſchaft bei Sonnenuntergang.

Anſicht einer auf breiter Baſtei am Meeresufer er-
bauten gothiſchen Kirche; im Vordergrund ſandiges Ufer
mit Buſchwerk und der von Reitern und Wagen belebten
Strafse. Sonnenuntergang. (Gemalt in Berlin 1815.)

Leinwand, h. 0,72, br. 0,98.
Wagener'ſche Sammlung No. 200.

292. K. FR. SCHINKEL. Ideale Landſchaft.

Schloſs in altfranzöſiſchem Geſchmack terraſſenweis
am Ufer eines Fluſſes erbaut, der ſich in die Ferne
ſchlängelt; gegentüber auf der Baſtei eine gothiſche
Kirche; im Vordergrund links ſteile mit Buchen bewachſene
Felswand, rechts eine Kürbislaube mit zwei ſpielenden
Knaben, darunter ein Burghof, in welchen ein Hirſch
tritt; inmitten eine Scheibe an mächtigem Eichbaum; da-
hinter die Abendſonne. Jenſeits der Kirche der Friedhof;
über den Strom her wird ein Sarg gebracht. (Motiv
nach einer Erzählung von Clemens Brentano.) — Bez.:
SCHINKEL INV. 1820.

Leinwand, h. 0,70, br. 0,94.
Wagener'ſche Sammlung No. 201.

293. K. FR. SCHINKEL. Felſenthor.

Phantaſtiſcher Felsſpalt mit Einſiedlerklauſe und Durch-
blick auf wilde Schluchten, an denen eine Kunſtſtrafse
entlang führt; Abendſonne durch Wolken bedeckt.

Leinwand, h. 0,74, br. 0,48.
Wagener'ſche Sammlung No. 202.

294. K. FR. SCHINKEL. Italieniſche Landſchaft.

Blick über bergigen Parkplan mit einer von ſtürzendem
Waſſer belebten Schlucht und weiträumiger Schloſsanlage
auf einen ausgedehnten See, hinter welchem Gebirge auf-

109

fteigt; im Vordergrund überhangende Bäume, im Mittel-
grund ein Wagen und Reiterzug. Sonnenuntergang bei
klarem Himmel. — Bez.: Schinkel 1817.



Leinwand, h. 0,74, br. 0,48.

Wagener'fche Sammlung No. 203.



295. K. FR. SCHINKEL. Nach dem Regen.

Im Vordergrund eine grofse Tanne, im Mittelgrund
eine Ortfchaft mit Kirche, über welcher der Regenbogen
fteht; Staffage: ein Reifewagen.



Leinwand, h. 2,48, br. 0,84.



296. K. FR. SCHINKEL. Landfchaft bei Sonnen-untergang.

Vorn der Saum eines Waldes, unter deffen Bäumen
hinweg man über Flachland auf ferne Höhen blickt;
Staffage: mehrere kleine Figuren. Sonnenuntergang.



Leinwand, h. 2,45, br. 1,02.



*297. K. FR. SCHINKEL. Sumpfiger Buchenwald.

Im Mittelgrund zwei Bauerhäufer; Staffage: zur Tränke
ziehende Rinderherde. Abend.



Leinwand, h. 2,60, br. 1,84.



*298. K. FR. SCHINKEL. Tiroler Schenke

von Bäumen umfchloffen mit hoher, von luftigen
Leuten belebter Stiege. Hintergrund Ebene, durch Hoch-
gebirge begrenzt. Abend.



Leinwand, h. 2,62, br. 0,74.



*299. K. FR. SCHINKEL. Romantifche See-Landfchaft.

Blick über den mit mittelalterlicher Stadt und Feftung
gefäumten Wafferfpiegel auf fteile Felfen; vorn links die
Terraffe einer italienifchen Villa im Renaiffanceftil, nach
rechts hin Bufchwerk und einzelne Bäume. Mittag.



Leinwand, h. 2,63, br. 5,42.



Anmerkung: Die mit * bezeichneten Bilder werden wechfelnd aufgeftellt.





*300. K. FR. SCHINKEL. Seegeſtade bei Mondſchein.

Rechts Waldausgang mit einer in das Waſſer vor-
tretenden gothiſchen Ruine, im Hintergrund bergiges Ufer,
auf dem See ein bemannter Kahn.

Leinwand, h. 2,68, br. 3,55.

*Die Bilder No. 295—300, ehemals Beſtandtheile eines
Zimmerſchmuckes, ſind Vermächtniſs der verſtorbenen
Frau Humbert geb. Curſchmann in Berlin;
überwieſen 1869.*

301. K. FR. SCHINKEL. Gebirgs-See.
(Kopie von Ahlborn 1823.)

Im Mittelgrund vorſpringende Höhe mit Ortſchaft und
Kirche, dahinter ſteiler Waſſerfall, rechts gegenüber ein
Waldſaum; die Fläche des Sees von Fiſcherkähnen be-
lebt, welche in weitem Bogen ihre Netze ziehen. Morgen-
licht. (Motiv des Königſees.)

Leinwand, h. 0,79, br. 1,05.

Wagener'ſche Sammlung No. 204.

302. K. FR. SCHINKEL. Schloſs am See.
(Kopie von Ahlborn 1823.)

Auf der Inſel im Mittelgrund, die mit dem ſteilen
Gebirgsufer durch eine über einen Waſſerſturz geſchlagene
Brücke verbunden iſt, ein fürſtliches Schloſs; gegenüber
rechts Bauernhäuſer mit tanzendem Landvolk am Saum
eines Tannenwaldes; im Vordergrund zwei Prachtgondeln
und andere Kähne, von Salutſchüſſen und Muſik begleitet.
Spätnachmittag-Beleuchtung.

Leinwand, h. 0,79, br. 1,06.

Wagener'ſche Sammlung No. 205.

303. K. FR. SCHINKEL. Landfchaft mit idealer Stadt.
(Kopie von Ahlborn.)

Vom Altan, auf welchem ein Fürft mit ritterlichem
Gefolge unter fchattigen Weidenbäumen fitzt, blickt man
über den Park auf die im Mittelgrund am Geftade eines
von Bergzügen eingefchloffenen Sees ausgebreitete in
klaffifchem Stil erbaute Stadt. Abendbeleuchtung.

Leinwand, h. 0,71, br. 0,96.
Wagener'fche Sammlung No. 206.

304. K. FR. SCHINKEL. Gothifcher Dombau.
(Kopie von Ahlborn.)

Kirche in mittelalterlich-franzöfifchem Stile mit zwei
Haupt- und zwei Nebenthürmen, von der Chorfeite ge-
fehen, von Bifchofspalaft und Häufern umfchloffen, auf
hohem fteinernen Unterbau, von welchem Treppen an das
Ufer des Fluffes herabführen; zu der auf fteilem Felfen
erbauten Stadt hinüber führt eine Brücke; im Vordergrund
links der Landungsplatz mit einer Säule zum Befeftigen
der Schiffe, dabei Schiffsvolk, Laftträger u. a. Hinter
der Kirche geht die Sonne unter.

Leinwand, h. 0,78, br. 1,03.
Wagener'fche Sammlung No. 207.

305. K. FR. SCHINKEL. Landfchaft mit Schlofspark.
(Kopie von Ahlborn.)

Blick über eine Waldfchlucht auf grofsartige Schlofs-
anlage mit Kaskaden-Tunneln, auf welchen fich die mit
monumentalen Gebäuden und ragendem Kuppelbau ge-
fchloffene Plattform erhebt; jenfeits derfelben Meeres-
buchten mit einer Ortfchaft daran und fernes Felfengeftade.
Sonnenuntergang. Im Vordergrund ein Eremit.

Leinwand, h. 0,76, br. 1,04.
Wagener'fche Sammlung No. 208.

306. K. Fr. Schinkel. Erntefeſt.

(Kopie von Bonte.)

Fruchtbares Thal, durch welches ſich ein Erntefeſt-
zug von Bauern in phantaſtiſchem Koſtüm mit Kränzen
und Fahnen, Garbenbündeln und einem Joch Zugſtiere
nach dem vorn unter Bäumen auf einem Brunnen thro-
nenden Standbilde der Ceres bewegt. Im Mittelgrund
Hügelzüge und eine Burg - Ruine (Schloſs Hardenberg im
Hannoverſchen); Abendbeleuchtung. — Bez.: F. Bonte
nach Schinkel 1826.

Leinwand, h. 0,73, br. 0,57.
Wagener'ſche Sammlung No. 209.

307. K. Fr. Schinkel. Italieniſche Landſchaft.

(Kopie.)

Blick von einem durch hohe Baumallee umſchloſſenen
Altan auf reiche Landſchaft mit fernem Gebirge im
Charakter des Appennin. Heller Himmel. Staffage: kleine
Figuren.

Leinwand, h. 0,21, br. 0,36.
Wagener'ſche Sammlung No. 210

308. Joh. Wilh. Schirmer. Deutſcher Waldſee.

Einſamer See von Eichen und Buchen dicht um-
ſchloſſen; im Mittelgrund rechts ein Nachen mit einem
Mädchen und einem jungen Manne darin, welcher den
Kahn an's Land zieht, indem er die Aeſte einer Buche
ergreift; im Vordergrunde dichtes Schilf. Nebeliger Abend.
— Bez.: ₩ 1832.

Leinwand, h. 1,31, br. 1,67.
Wagener'ſche Sammlung No. 212.

309. JOH. WILH. SCHIRMER. Klofter Sta. Scholaftica im Sabiner-Gebirge.

Links das Sabiner-Gebirge fteil abftürzend in die Thalfchlucht des Teverone (Anio); im Mittelgrund auf halber Höhe das Klofter der heiligen Scholaftica, vorn zu beiden Seiten dichtbewachfenes felfiges Ufer, rechts Ziegelgemäuer mit überhangenden Bäumen. Staffage: ein Hirt. Morgenlicht. — Bez.: J. W. Schirmer.

Leinwand, h. 1,20, br. 1,72.

Angekauft mit der Sammlung des Vereins der Kunftfreunde 1873.

310—315a. Sechs biblifche Doppel-Landfchaften von JOH. WILH. SCHIRMER.

310. Abrahams Einzug in das gelobte Land.

(I. Mofe XII, 1—5.)

Abraham mit Sara und Lot, hinter ihnen die Herde, von der mit Oliven, Cypreffen und Palmen gefäumten Höhe zu Thal reitend, erblicken in der Tiefe Kanaan mit dem Jordan. (Figuren nach Schnorr's Bibel.)

310a. Staffelbild: Die Verheifsung im Hain Mamre.

(I. Mofe XVIII, 1, 2.)

Links das Haus Abrahams, hinter deffen Thür Sara laufcht, während die drei Engel dem knieenden Patriarchen die Geburt eines Sohnes verkünden; rechts der Saum eines Olivenhaines, im Hintergrunde ebenes Land mit fernen Höhen. (Figuren nach Rafael's Loggienbildern.)

311. Abrahams Bitte für Sodom und Gomorrha.

(I. Mofe XVIII, 22, 23.)

Abraham knieend vor dem mit der Fackel gen Sodom eilenden Engel. Im Vordergrund fteinigtes Thal, im Mittelgrund, von dunklem Laubwald und Cypreffen umfchloffen, die ragende Stadt, hinter welcher Gewitter aufzieht.



311a. Staffelbild: Die Flucht Lot's.
(I. Mofe XIX, 15, 24, 26.)

Lot flieht mit deu beiden Töchtern, die. er an dér Hand gefafst hat, während fein Weib unter dem mächtigen Felsthor, durch das fie gefchritten find, zurückbleibt; im Hintergrunde das brennende Sodom. (Figuren nach Rafael's Loggienbildern.)

312. Vertreibung Hagar's.
(I. Mofe XXI, 14.)

Aus feinem Haufe, das von gemifchten Baumgruppen umgeben am Ufer des Meeres liegt, hat Abraham die Hagar mit ihrem Sohne Ismael entlaffen und reicht ihr Zehrung für den Weg. (Figuren nach Schnorr's Bibel.)

312a. Staffelbild: Hagar in der Wüfte.
(I. Mofe XXI, 15, 16.)

Im glühenden Sande der mit nackten Felfen durch-zogenen Wüfte fitzt Hagar in Verzweiflung, während Ismael verfchmachtend am Boden liegt.

313. Rettung und Verheifsung.
(I. Mofe XXI, 17—19.)

Auf dem Felfen, den Hagar erftiegen hat, erfcheint ihr der Engel, der ihrem Gebet Erhörung verfpricht; unten neben dem fchlummernden Ismael fprudelt ein Quell.

313a. Staffelbild: Gang zum Opfer.
(I. Mofe XXII, 6.)

Auf halber Höhe des Gebirges, welche nach rechts den Blick über weite Bergzüge öffnet, fchreitet Abraham mit dem Knaben Ifaak zur Opferftätte.

314. Das Opfer Ifaak's.

(I. Mofe XXII, 10—13.)

In anmuthigem mit Eichen und Kaftanien bewach-
fenen Gebirgsthal hat Abraham den Sohn an den Opfer-
Altar gebracht und ift im Begriff, ihn zu erftechen, als
der Engel naht und den Widder herbeibringt. (Figuren
nach Schnorr's Bibel.)

314a. Staffelbild: Abraham's und Ifaak's Klage um Sara.

(I. Mofe XXIII, 19.)

Vor dem Felfengrabmal liegt Sara aufgebahrt; am
Sarge Abraham in tiefem Schmerz, in weitem Abftand
Ifaak mit vier Männern; im Hintergrund ebenes Land
und Blick auf eine Ortfchaft; Abend.

315. Eliefer und Rebekka am Brunnen.

(I. Mofe XXIV, 17, 18.)

Am Brunnen vor der Stadt, an welchem noch zwei
Frauen und ein Knabe fchöpfen, hat Rebekka ihren
Krug dem Eliefer zum Trinken gereicht, deffen Knechte
und Kameele im Schatten eines mächtigen Baumes raften.
Abendbeleuchtung. (Figuren nach Schnorr's Bibel.)

315a. Staffelbild: Begräbnifs Abraham's.

(I. Mofe XXV, 8, 9.)

Acht Männer, denen Ifaak mit feinem Knaben folgt,
legen unter Fackelfchein den Leichnam des Patriarchen
vor der von hohen Baumgruppen befchatteten Felfengruft
nieder, drei andere ftehen links. Mondnacht.

Leinwand. Die Hauptbilder h. 1,69, br. 1,19.
Die Staffelbilder h. 0,59, br. 1,19.
Angekauft 1864.

316. WILHELM SCHIRMER. Taſſo's Haus in Sorrent.

Golf von Sorrent in glühendem Abendlichte. Am Ufer
im Vordergrund drei Barken mit Fiſchern, rechts das
Geburtshaus des Torquato Taſſo. — Bez.: »*18 S 37*«.

Leinwand, h. 0,42, br. 0,87.
Wagener'ſche Sammlung No. 211.

317. WILHELM SCHIRMER. Italieniſcher Park.

Blick über die mit Marmorrampe und Statuen um-
gebene Fontäne im Park der Villa Borgheſe bei Rom
auf die zum Caſino führende Treppe. — Bez.: $\overline{\underline{\overline{\Lambda}}}$

18 S 56

Leinwand, h. 1,03, br. 0,73.
Angekauft 1873.
S. ferner No. 431.

318. ED. SCHLEICH. Abendlandſchaft.

Über die den Vordergrund erfüllende sumpfige Lache
führt eine Bockbrücke zu einer Gruppe Häuſer am Saume
ausgedehnten Laubwaldes; im Hintergrund rechts eine
Ortſchaft; Herbſt, Regenhimmel bei ſinkendem Abend,
der Mond im erſten Viertel. — Bez.: Ed. Schleich.

Eichenholz, h. 0,78, br. 1,40.
Angekauft 1874.

319. A. SCHLESINGER. Johannisbeeren.

Ein Strauch rother, weiſer und ſchwarzer Johannis-
beeren; am Boden ein Vogelneſt mit vier Eiern, daneben
eine Eidechſe. — Bez.: A. Schleſinger 1820.

Pappelholz, h. 0,32, br. 0,26.
Wagener'ſche Sammlung No. 213.

320. A. SCHLESINGER. Erdbeeren.

Eine reich mit Früchten bedeckte rothe Erdbeerpflanze mit Schnecke, Laubfrofch und Schmetterling. — Bez.: A. Schlefinger Fc. 1820.

Pappelholz, h. 0,32, br. 0,26.
Wagener'fche Sammlung No. 214.

321. MAX SCHMIDT. Wald und Berg.

Dicht bewachfenes Waldthal mit Erlen und Rüftern, welches einen Weiher umfchliefst; im Mittelgrunde aufragender kahler Felfen, am Waffer ein verendeter Hirfch; Morgenbeleuchtung bei weifslich bedecktem Himmel. —

Bez.: *Max Schmidt* Leinwand, h. 1,10, br. 1,58.
Angekauft 1868.

S. ferner No. 433.

322. J. M. SCHNITZLER. Rebhühner.

Vier todte Rebhühner auf einem mit Kochgeräth befetzten grünen Tifch. — Bez.: J. M. Schnitzler.
[Aus der Sammlung von Heydeck in München.]

Leinwand, h. 0,37, br. 0,51,
Wagener'fche Sammlung No. 215.

323. JUL. SCHOLTZ. Freiwillige von 1813 vor König Friedrich Wilhelm III. in Breslau.

Die Freiwilligen, welche dem von König Friedrich Wilhelm III. unterm 17. März 1813 in Breslau erlaffenen »Aufruf an mein Volk« folgend, zu den Fahnen eilten, wurden zu wiederholten Malen theils im Schloffe, theils auf dem freien Platze vor dem Schweidnitzer Thor vom König begrüfst. Eine folche Mufterung zeigt das Bild:

im Mittelgrunde naht von links her der König zu Pferde, an feiner Seite Blücher, die Mütze lüftend, und hinter diefem Scharnhorft, neben welchem der Kronprinz (nach-maliger König Friedrich Wilhelm IV.) und weiter links Prinz Wilhelm (Se. Majeftät der Kaifer und König) reiten; im Gefolge derfelben zwifchen beiden Prinzen fichtbar Gneifenau und neben ihm der Staatsrath v. Hippel, Verfaffer des Aufrufs. Den Hauptraum des Bildes zur Rechten füllen dichte Gruppen Freiwilliger, junge Stu-denten unter Führung des im Mittelgrund vortretenden Profeffors Steffens; weiter vorn brüderlich verbunden Lützow und Theodor Körner; hinter und neben ihnen drängen fich, von ihren Angehörigen geleitet, Mann-fchaften aus allen Ständen herbei und begrüfsen den Kriegsherrn mit begeiftertem Hurrah. Auf der linken Seite nahen andere Bauern und Bürger mit ihren Ver-wandten. Im Hintergrund fieht man die Thürme von Breslau; der Himmel ift von grauem Regengewölk um-zogen. — Bez.: Jul. Scholtz 1872.

[Gröfsere freie Wiederholung des gegenftandsgleichen Bildes im Befitz des Kunftvereins zu Breslau.]

In Holz gefchnitten von L. Pietfch. (Illuftr. Ztg.)
Leinwand, h. 1,55, br. 2,67.
Angekauft 1872.

324. K. SCHORN. Kartenfpieler.

In einer Schänke find Kapuziner und Wallenfteinifche Soldaten bei Bier und Kartenfpiel vereinigt; am Tifch vorn ein Offizier, der, mit dem Schänkmädchen fcherzend, nicht Acht hat, wie fein mönchifcher Spielgenoffe ihm in die Karten fieht.

Leinwand, h. 0,32, br. 0,39.
Lithographie von C. Lange und C. Mittag.
Wagener'fche Sammlung No. 216.

325. K. SCHORN. Papſt Paul III. vor Luther's Bild.

Paul III. Farneſe (1534—49) als bärtiger Greis auf Prachtſeſſel in ſeinem Palaſte ſitzend, vom alten Kardinal Bembo, Alberto Gaetani und einem jungen Kleriker umſtanden, betrachtet, den Arm auf den reichbeſetzten Tiſch gelegt, ein Cranach'ſches Bildniſs Luther's, das ein Miniſtrant vor ihn auf den Seſſel ſtellt.

Leinwand, h. 1,45, br. 2,04.

Wagener'ſche Sammlung No. 217.

326. J. C. SCHOTEL. Holländiſche Küſte.

Blick auf den Zuyder-See mit einem ſogen. Kuff und drei kleineren Segelbooten; im Mittelgrund Düne mit zwei Windmühlen, am Horizont auftauchende Ortſchaften. Bewölkter Himmel. — Bez.: J. C. Schotel.

Holz, h. 0,66, br. 0,85.

Wagener'ſche Sammlung No. 218.

327. J. SCHRADER. Uebergabe von Calais an Eduard III. von England im Jahre 1347.

Vor dem in ſeinem Zelte vor Calais thronenden König Eduard III. von England erſcheinen, von Geharniſchten geführt, ſechs vornehme Bürger der belagerten Stadt barhäuptig und barfuſs mit dem Strick um den Hals. Der vorderſte hat knieend die Schlüſſel von Calais auf den Thronſtufen niedergelegt, die anderen harren erſchüttert durch die Ungnade des Siegers, der im Grimm über den hartnäckigen Widerſtand mit zornig ausgeſtreckter Rechten den vorn mit einem Pagen zur Seite wartenden Henkern die Hinrichtung der Abgeſandten befiehlt. Die mit zwei ihrer Frauen von rechts nahende Königin bittet ihn auf den Knieen um Schonung, unterſtützt von ihrem Sohne, dem 17jährigen »ſchwarzen

Prinzen « Eduard, der von der anderen Seite zu feinem
königlichen Vater herantritt. Im Hintergrund die Zinnen
von Calais und das Meer. — Bez.: JULIUS SCHRADER
ROM 1847.
Leinwand, h. 3,92, br. 5,20.
*Angekauft mit der Sammlung des Vereins der
Kunftfreunde 1873.*

328. J. SCHRADER. Abfchied König Karl's I. von den Seinen.

Der König im Gefängniffe fitzend hat den rechten
Arm um die fich fchmerzvoll an ihn fchmiegende und ihn
umhalfende Prinzeffin gefchlungen und legt die Linke dem
kleinen Prinzen von Wales (nachmaligem König Jacob)
auf's Haupt, der auf feinem Knie fitzt; hinter der Gruppe
links Bifchof Jackfon mit dem Kammerdiener des Königs,
der das Geficht in den Händen birgt; rechts im Mittel-
grund Cromwell mit dem Stock im Arm den Vorgang
beobachtend, hinter ihm die halbgeöffnete Thür mit Wacht-
poften davor. (Lebensgrofse Figuren bis zum Knie.) —
Bez.: Julius Schrader 1855.
Leinwand, h. 1,76, br. 2,20.
Geftochen in Schwarzkunft von Herm. Dröhmer.
Wagener'fche Sammlung No. 219.

329. J. SCHRADER. Efther vor Ahasver.
(Buch Efther, Kap. V.)

Der König (links) begrüfst, das Scepter gnädig fenkend,
die vor feinem Anblick ohnmächtig in die Arme ihrer
beiden Begleiterinnen zufammenfinkende Efther; hinter
Ahasver der beforgte Haman, rechts am Eingange des
Palaftes zwei Krieger. (Lebensgrofse Figuren bis zum
Knie.) — Bez.: Julius Schrader, Berlin 1856.
Leinwand, h. 1,96, br. 2,52.
Geftochen in Schwarzkunft von Herm. Dröhmer.
Wagener'fche Sammlung No. 220.

330. J. SCHRADER. Bildnifs des Konfuls Wagener.

Vorderanficht, Kopf und Blick ein wenig nach rechts gewandt, die rechte Hand im fchwarzen Oberrock. Hintergrund graubraun. (Lebensgrofses Hüftbild.) — Bez.: Julius Schrader 1856.

Leinwand, h. 0,84, br. 0,73.

Wagener'fche Sammlung No. 221.

331. J. SCHRADER. Huldigung der Städte Berlin und Köln im Jahre 1415.

Friedrich von Hohenzollern, Burggraf von Nürnberg, auf dem Konzil zu Konftanz von König Sigismund mit dem Kurhute der Marken belehnt, empfängt die Erbhuldigung der vereinigten Städte Berlin und Köln im Jahre 1415 im fogen. »hohen Haufe« (an der Stelle des jetzigen Kgl. Lagerhaufes in der Klofterftrafse).

Links unter dem Baldachin der Kurfürft im Hermelinmantel, die Linke auf das Schwert geftemmt, zu feiner Rechten die Kurfürftin Elifabeth (genannt » die fchöne · Elfe«) mit ihrem Sohne Friedrich (nachmals »der Eiferne« benannt) und zwei Edelfrauen, auf der andern Seite Kurprinz Johann (der »Alchymift«) mit der Lehnsfahne; vor ihnen am Betpulte kniend die beiden Burgemeifter Claus Schulze und Niklas Winn mit fchwörend erhobenen Händen, dem Probft von Waldow, welcher, einen Seffel mit Urkunden zur Seite, die Formel lieft, den Eid nachfprechend; hinter ihnen fünf Vertreter der Bürgerfchaft und zwei Herolde, zwifchen denen ein dritter die Stadtfahne hält. Im Mittelgrund ftehen an dem mit Wappenfchildern und Fahnen gefchmückten Pfeiler links der Kanzler Hans v. Bismarck und der Ritter Edler Gans zu Puttlitz mit feinem Sohne, rechts die drei wendifchen Herzöge Balthafar, Wilhelm und Chriftoph. Im Hintergrund Bürger, Abgeordnete, Herolde und Stadtpfeifer. — Bez.: Julius Schrader 1874.

Leinwand, h. 1,85, br. 2,52. *Angekauft 1874.*

332. AD. SCHRÖDTER. Rheinweinprobe.

Der Kellermeifter probt mit dem Glafe in der Hand
den 30er Wein; vor ihm neben dem Fafs fitzt ein Knabe
mit dem Heber, der lächelnd zufchaut. Im Hintergrunde
ein Stückfafs. (Gemalt 1832.)



Leinwand, oben rund, h. 0,43, br. 0,37.
Lithographie von F. Jentzen.
Wagener'fche Sammlung No. 222.



333. AD. SCHRÖDTER. Rheinifches Wirthshaus.

Vorn links der Wirth auf einem Holzblock neben
einem umgeftürzten Faffe mit zwei Fuhrleuten verhandelnd;
dahinter das Kellerloch, in welches zwei Knechte ein
Fafs hinablaffen; oben auf dem Vorbau des Haufes unter
fchattigem Baum drei Männer in Blufen und drei andere
Gäfte am Tifche trinkend; auf der Rampe nebenbei fitzt
eine alte Frau mit zwei Kindern, während ein Knabe,
der die aufgefchichteten Fäffer beftiegen hat, an der
Treppenwand hockt. Die Stufen herab eilt ein Schänk-
mädchen mit grofser thönerner Deckelkanne und empfängt,
von dem am Pfeiler lehnenden Knechte aufgehalten, die
Huldigung eines Fuhrmanns, der einen tiefen Bückling
vor ihr macht. Im Hintergrunde in der geöffneten Thür
ftehen zwei flotte Burfche, denen ein alter Bauer eifrig
erzählt Rechts das Kürbis-bewachfene Fenfter mit Tauben-
fchlag darüber; am Boden Fäffer, Körbe und dergl.; in
der Ferne links mittelalterliche Thürme, vorn rechts ein
mit Stroh und Tüchern bedeckter Karren, unter welchem
ein Hund fchläft, und ein Volk Hühner. — Bez.: 18 ♀ 33.



Leinwand, h. 0,58, br. 0,70.
Lithographie von Fifcher und Tempeltei.
Wagener'fche Sammlung No. 223.





123



334. AD. SCHRÖDTER. Don Quixote.

Der Ritter von der traurigen Geſtalt in ledernem Lehnſeſſel ſitzend, den Kopf in die Hand, die Füſse auf umherliegende Folianten geſtemmt, vertieft in den Roman »Amadis von Gallien«; neben ihm die Lanze und ein Tiſch mit allerhand Gegenſtänden, dabei ein Rabe; die Wände des Zimmers mit Büchern und wüſtem Kram ver-ſtellt. — Bez.: 18 ♀ 34. .

Leinwand, h. 0,54, br. 0,48.

Radierung vom Künſtler ſelbſt in Buddeus' »Album deutſcher Künſtler«. Lithographie von Gille, roy. fol.

Wagener'ſche Sammlung No. 224.

335. AD. SCHRÖDTER. Scene aus Shakespeare's Heinrich V.

(Shakespeare's Heinrich V. Akt V. Scene 1.)

Capitain Fluellen, mit einem Knüttel bewaffnet, nöthigt den Fähnrich Piſtol, das Bündel Lauch, welches er an feinem Hut getragen und um deswillen ihn jener verhöhnt hatte, aufzueſſen; links daneben ein Kamerad bei den Zelten. Im Hintergrunde Thor mit Feuerſtelle und die Stadtthürme. — Bez.: 18 ♀ 39.

Leinwand, h. 0,55, br. 0,48.

Wagener'ſche Sammlung No. 225.

336. AD. SCHRÖDTER. Die Waldſchmiede.

Der tief im Laubwald gelegenen Schmiede, in welcher man ſechs Leute an der Arbeit ſieht, nähert ſich eine junge Frau, welche neben der vor'm Hauſe aufragenden Buche, den einen Arm auf's Geländer gelegt, den andern unterſtemmend, wartet und, von einem der Geſellen ge-grüſst, ihr kleines Mädchen ruft, das ihre Blumen im Stich laſſend mit ausgebreiteten Armen herbeieilt. — Bez.: *18* ♀ *41*, Düſſeldorf.

Leinwand, h. 0,75, br. 0,97.

Wagener'ſche Sammlung No. 226.

124

337. CONST. SCHROETER. Geigenſtunde.

Der alte Kantor vor einem mit Noten bepackten Tiſche ſitzend gibt dem neben ihm ſtehenden Knaben, welcher auf der Geige ſpielt, mit der Hand den Takt an. (Durch Fenſteröffnung geſehen.) — Bez.: Conſt. Schroeter 1828.

Pappelholz, h. 0,33, br. 0,29.
Wagener'ſche Sammlung No. 227.

338. J. K. SCHULTZ. Im Dom zu Mailand.

Blick in das Hauptſchiff des Domes in der Richtung nach dem Chor; Staffage: Proceſſion von Mönchen, Gruppen knieender Pilger und anderer Andächtiger. Sonnenlicht von links. — Bez.: ROMA 🐚 1827.

Leinwand, h. 0,62, br. 0,46.
Wagener'ſche Sammlung No. 23.

339. J. K. SCHULTZ. Thurm des Mailänder Doms.

Plattform des Domes mit der Anſicht der Thurm-laterne; im Mittelgrund verſchiedene Bauleute, höher oben ein Holzgertiſt; in der Tiefe ein Theil der Stadt und Blick auf die Alpen. Klarer Himmel. — Bez.: JOHANN. CARL. SCHULTZ 18 🐚 29.

Leinwand, h. 0,69, br. 0,53.
Wagener'ſche Sammlung No. 232.

340. K. FR. SCHULZ. Nordſee bei Cuxhaven.

Engliſche Brigg mit backgelegten Segeln, im Begriff, die herzurudernden Lootſen an Bord zu nehmen; links ein Segelboot vor dem Winde. — Auf ſchwimmendem Brett bez.: Carl Schulz 1831.

Leinwand, h. 0,56, br. 0,72.
Wagener'ſche Sammlung No. 228.

341. K. FR. SCHULZ. Seefturm bei Calais.

Ein Dreimafter mit aufgezogener Lootfenflagge in Gefahr, das Lootfenboot zu Hilfe kommend. Rechts auf Pfoften bez.: Carl Schulz 1831.

Leinwand, h. 0,56, br. 0,72.

Wagener'fche Sammlung No. 229.

342. K. FR. SCHULZ. Wilddiebe.

In dichtem Gehölz von Eichen und Buchen ift ein alter Bauer befchäftigt, ein gefchoffenes Reh in's Dickicht zu ziehen, während ein zweiter im Hintergrunde den Hund anbindet. — Bez.: Carl Schulz 1831.

Holz, h. 0,71, br. 0,60.
Lithographie von Devrient.

Wagener'fche Sammlung No. 230.

343. M. V. SCHWIND. »Die Rofe.«

Auf dem Altan einer feftlich gefchmückten Ritterburg, von welchem man in's Thal hinabfchaut, find fünf Frauen und Mädchen um die fürftliche Braut verfammelt, die fich noch den Kranz im Haar befeftigen läfst; zwei deuten, indem fie die Zweige zurückbiegen, auf den nahenden Bräutigam, welcher foeben mit ritterlichem Gefolge aus dem fernen Walde hervorreitet, eine dritte hat Rofen zum Willkomm herbeigebracht; von den Blumen ift eine über die Brüftung herabgefallen auf den Weg, auf welchem die Spielleute zum Feft herbeiziehen: voran der Bafsgeiger, von dem in der Burgthür ftehenden Schlofs-gefinde hochmüthig erwartet, der Dudelfackpfeifer keuchend mit Stock und Notenblatt, hinter ihm ein buckeliger Kauz, die Laute unterm Arm, im Gefpräch mit dem zigeuner-haften Kollegen, welcher die Schlagzither am Stocke

trägt; zuletzt der hagere Clarinettift, das verkannte Genie; zu feinen Füfsen liegt die Rofe, nach der er fich, füfser Gedanken voll, niederbückt. In der Ferne Gebirge. — Bez.: M. Schwind 1847.

Leinwand, h. 2,16, br. 1,34.
Angekauft 1874.

344. CHR. SELL. Beginn der Verfolgung bei Königgrätz.

Se. Majeftät der König, umgeben vom Generalftabe, wird auf dem Ritt über das Schlachtfeld von Königgrätz am Nachmittag des 3. Juli 1866 (zwifchen 3 und 4 Uhr) von Abtheilungen der 2. Garde-Infanterie-Divifion be-grüfst: Garde-Schützen, geführt von dem den Käppi fchwenkenden Hauptmann v. Gélieu und dem Sec.-Leutnant v. Maffow, an den von ihnen eroberten 11 Gefchützen der füdlich Lipa aufgeftellten öftreichifchen 12 Pfd.-Batterie, deren verwundete Mannfchaft, gemifcht mit Soldaten anderer feindlicher Waffen, noch neben und hinter den Kanonen ftehen, jubeln dem aus dem Mittel-grunde im Galopp nahenden königlichen Sieger zu, wel-chem Se. Königliche Hoheit Prinz Karl zur Linken reitet, während ihm unmittelbar folgen: die Minifter v. Bismarck und v. Roon, General v. Moltke, Prinz Reufs, damals Botfchafter in Petersburg, General v. Tresckow, Hof-marfchall Graf v. Perponcher, General v. Schweinitz, Oberft und Flügeladjutant v. Steinäcker, Major Graf v. Finkenftein, Oberftleutnant und Flügeladjutant Graf v. Kanitz, Major v. Albedyll, Major und Flügeladjutant Graf Lehndorff und Hofftallmeifter v. Rauch. Am Generalftabe links vorüber ftürmt die 1. Eskadron des 1. Pommerfchen Ulanen-Regiments No. 4 unter dem Kom-mando des mit erhobenem Säbel falutierenden Oberften v. Kleift und angeführt von dem links die Tête haltenden

Rittmeifter v. Prittwitz zur Verfolgung vor, während eine öftreichifche Granate in die vorderfte Reihe der Schwadron einfchlägt; im Mittelgrund zur Rechten marfchiert das Füfilier-Bataillon des Kaifer Franz-Garde-Gren.-Regiments, geführt von feinem Kommandanten Major v. Delitz zu Pferde, dem Hauptmann d'Arreft' mit den Fähnrichen v. Wartenberg und Bleck, den Feldherren zujubelnd, während im Hintergrunde Hufaren in der Richtung nach dem brennenden Chlum hin und Infanterie-Abtheilungen fowie gemifchte Reiterzüge von dort her fich bewegen. — Bez.: **Chr. Sell 1872.**

Leinwand, h. 1,85, br. 2,83.
Angekauft 1872.

345. FR. SIMLER. Böfer Stier.

Ein gefleckter Bulle fcheucht einen Bauerjungen, fo dafs er über den Zaun des Laubwaldes flüchtet; im Mittel- und Hintergrund mehrere Kühe auf flacher Weide. — Bez.: F. Simler fec. 1835.

Leinwand, h. 0,41, br. 0,51.
Wagener'fche Sammlung No. 233.

346. KARL SOHN D. Ä. Lautenfpielerin.

Mädchen mit fchwarzem Haar in venezianifchem Koftüm, ganz von vorn gefehen, den Kopf nach links geneigt, mit offenen Aermeln, die Rechte auf die Laute legend, deren Hals fie mit der Linken fafst. Hintergrund rothe gemufterte Wand. (Hüftbild.) — Bez.: C. Sohn 1832.

Leinwand, oben rund, h. 0,90, br. 0,64.
Lithographie von C. Wildt und von Beck.
Wagener'fche Sammlung No. 234.

128

347. K. SOHN D. Ä. Raub des Hylas.

Beim Wafferfchöpfen im dichtumfchloffenen Bergfee wird der Jüngling Hylas, der am Ufer fitzt, von drei Nymphen entführt: die eine umfafst ihn an Schulter und Bruft, die zweite hat Hüfte und Hand umfchlungen, während die dritte, mit blauem Schleier im Haar, ihn an Knie und Fufs hinabzieht; Hintergrund Felsgrotte mit Lorbeergebüfch.

Leinwand, rund, Durchmeffer 1,53.
Geftochen von Mandel in Raczynski's Atlas.
Eigenthum Sr. Majeftät des Kaifers und Königs;
überwiefen 1876.

348. K. SOHN D. Ä. Damenbildnifs.

Junge Frau, Vorderanficht, im dunkelblonden glatt ge-fcheitelten Haar eine Epheuranke, die graublauen Augen nach links gewandt, die Arme untergefchlagen, in der Lifken ein Orangenreis; ausgefchnittenes weifses Kleid mit Spitzenbefatz; Hintergrund chokoladenbraun.

Leinwand, h. 0,84, br. 0,65.
Angekauft 1868.

349. I. B. SONDERLAND. Hans und Grete.
(Nach Uhland's Gedicht.)

Am Ziehbrunnen im Baumfchatten lehnend, den Ellen-bogen auf das umgeftürzte Fafs geftützt, blickt Hans mit deutendem Finger der Grete nach, die fich umfchauend Hühner und Puten füttert, welche ein kleines Mädchen herbeitreibt. Hintergrund Bauergehöft. — Bez.: ⚓ *1839.*
I. B. Sonderland pinx.

Leinwand, h. 0,41, br. 0,38.
Wagener'fche Sammlung No. 235.

350. G. Spangenberg. Luther die Bibel über-
fetzend.

In feiner Arbeitsftube zu Wittenberg, wo Luther
(wie Mathefius berichtet) wöchentlich etliche Stunden
vor dem Abendeffen mit einem »Sanhedrin« von Gelehrten
an der Ueberfetzung des alten Teftaments arbeitete, fitzt
der Reformator quervor am Tifche und fchaut, indem er
mit dem Zeigefinger der Rechten auf eine Stelle des vor
ihm aufgefchlagenen Buches weift und die Linke demon-
ftrierend bewegt, einen alten Rabbiner an, der lebhaft
geftikulierend zu ihm redet, während der zwifchen Beiden
fitzende Johann Bugenhagen in Luther's Text blickt und
Juftus Jonas, ihm gegenüber, von der Seite gefehen, den
Finger in das auf's Knie geftemmte Buch, gefpannt auf
Luther blickt. Hinter diefem ftehen Melanchthon und
Rörer, jener das Gefpräch beobachtend und dabei in einer
Schrift blätternd, diefer die Hand auf Luther's Arm gelegt;
vor dem mit Folianten bepackten Tifche rechts fitzt
Mathefius in rother Schaube, die Feder in der Hand,
nach dem Fenfter gewendet, in deffen Nifche ein zweiter
hebräifcher Gelehrter mit dem Augenglas in einem Codex
lieft. Hintergrund Holzverkleidung und Büchergeftell.

Bez.: **G·Spangenberg·1870·**

Leinwand, h. 1,90, br. 2,56.
Angekauft 1870.
S. ferner No. 420.

351. K. Steffeck. Albrecht Achill im Kampfe
mit den Nürnbergern (1450).

Markgraf Albrecht Achill von Brandenburg in vollem
Stahlharnifch auf einem Schimmel fprengt mit hocher-
hobener Streitaxt in eine Gruppe nürnbergifcher Reiter:
er hat den verwundeten Fahnenträger zu Boden gedrückt,

indem er die Standarte erfafst, deren Schaft zerbrochen
ift, und wehrt fich gegen fünf Reifige, die mit Schwert,
Axt und Hammer ihm den Weg verlegen, indefs fein
Pferd über einen zu Boden geftürzten fechften Reiter
hinwegfetzt. Andere feindliche Söldner kommen von links
herbei, einer hält rechts, nach dem Hintergrund zurück-
fchauend, wo ein Fähnlein brandenburgifcher Ritter, deren
Vordermann fchon nahe heran ift und feinen Gegner vom
Sattel fticht, aus dem Walde herbeieilt. Hintergrund
fränkifche Hügellandfchaft, am Himmel fchwere Gewitter-
wolken. — Bez.: 1848 C. Steffeck.

Leinwand, h. 3,83, br. 5,66.
Angekauft 1864.

352. K: STEFFECK. Spielende Hunde.

Ein fchwarzer und ein braunfleckiger Wachtelhund
einen Sonnenfchirm zerzaufend; im Hintergrund Sopha
mit Kleidungsftücken. — Bez.: C. Steffeck (gemalt 1850).

Leinwand, h. 0,64, br. 0,81.
Geftochen in Schwarzkunft von C. Werner.
Wagener'fche Sammlung No. 236.
S. ferner No. 438.

353. E. STEINBRÜCK. Badende Kinder.

Am Rande eines Baches im Buchenwald fchicken
fich drei kleine Mädchen zum Baden an: das eine faft
fchon nackt auf einem Steine kauernd, den Kopf in die
Arme gelegt, fchalkhaft aufblickend, das zweite in lockigem
Haar, nur mit dem Hemd bekleidet, das es behutfam
aufrafft, prüft das Waffer und wird dabei von dem dritten,
welches noch angekleidet am Ufer fitzt, vorwärts ge-
fchoben. — Bez.: E. Steinbrück, Düffeldorf.

Leinwand, h. 1,09, br. 0,90.
Lithographie von C. Wildt und J. Tempeltei.
Wagener'fche Sammlung No. 237.

354. E. STEINBRÜCK. Marie bei den Elfen.

(Nach Tieck's Märchen.)

Die kleine Marie in dem mit Blumen geschmückten und von Zerina gelenkten Muschelkahn stehend, welcher von zwei nackten Elfenkindern gezogen und von zwei anderen geschoben wird, schaut verwundert auf eine grofse Muschel, die ein paar Elfchen ihr vorhalten, während andere dem Kahne theils ledig, theils mit Muscheltrompeten schwimmend voranziehen und folgen und zwei Elfenknaben fich im Schilf des Ufers fchaukeln. — Bez.:

E. Steinbrück, Düffeldorf 1840.

Leinwand, halbrund, h. 0,64, br. 1,24.
Lithographie von Feckert und Tempeltei.
Wagener'fche Sammlung No. 238.

355. H. STILKE. Raub der Söhne Eduard's.

Der Herzog von Glocefter (als König Richard III.) bemächtigt fich der Söhne feines Bruders Eduards IV. in der Weftminfter-Abtei. Die verwittwete Königin hält knieend ihre beiden Knaben gefafst, von denen fie den jüngeren Herzog von York heftig an fich drückt und um den vor ihr ftehenden Prinzen von Wales den Arm fchlingt, welcher mit zornig abwehrender Bewegung nach dem fich hämifch nähernden und nach dem jüngften Prinzen greifenden Oheim umfchaut. Im Hintergrund links gewaffnetes Gefolge Glocefter's, rechts ein alter Priefter, von zwei Mädchen herbeigeführt und von einer Hofdame knieend um Beiftand angefleht. — Bez.: STILKE.

Leinwand, h. 1,72, br. 1,27.
Geftochen in Schwarzkunft von F. Oldermann.
Wagener'fche Sammlung No. 239.

356. J. H. TISCHBEIN D. Ä. Jugendbildnifs G. E. Lefſing's.

Bruſtbild bis dicht unter die Schulter, $^2/_3$ nach rechts gewandt, Blick nach rechts, das dunkelblonde Haar aus der Stirn geſtrichen auf die rechte Schulter fallend, das dreieckige Hütchen keck auf dem Hinterkopf; in uniform-artigem gelblichgrauen Rock mit rothen Rabatten, oben offen, ſodafs Hemd und Spitzenjabot vorſchauen. Hinter-grund graubräunlich.

(Früheſtes bekanntes Porträt des Dichters, gemalt ungefähr in Lefſing's 30. Jahre, in der Zeit, da er Mitglied der Berliner Akademie wurde und als Secretär zum General v. Tauentzien nach Breslau ging. Das Bild, ehemals im Befitz des Berliner Arztes Hofrath Hertz, kam nach deſſen Tode an Stadtrath Dr. Friedlaender.)

Leinwand, h. 0,46, br. 0,35.

In Punktiermanier geſtochen von Bufsler mit Nennung Tiſchbein's als des Malers, radiert von unbekannter Hand (Tiſchbein's?), nochmals geſtochen von C. Schuler dem älteren für Lachmann's Lefſing-Ausgabe.*)

Gefchenk der Familie Friedlaender aus dem Nachlaſſe des Herrn Joh. Benoni Friedlaender in Berlin.

357. K. FR. TRAUTMANN. Eichwald.

Blick in einen dichten Eichwald. Staffage zwei Förfter. Bewölkter Himmel.

Leinwand, h. 0,35, br. 0,33.

Wagener'ſche Sammlung No. 240.

*) Vergl. den Auffatz «G. E. Lefſing's Bildniſſe» von Director Dr. Jul. Friedlaender in der Voſſiſchen Zeitung, Jahrgang 1862.

358. B. Vautier. Erſte Tanzſtunde.

In einer Schwarzwälder Wirthsſtube ſind vier junge
Bauerdirnen vor dem alten Tanzmeiſter angetreten, welcher
die Geige eingeſtemmt mit dem Bogen deutend die Stellung
ihrer Füſse richtet; eine fünfte iſt am Ofen noch mit ihren
Tanzſchuhen beſchäftigt. Links warten die fünf Tänzer:
der eine mit der Pfeife in der Hand auf dem Tiſch ſitzend,
daneben ein zweiter in ſchwarzem Sammet und Hut, eine
Roſe im Munde, ein dritter in Kappe und rother Weſte
ebenfalls mit der Pfeife, die beiden anderen an die Vorder-
männer gelehnt und mit ihnen flüſternd; im Hintergrund
eine Alte mit mehreren Mädchen und kleinen Kindern
zuſehend. Die Wände mit Wirthſchaftsgeräth u. a. bedeckt.
— Bez.: B. Vautier Ddf. 68.

Leinwand, h. 0,79, br. 1,16.

Angekauft nach Beſtellung 1868.

359. PH. VEIT. Die Marieen am Grabe.

Vor dem geſchloſſenen Felſengrabe Chriſti ſitzen
Maria und Magdalena harrend: die Mutter des Herrn
gebeugten Hauptes, die gefalteten Hände in den Schooſs
gelegt, ihre Genoſſin die Linke auf das Knie geſtemmt
aufhorchend. Hintergrund Ebene im Abendroth.

Leinwand, h. 1,72, br. 2,34.

Lithographie von C. Becker.

*Aus dem Nachlaſs Ihrer Maj. der Königin Eliſabeth
überwieſen 1874.*

Siehe ferner II. Abth. No. 84.

360. E. VERBOECKHOVEN. Schäfer bei Tivoli im Gewitter.

Römiſcher Hirt mit dem Hund zur Seite, die aus
Schafen, Lämmern und Ziegen beſtehende Heerde bei
auffſteigendem Gewitter in die Höhe bei Tivoli herauf-

leitend; rechts Felfen mit einem verfallenen Portale, im Hintergrund die Villa des Maecenas mit den Wafferfällen und Blick auf die fchwarzumwölkte Campagna. — Bez.: Eugène Verboeckhoven ft. 1846.

Mahagoniholz, h. 0,86, br. 1,15.
Wagener'fche Sammlung No. 241.

361. E. VERBOECKHOVEN. Schlechte Nachbarfchaft.

Ein braungefleckter Wachtelhund auf gelbem Kiffen liegend und hinter ihm ein Pinfcher, der einen Kakadu neckt. Hintergrund gelbbrauner Vorhang. — Bez.: Eugène Verboeckhoven ft. 1853.

Leinwand, rund, Durchmesser 0,81.
Wagener'fche Sammlung No. 242.

362. E. VERBOECKHOVEN. Ausziehende Heerde.

Kleine Heerde, aus einem Ochfen und zwei Kühen, Schafen, Lämmern und Ziegen beftehend, von einer Magd, die vom Hirten Weifung erhält, aus dem Thor einer Meierei getrieben. Im Mittelgrund Bäume und eine Brücke, vorn links Waffer mit zwei Enten, rechts Baumftämme und Hühner, Hintergrund Wiefenthal und Höhen; Morgen. — Bez.: Eugène Verboeckhoven fc. 1856.

Leinwand, h. 0,87, br. 1,18.
Wagener'fche Sammlung No. 243.

363. HORACE VERNET. Sklavenmarkt.

Drei weifse Mädchen völlig nackt auf Polftern und Decken im Hofe eines Sklavenhändlers am Boden liegend werden von türkifchen Käufern gemuftert; im Vordergrund

ein Araber im langen Kaftan eine Negerin betaſtend. — Bez.: Horace Vernet 1836. (Der Name oberhalb in arabiſcher Schrift wiederholt.)

Leinwand, h. 0,66, br. 0,56.
In Schwarzkunſt geſtochen von E. Jazet.
Wagener'ſche Sammlung No. 244.

364. G. W. VÖLCKER. Fruchtſchale.

Glasſchale mit Unterſatz, der obere Theil mit Weintrauben, Pfirſich und Mais, der untere mit Roſen, Mohn, Paſſionsblumen und anderen, meiſt Feldblumen gefüllt. — Bez.: G. W. Voelcker gemalt Berlin 1827.

Leinwand, h. 0,52, br. 0,65.
Wagener'ſche Sammlung No. 245.

365. G. W. VÖLCKER. Blumenſtück.

Ein Strauſs Sommerblumen (Roſen, Aurikel, Glocken, Mohn, Feuerlilien, Paſſionsblumen u. a.) in brauner Vaſe vor einer Niſche aufgeſtellt, auf deren Fuſsbrett Melonen, Trauben, Pfirſiche, Pflaumen, Johannisbeeren u. a. liegen. — Bez.: G. W. Voelcker Berlin 1837.

Leinwand, h. 1,00, br. 0,70.
Vermächtniſs des Herrn Rittergutsbeſitzers Moſsner 1874.

366. K. VOGEL V. VOGELSTEIN. Bildniſs Ludwig Tieck's.

Ganze Figur lebensgroſs, ſitzend, 3/4 nach rechts, in ſchwarzem Sammtrock und blaugrünen Beinkleidern, beide Arme auf der Lehne des Stuhles; am Boden ein grau und gelb gemuſterter Teppich. Hintergrund rothei Vorhang und Bibliothekswand mit Tiſch.

Leinwand, h. 1,75, br. 1,10.
Geſtochen von Eichens, lithographiert von Hanfſtängl.
Geſchenk der Erben des Geh. Rathes Prof. v. Raumer 1873.

367. FR. VOLTZ. Menagerie.

Ein braunes Kameel und ein Efel im Stall, vor ihnen
ein Hund und zwei auf Trommel und Geräthfchaften fitzende
Affen, im Hintergrund ein Bär. — Bez.: Friedr. Voltz 1835.

Eichenholz, h. 0,38, br. 0,49.

Gefchenk des Kaufmanns Herrn Noah Jacobsfohn 1861.

368. FR. VOLTZ. Kühe an der Tränke.

Sechs braunbunte und eine weifse Kuh mit Kalb am
Ufer des Chiemfees zur Tränke gehend, gehütet von einer
Magd mit Strickftrumpf, die einen Hund bei fich hat;
rechts Laubwald, links der See; regnerifches Wetter. —
Bez.: F. Voltz 1868 München.

Holz, h. 0,37, br. 0,89.

Angekauft 1868.

369. K. WACH. Studienkopf.

Männlicher Kopf mit dünnem dunklen Haupthaar
und fchmalem Backenbart, faft ganz von vorn, auf der
Schulter ein rothes Tuch, in Halbfchatten. Hintergrund grau.

Leinwand, h. 0,47, br. 0,38.

Wagener'fche Sammlung No. 246.

370. K. WACH. Thronende Madonna.

Die Jungfrau Maria als Himmelskönigin mit dem in
ihrem Schoofse fitzenden nackten Jefusknaben, auf den
fie herabblickt, während er, die Linke auf die von der
Mutter gehaltene Goldkugel legend, die Rechte zum Segnen
erhebt. Den Sitz bildet reich mit Relief gefchmückter
und mit Blumengehängen verzierter Thronbau aus weifsem
Marmor im Renaiffanceftil, an deffen Säulen links ein
ernft auf blickender, rechts ein heiter bewegter nackter
Engelknabe fteht. Hintergrund Hain mit Blick auf's Meer.

(Entwurf zu dem 1826 als Hochzeits-Gefchenk der Stadt Berlin an die
Prinzeffin Friedrich der Niederlande von Wach ausgeführten Gemälde.)

Malpappe, h. 0,55, br. 0,38.

Wagener'fche Sammlung No. 247.

371. K. WACH. Pfyche von Amor überrafcht.

Pfyche in einer Gartenhalle knieend, das rofenfarbige
Gewand um Knie und Hüfte gefchlungen, wird beim
Kranzwinden von Amor überrafcht, der mit dem Köcher
auf dem Rücken, ein Sträufschen in der Hand, herzu-
läuft und im Begriff, fie zu küffen, einen Blumenkorb
umwirft; vorn eine Schale mit zwei Vögeln und Blumen-
vafe, Hintergrund Park mit Springbrunnen.

Leinwand, rund, Durchmeffer 1,44.
Wagener'fche Sammlung No. 248.

372. M. J. WAGENBAUER. In den bayrifchen Bergen.

Blick auf einen von hohen Bergen umfchloffenen
See bei auffteigenden Regenwolken; im Vordergrund
Felsfpalten und ein Waldfaum mit einem Jäger. — Bez.:
M. J. Wagenbauer.

Zinktafel, h. 0,52, br. 0,64.
Wagener'fche Sammlung No. 249.

373. M. J. WAGENBAUER. Kühe auf der Weide.

Flaches Wiefenland mit drei Kühen und drei Schafen
nebft Hirten mit Hund; im Vordergrunde links eine
Lache. Morgenlicht. — Bez.: M. J. Wagenbauer.

Leinwand, h. 0,18, br. 0,23.
Wagener'fche Sammlung No. 250.

374. F. WALDMÜLLER. Nach der Schule.

Unter der Thür der Dorffchule fteht der Schulmeifter
und ermahnt die herauseilenden Kinder, denen links unter
einem Fliederbufch ein alter Mann zufchaut, zur Ordnung;
rechts mehrere Knaben und kleine Mädchen, der Freiheit
fich freuend, einer von ihnen dem niedergefallenen, von

138

der Schwefter befchützten Kameraden die Zipfelmütze ab-
ziehend; inmitten verfchiedene, die den Lehrer grüfsen,
während vorn ein gröfseres Mädchen und mehrere kleine
Kinder ein Bild betrachten, das eine der Schülerinnen
zeigt; davor eine andere am Boden kauernd und ihren Korb
packend; links munter Herbeieilende; vorn ein weinender
Junge, der von einem Mädchen getröftet wird (im Ganzen
26 Figuren); die dunkle Treppe des Hintergrundes eben-
falls dicht mit Kindern gefüllt. — Bez.: Waldmüller 1841.

Eichenholz, h. 0,75, br. 0,62.

Geftochen von T. Benedetti als öftreich. Kunftvereinsblatt für 1847.

Wagener'fche Sammlung No. 251.

375. S. WARNBERGER. Buchenwald.

Thalfchlucht mit Buchenwald; in Hintergrund Berge,
vorn ein Jäger. Helles Morgenlicht. — Bez.: S. Warn-
berger, pinx. 1820.

Eichenholz, h. 0,55, br. 0,44.

Wagener'fche Sammlung No. 252.

376. AUGUST WEBER. Weftfälifche Landfchaft.

Ein Flufs, im Vordergrunde rechts fich ausbreitend,
links von einem Weg gefäumt, windet fich an waldigen
Höhen hin, welche im tiefen Mittelgrund eine Kapelle
krönt. Sommertag bei regnerifchem Wetter. Staffage:
zwei kleine ruhende Figuren und ein Ochfenfuhrwerk. —
Bez.: A. Weber 68.

Leinwand, h. 1,11, br. 1,59.

Angekauft 1868.

377. F. W. WEGENER. Damwild.

Ein weifser und ein brauner Damhirfch im Buchwald
am Bache. — Bez.: F. W. Wegener, Dresden 1847.

Leinwand, h. 0,31, br. 0,24.

Wagener'fche Sammlung No. 253.

378. FERD. WEISS. Die Heimkehr.

Zwei Frauen auf dem Altan eines Haufes in mittel-
alterlicher Stadt die Heimkehr eines Ritters mit feiner
Truppe beobachtend, welche durch das Thor des Hinter-
grundes nahen. — Bez.: *Weifs, 1837, Düffeldorf.*

Leinwand, h. 0,91, br. 0,78.
Wagener'fche Sammlung No. 254.

379. FR. G. WEITSCH. Bildnifs des Abtes Jeru-
falem, Vaters des »jungen Werther«.

³/₄ nach links gewandt fitzend, den linken Arm auf
der Stuhllehne und die Hand auf ein Buch geftemmt,
die Rechte in fprechender Bewegung auf dem Schenkel;
in olivenfarbenem Hausrock, den Kopf mit rother Kappe
bedeckt; Hintergrund grau. (Knieftück.)

Leinwand, h. 1,28, br. 1,04.
Angekauft 1873.

380. FR. G. WEITSCH. Bildnifs A. v. Humboldt's.

Alexander v. Humboldt im Reife-Anzug (graue ftrei-
fige Beinkleider, gelbrothe Wefte und Hemdärmel) auf
rafigem Felfen innerhalb tropifcher Vegetation fitzend,
nach rechts gewandt, aber zum Befchauer umblickend,
hält das aufgefchlagene Herbarium auf dem Knie, im
Begriff, eine Pflanze (Alftrömeria) einzulegen; neben ihm
Thermometer, Hut und Rock. Hintergrund füdamerikanifche
Landfchaft am Orinoko. — Bez.: ALEXANDER VON
HUMBOLDT. Gemalt von F. G. Weitfch 1806.

Leinwand, h. 1,27, br. 0,94.
*Eigenthum Sr. Majeftät des Kaifers und Königs;
überwiefen 1861.*

381. TH. WELLER. Krankenpflege.

Eine junge Bäuerin, welche in der einen Hand den Rosenkranz haltend, in die andere den Kopf stützend, an dem mit Vorhang überspannten Bett ihres kranken Knaben sitzt, ist im Begriff einzuschlafen. Vor ihr auf dem Schemel Medizingläser und die verlöschende Lampe, links der Spinnrocken und ein Korb mit Strickzeug. An der Wand Krucifix und Uhr. — Bez.: T. Weller 1835.



Leinwand, h. 0,45, br. 0,37.
Wagener'sche Sammlung No. 255.



382. TH. WELLER. Besuch am Gefängnis.

Italienische Strafse mit der Mauer des Gefängnisses, vor dessen Gitterfenster eine junge Frau in neapolitanischer Volkstracht lehnt und, ihre kleine Tochter an der Hand, den Kopf in den Arm gestützt mit einem Gefangenen spricht. Im Hintergrund Thorweg mit zwei Soldaten, die einen Mann fortführen. — Bez.: T. Weller 1835.



Leinwand, h. 0,47, br. 0,39.
Lithographie von Remy.
Wagener'sche Sammlung No. 256.



383. KARL WERNER. Partenkirchen.

Inneres der Pfarrkirche zu Partenkirchen. An den Wänden Heiligen - Bilder und Wappen, Betstühle und Prozessionsfahnen. Im Hintergrund offene Sakristeithür. — Bez.: C. Werner 1833.



Pappelholz, h. 0,36, br. 0,42.
Gestochen von Buffe für das Werk des sächsischen Kunstvereins.
Wagener'sche Sammlung No. 257.





141



384. KARL WERNER. Dom von Cefalu, Sicilien.

Anficht des Innern in der Richtung der Längsachfe nach dem Chor zu, deffen Nifche mit reichem Mofaik gefchmückt ift. Staffage: Priefter und Chorknaben, knieende Mönche und Frauen. — C. Werner fec. Roma 1838.

Leinwand, h. 0,81, br. 0,71.
Wagener'fche Sammlung No. 258.

385. KARL WERNER. Im Palaft Zifa zu Palermo.

Halle im maurifchen Palafte Zifa zu Palermo, mit Fresken (Dogenfigur nach Tizian) und davorgehängten Porträts gefchmückt und mit Renaiffance-Mobiliar ausgeftattet; auf einem Tifche Obft, Gläfer und Guitarre. Rechts zwei Spanier am Schachbrett, denen eine Frau Erfrifchungen bringt. Im Hintergrund ein zweiter Saal, in welchem fpanifche Offiziere beim Schmaufe fitzen. (Tracht des 17. Jahrh.) — Bez.: C. Werner f. 1852.

Leinwand, h. 0,74, br. 1,05.
Wagener'fche Sammlung No. 259.

386. O. WICHMANN. Paolo Veronefe in Venedig.

Der Prior des Klofters S. Giorgio Maggiore in Venedig betrachtet mit einem älteren Ordensbruder und einem jungen Mönch die Skizze des (jetzt im Louvre befindlichen) Bildes der Hochzeit zu Kana, welche Paolo Veronefe auf einen Stuhl geftellt hat und über die Lehne gebeugt erläutert; rechts Blick in den Klofterhof. — Bez.: Otto Wichmann, Roma 56.

Leinwand, h. 1,07, br. 1,37.
Wagener'fche Sammlung No. 260.

387. O. WICHMANN. Katharina von Medici beim Giftmifcher.

Katharina von Medici (Wittwe König Heinrich's II., Hauptanftifterin der Parifer Bluthochzeit, † 1589) in der Küche eines Alchymiften fitzend, beobachtet die Zuckungen

eines Hahnes, welchem der am Boden knieende Apotheker eine Dofis Gift gegeben hat, während er einen jungen Ziegenbock zu gleichem Experiment herbeizieht. — Bez.: Otto Wichmann.

Leinwand, h. 0,82, br. 1,01.
Geſchenk des Herrn Rudolph Wichmann 1876.

388. W. WIEDER. Meſſe bei Araceli in Rom.

Am feſtlich geſchmückten Marien-Altar vor der Treppe von Araceli in Rom ſingt ein junger Geiſtlicher von mehreren Männern und Knaben umgeben vor; rechts eine Gruppe Frauen und Kinder in den Gefang einſtimmend; im Hintergrunde der Aufgang zum Kapitol. — Bez.: W. Wieder fec. Roma 56.

Leinwand, h. 0,75, br. 0,63.
Wagener'ſche Sammlung No. 261.

389. MARIE WIEGMANN. Bildnifs Karl Schnaafe's († 1875)

²/₃ nach rechts gewendet, in ſchwarzer Kleidung auf braunem Seſſel, in der Linken ein Buch, die Rechte locker herabhangend. Hintergrund graugrün.

Leinwand, h. 0,88, br. 0,69.
Angekauft 1875.

390. P. J. WILMS. Stilleben.

Auf einem mit grünem Teppich bedeckten Tiſche ein Schinken, ein Zinnteller mit abgeſchniftenen Stücken darauf, ein Krug, ein halbleeres Bierglas, ein angeſchnittenes Brod und ein Handkorb mit Flaſchen, Gemüfe und Tuch.

Leinwand, h. 0,48, br. 0,58.
Wagener'ſche Sammlung No. 262.

391. J. S. OTTO. Bildnifs des Bildhauers A. Kifs.

Lebensgr. Knieftück, ganz von vorn gefehen, die rechte Hand auf ein Poftament ftützend, die linke in die Wefte gefteckt, in fchwarzer Kleidung; im Hintergrund graugrüner Vorhang und Modellfkizzen: links die Amazone, rechts der heil. Georg. — Bez.: J. S. Otto, Berl. 1875.

<p align="center">Leinwand, h. 1,70, br. 1,27.</p>

Vermächtnifs der Kifs'fchen Ehegatten, aus dem Nachlafs überwiefen 1875.

392. K. FR. LESSING. Eifel-Landfchaft bei Gewitter.

Rechts fteiler Bergzug, deffen bewachfenes Unterland, mit einzelnen Eichen beftanden und von einem nach vorn einbiegenden Flüfschen durchfchnitten fich über den Mittelgrund ausdehnt, begrenzt von bewaldeten Schichtfelfen, jenfeits deren man eine theilweis hinter dem Berg verfchwindende Ortfchaft erblickt. Dort hat der Blitz eingefchlagen; das Feuer, deffen Rauch nach links auffteigt, zieht die Landleute vom Felde herbei, den Himmel verdunkeln tief herabhangende Gewitterwolken. — Bez.: C. F. L. 1875.

<p align="center">h. 1,32, br. 2,00</p>

<p align="center">*Angekauft 1876.*</p>

<p align="center">S. ferner No. 202—208.</p>

393. FR. CATEL. Römifche Vigna.

Vor dem an Ruinen angebauten Gafthaus in der Campagna, von deffen Freitreppe herab der Wirth die Speifen bringt, thun fich römifche Bauern und Bäuerinnen im Weine gütlich und fchauen dem Saltarello zu, den zwei Paare nach dem Klang der Mandoline und des Tamburins vor der weinberankten Vigna

<p align="center">144</p>

ausführen. Aus dem Hintergrund kommen Winzerburfchen und ein Mädchen zu Efel herbei, welches ein Knabe mit Tamburin geleitet. In der Ferne Gärten, Ruinen und Gebirge. Herbftabend.

Leinwand, h. 0,49, br. 0,63.

Gefchenk des Herrn F. Gehrich in Berlin 1876.

S. ferner No. 53 und 54.

394. L. BLANC. Angelnde Mädchen.

An der in einen See hineingebauten Steinbrüftung lehnt ein brünettes Mädchen in Kaftan und Kopftuch, die Angel in's Waffer haltend, und beobachtet mit der fich haftig an fie fchmiegenden Genoffin in vornehmer Tracht den Schwimmkork. Am Boden Netz und Thongefäfs; im Mittelgrund Schilf und Gebüfch, im Hintergrund Gebirge. — Bez.: L. Blanc, Düffeldorf F. 1838.

Leinwand, h. 1,72, br. 1,38.

Lithographie von F. Oldermann.

Gefchenk des Herrn Rudolf Wichmann 1876.

395. ED. DAEGE. Erfindung der Malerei.

(Nach Plinius' Erzählung von Dibutades.)

Ein nackter griechifcher Jüngling fitzt, ganz von vorn gefehen, vor einem Brunnen, das kurze Schwert über den Knieen, den linken Arm um ein Mädchen fchlingend, welches, den Mantel um die Hüfte gefchürzt, das rechte Knie auf feinen Sitz ftützend, den Schatten feines Profils an der Wand nachzeichnet, während fie ihn am Kinn hält. Am Boden ein Helm und ein Thongefäfs, im Hintergrund Hain. — Bez.: 18 ED 32.

Leinwand, h. 1,77, br. 1,34.

Geftochen von E. Mandel für die Bilderfammlung des Vereins preufs. Kunftfreunde.

Gefchenk des Herrn Rudolf Wichmann 1876.

S. ferner No. 59.

145

396. A. F. HOPFGARTEN. Weiblicher Studienkopf.

Junge Frau in fchwarzem lockigen Haar, 2/3 nach links, in braunem Sammetkleid mit fchwarzer Mantille.

Leinwand, h. 0,52, br. 0,46.
Vermächtnifs der Frau Amalie Wichmann 1876.
S. ferner No. 142.

397. W. KRAUSE. Schottifche Küfte bei Sturm.

Lootfenkutter mit drei Mann der zur Rechten fich fteil erhebenden Küfte zufteuernd, von Seeleuten auf der Klippe im Vordergrund angerufen; im Mittelgrund ein zweiter Kutter beim Winde fegelnd, in der Ferne links ein Dampfer; rechts Leuchtthurm und mehrere Häufer. Bewölkter Himmel. — Bez.: WKraufe D 1858.

Leinwand, h. 1,00, br. 1,46.
Gefchenk der verw. Frau Fr. Meudtner geb. Dann in Berlin 1876.
S. ferner No. 181 und 182.

398. KARL GRÄB. Thüringer Mühle.

Rechts eine Waffermühle mit mehreren anderen Häufern, links ein Fufs-Steig, der unter Bäumen über fonnigen Wiefenplan den Bergen zuführt. Staffage zwei Frauen. — Bez.: C. Graeb.

Malpappe, h. 0,14, br. 0,25.
Vermächtnifs des Herrn General-Confuls Maurer in Berlin 1876.
S. ferner No. 90 und 91.

399. O. ACHENBACH. Marktplatz in Amalfi.

Anficht der alten Kathedrale S. Andrea mit dem im Jahre 1276 erbauten Glockenthurm. Von der dicht mit Häufern umbauten Kirche führt eine breite durch das Stein-

bild des Stadtpatrons gezierte und von Kirchgängern be-
lebte Freitreppe zum Platze herab, auf welchem der Markt
ftattfindet. Im Mittelgrund links eine Gruppe Obft-
händler u. a., rechts unter aufgefpanntem Zelttuche Mais-
verkäufer bei ihrer am Boden aufgehäuften Waare lagernd;
ganz vorn im Schatten des gegenüberliegenden Eckhaufes
Fifcherweiber und Burfchen aus dem niederen Volke.
Rechts im Vordergrund ein Wohnhaus (das Haus des
Mas' Aniello) mit grofser Eingangsnifche. Im Hintergrund
erheben fich .die nackten Felfen, von dem verfallenen
Thurm der Königin Johanna gekrönt. — Bez.: Osw.
Achenbach 1876.

Leinwand, h. 1,28, br. 1,11.
Angekauft 1876.
S. ferner No. 4.

400. FR. DEFREGGER. Heimkehrender Tiroler Landfturm im Kriege von 1809.

. Unter Führung eines an der linken Hand verwun-
deten Bauern fchreitet ein Zug jungen Tiroler Landfturms
aus den erften Kämpfen mit den Franzofen im Jahre 1809
fiegreich zurückkehrend durch die heimifche Ortfchaft.
Hinter dem Hauptmann ein laut aufjubelnder Burfch mit
der Tiroler Fahne, dicht gefolgt von acht Kameraden mit
Trommel, Clarinette und Querpfeife. Im Hintergrund,
angeführt von einem Knaben, der das Gefpann einer
Kanone reitend lenkt, drängen fich Mannfchaften, welche
gefangene Franzofen und eine erbeutete Tricolore bringen,
durch die Gaffe, deren Bewohner neugierig auf die Altane
treten. Vorn links unter der Thür feiner Schenke der
Wirth mit einem Alten und zwei Mädchen; eine dritte
junge Dirne reicht dem Flügelmann der vorderen Reihe
die Hand zum Willkomm, während zwei arme Kinder
zufehen. Rechts ift zahlreiches .Volk verfammelt, darunter

147

10*

flowakifche Händler mit Blechgeräth und vor ihnen eine Gruppe Mädchen, von welchen die eine dem Fähndrich des Zuges zujauchzt. In der Ferne fchneebedeckte Berge.

— Bez.: *Defregger 1876.* Leinwand, h. 1,40, br. 1,90.
Angekauft 1876.

401—404. H. WISLICENUS. Die vier Jahreszeiten.

(Jedes Bild fcheinbar durch eine Bogenöffnung von buntfarbiger Architektur gefehen, in deren Sockel- und Zwickelfeldern die auf die dargeftellte Jahreszeit bezüglichen drei Symbole des Thierkreifes angebracht find.)

401. Lenz.

Bräutliche Jungfrau mit Myrtenkranz im blonden Haar; bis zum Schoofse unverhüllt auf fteinerner Bank, mit der Rechten ein Schwalbenneft erhebend, zu welchem fie die gefiederten Bewohner heimkehren fieht, während Amor niederfchwebt, um ihr zuzuflüftern. Halb in den Falten ihres Gewandes verborgen ftreckt fich ein Knabe mit der Bewegung des erwachenden Schläfers dem Lichte entgegen. Ein Hain im erften Blüthenfchmuck, von Kaninchen, Storch und allerhand Gethier belebt, fchliefst den Hintergrund. — Bez.: H. Wislicenus 1876.

Leinwand, h. 2,74, br. 1,49.

402. Sommer.

Jugendliches Weib mit Rofen im braunen Haar, im Feftfchmuck der Südländerin, das Antlitz vom Lorbeergefträuch befchattet, die Linke auf den von fommerlichem Pflanzenwuchs umwucherten Seffel geftemmt, in der Rechten Sichel und Aehrenkranz. An ihr Knie fchmiegt fich links, von der Hitze gepeinigt, ein nackter

148

Knabe, während ein Mädchen auf der Stufe im Vorder-
grund fitzend ein Füllhorn mit Rofen umfchlingt, in die
es, begierig den Duft einfaugend, das Geficht birgt. Am
Boden ein Bienenkorb. — Bez.: H. Wislicenus 1876.

Leinwand, h. 2,74, br. 1,49.
(Eine frühere Faffung diefer Compofition geftochen von W. Unger
i. d. Zeitfchr. f. bild. K. Jahrg. 1867.)

403. Herbft.

Blühend kräftiges Weib, nach deren Bruft das jüngfte
Knäbchen empor verlangt, mit bacchantifchem Haar-
fchmuck, in der Linken eine goldene Schale haltend, in
herbftlich gefärbten Gewändern unter den Aeften eines
Apfelbaumes; Sitz und Boden mit Früchten bedeckt, aus
deren Fülle ein Knabe einen Apfel emporhält; ein anderer
Knabe zu Füfsen der Mutter fchmückt mit der Weinranke
einen dritten, deffen Füllhorn fich entleert. Ein Jagdhund
fieht zu den Kindern auf. — Bez.: 1877.

Leinwand, h. 2,74, br. 1,49.

404. Winter.

Sinnendes Weib in einer Höhle am Herdfeuer; in
der Hand den Tannenzweig, um die Gluth zu nähren,
wendet fie den Blick dem Knaben zu, der aus fchnee-
bedeckter Winterlandfchaft, in Pelzwerk gehüllt, mit Jagd-
beute heimkehrt. Ein Mädchen fchlummert kauernd am
Schoofse der Mutter; ein Sonnenftrahl ftreift das Kind
und den Boden, auf welchem befchneite Tannenzweige,
Flachs und die Spindel liegen, nach der eine Katze die
Pfote ftreckt. — Bez.: 1877.

Leinwand, h. 2,74, br. 1,49.
*Sämmtliche vier Bilder nach Beftellung angekauft 1876
und 1878.*

405. A. DIEFFENBACH. Leckerbiſſen.

Eine Bäuerin mit Kneten des Kuchenteiges beſchäftigt,
wird von ihrem älteren Mädchen unterſtützt, welches
Pflaumen auflegt, während das jüngere die in Teig ge-
tauchten Finger ſchmeckt, und ein Spitz mit den um den
Milchtopf verſammelten Kätzchen auf Antheil lauert. Im
Hintergrunde ein Brett mit Hausgeräth, ein Vogelbauer
und die offene Thür. — Bez.:

A. Dieſſenbach

Leinwand, h. 0,70, br. 0,53.
Angekauft 1876.

406. H. FRANZ-DREBER. Landſchaft mit Diana-Jagd.

Landſchaft im Charakter der römiſchen Berge, rechts
ein Hügel mit hohen Bäumen, an welchen ſich nach dem
durch's Meer abgeſchloſſenen Hintergrund höhere Felſen
ſchlieſsen; im Mittelgrund ſteiniges Rinnſal. Von rechts
her tritt Diana mit vier Nymphen aus dem Walde hervor,
einen Hirſch verfolgend, der am Bache zuſammenbricht.
— Bez.: H. D.

Leinwand, h. 0,44, br. 0,67.
Angekauft 1876.

407. H. FRANZ-DREBER. Herbſtmorgen im Sabiner-Gebirge.

Auf bewaldetem Felshügel des Mittelgrundes, hinter
welchem der höhere Gebirgszug aufſteigt, eine kleine
Ortſchaft; vorn, durch ſchmales Thal von ihr getrennt,
zu beiden Seiten zwei halbverfallene Häuslerwohnungen,
links an der Thür ein Mann und eine Frau mit Waſſer-
krug zu einer zweiten redend, die tiefer unten am Quell

150

mit Wafchen befchäftigt ift; gegenüber ein Holzfäller bei
der Arbeit und ein kleines Mädchen, das ein Schwein
füttert. Aus dem Thale fteigt der Herbftnebel langfam
durch die Wipfel der Bäume zu bewölktem Himmel auf.

Leinwand, h. 1,83, br. 2,69.

Angekauft 1876.

408. W. GENTZ. Einzug Sr. Kgl. Hoheit des
Kronprinzen von Preufsen in Jerufalem 1869.

Auf der Reife zur Eröffnung des Suez-Kanals hielt
der Kronprinz von Preufsen am 4. November 1869 feinen
Einzug in Jerufalem. Die Karawane war Tags zuvor von
Jaffa aufgebrochen und machte in dazu hergerichteten
Zelten eine Stunde vor Jerufalem Halt, um für den feier-
lichen Empfang, der dem fürftlichen Gafte bereitet werden
follte, den Schmuck anzulegen. Bis dahin waren dem
hohen Reifenden die in Jerufalem wohnenden Deutfchen
entgegengeritten, ebenfo die hohe Geiftlichkeit, der arme-
nifche Patriarch Jefaias, der fyrifche, koptifche, abeffy-
nifche Bifchof (der lateinifche wie der proteftantifche
waren zu Zeit abwefend), Vertreter fämmtlicher Con-
feffionen, Franziskaner, Jefuiten, die Synagogen-Vorfteher
und muhamedanifchen Priefter. Als befondere Huldigung
für den hohen Reifenden war zum Einzug nicht das Jaffa-
Thor, welches rechts liegen blieb, fondern das von Sa-
ladin erbaute Thor von Damascus auserfehen worden, in
deffen Nähe Gottfried von Bouillon einft gelagert hatte.
Dreifsig preufsifche Marinefoldaten, welche S. K. H. der
Kronprinz in Jaffa beritten gemacht, waren dem Zuge
vorausgeeilt und hatten fich mit den deutfchen Fahnen
unmittelbar am Thore aufgeftellt. Angeführt wurde der
Zug durch die Kawaffen (Polizeifoldaten) fämmtlicher
Confulate, von denen drei die norddeutfche, die preufsifche
und die Hausftandarte des Kronprinzen trugen. Der

151

Gemüfehändler, verfchiedenes Landvolk, eine Carrete mit Fäffern und ein Mönch mit einem Bauer im Gefpräch, links unter dem Thor zwei Frauen mit Kindern. — Bez.:

H. Harrer, Rom. 1876. Leinwand, h. 1,00, br. 0,72. *Angekauft 1876.*

411. H. HOFMANN. Chriftus predigt am See.
(Evang. Lucas V. 1—3.)

Chriftus im Nachen, in welchem die Fifcher Andreas und Johannes mit ihrem Vater fitzen, redet ftehend zum Volke, das am Ufer links fich gefammelt hat. Dem Kahne zunächft kniet eine Frau mit zwei Kindern, von denen das ältere ein Gefäfs trägt, während das jüngere fich nach einem Lämmchen umfchaut, welches neben dem im Vordergrund mit feinem Hunde gelagerten Hirten graft. Im Mittelgrund auf einer Erhöhung fitzen vier Frauen, mit inniger Hingabe den Worten des Heilandes laufchend; dicht hinter ihnen eine junge Mutter mit dem Säugling an der Bruft und eine Alte, die, auf ihre Tochter geftützt, herzukommt. An fie fchliefst fich eine Gruppe von vier Männern, welche die Worte des Predigers mit verfchiedener Empfindung aufnehmen. Von links her naht ein blinder Greis, von einem Knaben geführt, einer jungen Frau mit ihrem Kinde und zwei Männern voranfchreitend; drei andere gefellen fich im Mittelgrund zu den Verfammelten, während auf dem an einem Hain entlang führenden Wege von der Stadt her ein Trupp Wandernder kommt. Ganz vorn fpielen drei Kinder im feichten Uferwaffer, einen Fifch betrachtend, den fie gefangen haben. Nach rechts hin dehnt fich der See, auf welchem ein zweites Boot mit drei nach der Predigt herüber horchenden Schiffern hält. Heiterer Himmel mit flockigem Gewölk. — Bez.: H. Hofmann.

Leinwand, h. 2,15, br. 3,33. *Angekauft 1876.*

412. K. IRMER. Diekfee bei Gremsmühlen in Holftein.

Rechts der von Weiden auf niedrigem Damm um-
fchloffene See, in welchem eine Herde buntfarbiger Kühe
fteht; links die Strafse mit einigen Figuren belebt; im
Hintergrund Wiefenhügel mit Wald und einem Häuschen.
Bedeckter Abendhimmel. — Bez.: C. Irmer 76.

Leinwand, h. 1,00, br. 1,50.
Angekauft 1876.

413. J. A. KOCH. Klofter S. Francesco di Civi-tella im Sabiner-Gebirge.

Im Mittelgrund die Gebäude des Klofters, aus welchem
eine Proceffion hervorgeht; weiter vorn ein Gewäffer mit
Schwänen, im Vordergrund rechts neben verdorrtem
Eichbaum ein Sanctuarium, an welchem ein Mönch kniet;
hinter diefem ebenfalls knieend ein Hirt und fünf Frauen
mit zwei Kindern, denen fich noch eine fechfte mit ihrem
kleinen Mädchen zugefellt. Hinter der Gruppe und vorn
links Schafe und Ziegen. Im tieferen Mittelgrund er-
hebt fich hinter bewaldeten Hügeln das Gebirge, welches
mit dem Doppelkamm der fogen. Mammellen abfchliefst.
Sommerabend, heller Himmel. — Bez.: Jof. Koch aus
Tirol 1814.

(Vergleiche die Anficht des Klofters von der gegenüber-
liegenden Seite in Koch's römifchen Radierungen No. 2.)

Nufsbaumholz, h. 0,45, br. 0,57.
Angekauft 1876.

414. A. LEU. Öfchinenfee bei Kanderfteg im Kanton Bern.

Im Mittelgrund der See von faft fenkrechten Fels-
wänden eingefchloffen und überragt von den Gletfcher-
maffen der Blümli-Alp (genannt »weifse Frau«), von denen
Sturzbäche herabrinnen. Im Vordergrund flaches Ufer
mit Baumftämmen beftreut, rechts verwetterte Tannen;
in mittlerer Höhe Nebel. Staffage: Hirt mit Ziegen. —
Bez.: A. Leu 1876.



Leinwand, h. 1,60, br. 2,12.

Angekauft 1876.



415. A. METZENER. Caftello di Tenno bei Riva.

Die auf kahler Höhe gelegene Burg beherrfcht den
Eingang des Varone-Thales, welches in die Riviera von
Riva und Arco mündet und deffen fteile Felswände den
Hintergrund bilden, während nach rechts und nach vorn
hin fich Kulturland mit Olivenpflanzungen und Wein-
geländen terraffenförmig hinabzieht. Die Höhen find mit
Nebel umhüllt; Staffage: mehrere kleine Figuren. — Bez.:
A. Metzener 76.



Leinwand, h. 1,21, br. 1,75.

Angekauft 1876.



416. FR. PRELLER. Norwegifche Küfte.

Die zerklüfteten Granitmaffen von Skudesnaes in
Norwegen von ftarker Brandung umfpült bei dicht be-
decktem fturmbewegten Himmel. Im Mittelgrund das
verlaffene Wrack eines Fifcherbootes von Möven umflattert.
— Bez.: 18P53



Leinwand, h. 0,74, br. 0,98.

Angekauft 1876.



156

417. FR. PRELLER. Steierifche Landfchaft.

Blick in das Stubbaithal, deffen Felswände fich zu
beiden Seiten erheben und im Hintergrund zu höheren
fchneebedeckten Maffen aufthürmen; den Mittelgrund bildet
das mit Felsgeröll beftreute und von Nadelwaldungen um-
fäumte Bett des Fluffes, vorn gefchloffen durch zwei kräf-
tige Tannengruppen. Der Himmel von Gewittergewölk
umzogen. — Bez.: 18P53

Leinwand, h. 0,79, br. 0,98.
Angekauft 1876.
S. ferner II. Abth. No. 101—116.

418. W. SCHUCH. Aus der Zeit der fchweren Noth.

Ueber weite Haide im Charakter des Münfterlandes,
welche links von Kiefernwald begrenzt ift, zieht bei ein-
brechendem Abend und ftürmifchem Wetter ein Heerhaufe,
deffen Führer, an die Geftalten Herzog Chriftians (des
fogen. »tollen Braunfchweig«) und feiner Gefellen im
dreifsigjährigen Kriege erinnernd, fich in fcharfem Umrifs
von dem Glanzftreifen des Abendhimmels abheben; voran
eine Kanone, an welche zwei Gefangene gebunden find,
mühfam durch den weichen Sandboden gefchleppt, und
zwei Trabanten mit dem Spürhund. Im Hintergrund
links bezeichnet eine brennende Stadt die Spur des Zuges.
— Bez.: *W. Schuch 1876.*

Leinwand, h. 1,12, br. 1,95.
Angekauft 1876.

419. A. SEEL. Arabifcher Hof in Kairo.

Blick in den vom Wiederfchein des Abendhimmels
matt beleuchteten Hof eines Kaufherrnhaufes im älteren
Stadttheil von Kairo, deffen Mauern mit arabifchen Orna-
menten, Erker und Altan verfehen find. Unter dem

Thorweg rechts, durch welchen man auf eine ferne
Mofchee blickt, tränken zwei Fellah's ihre Efel; links die
Thür zu den Frauengemächern; vor diefer ein zur Diener-
fchaft gehöriger Neger, welcher bei der Gemüfehändlerin,
die im Hofe feilhält, Zwiebeln eingehandelt hat. — Bez.:
A. Seel. 76.

Leinwand, h. 1,28, br. 0,90.

Angekauft 1876.

420. G. Spangenberg. Der Zug des Todes.

Der Tod fchreitet als Mefsner der Proceffion der
Seelen voran, die er auf weitem Wege durch die Welt
mit feiner Glocke abgerufen. Dicht hinter und vor ihm
fünf Kinder, von denen zwei mit Kränzen im Haar den
Reigen beginnen, neben ihnen ein Mädchen im Schleier-
fchmuck der Firmung. Zu drei und drei folgt müden
Schrittes die unabfehbare Reihe, Männer und Frauen ver-
fchiedenen Alters und verfchiedenen Standes: Mühfelige,
Lebensfrifche, Verföhnte und Jammernde, unter ihnen der
Bifchof im Ornat, ein geharnifchter Ritter zu Rofs, Bürger
und Bauer, Alle in deutfcher Tracht des 16. Jahrhunderts,
von Raben geleitet, die unter tief niederhangenden Wolken
dem Zuge nachfliegen, während am Saum der Haide der
Tag erlifcht und am Himmel der Abendftern leuchtet.
Rechts fteht ein junger Landsknecht am Kreuzweg neben
dem Bildftock, Abfchied nehmend von der weinenden
Braut; gegenüber am Wege fitzt ein gebrechliches Weib in
fchwarzen Kleidern, vergeblich den vorüberfchreitenden
Todtenführer anflehend, der die Lebensmüde allein vergifst.

Bez.: *Gustav Spangenberg 1876.*

Leinwand, h. 1,57, br. 2,81.

Angekauft 1876.

S. ferner No. 350.

421. H. ZÜGEL. Schafe im Erlenhain.

Auf der Abdachung eines Rafenhügels liegen vor dünnem Erlengehölz zerftreute Gruppen Schafe mit Lämmern, bewacht von einem Hund und einem links am Waffer fitzenden Knaben. — Bez.: H. Zügel. München 75.

Leinwand, h. 0,45, br. 0,73.
Angekauft 1876.

422. K. SCHERRES. Ueberfchwemmung in Oft-preufsen.

Aus öder waflerdurchtränkter Ackerfläche erheben fich im Mittelgrund links zwei verlaffene Bauernhäufer und eine Scheune mit Zaunreften, umgeben von kahlen Eichen, Pappeln, Birken und gekappten Weiden; in der Ferne tauchen zwifchen einfamen Bäumen einige Hütten und eine Windmühle auf, während fich bis zu den am Horizonte wahrnehmbaren Hügeln die Waffermaffe dehnt, den regenfchweren kalt beleuchteten Himmel abfpiegelnd, den ein Zug Krähen melancholifch belebt. (Gemalt 1876.) — Bez.: C. Scherres.

Leinwand, h. 1,25, br. 2,28.
Farbendruck von O. Troitfch.
Angekauft 1876.

423. R. HENNEBERG. Der wilde Jäger.

(Nach Bürger's Ballade.)

Der wilde Jäger in rothem Wams mit dem in's Horn ftofsenden böfen Gefellen zur Seite bricht auf der Fährte des Hirfches in rafendem Lauf in ein Kornfeld ein, an deffen Gehege ein alter Bauer und feine Tochter vergebens um Schonung flehn. Drei andere Junker mit einer Edeldame folgen unmittelbar, im Vordergrund raft ein Trofsburfch auf dem Schecken nach, ein zweiter läuft abgefeffen neben feinem Pferde, der dritte hält die lechzende Meute; weiter nach rechts ein alter Piqueur und ein

Jäger zu Rofs; drei andere Waidgefellen und eine Ama-
zone ftürmen aus dem Mittelgrund links dem Zuge nach.
In der Ferne der hügeligen Landfchaft Schlofs und Ort-
fchaft, der Himmel durch Regenwolken verdüftert. —
Bez.: R. Henneberg 1856.



Leinwand, h. 1,33, br. 3,42.

Lithographie von C. Schultz.

Angekauft 1877.



424. R. HENNEBERG. Der »Verbrecher aus ver-
lorener Ehre«. (Nach Schiller's Novelle.)

Der Sonnenwirth fitzt nach feiner Ankunft in der
Räuberhöhle in dumpfem Brüten am Tifch, die freche
Margarethe lagert hinter ihm und bietet ihm Wein, die
fchüchterne Marie fchmiegt fich an feine Seite, während
der Führer der Bande mit einem zweiten Gefellen ihm
die Hand entgegenftreckt und ein am Boden lagernder
halbwüchfiger Burfche ihn beobachtet. Ein feifter Alter
mit verbundenem Auge bringt frifchen Trunk im Kruge
herbei, im Hintergrund rechts fchaut eine Cavaliergeftalt,
die Pfeife rauchend, der Scene zu, rechts taumeln zwei
betrunkene Strolche vorüber und im tiefen Hintergrund,
vom dunklen Abendhimmel und den Felfen der Höhle
abgehoben, tanzt andres Gefindel mit einer Dirne um's
Feuer. (Gemalt 1860.)



Leinwand, h. 1,96, br. 1,33.

Angekauft 1877.

S. ferner No. 118.



425. E. MAGNUS. Bildnifs Jenny Lind's

in weifsfeidenem, rund ausgefchnittenem ärmellofen
Kleide mit Halbkragen, auf rothem Sammtdivan fitzend,
die Hände übereinander im Schoofse ruhend, welcher mit



160



blauem Tuche bedeckt ift, nach rechts gewandt, aber nach links emporblickend, im kurzgefchnittenen Haar Rofen. (Knieftück.) Graubraunes Zimmer.



Leinwand, h. 1,15, br. 0,92.

Geftochen in Schab-Manier von H. Sagert.

Angekauft unter Betheiligung der Familie des Künftlers 1877.

S. ferner No. 216 und 217.



426. A. BURGER. Begräbnifs bei den Wenden im Spreewald.

Inmitten auf der ausgehobenen Gruft ein blumen-gefchmückter Sarg, über welchen drei Frauen in der weifsen Trauertracht der Spreewälder Wenden fich weinend beugen, hinter ihnen drei andere mit einem Kinde. Rechts der Prediger, welcher das Gebet fpricht, links vorn der Todtengräber und im Hintergrund zahlreiche Bauern und Bäuerinnen, in der Ferne Wald, zur Seite rechts die Kreuze des Friedhofs. — Bez.: Ad. Burger.



Leinwand, h. 0,76, br. 1,07

Angekauft 1877.



427. C. HOGUET. Stilleben.

Eine gefchlachtete weifse Truthenne und ein eiferner Keffel auf dem Küchenbrett liegend, dabei drei Zwiebeln und ein Zinnteller mit zwei Äpfeln, hinten links ein Topf; braune Wand. — Bez.:

Leinwand, h. 0,68, br. 1,00.
Angekauft 1877.



S. ferner No. 140 und 141.





161



428. ERNST FRIES. Stadt Heidelberg.

Blick von halber Höhe auf die Stadt und das Neckar-
thal zur Linken, rechts die Höhen mit der Schlofsruine.
Morgenbeleuchtung. — Bez.: 18 *ℱ* 29.

Leinwand, h. 0,58, br. 0,76.
Angekauft 1877.

429. ERNST FRIES. Schlofs Heidelberg.

Blick von den Höhen oberhalb der Schlofsruine über
diefe hinweg in's Thal des Neckar und in die Ferne. —
Bez.: 18 *ℱ* 29.

Leinwand, h. 0,58, br. 0,76.
Angekauft 1877.
S. ferner No. 79.

430. GEORG HESSE. Rhön-Landfchaft.

Öde Haide mit mäfsig aufragendem Felsrücken, im
Mittelgrund zwei Kiefern, nach rechts Blick in die däm-
mernde Ferne mit Flufs und Bergen. Abendftimmung.
Staffage: ein wandernder Mönch. — Bez.: G. Heffe 75
Berlin.

Leinwand, h. 1,05, br. 1,73.
Angekauft 1877.

431. WILHELM SCHIRMER. Strand bei Neapel.

Felshöhle an der Küfte von Sorrent mit Blick auf
das in der Morgenfonne fchimmernde Meer; rechts drei
neapolitanifche Schiffer im Kahn die Netze raffend, links
ein vierter ebenfo befchäftigt. (Gemalt 1864.)

Leinwand, h. 1,09, br. 1,09.
Angekauft 1877.
S. ferner No. 316 und 317.

432. CARL SEIFFERT. Blaue Grotte auf Capri.

Blick aus dem Grunde der Grotte gegen die Fels-
fpalte des Einganges, durch welche das Tageslicht ein-
ftrömt. Staffage: ein Nachen mit drei Figuren. — Bez.:
C. Seiffert, f. 1860.

Leinwand, h. 0,63, br. 0,80.

*Vermächtnifs I. K. H. der hochfeligen Frau Prinzeffin
Karl von Preufsen 1877.*

433. MAX SCHMIDT. Spreelandfchaft bei fchwülem Wetter.

Blick von Erkner aus über den Dameritz-See auf
die Spree und die Müggelsberge. Im Vorder- und Mittel-
grund die fchilfbedeckte und am Ufer dicht bewachfene
Wafferfläche, im Hintergrund einige Streifen Kiefernwald.
Grau umzogener Mittagshimmel. Staffage: links zwei
weidende Kühe, rechts ein im Nachen angelnder Fifcher.
— Bez.: *Max Schmidt* 1877. Leinwand, h. 1,08, br. 1,56.

Angekauft 1877.
Vgl. oben No. 321.

434. CHR. KRÖNER. Herbftlandfchaft mit Hochwild.

Herbftliches Waldthal bei Externftein im Teutoburger
Wald. Vorn rechts im Stoppelfeld ein junger jagdbarer
Hirfch mit einem Schmalthier, den Angriff eines ftärkeren
erwartend, welcher fchreiend aus dem Mittelgrund von
links her, wo feine fieben Thiere äfsen, auf ihn zukommt

und ihn zum Kampf herausfordert, während ein dritter in den Wald flieht, der fich im Hintergrund über das Thal und die Höhen erftreckt. Nebeliger Morgen; in der Luft zwei Raubvögel. — Bez.:

Ch. Kröner

Leinwand, h. 1,29, br. 1,88.
Angekauft 1877.

435. AD. LIER. Abend an der Ifar.

Blick über den durch ein Wehr befchränkten, vorn in feichten Lachen ausgetretenen Fluſs auf einzelne Gehöfte und den herbftlich gefärbten Wald der Höhenzüge des Hintergrundes, über welchen links die fchneebedeckten Häupter der bayrifchen Alpen emporragen. Rechts Ufer-damm mit Baumgarten und Häufern dahinter. Staffage: ein Knecht mit zweifpännigem Fuhrwerk. Abendlicht. — Bez.: *A. Lier.* Leinwand, h. 0,80, br. 1,70.
Angekauft 1877.

436. C. MALCHIN. Norddeutfche Landfchaft mit Schafherde.

Regendurchweichte Landftrafse, auf welcher eine Schafherde der im Hintergrund fichtbaren Dorffchaft zuzieht. Links Bufchwerk mit Kiefern durchfetzt, rechts ausgedehnte Haide. Abendlicht. —

Bez.: *C. Malchin. Weimar. 1877.*

Leinwand, h. 0,59, br. 0,92.
Angekauft 1877.

437. ANNA PETERS. Rofen und Trauben.

Ein Straufs Rofen und andere Sommerblumen in thönerner Vafe auf einer zum Theil von blauer Decke verhüllten Steinbrüftung aufgeftellt, auf welcher verfchieden-farbige Trauben und eine weifse Rofe liegen. — Bez.: Anna Peters.

Leinwand, h. 0,83, br. 0,64.
Angekauft 1877.

438. K. STEFFECK. Mutterftute mit Fohlen.

Eine Fuchs-Stute von links her aus dem Stalle tretend folgt ihrem gleichfarbigen Fohlen, welches · nach dem mit Holzgitter abgefchloffenen Weideplatz geht, von wo ein Schimmel herüberfchaut. — Bez.: C. Steffeck. (Gemalt 1877.)

Leinwand, h. 0,69, br. 0,81.
Angekauft 1877.
S. ferner No. 351 u. 352. .

439. FRITZ STURM. Oftfee.

Hohe See bei ftürmifchem Wetter. Im Mittelgrund links eine Gaffelbarke über Stag gehend, von Möven um-flattert, im Hintergrund eine zweite; am Himmel Regen-wolken.

Leinwand, h. 0,78, br. 1,30.
Angekauft 1877.

440. FRITZ STURM. Mittelländifches Meer.

Mäfsig bewegte See an der Küfte von Maffa bei Neapel, von wo links zahlreiche Segelboote, voraus ein Ruderboot mit einer Reifegefellfchaft, herbeifahren; im Hintergrund ein deutfches Vollfchiff und ein kleineres Boot unter Segel, in der Ferne ein Dampfer. Bedeckter Himmel. — Bez.: *Fr. Sturm Berlin.*

Leinwand, h. 0,78, br. 1,30.
Angekauft 1877.

441. GUSTAV KUNTZ. Italienifche Pilgerin.

Ein junges Mädchen in der Tracht der Landleute
aus den Abruzzen neigt fich, vom Rücken gefehen, mit
der Linken fich am Säulenftumpf haltend, die Rechte auf
die Betbank geftützt über diefe, um, das Knie auf den
Stein ftemmend, das links im Winkel angebrachte hölzerne
Krucifix zu küffen, neben welchem an der Mauer Refte
eines alten Frescobildes der Madonna fichtbar find. Rofen-
und Diftelgeftrüpp bedeckt den Boden, rechts liegen die
Sandalen und das buntftreifige Tuch der Pilgerin. — Bez.:

Guftav Kuntz Rom .1877

Leinwand, h. 0,76, br. 0,43.
Angekauft 1877.

442. E. HÜNTEN. Kampf mit franzöfifcher Reiterei bei Elfafshaufen während der Schlacht von Wörth am 6. Auguft 1870.

Den hier dargeftellten Moment der Schlacht, Nach-
mittag zwifchen 2 und 3 Uhr, welchem ein erfolglofer
Vorftofs der franzöfifchen Infanterie auf Elfafshaufen vor-
ausgegangen war, fchildert das deutfche Generalftabs-Werk
(Band I., S. 271) folgendermafsen:

»Die aus vier Küraffier-Regimentern beftehende Divifion
Bonnemains hatte fich aus ihrer anfänglichen Aufftellung
bei den Eberbachquellen in Folge einfchlagender Granaten
weiter nach rechts gezogen. Als der Befehl zum Angriff
kam, ftand die 1. Brigade (General Girard) rechts vor-
wärts der zweiten (General de Brauer) in einer Boden-
falte; beide Brigaden befanden fich in gefchloffener Eska-
dron-Colonne. Zu diefer Zeit waren die preufsifchen
Bataillone nach Abweifung des franzöfifchen Infanterie-
Angriffs gröfstentheils wieder gefammelt. Durch Elfafs-
haufen und über die nördlichen Anhöhen rückten fie dem

nach Fröfchweiler zurückweichenden Gegner nach, während
fich zu beiden Seiten des erftgenannten Dorfes im Ganzen
fieben Batterien des XI. Armee - Corps in Stellung be-
fanden. Das Attackenfeld, welches die Cavallerie-Divifion
Bonnemains vor fich hatte, war ein äufserft ungünftiges,
weil zahlreiche Gräben mit mannshohen Baumftämmen
an denfelben die Bewegung der Reitermaffen hinderten,
die Infanterie aber, in den mit Zäunen eingefafsten Hopfen-
und Weingärten Deckung fand. Diefe bildete deshalb
beim Anreiten der Cavallerie nur an wenigen Stellen
Knäuel; die Mehrzahl verblieb in ihrer augenblicklichen
Formation und empfing die Küraffiere mit verheerendem
Schnellfeuer, in welches die Batterien zuerft mit Granat-,
dann durch Kartätfchfeuer wirkfam eingriffen. So wurde
zunächft das fchwadronsweife attackierende 1. Küraffier-Re-
giment unter grofsem Verlufte zur Umkehr gezwungen,
nachdem es fchon vorher, durch einen Graben aufge-
halten, in's Stutzen gerathen war. Weiter links durch-
jagte das 4. Küraffier - Regiment eine Strecke von über
1000 Schritt, um eine günftige Stelle zu finden, wurde
aber gleichfalls vom Feuer des Gegners auseinander ge-
fprengt, ohne diefen überhaupt zu Geficht zu bekommen.
Der verwundete Regiments-Commandeur fiel dem 2. Ba-
taillon Regiments No. 58 in die Hände. Noch fchlimmeres
Loos traf die nun auftretende andere Cavallerie-Brigade.
Das in halben Regimentern attackierende 2. Küraffier-
Regiment verlor aufser fünf todten und vielen verwun-
deten Offizieren noch 129 Mann und 250 Pferde; beim
3. Küraffier-Regiment blieb der Oberft, und wiewohl es
nur zur Hälfte ins Feuer kam, hatte es 7 Offiziere, 70 Mann
und 70 Pferde todt und verwundet. Der Reft jagte nach
allen Richtungen hin auseinander. Bald nach diesem
Mifslingen des grofsen franzöfifchen Angriffs auf Elfafs-
haufen trafen die Spitzen der 2. Württembergifchen Bri-
gade dort ein.«

Im

Im Mittelgrund das 3. Pofenfche Infanterie-Regiment
No. 58, vermifcht mit einzelnen Mannfchaften des 87. Re-
giments, in Kompaniefront aufmarfchiert, die franzöfifche
Reiterei mit Schnellfeuer empfangend, deffen vernichtende
Wirkung man wahrnimmt. Hinter der Front der Kom-
mandant des kämpfenden Bataillons, Major Böttcher, zu
Pferde mit dem Horniften zur Seite; der Oberft des an-
ftürmenden feindlichen Küraffier-Regiments, Billet, wird
gefangen herzugeführt; links einige durchgebrochene oder
verfprengte Reiter, welche unfchädlich gemacht werden;
im Mittelgrunde rechts ein Bauernhaus, in deffen Um-
gebung eine preufsifche Batterie in Pofition geht. Von
links her greifen württembergifche Jäger in's Gefecht ein.
Den Vordergrund bildet ein franzöfifcher Verbandplatz
mit verwundeten und gefangenen Zuaven und Turco's. —
Bez.: *Emil Hünten 1877.*

Leinwand, h. 1,83, br. 3,80.
Angekauft nach Beftellung 1877.

443. HANS MAKART. Venedig huldigt der Katharina Cornaro.*)

Auf der mit rothen Teppichen überfpannten Vor-
treppe eines venezianifchen Palaftes thront Katharina Cor-
naro als erwählte Gattin des Königs von Cypern, Jakob
von Lufignan, gefchmückt mit reichen Brokatgewändern
und mit dem Diadem der Dogareffa, umgeben von ihren
Kammerfrauen, von denen die neben ihr fitzende ein
Kind hütet, welches mit dem Fächerfähnchen fpielend

*) Der im Bilde gefchilderte Vorgang ift eine freie Erfindung des
Künftlers, wie auch die von ihm gewählte Koftümbehandlung nicht der
Zeit Katharina Cornaro's, fondern einer fpäteren entfpricht. Geboren 1454
in Venedig, vermählte fich Katharina im J. 1470 mit König Jakob von
Cypern, welcher jedoch fchon 1473 ftarb. Sie regierte dann als Wittwe
noch ungefähr 12 Jahre lang, übergab darauf ihr Königreich der venezia-
nifchen Republik, kehrte in ihre Heimath zurück, lebte meift auf dem
Feftlande in Afolo, wo ihr Hof ein Sammelplatz auserlefener Künftler und
Gelehrter war, und ftarb im J. 1510 in Venedig.

die Stufen herabſteigt, während eine zweite vorgebeugt
nach der Herrin blickt und eine dritte unter dem Portale
des Palaſtes wartet, aus welchem eine Dienerin mit groſser
Fruchtſchüffel in hoch erhobenen Händen heraustritt.
Hinter Katharina ſteht als Vertreter der Signorie Venedig's
ihr Vater im Senatoren - Ornat und beobachtet zwei vor-
nehme Frauen, die auf den Stufen knieend der zu könig-
licher Würde erhobenen Landsgenoſſin Geſchenke bringen:
die erſte, zu der mit der Hand grüſsenden Katharina ge-
wendet, trägt eine koſtbare Chatulle; neben ihr kniet ein
junges Mädchen in lichtem Brokatkleid, auf ſilberner
Schüſſel weiſse Roſen darreichend; die zweite hat ihr
brünettes Töchterchen an ſich gedrückt, das gleichfalls
Roſen bereit hält; vor ihnen eine blonde Zofe, vom
Rücken geſehen, in olivengrünem Kleid knieend zur Seite
geneigt, um einen ſchweren Korb mit Blumen herzu-
zuſchieben. Hinter dieſer Gruppe im Schatten der Velarien
ein Mohr mit groſsem weiſsen Sonnenſchirm und ein
junger Ritter, welcher anderen Glückwünſchenden Platz
macht, die mit ihren Spenden aus dem von einer Renaiſſance-
Loggia geſchloſſenen Hintergrund nahen. Unmittelbar an
dieſe reiht ſich im Mittelgrund ein Männerpaar — ein
weiſsbärtiger Alter in Orientalentracht mit Turban und
ein venezianiſcher Edelmann in kräftigen Jahren — dem
Hochſitz Katharina's zuſchreitend; ihnen folgt eine licht-
blonde Frau mit ihrem Diener von der Straſse her, an
deren Zugang zwei Hellebardenträger aufgeſtellt ſind.
Den linken Vordergrund nimmt die zum Kanal herab-
führende Marmortreppe ein. Von dort herauf iſt eine
ſtattliche Levantinerin mit einer Vaſe auf der Achſel vor-
geſchritten, ihr nach auf den Stufen ein Mohr mit Koſt-
barkeiten in der Hand, indeſs ein junger Fiſcherburſche,
auf den Eckpfeiler der Treppe gelehnt, neugierig in die
Scene ſchauf. Den reich geſchmückten Sockel des am
andern Treppenrande aufgepflanzten Flaggenmaſtes haben

zwei Pagen erftiegen, von denen der oberfte die Man-
doline fpielt; unterhalb am Eckftein lehnt eine Dame,
welcher ein Knabe vom Waffer herauf eine Mufchel an-
bietet, und aus dem Hintergrund links naht im Segelboot
eine vornehme Venezianerin mit ihrem Gefolge. Vor den
Stufen der Freitreppe lagert ein dienendes Mädchen, welches
den Haushund umfafst hat, vorn rechts gleitet, von dem
phantaftifch aufgeputzten Barkenführer gelenkt, die Pracht-
gondel der Königin herbei.



Leinwand, h. 4,00, br. 10,60.
Radierung von W. Unger.
Angekauft 1877.



444. ED. OCKEL. Vier Bild-Entwürfe in Öl.

A. **Kühe am Feen-Teich** (mare-aux-fées bei
Fontainebleau) im Frühjahr.

Holz, h. 0,18, br. 0,34.

B. **Hochwild in der Schorfhaide.** Der Platz-
hirfch bei Sonnenaufgang im Herbft unter feinen
Kühen.

Malpappe, h. 0,24, br. 0,20.

C. **Kühe im Märkifchen Wald, Frühjahr.**

Malpappe, h. 0,2, br. 0,30.

D. **Herbftabend in der Mark mit fchreiendem
Brunfthirfch.**



Malpappe, h. 0,24, br. 0,35.
Angekauft 1878.



445. LUDWIG RICHTER. Landfchaft im Riefen-gebirge.

Im Mittelgrund ein von fchroffen Felfen umfchloffener
Teich auf dem Kamm des Gebirges, über welchen fchwere
Wetterwolken hinziehen, während die Ferne hell beleuchtet

170

ift. Vorn links ein alter Mann mit einem Waarenpack
auf dem Rücken, begleitet von einem Knaben und einem
Hunde. — Bez.: L. Richter, 1839.

Leinwand, h. o,63, br. o,88.

Angekauft 1878.

446. FRANZ ADAM. Kampf mit französischer
Reiterei bei Floing in der Schlacht von Sedan.

Angriff französischer Chaffeurs d'Afrique und Lanciers
auf die deutsche Infanterie zur Erzwingung eines Durch-
bruches für die in Sedan eingeschloffene französische Armee,
am Nachmittag des 1. September 1870.

Die Stellung der deutschen Truppen am Fuße des
Hügels beim Dorfe Floing gestattete, die feindliche
Reiterei in der Front und Flanke unter Feuer zu nehmen.
Im Rücken des Befchauers ift die Maas zu denken. Im
Vordergrunde vollzieht fich . der Anprall der Chaffeurs
d'Afrique, welche durch das Schnellfeuer zurückgeworfen
werden; im Mittelgrund jagt ein Lanciers-Regiment durch
das Dorf und wird durch das Flankenfeuer auseinander-
gefprengt; nur vereinzelten Reitern gelingt der Durch-
bruch; die Abficht des wiederholt erneuerten muthvollen
Angriffs fcheiterte gänzlich. (S. Generalftabs-Werk über
den deutsch - französischen Krieg, II, S. 1238 ff.) —
Bez.: Franz Adam 79.

Öl, Leinwand, h. 1,95, br. 3,98.

*Veränderte Wiederholung des Bildes im Befitze Sr. Hoheit
des Herzogs Georg von Sachfen-Meiningen.*

Angekauft nach Beftellung 1879.

S. ferner No. 8.

447. GR. V. BOCHMANN. Werft in Süd-Holland.

Hafenplatz mit ferner Stadt, die zum Theil durch die
Bäume des Mittelgrundes verdeckt wird; im Fahrwaſſer
links einzelne Boote und ein Floſs, rechts die Werft mit
einer Häuſergruppe und Werkſtätten, in denen Arbeiter
in mannigfaltiger Beſchäftigung und mehrere Weiber ſichtbar
ſind; ganz vorn ein Fuhrmann mit ſeinem Pferde, dem die
Frau das Eſſen gebracht hat, und verſchiedene Figuren-
gruppen am Strande. — Bez.: G. v. Bochmann 1878.

Öl, Leinwand, h. 0,97, br. 1,58.

*Angekauft 1878.*

448. A. BÖCKLIN. Gefilde der Seligen.

Phantaſtiſche Landſchaft mit ſchroffer Felshalde zur
Rechten, von dunklem Gewäſſer beſpült, welches nach
links hin mit flachem Raſenufer abſchlieſst und den Blick
durch Pappelgebüſch hindurch auf die von der Frühſonne
angeleuchtete Gebirgsferne freiläſst. Durch die von
Schwänen durchfurchte Fluth ſchreitet ein Centaur, auf
ſeinem Rücken ein jugendliches Weib tragend, das von
zwei aus dem Schilf auftauchenden Sirenen geneckt, nach
dem Geſtade umſchaut, wo ein im Gras gelagertes Paar
und weiterhin ein Reigen ſeliger Geſtalten um den Altar
verſammelt ihrer harren. — Bez.: A. BÖCKLIN 1878.

Leinwand, Firniſsfarbe, h. 1,70, br. 2,50.

*Angekauft nach Beſtellung 1878.*

449. JOSEF BRANDT. Tartaren-Kampf.

Epiſode aus den Raubzügen der Tartaren in Ungarn,
Siebenbürgen und Polen zu Anfang des 17. Jahrhunderts.
Der dargeſtellte Vorgang iſt den Schilderungen des Tar-
taren-Einfalles unter Khan Kantimir im Jahre 1624 ent-
lehnt. Nachdem die aſiatiſchen Horden in Polen ein-
gebrochen waren und ihren Raub nebſt 40,000 Gefangenen,

172

welche in die türkifche Sklaverei verkauft werden follten, bereits bis an den Flufs Dniefter mitgefchleppt, wurden fie dort bei Martynów von den Polen unter deren Feldherrn Koniecpolski ereilt und überwältigt.

Öl, Leinwand, h. 1,78, br. 4,50.

Angekauft nach Beftellung 1878.

S. ferner No. 41.

450. R. v. DEUTSCH. Entführung der Helena.

Beim Strahl der Morgenfonne ift Paris mit feinem fchönen Raub am Geftade des Meeres angelangt und hebt die willenlofe Helena auf feinen Armen in den Kahn, den ein brauner Sklave am Ufer fefthält und der Fährmann in See zu lenken bereit ift, während am Lande eine Dienerin Wacht hält. — Bez.: R. v. Deutfch.

Leinwand, h. 3,05, br. 2,20.

Angekauft 1879.

451. E. DÜCKER. Landfchaft von Rügen.

Frei behandelte Anficht der Ortfchaft Mönchgut auf der Infel Rügen mit der Bucht bei aufgehendem Vollmond. Bez.: E. Dücker 1878.

Öl, Leinwand, h. 1,08, br. 1,68.

Angekauft 1878.

452. ANSELM FEUERBACH. Gaftmahl des Platon.

Platon's Dialog »Sympofion« (das Gaftmahl) fchildert eine Zufammenkunft verfchiedener Freunde und Schüler des Sokrates im Haufe des Agathon, welcher feinen erften Erfolg als Schaufpieldichter durch einen Feftfchmaus feiert. Zugegen find aufser Sokrates und Agathon der Dichter Ariftophanes, der Arzt Eryximachos, Phädros, Paufanias und der Erzähler des Vorganges Ariftodemos. Philo-

fophifche Gefpräche bilden die Unterhaltung und zwar
wird über den Begriff des »Eros« gehandelt, auf welchen
jeder der Gäfte nach feiner Auffaffung eine Lobrede zu
halten hat. Nachdem Sokrates als der letzte Redner feine
tieffinnigen Gedanken über das Wefen der Liebe dargelegt
hat, erfchallt Lärm von der Strafse her. Alkibiades er-
fcheint weinfelig auf der Schwelle; umgeben und geftützt
von den ihn geleitenden Mädchen und Sklaven, begrüfst
er den Wirth Agathon, um fich fodann, von diefem ge-
laden, am Tifche niederzulaffen und mit glühender Beredt-
famkeit den geliebten Lehrer Sokrates zu preifen. — Diefen
Wendepunkt hat unfer Bild zum Gegenftand. — Die ge-
malte Umrahmung deffelben zeigt Stier- und Widderfchädel,
Masken, Leier und anderes Schmuckgeräth, durch Blumen
und Fruchtfchnüre verbunden. — Bez.: FEUERBACH R.
73. (Rom, 1873.)

(Die Compofition ift veränderte Wiederholung eines
im Jahre 1867 vom Künftler gemalten Bildes, welches fich
im Privatbefitz des Fräulein Röhrfen in Hannover befindet.)

Leinwand, h. 4,00, br. 7,50.
Angekauft 1878.
S. ferner No. 473, 474 und 475.

453. ALBERT HERTEL. Küfte bei Genua.

Bucht unterhalb Nervi in der Nähe von Genua bei
ftarker Brandung unter abziehendem Gewitter. — Bez.:
Alb. Hertel. Nervi. Firenze 1878.

Leinwand, h. 0,80, br. 1,60.
Angekauft 1878.

454. GRAF v. KALCKREUTH. Nachmittag im Hochgebirge.

Frei behandelte Anficht ˙der Rofenlaui-Gletfcher in der Schweiz. — Bez.: Kalckreuth. 1878.

Leinwand, h. 1,58, br. 2,20.
Angekauft 1878.
Vgl. oben die Bilder No. 157 und 158.

455. FRANZ LENBACH. Bildnifs des General-Feldmarfchalls Grafen v. Moltke.

Lebensgrofses Bruftbild.
Angekauft 1879.
S. ferner No. 472.

456. KARL LUDWIG. St. Gotthard-Pafs.

Anficht der Pafshöhe mit dem Hofpiz von der Süd-feite aus in freier Behandlung. Vorn der in das Val Tremolo abfliefsende Teffin, links der Gipfel der Fibia, rechts der Granitboden in der Richtung nach dem Reufs-Thale. — Bez.: Karl Ludwig. Stuttgart.

Leinwand, h. 1,48, br. 2,22.
Angekauft 1878.

457. ED. MEYERHEIM. Erzählerin auf der Bleiche.

Am Flufs vor einer kleinen mitteldeutfchen Stadt, zu welcher eine Brücke führt, find Bleicherinnen mit der Wäfche befchäftigt; im Vordergrund fitzt eine junge Frau im Grafe, deren Erzählungen zwei kleine Mädchen und ein Knabe laufchen, während neben ihr zwei andere Jungen fich balgen. — Bez.: F. E. Meyerheim 1846.

Leinwand, h. 0,30, br. 0,43.
Angekauft 1879.
Vgl. ferner No. 224 und 467.

458. O. ODEBRECHT. Der Watzmann.

Anficht des Königs-Sees mit dem Watzmann bei
Mondfchein. — Bez.: Odebrecht 1860.

Leinwand, h. 0,55, br. 0,85.
Gefchenk der Mutter des Künftlers 1878.

459. K. RODDE. Thaleinfamkeit.

Anficht der Thalfchlucht bei Fachingen an der Lahn,
Kalkfelfen mit Mühle in Abendftimmung.

Leinwand, h. 1,37, br. 2,02.
Angekauft 1879.

460. H. SCHLÖSSER. Pandora vor Prometheus und Epimetheus.

Von Hermes geleitet tritt Pandora mit dem verhängnifs-
vollen Gefäfse, welches die Quälgeifter des Menfchen-
gefchlechtes birgt, vor den jungen Epimetheus, den der
Bruder Prometheus warnt.

Nach der Auffaffung des Hefiod liefs Zeus im Zorn
über den von Prometheus verübten Feuerraub den Männern
zum Unheil durch Hephäftos das Weib bilden. Aphrodite
verlieh ihr den Liebreiz, Athene die Kunftfertigkeit, Hermes
die bethörende Schlauheit. So ausgeftattet wurde die »All-
begabte« (Pandora) mit der geheimnifsvollen Gabe dem
Epimetheus zugeführt, der, taub gegen des Bruders Mah-
nung, in Liebe zu ihr entbrennt:

Arglos nahm er fie auf, im Befitze erkannt' er das
Unheil.
Glücklich lebten vordem die Bewohner der prangenden
Erde,
Krankheit quälte fie nicht, noch der Arbeit zehrende Mühfal,

176

Aber geheimnifs-lüftern erhob vom verfchloffnen Gefäfse
Jetzo den Deckel das Weib — und heraus quoll Jammer
und Elend;
Einzig die Hoffnung verblieb in dem unzerbrechlichen Haufe.

Bez.: H. Schlöffer, 1878.
Leinwand, h. 2,16, br. 3,23.
Angekauft nach Beftellung 1878.

461. P. SCHOBELT. Venus und Bellona.

Allegorifche Darftellung des Kampfes zwifchen Pflicht
und Liebe: Ein jugendlicher Held, an der Seite eines
göttlichen Weibes lagernd, die ihm, von Amoretten be-
dient, Liebeswonne und Behagen gewährt, wird plötzlich
aufgefchreckt durch die Erfcheinung Bellona's, welche auf
wildem Gefpann am Himmel dahinjagt und ihn mahnend
in's Kampfgetümmel ruft. — Bez.: P. SCHOBELT, ROM.
Leinwand, h. 2,43, br. 2,94.
Angekauft nach Beftellung 1879.

462. TH. HOSEMANN. Sandfuhrmann in der Mark.

Auf fandiger Strafse unweit Berlin's fährt ein Sand-
fuhrmann im einfpännigen leeren Rüftwagen dem Hinter-
grunde zu, während der Ausrufer, der fich hinten aufgefetzt
und einen feiner Stiefel auf die Wagenrunge gefteckt hat,
das eingenommene Geld zählt; ein Milchkarren, mit zwei
Hunden befpahnt, von einem quer darin fitzenden Jungen
getrieben, eilt rechts an ihnen vorüber der Stadt zu. Im
Mittelgrund zwei kleine Figuren. Blick über die von
einzelnen Häufern, dünnem Baumwuchs und Windmühlen
gefäumte öde Fläche. — Bez.:

Leinwand, h. 0,60, br. 0,84. 18 ℋℭ 55.
Angekauft 1879.

463. L. BOKELMANN. Teſtaments-Eröffnung.

In einem Salon, welcher mit reicher Holztäfelung,
koſtbaren Tapeten, Teppichen, Möbeln und Schränken
ſowie mit feinen Schmuckgeräthen verſchiedener Art in
modernem Geſchmack ausgeſtattet iſt, ſind die Verwandten
eines kürzlich verſtorbenen Junggeſellen verſammelt, um
der Eröffnung des Teſtamentes beizuwohnen. Der Rechts-
gelehrte im Pelz rechts am langen Mittelfisch quervor
fitzend, hat die Vorleſung des Schriftſtückes ſoeben beendet.
Hinter ſeinem Stuhle ſtehen zwei Männer in ruhigem Ge-
ſpräch; ein älterer Herr im Pelzrock mit zwei Damen
und ein zweiter, der ihnen gegenüber am Tiſche mit ſeiner
jungen Tochter ebenfalls betroffen aufhorcht, drängen ſich
heran, um ſich des Vernommenen zu vergewiſſern, während
ein von Mutter und Tante mit ſtillem Triumph betrachtetes
kleines Mädchen jenſeits des Tiſches, welches durch den
Erblaſſer am reichlichſten bedacht worden, die Glück-
wünſche der vor ihr fitzenden Grofsmutter empfängt. In
der Fenſterniſche links fitzen ein Herr und eine Dame
einander gegenüber in ernſter Überlegung, hinter ihnen
in der dunklen Zimmerecke ein junger Mann und ein
Mädchen im Geſpräch, die Blicke nach vorn gerichtet
auf einen alten Herrn, welcher mit verhaltenem Unwillen
zu ſeiner Tochter ſpricht, einer jungen Dame in elegantem
Anzug, welche ihm geſpannt zuhört. Durch die mit
Portièren verhangene offene Thür des Mittelgrundes blickt
man in ein anſtofsendes, entſprechend dekoriertes Zimmer,
in welches ſich zwei alte Herren und eine alte Frau mit
ihrer Tochter zur Berathung zurückgezogen haben. — Ge-
malt 1879.

Leinwand, h. 0,93, br. 1,28.

Angekauft aus dem Kiſs'ſchen Stiftungsfond 1879.

464. O. v. KAMEKE. St. Gotthard-Strafse.

Anficht des Süd-Abhanges der Strafse in der Nähe der erften Cantoniera. Im Hintergrund die Abfälle des Saffo di San Gottardo. Staffage: ein dreifpänniger Fracht-wagen zu Thal fahrend. — Bez.: O. v. Kameke.

Leinwand, h. 0,93, br. 1,33.
Angekauft 1879.

465. H. ESCHKE. Leuchtthurm auf der Klippe bei Mondfchein.

Schottifche Küfte bei ftark brandender See (Motiv aus dem Sound of Mull, Hochfchottland). Rechts die fteile Klippe, darauf der Leuchtthurm mit dem Wächterhäuschen und der Bockbrücke. Mondnacht bei weifsflockig bewölktem Himmel. Im Hintergrunde ein Schiff. — Bez.: Hermann Efchke 1879.

Leinwand, h. 1,56, br. 1,25.
Angekauft 1879.

466. J. SCHEURENBERG. »Der Tag des Herrn.«

Ein Mädchen im weifsen Kleid und Schleier der Confirmandin, das Gebetbuch in den gefalteten Händen, geht nach der erften Abendmahlsfeier zur Heimath zurück, geleitet von der Mutter, einer fchlichten Frau in Wittwen-tracht, die ebenfalls ein Gebetbuch trägt und zu der jün-geren Tochter fpricht, welche ihren Arm unterfafst und zu ihr auffchaut. Zu beiden Seiten der Dorfftrafse Rafen-flächen im Frühlingsgrün und blühende Obftbäume, im Hintergrund die Stadt (Motiv von Ratingen bei Düffeldorf).

Leinwand, h. 0,95, br. 1,44.
Angekauft 1879.

467. ED. MEYERHEIM. Kinder in der Hausthür.

In der Thür eines Bauernhaufes, in deffen Flur die
Bäuerin beim Buttern befchäftigt ift, fitzen deren Kinder,
ein Mädchen von etwa fünf Jahren, welches die Blech-
pfanne mit dem Efslöffel auskratzt, und ein kleinerer Knabe,
der die dabei abfallenden Biffen verzehrt. Hahn und Henne
find begierig herbeigekommen. — Bez.: F. E. Meyer-
heim 1852.

Leinwand, h. 0,44, br. 0,35.
In Schabmanier geftochen von Max Schwindt.
*Angekauft aus der weiland v. Jakobs'fchen Sammlung
in Potsdam 1880.*
S. ferner No. 224 und 457.

468. O. KIRBERG. Ein Opfer der See.

Ein holländifcher Seemann, der im Dienfte den Tod
gefunden hat, ift der Wittwe in's Haus gebracht worden.
Weinend hat fie fich über die Leiche geworfen und ringt
nach Faffung, indem fie das Geficht an der Wand ver-
birgt. Ein halbwüchfiges Mädchen mit dem kleinen Sohn
des Todten auf dem Arm fchaut fprachlos zu; vom Flur
her naht die Grofsmutter und eine andere Frau mit einem
Knaben, während zwei Lootfen im Hintergrund über den
Vorgang fprechen. Vorn links fitzt der greife Vater des
Verunglückten im Lehnftuhl; zwei Seeleute find zu ihm
getreten: der eine legt ihm die Hand beruhigend auf die
Schulter, der andere fteht bekümmert daneben, beide um-
fchauend nach der klagenden Frau. Das Zimmer ift mit
Kacheln, Holzverkleidung, feemännifchem Geräth und
einzelnen Bildern ausgeftattet. — Bez.: Otto Kirberg
Dsdrf. 1879.

Leinwand, h. 1,40, br. 1,90.
Angekauft 1879.

469. K. Fr. Lessing. Klofterfriedhof im Schnee.

Vor der Chorfeite einer romanifchen Kirche, welche von hohen Tannen umgeben ift, find die tiefverfchneiten Grabfteine und Kreuze des Friedhofes verftreut; inmitten derfelben eine frifch ausgehobene Gruft, neben welcher der Bruder Todtengräber, ein Kapuziner, in ernfte Gedanken verloren fteht, der Feier laufchend, die fich in der erleuchteten Kirche vollzieht. — Bez.: C. F. L. 1833.

Leinwand, h. 0,61, br. 0,53.

Angekauft aus der weiland v. Jakobs'fchen Sammlung 1880.
S. ferner No. 202—208 und 392.

470. Fr. Dielmann. Rheinifches Bauerngehöft.

Blick in einen Bauerhof zu Maienfchofs an der Ahr: rechts das Haus mit der Freitreppe, gegenüber die Scheune, im Hintergrund höher gelegene Häufer umgeben von Bäumen und Gefträuch, dicht an den Felfen angebaut. Im Hofraum fchirrt ein Knecht die Ochfen an den Wagen, während ein dabeifitzender alter Mann mit einem Kinde und eine Frau mit einem andern von der Treppe aus zufehen, auf deren unterfter Stufe noch zwei Kinder fitzen. —

Leinwand, h. 0,45, br. 0,38.

Bez.: 18 35. *Angekauft aus der weiland v. Jabobs'fchen Sammlung 1880.*

471. H. von Angeli. Bildnifs des General-Feldmarfchalls Freiherrn von Manteuffel.

Knieftück, lebensgrofs, aufrecht ftehend, baarhäuptig, den Blick etwas nach links gewendet, die unbekleidete rechte Hand über der linken auf den Stock geftützt; hellblaue Uniform des Generals der Kavallerie und Überrock mit aufgefchlagenen Rabatten. — Bez.: H. v. Angeli 1879.

Leinwand, h. 1,35, br. 0,90.

Angekauft nach Beftellung 1880.

472. Fr. Lenbach. Bildnifs des Reichskanzlers Fürften von Bismarck.

Knieftück, lebensgrofs, aufrecht ftehend, den Blick gradaus auf den Befchauer gerichtet, die Hände mit dem Filzhut vor fich auf die Lehne eines rothbraunen Stuhles gelegt, im fchwarzen Hauskleid mit weifser Halsbinde.

Leinwand, h. 1,38. br. 1,00.

Angekauft nach Beftellung 1880.

473. A. Feuerbach. Medea zur Flucht gerüftet.

Medea, von Jafon verftofsen, will mit ihren Kindern aus Korinth entfliehen. Sie fteht am fchroffen Geftade des Meeres, den kleinften Knaben im Arme, den älteren an der Hand haltend und wartet die Arbeit der Schiffsleute ab, welche das Boot in's Fahrwaffer ftofsen; links im Hintergrunde fitzt eine Magd, das Geficht kummervoll in den Händen verbergend; am Himmel jagen Regenwolken.

Ölfkizze, Leinwand, h. 1,20, br. 2,65.

(Erfter Entwurf zu dem im Jahre 1870 mit wefentlichen Veränderungen ausgefuhrten grofsen Olgemälde in der Neuen Pinakothek zu München.)

Angekauft 1880.

474. A. Feuerbach. Amazonen-Schlacht.

Auf öder Hochebene, die fchroff in's Meer abftürzt, find hellenifche Krieger im Kampfe mit Amazonen begriffen: vorn wildes Gewühl von Reiterinnen und ihren zu Fufs kämpfenden Feinden, denen von links her andere zuziehen, während höher oben ein Schwarm Fliehender, von Gegnern gedrängt, das Weite fucht; Verwundete und Gefchlagene ftreben dem Schiffe zu, das nahe am Ufer liegt und um welches von Neuem geftritten wird.

(Entwurf zu der mit wefentlichen Veränderungen im Jahre 1873 in lebensgrofsen Figuren ausgeführten Compofition.)

Ölfkizze, Leinwand, h. 1,20, br. 2,77.

Angekauft 1880.

475. A. FEUERBACH. »Concert.«

In einer Bogenhalle von reicher Renaiffance-Architektur mit Goldgrund ftehen vier Jungfrauen in italienifchem Ideal-koftüm: die erfte auffchauend mit der Geige, die zweite, den Blick zu Boden gewandt, in die Laute greifend, hinter ihnen die beiden anderen mit Viola und Cello. — Bez.: *æ*. 78.

Unvollendetes Ölbild, Leinwand, h. 2,84, br. 1,75.
Gefchenk der Mutter des Künftlers, Frau verw. Hofrath
Feuerbach in Nürnberg, 1880.

476. FERD. BELLERMANN. Die Guácharo-Höhle auf den Cordilleren von Venezuela bei ihrer Erforfchung durch Alex. v. Humboldt im Jahre 1799.

Die Guácharo-Höhle — benannt nach den fetten Nachtvögeln (Steatornis caripenfis), welche zahllos in ihr niften — liegt feitab vom Thal von Caripe im tiefen Urwald, deffen Palmen und Cecropien, feftonartig ver-bunden und überwuchert von Lianen und durchwachfen von mächtigen Farren, die Scenerie bilden. Im Mittel-grund öffnet fich der 70 Fufs hohe und 80 Fufs breite Eingang der Höhle, die fich mit ihrer phantaftifchen Stalaktidendecke in gleichmäfsiger Ausdehnung über 1400 Fufs tief in den Rumpf der Cordilleren hineinerftreckt und aus welcher der Guácharo-Bach hervorftrömt. — Humboldt, begleitet von Bonpland und den Miffionaren von Caripe, ift mit Hilfe von Chaimas-Indianern bis an den Sturzbach vorgedrungen, welcher durch Baumftämme überbrückt werden foll. — Bez.: Ferd. Bellermann

Leinwand, h. 1,46, br. 1,85.
Angekauft 1880.

477. FRIEDERIKE O'CONNELL, geb. MIETE.
Frauen-Bildnifs.

Bruftbild einer hellblonden jungen Dame mit fchwarzem
Band im Haar, in eckig ausgefchnittenem fchwarzen Kleide,
die Arme unter der Bruft zufammengelegt, freundlich
gradaus fchauend, volle Vorderanficht. Hintergrund land-
fchaftlich. — Bez.: F. O'Connell.

Leinwand, h. 0,92, br. 0,73.

Angekauft 1880.

478. GEORG REIMER. »Complimente.«

In einem Rokoko-Vorzimmer, deffen Hinterwand mit
einem Damen-Bildnifs gefchmückt ift, begegnen fich zwei
Cavaliere in der Tracht des 18. Jahrh. an der Eingangs-
thür des Zimmers zur Rechten und becomplimentieren
fich um den Vortritt. — Bez.: G. Reimer.

Leinwand, h. 0,44, br. 0,32.

*Gefchenk der Mutter des Künftlers Frau Johanna Reimer
in Berlin, 1880.*

479. L. KOLITZ. Scene aus dem Gefecht bei Vendôme, Januar 1871.

In Höhe eines in Pofition verlaffenen franzöfifchen Ge-
fchützes etabliert fich eine preufsifche Schützenlinie. Der
Offizier, welcher den aus dem nahen Gehölz hervorbrechen-
den Zug führt, legt den Säbel über die genommene
Kanone und beobachtet ftehend das Vorterrain, in welches das
Gefecht fich hinzieht; die Bedienung des Gefchützes ift theils
gefallen, theils verwundet. Sonnenuntergang.

Leinwand h. 1,10, br. 1,56.

Angekauft 1880.

479ª. L. KOLITZ. Aus den Kämpfen um Metz 1870.

Vorgehen preufsifcher Referve-Infanterie in die Schützen-
linie. (Skizze.) Leinwand h. 65, br. 99.

Gefchenkt 1880.

480. LEON POHLE. Bildnifs Ludwig Richter's.

Der Meifter fitzt in fchwarzer Kleidung mit Pelz-
überrock an dem mit Büchern und Malgeräth bedeckten
Tifche, auf welchem aufserdem ein Glas mit Frühlings-
blumen und eine italienifche Flafche mit Weidenknospen
fteht, vor dem Reisbret und ·fchaut, mit dem Bleiftift in
der Hand, finnend nach aufsen. Hinter ihm die Staffelei
mit aufgefpannter Leinwand; am Boden Mappen, Bücher
und ein Teppich. — Bez.: Leon Pohle Dresden 1880.

Leinwand, h. 1,00, br. 0,75.

Angekauft nach Beftellung 1880.

481. A. MENZEL. Krönung Sr. Maj. des Königs Wilhelm zu Königsberg 1861.

(Erfter Entwurf zu dem i. J. 1865 vollendeten grofsen Gemälde im Königl. Schloffe zu Berlin.)

Diefe unmittelbar nach dem Ereignifs entworfene
Skizze gibt die Krönungsfeierlichkeit genau dem wirk-
lichen Hergang und der damaligen Figuren-Gruppierung
entfprechend in dem Augenblicke wieder, in welchem
Se. Maj. der König das Scepter ergreift; im Vordergrund,
unmittelbar vor der Tribüne des Herrenhaufes, auf welcher
der Künftler feinen Standort gewählt hatte, ftehen die
Prinzen des Königl. Haufes, die Staatsminifter und die
Ritter des Schwarzen Adler-Ordens. — Bez.: Menzel 1861.

Ölfkizze. Leinwand, h. 0,74, br. 1,00.

Angekauft 1880.

(Bei der Ausführung des auf Allerhöchften Befehl ge-
malten grofsen Bildes hat der Künftler zwar den Stand-
punkt, von welchem aus die Skizze gedacht ift, im Wefent-
lichen feftgehalten, wählte jedoch für die Hauptfigur den
Moment, in welchem Se. Majeftät der König das Reichs-
fchwert erhebt, und fah fich zur Vermeidung der Rücken-

185

anfichten bei den Gruppen des Vordergrundes genöthigt, diefen eine mehr feitliche Auffftellung zu geben.)

Sämmtliche Naturftudien Menzel's an Bildniffen, örtlichen Einzelheiten, Schmuckgegenftänden u. a. — ungefähr 200 Blatt —, bei deren Aufnahme ihm z. Th. Fritz Werner zur Hand ging, find ebenfalls Eigenthum der National-Galerie und werden in der Handzeichnungs-Sammlung aufbewahrt.

482. V. BROŽIK. Die Gefandtfchaft König Ladislaw's von Ungarn und Böhmen bei der Brautwerbung am Hofe Karls VII. von Frankreich (1457).

Der jugendliche König Ladislaw von Ungarn und Böhmen ordnete im Oktober 1457 eine überaus glänzende Gefandt-fchaft (700 Pferde und 26 Wagen) nach Frankreich ab, um feine Werbung um die Hand der Prinzeffin Magdalena und die Heimholung der Braut zu bewirken. Unter den Ab-gefandten befanden fich der Erzbifchof von Kolotfcha und der Bifchof von Paffau, zahlreiche ungarifche, böhmifche und öfterreichifche Edelleute fowie adelige Frauen. Die Audienz fand vor dem ebendamals kaum genefenen Könige Karl VII. und feiner Gemahlin in der derzeitigen Refidenz zu Tours ftatt.

Zur Linken auf dem Thron das Königspaar, umgeben von hohen geiftlichen und weltlichen Würdenträgern und dem Staatsfekretär, welcher den Akt aufnimmt; vor ihnen die 15jährige Prinzeffin, welche ftehend die Anfprache der Gefandten anhört. Diefe, geführt von einem böhmifchen Geiftlichen und einem ungarifchen Magnaten, find durch die rechts im Hintergrund fichtbare Thür in den Saal getreten und bringen die Gefchenke.

(Während der Feftlichkeiten am franzöfifchen Hofe ftarb der König Ladislaw, fodafs die politifchen Pläne, welche an das durch die Ehe gefchloffene Bündnifs der öftlichften und der weftlichften europäifchen Macht fich knüpften, zunichte wurden.) Bez.: Vacslav Brozik. Paris 1878.

Leinwand h. 3,21, br. 5,00.

Gefchenk des Herrn Baron Emil v. Erlanger in Paris 1880.

483. G. HÖHN. Überſchwemmung im Deſſauer Park.

Der winterliche Eichenforſt bei Deſſau bei Hochwaſſer; Staffage ein Rudel Edelhirſche, welche den überſchwemmten Weg paſſieren. — Bez.: G. Höhn. 1879.

Leinwand h. 1,15, br. 1,57.

Angekauft 1880.

484. ANTON GRAFF. Weibliches Bildniſs.

Bruſtbild einer Dame (angeblich der Gattin des Künſt-lers) in bürgerlicher Tracht um 1800, Vorderanſicht.

Leinwand h. 0,70, br. 0,55.

Angekauft 1881.

485. ED. V. GEBHARDT. Die Himmelfahrt Chriſti.

Chriſtus auf der Wolke ſtehend entſchwebt mit weh-müthig ſegnender Abſchiedsgeberde den um Maria und die heiligen Frauen verſammelten, ſtaunend und anbetend empor-ſchauenden Jüngern und Freunden. (Im Mittelgrund links die Bildniſſe des Malers und des Prof. W. Sohn.)

Bez.: Eduard Gebhardt

mdccclxxxi

Leinwand h. 3,42, br. 2,22.

Angekauft 1881.

486. EUGEN BRACHT. Abenddämmerung am todten Meer.

Der dargeſtellte weſtliche, den Felsterraſſen des Ge-birges von Moab gegenüberliegende Uferrand des todten Meeres iſt das Engedi des Alten Teſtaments (Ain Djiddi, Ziegenquell), wohin David ſich zurückzog (ſ. I. Samuelis 24) und den verfolgenden Saul verſchonte. Das Gebirge fällt hier bei einer durchſchnittlichen Höhe von 1000 Fuſs ſteil zum Meere ab und läſst nur ſchmale Uferſtreifen frei. Aus Zeiten, in denen die Waſſer des Meeres höher ſtanden, hat ſich rings an ſeinen Ufern entlang eine Fluthmarke von

geftrandeten Hölzern (Seyal-Akazien und Palmen) erhalten,
deren gebleichte Stämme gefpenftifch verftreut liegen. —
Auf einer höheren Terraffe befindet fich eine Oafe mit Ruinen
einer alten amoritifchen Stadt. Bewohnt ift die Gegend
jetzt nicht; nur zur Zeit der Feldbeftellung und Ernte
halten fich Beduinenfamilien dort auf und haufen in den
Felshöhlen. Staffage: Raftende Beduinen.



Bez.: Eugen Bracht. Karlsruhe 1881.

Leinwand h. 1,11, br. 1,99.

Angekauft 1881.



487. L. KNAUS. Bildnifs des Prof. Th. Mommfen.

Ganze Figur in halber Lebensgrösse am Arbeitstifche
fitzend und im Schreiben innehaltend; der Tifch ift mit
Büchern und verfchiedenem Studienmaterial bedeckt, da-
neben eine Büfte Cäfar's; im Hintergrunde Bücherwand.
— Bez.: L. Knaus 1881.



Holz h. 1,18, br. 0,83.

Angekauft nach Beftellung 1881.



488. L. KNAUS. Bildnifs des Geh. Rathes Prof. v. Helmholtz.

Ganze Figur in halber Lebensgröfse neben einem mit
phyfikalifchen Inftrumenten befetzten Tifche fitzend, mit
der Geberde des Vortragenden gegen den Befchauer ge-
wendet, in der linken Hand den Augenfpiegel; Hinter-
grund Teppich. — Bez.: L. Knaus 1881.



Holz h. 1,18, br. 0,83.

Angekauft nach Beftellung 1881.



489. WILH. DIEZ (München). Waldfeft.

Am Rande eines Gehölzes lagert auf dem Wiefenplan
eine Gefellfchaft von neun Perfonen beim Wein; von rechts
her ift ein anderer Theil der Gefellfchaft zu Pferde und zu
Wagen eben eingetroffen und im Begriff abzufteigen und den



186 b



Übrigen fich zuzugefellen; inmitten ein an den Baum ge-
lehnter Mann zwei heranfprengende Reiter anrufend.
Koftüm des 17. Jahrhunderts. — Bez.: Wilh. Diez.
München 1880.

Leinwand h. 0,54, br. 0,97.

*Angekauft 1881.*

490. A. MENZEL. Abreife Sr. Majeftät des Königs Wilhelm zur Armee am 31. Juli 1870.

(Gemalt nach der Erinnerung i. j. 1871.)

Längs der mit Fahnen reich gefchmückten und von
einer dichtgedrängten Volksmenge belebten Südfeite der
»Linden« fährt der zweifpännige königliche Wagen,
welchem berittene Schutzleute folgen. Der König er-
widert die Grüfse der Umftehenden, während die Königin
die Augen mit dem Tuche bedeckt. — Bez.: Ad. Menzel.
Berlin 1871.

Leinwand h. 0,78, br. 0,63.

*Angekauft 1881.*

491. G. OEDER. Novembertag.

Landftrafse mit Pappeln und Eichen beftanden
zwifchen Wiefen und Gehölz durch flaches Terrain nach
einem in der Ferne fichtbaren Dorfe zuführend; Regen-
wetter. Staffage: ein Reiter und eine Reifigfammlerin. —
Bez.: G. Oeder 80.

Leinwand h. 1,24, br. 1,88.

*Angekauft 1881.*

492. G. GRÄF. Bildnifs des General-Feldmarfchalls Grafen v. Rôon.

Der Dargeftellte ftützt fich mit der Rechten auf einen
Stofs Akten, welcher die Auffchrift führt: Reorganifation
der Armee. Knieftück. Lebensgröfse. — Bez.: G. Gräf 82.

Leinwand h. 1,61, br. 1,00.

*Angekauft nach Beftellung 1882.*

**186** c

493. A. FLAMM. Blick auf Cumae.

Von der Höhe der Strafse, die fich aus den Vor-
bergen des Appennin gegen das Meer abfenkt, blickt man
auf die Küftenlandfchaft und das in fahlem Sonnenlicht
glänzende Meer. Inmitten der Felfen von Cumae;
Staffage italienifche Bauerfrauen. — Bez.: A. Flamm.

Leinwand h. 0,99, br. 1,50.
Angekauft 1881.

494. KARL ROTTMANN. Perugia.

Jenfeits eines von Oliven umftandenen Gewäffers
fteigt der Stadthügel von Perugia auf, über welchen hin-
weg man die Höhen des umbrifchen Appennin erblickt.
(Motiv entfprechend dem Frescogemälde in den Arkaden
des Münchener Hofgartens.)

Leinwand h. 0,42, br. 0,65.
Angekauft 1882.

495. O. WISNIESKI. Edelknabe und Mädchen.

In fommerlicher Landfchaft fitzt ein junges Land-
mädchen auf dem Rafen, während der neben ihr gelagerte
Edelknabe mit beiden Händen ihre Linke erfafst und in
fie einredet. — Bez.: O. Wisnieski.

Malpappe h. 0,53, br. 0,19.
Angekauft 1881.

496. O. WISNIESKI. Heimkehr.

Ueber die Brücke eines Waldbaches, an welchem
zwei Frauen beim Wafchen befchäftigt find, reitet ein
vornehmes Ehepaar im Koftüm des 17. Jahrhunderts; die
jüngere der Wäfcherinnen hält in der Arbeit inne und
blickt zu ihnen auf. — Bez.: O. Wisnieski.

Malpappe h. 0,53, br. 0,19.
Angekauft 1882.

497. STEINBRÜCK. Die Plünderung Magdeburgs.

Aus der brennenden Stadt fliehen Frauen und Mäd-
chen der Elbe zu und ftürzen fich, von den Kroaten ver-
folgt, verzweifelt in den Strom.

Leinwand h. 2,19, br. 3,27.

Angekauft 1882.

**498. W. v. SCHADOW. Gruppenbildnifs von Thor-
waldfen, Wilhelm und Rudolf Schadow.**

Im Atelier des Bildhauers Rudolf Schadow, deffen
Marmorfigur »Sandalenbinderin« im Hintergrunde fichtbar
ift, fteht Thorwaldfen zwifchen diefem und Wilhelm
Schadow, welchem er die Linke auf die Schulter legt,
den Bund der einander die Hand reichenden Brüder be-
kräftigend. Halbfiguren.

Leinwand h. 0,89, br. 1,14.

Angekauft 1882.

499. K. BLECHEN. Schlucht bei Amalfi.

Enges bewaldetes Felsthal, in welchem ein Schlot
dampft; vorn überbrücktes Gebirgswaffer, rechts am Ab-
hang zwei Holzfäller an der Arbeit. — Bez.: 1831.

Leinwand h. 1,07, br. 0,75.

Angekauft 1882.

500. FR. DEFREGGER. Der Salon-Tiroler (Bergfex).

Ein junger Städter im eleganten Tirolerkoftüm ift
in der Sennhütte unter eine Gefellfchaft Gebirgs-
bewohner gerathen. An der Ecke des Tifches fitzend
blickt er mit verlegenem Ernft zu den links fitzenden
beiden Mädchen, von denen die Blonde ihn mit
neckifchem Übermuth aufzieht, während die braune Ge-
fährtin mit Mühe das Lachen verbirgt. Rechts fechs Holz-
fäller, die theils fitzend, theils ftehend den Vorgang mit gut-
herzigem Spott belaufchen. — Bez.: F. Defregger 1882.

Leinwand h. 0,95, br. 1,35.

Angekauft 1882.

186 •

501. CH. WILBERG. Villa Mondragone bei Frascati.

Blick über den Vorplatz der Villa auf die römifche
Campagna. Staffage: eine Gefellfchaft junger Priefter-
Candidaten des deutfchen Collegiums beim Kugelfpiel
(Boccia).

Leinwand h. 0,38, br. 0,78.
Angekauft 1882.

502. VAL. RUTHS. Strandgegend an der Oftfee bei Zoppot.

Blick über die Haide gegen den Hügelzug bei Zoppot
und die Danziger Bucht. Staffage: raftende Zigeuner.
— Bez.: V. Ruths.

Leinwand h. 0,58, br. 0,94.
Angekauft 1883.

503. FRIEDRICH TISCHBEIN. Lautenfpielerin.

′ Eine junge Dame in Seitenanficht mit der Laute in
der Hand nach links fchreitend, in fchwarzem Kleide,
die Ärmel mit blauen Puffen, die Taille mit blauer
Schärpe geziert, um Hals und Bruft eine weife Mull-
kraufe, den Kopf mit breitkrämpigem fchwarzen Federhut
bedeckt, unter welchem das aufgelöfte blonde Haar herab-
fällt. Links ein kleiner Tifch mit zwei Rofenftöcken.
Knieftück. Hellbrauner Hintergrund. — Bez.: Fr. Tifch-
bein 1786.

Leinwand h. 1,25, br. 0,97.
Angekauft 1883.

504. LOUIS KOLITZ. Bildnifs des Generals der Infanterie Grafen v. Werder.

Knieftück, lebensgrofs in Generalsuniform, aufrecht
ftehend, barhäuptig, den Blick etwas nach rechts ge-
richtet, die linke Hand auf den Säbel geftützt, die rechte

auf zwei Bücher, daneben auf dem Tifche Mütze, Hand-
fchuhe und der Situationsplan von Belfort; in der rechten
oberen Ecke das gräflich Werder'fche Wappen. — Bez.:
L. Kolitz.



Leinwand h. 1,65, br. 1,07.

Angekauft nach Beftellung 1884.



**505. PETER JANSSEN. Bildnifs des General-Feld-
marfchalls Herwarth v. Bittenfeld.**

Knieftück, lebensgrofs in Generalsuniform, aufrecht
ftehend, barhäuptig, den Blick etwas nach links gewendet,
der linke Arm herabhängend, in der rechten Hand, welche
fich auf eine Baluftrade ftützt, ein Schreiben mit der
Unterfchrift Kaifer Wilhelm's; im Hintergrunde eine Halle,
durch einen Vorhang verdeckt, davor auf Poftamenten
die Statuen eines Kriegers und einer Victoria; rechts oben
der preufsifche Adler. — Bez.: P. Janffen 1883.



Leinwand h. 1,45, br. 0,92.

Angekauft nach Beftellung 1883.



506. ANDREAS ACHENBACH. Holländifcher Hafen.

Auf der Landungsbrücke im Vordergrund find elf
Fifcher befchäftigt, die Taue zurückzufchleppen, mit welchen
fie eine Fifcherbarke gegen die fchwere See im Hafen
herangeholt haben, fodafs diefelbe Segel hiffen und Fahr-
waffer gewinnen kann. Im Mittelgrunde naht ein Dampfer,
der mit den Wogen kämpft, in der Ferne find zwei Segel-
fchiffe fichtbar. Von links her zieht Unwetter auf. —
Bez.: A. Achenbach 1883.



Leinwand h. 1,64, br. 2,26.

Angekauft 1883.





186 8



507. ALBERT HERTEL. Nordifche Strandfcene.

Bei ftürmifchem Wetter kehren holländifche Fifcher-
böte (Schouten) vom Fang zurück. Die für das Anlaufen
günftige Stelle wird ihnen durch Aufpflanzung einer im
Dünenfande weithin fichtbaren dunkelblauen Fahne be-
zeichnet, neben welcher fich die Angehörigen der auf
See befindlichen Schiffer gruppieren, um fie noch kenntlicher
zu machen.

Das Schiff im Mittelgrunde links wird foeben von der
letzten Brandungswoge auf den Sand gefetzt; es läfst
eilig die Segel fallen, um nicht zu tief in denfelben hinein-
zufahren. Das Tau, welches ausgeworfen wird, ift dazu
beftimmt, an den im Sande bereit liegenden Anker ge-
knüpft zu werden. Der Reiter im Mittelgrunde rechts
hat die Aufgabe, in die Brandung hineinzureiten und den
Patron des Schiffes herauszuholen, der fich hinter ihm
auf's Pferd fetzt — eine Manipulation, die oft erft nach
mehrmaligen Verfuchen gelingt. Die Schiffsknechte müffen
an Bord bleiben, bis die Ebbe ihnen das Ausfteigen geftattet.
Im Hintergrunde, wo fliegender Dünenfand und Regen
fich mengen, haben andere Schiffer Segel und Netze zum
Trocknen aufgehängt. Vorn find Frauen mit dem Ver-
lefen früher eingetroffener Fifche befchäftigt. In der
Ferne rechts ift Scheveningen fichtbar. — Bez.: Alb. Hertel
1882/83.

Leinwand h. 2,22, br. 3,82.
Angekauft nach Beftellung 1883.

508. HERM. BAISCH. Bei Dortrecht zur Ebbezeit.

Auf dem zur Ebbezeit theilweife trocken gelegten dies-
feitigen Ufer der Maas, welches mit Rafen, Schilf und
einigen Bäumen bewachfen ift, weiden im Vordergrunde
vier Rinder, weiterhin wird eine Kuh von einer Bäuerin
herangetrieben; vier andere Rinder ftehen im feichten
Waffer. Den Mittelgrund bildet der Flufs, auf dem ein

Segelboot fährt. Auf dem jenfeitigen Ufer vorn Hütten und ein ans Land gezogenes Segelboot, weiter zurück ragen Pappelbäume, Windmühlen und andere Bauten aus dem Nebel hervor. Bewölkter Himmel. — Bez.: Hermann Baifch 1884.

Leinwand h. 1,00, br. 1,68.

Angekauft 1884.

509. ANDREAS MÜLLER. Paffionskreuz.

Reich ornamentiertes Kreuz, in deffen innerer Füllung auf Goldgrund Chriftus am Kreuze dargeftellt ift; den oberen Abfchlufs diefes Kreuzes bildet eine gothifche Kreuzblume, mit dem Pelikan, welcher feine Jungen mit dem eigenen Blute nährt (Sinnbild für den Opfertod Chrifti); am Querbalken die Infchrift: »Chriftus crucifixus et mortuus pro nobis«. In den Füllungen der kleeblatt-förmigen Abfchlüffe der Kreuzarme ift auf Goldgrund dar-geftellt: links Chriftus am Ölberge vor dem Kelche knieend, mit der Umfchrift: »Chriftus fanguinem fudans pro nobis«; — oben: der gegeifelte Chriftus, mit der Umfchrift: »Chriftus flagellatus pro nobis«; — rechts: Chriftus mit der Dornenkrone, mit der Umfchrift: »Chriftus spinis coro-natus pro nobis«; — unten: Chriftus das Kreuz tragend, mit der Umfchrift: »Chriftus crucem portans pro nobis«.

Pergament h. 1,00, br. 0,76.

Angekauft 1884.

510. MAX ADAMO. Sturz Robespierre's im National-Convent am 27. Juli 1794.

Unter den Mitgliedern des franzöfifchen National-Conventes hatte fich gegen Robespierre, den Dictator der Schreckensherrfchaft, eine Verfchwörung gebildet, welche am 9. Thermidor (27. Juli) 1794 den Sturz desfelben herbeiführte. In der Sitzung durch Billaud Varennes und

Tallien auf's Heftigfte angegriffen, verfuchte Robespierre
vergebens, zu Worte zu kommen, um fich zu vertheidigen;
das wüthende Gefchrei »Nieder mit dem Tyrannen!« unter-
brach jedesmal feine Worte. Schliefslich erftickte feine
Stimme im Zorne. Da beantragte der Deputierte Louchet
feine Verhaftung. Der Antrag fand ftürmifchen Beifall.
Robespierre, erfchöpft und todenbleich, fank faffungslos
auf einem Stuhle zufammen. — Diefer Moment ift auf
dem Gemälde dargeftellt. Im Vordergrunde fehen wir
ihn, umdrängt von feinen Gegnern: Vadier, auf eine Schrift,
die er ihm vorhält, deutend, Collot d'Herbois mit geballten
Fäuften ihn bedrohend u. A.; ein Verfchworener hinter
R. hat ihn am Handgelenk gepackt, während er gleichzeitig
den links ftehenden Saint Juft, den Hauptanhänger R.'s.,
am Rocke fafst. Die tobende Menge der Deputierten er-
füllt den Hintergrund. In der linken Ecke wird ein
Jacobiner mit rother Freiheitsmütze von Durand de Maillane
und einem Nationalgardiften gepackt und weggeführt.
Rechts auf der Rednertribüne zwei Hauptgegner Robes-
pierre's: Billaud Varennes, der verächtlich auf den Geftürzten
herabdeutet, und Tallien, der, auf den Schultern zweier
Genoffen fitzend, einen Dolch emporhält. Der Präfident
Thuriot fucht vergeblich mit feiner Glocke Ruhe zu
fchaffen. Auf den Stufen der Tribüne fteht in überlegener
Haltung Barrère, von Anhängern umringt. Das Publikum
auf den Galerieen nimmt lebhaften Antheil an der tumul-
tuarifchen Scene. (An der Rückwand oben das von David
gemalte Votivbild, welches den im Bade von Charlotte
Corday ermordeten Marat darftellt.) — Bez.: Max Adamo,
gem. München 1870.

Leinwand h. 0,85, br. 1,19.

Angekauft 1884.

511. E. LUGO. Morgen auf dem Schwarzwalde.

Wiefengrund, deffen Mitte eine Birkengruppe einnimmt;
rechts eine Felfenanhöhe, die mit Fichten bewachfen ift;

im Vordergrunde ein Weiher, an deffen Rande ein Mädchen
fitzt; am Fufse der Felfenanhöhe lehnt ein junger Hirte;
Ziegen und eine Kuh weiden in der Nähe; heiterer,
leicht bewölkter Morgenhimmel. — Bez.: ⅃ugo 1884.
Leinwand h. 0,89, br. 1,55.
Angekauft 1885 aus dem v. Rohr'fchen Stiftungsfond.

512. E. LUGO. Spätherbft im Schwarzwald.

Wiefengrund, der rechts in eine Anhöhe übergeht,
auf welcher eine Fichtengruppe und eine Birke ftehen;
in der Mitte und links Birken, am Fufse der mittleren
lagert ein Hirte, deffen Rinderheerde in der Nähe weidet;
im Vordergrunde wächft Haidekraut und niederes Gefträuch;
links ein Bach; einzelne Felsblöcke liegen auf dem Wiefen-
grund zerftreut; der Himmel theilweife mit leichten Wolken-
fchleiern umzogen. — Bez.: ⅃ugo 1884.
Leinwand h. 0,87, br. 1,40.
Angekauft 1885 aus dem v. Rohr'fchen Stiftungsfond.

513. E. DEGER. Madonna mit dem fchlummernden Kinde.

Maria kniet in Seitenanficht mit gefalteten Händen
vor dem Jefuskinde, welches, mit dem Hemdchen angethan,
das Antlitz zum Befchauer gewendet, auf dem Moospolfter
einer niederen Mauer zur Rechten fchlummert. Hofraum,
links der Eingang zum Haufe; Hintergrund Landfchaft
mit fernen Bergen; links Vorhügel mit Hirt und Herde.
Leinwand h. 0,21, br. 0,22.
*Angekauft 1884.*

514. GABRIEL MAX. Jefus heilt ein krankes Kind.

An der Mauer eines Hofes kniet rechts im Vorder-
grunde ein fchönes jugendliches Weib mit fchwarzem
geflochtenen Haar; fie hält ein krankes Kind, deffen

1861

Köpfchen eine weiße Binde umgibt, im Schoße. Glaubens-
innig schaut sie zu Jesus empor, der von links her an sie
herangetreten ist und mit der Linken das Haupt des
Kindes berührt, während seine Rechte den Mantel hält.
Über der Mauer wird ein Stück blauen Himmels sichtbar. —
Bez.: Gabriel Max. — Gemalt 1884.

Leinwand h. 2,17, br. 1,27.
Angekauft 1885.

515. GUSTAV RICHTER. Bildniß des Generals der Infanterie Grafen v. Blumenthal.

Kniestück, lebensgroß in der Uniform des Generals
der Infanterie mit umgehängtem Mantel, aufrecht stehend,
den Blick ein wenig nach links gerichtet, die Hände,
in welchen er die Mütze hält, vorn übereinander gelegt.
Brauner Hintergrund. —

Das auf Befehl Sr. Majestät des Kaisers und Königs
im Jahre 1883 bei dem Künstler bestellte Gemälde blieb
infolge seines Todes unvollendet. (Uniform und Hände
nur untermalt.)

Leinwand h. 1,28, br. 0,95.
Angekauft 1884.

516. O. GÜNTHER. Im Gefängniß.

In einer Gefängnißzelle sitzt ein Mädchen aus dem
Volke, dürftig bekleidet, auf ihrem Lager; sie starrt vor
sich hin, die Hände in die Kissen eingrabend und lauscht
den Worten des Geistlichen, welcher links vor ihr steht
und mit erhobener Hand ihr eindringlich in's Gewissen
redet; rechts ein Stuhl, darauf eine Schüssel mit Essen,
darunter ein Krug. — Bez.: Otto Günther.

Leinwand.
Angekauft 1884.

517. G. BIERMANN. Bildnifs des Geh. Hofrathes
Prof. Wilhelm Weber (Göttingen).

Knieftück, lebensgrofs, im Talar der Univerfitäts-
Profefforen, mit dem Orden pour le mérite; fitzend, den
Blick gradaus auf den Befchauer gerichtet, den linken
Arm auf einen Tifch mit Büchern geftützt, mit beiden
Händen eine aufgefchlagene Schrift haltend. — Bez.:
G. Biermann 1885.

Leinwand h. 1,07, br. 90.

Angekauft nach Beftellung 1885.

519, house? Landscape Vestity, Karl
520 Carnival feast before the Doge of Venice
Karl Becker — Some carnival
players + clowns before the Doge.

SAMMLUNGEN.

II. Abtheilung.

KARTONS

und

FARBIGE ZEICHNUNGEN.

SAMMLUNGEN.

II. ABTHEILUNG.

KARTONS

UND

FARBIGE ZEICHNUNGEN.

Erſter Cornelius-Saal.

Über den maleriſchen Wandſchmuck vgl. die Einleitung. Die Rahmen der Kartons ſind nach Anordnung des Direktors gezeichnet vom Baumeiſter H. Stöckhardt, in Holz und Steinpappe ausgeführt von K. Röhlich.

I.

Kartons zu den Wandbildern der Fürſtengruft (Campo ſanto) in Berlin.

(Sämmtlich Kohlenzeichnungen auf Papier.)

Vorbericht.

Die Ausſchmückung der Grufthalle des preuſſiſchen Königs-
haufes gehörte zu den erſten Unternehmungen, welche König
Friedrich Wilhelm IV. durch die Berufung Peter's v. Cornelius
in's Werk zu ſetzen beſchloſs. Die zu dieſem Zwecke ent-
worfenen Kartons, deren farbige Ausführung nicht ſtattgefunden
hat, bezeichnen in allem Betracht den Höhepunkt der Kunſt-
thätigkeit ihres Meiſters. Sie ſind nicht blos ſeine letzten
Werke, von deren Vollendung der Tod ihn abrief, ſondern ſie
enthalten zugleich die Erfüllung ſeiner höchſten künſtleriſchen
Abſichten. Denn der Auftrag dazu, welcher in ſeinen Sechziger-
Jahren an ihn erging, gab ihm die Möglichkeit, die ſchon bei
dem Plane zur Ausſchmückung der Ludwigskirche in München
entworfene, damals aber verkümmerte Idee eines »chriſtlichen
Epos« zu verwirklichen.

Als Abſchluſs der an Stelle des gegenwärtigen Berliner
Domes beabſichtigten groſsartigeren Kirchen-Anlage ſollte die
Gruft der Hohenzollern durch einen monumentalen Hallenbau
mit vier gleichen Seiten von je 180 Fuſs Länge umfriedigt

werden, und zwar in der Art mittelalterlicher Kreuzgänge:
nach Innen offen, nach Aufsen gefchloffen. Die Wände der
Umfaffungsmauern innerhalb diefes durch Bögen gegliederten
Umgangs waren zur Aufnahme der Freskomalereien beftimmt.

Wenn von vornherein feftftand, dafs der Inhalt diefer
Bilder an der Schwelle des Jenfeits nicht aus der Abficht einer
Verherrlichung irdifchen Fürftenthums, fondern aus dem Ge-
danken der Demüthigung des Menfchen vor dem Schickfal zu
entnehmen fei, fo war hier eine Aufgabe geftellt, die den
gröfsten Künftler, den beften Chriften und den erleuchteten
Sohn der Zeit heifchte, der im Stande fein mufste, durch Tiefe
und Gröfse feiner Gedanken, durch Weisheit und Reichthum
ihrer Formgebung die Gefchichte der chriftlichen Heilsoffen-
barung nicht blos in Geftalt der biblifch-hiftorifchen Vor-
gänge abzufchildern, fondern ihre Bedeutung gleichfam neu zu
predigen in einer Sprache, die der modernen Mitwelt ver-
ftändlich war. Cornelius, von Bekenntnifs Katholik, fand die
zutreffende Auffaffung, indem er feine Geftaltungen in diejenige
Höhe erhob, in welcher alles Kirchliche zum Erhaben-Menfch-
lichen, alles Dogmatifche zum rein Religiöfen wird.

Der Bilder-Cyklus, wie er in den von Cornelius in den
Jahren 1844 und 45 abgefchloffenen Entwürfen niedergelegt
ift, behandelt die bedeutendften Stoffe aus der Urgefchichte
der Menfchheit, das Walten der göttlichen Gnade in der
Offenbarung und Erlöfung, endlich die letzten Schickfale der
Welt derart, dafs die tiefften Gedanken chriftlicher Religion,
die Ueberwindung des Todes und das Heil der Seele zur
Anfchauung kommen. Die Vertheilung der Darftellungen auf
den Wänden der Halle war in der Weife beabfichtigt, dafs
auf der öftlichen und weftlichen die Erfcheinung des Heilands
auf Erden und feine Gewalt über Sünde und Tod, auf der
füdlichen die Thaten und Schickfale der Kirche Chrifti nach
der Apoftelgefchichte gefchildert werden follten, während die
nördliche Wand zur Aufnahme der Gegenftände beftimmt war,
die fich auf die letzten Gefchicke des Irdifchen und die vom

Seher Johannes in der Apokalypfe erfchaute Zukunft beziehen. Unter fich verbunden waren diefe vier Haupttheile durch grofse ftatuarifch behandelte Gruppen, welche, je zwei an jeder Wand, die acht Seligpreifungen der Bergpredigt als die Grundlehren des vollendeten Menfchenthums verfinnlichen, und zwifchen ihnen und den erzählenden Bildergruppen war ein reiches Syftem von Ornamenten gedacht, welches in edler Anmuth der Motive an den Stil der italienifchen Renaiffance fich anfchliefsend, mit feinen figürlichen Beziehungen bis in die antike Welt zurückgreifend einen Nachklang von der Schönheit vorchriftlicher Anfchauungen in diefen Friedhof übertragen follte, der im Geifte des Künftlers zu einem Tempel der Humanität werden follte.

Wie die Grundanfchauung diefer monumentalen Verfinnlichung des Heilsganges der Menfchheit in der Sphäre des Urchriftenthums liegt, fo war für die Gliederung der einzelnen Stoff-Gruppen die ältefte Form des Altarbildes gewählt: die Dreitheilung in Hauptgemälde, Sockel (oder Predelle) und Bogenfeld (oder Lünette). Der Inhalt diefer drei zufammengehörigen Beftandtheile fteht faft durchgehends derart in Ver-bindung, dafs in dem Hauptbilde die gefchichtliche Thatfache auf Grund der evangelifchen Urkunde, in der Predelle der altteftamentliche Vorgang dargeftellt ift, welcher in prophetifcher Beziehung zu derfelben fteht, in der Lünette meift der fymbolifche Gehalt angedeutet wird. Bei der Wahl der Gegenftände folgte Cornelius den Grundfätzen einer felbftverarbeiteten Theologie und fchafft einen Kosmos religiöfer Vorftellungen, der als eine Mythologie der Offenbarung bezeichnet werden darf.

Nur der vierte Theil des grofsen Bildergedichtes ift vom Meifter in den koloffalen Maafsftab übertragen worden, welchen die Wandgemälde erhalten follten, aber es ift dasjenige Stück, welches in fich felbft ein abgefchloffenes Ganzes bildet und gleichzeitig den Charakter des Friedhof-Schmuckes am eigentlichften ausfpricht, indem es die letzten Dinge, das Verhältnifs des Menfchen zum Jenfeits behandelt.

Cornelius hat an diefen Compofitionen feit Mitte der Vierziger-Jahre bis zu feinem Tode 1867 faft ununterbrochen gearbeitet. Ihre Entftehung gehört alfo den zwanzig letzten Lebensjahren an, und die Zeichnungen geben fonach Rechen-fchaft von den Wandlungen diefer Altersperiode, in der überhaupt nur wenig Künftlern noch zu arbeiten verftattet ift. Trotzdem beweift der Vergleich mit den erften Entwürfen,*) dafs feine fchöpferifche Kraft ganz ungefchmälert war, als er an die Ausarbeitung im Grofsen ging. Zahlreich und weit-gehend find ·die Umgeftaltungen, die er dabei vornahm, und immer zeugen fie von dem künftlerifchen Takte, welcher ihn dazu führt, die Einfachheit des Aufbaues und die Prägnanz des Ausdruckes zu fteigern. Daneben aber ift unverkennbar die abnehmende Sicherheit der Hand und des Auges. Gegen-über den markigen Zeichnungen frühefter Entftehung, unter denen die »Apokalyptifchen Reiter« am meiften hervorragen, finden wir folche von faft vifionärer Erfcheinung, aber bei diefen entfchädigt oft die erhöhte Feinheit des realiftifchen Gefühls. Züge diefer Art, wie fie auf den fpäteften Predellen-Compofitionen begegnen, geben zugleich für die Würdigung von Cornelius' künftlerifchem Schaffen einen Fingerzeig: fie lehren den gefammten Bilder-Cyklus auf jene letzte innere Wahrheit hin zu betrachten, welche nichts Anderes ift, als der Eindruck künftlerifchen oder menfchlichen Erlebniffes.

Kartons werden in der Regel als Vorbereitung zu Gemälden betrachtet. Unfere Zeichnungen aber find in der Art einer felbft-ftändigen technifchen Sprache gehalten, die man mit derjenigen vergleichen kann, welche Dürer anwendete, um fie auf Metall zu fchreiben und darnach zu vervielfältigen. Wie fie, fo find auch die Kartonzeichnungen von Cornelius eigentlich abge-fchloffene Kunftwerke, Hilfsmittel nur in dem Sinne, als über-haupt die richtige Zeichnung Grundlage der richtigen Malerei ift.

*) S. die Überfichtstafeln.

Überfichtstafeln

in Kupfer geftochen von J. Thäter nach den im Grofsherzogl. Mufeum zu Weimar befindlichen, von Cornelius i. J. 1844/45 gezeichneten Entwürfen in Bleiftift-Umrifs.

a) Oftwand, b) Weftwand, c) Südwand, d) Nordwand.

Von der Gefammtheit diefer Darftellungen find fämmtliche Bilder der Nordwand (mit Ausnahme des an erfter Stelle verzeichneten) in der beabfichtigten Gröfse der Malereien in Kohlenzeichnung ausgeführt, jedoch theilweis mit erheblichen Veränderungen des urfprünglichen Entwurfs. Entfprechend dem Grundgedanken des erften Bildes, welches unter der Parabel von den klugen und thörichten Jungfrauen Aufnahme und Verfäumnifs der göttlichen Gnade andeutet, zerfallen fämmtliche Darftellungen in folche des Segens und folche des Fluchs. Zwifchen ihnen treten gleich Pfeilern die mächtigen Figurengruppen hervor, welche die Verheifsungen der chriftlichen Tugend verkörpern, und um den Gedanken des Troftes noch ftärker zu betonen, hat Cornelius als Inhalt für die Sockel-Bilder die fieben Werke der Barmherzigkeit gewählt, die bedingungslofen Gutthaten, durch welche auch der natürliche Menfch den Himmel erwirbt.

1. Parabel von den klugen und thörichten Jungfrauen.

(Matth. XXV, 1—12.)

Chriftus als der himmlifche Bräutigam auf Wolken von Engeln umringt und von Cherubim getragen, erfcheint den klugen und thörichten Jungfrauen, welche mit brennenden und verlöfchenden Lampen feiner warten.

(Gezeichnet 1862/63.)

Hilfskarton, h. 1,81, br. 1,47.

ERSTE BILDGRUPPE.

2. Bogenfeld: Chriſtus Weltrichter.

(Offenb. XIV., 14.)

Des Menſchen Sohn zur Ernte gerüſtet auf Wolken ſitzend und mit der Sichel anſchlagend, umgeben von Engeln des Zornes. (Gezeichnet 1857.)

H. 1,50, br. 4,35.

3. Hauptbild: Untergang Babels.

(Offenb. XVII.)

Babel, das Sinnbild der Sünde mit dem Giftbecher der Luſt in der Hand, niedergeſtürzt und von dem ſiebenköpfigen Ungeheuer ſinkend, umgeben von Gruppen Verzweifelter und Sterbender, bejammert von den Königen und Kaufleuten, die mit ihr gebuhlt und gewuchert: ſie ſchauen nach dem Untergang der Stadt zurück, welche auf den Wink des Zornengels in Feuer auflodert. (Gezeichnet 1852.)

H. 4,36, br. 6,04.

4. Sockelbild: Nackte kleiden, Obdachloſe herbergen.

(Gezeichnet 1857.)

H. 1,12, br. 5,62.

ZWEITE BILDGRUPPE.

5. Bogenfeld: Die ſieben Engel mit den Schalen des Zornes.

(Offenb. XVI.)

(Gezeichnet 1847.)

H. 2,14, br. 5,75.

6. Hauptbild: Die apokalyptifchen Reiter.

(Offenb. VI.)

Voran die Peft mit dem Bogen in der Hand, die Krone auf dem Haupte, dahinter der Hunger mit den Wag-fchalen, inmitten als Jüngling mit hochgefchwungenem Schwert der Krieg, endlich der Tod mit der Senfe das letzte Leben niedermähend. Unter ihnen finken die Sterb-lichen dahin oder bäumen fich entfetzt gegen die Ver-nichtung; hinter ihnen her ziehen die Geifter der Opfer. (Gezeichnet 1846.)

H. 4,72. br. 5,88.
Geftochen von J. Thäter.

7. Sockelbild: Gefangene befuchen, Trauernde tröften, Verirrte geleiten.

(Gezeichnet 1847.)
H. 1,28, br. 5,36.

DRITTE BILDGRUPPE.

8. Bogenfeld: Erfcheinung Gott-Vaters.

(Offenb. IV.)

Das Geficht des Ezechiel: Gott-Vater mit den Zeichen der Evangeliften, umgeben von den vier Gewaltigen, welche durch Pofaunenklang das Gericht verkünden.
(Gezeichnet 1859/60.)

H. 1,93, br. 5,13.

9. Hauptbild: Auferftehung des Fleifches.

Auf Felfen der Engel des Gerichts mit dem Schwerte und dem gefchloffenen Buche des Lebens, herabblickend auf die Menfchenkinder, in denen fich die Ahnung des Urtheilsfpruches ausprägt: die Einen fehen dumpf brütend

oder verzweifelnd der Zukunft entgegen, die Anderen empfinden im Wiederfehen ihrer Lieben oder als Einfame im Grufs der ihnen zugefandten Himmelsboten den Vorgefchmack des Paradiefes. (Gezeichnet 1851.)

H. 4,90, br. 5,90.

10. Sockelbild: Kranke pflegen, Todte beftatten.
(Gezeichnet 1860/61.)

H. 1,22, br. 5,44.

VIERTE BILDGRUPPE.

11. Bogenfeld: Satans Sturz.
(Offenb. XX.)

Zur Mifsgeftalt verwandelt ftürzt Satan aus dem Himmel herab, gefeffelt vom Zornengel mit Kette und Schlüffel, während ein zweiter Engel dem Seher Johannes die Erneuerung der Welt zeigt. (Gezeichnet 1849.)

H. 1,90, br. 5,75.

12. Herabkunft des neuen Jerufalem.
(Offenb. XXI., 1—2.)

»Und ich fahe einen neuen Himmel und eine neue Erde, denn der erfte Himmel und die erfte Erde verging und das Meer ift nicht mehr. Und ich Johannes fahe die heilige Stadt, das neue Jerufalem von Gott aus dem Himmel herabkommen, zubereitet als eine gefchmückte Braut ihrem Manne.« Links die Gläubigen, welche in fich verfenkt des neuen Heiles harren, während die Kinder unter ihnen das Nahen des ewigen Friedens gewahren und von den Engeln, welche das neue Jerufalem geleiten, den Ölzweig empfangen; von fern auf Schiffen über das Meer kommen die Könige, der Herrlichen zu dienen.

(Gezeichnet 1849.)

H. 4,67, br. 5,83.

In Holz gefchnitten von Unzelmann für die Decker'fche Prachtausgabe des Neuen Teftaments.

196

13. Sockelbild: Hungrige fpeifen, Dürftende tränken.
(Gezeichnet 1848.)
H. 1,18, br. 5,39.

Nifchengruppen der Seligpreifungen.

14. ›Selig find, die da hungert und dürftet nach
der Gerechtigkeit.‹
(Bergpredigt.)

Ein jugendliches Weib nach rechts gewandt fitzend
ftreckt voll Verlangen die Arme empor, während ein
hinter ihr ftehender Knabe fie umhalft und ein zweiter
an ihr Knie gelehnt ftumm auffchauend das Füllhorn
herabfenkt. Statuarifche Gruppe auf altarförmigem Sockel.
(Gezeichnet 1848, in Öl ausgeführt in kleinerem Maafs-
ftabe 1851 unter Betheiligung des Malers F. Schubert für
den Grafen Raczynski in Berlin.)
H. 4,90, br. 2,80.

15. ›Selig find, die um der Gerechtigkeit willen
verfolgt werden.‹
(Bergpredigt.)

Ein Greis nach rechts fitzend, mit dem Oberkörper
nach links gewandt, in Ketten, welche ein am Boden
knieender Engel tragen hilft, während ein zweiter hinter
ihm ftehend ihm die Palme reicht. Statuarifche Gruppe
auf altarförmigem Sockel. (Gezeichnet 1860/61.)
H. 5,60, br. 2,55.

16. Thomas' Unglauben.

Chriftus erfcheint den Apofteln und der Maria bei
verfchloffenen Thüren. Thomas ift vor ihm in's Knie
gefunken und legt die Rechte in die Seitenwunde. Acht
der Jünger knieen und neigen fich vor dem Herrn, zwei
ftehen links im Hintergrund; rechts Maria auf die Gruppe
herabfchauend. (Gezeichnet 1863—65.)
H. 2,35, br. 3,21.

197

17. Ausgiefsung des heiligen Geiftes.

Die Apoftel am Pfingfttage vom heiligen Geifte er-
füllt, find auf den Stufen eines Gehöftes verfammelt und
reden in allerlei Zungen zu dem heranftrömenden Volke,
an welchem fie zugleich die Taufe vollziehen. Inmitten
ein Springbrunnen, neben dem ein phrygifcher Jüngling
lagert; vorn zu beiden Seiten Gruppen gläubiger Hörer.
(Von unten fchneidet das Thürgefims in das Bild.)
Gezeichnet 1865 — 66.

Hilfskarton, h. 1,88, br. 2,42.

II.

Kartons zu den Fresken der Ludwigskirche in München.

Kohlenzeichnungen auf Papier, entftanden 1830—40, in Fresko
ausgeführt feit 1836 unter Betheiligung von Hermann, C. Stürmer,
Hellweger, Kranzberger, Schabet, Heiler, Moralt, Halbreiter,
Lacher und Lang.

(Siehe den biographifchen Abrifs.)

a. Deckenausfchnitt der Vierung.

18. Patriarchen und Propheten.

Links Adam und Eva, Noah, Abraham, Ifaak und
Jakob, rechts Mofes mit den Propheten und David, um-
geben von anderen Heiligengeftalten des alten Bundes;
über ihnen auf Wolken zwei Engel mit der Infchrift-
tafel »Patriarchae et prophetae.«

H. 2,40, br. 5,10.

198

19. Kirchenlehrer und Ordensſtifter.

Links Cyrill, Gregor von Nazianz, Bonaventura, Thomas von Aquino, Gregor der Grofse mit dem Texte der Schrift, rechts die Ordensſtifter Benedict von Nurfia, Bruno, Romuald, Bernhard von Clairvaux, Franciscus, Dominicus, Ignatius und Thereſa. Ueber ihnen auf Wolken zwei lagernde Engel mit Inſchrifttafel.

H. 2,30, br. 5,00.

b. Gewölbausſchnitte des nördlichen Querſchiffes.

*20. Der Evangeliſt Matthäus,

welchem der Engel das Buch hält, ſitzend. (Halbfigur.)
Bogenfeld, h. 2,25, br. 4,07.

*21. Der Evangeliſt Markus

gelagert, in ſeinem auf das Pult geſtellten Buche ſchreibend, zur Seite der Löwe. (Halbfigur.)
Ovalbild, h. 2,22, br. 4,07.

22. Der Evangeliſt Johannes

ſitzend und auf die Schreibtafel in ſeiner Linken nieder-blickend, die Feder in der ausgeſtreckten Rechten; zur Seite der Adler. (Ganze Figur.)
Bogenfeld, h. 3,40, br. 3,03.

23. Der Evangeliſt Lukas

als bärtiger Greis, das aufgeſchlagene Buch auf den Knieen im Begriff zu ſchreiben, aufblickend; hinter ihm der Ochs. (Ganze Figur.)
Ovalbild, h. 3,38, br. 3,03.

Die mit * bezeichneten Kartons find wechfelnder Ausftellung vorbehalten.

c. Wandfelder im Querfchiff der Ludwigs-kirche.

*24. Anbetung des Kindes durch die Könige und Hirten.

(Gez 1833.)

H. 7,5o, br. 6,oo.

Geft. v. H. Merz, Holzfchn. in Raczynski's Werk.

*25 Chriftus am Kreuz.

(Gez. 1831 in Rom.)

H. 7,oo, br. 6,8o.

Geft. von H. Merz.

d. Wandfeld im hohen Chor der Ludwigskirche.

26. Das Weltgericht.

(Das Freskobild in dreifacher Höhe und Breite diefes 1834 und 35 in Rom gezeichneten Kartons ift von Cornelius eigenhändig ausgeführt 1836 — 39.)

Chriftus als Weltrichter fitzend mit erhobenen Armen, vor ihm knieend Maria und Johannes der Täufer, hinter ihnen in zwei Halbkreisgruppen rechts Erzväter, Propheten und Gefetzgeber des alten Bundes, links die Apoftel Chrifti, oberhalb fchwebend fechs Engel mit den Leidenswerk-zeugen. Unter Chriftus inmitten fitzend der Engel mit dem aufgefchlagenen Buche des Lebens, umringt von vier Pofaunenbläfern, welche die Stunde des Gerichts verkünden; zuunterft auf einer Wolke über dem Erdboden ftehend der Erzengel Michael mit erhobenem Schild und Schwert, zu feinen Füfsen das Gewühl der auferftehenden Menfchheit: rechts in zwei maffigen Gruppen Verdammte, die von Dämonen zur Hölle geführt werden und in dumpfem Grauen ihre Beftimmung erwarten, darüber der Höllenfürft (nach Dante's Vorftellung des Lucifer), die Füfse auf

Judas, den Verräther des Meffias, und auf Segeft, den
Verräther des Vaterlandes geftemmt, fein Urtheil fprechend
über die von fratzenhaften Teufeln herbeigefchleppten
Sünder: etliche in der Flucht von Dämonen gepackt, .
andere zum Himmel hinandringend und in wildem Knäuel
durch Rache-Engel herabgefchleudert, von denen einer
inmitten die Seele eines Gerechten aus den Klauen der
Hölle befreit. Links das Erwachen der Erwählten, aus
deren Zahl ein Sünder durch den Rache-Engel angehalten
wird, während die anderen theils knieend, theils ftehend
in gegenfeitigem Wiedererkennen und im Auffchauen zum
Heile verfunken von Engeln geleitet werden. (Zuäufserft
links das Bildnifs des Königs Ludwig.) Hand in Hand mit
den Boten des Paradiefes fchweben Auserwählte empor
unter denen Dante und Fiefole kenntlich find, und fam-
meln fich oben, von den Engeln bewillkommt, an der
Pforte des Paradiefes.



Oben abgerundet, h. 6,65, br. 4,20.

Geftochen von Heinrich Merz.



Zweiter Cornelius-Saal.

(Ueber den malerifchen Schmuck des Saales f. S. LIV. ff.)

III.
Kartons zu den Fresken der Glyptothek in München.

Sämmtlich Kohlenzeichnungen auf Papier, gezeichnet
1819—1823.

GÖTTER-SAAL.

Vergl. die Überfichts-Tafel A.

Der auf Hefiod's Theogonie beruhende Grundgedanke des
Bilderfchmuckes, deffen Gegenftände auf jedem der vier Decken-
ausfchnitte in der Abfolge von oben nach unten gegliedert
find, ift die Herrfchaft des Eros als der fchöpferifchen Urkraft
über Himmel, Erde und Unterwelt, über Elemente, Natur und
Menfchheit. Sinnbildlich zufammengefafst ift diefe Idee in den
um den Mittelpunkt der Decke gruppierten vier Erosknaben
mit den Symbolen der männlichen und der weiblichen Gott-
heit des Olymp (Adler und Pfau), den Symbolen der Waffer-
welt (Delphin) und der Unterwelt (Kerberos). Sie find zu-
gleich Sinnbilder der Luft, der Erde, des Waffers und
des Feuers, und diefen wiederum entfprechen die zunächft an-
fchliefsenden Trapez-Felder, welche die Horen der Jahres-
zeiten enthalten: Frühling*) = Waffer, Sommer = Feuer,
Herbft = Luft, Winter = Erde. (No. 35, 40, 45.)

Es folgen in den Rechtecken der Mitte die Tageszeiten:
Morgen, Mittag, Abend, Nacht, (No. 31, 36, 41, 46), vorgeftellt
unter den Erfcheinungen der Eos (Aurora), des Apollon (Phöbos-
Helios), der Selene (Artemis) und der Nyx, denen je zwei

*) Der Karton zum »Frühling« fehlt.

Dreiecksfelder mit bezüglichen mythologifchen Gruppen bei
gefügt find; zum Morgen: Eos mit Tithon und Eos mit
Memnon (No. 31 und 32), zum Mittag: zwei Gruppen dar-
ftellend die Lieblinge Appollon's: Leukothoe und Hyakinthos,
Klytia und Daphne (No. 37 und 38), zum Abend: Artemis
mit Endymion und Artemis mit Aktäon (No. 42 und 43), zur
Nacht: Hekate, Nemefis und Harpokrates, und andrerfeits die
Parzen (No. 47 und 48). In den Saumftreifen unterhalb diefes
architektonifch gegliederten Bilder-Cyklus find in der Aus-
führung unter jedem der vier Felderfyfteme je zwei weitere
mythologifche Darftellungen mit Bezug auf den Hauptinhalt,
unterbrochen von finnvollen Arabesken, angebracht. Die
Ueberleitung zu den Wandbogenfeldern bilden drei Relief-
leiften, der vierte Deckenausfchnitt fchliefst unterhalb an das
Fenfter an (vgl. die Ueberfichtstafel).

Auf den drei Bogenfeldern der Wände find die drei
Reiche des olympifchen Göttergefchlechtes zugleich als höchfte
Wirkungsgebiete des Eros verfinnlicht: der Olymp mit dem
herrfchenden. Zeus, welcher den nach durchlittener Erden-
mühfal unter die Himmlifchen aufgenommenen und mit Hebe's
Liebe belohnten Herakles begrüfst; die Wafferwelt, von
Pofeidon beherrfcht, jauchzend im Genufs der Mufik und liebe-
erfüllt den Arion umfchwärmend; die Unterwelt, welche
Orpheus, von der Sehnfucht zur verlorenen Gattin getrieben,
mit feiner Leier betritt und durch den Zauber des Gefanges
überwindet.

A. Wandgemälde.
(Götter-Saal der Glyptothek.)
27. Erftes Bogenfeld: Zeus als Herrfcher des Olymp.

Auf gemeinfamem Thron mit der kalt blickenden
Hera fitzt Zeus, dem in den Olymp aufgenommenen
Herakles, welchem Hebe den Nektar kredenzt, mit dem
Becher Willkommen winkend, hinter dem Herrfcherpaar

die Grazien; zur Linken Apollon mit der Leier, von dem
auf der Hirtenpfeife fpielenden Pan und zwei Mufen mit
Doppelflöte und Triangel begleitet; neben dem Throne
Pallas, Artemis und Pofeidon, rechts im Vordergrunde
Dionyfos mit Bacchanten und dem trunkenen Silen, im
Hintergrund beim Mahle Hephäftos, Aphrodite mit Eros,
Ares, Hermes und Demeter. Vor dem Throne des Zeus
Ganymed den Adler tränkend. (Letztere Gruppe nach
Thorwaldfen's Compofition.)

H. 3,00, br. 6,00.

28. Zweites Bogenfeld: Pofeidon der Beherrfcher der Wafferwelt.

Von den durch Eros gezügelten Roffen gezogen fährt
Pofeidon mit Amphitrite auf dem Mufchelwagen durch's
Meer, vor und hinter ihnen fchwärmende Tritonen, links
auf dem Delphin Arion mit der Leier, welchem laufchende
Nereïden und Meergötter Perlen und Korallen reichen;
rechts am Ufer lagert die nach ihm umblickende Tethys.

H. 3,09; br. 6,07.

29. Drittes Bogenfeld: Orpheus im Hades.

Auf dem durch Fackeln erhellten Throne fitzt Hades
(Pluto) mit Perfephone, die feine Rechte erfaffend zu Boden
blickt. Der König der Schatten fchaut finfter auf Orpheus,
welcher von dem vor ihm knieenden Amor gewarnt zur
Leier fingt, den Blick fehnfüchtig nach der hinter Perfephone
lehnenden Gattin Eurydike gerichtet; zu feinen Füfsen der
Höllenhund Kerberos von einem Genius befchwichtigt;
links der Nachen des Charon mit neu ankommenden,
von Hermes geleiteten Schatten, welche von den drei
Todten-Richtern den Spruch empfangen; rechts die ent-
fchlummernden Eumeniden, hinter ihnen die Danaïden,
fchmerzvergeffen raftend, in der Ferne Sifyphos.

H. 3,05, br. 6,06.
Geftochen von E. Schäffer.

B. Deckengemälde.

(Götter-Saal der Glyptothek.)

Die Darftellungen find in der Reihenfolge ihres Zufammen-
hanges innerhalb der Deckentheilungen aufgezählt, [fiehe Über-
fichtstafel A], die Kartons nach den Gröfsenverhältniffen gruppiert.

ERSTER CYKLUS.

***30.** Eros mit dem Delphin. (Element des Waffers.)

Dreieck, h. 0,69, br. 1,35. ▪

31. Der Morgen.

Eos auf dem Zweigefpann vom lichtbringenden Genius
und drei Horen des Morgens geleitet, welche Thaukrüge
auf die Erde ausgiefsen.

H. 1,66, br. 2,22.
Lithographie von J. G. Schreiner.

32. Eos, Tithon und Memnon.

Eos erhebt fich beim Hahnenruf vom Lager ihres
Gatten Tithonos, welchem zwar Unfterblichkeit, aber nicht
dauernde Jugend verliehen ift.

H. 1,45, br. 1,68.

33. Eos vor Zeus

ihrem Sohne Memnon das Gefchenk ewiger Jugend
erbittend, welches deffen Vater Tithonos entbehrt.

H. 1,45, br. 1,68.

*33a. Sockel-Arabeske.

Genius des Morgens mit Gruppen muficierender
Nymphen und Tritonen.

H. 0,67, br. 4,21.

(Als Abfchlufs diefes Cyklus f. No. 28: Die Wafferwelt.)

Die mit ❊ bezeichneten Kartons find wechfelnder Ausftellung vorbehalten.

ZWEITER CYKLUS.

*34. Eros mit dem Adler. (Element des Feuers.)

Dreieck, h. 0,69, br. 1,35.
Holzfchnitt in Raczynski's Werk.

*35. Der Sommer.

Verfinnbildet durch die Gottheiten Demeter und Pan mit Zephyr.

H. 0,60, br. 1,75.

36. Der Mittag.

Helios von vier Horen geleitet auf feinem Viergefpann durch das Thor des Thierkreifes hervortretend.

H. 1,69, br. 2,15.
Lithographie von J. G. Zeller.

37. Leukothoe, Klytia und Hyakinthos

in Blumen verwandelt durch die Liebe des Phöbos.

Dreieck, h. 1,50, br. 1,70.

*38. Apollon und Daphne.

Vor Apollon's Liebesbegierde wird Daphne durch Verwandlung in den Lorbeerbaum gerettet.

Dreieck, h. 1,50, br. 1,70.

*38a. Sockel-Arabeske.

Genius des Tages umgeben von bacchifchen Geftalten und Amoretten auf Panthern und Greifen im Liebeskampf.

H. 0,67, br. 4,10.

(Als Abfchlufs diefes Cyklus f. No. 27: Der Olymp.)

206

DRITTER CYKLUS.

39. Eros mit dem Pfau. (Element der Luft.)

Dreieck, h. 0,69, br. 1,35

*40. Der Herbſt.

Dionyſos mit zwei Amorinen.

H. 0,60, br. 1,75.

*41. Der Abend.

Selene mit Hesperos und den Horen der Abend-
ſtunden.

H. 1,69, br. 2,15.
Holzſchnitt in Raczynski's Werk.

42. Artemis und Endymion.

Artemis den ſchlummernden Geliebten im Schoofse
haltend.

Dreieck, h. 1,69, br. 1,82.

43. Artemis von Aktäon überraſcht.

Der Jäger Aktäon erſchaut aus dem Dickicht des
Waldes Artemis mit ihren Nymphen im Bade und wird
von der zürnenden Göttin der Keuſchheit in einen Hirſch
verwandelt.

Dreieck, h. 1,69, br. 1,82.

*43a. Sockel-Arabeske.

Epheſiſche Diana mit Jägern und Thiergeſtalten.

H. 0,67, br. 4,21.

VIERTER CYKLUS.

*44. Eros mit Kerberos.

Dreieck, h. 0,69, br. 1,35.
Holzfchnitt in Raczynski's Werk.

*45. Hore des Winters mit Hymen und Komos.

H. 0,60, br. 1,75.

*46. Die Nacht.

Auf Drachen-gezogenem Wagen fährt die Nacht, ihre
Kinder Schlaf und Tod im Arme haltend, von den Ge-
fpenftern der Träume geleitet dahin.

H. 1.70, br. 2,10.

*47. Hekate, Nemefis und Harpokrates.

Nemefis in den Loostopf greifend neben Hekate,
welche fich auf das Rad des Schickfals ftützt, zu ihren
Füfsen Harpokrates das Füllhorn ausgiefsend.

Dreieck, h. 1,76, br. 1,80.

*48. Die Parzen (Moiren).

Klotho und Lachefis den Lebensfaden fpinnend, am
Boden Atropos mit der Scheere, rückwärts fchauend.

Dreieck, h. 1,70, br. 1,80.
Sämmtliche Bilder des IV. Cyklus nebft den Ornamenten auf
Einem Blatt geftochen von E. Schäffer und H. Merz.

*48a. Sockel-Arabeske.

Genius der Nacht mit kämpfenden Traumgeftalten.

H. 0,70, br. 3,90.

(Als Abfchlufs diefes Cyklus f. No. 29: Hades.)

HELDEN-SAAL.
(Glyptothek.)
Vergl. die Überfichts-Tafel B.

Wand- und Deckenfchmuck diefes Saales entfprechen
dem trojanifchen Sagenkreis nach der Ilias Homer's. Be-
ginnend am Scheitelpunkt der Decke und ihrer Zeitfolge nach
rundumlaufend, erzählen fie in den an das mittlere Rundfeld
(Hochzeit der Ältern des Haupthelden Achill fich an-
fchliefsenden Flächen die Vorgefchichte des trojanifchen Krieges:
das Urtheil des Paris, deffen Ausgang Aphrodite dem troifchen
Königsfohne mit der Liebe des fchönften Weibes (Helena) be-
lohnt, die Vermählung Helena's mit Menelaos, die Entführung
Helena's und als Vorfpiel des Rachezuges der Achäer die
Opferung der Iphigenia (No. 53, 57, 61, 65).

An diefe fchliefsen fich auf paarweis geordneten fym-
metrifchen Sechseck-Feldern, welche durch Arabeskenftreifen
getrennt find,*) Darftellungen der auf die vornehmften Helden
des Krieges bezüglichen Ereigniffe an. Unterhalb des Bildes
»Urtheil des Paris« beginnend und von links nach rechts fort-
fchreitend erzählen fie die Auffindung Achill's und die Schmach
der griechenfeindlichen Götter (No. 54 und 55), den Traum
Agamemnon's und die Rettung des Paris (No. 58 und 59),
den Kampf des Ajax mit Hektor und die Wachfamkeit der
Atriden (No. 62 und 63), endlich Hektor's Abfchied von
Andromache und Priamos' Bittgang zu Achill (No. 67 und 66).

In den Wandbildern find als die drei Höhepunkte der
Sage vorgeführt: 1. der Ausbruch des Zwiefpaltes zwifchen dem
Führer des Griechenheeres und deffen vornehmftem Helden
(No. 49), 2. das durch Achill's Groll entftehende Unheil der
Achäer im Kampfe und das Wiederauftreten des Haupthelden
(No. 50), endlich 3. der Schlufs des Dramas: die Zerftörung der
Königsburg des Priamos. (No. 51.)

*) Die in den Kartons nicht enthaltene Bafis der theilenden Arabesken-
ftreifen fchildert: Achill's Geburt, Hephäftos die Waffen Achill's fchmie-
dend, Zeus mit der Waage und die verfohnten Eumeniden; das anfchliefsende
Stuckornament den Kampf bei den Schiffen und Achill's Kampf mit den
Flufsgöttern. Vgl. die Überfichts-Tafel B.

14

A. Wandgemälde.

(Helden-Saal der Glyptothek.)

Kohlenzeichnungen auf Papier, gezeichnet 1823—30.

49. Erftes Bogenfeld: Zorn des Achilleus.

(Ilias I. 1—348.)

Als Urfache von Apollon's Groll, welcher das Heer
der Achäer vor Troja verwüftet, hat der Seher Kalchas
in der Rathsverfammlung der Fürften, von Achill befragt,
die Kränkung des Priefters Chryfes bezeichnet, welchem
Agamemnon die ihm als Ehrengabe zugefallene Tochter
Chryfeïs zurückzugeben fich weigert. Agamemnon droht
dem Achill, ihm dafür die Brifeïs zu entführen. Zorn-
erfüllt greift diefer zum Schwerte, aber von Pallas Athene
befchwichtigt, die ihn — den Übrigen unfichtbar — bei den
Locken fafst, zieht er fich vom Kriegsunternehmen der
Achäer, deren Sieg nach Schickfalsfpruch nur durch ihn
herbeigeführt werden konnte, zurück.

Das Bild zeigt neben Agamemnon den Herold mit
dem Scepter, vor ihnen kniend mit befchwörender Ge-
berde Kalchas, auf Bänken um den Thron zu beiden
Seiten die Achäerfürften, welche durch den links über die
Mauer blickenden Therfites und den Priefter Chryfes
nach dem Hintergrunde gewiefen werden, wo das an die
Altäre geflüchtete Volk unter den Pfeilen Apollon's dahin-
ftirbt. In der Ferne rechts die achäifchen Schiffe; im Vorder-
grunde links Chryfeïs auf dem Maulthier von einem Knaben
und einer Alten hinweggeleitet, rechts Brifeïs, welche die
Herolde Agamemnons aus dem Zelte des Achill entführen.

H. 4,56, br. 8,18.

50. Zweites Bogenfeld: Kampf um den Leichnam des Patroklos.

(Ilias XVIII.)

Vom Kriegsglück verlaffen gerathen die Achäer in
höchfte Bedrängnifs: die Troer haben das Lager erftürmt

und drohen die Schiffe anzuzünden. Da geftattet Achill
feinem ihm über alles theueren Freunde Patroklos, in
feinen Waffen am Kampfe theilzunehmen. Das Schickfal
der Schlacht wendet fich; die Troer werden zurück-
gefchlagen, aber den vorwärtsftürmenden Patroklos lähmt
Apollon, der Hort der Troer, fodafs er von Hektor er-
legt wird. Um feinen Leichnam entbrennt rafender
Kampf: Hektor in der dem gefallenen Patroklos ab-
genommenen Rüftung Achill's ift von rechts her mit den
Troern bis zur Umwallung der griechifchen Schiffe vor-
gedrungen und holt mit der Lanze auf die beiden Ajax
aus, welche weichend die mit dem Leichnam des Patroklos
beladenen Helden Menelaos und Meriones zu decken fuchen,
während die Maffe der Achäer fich zur Flucht wendet.
Da erfcheint im Augenblick der höchften Noth der grimmige
Achill auf der Höhe der Mauer; waffenlos, aber von
Pallas mit den Blitzen des Zeus gefchützt, erhebt er die
furchtbare Stimme und fcheucht die Feinde zurück.

H. 3,96, br. 7,95.

51. Drittes Bogenfeld: Zerftörung von Troja.

Die Achäer auf die Höhe der Burg von Ilion vor-
gedrungen ziehen das Loos um die Beute und bemächtigen
fich der troifchen Königsfamilie. Priamos liegt erfchlagen
im Schoofse eines fterbenden Sohnes, auf den Stufen vor
dem Tempel fitzt ftumpf vor fich hinbrütend Hekuba mit
drei ihrer Töchter, die fich angftvoll an die Mutter fchmiegen,
während Ajax, Oileus' Sohn, die Hand nach Polyxena
ausftreckt. Andromache ift ohnmächtig niedergefunken,
aus ihren Armen reifst Neoptolemos, der Sohn Achill's,
den Knaben Aftyanax, um ihn über die Mauer hinab-
zufchleudern; rechts Helena, die Anftifterin des Unheils,
fchamvoll an eine Säule gedrückt; inmitten, von Hilfe
flehenden Genoffen umgeben, die Seherin Kaffandra in
Verzückung das vorgefchaute Verhängnifs erwartend, von
Agamemnon am Arm erfafst. In der Ferne ragt das

211

hölzerne Pferd empor, durch welches die Achäer den
Eintritt in die Stadt erliftet; rechts im Mittelgrunde im
Dämmer des Tempelbrandes Aeneas von feinem Sohne
Askanios begleitet, den Vater Anchifes mit den Penaten
des Haufes auf den Schultern hinwegtragend.

H. 4,09, br. 7,92.

Geftochen von H. Merz.

B. Deckengemälde.
(Helden-Saal der Glyptothek.)

Die Darftellungen find in der Reihenfolge ihres Zufammen-
hanges innerhalb der Deckentheilungen aufgezählt, [f. die
Überfichtstafel B], die Kartons nach den Gröfenverhältniffen
gruppiert.

52. Hochzeit des Peleus und der Thetis.

Die Neuvermählten, auf dem Lager fitzend, von zwei
Eroten bedient, während Eris den Apfel der Zwietracht
in's Brautgemach wirft.

Rundbild, Durchmeffer 1,50.

In Umrifs geftochen von E. Schäffer. (Deutfche Kunftblüthen.)

53. Urtheil des Paris.

Paris ftehend vor den fitzenden Göttinnen Hera,
Pallas und Aphrodite, reicht der letzten den Apfel, rechts
ein lagernder Flufsgott, links Hermes, hinter welchem die
Rachegöttin herbeikriecht.

H. 0,87, br. 3,33.

In Umrifs geftochen von E. Schaffer. (Deutfche Kunftblüthen.)

54. Achill bei den Töchtern des Lykomedes.

Der junge Held, in Weiberkleidern bei den Töchtern
des Lykomedes verborgen, um dem Verhängniffe zu ent-
gehen, das ihm bei der Theilnahme am Kampf gegen
Troja droht, wird von dem als Kaufmann verkleideten
Odyffeus und deffen Genoffen an feiner Freude über
die Waffen erkannt, während die Mädchen fich am Ge-
fchmeide ergötzen.

H. 2,25, br. 2,92.

55. Ares und Aphrodite im Kampfe vor Troja verwundet.

(Ilias V.)

Ares und Aphrodite, die sich als Schützer der Troer in den Kampf gemischt hatten, sind von Diomedes verwundet in den Olymp zurückgekehrt: Ares steht aufschreiend über seine Seitenwunde, während Aphrodite von Eros an der Hand verbunden wird; im Hintergrunde Zeus und Hera, vorn Pallas, die Freundin der Achäer, das Mißgeschick der beiden Gegner belächelnd.

H. 2,25, br. 2,92.

56. Arabeskenfüllung

enthaltend Scenen aus dem thebanischen Sagenkreis: Oedipus und Bruderkampf.

57. Vermählung des Menelaos und der Helena.

Die Gatten an den Stufen des Altares sitzend reichen einander die Hände, während zu den Seiten sieben griechische Könige auf Verlangen des Tyndareus, des Vaters der Neuvermählten, mit vorgestreckten Händen den Schwur ihres Verzichtes auf Helena und der Zusage des Schutzes im Falle der Noth leisten; links der Priester, ein Roß opfernd, rechts eine Schaffnerin mit Truhen beschäftigt.

H. 0,87, br. 3,37.
Gestochen von E. Schäffer. (Deutsche Kunstblüthen.)

58. Agamemnon's Traumgesicht.

(Ilias II, 1—34.)

Dem in den Armen des Morpheus ruhenden Agamemnon erscheint, von Zeus entsendet, ein täuschendes Traumgesicht in Gestalt des Nestor. Mit leidenschaftlicher Geberde ermuntert das Trugbild den Führer der Griechen

zur Wiederaufnahme des Kampfes, auf deffen Ausgang
(Flucht des Hektor) es hindeutet. Im Hintergrunde
fchlummern Zeus und Hera.

H. 2,25, br. 2,92.
No. 55, 56, 57 u. 58 auf Einem Blatt geftochen von Thäter für
Raczynski's Werk.

59. Paris durch Aphrodite vor Menelaos gefchützt.
(Ilias III.)

Im Zweikampf hat Menelaos, der Gatte der Helena,
den Nebenbuhler zu Boden geworfen und erhebt einen
Stein, um ihn zu tödten, doch Aphrodite mit Eros ver-
hüllen den Paris mit dem Schleier, während Pandaros
und ein jugendlicher Bogenfchütz zufchauen.

H. 2,20, br. 2,87.

60. Arabeskenfüllung

enthaltend Traum- und Nachtgeftalten, dazwifchen
Philoktet, Perseus und Andromeda.

61. Entführung der Helena.

Auf dem von drei Eroten geruderten und gefteuerten
Schiffe, gezogen von phantaftifchem Seerofs und fieben
geflügelten Genien, deren einer zur Leier fingt, fitzt Paris
und zeigt der ftumm niederblickenden Helena das nahe
Ziel der Fahrt, während hinter ihnen die Erinnyen folgen,
welche an's Steuer geklammert ihre Fackel an der Leuchte
der Liebenden entzünden.

H. 0,87, br. 3,33.
In Umrifs geftochen von E. Schäffer.

62. Ajax den Hektor niederwerfend.
(Ilias VII. 207—302.)

Im Zweikampf mit dem Telamonier Ajax ift Hektor
zu Boden geworfen, aber während Jener von den beiden

214

Herolden an die einbrechende Nacht gemahnt wird, welche
Einftellung des Kampfes gebiete, rafft Apollon feinen
Schützling empor.

H. 2,26, br. 2,85.

63. Neftor und Agamemnon wecken den Diomedes.

(Ilias X.)

Der jugendliche Held Diomedes, mit feinem Zelt-
genoffen fchlummernd, wird in der Nacht von Agamemnon
und Neftor, welcher das Wort führt, geweckt, um Kriegs-
rath zu pflegen.

H. 2,26, br. 2,87.

64. Arabeskenfüllung

enthaltend Centaurengeftalten (Mittel-Felder leer).

65. Opferung der Iphigenia.

Als Iphigenia vor der Abfahrt der Griechenfürften
zum trojanifchen Kriege geopfert werden foll, erfcheint
Artemis und rettet die Jungfrau, indem fie an ihrer Stelle
einen Hirfch fendet, den der Priefter ergreift, während
links Agamemnon, rechts Achill, von ihren Genoffen ge-
tröftet, trauern.

H. 0,85, br. 3,42.
Geftochen von E. Schäffer. (Deutfche Kunftblüthen.)

66. Abfchied Hektor's von Andromache.

(Ilias·VI.)

Vor'm Aufbruch zum Kampfe, in welchem ihm zu
erliegen beftimmt war, hält Hektor, dem fich Andromache
bekümmert an die Schulter fchmiegt, feinen Knaben
Aftyanax im Arm, der vom Helmbufch des Vaters er-
fchreckt, nach feiner am Boden knieenden Amme zurück-
verlangt. Im Hintergrund ein Knappe mit Hektor's Rofs.

H. 2,25, br. 2,92.

67. Priamos bittet den Achill um den Leichnam feines Sohnes Hektor.

(Ilias XXIV.)

Dem an der Leiche feines Freundes Patroklos trauern-
den Achill ift Priamos zu Füfsen gefallen und bittet ihn
um den Leichnam des von ihm erlegten Hektor. Im
Hintergrund Chryfeïs und ein Diener.

H. 2,20, br. 2.87.

68. Arabeskenfüllung

enthaltend Ganymed, Leda und Verwundung des
Achill.

Bilder aus der Vorhalle der Glyptothek.

Die Darftellungen, von welchen unfere Kartons nur zwei ent-
halten, follen in Geftalt der Prometheus-Mythe das Schickfal des
Künftlers vergegenwärtigen, der in feinem himmelanftrebenden
Fluge dem Neid der Götter begegnet, während er, den niederen
Begierden folgend, gleich Epimetheus, dem Verderben verfällt.*)

. 69. Prometheus.

Während der Künftler ruhend fein Werk betrachtet,
naht Pallas, um es zu befeelen.

Rundbild, Durchmeffer 1,92.

70. Epimetheus und Pandora.

Pandora neben Epimetheus im Haine lagernd öffnet
das verhängnifsvolle Göttergefchenk, die Vafe, aus welcher
das Unheil in die Welt ftrömt.

Bogenfeld, h. 0,96, br. 1,90.

*) Den Gedanken diefes Theiles der Cornelius-Fresken in der Glyp-
tothek hat P. Janffen aufgenommen und den Malereien zum Schmuck der
oberen Wandfelder des Saales zu Grunde gelegt (f. Befchreibung in der
Einleitung).

In der Nifche des II. Cornelius-Saales:

71. Erwartung des Weltgerichts.

(Entwurf zum Berliner Dombilde.)

Zuoberft die Engel mit den Leidenswerkzeugen, um-
geben von Gruppen der Älteften in weifsen Gewändern,
die ihre Kronen ablegen. Chriftus in weifsem Mantel
innerhalb des von Cherubim gefchloffenen Goldhimmels
thronend, die Füfse auf Wolken mit Engeln gefetzt, um-
geben von den Zeichen der Evangeliften, erhebt die Hände.
Zu feiner Seite links Maria, rechts Johannes der Täufer,
hinter ihnen auf Wolken fitzend die Märtyrer und Be-
kenner, unter Chriftus der Engel mit dem gefchloffenen
Buche des Lebens, umgeben von den vier Gewaltigen,
welche im Begriff find die Pofaunen zu erheben. Hinter
diefen die Heiligen des alten Bundes und die Apoftel auf
Wolken gereiht; unter den Engeln auf breitem Wolken-
lager die Propheten und Kirchenlehrer, auf Stufen rechts
der Erzengel Michael und der Engel des Gerichts herab-
fteigend, links Paradiefesengel, welche Selige emporgeleiten.
Auf dem Erdboden kniend um den auf Stufen errichteten
Altar mit dem Kreuze verfammelt die Glieder des preufsi-
fchen Königshaufes, zuoberft König Friedrich Wilhelm IV.
und Königin Eifabeth; hinter ihnen Gruppen hervor-
ragender Männer der Wiffenfchaft und Kunft; zuäufserft
Schutzengel des Glaubens und Friedens.

(Ausgeführt 1853—56.)

Deckfarbenmalerei, oben rund, h. 1,66, br. 1,45.

Vgl. die Concurrenz-Bilder von Steinle (No. 83) und Veit (No. 84).

S. ferner die Compofitionen von Cornelius für die Cafa Bartholdi
II. Abth. No. 93 und 118, und zum »Glaubensfchild« III. Abth.
No. 21.

72. W. v. KAULBACH. Abfchied der Maria Stuart.

(Schiller: Akt V. 9.)

Die Königin inmitten ihrer weinenden Dienerfchaft
hat die rechte Hand dem vor ihr knieenden Melvil gereicht,
hinter welchem eine Kammerfrau fteht, die Linke bedeckt
Hanna Kennedy mit Küffen, während fich eine andere
Frau an den Arm der Gebieterin hängt, eine dritte den
Schleier derfelben an die Lippen drückt und eine vierte
vor ihr knieend die Hände ringt. Rechts mehr im Hinter-
grund Burleigh, finfter auf die Scene fchauend, und der
alte Sir Paulet, links Leicefter mit abgewandtem Geficht,
hinter ihm der Sherif, weiter zurück Bewaffnete. — Bez.:
WKaulbach. München 1867.

Kohlenzeichnung, h. 1,35, br. 1,07.

Eigenthum I. Maj. der Kaiferin und Königin Augufta;
überwiefen 1868.

73. W. v. KAULBACH. Tod des Marquis Pofa.

(Schiller: Don Carlos, Akt V. 4.)

Vor dem am Boden hingeftreckten Pofa kniet Don
Carlos, in der Linken die Hand des Ermordeten haltend,
die Rechte gegen den auf feinen Stock geftützten, mit
abgewandtem Geficht vor ihm ftehenden König Philipp
erhoben. Im Mittelgrund die Herzöge Alba, Feria und
Medina Sidonia, rechts hinten, lauernd auf den König
blickend, Domingo, links in der Thür Graf Lerma, der
Prinz von Parma und andere Granden. — Bez.: WKaulbach.

Kohlenzeichnung, h. 1,29, br. 0,99.

Eigenthum I. Maj. der Kaiferin und Königin Augufta;
überwiefen 1868.

74. L. Passini. Chorherren in der Kirche.

In den Chorſtühlen links vom Altar in St. Peter zu Rom ſind die Domherren zur Feier der Meſſe verſammelt; unmittelbar neben dem Altar unter rothem Thronhimmel ein höherer Geiſtlicher. Der junge Miniſtrant, welchem zwei Chorknaben das Pluviale zurückſchlagen, ſchwenkt dem ſich andächtig verneigenden Dritten der vorderen Reihe das Rauchfaſs entgegen; der Folgende harrt in andächtiger Erwartung, wogegen die Übrigen auf der oberen Reihe dem Vorgang mit getheilter Aufmerkſamkeit anwohnen. Im Hintergrund am Altar ein junger Diakon mit gefalteten Händen. — Bez.: LUDWIG PASSINI. ROM 1870.

Waſſerfarbe, h. 0,62, br. 0,95.
Angekauft 1870.

75—79. Fünf Kartons von Alfred Rethel zu den im Kaiſerſaal des Rathhauſes zu Aachen ausgeführten Fresko-Gemälden aus dem Leben Karl's des Groſsen.

(Im Handzeichnungs-Zimmer, III. Geſchoſs.)

75. A. Rethel. Zerſtörung der Irmenſäule bei Paderborn im Jahre 772.

Der erſte Krieg Karl's gegen die Sachſen endete mit Zerſtörung der Eresburg und der Irmenſäule, des Heilig-thums der unterworfenen Heiden. Das Götzenbild iſt zu Boden geriſſen, der Frankenkönig mit der Fahne in der Hand deutet auf deſſen Machtloſigkeit hin, während Biſchof Turpin mit zwei Mönchen das Dankgebet für den Sieg des Chriſtenthums ſpricht und die Sachſen ſich erſchüttert beugen oder in ihre Wälder flüchten.

Spitzbogenfeld, h. 3,30, br. 3,92.

76. A. RETHEL. Karl's Einzug in Pavia im Jahre 774.

Nach Ueberwindung der Langobarden zieht Karl in ihre eroberte Hauptftadt Pavia ein. Mit dem Siegerkranz gefchmückt und mit erhobenem Schwert, in der Linken die eiferne Krone haltend, reitet er durch das zerftörte Thor, in welches feine Fahnenträger vorausgeritten find, und blickt zur Seite nach dem gefeffelten Langobardenkönig Defiderius mit feiner Königin, auf welche Bifchof Turpin und ein Ritter ihn hinweifen; zur Linken fränkifches Kriegsgefolge, im Hintergrund die abziehenden Bewohner von Pavia und eindringende Sieger.

<p style="text-align:center">Spitzbogenfefd, h. 2,90, br. 3,45.</p>

77. A. RETHEL. Sarazenenfchlacht bei Cordova im Jahre 778.

In den Kämpfen mit den Arabern in Spanien wurden die Roffe der Franken durch Schreckbilder und Thierfratzen beunruhigt, welche die Sarazenen mit zu Felde führten. Karl liefs deshalb den Pferden die Augen verbinden und ftürmt, von Bifchof Turpin und feinen Paladinen gefolgt, in die Feinde, deren von Stieren gezogenen Fahnenwagen er erreicht hat, fodafs fie durch den Fall der Standarte entfetzt fich zur Flucht wenden.

<p style="text-align:center">Spitzbogenfeld, h. 2,75, br. 3,35.</p>

78. A. RETHEL. Taufe Wittekind's im Jahre 785.

Nach fechs Kriegszügen find die trotzigen Sachfen endlich überwunden und ihr Herzog Wittekind beugt fich unter das Kreuz. In Gegenwart des von feinen Paladinen umgebenen Karl empfängt er auf erhöhtem Platze knieend die Taufe, während von unten ein zweiter Sachfenfürft durch Mönche herbeigeführt wird und auf der anderen Seite fächfifche Krieger ihre Fahnen niederlegen.

<p style="text-align:center">Spitzbogenfeld, h. 2,90, br. 3,45.</p>

<p style="text-align:center">220</p>

79. A. RETHEL. Kaiſer Otto III. in Karl's des Groſsen Gruft im Jahre 1000.

Als der jugendliche Kaiſer Otto III. das Grab ſeines groſsen Vorfahren in Aachen im Jahre 1000 öffnen lieſs, fand er den Leichnam des Kaiſerpatriarchen aufrecht auf ſteinernem Thron in vollem fürſtlichen Schmucke. Ueberwältigt von der majeſtätiſchen Erſcheinung ſinkt er mit ſeinem Gefolge auf die Kniee.

Spitzbogenfeld, h. 1,75, br. 3,25.

Die ſämmtlichen acht Rethel'ſchen Compoſitionen für Aachen (von welchen vier: Taufe Wittekind's, Krönung Karl's, Gründung des Aachener Münſters und Krönung König Ludwig's, nach ſeinen Entwürfen von Joſ. Kehren ausgeführt ſind) in Holz geſchnitten von Brend'amour nach Zeichnungen von Baur und Kehren.

80. A. RETHEL. Auferſtehung Chriſti.

(Karton zu dem Altarbilde der Nikolaikirche in Frankfurt a. M.)

Der Heiland mit der Siegesfahne in Händen tritt, von der Glorie umſtrahlt, die Rechte erhebend feierlich aus dem Grabe, während zwei Wachtſoldaten ohne ihn zu ſehen von der Wirkung des Wundervorgangs erſchüttert aufhorchen und ein dritter im Hintergrunde ſchläft.

Oben rund, h. 3,00, br. 1,65.

Angekauft 1875.

81 u. 82. Kartons von J. SCHNORR v. CAROLSFELD zu den im Königsbau zu München ausgeführten Fresken zum Nibelungen-Liede.

81. J. SCHNORR. Sigfried's Rückkehr aus dem Sachſenkriege.

(Nibelungenlied, IV. Aventüre.)

Kampf, den allerhöchſten, der irgend da geſchah,
Am Anbeginn und Ende, den Jemand ſah,
Den focht ritterlich die Sigfrides Hand,
Er bringt reiche Geiſeln mit in König Gunthers Land;

Die bezwang mit feiner Stärke der weidliche Mann,
Davon auch König Liudegaft mufs den Schaden ha'n,
Und auch vom Sachfenlande fein Bruder Liudeger —
Wie höret Königin Kriemhild mit hohen Freuden
folche Mär.

Durch das Thor von Worms reitet Sigfried, von
König Gunther mit Gifelher und den Alten zu Rofs
bewillkommt; er weift zur Seite auf die gefeffelt neben
ihm reitenden Sachfenfürften, die er aus der Schlacht
heimbringt; hinter ihm das Burgundenheer, welchem Volker
mit der Fahne und Hagen als Kampfgenoffe voranziehen.
(Im Vordergrund links als Zufchauer die Maler Janfen
und Seitz.) — Bez.: Schnorr.

Kohlenzeichnung auf Papier, h. 4,59, br. 5,68.
Angekauft 1872.

82. J. SCHNORR. Beftattung der Todten in Etzel's Palaft.

(Nibelungenlied, Klage, Lachmann's Ausg. V. 789 ff.)

Nach dem mörderifchen Kampfe in König Etzel's
Palaft, in welchem die Burgunden und die Helden des
Hunnenlandes fich gegenfeitig getödtet, müffen die Frauen
an Stelle der erfchlagenen Männer die Todten beftatten.
Auf der Treppenrampe des romanifchen Palaftes im Mittel-
grund der trauernde Etzel an den aufgebahrten Leichen
Kriemhild's und ihres Sohnes Ortlieb; zu Füfsen des
Katafalks Dietrich von Bern und Hildebrand mit fackel-
tragenden Mönchen. Inmitten vier Frauen, welche den
todten Gifelher hinwegtragen, links ein Mädchen und ein
Jüngling um den Leichnam des alten Markgrafen Rüdiger
befchäftigt, rechts drei Frauen an der Leiche des ent-
haupteten Hagen; im Hintergrund links andere mit todten
Kriegern, rechts Mönche, das Ritual fingend. —

Bez.: *18)8̸63*

Kohlenzeichnung auf Papier, h. 2,70, br. 4,56.
Angekauft 1872.

83. E. STEINLE. Erwartung des Weltgerichts.

(Entwurf zum Berliner Dombilde.)

Im Goldhimmel thront auf dem Regenbogen, um-
geben von den Zeichen der Evangeliften, mit fegnend
erhobenen Händen, an denen die Wundmale fichtbar find,
Chriftus zwifchen der links auf Wolken in anbetender
Verehrung knieenden Maria und den ftehend feines Wortes
harrenden fieben Engeln mit den Pofaunen. Über dem
Heiland aus den Höhen des Himmels herabfchwebend die
Cherubim, rechts und links Schaaren von Heiligen, unter
ihnen die Erzväter und Propheten des alten Bundes, rechts
zuäufserft knieend und vor der offenbarten Glorie fich
demüthigend das erfte Menfchenpaar. Unter dem Welt-
richter und zu ihm empordeutend fteht Johannes der Täufer
inmitten der fitzenden Apoftel, und darunter in langer
Reihe Schaaren von Märtyrern und Heiligen der Kirche,
unter denen links die Kirchenväter Gregor, Hieronymus,
Ambrofius und Auguftin fichtbar werden. Auf den tieferen
Wolkenfchichten Engelchöre, welche die Menfchheit zum
Gericht rufen. Auf einer Erhöhung des Erdbodens kniet,
den Blick emporgewandt, König Friedrich Wilhelm IV.,
neben ihm geneigten Hauptes die Königin Elifabeth, weiter
zurück die Prinzen und Prinzeffinnen des preufsifchen
Königshaufes, an die fich die Menge der Gläubigen reiht.
— Bez.: *18 ES 46*.

Wafferfarbe, oben rund, h. 1,58, br. 0,93.

Aus den Königl. Mufeen überwiefen 1875.

Vgl. die Concurrenz-Bilder von Cornelius (No. 71) und
Veit (No. 84.)

84. PH. VEIT. Erwartung des Weltgerichts.

(Entwurf zum Berliner Dombilde, gezeichnet 1847.)

Auf Wolken thronend erhebt der Weltrichter die
Hände, zu feinen Füfsen die Zeichen der Evangeliften
und um ihn fieben Seraphim, hinter diefen in den ge-

öffneten Himmelsräumen Schaaren von Engeln, darunter
vier mit den Leidenswerkzeugen. Rechts neben ihm
knieend Maria in andächtiger Verehrung mit der Krone
auf dem Haupte, links der Engel des Gerichts mit der
Pofaune, vor ihm Johannes der Täufer mit der erhobenen
Rechten zu Chriftus emporweifend; inmitten unter dem-
felben das erfte Menfchenpaar, rechts und links die
Schaaren der Erzväter und Propheten des alten und der
Heiligen und Märtyrer des neuen Bundes. Aus dem
Himmel zur Erde herabfchwebend fechs Engel mit den
Symbolen des chriftlichen Lebens; unterhalb auf hohem
Thronbau fitzend und gläubig die Blicke nach oben gerichtet
König Friedrich Wilhelm IV. und die Königin Elifabeth,
umgeben von den Prinzen und Prinzeffinnen ihres Haufes,
rechts von ihnen vor einem gothifchen Dome Geiftliche
der verfchiedenen chriftlichen Confeffionen, links vor den
fich aufthürmenden Mauern einer Feftung Vertreter des
preufsifchen Heeres. Auf dem Unterbau des Thrones
inmitten Männer der Kunft und Wiffenfchaft, während
auf dem vorderften Plane des Bildes ein Säemann in die
frifche Ackerfurche das Saatkorn als Sinnbild der Auf-
erftehung ausftreut; von links nahen Leidtragende mit
einem Sarge, zu dem ein Greis die Gruft aushebt, von
rechts ein vom Volke geleiteter Brautzug.

Wafferfarbe, oben rund, h. 1,18, br. 1,95.
Aus den Königl. Mufeen überwiefen 1875.
Vgl. die Concurrenz-Bilder No. 71 und No. 83.

85. F. WANDERER. Farbiger Karton zu einem Glasfenfter in der Karthaufe zu Nürnberg,

ausgeführt unter Leitung des Profeffors A. v. Kreling.
H. 9,50, br. 1,60.
Gefchenk des Germanifchen Mufeums zu Nürnberg 1873.

86. B. GENELLI. Raub der Europa.

(Ovid, Metamorphofen II. 850 ff.)

Die auserfehene Geliebte des Zeus Europa ift durch den in Geftalt eines Stieres erfchienenen Gott aus der Schaar ihrer Gefpielinnen entführt, mit denen fie Blumen gefammelt, und die nun angfterfüllt und ftaunend am Ufer ftehen und fchauen, wie fich das wunderbare Thier, von Eros und Hymen gelenkt, mit feiner fchönen Laft in's Meer ftürzt, wo unter Pofeidon's Führung die Geifter der Fluth auftauchen und zu hochzeitlichem Reigen gefellt dem Paare jubelnd vorausziehen, während über ihnen die Mufen den Weg zeigen und in der Ferne am Ufer die Gottheiten des Ortes das Abenteuer des Olympiers belaufchen. — Bez.: B. Genelli fect. 1857.

(Karton zu dem Ölgemälde in der Galerie Schack zu München.)
Bleiftiftzeichnung auf Papier, h. 1,07, br. 3,11.

In Kupfer geftochen von L. Burger als Vereinsblatt des fächfifchen Kunftvereins.

Angekauft 1876.

87. E. STEINLE. Aus »Was Ihr wollt« von Shakfpeare.

Olivia in ihrem Empfangzimmer an dem mit grünem Teppich, Blumen, Chatullen und Büchern befetzten Tifche fitzend, hört die Meldung der von dem Prinzen Orfino abgefandten, in Pagentracht verkleideten Viola an, während Maria, die Zofe, durch die Gardine lugend die Unterhaltung belaufcht. Die im Hintergrund zu einer offenen Loggia führende Treppe wankt der betrunkene Ritter Tobias am Arme des Junkers von Bleichenwang hinauf; ihm entgegen fchreitet von oben her in karikirter Würde Malvolio, der Haushofmeifter, in feinem durch

225

den Vexirbrief der Hausgenoffen ihm vorgefchriebenen
lächerlichen Aufzug. Im Portal fitzt der Narr und tändelt
auf der Mandoline. — Bez.: 1$ Ω 6$



Wafferfarben auf Papier, h. 1,54, br. 1,10.
Geftochen von H. Merz.

Angekauft 1876.



88. J. A. CARSTENS. Schlacht bei Rofsbach.



(Entworfen i. J. 1791 zum Zweck einer in Kupferftich auszuführenden
Sammlung von Darftellungen zur preufsifchen Gefchichte.)



Im Vordergrund rechts Friedrich der Grofse und fein
Stab zu Pferde; der König deutet mit dem Stock ge-
bieterifch gradaus, während im Mittelgrund General Seydlitz
mit feinen Reitern in die Franzofen einftürmt, die fich
zur Flucht wenden.



In Sepia (Bifter) getufcht auf Papier.
H. 0,45, br. 0,72.
In Umrifs geftochen von H. Merz (Riegel, Carftens' Werke II.)



89. J. A. CARSTENS. Die Griechenfürften im Zelte des Achill.



(Ilias, Gef. IX. 185 ff.)



Achill redet zürnend zu den von Agamemnon abge-
fandten Helden, die mit ihm am Tifche fitzen: Odyffeus
links blickt ihn finnend an, Ajax ergrimmt über die
Unbeugfamkeit des Jünglings, den alten Phönix über-
wältigt die Wehmuth im Gedanken an das fernere Unheil
des Griechenheeres. Neben dem Stuhle Achill's fteht
Patroklos, der Rede deffelben aufmerkfam laufchend; im
Hintergrund zwei Wachen, durch die Thür in der Tiefe
des Raumes blicken zwei Frauen herein. —



Bez.: Asmus Jacobus Carftens.
ex Chers: Cimbr: faciebat Romæ. 1794.
Waffer- und Deckfarben auf Papier.
H. 0,47, br. 2,66.
(In Umrifs geftochen von W. Müller (Riegel, Carftens' Werke I).





226



90. J. A. CARSTENS. Priamos vor Achill.

(Ilias, Ges. XXIV. 471 ff.)

König Priamos ift vor dem auf einem Seffel fitzenden Achill auf die Knie gefunken und fleht ihn um den Leichnam des Hektor; neben Achill ftehen zwei Männer, den Vorgang beobachtend; aus dem Hintergrund führt Hermes die junge Polyxena herbei. (Letzteres Motiv nach Philoftrat's Erzählung hinzugefügt.) Gezeichnet 1794. — Bez.: Asmus Jacobus Carftens.

ex Chers: Cimbr: inv. Romæ.

Rothftift auf Papier, weifs gehöht.
H. 0,50, br. 0,65.

In Umrifs geftochen von W. Müller (Riegel, Carftens' Werke I).

91. J. A. CARSTENS. Überfahrt des Megapenthes.

Nach Lukian's Erzählung »die Überfahrt oder der Tyrann« lehnte fich Megapenthes, ein reicher Wollüftling, gegen den Spruch der Parze auf, die ihn in der Blüthe feines Lebens zum Orkus rief. Er mufste dem Seelenführer Hermes dennoch folgen, ftahl fich aber unterwegs hinweg und wurde mit Gewalt zurückgeführt. Allem Bitten zum Trotz fchleppte man ihn in den Kahn des Charon und band ihn an den Maftbaum. Der Nachen wollte nun abftofsen, da rief der Schufter Micyll vom Ufer herüber, man möchte ihn, der der Welt mit Freuden enteile, doch auch noch mitnehmen; er fchwamm nach, wurde aufgenommen und erhielt aus Mangel an Raum feinen Platz auf des Megapenthes Nacken. —

Bez.: Asmus Jacobus Carftens.

ex Cherfonefu Cimbrica faciebat Romæ. 1795,

Deckfarben auf Leinwand.
H. 0,66, br. 0,95. (Stark befchädigt.)

Nach der etwas weniger figurenreichen fruheren Faffung der Compofition (im Mufeum zu Weimar) in Umrifs geftochen von W. Müller (Riegel, Carftens' Werke I).

Sämmtliche vier Carftens'fche Zeichnungen, Eigenthum der Königl. Akademie der Künfte zu Berlin, wurden der National-Galerie überwiefen 1877.

92. A. BAUR. Chriſtus als Weltrichter.

Inmitten auf dem Wolkenſitz in mandelförmiger Glorie Chriſtus gradausblickend und die Wundmale ſeiner Hände zeigend; neben ihm rechts Moſes mit den Geſetztafeln, links der Prophet Elias; unterhalb die Engel mit den Poſaunen des Gerichtes und dem geöffneten Buche des Lebens. Zur Linken Gabriel mit den Zeichen der Paſſion herzufliegend, hinter ihm, um Petrus geſchaart, Adam und Eva, David und Magdalena mit dem durch den Engel in den Schooſs des Vaters zurückgeführten verlorenen Sohne. Hinter dieſer Gruppe der reuige Schächer, den zwei Engel vom Kreuze löſen. Auf der rechten Seite der Erzengel Michael mit dräuend erhobenem Schwert, vor ihm die Verdammten, Räuber, Unzüchtige, Mörder, Hochverräther, von den Dämonen der Hölle gepeinigt und gefeſſelt; hinter ihnen der unbuſsfertige Schächer, den zwei Teufel quälen. — Bez.: ♏ 1865.



Bleiſtiftzeichnung, h. 0,39, br. 1,15.

Erworben 1866.



93. P. CORNELIUS. »Wiedererkennung Joſeph's durch ſeine Brüder.«



Karton zu dem in der Caſa Bartholdi (Zuccari) in Rom ausgeführten Freskogemälde.

(Geneſis Cap. 45.)



Joſeph hat ſich von ſeinem Thronſitz erhoben und iſt auf Benjamin zugeeilt, der ſich ihm jubelnd an den Hals wirft, während vier ſeiner Brüder tief bewegt vor ihm auf die Kniee geſunken ſind und einer ihm die Hand küſst; von den ſechs übrigen ſtehen drei voll Schamgefühl und Zerknirſchung zur Seite, ein Anderer, an deſſen Schulter der nächſte das Antlitz birgt, ſchaut in ſchreckhafter Erregung drein, während er älteſte im Hintergrund

228

in dumpfes Sinnen verfunken ift. In der Ecke des Zimmers, durch deffen gekuppelte Rundbogen - Fenfter man auf Palaftbauten mit Garten und einen von Laftthieren um-ftandenen Brunnen blickt, fteht ein Mann in vornehmer Kleidung (Bildnifs des General - Confuls Bartholdi, für welchen das Gemälde ausgeführt war). Gezeichnet 1816 in Rom.

Kohlenzeichnung auf Papier.
H. 2,40, br. 3,00.

Geftochen von Hoffmann, Holzfchnitt in Raczynski's Werk.

Eigenthum der Kgl. Akademie der Künfte zu Berlin; der National-Galerie überwiefen 1877.

S. ferner No. 119.

94—100. Fr. Overbeck. Die fieben Sakramente.

94. Fr. Overbeck. Die Taufe.

Hauptbild: Vollziehung der Taufe an den Heiden. Das ewige Pfingften, angedeutet durch die vom heiligen Geift erfüllte Urgemeinde.

Oberer Fries: Heiligung des Waffers: Taufe Chrifti im Jordan; Hirfche nach frifchem Waffer lechzend (Sehnfucht nach dem Heil).

Seitenleifte links: Die Schlange des Paradiefes: Ent-ftehung der Sünde, wodurch die Taufe nothwendig geworden.

Seitenleifte rechts: Die eherne Schlange des Mofes als Vor- und Sinnbild des gekreuzigten Chriftus.

Sockelbilder, enthaltend die Vorbilder der Taufe im alten Teftament: Eintritt Noah's in die Arche (Symbol der Kirche) und Durchgang des Volkes Israel durch's rothe Meer (das Taufbecken der Väter).

95. FR. OVERBECK. Die Firmung.

Hauptbild: Die Apoftel, vertreten durch Petrus und Johannes, vermitteln den Gläubigen den heiligen Geift durch Auflegen der Hände.

Oberer Fries: Verfinnlichung der fieben Gaben des heiligen Geiftes: Weisheit, Verftand, Rath, Stärke, Wiffen, Frömmigkeit, Gottesfurcht.

Seitenleifte links: Das Feuer des Gottes Wortes (Chriftus predigend).

Seitenleifte rechts: Das Waffer als Labfal des Heilsdurftes (Chriftus und die Samariterin).

Sockelbilder: Mofes empfängt von Jehovah die Gefetztafeln. — Mofes tränkt das dürftende Volk durch Wafferquell in der Wüfte.

96. FR. OVERBECK. Die Bufse.

Hauptbild: Chriftus der Auferftandene erfcheint den knieend verfammelten Apofteln und gibt ihnen den heiligen Geift.

Oberer Fries: Chriftus am Kreuz als Opfer für die Sünden der Welt.

Seitenleifte links: Der Sündenfall mit allegorifchen Figuren der fieben Hauptlafter: Stolz, Wolluft, Zorn, Neid, Geiz, Völlerei, Trägheit.

Seitenleifte rechts: Erweckung des Lazarus (Sieg über den Leibestod) und die Früchte der Seelenarznei der Bufse: Liebe, Freude, Friede, Geduld, Freundlichkeit, Güte, Langmuth, Sanftmuth, Glaube, Sittfamkeit, Enthaltfamkeit, Keufchheit.

Sockel: Gottvater bei den vertriebenen Ureltern des Menfchengefchlechts auf die Erlöfung (Maria und Jefus) hindeutend. — Prüfung und Reinigung des Ausfätzigen durch den Priefter (Sinnbild der Beichte).

230

97. FR. OVERBECK. Das Abendmahl.

Hauptbild: Chriftus, den um den Abendmahlstifch ver-
fammelten einander knieend umarmenden Jüngern
die Hoftie reichend.

Oberer Fries: Sündenfall.

Seitenleifte links: Der Wein als das eine Element
der Euchariftie: Das Wunder zu Kana; zwifchen
dem Rankenwerk der Vorgang des Sammelns, Kelterns
der Trauben u. f. w.

Seitenleifte rechts: Das Brod als zweites Element
der Euchariftie: Vermehrung der Brode in der Wüfte;
zwifchen den Arabesken Waizenähren und Erntebilder.

Sockel: Tod der Erftgeburt und Stiftung des Ofter-
lammes (Vorbild der Opferung Chrifti). — Spende
des Himmelsbrodes in der Wüfte.

98. FR. OVERBECK. Die Priefterweihe.

Hauptbild: Petrus als Oberhirt weiht mit den apofto-
lifchen Genoffen den Paulus und Barnabas zu
Antiochia.

Oberer Fries: Der Heiland erfcheint den zum Be-
kehrungswerk gerüfteten Apofteln.

Seitenleifte links: Spende des Brodes und Weines
als Heilshort der Priefter; in der Arabeske das
Opfer des alten Bundes.

Seitenleifte rechts: Ertheilung der Macht zur Sünden-
vergebung; in der Arabeske der gute Hirt und die
Aufnahme des verlorenen Sohnes.

Sockel: Abraham vor Melchifedek, dem Urbild der
Priefterwürde. — Berufung des Aaron zur Priefter-
fchaft.

99. FR. OVERBECK. Die Ehe.

Hauptbild: Chriftus fegnet zu Kana das Paar, zu deffen
Hochzeit er geladen ift.

Oberer Fries: Chriſtus als Bräutigam der Kirche:
Myſtiſches Gleichniſs der Ehe.

Seitenleiſte links: Einſetzung der Ehe (Adam und
Eva), Gattenliebe, Kinderglück, Erziehung; Engel
der Freude.

Seitenleiſte rechts: Der ſterbende Heiland (der neue
Adam), aus deſſen Blut die Kirche quillt; gemein-
ſames Kreuz der Ehe, Troſt der Gemeinſchaft, Tod
im Arm der Liebe; Engel des Schmerzes.

Sockel: Geſchichte des jungen Tobias als Muſterbild
geheiligter Ehe.

In Holz geſchnitten von A. Gaber.

100. FR. OVERBECK. Letzte Ölung.

Hauptbild: Jakobus als Prieſter dem Sterbenden das
Gnadenmittel der letzten Salbung ſpendend in Gegen-
wart Andächtiger und Leidtragender.

Oberer Fries: Der Erlöſer in ſeiner Herrlichkeit als
Weltrichter, von den Apoſteln umgeben.

Seitenleiſte links: Auferſtehung des Fleiſches.

Seitenleiſte rechts: Die Verfluchten, in den Pfuhl der
Hölle hinabgeſtürzt.

Sockel: Die Erwählten, von Engeln geführt, paarweiſe
zum Himmel emporfliegend.

Leinwand, h. 0,67, br. 0,76.

Mit Ausnahme des farbig behandelten Bildes No. 96
ſämmtlich in grüner Erde in Öl getuſcht. Ausgeführt nach
den i. J. 1860 vollendeten groſsen Umriſs-Kartons unter Be-
theiligung von Overbeck's Schülern Karl Hoffmann und
Ludwig Seitz in Rom.

Angekauft 1878.

101—116. FR. PRELLER'S Odyffee-Landfchaften.

16 Kohlenzeichnungen zu Homer's Odyffee, vollendet
1854 bis 1856.

Preller fchildert die bedeutendften Vorgänge der »Odyffee«
im engeren Sinne, d. h. folche, welche fich ausfchliefslich
auf die Schickfale des Odyffeus beziehen und welche vor-
zugsweife landfchaftlichen Charakter tragen. Nach den Gefetzen
feiner Künft hat er zum Zweck cyklifcher Compofition die wirk-
liche Folge der Begebenheiten, welche der Dichter kunftreich
verfchiebt, wiederhergeftellt und beginnt deshalb mit denjenigen
Ereigniffen, die im Gedichte felbft nur aus der Erzählung des
Odyffeus bei den Phäaken (Odyffee Gefang IX—XII) bekannt
werden, um dann mit den der Zeit nach fich anreihenden Er-
zählungen fortzufahren. Nach ihrem Zufammenhang und ihrer
Bedeutfamkeit gliedert er feine Darftellungen in fünf Gruppen,
welche je aus einem breiten Mittelbilde und zwei überhöhten
Seitenbildern beftehen, und leitet das Ganze durch ein ein-
zelnes Höhenbild ein, welches den Helden auf der Infel der
Cyklopen angelangt zeigt.*)

101. Odyffeus auf der Ziegenjagd am Geftade der Cyklopen.**)

(Odyffee IX. 153 ff.)
Höhenbild.

102. Abzug des Odyffeus und feiner Gefährten aus der Höhle des geblendeten Cyklopen Polyphem, deffen Herde fie entführen.

(Odyffee IX. 462 ff.)
Höhenbild.

*) Die fpäter in bedeutend gröfserem Maafsftab ausgeführten 16 Wand-
gemälde zur Odyffee im Mufeum zu Weimar, deren Kartons fich im Leip-
ziger Mufeum befinden, weichen in vielen Theilen wefentlich von der hier
vorliegenden Faffung der meift inhaltsgleichen Compofitionen ab und find
durch Sockelbilder vervollftändigt, welche in der Art antiker Vafengemälde
die weiteren Epifoden des Gedichtes erzählen. Vgl. R. Schöne: Preller's
Odyffee-Landfchaften, Leipzig 1863.
**) Im fpäteren Cyklus durch andere Darftellungen erfetzt.

103. FR. PRELLER. Odyffeus und die Seinigen bei der Abfahrt von der Infel Polyphem's, welcher ihnen voll Grimm ein Felsftück nachfchleudert.

(Odyffee IX. 475.)

Breitenbild, bez.: *18 P 54*

104. Odyffeus mit Jagdbeute auf dem Zauber-Eiland der Circe.

(Odyffee X. 156.)

Höhenbild, bez.: *18 P 56*
Weimar

105. Die Zauberin Circe verwandelt die Genoffen des Odyffeus in Thiere.

(Odyffee X. 226.)

Höhenbild.

106. Odyffeus empfängt von Hermes im Garten der Circe das Wunderkraut, welches ihn gegen die Künfte der Zauberin feit.

(Odyffee X. 275.)

Breitenbild.

107. Odyffeus befragt in der Unterwelt den Seher Teirefias und erblickt die Schatten der Abgefchiedenen.

(Odyffee XI. 14.)

Höhenbild.

108. FR. PRELLER. Odyffeus entkommt den Lockungen der Sirenen.

(Odyffee XII. 181.)

Höhenbild.

109. Die Genoffen des Odyffeus vergreifen fich auf Trinakria an der heiligen Herde des Apollon.

(Odyffee XII. 352.)

Breitenbild.
Radierung von K. Hummel.

110. Odyffeus, feiner Gefährten beraubt, bei Kalypfo weilend, entfchliefst fich von neuem zur Fahrt.

(Odyffee VII. 251.)

Höhenbild.

111. Odyffeus, deffen Schiff von Pofeidon ver-nichtet worden, erhält Rettung durch die aus der Fluth auftauchende Leukothea.

(Odyffee V. 333.)

Höhenbild.

112. Odyffeus auf der Infel Scheria fchutzflehend vor Naufikaa, der Königstochter des Phäaken-landes, welche mit ihren Mägden am Meeres-ftrand der Wäfche wartet.

(Odyffee VI. 127.)

Breitenbild.

113. FR. PRELLER. Von den Phäaken geleitet betritt Odyffeus fchlummernd fein Vaterland

(Odyffee XIII. 93.)

Höhenbild.

114. Pallas Athene entfchleiert dem vom Schlummer erwachten Helden die Heimath.*)

(Odyffee XIII. 220.)

Höhenbild.

115. Odyffeus in veränderter Geftalt vom treuen Hirten Eumäos bewirthet, fieht feinen Sohn Telemachos wieder.

(Odyffee XVI. 10.)

Höhenbild.

116. Nach überftandenem Kampfe gegen die Freier Penelope's gibt fich Odyffeus feinem Vater Laërtes zu erkennen, den er bei harter Arbeit auf dem Felde findet.

(Odyffee XXIV. 315.)

Breitenbild.

Die Breitenbilder je h. 0,70, br. 1,00.

Die Höhenbilder je h. 0,70, br. 0,48.

(No. 107 und 115 h. 0,70, br. 0,55)

Angekauft 1868.

*) Im fpäteren Cyklus weggelaffen.

117. OVERBECK. Das befreite Jerufalem.

Jungfrau mit Dornenkrone im Haar in einer Rund-
bogen - Nifche fitzend; in der auf der Lehne ruhenden
Rechten das Evangelium, in der andern Hand, welche
auf's rechte Knie herabhängt, eine Schriftrolle haltend.
Während fie mit dem rechten Fufs die vor ihr am Boden
liegenden farazenifchen Waffen zertritt, blickt fie nach
rechts empor, von wo ein Engel mit Rofenkranz in der
Hand die ihr abgenommene Kette trägt und ein zweiter
mit dem Schwert auf der andern Seite ihr die Hand-
fchellen löft.

(Karton zum Deckenbilde des von Overbeck in
Gemeinfchaft mit Führich in Fresko ausgemalten Taffo-
Zimmers der Villa Maffimi in Rom.)

Kohlenzeichnung auf Papier, h. 1,66, br. 1,20.
In Umrifs geft. von F. Rufcheweyh, und etwas verändert in Kartonmanier
von J. Caspar.
Angekauft 1877.

118. PFANNSCHMIDT. Cyklus von fechs Dar-ftellungen zur Gefchichte des Propheten Daniel.

1. Daniel beim Gebete belaufcht.
2. Daniel vor den König geführt.
3. Daniel in die Löwengrube geworfen.
4. Verfiegelung des Löwenkäfigs.
5. Daniels Unfchuld erkannt.
6. Daniels Widerfacher werden den Löwen vorgeworfen.

Bez.: G. Pfannfchmidt, 1878.

H. je 0,57, br. je 0,47.
Angekauft 1878.
(Aufgeftellt im Saal der Handzeichnungen.)

237

119. P. CORNELIUS. Joſeph's Traumdeutung.

Entwurf zu dem Freskobilde in der Caſa Bartholdi
(Zuccari) in Rom nebſt der nicht ausgeführten Lünetten-
Compoſition »die fetten Jahre«. — Bez.: P. Cornelius
Roma 1816.

Deckfarbe, Hauptbild h. 0,25, br. 0,34.
Lünette h. 0,13, br. 0,34.
Die Hauptcompoſition nach dem im Provinzial-Muſeum zu Hannover be-
findlichen etwas abweichenden Karton geſtochen von Amsler.

Angekauft 1880.

120. K. F. LESSING. Der Mönch am Sarge Kaiſer Heinrichs IV.

Kaiſer Heinrichs Leiche blieb fünf Jahre lang an
ungeweihter Stelle in Speier in ſteinernem Sarge unbeſtattet
ſtehen. Die Sage verlegt den Hergang auf eine Rhein-
inſel und erzählt, ein frommer Mönch habe bei dem Todten
die ganze Zeit über, bis der Bann von ihm genommen
worden ſei, betend Wache gehalten. Bez.: C. F. L. 1857.

Kartonzeichnung h. 1,17, br. 1,26.

Angekauft 1880.

121. J. SCHNORR V. CAROLSFELD. Nauſikaa mit Odyſſeus zur Stadt zurückkehrend.

Nachdem Odyſſeus auf der Inſel der Phäaken den
Schutz der Königstochter Nauſikaa gefunden, kehrt er mit
ihr zur Stadt zurück, weilt aber auf ihr Geheiſs im Pappel-
hain der Athene, bis Nauſikaa zu Wagen mit ihren Mägden
die Königsburg erreicht hat. (Odyſſee VI. Buch).

Bez.: *18* ₰ *27.*

Rohrfederzeichnung in Sepia, h. 0,81, br. 1,25, in Holz geſchnitten von
Oertel (Zeitſchr. f. bild. K. Jahrg. 1867).

Angekauft 1883.

SAMMLUNGEN.

III. ABTHEILUNG.

BILDHAUERWERKE.

1. Fr. Drake. Winzerin.

Mädchen in antikem Gewande mit der Linken den
auf den Kopf geftellten Traubenkorb haltend, mit der
andern Hand den Schuh des aufgeftemmten rechten Fufses
faffend. (Stark befchädigt.)

Carrarifcher Marmor, h. 0,90.

*Angekauft mit der Sammlung des Vereins der Kunft-
freunde 1873.*

2. Fr. Drake. Porträtbüfte Friedrich v. Raumer's

gradausblickend, lebensgrofs.

Carrarifcher Marmor.

Gefchenk d. Erben d. Geh. Reg.-R. Prof. v. Raumer 1873.

3. K. Echtermeyer. Tanzender Faun.

Jüngling mit Pantherfell über den Schultern, den
linken Fufs erhebend, die Rechte abgeftreckt, in der
Linken das Tamburin, zu dem er hinaufblickt. — Bez.:
C. Echtermeyer fec. Dresden 1868, 1872 Ch. Lenz
fudit. Nürnberg.

Bronze, h. 1,04.

Angekauft 1874.

4. K. ECHTERMEYER. Tanzende Bacchantin

in leichter antiker Gewandung, den rechten Fufs zur
Drehung bewegt, mit den Fingern der Linken fchnippend,
in der erhobenen Rechten den Thyrfus, unter ihm hinweg
nach links blickend. — Bez.: C. Echtermeyer fec. Dresden
1870 Ch. Lenz fudit. Nürnberg 1873.

Bronze, h. 1,09.

Angekauft 1874.

5. K. H. GRAMZOW. Genius des Friedens.

Nackte Jünglingsgeftalt mit leicht übergehängtem
Mantel vorfchreitend, in der Linken das in der Scheide
befeftigte Schwert, die Rechte vorgeftreckt. — Bez.:
C. H. Gramzow 1848.

Carrarifcher Marmor, h. 1,05.

Angekauft mit der Sammlung des Vereins der Kunft-
freunde 1873.

6. A. KISS. Glaube, Liebe, Hoffnung.

(In der Vorhalle, vom Haupteingang rechts aufgeftellt.)

Liebe als ftehendes jugendliches Weib mit einem
Kinde im Arm, während ein zweites zu ihr emporftrebt;
Glaube und Hoffnung fitzend, jene rechts mit dem in der
Hand erhobenen Kelch, diefe links. — Bez.: »Auguft
Kifs inventor«. Figuren lebensgrofs.

(Das vom Künftler unfertig hinterlaffene Werk ift
nach feinem Tode im Bläfer'fchen Atelier vollendet.)

Gefchenk der Wittwe des Künftlers 1869.

7. A. KISS. Fuchshatz.

Zwei Windhunde und ein ruffifches Windfpiel einen
Fuchs verfolgend, im Hintergrund der Jäger zu Pferd.
— Bez.: A. Kifs fec. 1840. (In Erz ausgeführt von
A. Mertens.)

Hochrelief, h. 0,54, br. 2,38.

242

8. A. KISS. Ende der Jagd (zweitheilig).

Links ein abgefeffener Reiter, der den gefchoffenen Fuchs am Sattel befeftigt, begleitet von drei Hunden, rechts ein Jäger zu Pferde mit einem Hund an der Leine und einem zweiten, welche Hafen aufjagen. — Bez.: A. Kifs fec. 1840. (In Erz ausgeführt von A. Mertens.)

Hochrelief, h. 0,55, br. 2,35.

9. A. KISS. Heimkehr von der Jagd (zweitheilig).

Links heimkehrender Jäger zu Pferde mit drei Hunden, rechts abgefeffener Jäger mit den drei Hunden fein mit erbeuteten Hafen behangenes Pferd zu Stalle ziehend. — Bez.: A. Kifs 1840. (In Erz ausgeführt von A. Mertens.)

Hochrelief, h. 0,67, br. 2,36.

Die drei Reliefs, nach Zeichnungen von Franz Krüger modelliert von Kifs, Gefchenke feiner Wittwe 1869.

10. A. KISS. Selbftbildnifs des Künftlers.

Bruftbild, ein wenig nach rechts gewandt, lebens grofs. — Bez.: Auguft Kifs.

Carrarifcher Marmor.

Gefchenk der Wittwe des Künftlers 1869.

11. CHR. RAUCH. Porträtbüfte Friedrich Tieck's.

Dreiviertel nach rechts gewandt und nach rechts blickend, lebensgrofs.

Carrarifcher Marmor.

Angekauft 1866.

12. G. SCHADOW. Ruhendes Mädchen,

auf der linken Seite liegend, nackt, die Arme auf dem Kiffen vor fich zufammengelegt, auffchauend.

Carrarifcher Marmor, ein Drittel Lebensgröfse.

Angekauft 1865.

13. H. SCHIEVELBEIN. Relief-Fries: Der Untergang Pompeji's.

Gypsmodell zu dem vom Künftler im Neuen Mufeum in grofsem Maafsftab ausgeführten Relief.*)

Im linken Korridor des I. Gefchoffes.

Inmitten der zürnende Vulkan vom Riefen des Berges getragen, umgeben von Dämonen der Zerftörung, welche Steine und Lavafluth nach beiden Seiten fchütten, und von Megären des Sturmes, vor denen rechts Helios der Sonnengott und links Selene die Mondgöttin mit ihrem Gefpann fich verbergen, während ein Mädchen vom Brunnen kommend und ein Jüngling mit Jagdbeute die überrafchten Menfchen vertreten.

(Aus der Mitte nach links): Tempelfäulen ftürzen auf die Priefterinnen hernieder, der erfte Erfchlagene wird hinweggetragen; der Cirkus öffnet fich, Gladiatoren und Thiere ftürzen hervor; das Volk flüchtet die Gräberftrafse entlang, voran eine Familie auf dem von Ochfen gezogenen Wagen und eine zweite, Mutter und Kind auf dem Efel, ein Jüngling mit der Kuh zur Seite, dem ein anderer mit einem geretteten Götterbilde vorangeht, am Schlufs ein Alter von den Nachbarn gaftlich begrüfst.

(Aus der Mitte nach rechts), ein Krieger leitet die Rettung der Opferthiere, welche aus dem auf die Priefterfchaft niederftürzenden Tempel getrieben werden, während entfetzte Frauen um Rettung zur Gottheit flehen; Jünglinge mit Stieren in eiliger Flucht, ein altes Paar vom Enkel zur Eile gedrängt, vor ihnen ein Mann, der die verwundete Gattin fchleppt; zwei Reiter, von denen der jüngere die Geliebte mit auf's Rofs genommen; wegmüde Opfer des Schreckens, endlich drei Gruppen wandernder Flüchtlinge (das erfte Paar Bildnifs des Künftlers

*) Zwei kleine Figurenftreifen des Originalmodells mufsten des Raumes wegen bei der Auffftellung weggelaffen werden.

und feiner Gattin), andere um einen Priefter mit dem Crucifix gefammelt; zum Schlufs Alte und Junge, die den rettenden Saum des Meeres erreichen und den Gott der Fluth anflehen. — Bez.: HERRMANN SCHIEVELBEIN FEC. 1849.

H. (mit Leifte) 0,48, br. 15,56.
Angekauft 1869.

14. A. WITTIG. Hagar und Ismael.

Hagar fitzt, den Blick wehklagend emporgewandt und fafst den im Verfchmachten vor ihr zufammengefunkenen Ismael an feiner rechten Hand, die fie hilfeflehend zum Himmel erhebt, während der Linken des Knaben die Flafche entgleitet, welche das letzte Labfal gefpendet hat.

Carrarifcher Marmor, h. 1,51.
Angekauft 1871.

15. A. WITTIG. Coloffalbüfte von Peter Cornelius
(aufgeftellt vor der Apfis-Nifche des II. Cornelius-Saales im II. Gefchofs)

gradausfchauend, mit reichem Lorbeerkranz im Haar, auf einem Sockel aus graubuntem belgifchen Marmor.

Bronzegufs, in Feuer vergoldet, von Gladenbeck in Berlin.
Angekauft nach Beftellung 1875.

16. EMIL WOLFF. Judith

aufrechtftehend im vollen Schmuck, über ihre rechte Schulter zu Boden blickend, im Begriff das Schwert aus der Scheide zu ziehen.

Carrarifcher Marmor, h. 1,73.
Angekauft 1868.

17. R. BEGAS. Porträtbüfte des Bildhauers Ludw. Wichmann

in höherem Alter, gradaus fehend, in Haustracht; lebensgrofs. Auf grauem Marmorpoftament.

Carrarifcher Marmor.

Gefchenk der verft. Frau Amalie Wichmann 1876.

18. G. BLÄSER. Die Gaftlichkeit

(aufgeftellt in der Vordernifche des I. Hauptgefchoffes).

Jugendliche weibliche Geftalt in antiker Gewandung mit Blumenkranz im Haar neben dem Altar des Haufes, mit der erhobenen Rechten die Schale kredenzend, die Linke einladend bewegt.

Carrarifcher Marmor, h. 2,15.

(Die Ausführung vollendet durch Profeffor H. Wittig in Berlin.)

Angekauft 1876.

19. L. WICHMANN. Porträtbüfte von Tobias Chriftoph Feilner,

in höherem Alter, Kopf leicht nach rechts gewandt, in Haustracht. Auf grauem Marmorpoftament.

Carrarifcher Marmor.

Vermächtnifs der verft. Frau Amalie Wichmann 1876.

20. R. BEGAS. Büfte Adolf Menzel's,

faft halbe Figur, in Hausrock und Halstuch, ernft vor fich hinblickend, die zur Brufthöhe erhobene linke Hand deutend bewegt. Lebensgrofs.

Carrarifcher Marmor mit leichter Tönung, h. 0,63.

Angekauft 1876.

21. A. F. FISCHER (nach Cornelius). Glaubens-Schild.

Wiederholung des von Aug. Ferd. Fifcher nach Zeichnungen von Cornelius in Wachs modellirten, von Wolf und Lamko in Hoffauer's Werkftatt in Silber gegoffenen, von Mertens cifelirten figürlichen Schmuckes an dem von König Friedrich Wilhelm IV. dem Prinzen von Wales zum Pathengefchenk gewidmeten, 1847 (unter Hinzufügung der Ornamente von Stüler und gefchnittener Steine von Calandrelli) vollendeten Schildes.

Mittelrund: Bruftbild des Heilands.

Kreuzarme, enthaltend allegorifche Geftalten der Liebe, des Glaubens, der Hoffnung und der Gerechtigkeit mit den vier Evangeliften; in den Füllungen dazwifchen *a.* Mofes den Wafferquell hervorbringend, *b.* Mannaregen in der Wüfte, *c.* Taufe Chrifti, *d.* Letztes Abendmahl.

Äufserer Rundfries: *e.* Chrifti Einzug in Jerufalem, *f.* Verrath des Judas, *g.* Grablegung und *h.* Auferftehung Chrifti, *i.* Pfingftpredigt der Apoftel, *k.* Ankunft des Kgl. Taufzeugen Friedrich Wilhelm IV. in England: links Königin Victoria mit dem neugeborenen Sohne auf ihrem Lager, von Frauen bedient, während ein Bote herzueilt, das Nahen des hohen Gaftes zu melden. Erwartet durch den Prinzen Albert und Wellington, welche vor dem Palafte fitzen, und bewillkommt durch den heiligen Georg, den Schutzgeift Englands, zu deffen Seite die Themfe lagert, fährt er auf phantaftifchem Schiffe daher mit Pilger-hut, Krone und Mantel angethan, zu feiner Seite fitzend Alexander von Humboldt, hinter ihm General von Natzmer und Graf von Stolberg, während ein Genius das Steuer führt und die allegorifchen Geftalten des Rheines und des deutfchen Meeres die Fahrt begünftigen.

In Umriffen geftochen von A. Hoffmann und L. A. Schubert 1847.
Aus der Königl. Kunftkammer überwiefen 1877.

22. L. SUSSMANN-HELLBORN. Trunkener Faun.

Nackter jugendlicher Faun weinselig wankend, den linken Arm, über welchen das Ziegenfell hängt, um einen Baumstamm geschlungen, während er in der herabgesunkenen Rechten das Trinkhorn hält und mit dem linken Fuſs den am Boden liegenden leeren Weinkrug fortstöſst, zu welchem er mit seitwärts geneigtem Kopfe herabblickt. — Bez. Suſsmann. Roma. 1856.

Bronze, lebensgroſs.
Angekauft 1877.

23. CHR. D. RAUCH. Porträtbüſte einer Dame.

Junge Frau, ²/₃ nach rechts gewendet, in der modischen Lockenfrisur der 20er Jahre unseres Jahrhunderts, ein Shawltuch über die linke Schulter gebauscht. — Bez.: C. RAUCH F. 1823.

Lebensgroſs. Carrarischer Marmor.
Angekauft 1877.

24. EDUARD MAYER. Merkur als Argus-Tödter.

Der jugendliche Merkur, völlig nackt, nur mit dem Flügelhute bedeckt, in der zur Bruſt erhobenen Linken die Hirtenflöte (mit deren Tönen er Argus, den Hüter der Io, eingeschläfert hat), faſst mit der Rechten nach dem hinter dem Rücken verborgen gehaltenen Schwert und tritt behutsam vor, den Blick linkshin zur Erde gewendet. — Bez.: EDUARD MAYER F. ROMÆ. 1877.

Lebensgr. Figur. Carrarischer Marmor.
Angekauft nach Beſtellung 1878.

25. REINHOLD BEGAS. Merkur und Pſyche.

Merkur an Hut und Füſsen geflügelt, das rechte Bein kniend auf den Felsen gestemmt, das andere vorgesetzt, faſst mit dem linken Arm die an seinen Rücken gelehnte

Pfyche unter der Hüfte, um fie hinwegzutragen, während fie mit der Linken fich an feine Schulter prefst und, die Rechte in der erhobenen Hand des ihr zufprechenden Gottes, bang in die Tiefe fchaut. (Lebensgrofse Figuren, vollendet 1878.)

Carrarifcher Marmor mit leichter Tönung.
Angekauft nach Beftellung 1878.

26. A. CANOVA. Hebe.

In leichtem Untergewand fchwebenden Schrittes auf Wolken vorfchreitend, in der erhobenen Rechten das Gefäfs, aus welchem fie den in der Linken ruhenden Becher füllt. (Becher und Kanne fehlen.)

Carrarifcher Marmor, Fig. lebensgrofs.
Aus den Königl. Mufeen überwiefen 1878.

27. KARL BEGAS D. J. Die Gefchwifter.

Ein Mädchen von ungefähr zehn Jahren, welches den in ihrem Schoofse liegenden kleinen Bruder betrachtet, welcher ihre Haarflechte gefafst hält.

Carrarifcher Marmor, Fig. lebensgrofs.
Angekauft nach Beftellung 1878.

28. E. HÄHNEL. Statue des Rafael.

Der jugendliche Meifter im Mantel, den er mit der Linken hält, während er die Rechte auf die Bruft legt, eine Stufe herabfteigend.

Carrarifcher Marmor, Fig. lebensgrofs.
Angekauft aus dem Kifs'fchen Stiftungsfond 1878.

249

29. E. HERTER. Ruhender Alexander.

Nach der Erzählung des Ammianus Marcellinus pflegte
Alexander, um bei feinen Studien die Müdigkeit zu ver-
fcheuchen, eine eherne Schüffel neben feinem Ruhebett
aufzuftellen und eine Kugel zu halten, fodafs er, wenn
diefelbe infolge der Ermattung herabglitt, durch das Ge-
räufch ihres Auffchlages wieder geweckt wurde.

Bronze in abgetönter Patinierung, Fig. ¹/₃ lebensgrofs.

Angekauft nach Beftellung 1879.

30. THEODOR KALIDE. Bacchantin auf dem Panther.

Jugendliche Mänade, völlig nackt, rücklings auf dem
Panther liegend, welcher aus dem ihrer Hand entgleitenden
Henkelgefäfse fchlürft. (Einzelne Bruchftellen durch Prof.
Reinhold Begas ergänzt.) — Bez.: TH. KALIDE.

Carrarifcher Marmor, Fig. lebensgrofs.

Angekauft 1878.

31. KARL SCHLÜTER. Römifcher Hirtenknabe auf einem antiken Säulenkapitell fitzend.

Bez.: C. Schlüter, Roma 1878.

Carrarifcher Marmor, leicht getönt, Fig. ¹/₃ lebensgrofs.

Angekauft 1878.

32. KARL MÖLLER. Knabe mit Hund.

Ein nackter Knabe neben einem Neufundländer Hunde
ftehend, welchem er die rechte Hand auf den Bug legt,
während er ihm mit der linken droht.

— Bez.: KARL MOELLER 1879.

Carrarifcher Marmor, Fig. lebensgrofs.

Angekauft nach Beftellung 1879.

33. MORIZ SCHULZ. Mutterliebe.

Eine jugendliche Mutter, welche den einen Knaben an fich drückt, während der andere in ihrem Schoofse lehnt.

Carrarifcher Marmor II. Klaffe, Fig. lebensgrofs.
Angekauft 1876, aufgeftellt auf dem Rafenplatz vor der Weftfeite des Gebäudes.

34. EDUARD MÜLLER (Coburg). Prometheus beklagt von den Okeaniden.
(Nach Äfchylos' Tragödie.)

Prometheus, an den Felfen angefchmiedet, blickt trotzig zum Himmel auf, während der vom Zeus ihm zur Qual gefendete, auf feine Schulter herabgeflogene Adler im Begriff ift, ihm die Weiche zu zerfleifchen. Zwei Töchter des Okeanos, gerührt vom Schickfal des Titanen, find aus der Fluth geftiegen, ihm beizuftehen: die eine reckt fich empor und fucht das grimmige Thier hinwegzuftofsen, indefs die' jüngere, die vergeblich an der Fufsfeffel des Prometheus gerüttelt, ohnmächtig herabfinkt. — Bez.: Eduard Müller, aus Coburg in Rom.

Erfunden 1868.
Vollendet 1879.

Carrarifcher Marmor (bis auf die angefetzten Flügel des Adlers aus Einem Block). Figuren lebensgrofs, leicht abgetönt.
Nach Beftellung angekauft 1879.

35. R. TOBERENTZ. Ruhender Hirt,

ftehend an einen Block gelehnt, die Arme auf den über der Schulter liegenden Stecken ausgeftreckt.

Statuette aus Bronze, h. 0,58.
Angekauft 1880.

·36. L. RAU. Victoria,

auf der Erdkugel fitzend, ernft finnend, in der auf's linke Knie geftemmten Hand ein Buch.

Bronze-Rohgufs nach der als Concurrenzarbeit für die Ruhmeshalle zu Berlin i. J. 1879 modellierten Skizze.
¼ lebensgrofs.
Angekauft 1880.

37. L. RAU. Naturforfchung: Jüngling bei der Sphinx lagernd.

Sinnbildliche Gruppe.

Bronze-Rohgufs·nach der als Concurrenzarbeit für den Sockel eines Denkmals für Liebig i. J. 1878 entworfenen Skizze. Kleine Figur.
Angekauft 1880.

38. L. RAU. Die gebende und verfagende Natur.

Sinnbildliche Gruppe von drei kleinen Figuren.

Bronze-Rohgufs nach der Skizze zum Sockelfchmuck eines Liebig-Denkmals.
Angekauft 1880.

39. REINHOLD BEGAS. Büfte des General-Feldmarfchalls Grafen v. Moltke

in Hermenform, ideal drapiert; am Sockel das Wappenfchild von Genien bekränzt, an der Fufsleifte ein ruhender Löwe.

Carrarifcher Marmor, Lebensgröfse.
Angekauft nach Beftellung 1881.

40. KARL CAUER. Die Hexe.

Jugendlicher weiblicher Dämon mit Fledermausflügeln, nackt auf einem Felsblock fitzend, die Locken mit Schlangen durchwunden; die Linke hält eine Schlange gefafst, welche fich um ihren Leib windet; neben ihr Eule und Eidechfe.
Bez.: C. Cauer. Roma. 1874.

Carrarifcher Marmor, Lebensgröfse.
Angekauft 1881.

41. CH. D. RAUCH. Porträtbüfte einer Dame.

Junge Frau, etwas nach rechts gewendet, mit einfach
gewelltem Haar, das vorn durch ein Band umfafst, hinten
in einen Knoten zufammengebunden ift. — Bez.: Im
Jahr 1816 von Ch. Rauch.

Lebensgrofs. Carrarifcher Marmor.

Angekauft 1879.

42. A. VOLKMANN. Weibliche Büfte.

Junges Mädchen, Kopf gradaus gewendet, mit glattem
Scheitel, Stirnfranfen und einfachem Haarknoten. Geficht,
Haar und Gewand in leichten Tönen gefärbt.

Lebensgrofs. Carrarifcher Marmor.

Angekauft 1884 aus dem Kifs'fchen Stiftungsfond.

43. H. HEIDEL. Oreftes von Iphigenie erkannt.

Oreftes ift am Altar der Diana in Tauris nieder-
gefunken, indeffen Pylades hinter ihm ftehend ihn ftützt
und feine Linke hält. Vor Oreft fteht Iphigenie, die als
Priefterin der Diana beide opfern foll; fie hat den Bruder
erkannt, beugt fich zu ihm herab, legt die Hände ihm
auf Schulter und Haupt und fchaut ihm in's Auge, während
er fie mit feiner Rechten umfchlingt.

Hochrelief, h. 0,94, br. 1,16.

Carrarifcher Marmor.

Gefchenkt 1884.

44. MAX KRUSE. Siegesbote von Marathon.

Dargeftellt ift der griechifche Jüngling, welcher nach
der Schlacht von Marathon (490 v. Chr.) von der Wahl-
ftatt im vollen Laufe nach Athen geeilt war, um feinen
Mitbürgern den Sieg zu verkünden, und unmittelbar darauf
todt zu Boden fiel. Er ift völlig nackt, hat den linken
Fufs noch im Laufe vorgefetzt, das Haupt umgibt die

Binde, die ausgeſtreckte Rechte hält ein Lorberreis ͏
Siegeszeichen empor; die linke Hand preſst er feſt ͏
das hochklopfende Herz, was ebenſo wie die weit v͏
tretenden Halsadern die tödtliche Erſchöpfung andeutet. ·
Bez.: Max Kruſe.

Bronze. Figur lebensgroſs.

Angekauft 1884. ·

45. ADOLF HILDEBRAND. Jugendlicher Mann.

Ein jugendlicher Mann, lebensgroſs, völlig unbekleid͏
bartlos, mit kurzgeſchorenem Haar, ſteht in ruhiger H͏
tung und ſtillem Geſichtsausdrucke, das linke Bein etw͏
vorgeſetzt, den rechten Arm herabhängend, den link͏
in die Seite geſtemmt. — Bez.: A. Hildebrand 1884.

Carrariſcher Marmor, h. 1,75.

Angekauft 1884 aus dem Kiſs'ſchen Stiftungsfond.

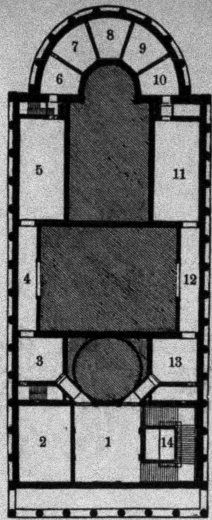

Grundriſs des III. Geſchoſſes.

From I - *[illegible]*
[illegible]
[illegible]
[illegible]

[illegible]

94 - *[illegible]*
104
92 - *[illegible]*
87
86
93
61 !
[illegible]
148
147
128

RUDOLPH LEPKE

Versteherr und Städtischer Auctions-Commissar für Kunstsachen, Bücher etc
BERLIN S.W., Kochstr. 28/29 (Kunst-Auctions-Hau
übernimmt Kunst- und Werthsachen jeder Art
zum meistbietenden Verkaufe.

Hrrmann Gerson

Hoflieferant Sr. Maj. des Königs.

BERLIN

5. Werderscher Markt 5.

PARIS	WIEN
Gerson Frères	Herrmann Gerson
21. Rue Vivienne.	Graben 31 (Arlestahof.)

Grands Magasins d'Étoffes pour Meubles, Rideaux
et Portières.

TAPIS de tout genre, anglais, français, véritables
de Smyrne, de Perse et des Indes.

Dépôt de tapis de Silésie, Imitation de tapis de Smyrne.

Couvertures de voyage et de lit.

*Riche assortiment de Rideaux blancs
de tout genre.*

Tissaux de fabrication suisse, allemande, française et anglaise.

Strasse No. 29a.

rdt. Kunstantiquariat.

Zu Geschenken
eigentlich wie als besonders geeignet:

Raphael's Madonna di San Sisto
gestochen von Prof. Ed. Mandel.

M. 60.—
auf chinesischem Papier „ 75.—
auf chinesischem Papier 150.—

Claude le Lorrain. Die vier Tageszeiten
Morgen, Mittag, Dämmerung u. Abend
gestochen von Haldenwang.

M. 12.—
chinesischem Papier „ 15.—

Daniel Chodowiecki's
Reise von Berlin nach Danzig im Jahre 1773.
M. 30.—

2

rmann Hoffmann

t des Deutschen Officier-Vereins

50 BERLIN SW. Ecke Schützenstr.

Magazin
für
nere Civil-Kleidung

er Eingang von Neuheiten

in

en, englischen und französischen Stoffen

Reichhaltiges Lager
practischer

– UND LIVRÉE-ANZÜGE.

has- und englische Regen-Mäntel.

strirte Preiscourante & Maassanweisungen postfrei.

23

27

20

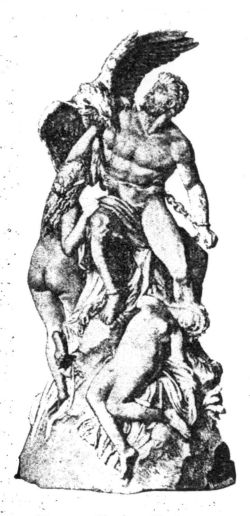

Rud. Schuster

Kunst-Verlag
für
Linienstiche, Stahlstiche, Radirungen, Photographien, Photogravuren.

Atelier
für
Photographie & Photogravuren,
Heliogravuren,
Kupferätzungen.

— · · —

Berlin
S.W., Krausen-Strasse 34
Am Dönhoffplatz.

Gedruckt in der Königlichen Hofbuchdruckerei von E. S. Mittler u, Sohn,
Berlin SW, Kochstrasse 68—70.

KATALOG

DER

KÖNIGLICHEN

NATIONAL-GALERIE

ZU

BERLIN.

SIEBENTE VERVOLLSTÄNDIGTE AUFLAGE.

II. THEIL.

 1885.

E. S. MITTLER
UND SOHN,

KATALOG

DER KÖNIGLICHEN

NATIONAL-GALERIE

ZU BERLIN

VON

DR· MAX JORDAN.

.........................

SIEBENTE VERVOLLSTÄNDIGTE AUFLAGE.

.........................

ZWEITER THEIL:
BIOGRAPHISCHES VERZEICHNISS DER KÜNSTLER.

1885.
ERNST SIEGFRIED MITTLER & SOHN
KÖNIGLICHE HOFBUCHHANDLUNG
KOCHSTRASSE 69. 70.

72,117

Achenbach, Andreas

Landfchaftsmaler, geb. den 29. September 1815 in Kaffel, bildete fich in Düffeldorf, wo er 1827 in die Akademie eintrat, unter J. W. Schirmer, machte feit 1830 zahlreiche Studienreifen in die verfchiedenften Länder Europa's (1830 Rufsland, 1832 Schweden, 1836 Bayern, 1837 England, 1838 und 1839 Schweden und Norwegen, 1843 — 1845, Italien, 1863 — 1864 Paris) und befuchte wiederholt Belgien und Holland, wo ihn das Leben des Strandes befonders feffelte. Er hat fich vielfach mit der Radiernadel und mit der Zeichnung auf Stein bethätigt. A. ift Profeffor, Mitglied der Akademieen von Berlin und Antwerpen, Ritter des Ordens pour le mérite (1881), befitzt die grofse goldene Medaille von Preufsen, Belgien, Frankreich, die Medaille der Weltausftellung in Philadelphia 1876 und die Medaille I der Münchener Internationalen Kunftausftellung von 1883. — Nachdem er feine Motive in der erften Zeit befonders den Niederungen des Rheines, dem Ahr- und Eifel-Gebirge entnommen, behandelte er mit wachfender Vorliebe die Scenerie des nordifchen Meeres und Geftades. Am eigenthümlichften erfcheint er, wenn er die Gewalt der Elemente und das Spiel des Wetters zur Anfchauung bringt; aber auch die Natur in ftiller Feier und befonders die Behaglichkeit alterthümlicher Ortfchaften fchildert er mit unnachahmlicher malerifcher Wahrheit. Im Fortfchritt der Entwicklung wurde feine Auffaffung der Natur immer freier, wahrer und grofs-artiger.

S. die Bilder No 1, 2, 3 und 506.

Achenbach, Oswald

Landfchaftsmaler, geb. den 2. Februar 1827 in Düffel-
dorf und dort auf der Akademie gebildet, dann Schüler feines
Bruders Andreas. Seine Naturanfchauung bildete fich auf
Reifen im bayrifchen Gebirge und in der Schweiz, ganz be-
fonders aber in Italien, wohin er feit feinen erften Befuchen
1845 und 1850 oft zurückkehrte. Er concentrierte fich immer
mehr auf Wiedergabe der füdlichen Natur, aber es ift nicht
die Form, fondern die Farbe und die effektvolle Seite der
italienifchen Landfchaft, das Momentane und flüchtig Reizvolle,
was ihn anzieht und was er mit ganz moderner Empfindung
und erftaunlicher Phantafiekraft feftzuhalten und mit malerifcher
Magie darzuftellen weifs.

S. die Bilder No. 4 und No. 399.

Adam, Albrecht

Hiftorienmaler, geb. den 16. April 1786 in Nördlingen,
† den 28. Auguft 1862 in München. Als Sohn eines Con-
ditors erlernte er urfprünglich das gleiche Gewerbe, fein Talent
im Zeichnen beftimmte ihn jedoch, im Winter 1803 nach Nürn-
berg überzufiedeln, wo er mehr Gelegenheit zur Ausbildung
erhoffen durfte. Dank der Förderung durch den Akademie-
Direktor Zwinger konnte er der künftlerifchen Neigung folgen
und fuchte erft durch Formfchneiden, fpäter durch Porträtmalen
feinen Lebensunterhalt zu gewinnen. Im Winter 1806 zog er
nach Augsburg; dort entftanden feine erften militärifchen Bilder.
Im folgenden Jahre fiedelte er nach München über. Er erwarb
bald Beachtung und Gunft bei hohen bayrifchen und fran-
zöfifchen Offizieren, rechtfertigte diefelbe durch Compofitionen,
welche er während des Krieges in Öftreich 1809 entworfen,
und wurde vom Vicekönig Eugen zum Hofmaler ernannt. Als
folcher weilte er wiederholt in Italien und ging 1812 mit nach
Rufsland. Früchte diefer gefahrenreichen Künftlerfahrt waren
aufser einem in Öl auf Papier gemalten »Tagebuch des ruffifchen
Feldzugs« die 100 von ihm auf Stein gezeichneten Blätter

»Malerifche und militärifche Reife etc. an Ort und Stelle auf-
genommen« (beide Werke für Eugen Beauharnais geliefert).
Noch fpäter beauftragte ihn der Herzog Max von Leuchtenberg
mit Ausführung von 16 grofsen Schlachtengemälden aus dem
Leben feines Vaters Eugen. Nach mehreren Reifen in Deutfch-
land ging A. 1848 mit Radetzky nach Italien und befuchte
auch in den Jahren 1850 und 1852 die dortigen Schlachtfelder.
Infolge deffen entftand eine Reihe von Bildern aus dem italienifchen
Feldzuge, die zum Theil in der Wiener Hofburg, zum Theil
in der neuen Pinakothek zu München ihren Platz fanden.
Zu Anfang der Fünfziger-Jahre war er in Begleitung feines
Sohnes Franz auf den Schlachtfeldern von Raab, Temesvar,
Comorn, um im Auftrage des öftreichifchen Kaifers Darftellungen
aus dem ungarifchen Revolutionskriege zu malen. Die letzte
grofse Arbeit des bereits 74jährigen Künftlers war »die Schlacht
bei Zorndorf« für das Maximilianeum. Seine reichen Schätze
an Handzeichnungen wurden für das Münchener Kupferftich-
kabinet erworben. Adam war Mitglied der bayrifchen Aka-
demie und Königl. bayrifcher Hofmaler. Seine vier Söhne
widmeten fich ebenfalls der Kunft. — Die Auffaffung feiner
Schlachtengemälde, welche meift aus Maffen kleiner Figuren
beftehen, ift, obgleich fie die ftrategifche Difpofition veran-
fchaulicht, im wefentlichen genrehaft, wie er denn auch nebenher
fich mit Liebe in der Schilderung von Epifoden des Kriegs-
und Lagerlebens erging und dabei befonders das Verhalten des
Pferdes gemüthvoll beobachtete.

S. die Bilder No. 5, 6 und 7.

Adam, Franz

Hiftorienmaler, geb. den 4. Mai 1815 in Mailand als
zweiter Sohn Albrecht Adam's. Seit der Kindheit mit den
Erinnerungen der grofsen Kriegszeit vertraut, deren Verherr-
lichung die Hauptaufgabe feines Vaters bildete, nahm er mit
hervorragendem Sinn für malerifche Maffenwirkung und dra-
matifche Compofition bereits in früher Jugend an deffen Arbeiten

Theil, indem er fich durch raftlofen Fleifs in der Behandlung
der menfchlichen Figur, des militärifchen Details und der
Landfchaft vervollkommnete. Bereits im 18. Jahre erregte er
durch ein Reiterporträt des Feldmarfchalls Wrede Auffehen,
und noch zu Lebzeiten des Vaters wurde das (i. J. 1869
vollendete) Ölgemälde unferer National-Galerie »Rückzug aus
Rufsland« (No. 8) entworfen. Im Jahre 1849 war er Augen-
zeuge der Belagerung Venedig's durch die öftreichifche Armee
und gab fpäter einen Theil feiner damals gefammelten Studien
in Steindruck heraus. 1850 bereifte er die Schlachtfelder
Ungarn's zum Zweck mehrerer gröfserer Gemälde im Auftrage
des Kaifers Franz Jofeph, in deffen Befitz fich etliche feiner
bedeutendften Bilder, u. a. die Schlachten von Cuftozza und
Temesvar und mehrere lebensgrofse Reiterbildniffe befinden.
Er verweilte während der Fünfziger-Jahre faft ununterbrochen
in Wien. Nachdem er den italienifchen Krieg d. J. 1859 eben-
falls im öftreichifchen Hauptquartier mitgemacht, wandte er
fich nach München; hier entftand fein berühmtes Bild der
Schlacht von Solferino. Er erhielt 1868 in Paris die grofse
Medaille, in München den Michaelsorden I. Cl., 1870 in Berlin
die kleine und 1874 die grofse goldene Medaille; er ift wirk-
liches Mitglied der Akademie zu Wien, Ehrenmitglied der
Münchener und Königl. bayrifcher Profeffor. In der Friedens-
zeit widmete Fr. Adam fein aufserordentliches Talent befonders
dem Sportbilde als Kenner und Liebhaber des Pferdes. Neuer-
dings ift er jedoch wieder auf fein eigentliches künftlerifches
Berufsfeld, die Gefchichtsmalerei im grofsen Stile, zurückgekehrt.
S. die Bilder No. 8 und No. 446.

Adamo, Max (Jofeph)

Hiftorien- und Genremaler, geb. den 3. November 1837
zu München. Auf der Akademie feiner Vaterftadt vorgebildet,
genofs er befonders den Unterricht von Anfchütz, Phil. Foltz
und W. Kaulbach; entfcheidend wurde jedoch fein Eintritt in
das Piloty'fche Atelier. Nachdem er fich verfchiedentlich durch

illuftrative Schilderungen (u. a. für die fliegenden Blätter) her-
vorgethan, betheiligte er fich an dem Wandfchmuck des Königl.
bayrifchen National-Mufeums und malte dort »Die Blüthezeit
des alten Nürnberg an der Wende des 15. und 16. Jahrhunderts«,
ferner »Die Gründung der Univerfität Heidelberg i. J. 1386«
und »Den Regensburger Donauhandel im Mittelalter«. Als
Genoffe der jüngeren Münchener Schule entfaltete A., durch
Reifen nach Paris (1870) und nach Venedig und Verona (1873)
gefördert, feine coloriftifche Meifterfchaft im Staffeleibild. Seine
Gemälde mit Motiven aus der englifchen und franzöfifchen Re-
formationszeit find ausgezeichnet durch klare Compofition, ge-
diegene Durchführung und überzeugende Charakteriftik. In
feinen Bildern »Die niederländifchen Grofsen vor dem Blut-
gericht Alba's« (1868) und in unferem Bilde »Der Sturz Robes-
pierre's im Convent« (1870) tritt fein bedeutendes Talent na-
mentlich in der Wiedergabe der dramatifchen Spannung des
Moments fowie in der ftimmungsvollen Färbung auf das Glück-
lichfte zu Tage. Für unfer Bild No. 510 erhielt er 1873 die
Medaille der Wiener Weltausftellung.

S. das Bild No. 510.

Ahlborn, Auguft (Wilhelm Julius)

Landfchaftsmaler, geb. in Hannover den 11. Oktober 1796,
† in Rom am 24. Auguft 1857. Anfangs Zimmermaler, kam
er 1819 auf die Berliner Akademie und fpäter in das Atelier
von Wach. 1827—1832 lebte er in Italien und befeftigte fich
dort in der ftiliftifchen Auffaffung der Natur. Nach feiner
Rückkehr 1833 wurde er Mitglied der Akademie in Berlin.
Mehr und mehr aber bemächtigte fich feiner jetzt eine religiös-
asketifche Richtung, die ihn allmälig von der Kunft ablenkte,
obgleich er wieder nach Italien zurückgekehrt war. Späteren
Verfuchen, die Malerthätigkeit von neuem aufzunehmen, man-
gelte der rechte Erfolg. In feiner früheren Zeit copierte er
vielfach und mit grofsem Gefchick Schinkel'fche Gemälde
(f. unter Schinkel). Neben feinen faft immer romantifch an-

gewehten Landfchaften kommen vereinzelt Hiftorienbilder vor;
auch hat er mehrfach Porträts, namentlich römifch-deutfcher
Kunftgenoffen gemalt.

*S. die Bilder No. 9, 10 und die Copieen No. 301, 302,
303, 304, 305.*

Ainmiller, Max Emanuel

Architekturmaler, geb. in München den 14. Februar 1807,
† ebenda den 8. Dezember 1870. Er widmete fich anfänglich
der Baukunft, befchäftigte fich aber fchon während feines
Jugend-Studiums an der Münchener Akademie unter Leitung
F. Gärtner's viel mit der Ornamentik. Eine Zeit lang war er
dann als Ornamentzeichner bei der Nymphenburger Porzellan-
manufaktur angeftellt und wandte fich fpäter der Glasmalerei
zu, deren Auffchwung er wefentlich befördert hat. Unter feiner
Leitung entftanden u. a. die Glasgemälde für die Dome zu
Regensburg, Köln, Speier, für die Au-Kirche in München, für
die Univerfitätskirche in Cambridge, für St. Paul in London
und für die Kathedrale in Glasgow. Das Ornamentale an
diefen Werken beruht grofsentheils auf feinen Compofitionen.
A. war Mitglied der Königl. bayrifchen Akademie. Neben
feinem amtlichen Berufe als Infpektor der Königl. Glasmalerei-
Anftalt war er vorwiegend als Architekturmaler thätig und
zwar behandelte er am liebften Innenanfichten kirchlicher
Gebäude.

S. die Bilder No. 11, 12, 13, 14, 15.

Amberg, Wilhelm

Genremaler, geb. den 25. Februar 1822 in Berlin, gebildet
auf der Berliner Akademie und im Atelier Herbig's, fpäter bei
Karl Begas. 1844 ging er nach Paris zu L. Cogniet, verweilte
alsdann in Italien, befonders in Rom und Venedig, und kehrte
nach einem Aufenthalte in München in die Vaterftadt zurück,
welcher er ein Altarbild für die Gertraudtenkirche geftiftet hat.
Er ift Profeffor und Mitglied der Berliner Akademie, befitzt

6

die Kunftmedaille der Wiener Weltausftellung von 1873 und
feit 1877 die kleine goldene Medaille von Berlin. Auf dem
Gebiete des novelliftifchen Genrebildes, welches er mit aufser-
ordentlicher Produktivität pflegt, zeichnet er fich befonders durch
Darftellung jugendlicher weiblicher Charaktere aus dem Gefell-
fchaftsleben des vorigen Jahrhunderts aus. Viele feiner zart-
anmuthigen Bilder find, von ihm felbft auf Stein gezeichnet,
in künftlerifch ausgeftatteten Album-Publikationen, namentlich
in der Zeitfchrift »Argo« veröffentlicht.

S. das Bild No. 16.

v. Angeli, Heinrich

Hiftorien- und Porträtmaler, geb. den 8. Juli 1840 zu Öden-
burg in Ungarn. Sein frühreifes Talent fand zuerft 1854 auf
der Akademie in Wien, dann durch Unterricht bei Guftav
Müller und feit 1856 in Düffeldorf unter Leutze Ausbildung.
Seine erften Bilder behandelten gefchichtliche Stoffe: »Maria
Stuart auf dem Wege zum Schaffot« (1857), Scene aus dem
Leben Ludwig XI. (1859), »Antonius und Kleopatra«, »Johanna
Gray« u. a. Im Jahre 1862 fiedelte er nach Wien über und
fand als Bildnifsmaler in den höchften Gefellfchaftskreifen all-
gemeine Anerkennung. Er porträtierte dort u. a. Grillparzer,
eine »Dame in Schwarz« (1872) und den Kaifer Franz Jofeph,
ferner bei wiederholtem Aufenthalt in Berlin I. K. u. K. H. den
Kronprinzen und die Frau Kronprinzeffin fowie die Frau Erb-
prinzeffin von Sachfen-Meiningen, und bei Gelegenheit einer
Kunftreife in England die Königin Victoria und zahlreiche
Perfönlichkeiten ihres Hofes und der hohen Ariftokratie. 1869
entftand das Gemälde »Der Rächer feiner Ehre«, 1871 »Jugend-
liebe« (geft. von Forberg), 1873 »Die verfagte Abfolution«,
welche feine Meifterfchaft im Gebiete des Sittenbildes und be-
fonders der Koftüm - Malerei bewährten. Er erhielt beide
Medaillen der Berliner Ausftellung und wirkt feit 1876 als
Profeffor an der Wiener Akademie. Wie in der Auffaffung fo
in der Technik fteht A. auf der Höhe des fein gebildeten

modernen Gefchmacks; feine Zeichnung ift edel und ficher, fein Colorit fchmelzend und weich, fein Vortrag gefchmeidig und elegant.

S. das Bild No. 471.

Baifch, Hermann

Landfchafts- und Thiermaler, geb. am 12. Juli 1846 in Dresden. Er erhielt den erften Unterricht auf der Kunftfchule zu Stuttgart und begab fich 1868 nach Paris, wo er befonders die Niederländer und aufserdem die Stimmungslandfchaften eines Rouffeau und Dupré nachhaltig ftudierte, welche feine künftlerifche Entwicklung wefentlich beftimmt haben. Im Jahre 1869 fiedelte B. nach München über und fchlofs fich der Schule Adolf Lier's an. Er behandelt Landfchafts- und Thierdarftellungen mit gleicher Virtuofität. Seine Gemälde frappieren durch energifchen Ausdruck eines gefunden und frifchen Naturgefühls, durch Leuchtkraft der Farbe und Anfpruchslofigkeit in der Wahl der zumeift mit Viehftaffage belebten Motive, die er theils der Münchener Hochebene, theils den Niederungen Hollands entlehnt, wohin er wiederholt in den Jahren 1873, 1879, 1882 und 1884 reifte. Von feinen Bildern find namentlich hervorzuheben: »Der Weidenbach«, »Frühlingsmorgen«, »Anger mit weidendem Vieh in heller Morgenbeleuchtung« (1873) »Dünenlandfchaft«, »Eine am Kanal bei Regenwetter ziehende Heerde«, »Mühle bei Mondfchein« (1878) (Stuttgarter Staatsgalerie), »Waldinneres im Herbft«. Gegenwärtig wirkt B. als Profeffor an der Kunftfchule zu Karlsruhe. Er hat 1873 in Wien die filberne und bronzene, 1881 dafelbft die goldene Medaille erlangt, in Stuttgart 1881 ein Ehrendiplom, 1883 auf der internationalen Kunftausftellung in München die erfte Medaille und 1884 die kleine goldene Medaille in Berlin.

S. das Bild No. 508.

Baur, Albert

Hiftorienmaler, geb. zu Aachen den 13. Juli 1835, befuchte anfänglich die Düffeldorfer Akademie und genofs gleichzeitig den Privatunterricht von Jof. Kehren, zog aber fpäter auf zwei Jahre auf die Akademie zu München, wo Schwind fein Lehrer wurde. Nach kürzeren Studienreifen nach Paris und Holland und etwas längerem Verweilen in Italien folgte er i. j. 1872 einem Ruf als Profeffor an die Kunftfchule in Weimar, legte diefes Amt jedoch 1876 nieder und lebt feitdem in Düffeldorf. Infolge eines Concurrenzfieges in den Jahren 1865 und 1866 entftand fein ungefähr 12 Meter langes Wandgemälde im Schwurgerichtsfaale zu Elberfeld, zu dem unfere Zeichnung No. 92 der Entwurf ift. Mehrmals hat er bedeutende gefchichtliche Vorgänge für die Verbindung für hiftorifche Kunft behandelt. Neben der Hiftorienmalerei pflegt Baur mit Vorliebe das Gebiet des antiken und mittelalterlichen Genre- und Sittenbildes und ift vielfach als Zeichner für den Holzfchnitt thätig. Gegenwärtig befchäftigen ihn die Entwürfe zur Ausfchmückung der Königl. Webefchule zu Crefeld, welche die Gefchichte der Seidenkultur zum Gegenftande haben. Er befitzt die Wiener Weltausftellungsmedaille von 1873 und die kleine goldene Medaille der Düffeldorfer Ausftellung vom Jahre 1880.

S. II. Abtheilung No. 92.

Becker, Karl (Ludwig Friedrich)

Hiftorien- und Genremaler, geb. in Berlin den 18. Dezember 1820. Schüler der Berliner Akademie und befonders A. v. Klöber's, ging er 1843 zur Erlernung der Freskomalerei auf ein Jahr nach München zu Heinrich Hefs, darauf als Penfionär der Berliner Akademie nach Paris und im Jahr darauf nach Rom, wo er fich von 1845—1847 aufhielt. Später befuchte er wiederholt auf kürzeren Studienreifen Oberitalien, befonders Venedig. Seine Motive zu Gruppenbildern, Koftümgemälden und Einzelfiguren wählt er meift aus der Zeit der venezianifchen und deutfchen Renaiffance und entfaltet in

9

eminent malerifcher Auffaffung und breiter fchwungvoller
Technik mit Vorliebe die Pracht der Stoffe. B. ift Königl.
Profeffor, Mitglied des Senats der Berliner Akademie und
gegenwärtig Präfident derfelben; er befitzt die kleine und
grofse Medaille von Berlin, die Medaille der Wiener Welt-
ausftellung 1873 und viele andere Auszeichnungen.

S. das Bild No. 17.

Beckmann, Karl

Landfchafts- und Architekturmaler, geb. den 23. März 1799
in Berlin, † dafelbft den 2. Oktober 1859, bildete fich vorzugs-
weife im Atelier von Wach, verweilte 1824 kurze Zeit in Paris
und vom Sommer 1828 bis Frühjahr 1833 in Italien. Er war
Lehrer der Architektur und Perfpektive an der Berliner Akademie
und führte den Titel Profeffor. — Seine Kunftrichtung ver-
dankt er, obwohl in anderen Gebieten thätig, feinem erften
Lehrer Wach; der Aufenthalt in Italien beftärkte ihn in der
ftrengen Durchbildung der Form und Farbe, welche feinen
Bildern, in denen er vorzugsweife architektonifche Motive
behandelt, das ernfte und gediegene Gepräge geben.

S. das Bild No. 18.

Beckmann, Wilhelm (Hermann Robert August)

Hiftorienmaler, geb. den 3. Oktober 1852 zu Düffeldorf,
kam 1869 auf die dortige Kunftakademie, wo er bis 1872
verblieb, und ging dann als Schüler zu E. Bendemann über,
unter deffen Leitung er nach Vollendung der technifchen
Studien im Jahre 1874 ein gröfseres Gefchichtsbild: »Huffiten
nehmen vor der Schlacht das Abendmahl« (angekauft vom
Rhein.-Weftf. Kunftverein) vollendete. In neuefter Zeit hat
er fich befonders mit Darftellungen aus der Epoche Luther's
befchäftigt.

S. I. Th. S. XL.

Begas, Adalbert (Franz Eugen)

Hiftorien- und Porträtmaler, geb. den 5. März 1836 in
Berlin als fünfter Sohn von Karl Begas d. Ä. Er abfolvierte
den Zeichenkurfus auf der Berliner Akademie und beftimmte
fich anfangs für die Kupferftecherkunft, arbeitete einige Platten
unter Leitung von Lüderitz und wandte fich 1860 nach Paris,
wo er mehrere Köpfe nach van Dyck und Rembrandt copierte
und unwiderftehlich zur Malerei hingezogen wurde. 1862 ging
er nach Weimar in's Atelier von A. Böcklin und legte feine
Probe in der Heimath durch eine Anzahl Porträts und durch
eine Copie des »Antonius-Bildes« von Murillo ab. Dies ver-
fchaffte ihm weitere Aufträge diefer Art; es entftand 1863 in
Rom die Copie nach Tizian's «himmlifcher und irdifcher Liebe«,
1866 in Bologna die der heiligen Cäcilie von Rafael. In die
Zwifchenzeit fällt aufser verfchiedenen in Berlin ausgeführten
Compofitionen lyrifchen und mythologifchen Inhalts auch unfer
Bild No. 19. 1867 malte B. ein umfangreiches Bild der
»Auferftehung Chrifti« für die Kirche zu Nimptfch, 1868—1870
mehrere ideale Genrebilder (Volkslied, Pomona, Pretiofa, Pfyche)
und copierte 1875/76 Rafael's Sixtinifche Madonna in Dresden.
Darauf folgte ein erneuter Aufenthalt in Rom, wo mehrere
Compofitionen idyllifchen und mythologifchen Charakters voll-
endet wurden. Im Jahre 1877 war B. längere Zeit in Wien
mit Porträts und mit einer Copie nach Murillo's »Johannes-
knaben« befchäftigt. Infolge feiner Neigung für das Colorit
der Venezianer ftrebt er nach tiefgefättigter farbenglühender
Wirkung.

S. das Bild No. 19.

Begas, Karl d. Ä.

Hiftorienmaler, geb. in Heinsberg bei Aachen den 30. Sep-
tember 1794, † in Berlin den 24. November 1854, gebildet
in Paris unter Baron Gros. Seine erften Altargemälde: Chriftus
am Ölberge v. J. 1818 (Garnifonkirche, Berlin) und die Aus-
giefsung des heiligen Geiftes v. J. 1820 (Dom, Berlin), zeigen

auch unverkennbar den französischen Einfluss in der Malweise,
in der Zeichnung das Studium rafaelischer Werke. Auf seiner
Reise über Strasburg, Stuttgart, Nürnberg nach Berlin im
Jahre 1821 lernte er während des Stuttgarter Aufenthaltes die
von den Gebrüdern Boisserée gesammelten altdeutschen Bilder
(jetzt in München) kennen, welche so starken Eindruck auf
ihn machten, dass er sich seitdem der romantischen Richtung
anschloss. 1822 als Pensionär der preusischen Regierung nach
Italien gesendet, wurde er durch die Bekanntschaft mit den
Fresken Giotto's in Padua noch mehr in der streng religiösen
Auffassung bestärkt, bis sich, nachdem er 1824 in die Heimath
zurückgekehrt war, ein selbständiger Stil mit freierer Stoff-
und Formenbehandlung ausbildete. Unter seinen zahlreichen
Altargemälden sind noch hervorzuheben: die Auferstehung vom
Jahre 1827 (Werdersche Kirche, Berlin) und Christus, die
Mühseligen und Beladenen zu sich rufend von 1842 (Kirche
zu Landsberg a. d. Warthe); von seinen Genrebildern haben
etliche (Mohrenwäsche, Lurlei u. a.) verdiente Popularität er-
langt, und seine Bildnisse, in welchen sich die verschiedenen
Stilphasen des Meisters charakteristisch aussprechen, gehören
zu den allerbesten Leistungen des Faches in seiner Zeit.
K. Begas war Königl. preusischer Hofmaler, Professor an der
Berliner Akademie und besass u. a. die Medaille für Kunst
und Wissenschaft.

S. die Bilder No. 20, 21, 22.

Begas, Karl d. J.

Bildhauer, Sohn von Karl Begas d. Ä., geb. in Berlin
den 23. November 1845, gebildet im Atelier seines Bruders
Reinhold B., weilte 1869 zum ersten Male, 1873 zum zweiten
Male längere Zeit in Rom und ist seit 1878 in Berlin ansässig.
Er erhielt 1876 die kleine goldene Medaille der Berliner Aus-
stellung und 1879 das Ehrendiplom in München. Er be-
theiligte sich mehrfach mit Auszeichnung an öffentlichen Con-

currenzen, lieferte im Auftrag der Regierung ein koloffales
Marmorporträt Sr. Maj. des Kaifers für das Treppenhaus des
neuen Galeriegebäudes in Kaffel, zwei Sphinxgeftalten in Sand-
ftein für das Regierungsgebäude dortfelbft und zwei Koloffal-
ftatuen antiker Geiftesheroen für den Haupteingang des
Univerfitätsgebäudes in Kiel. Gegenwärtig ift er mit der
Ausführung der Marmorftatue Knobelsdorf's für die Vorhalle
des alten Mufeums in Berlin befchäftigt.

S. III. Abth. No. 27.

Begas, Oskar

Hiftorienmaler, geb. in Berlin den 31. Juli 1828, † hier-
felbft am 10. November 1883. Bereits im Knabenalter durch
aufserordentliches Talent ausgezeichnet, dann Schüler der
Berliner Akademie und feines Vaters Karl Begas, hielt er fich
1849 und 1850 in Dresden in Bendemann's Atelier auf und
ging 1852 mit dem Staatspreis der Berliner Akademie nach
Italien, wo er bis 1854 blieb. Dort entftand fein Gemälde
»Kreuzabnahme« (jetzt in der Michaelskirche zu Berlin),
welches ihm die kleine goldene Medaille einbrachte. Im Feftfaal
des Berliner Rathhaufes, im Kaiferfaal der Paffage und in
vielen Privatgebäuden Berlin's fowie in Köln und in Schlefien
führte er monumentale Wandmalereien aus. Seine künftlerifche
Thätigkeit umfafste Gefchichtsgemälde, Genre und Landfchaft,
concentrierte fich aber immer entfchieden auf das Porträt. Er
lieferte im Anfchlufs an die im Auftrage König Friedrich
Wilhelm IV. von feinem Vater begonnene Reihe von Bildniffen
der Ritter der Friedensklaffe des Ordens pour le mérite eine
gröfsere Anzahl Porträts folcher Männer. Seit 1866 war er
Königl. Profeffor, feit 1869 Mitglied der Berliner Akademie
und feit 1882 Senator derfelben fowie Mitglied der technifchen
Commiffion der Königl. Mufeen, zu welchem Amt ihn feine
aufserordentliche technifche Praxis fowie die durch häufige
Reifen nach Italien, nach Frankreich und England erworbenen

Kenntniffe alter Meifter befonders befähigten. Auf der Berliner
Ausftellung von 1854 wurde ihm die grofse goldene Medaille
zu Theil.

S. das Bild No. 23. ·

Begas, Reinhold

Bildhauer, geb. in Berlin den 15. Juli 1831 als zweiter
Sohn des Malers Karl Begas d. Ä., befuchte 1846—1851 die
Berliner Akademie, trat dann in das Atelier von L. Wichmann
und fpäter in das von Rauch. 1854—1856 arbeitete er felb-
ftändig in Berlin und ging darauf nach Rom, wo er bis 1859
blieb. In die Heimath zurückgekehrt, erregte er mit dem Modell
zu feinem »Pan die verlaffene Pfyche tröftend« nicht nur dort,
fondern auch in Paris und Brüffel ungewöhnliches Auffehen.
1860 wurde er als Profeffor an die Kunftfchule nach Weimar
berufen, gab aber nach zwei Jahren diefe Stellung wieder auf
und ging von neuem nach Rom. Zum Zweck der Ausführung
des (i. J. 1871 vollendeten) Schiller-Denkmals für Berlin
kehrte er in feine Vaterftadt zurück, wo er feitdem feinen
Wohnfitz behalten hat. Er ift Königl. Profeffor, Senatsmitglied
und aufserdem Leiter eines Meifterateliers an der Berliner
Akademie, Mitglied der Akademieen von Wien und München,
befitzt die kleine goldene Medaille von Paris (1867), die
grofse goldene Medaille von München (1870) und beide Berliner,
ift feit 1878 Ritter des bayrifchen Maximilians-Ordens und feit
1883 des Ordens pour le mérite. — Bei reichem Talent und
packender Naturauffaffung ragt B. befonders durch die drama-
tifche Energie feiner Compofitionen und ihre im Sinne der
Hochrenaiffance und des klaffifchen Barockftiles behandelte
Formgebung hervor, welche dank feiner forgfältigen Bearbeitung
des Marmors das individuellfte Leben der Fläche entwickelt.
Da er aufser dem Meifsel auch den Pinfel meifterlich hand-
habt, hat er fich von jeher mit aufserordentlichem Erfolg auf
dem Mittelgebiet zwifchen Malerei und Plaftik, dem Relief,
bewegt, welchem er frifcheftes Leben verleiht. Zu feinen

neueſten·Werken gehört neben unſerer Marmorpruppe »Merkur
und Pſyche« und der in Bronze gegoſſenen Gruppe »Raub der
Sabinerin« das Marmor-Denkmal Alexander v. Humboldt's
vor der Univerſität zu Berlin. Gegenwärtig iſt er mit Aus-
führung mehrerer Statuen für die Ruhmeshalle (Zeughaus) in
Berlin und mit dem Modell eines ebenfalls im Auftrage des
Staates herzuſtellenden groſsen monumentalen Brunnens be-
ſchäftigt.

S. III. Abth. No. 17, 20, 25 und 40.

Bellermann, Ferdinand

Landſchaftsmaler, geb. den 14. März 1814 zu Erfurt,
kam 1833 auf die Berliner Akademie, beſuchte die Landſchafts-
klaſſe unter Blechen und trat dann in das Atelier von Wilhelm
Schirmer. Die erſte Studienreiſe führte ihn nach Thüringen
und dem Harz, 1839 bereiſte er in Gemeinſchaft mit Friedrich
Preller Rügen und 1840 mit demſelben die Niederlande und
Norwegen. Auf Vorſchlag Alexander v. Humboldt's ging er
in Königlichem Auftrage 1842 nach Südamerika (Venezuela),
wo er faſt vier Jahre blieb. Die dort geſammelten zahlreichen
Reiſeſtudien wurden für die Königliche Sammlung erworben
und befinden ſich jetzt in der National-Galerie. 1853—1854
weilte B. in Italien, wohin er ſich 1877 zum zweiten Mal
begab. Seit 1857 iſt er Königl. Profeſſor und ſeit 1866
Lehrer der Landſchaftsmalerei an der Akademie zu Berlin.
Bei ſeinen Gemälden, von denen ſich etliche in den Königlichen
Schlöſſern befinden, bevorzugt er die ſüdliche und zwar die
tropiſche und italieniſche Natur, doch hat er auch mehrere
nordiſche Motive behandelt (u. a. Hünengrab und Opferſtein
im Saal der nordiſchen Alterthümer des Neuen Muſeums in
Berlin). Auf Beſtellung des Königs Friedrich Wilhelm IV.
lieferte er ein groſses Gemälde, welches den tropiſchen Süden
charakteriſiert. Zu dem Reiſewerk des Prinzen Waldemar von
Preuſsen, welches 1853 erſchien, machte B. die Zeichnungen
nach Skizzen des Verfaſſers und lithographierte dieſelben theil-

weis; auch zu der im Jahre 1863 herausgegebenen Befchreibung
der Reife des Freiherrn A. v. Barnim nach Nord-Oft-Afrika
hat er die landfchaftlichen Abbildungen geliefert.

S. das Bild No. 476.

Bendemann, Eduard (Julius Friedrich)

Hiftorienmaler, geb. in Berlin den 3. Dezember 1811.
Nach kürzerem Aufenthalt auf der Berliner Akademie bildete
fich B. in Düffeldorf unter W. v. Schadow, ging 1830—1831
nach Italien, wohin er 1842 auf ein halbes Jahr und fpäter
wiederholt zurückkehrte, und befuchte auch Frankreich auf
kürzeren Reifen. 1838 wurde er als Profeffor an die Dresdener
Akademie berufen und ihm zugleich die Ausmalung des Thron-
und Ballfaales im dortigen Königl. Schloffe übertragen. Im
Jahre 1859 trat er als Direktor an die Spitze der Düffeldorfer
Akademie, welches Amt er jedoch 1867 niederlegte. — An
Monumentalmalereien führte B. aufser den oben genannten Ge-
mälde im Schwurgerichtsgebäude zu Naumburg und in der
Realfchule zu Düffeldorf aus. Auch die Malereien im erften
Cornelius-Saale der National-Galerie find nach feinen Entwürfen
und theilweife von feiner Hand gemalt (f. I. Th. S. XL). Bende-
mann ift Mitglied der Akademieen von Berlin, Wien, München,
Kaffel, Antwerpen, Brüffel, Amfterdam, Kopenhagen, Stock-
holm, Philadelphia, des Vereins der Aquarelliften zu Brüffel,
der Gefellfchaft Arti et Amicitiae zu Amfterdam und mehrerer
anderer künftlerifcher und literarifcher Verbindungen im In-
und Auslande, fowie korrefpondierendes Mitglied des Inftitut de
France. Er erhielt die grofse goldene Medaille der Welt-
ausftellung in Wien 1873 und ift Ritter des Ordens pour le
mérite. — In feiner künftlerifchen Gefinnung den am Beginn
des Jahrhunderts thätigen Meiftern neudeutfcher Kunft ver-
wandt, gehört B. zu denjenigen Führern der älteren Düffel-
dorfer Schule, welche die Strenge des hiftorifchen Stiles durch
Formengrazie, Lebenswärme und Farbenharmonie zu mildern
beftrebt waren. In diefem Sinne wurde fein erftes grofses

Hiftorienbild »Jeremias und die trauernden Juden« als epoche-
machende Leiftung begrüfst. Daffelbe hat eine Reihe von
Schöpfungen begonnen, welche Adel der Auffaffung, verbunden
mit ftilvollem und anmuthigem malerifchen Vortrag an Gegen-
ftänden der Mythologie und Gefchichte mit wachfender Meifter-
fchaft zur Geltung bringen. Als befonders charakteriftifch und
hervorragend darf der Cyklus monumentaler Wandgemälde zur
Mythe und Gefchichte des griechifchen Alterthums im Schlofs
zu Dresden bezeichnet werden, deffen Ausführung dem Künftler
zuerft Gelegenheit gewährte, fein Lehrtalent praktifch zu er-
proben, welches feitdem einer grofsen Zahl von Schülern die
Kunftrichtung des Meifters eingeprägt hat.

S. das Bild No. 24 und I. Th. S. XL.

Bendemann, Rudolf (Chriftian Eugen)

Hiftorienmaler, geb. in Dresden den 11. November 1851,
† im Mai 1884 in Pegli, Schüler der Düffeldorfer Akademie
und feines Vaters E. Bendemann, deffen künftlerifcher Einflufs
fich in verheifsungsvoller Weife bei ihm geltend zu machen
begann, als ein früher Tod feinem Streben ein Ziel fetzte.

S. I. Th. S. XXXII und XL.

Biard, François (Augufte)

Genremaler, geb. den 27. Juni 1801 zu Lyon, † im
Juni 1882 in Fortainebleau, kam zuerft in das Atelier feines
Landsmannes Reveil, befriedigte diefen aber nicht und ging
deshalb als Zeichner in eine Tapetenfabrik, bis er endlich
wieder unter verfchiedenen Meiftern arbeitete. Reifeluft trieb
ihn, die Stelle eines Zeichenlehrers auf einer französifchen
Corvette anzunehmen. Damals befuchte er während des
griechifchen Freiheitskampfes den Orient. Unterwegs entftand
fein erftes bedeutendes Bild »Die Wahrfagerin«. Nach Paris
zurückgekehrt verheirathete er fich und unternahm dann mit
feiner jungen Frau eine Nordfahrt bis Spitzbergen. 1832
erhielt er auf der Parifer Ausftellung die grofse goldene

Medaille, 1838 das Kreuz der Ehrenlegion. Seit 1848 erfchien
er nur noch felten auf den Ausftellungen, dagegen verfuchte er
fich mit Glück fchriftftellerifch in der Schilderung feiner Reife-
eindrücke im »Tour du monde«. Er lebte feit Jahren zurück-
gezogen in Fontainebleau.

S. das Bild No. 25.

de Biefve, Edouard

Hiftorienmaler, geb. den 4. Dezember 1809 zu Brüffel, wo
er den erften künftlerifchen Unterricht auf der Akademie und
darauf bei dem Hiftorienmaler Paelinck erhielt. Die Reife
verdankt er jedoch einem zehnjährigen Aufenthalt in Paris (feit
1831). Mehrfach hatte er während diefer Zeit die Ausftellungen
in der Heimath mit trefflichen Gemälden befchickt; i. J. 1841
lieferte er fein Hauptbild, das in grofsem Mafsftabe für das
belgifche National-Mufeum ausgeführte Gemälde »le compromis
des nobles«, wovon unfer Bild No. 26 die verkleinerte Wieder-
holung ift. Der Erfolg, welchen diefe und andere Bilder
patriotifchen Inhalts hatten, erftreckte fich weit über die Grenzen
Belgiens hinaus. Biefve wurde Mitglied der Akademieen von
Berlin, Dresden, München und Wien und zählt mit Gallait zu
den Koryphäen der älteren belgifchen Schule unferes Jahr-
hunderts, welche vermöge ihrer hervorragenden malerifchen
Leiftungen im Gebiete der hiftorifchen Darftellung auch in
Deutfchland den Anftofs zur realiftifchen Auffaffung gegeben hat.

S. das Bild No. 26.

Biermann, Karl (Eduard)

Landfchaftsmaler, geb. in Berlin den 26. Juli 1803. Schüler
der Berliner Akademie, machte er fpäter gröfsere Studienreifen
nach Süddeutfchland, Tirol, der Schweiz, Italien und Dalmatien.
Er beherrfcht die Öl- und Aquarelltechnik und hat einen Theil
der Wandgemälde im griechifchen Saale des Neuen Mufeums
zu Berlin ausgeführt. B. ift Königl. Profeffor, Mitglied der

18

Akademie der Künfte, Lehrer an der Bau-Akademie, Ehren-
Vicepräfident der Univerfal Society for the encouragement of
arts and induftry in London und leitet ein fehr gefuchtes Privat-
Atelier in Berlin. — Der Schwerpunkt feines Talentes liegt vor-
zugsweife in der meifterlichen Wiedergabe der Terrainformation;
feine Ölgemälde find durch ungemeine Genauigkeit der Zeich-
nung, fcharfe Licht- und Schattenbetonung fowie durch ernfte,
oft melancholifche Farbenftimmung charakteriftifch.

S. die Bilder No. 27, 28 und 29.

Bifi, Luigi (Cavaliere)

Architekt und Maler, geb. den 10. Mai 1814 in Mailand,
Schüler von Fr. Durelli, als deffen Nachfolger er im Fache
der Perfpektive an der mailändifchen Akademie der Künfte
wirkt, hochgefchätzt wegen der Einfachheit und malerifchen
Wahrheit feiner Architekturbilder.

S. das Bild No. 30.

Bläfer, Guftav

Bildhauer, geb. zu Düffeldorf den 9. Mai 1813, † in
Cannftatt den 20. April 1874. Sohn eines Kaufmanns in
Köln, erhielt er den erften Unterricht durch den Maler Mengel-
berg dafelbft, fpäter durch den Holzbildhauer Stephan, und
kam 17jährig zum Bildhauer Schöll in Mainz; drei Jahre fpäter
fand er Aufnahme bei Rauch in Berlin, wo er von 1834—1841
blieb und an den Arbeiten des Meifters in diefer Zeit, befonders
dem Friedrichs-Denkmal Antheil nahm. 1845 ging er nach
Italien, wurde jedoch nach Jahresfrift durch den Auftrag zur
Lieferung einer Gruppe für die Schlofsbrücke (Minerva den
Jüngling in die Schlacht führend) zurückgerufen. Er voll-
endete demnächft das Francke-Denkmal für Magdeburg, dann den
Relieffchmuck für die Dirfchauer Weichfel-Brücke (Einzug
Friedrich Wilhelm's IV.) und die Statue des Herzogs Albrecht
für Marienburg. Noch dreimal ftellte er den König Friedrich

Wilhelm IV. dar: als Reiterſtatue für die Kölner Rheinbrücke,
als Einzelfigur im fürſtlichen Schmuck für die Burg zu Hohen-
zollern und in Interims-Uniform für Sansſouci (letztere Statue
aufgeſtellt 1873); auch zu der für den Vorplatz der National-
Galerie beſtimmten Reiterfigur des Königs (welche jetzt dem
Profeſſor Calandrelli übertragen iſt) lieferte er eine Skizze.
Neben den genannten Hauptwerken entſtanden zahlreiche
andere Statuen, ſo mehrere Prophetenfiguren für die Kuppel
der Berliner Schloſskapelle und für die Friedenskirche in
Potsdam, namentlich aber eine groſse Anzahl von Porträts,
unter denen die Koloſſalbildniſſe A. Humboldt's und Hegel's
(1870), die Porträtſtatue I. K. u. K. Hoheit der Kronprinzeſſin
und die der Kaiſerin Alexandra von Ruſsland, welche oft
wiederholt wurde, zu erwähnen ſind. Über der Arbeit an dem
Reiterbilde König Friedrich Wilhelm's III. für Köln ereilte ihn
der Tod. B. war Profeſſor an der Berliner Akademie. Obgleich er
ſich meiſterhaft mit dem modernen Koſtüm abzufinden verſtand,
neigte ſein künſtleriſcher Sinn doch zur Idealbildung, wie er
auch in dieſer Richtung ſein erſtes gröſseres Werk, die Schloſs-
brückengruppe, geſchaffen.

S. III. Abtheilung No. 18.

Blanc, Louis (Ammy)

Genre-- und Porträtmaler, geb. in Berlin den 9. Auguſt
1810, kam ſchon im folgenden Jahre mit ſeinen Eltern nach
Königsberg i. Pr., von wo er erſt 1829 wieder nach Berlin zum
Beſuch der Akademie zurückkehrte. 1833 ſiedelte er nach
Düſſeldorf über, welches ſeine zweite Heimath wurde. 1840
bis 1842 war er mit Unterbrechungen in Hannover, wo er die
regierende Familie und andere Fürſtlichkeiten porträtierte, und
1846—1847 zu gleichen Zwecken in Darmſtadt; 1857 bereiſte
er England und Frankreich; auſserdem war er in verſchiedenen
deutſchen Städten als Porträtmaler thätig.

S. das Bild No. 394.

Blechen, Karl (Eduard Ferdinand)

Landschaftsmaler, geb. in Kottbus den 29. Juli 1798, † in Berlin den 23. Juli 1840. Seit 1812 in Berlin als Lehrling in einem Bankgeschäft, wählte er erst zehn Jahre später die Kunst, mit der er sich aus Neigung schon lange beschäftigt, zu seinem Lebensberuf. Trotz des Besuches der Akademie verdankte er seine künstlerische Bildung doch vorzugsweise dem autodidaktischen Naturstudium. Zunächst war er als Dekorationsmaler thätig. Seine frühen Staffeleibilder zeigen bei tüchtiger Naturbeobachtung den Einfluss der Holländer in der technischen Behandlung, in der Auffassung aber eine seltsam phantastische, bald zum Melancholischen, bald zum Wild-Romantischen neigende Gemüthsstimmung. Eine Studienreise nach Italien klärte das künstlerische Empfinden Blechen's ab. Nunmehr offenbarte er in Gemälden und Skizzen einen auffallend scharfen Blick für das Charakteristische in Licht und Luft der italienischen Landschaft; nur gelegentlich noch bricht in dieser späteren Zeit sein früheres phantastisches Wesen durch. Seit 1830 Leiter der Landschaftsklasse auf der Akademie, ist er besonders vermöge seiner bedeutenderen italienischen Bilder, die weniger allgemein bekannt sind, als sie verdienen, der Begründer der modernen Landschaftsmalerei in Berlin geworden. Sein Nachlass an Aquarellen, Handzeichnungen und Skizzen ging zum grossen Theil in das Kgl. Kupferstichkabinet über und wurde in neuester Zeit an die National-Galerie abgegeben.

S. das Bild No. 31 und die Studien und Skizzen in der Handzeichnungs-Sammlung.

Bleibtreu, Georg

Geschichts- und Schlachtenmaler, geb. in Xanten den 27. März 1828, wo sein Vater Wundarzt war, bezog er 1843 die Düsseldorfer Akademie, blieb 6 Jahre in den Vorbereitungsklassen und malte von 1850—1853 unter Leitung Th. Hildebrand's seine ersten Bilder, deren Stoffe meist dem schleswig-

holfteinifchen Kriege von 1848/49 entnommen · waren. Es
folgte eine Reihe von Darftellungen aus den Befreiungskämpfen,
welche unter Leitung W. v. Schadow's vollendet wurden.
1858 nahm B., nachdem er fich verheirathet, feinen Wohnfitz
in Berlin und componierte u. a. die Bilder der Schlachten bei
Afpern und bei Belle-Alliance fowie die von ihm felbft auf
Holz gezeichneten Illuftrationen zu »Deutfchlands Kampf- und
Freiheitsliedern«, neben welchen auch mehrere Lithographieen
nach eigenen Werken entftanden. Die Erinnerungen aus dem
deutfch-dänifchen Kriege von 1864 hat B. in vielen Bildern,
u. a. auch in öftreichifchem Auftrage verherrlicht; die reichften
Anregungen entnahm er jedoch feinen Erlebniffen aus dem
Kriege von 1866, die er verfchiedentlich in grofsen Gemälden
und kleineren Epifoden zur Darftellung brachte. Im Kriege
gegen Frankreich 1870 befand fich B. im Hauptquartier Seiner
Königl. Hoheit des Kronprinzen und folgte allen wichtigen
Unternehmungen der III. Armee trotz feiner zarten Natur mit
der Unerfchrockenheit der Begeifterung und des Pflichtgefühls.
Er erhielt 1862 die kleine und 1868 die grofse goldene Me-
daille der Berliner Akademie, deren Mitglied er feit 1869 ift,
und 1873 die Wiener Kunftmedaille. Gegenwärtig hat er zwei
grofse gefchichtliche Wandgemälde, den »Aufruf an das Volk
1813« und die »Schlacht bei St. Privat« im Zeughaufe (Ruhmes-
halle) zu Berlin vollendet. — Seine Gemälde vereinigen auf's
wirkungsvollfte die Genauigkeit der Einzelfchilderung mit über-
fichtlicher und malerifcher Gefammtbehandlung; fie find daher
niemals blofse Situationsporträts, fondern ftets von einheitlich
dramatifchem Charakter erfüllt, der, gleich weit entfernt von
Allgemeinheit und Effektfucht, die Vorgänge des Schlacht-
feldes in ihrer Gröfse erfafst, ohne den Menfchen und feine
individuelle Empfindung preiszugeben.

S. die Bilder No. 32 und 33.

v. Bochmann, Gregor

Landfchaftsmaler, geb. den 1. Juni 1850 auf dem Gute
Nehat in Eftland, empfing feine künftlerifche Anleitung auf

der Düffeldorfer Akademie und bildete fich unter vorwiegendem Einfluffe der niederländifchen Malerei ohne fpeziellen Meifter felbftändig aus. Er lebt in Düffeldorf und erhielt 1879 auf der Kunftausftellung zu München die goldene Medaille II. Kl. *S. das Bild No. 447.*

Böcklin, Arnold

Landfchafts- und Hiftorienmaler, geb. den 16. Oktober 1827 in Bafel, ging 1846 auf die Akademie nach Düffeldorf und fand befonders bei J. W. Schirmer Anregung. Auf Anrathen deffelben begab er fich zur Fortfetzung feiner Studien nach Brüffel, wo ihn namentlich das Copieren älterer Meifterwerke förderte. Der gemachte Erwerb ermöglichte ihm, 1848 nach Paris zu gehen; er kam beim Ausbruch der Revolution dort an und erlebte deren Schrecken. 1850 reifte er nach Rom, wo er befonders mit Franz Dreber, Feuerbach, Reinhold Begas u. A. in nahem freundfchaftlichen Verkehr lebte. Er verheirathete fich mit einer Römerin und nachdem er einige Zeit in Hannover zugebracht, um einen Cyklus von Bildern für die Villa Wedekind auszuführen, ging er 1857 nach München, wo Graf Schack den genialen Künftler kennen lernte und nach und nach eine grofse Anzahl Werke von ihm für feine Galerie erwarb. Im Jahre 1858 wurde B. an die neugegründete Kunft-fchule nach Weimar berufen. Während feines dortigen Auf-enthaltes entftanden u. a. die Bilder »Panifcher Schreck«, »Diana-Jagd« und »Schlofs am Meer«; aber 1861 kehrte er nach Rom zurück. 1866 fiedelte er nochmals in feine Vater-ftadt über, um im Treppenhaus des Mufeums und bei dem Rathsherrn Sarrafin Fresken auszuführen. 1871 begab er fich ein zweites Mal nach München, wo er u. a. die Gemälde »Furien«, »Drachenhöhle« und »Meeresidyll« malte, und von da 1876 nach Florenz, um dort feinen Wohnfitz zu behalten. Seine Compofitionen offenbaren einen poefiereichen, tieffinnigen Geift voll Urfprünglichkeit und oft dämonifcher Laune. Bei feinen Staffeleibildern bedient fich Böcklin ftatt des Öles meift

der Firnifsfarbe, welche dem Colorit ungewöhnliche Tiefe und Leuchtkraft gibt.

S. das Bild No. 448.

Boenifch, Guftav Adolf

Landfchaftsmaler, geb. den 22. Auguft 1802 zu Soppau in Oberfchlefien, wofelbft fein Vater Gutspächter war, befuchte erft die Stadtfchule zu Gleiwitz, dann das katholifche Gymnafium zu Breslau, welches er 1819 mit der Beftimmung verliefs, Landwirth zu werden. Auf der Königl. Baufchule zu Breslau, wo er technifche und bauwiffenfchaftliche Studien trieb, wurde fein Sinn für die Kunft rege. Nachdem er 1823 das Examen als Feldmeffer beftanden, ging er auf die Bau-Akademie nach Berlin. Im Jahre 1825 entfchied er fich nach einem Aufenthalte in Dresden, das Baufach aufzugeben. Er trat nun in die Kunft-Akademie in Berlin und unter fpecielle Leitung Wach's. 1829 machte er die erfte Studienreife durch die Sudeten, befchäftigte fich eine Zeit lang um des Verdienftes willen mit Porträtieren und unternahm 1831 in Gemeinfchaft mit W. Kraufe eine Reife nach Skandinavien; 1833 befuchte er nach längerem Aufenthalt auf Helgoland die mitteldeutfchen Gebirge. Seit 1835 ift er Mitglied der Akademie zu Berlin, zog fich jedoch bald von aller öffentlichen Thätigkeit zurück und lebt in Nifchwitz bei Leipzig. — B.'s Naturauffaffung ift finnig und zart, fein Gebiet vorwiegend die Vedute; fehr gefchätzt find feine überaus malerifchen Zeichnungen, in denen fich das feinfte Formgefühl kundgibt.

S. die Bilder No. 34, 35 und 36.

Bokelmann, Louis (Chriftian)

Genremaler, geb. den 4. Februar 1844 in St. Jürgen bei Bremen. Urfprünglich für die kaufmännifche Laufbahn beftimmt, brachte er die Jahre von 1858—1863 in einem Detailgefchäft in Lüneburg, dann zwei Jahre in einem kleineren und drei

Jahre in einem gröfseren Fabrikcomtoir in Harburg zu. Erft
1868 ging er auf die Düffeldorfer Akademie, machte die Vor-
bereitungsklaffen durch und trat dann in das Privat-Atelier
von Wilh. Sohn, welchem er feine künftlerifche Ausbildung
vorzugsweife verdankt. Seit 1873 arbeitet er felbftändig; in
diefem Jahre erfchien fein Bild »Im Trauerhaufe« (Privatbefitz
Hamburg), 1874 »Laffallianer« (London), »Geduldsprobe«
(Brüffel) u. a., 1875 »Radfchläger« (Manchefter) und »Im
Leihhaus«, 1877 »Die Volksbank« (Philadelphia), 1878 »Wander-
lager«. Gröfsere Studienreifen hat er bis jetzt nicht unter-
nommen, doch befuchte er die Galerieen in Amfterdam, Kaffel,
Braunfchweig, Antwerpen, Brüffel, Haag und Paris. Seine
Darftellungen bewegen fich auf dem Gebiete der Sitten-
fchilderung unferer Tage und find in gleicher Weife durch
packende Charakteriftik wie durch Meifterfchaft des malerifchen
Vortrags ausgezeichnet. Er erwarb 1873 die Kunftmedaille in
Wien, 1877 die goldene Medaille I. Klaffe in Gent, 1878 die
filberne Medaille in Sydenham, in demfelben Jahre die kleine
und 1879 (für unfer Bild) die grofse goldene Medaille in Berlin,
fowie das Ehrendiplom der Ausftellung in München. B. lebt
in Düffeldorf.

S. das Bild No. 463.

Boffuet, François,
gen. Boffuet van Ypern

Landfchaftsmaler, geb. zu Ypern in Flandern den 20. Auguft
1800. Ausgebildet in feiner Heimath fowie durch Reifen in
Deutfchland, Frankreich und Spanien und als Profeffor an der
Maler-Akademie zu Brüffel wirkend, gehört B. namentlich
wegen feiner treuen und ftimmungsvollen Naturauffaffung zu
den geachtetften Meiftern feines Faches in der neuen belgifchen
Schule.

S. die Bilder No. 37 und 38.

Bracht, Eugen

Landſchaftsmaler, geb. den 3. Juni 1842 in Morges bei
Laufanne, erhielt 1857—59 Zeichenunterricht bei dem Galerie-
Direktor Seeger in Darmſtadt, bezog dann bis 1860 die Kunſt-
ſchule zu Karlsruhe im Anſchlufs an J. W. Schirmer und bildete
ſich darauf unter der Leitung Gude's in Düſſeldorf weiter aus.
Mangelndes Selbſtgentigen beſtimmte ihn jedoch 1864 die
Künſtlerlaufbahn aufzugeben und Kaufmann zu werden. Als
ſolcher lebte er ſechs Jahre in Belgien und ſiedelte 1870 nach
Berlin über, wo er unter eigener Firma im Wollhandel thätig
war. 1875 kehrte er zur Kunſt zurück und begab ſich von
neuem zu Gude nach Karlsruhe. Bis 1880 wählte er ſeine
Motive meiſt aus der nordiſchen Haide, beſonders aus Lüne-
burg, von Rügen und aus den Ardennen, dann bereiſte er in
den Wintermonaten 1880/81 Paläſtina und die Sinai-Halbinſel.
Im Jahre 1882 übernahm er als Nachfolger Wilberg's die
Leitung des Ateliers für Landſchaftsmalerei an der Hochſchule
für die bildenden Künſte, zu Berlin und wurde im folgenden
Jahre Profeſſor. 1884 malte er mit A. v. Werner zuſammen
das Sedan-Panorama in Berlin. Er erhielt 1877. die ſilberne
Medaille der Kunſt- und Gewerbe-Ausſtellung in Baden, 1881
die kleine goldene Medaille der Ausſtellung in Berlin und 1883
die Medaille II. Klaſſe der Internationalen Kunſtausſtellung in
München.

S. das Bild No. 486. ˙

de Braekeleer, Ferdinandus

Hiſtorien- und Genremaler, geb. zu Antwerpen den 12. Fe-
bruar 1792, † ebenda 1839. Belgiſche Schule. Schüler
der Akademie ſeiner Vaterſtadt und des Profeſſors van Brée;
1819 mit dem groſsen Preiſe ausgezeichnet, dann 3 Jahre in
Italien und ſeitdem in ſeiner Heimath im Gebiete der Ge-
ſchichtsdarſtellung und des bürgerlichen Genrebildes, beſonders
auch als tüchtiger Lehrer thätig.

S. die Bilder No. 39 und 40.

Brandt, Jofef

Hiftorienmaler, geb. zu Szczebrzeszyn in Polen den 11. Fe-
bruar 1841, befuchte eine Zeit lang die École centrale in
Paris, um fich dem Ingenieurfache zu widmen, ging jedoch
1862 nach München, wo er feine künftlerifche Ausbildung als
Schüler Franz Adam's erhielt, und arbeitet feit 1867 im felb-
ftändigen Atelier dafelbft. Im Jahre 1869 wurde ihm auf der
Internationalen Ausftellung in München die goldene, 1873 in
Wien die Kunftmedaille, 1876 in Berlin die kleine goldene
Medaille zu Theil. Sein Wohnort ift München, von wo er
häufig Reifen in feine Heimath macht. Er ift feit 1878
Königl. bayrifcher Profeffor. — Brandt's bevorzugtes Stoff-
gebiet ift das Gefchichtsbild des 17. Jahrhunderts und das
Leben der Steppenvölker. Mit Meifterfchaft in der Charakteriftik
namentlich flavifcher und farmatifcher Typen verbindet er eine
den feinen franzöfifchen Coloriften verwandte Frifche und Saftig-
keit des Colorits, das er keck und geiftreich vorträgt. Be-
fonderen Reiz verleiht er feinen meift in kleinen maffenhaften
Figuren ausgeführten Gefchichtsbildern, unter denen der »Entfatz
Wiens i. J..1683« (Gefchenk der Stadt Wien an die Erzherzogin
Gifela) und der »Frühlingsgefang der Kofaken« (Mufeum zu
Königsberg) hervorzuheben find, durch wirkungsvolle Ver-
bindung mit der Landfchaft.

S. die Bilder No. 41 und 449.

Brendel, Albert (Heinrich)

Thiermaler, geb. in Berlin den 7. Juni 1827, gebildet auf
der Berliner Akademie und als Schüler Wilhelm Kraufe's, ging
1851 nach Paris zu Couture und dem Thiermaler Palizzi. 1852
wandte er fich nach Italien, kehrte 1853 in feine Vaterftadt
zurück und arbeitete einige Zeit bei K. Steffeck. Von 1854
bis 1864 lebte er in Paris und von da an bis 1869 den Winter
in Berlin, während er im Sommer (feit 1854) zu Barbifon im
Walde von Fontainebleau im Verkehr mit Millet, Th. Rouffeau,
Diaz, Troyon, Dupré u. A. feinen Studien oblag. 1870—1875

27

war er wieder in Berlin. Seit 1868 ift er Mitglied der Berliner
Akademie, fiedelte jedoch 1875 nach Weimar als Profeffor an
der Kunftfchule über, deren Leitung er gegenwärtig über-
nommen hat. Brendel erhielt Medaillen auf den Ausftellungen
zu Paris (1857, 1859, 1861), Berlin (1861), Nantes (1861),
München (1869) und Wien (1873). — Anfänglich (1846—1848)
der Marinemalerei zugewandt, warf er fich fpäter ausfchliefslich
auf die Charakteriftik des Thierlebens und erkor fich neben
dem Pferde vorzugsweife das Schaf zum Gegenftande feiner
aufserordentlichen Beobachtungsgabe, dank deren er einer der
bedeutendften Specialiften diefes Gebietes geworden ift.

S. das Bild No. 42.

Brias, Charles

Porträt- und Genremaler, geb. zu Mecheln den 22. April
1798, in Brüffel thätig. Belgifche Schule.

S. das Bild No. 43.

Brodwolf, Ludwig Guftav Eduard

Bildhauer, geb. in Berlin den 19. April 1839, bildete fich
in feiner Vaterftadt unter Profeffor Möller. Gröfsere Studien-
reifen hat er nicht unternommen. 1869 arbeitete er die Gruppe
über dem Eingangsportal der Königl. Artillerie-Werkftatt zu
Spandau: Minerva unterweift einen Schmied im Waffen-
fchmieden, 1872 das Sandfteinrelief (Bergpredigt) über dem
Haupteingang der Zionskirche, 1874 eine Gruppe für die
neue Königsbrücke: Pflege der Verwundeten.

S. I. Th. S. XXX und XXXVI.

Bromeis, Auguft

Landfchaftsmaler, geb. den 28. November 1813 zu Wilhelms-
höhe bei Kaffel, wo fein Vater ein Amt bei der Bauverwaltung
Jérôme Napoleon's bekleidete, † ebenda den 12. Januar 1881.

Anfangs zum Architekten beftimmt, ergriff er mit Leidenfchaft
die Malerei, ging 1831 nach München, wo fich Klenze, Gärtner
und Dom. Quaglio feiner fördernd annahmen und Ch. Morgen-
ftern und Schleich fich ihm befreundeten. 1833 führte ihn die
Sehnfucht nach füdlicher Natur über die Alpen und er blieb
bis 1848 in Rom. Hier fchlofs er fich eng an Jof. Ant. Koch,
den Erneuerer der ftilvollen Landfchaftskunft, an, deffen Nach-
lafs ihm noch reiche Studienausbeute darbot. Der fo gewonnenen
Richtung, die ihren Ausgangspunkt in malerifcher Beziehung
von N. Pouffin genommen, ift B. im wefentlichen treu ge-
blieben; er arbeitete eine Zeit lang in Frankfurt a. M. und
ging dann nach Düffeldorf, wo er 10 Jahre blieb. 1867 als
Lehrer an die Akademie nach Kaffel berufen, wurde er im
folgenden Jahre Profeffor. Er befitzt die kleine goldene Medaille
von Berlin und die Wiener Weltausftellungs-Medaille.

S. das Bild No. 44 und die Handzeichnungen.

Brožik, Vacslav (Wenzel)

Hiftorienmaler, geb. 1851 in Třemofchna bei Pilfen (Böhmen),
Sohn eines Hüttenarbeiters. Anfänglich in Fabrikarbeit und
für einen Lithographen thätig, wurde er durch den Lehrer
Vacek in Prag vorgebildet und befuchte von 1868 bis 1870 die
dortige Kunftfchule, dann das Atelier des Hiftorienmalers Emil
Lauffer. 1871 entftand fein erftes Bild. Nachdem er fich
einige Zeit in Dresden aufgehalten, vollendete er feine Studien
1873 bis 1875 in München unter wefentlichem Einflufs Piloty's.
Ende 1876 ging er nach Paris, wo er feinen Wohnfitz bis
jetzt behalten hat. Seine Stoffe wählt er faft ausfchliefslich aus
der Gefchichte feines Heimathlandes und behandelt diefelben
mit ebenfoviel Gefchmack als Frifche in Charakteriftik und
malerifchem Vortrag. 1878 entftand unfer Bild, es folgte
1879 eine ergänzende Darftellung »Die Schachpartie bei dem
königlichen Verlobungsfefte von 1457«, fodann 1881: »Kaifer
Karl IV. mit Petrarca und Laura in Avignon«, 1882/83: »Die
Verurtheilung des Johann Hufs auf dem Concil zu Konftanz«.

Er erhielt die Medaille II. Kl. des Parifer Salon und die grofse
goldene Medaille der Berliner Ausftellung.

S. das Bild No. 482.

Bürkel, Heinrich

Genre- und Landfchaftsmaler, geb. in Pirmafens den
29. Mai 1802, † in München den 10. Juni 1869. Als Sohn
unbemittelter Eltern kam er anfangs zu einem Kaufmann in
die Lehre und wurde dann Gehilfe beim Gerichtsfchreiber des
Friedensrichters feiner Vaterftadt. Eine Fufsreife nach Strafs-
burg regte in dem tüchtigen Zeichner die Sehnfucht zur Kunft
an. Er ging deshalb 1822 nach München und befuchte zunächft
die Akademie unter Peter v. Langer. Die dortige Unterrichts-
weife aber fagte ihm nicht zu, er verliefs die Anftalt und
bildete fich von neuem auf eigene Hand weiter. Mit Vorliebe
copierte er Gemälde von Wouwerman, Oftade, Brouwer,
Ruysdael u. A., wodurch er zugleich feinen Unterhalt beftritt.
Daneben ftudierte er fleifsig im bayrifchen Gebirge nach der
Natur; von 1823—1832 lebte er in Rom. B. war Mitglied
der Akademieen zu München, Dresden und Wien. Im Gegen-
fatz zu den romantifchen Beftrebungen der Düffeldorfer erfafste
er mit Behagen die urwüchfige Natur der bayrifchen Ober-
länder, doch ift er nicht Realift im modernen Sinne, fondern
bildet die wirkliche Erfcheinung mit kräftigem Sinn für das
Charakteriftifche gefchmackvoll um. Seine Winterlandfchaften
brachten diefen Zweig der Kunft in unferem Jahrhundert zuerft
wieder zu Ehren. Als Genremaler gehört Bürkel zugleich zu
den gewiffenhafteften und produktivften Kleinmeiftern der älteren
Münchener Künftlergeneration. Wie feine militärifchen Sitten-
bilder die Eindrücke der frühen Jugend wiederfpiegeln, in
welcher er Zeuge der napoleonifchen Gewaltherrfchaft war,
fanden die Eindrücke feines Aufenthaltes im Süden ihren
Wiederhall befonders in einer Folge von Bildern aus dem
italienifchen Volksleben.

S. die Bilder No. 45, 46, 47, 48.

Burger, Adolf (Aug. Ferd.)

Genremaler, geb. in Warſchau den 9. Dezember 1833, † in Berlin den 13. Dezember 1876; gebildet auf der Berliner Akademie und im Atelier des Prof. Steffeck. In ſeiner Neigung für Wiedergabe des Volksthümlichen machte B. die Bräuche und Sitten des Wendenvolkes zu ſeiner Specialität, beſuchte die Wohnſtätten dieſes Volksſtammes in Schleſien, auf Rügen, in Altenburg auf wiederholten Studienreiſen und nahm ſeit einer Reihe von Jahren ſein künſtleriſches Standquartier im Spreewald, um das dortige Volk in Typus, Koſtüm und Gebahren in Leid und Freud zu beobachten und abzuſchildern. Im Auftrage des Prinzen Karl von Preuſsen führte er Malereien in der Loggia auf dem Böttcherberg in Glienicke bei Potsdam aus, betheiligte ſich als Porträtmaler an dem in Lithographie ausgeführten gräflich Schwerin'ſchen Familien-Werk und lieferte mehrfach Aquarellbilder. Bei ſeinen eigenen Compoſitionen ſchöpfte er ſtets aus ſeinen Eindrücken unter den Spreewald-Wenden. Mehrere Gemälde dieſer Art kamen in Beſitz S. M. des Kaiſers und des Prinzen Albrecht von Preuſsen. Nur einmal (1872) war B. in Italien und zwar beſonders auf Capri. Für das der National-Galerie angehörige Bild erhielt er 1869 auf der internationalen Kunſt-Ausſtellung in München die goldene Preis-Medaille.

S. das Bild No. 426.

Calame, Alexandre

Landſchaftsmaler, geb. in Vevay den 28. Mai 1810, † in Mentone den 17. März 1864. Als Sohn eines Steinmetzen kam er früh mit ſeinen Eltern nach Genf und trat hier zur Lehre in ein Bankgeſchäft. Nach des Vaters Tode übernahm er die Sorge für die Mutter und die Tilgung hinterlaſſener Schulden, wozu er durch Verkauf colorierter Schweizeranſichten Mittel ſchaffte. 1830 trat er auf Empfehlung ſeines Brodherrn in das Atelier von Diday, 1833 erzielte der raſtlos Arbeitende den erſten öffentlichen Erfolg. 1839 bereiſte er Deutſchland

und die Niederlande, 1840 England, 1844 Italien. Lange
fchon bruftleidend, ging C. im Herbft 1863 nach Mentone,
wo er im nächften Frühjahr ftarb. Seine zahlreichen Litho-
graphieen find für die Entwickelung diefes Kunftzweiges von
hoher Bedeutung gewefen; auch hat er fich vielfach als Radierer
bethätigt. Sein Hauptgebiet als Maler ift die Schilderung des
Hochgebirges; in feinen beften Arbeiten diefer Art hat er es
durch Gröfse und Wahrheit der Auffaffung fowie durch gleich-
mäfsige Herrfchaft über Zeichnung und Farbe zu erftaunlicher
Vollendung gebracht.

S. die Bilder No. 49 und 50.

Calandrelli, Alexander

Bildhauer, geb. in Berlin den 9. Mai 1834. Er war
Schüler der Berliner Akademie und arbeitete unter Drake und
Auguft Fifcher; Italien und Rom befuchte er nur mit kurzem
Aufenthalt. Unter feinen Arbeiten find hervorzuheben: die
Statue von Cornelius in der Vorhalle des alten Mufeums und
eins der Reliefs am Siegesdenkmal auf dem Königsplatz zu Berlin
fowie zwei Reliefs am Siegesdenkmal zu Brandenburg. Gegen-
wärtig befchäftigt ihn nach Vollendung der für die Freitreppe
vor der National-Galerie beftimmten Reiterftatue König Friedrich
Wilhelm's IV. die Herftellung des plaftifchen Sockelfchmuckes
zu diefem Denkmal.

S. I. Th. S. XXVIII und XXXVI.

Camphaufen, Wilhelm

Hiftorienmaler, geb. in Düffeldorf den 8. Februar 1818,
bildete fich auf der Akademie feiner Vaterftadt unter A. Rethel,
K. Sohn und W. v. Schadow und machte fpäter wiederholt
Studienreifen durch Deutfchland, Frankreich und die Nieder-
lande. In feinen früheren Bildern fchilderte er gern das be-
wegte Reiterleben des 17. Jahrhunderts bald aus deutfchen,
bald aus englifchen Kriegen, fpäter fchöpfte er mit Vorliebe
feine Stoffe aus der zeitgenöffifchen Gefchichte. Viele feiner

Gefchichtsbilder kamen in Königlichen Befitz, darunter eine
der gelungenften Arbeiten: »Die Parade vor Friedrich dem
Grofsen in Potsdam.« Den.grofsen Kurfürften, Friedrich den
Grofsen, Kaifer Wilhelm und Friedrich Wilhelm I. hat er in
grofsen Reiterporträts für das Königl. Schlofs in Berlin dar-
geftellt; für die Bildergalerie des Schloffes lieferte er ein Ge-
mälde zur Erinnerung an den Siegeseinzug von 1871. — C.
lebt als Königl. Profeffor in Düffeldorf; er ift gelegentlich als
Lithograph und mit der Radiernadel thätig (Düffeld. Album,
Düffeld. Monatshefte) und hat zahllofe Zeichnungen für den
Holzfchnitt geliefert. Gegenwärtig befchäftigt ihn die Aus-
führung eines grofsen Gefchichtsgemäldes für die Ruhmeshalle
(Zeughaus) in Berlin. Er ift Mitglied der Akademieen von
Berlin und Wien, befitzt beide Medaillen der Berliner Aus-
ftellung, die Weltausftellungs-Medaille von Wien (1873) u. a. —
— Seine Auffaffung, frifch und gefund, findet immer den
charakteriftifchen und dramatifchen Ausdruck. C. ift in hervor-
ragendem Mafse zur Gefchichts-Illuftration berufen, auf welchem
Gebiete er fich die verdiente grofse Popularität errungen hat.
S. die Bilder No. 51 und 52.

Canova, Antonio

Bildhauer, geb. 1757 in Poffagno, † in Venedig 1822.
Als Begründer und Hauptmeifter der neuklaffifchen Bildhauer-
kunft Italiens verliefs er zuerft die naturwidrig gefpreizte und
übertrieben malerifche Formgebung, welcher die Plaftik des
18. Jahrhunderts verfallen war, und hielt fich an das Vorbild
der Antike. Von der Bewunderung der Zeitgenoffen getragen
fchuf er feine berühmten Marmorwerke, von denen neben grofs-
artigen Monumental-Compofitionen, wie z. B. dem Grabmal
des Papftes Clemens XIII. in St. Peter und dem der Erz-
herzogin Chriftina in der Auguftinerkirche zu Wien befonders
zahlreiche Gruppen und Einzelfiguren hervorzuheben find (die
Grazien, Mars und Venus, Pfyche, Paris, Hektor, die Fauft-
kämpfer). Übertreibt er auch zuweilen in feinen Männer-

33

geſtalten den Ausdruck der Kraft bis zum Athletiſch-Plumpen und in den weiblichen Figuren die Anmuth in's Zierliche, ſo zählen doch namentlich unter den letzteren manche — z. B. unſere Figur der Hebe — zu den ſtilreinſten und künſtleriſch werthvollſten Erzeugniſſen moderner Bildkunſt.

S. III. Abth. No. 26.

Carſtens, Asmus Jakob

Hiſtorienmaler, geb. den 10. Mai 1754 in der Sankt Jürgener (jetzt Gallberger) Mühle nahe bei Schleswig, † in Rom am 25. Mai 1798. An Stelle des Vaters, den er ſehr früh verlor, leitete die Mutter (geb. Peterſen) die Erziehung des Knaben. Er beſuchte die Domſchule zu Schleswig und empfing in der dortigen Domkirche die erſten Eindrücke, die das glühende Verlangen zur Kunſt in ihm erweckten. Nach dem Tode der Mutter verſuchten ſeine Vormünder ihn bei einem Maler Geve in Schleswig, dann bei Joh. Heinr. Tiſchbein d. Ä. in Kaſſel unterzubringen, aber ohne Erfolg. Nun drangen die Vormünder darauf, daſs C. ein Gewerbe erlerne. So kam er im 17. Jahre als Küferlehrling zu dem Weinhändler Bruyn in Eckernförde. Fünf Jahre lang hielt er aus, als er aber mündig geworden, brach er die ihm auferlegten Feſſeln, kaufte ſich von der Pflicht der zwei noch übrigen Lehrjahre los und ging 1776 nach Kopenhagen, wo ſich der Maler Ipſen ſeiner annahm. Bei der Scheu, in ſeinem ſchon vorgeſchrittenen Alter den akademiſchen Curſus von unten zu beginnen, zog er vor, ſich ſeinen Weg ſelber zu ſuchen. Mächtig wirkte vor allem die Sammlung der Antiken auf ihn ein. In der Folge nahm er einige Zeit am Unterricht im Aktſaale der Akademie theil, löſte aber das Verhältniſs bald wieder auf, da er ſich bei einer Preis-vertheilung gekränkt glaubte. Das väterliche Erbtheil war auf-gezehrt, allein er hatte ſich durch Zeichnungen einige Hundert Thaler verdient, mit denen er 1783, begleitet von ſeinem jüngeren Bruder Friedrich, nach dem Süden aufbrach. In Verona ſah er die erſten Werke des groſsen italieniſchen Stils;

am meiften feffelten ihn die Fresken Giulio Romano's in
Mantua, wo er deshalb fo lange blieb, dafs er genöthigt war,
fchon von Mailand aus und zwar durch die Schweiz heimzukehren.
Er liefs fich nun in Lübeck nieder und ernährte fich meift
durch Porträtzeichnen. Das Verlangen nach weiterer Aus-
bildung, gefteigert durch leidenfchaftlich fortgefetztes Studium
der klaffifchen Literatur, fand Erfüllung, indem die Raths-
herren Rodde und Overbeck (der Vater des Malers) ihm
Mittel zum Aufenthalt in Berlin boten, wohin er 1788 über-
fiedelte. Schon im nächften Jahre ward ihm eine Lehrftelle
an der Akademie übertragen. Dabei förderte ihn neben dem
Studienmaterial der Umgang mit Männern wie Chodowiecki,
H. Chr. Genelli, Moritz u. A., namentlich aber die Theilnahme
des damaligen Curators der Akademie Minifters v. Heinitz,
für den er im ehemaligen Dorville'fchen Palais einige vor
mehreren Jahren aus Unbedacht vernichtete Wanddekorationen
ausführte, denen andere im Königl. Schloffe zu Berlin folgten
(reliefartig grau in grau gemalte Compofitionen, darftellend die
Tageszeiten, die ·Lebensalter, Orpheus, den Parnafs u. a.).
Heinitz verfchaffte ihm nun auch die Möglichkeit, 1792 wieder
nach Italien zu gehen. In fchneller Folge entftand in Rom
eine Fülle von Entwürfen und Compofitionen zur Bewunderung
der Zeitgenoffen, welche für die Neubelebung des klaffifchen
Ideals gegenüber der gedankenleeren Tändelei der Rococo-
und Zopfkunft Verftändnifs hatten. Allein die äufserlichen
Verbindlichkeiten drohten, den Künftler, der überdies von
Jugend auf mit gebrechlicher Gefundheit zu kämpfen hatte, in
feinem freudigen Schaffen zu ftören. Der Aufenthalt in Rom,
auf drei Jahre bemeffen, war ihm in der Vorausfetzung gewährt
worden, dafs er nach Berlin zurückkehrend eine um fo förder-
lichere Thätigkeit an der dortigen Akademie wieder beginnen
follte. Sein Gönner Heinitz erinnerte erft fchonend, dann
aber in fo harter Form an jene Bedingung, dafs C. auf alle
Gefahr hin das Verhältnifs löfte (1796) und in Rom blieb,
wo er in gedrückter Lage weiterarbeitend zwei Jahre fpäter
der Schwindfucht erlag. — Sein Andenken ehrte zuerft Fernow

durch eine Lebensbefchreibung (erfchienen 1806; mit Com-
mentar und Verzeichnifs der Werke C.'s neu herausgegeben
von H. Riegel 1867), durch feine Vermittlung wurde auch,
von Goethe befürwortet, der Ankauf des ihm zugefallenen
Nachlaffes von C. in Weimar bewirkt, welcher jetzt Beftand-
theil des dortigen Mufeums ift. Aber erft allmälig drang die
Erkenntnifs der hohen Bedeutung des unglücklichen Künftlers
im Vaterlande durch. Carftens hatte fich infolge feines durch
die Kränklichkeit gefteigerten reizbaren Ehrgeizes die Lebens-
bahn erfchwert und bei dem Mangel ausreichender technifcher
Grundlage, den das verfehlte Jugendftudium zurückgelaffen, die
Mittel zu vollgiltiger überzeugender Wirkung feiner Leiftungen
nicht anzueignen vermocht; um fo grofsartiger und reiner fteht
der Inhalt und der Charakter feines künftlerifchen Wollens da.
Geiftestiefe mit idealer Form, fittliche Hoheit mit Schwung
der Phantafie vereinend, hat er eine Fülle eigenartiger Ge-
ftaltungen erzeugt, welche, anknüpfend an die feit Winckel-
mann wieder lebendig gewordene abfolute Schönheit der
Antike, die erhabenften Ziele der neuen deutfchen Kunft
verfinnlichen. Dadurch ift er der Begründer des monumentalen
Stiles in unferem Jahrhundert geworden.

· *S. II. Abth. No. 88, 89, 90 und 91.*

Catel, Franz Louis

Landfchaftsmaler, geb. in Berlin den 22. Februar 1778,
† in Rom den 19. Dezember 1856; urfprünglich Holzbildhauer,
widmete er fich mit Glück und Neigung dem Zeichnen genre-
artiger Compofitionen und erlernte durch felbftändiges Studium
das Ölmalen. Erft im weiteren Verlauf einer Reife durch die
Schweiz und Frankreich wandte er fich der Landfchaftsmalerei
zu. Catel war feit 1806 ordentliches Mitglied der Berliner
Akademie und feit 1841 Königl. Profeffor. Seine Bilder tragen
bei durchgängigem Vorherrfchen der Formbezeichnung vor der
malerifchen Fülle Vorzüge und Mängel der ftiliftifchen Richtung

an fich. Mit befonderem Gelingen hat er das neapolitanifche
Strandleben gefchildert.

S. die Bilder No. 53, 54 und 393.

Cauer, Karl

Bildhauer, geb. 1828 in Bonn, zuerft Schüler feines Vaters,
dann im Atelier A. Wolff's in Berlin gebildet, 1848 und 1849
in Rom, wohin er fpäter wiederholt zurückkehrte. Das Studium
der Londoner Antiken befeftigte ihn befonders in der auf klaffifche
Schönheit gerichteten künftlerifchen Neigung, welche alle feine
Werke, namentlich die zu grofser Popularität gelangten idealen
Frauengeftalten auszeichnet. Gemeinfam mit feinem Bruder
Robert führte er das väterliche Atelier in Kreuznach weiter,
verlegte jedoch feinen Wohnfitz 1882 nach Rom. In neuerer
Zeit hat er fich mit grofsem Eifer der farbigen Behandlung
plaftifcher Werke zugewendet.

S. III. Abth. No. 40.

Colin, Alexandre

Hiftorien- und Genremaler, geb. zu Paris den 31. De-
zember 1798, † 1875; Schüler Girodet's, ausgezeichnet befonders
im Gebiete der religiöfen und Gefchichtsmalerei. Französifche
Schule.

S. das Bild No. 55.

Cornelius, Peter

Hiftorienmaler, geb. den 23. September 1783 zu Düffel-
dorf, † den 6. März 1867 zu Berlin. Nachdem er bereits feit
feinem 13. Lebensjahre an den Studien auf der Düffeldorfer
Akademie unter Direktor Langer Theil genommen, fetzte er
es nach dem Tode des Vaters 1799 dank der Energie der
Mutter, welche feine Begabung erkannte, gegen den Vormund
durch, dafs er bei der Malerei verbleiben durfte. 1804 und

37

1805 betheiligte er fich ohne Erfolg an den von Goethe ver-
anftalteten Preisbewerbungen in Weimar, malte aber zu gleicher
Zeit nach dem Plane des Domkapitulars Wallraff in Köln ver-
fchiedene biblifche Gegenftände in Leimfarbe im Chor des Domes
zu Neufs, welche jedoch untergegangen find; erhalten haben fich
von feinen frühen Jugend-Arbeiten zwei Ölgemälde (die vierzehn
Nothhelfer) im Oratorium der Barmherzigen Schweftern zu Effen.
Als er auch die Mutter verloren, ging C. im Herbft 1809 nach
Frankfurt a. M., wo er Förderung durch den kunftfinnigen
Fürft-Primas Dalberg erhoffte und fand. Hier entftanden die
fechs erften Blätter feines Cyklus zu Goethe's Fauft und
eine Reihe von Compofitionen romantifchen Inhalts für de
la Motte-Fouqué's Tafchenbuch der Sagen und Legenden
(Originalzeichnungen im Befitz der Stuttgarter Galerie), durch
welche er einerfeits mit G. Reimer in Berlin und mit Fr. Wenner
in Frankfurt in lebenslang feftgehaltene fruchtbare Verbindung
kam und andrerfeits auf Anlafs Sulpiz Boifferée's, des hoch-
verdienten Kenners und Sammlers altdeutfcher Kunftfchätze,
das Intereffe Goethe's auf fich zog. Ende Auguft 1811 ging er
mit feinem Freunde Xeller nach Italien und zwar durch
die Schweiz, über Como und Mailand und gelangte am
14. Oktober nach Rom, wo er alsbald mit den fogenannten
»Klofter-Brüdern«, den in S. Ifidoro heimifchen Kunftgenoffen
Overbeck, Pforr, Vogel, Wintergerft u. A. in Verkehr trat.
Der im Formftudium des italienifchen Trecento und Quattro-
cento beharrenden und darum oft repriftinierenden Kunftweife
diefer Malergemeinde, welche fich im Widerfpruch gegen das
herrfchende Akademiewefen entwickelt hatte, trat C. trotz
grofser Gefinnungsverwandtfchaft mit energifchem Sinn für das
Charakteriftifche und für monumentale Auffaffung zur Seite.
Er ging darauf aus, im Gegenfatz zu der durch Verflachung
und Kleinkram entwürdigten Kunft des 18. Jahrhunderts die
felbftändige geiftige Bedeutung der Malerei und ihrer öffent-
lichen Zwecke wieder zu Ehren zu bringen. Ungeftüm brach
diefe Neigung in den volksthümlich deutfch empfundenen
Bildern zu den Nibelungen hervor, welche neben den Schlufs-

compoſitionen zum Fauſt zu C.'s erſten Werken in Rom ge-
hören; ihren abgeklärteſten Ausdruck fand ſie in den 1815
begonnenen Wandgemälden des vom preuſſiſchen General-
Conſul J. S. Bartholdy bewohnten Hauſes (Caſa Bartoldi,
Eigenthum der Familie Zuccari) auf Monte Pincio. Mit Over-
beck, W. Schadow und Ph. Veit gemeinſam malte C. hier
einen Cyklus von Darſtellungen zum Leben des Joſeph, und
zwar bediente er ſich aus künſtleriſcher Überzeugung der faſt
ganz in Vergeſſenheit gerathenen und von den damaligen
deutſchen Künſtlern wieder belebten Fresko-Technik (d. h. der
Waſſerfarben-Malerei auf naſſem Kalk) als der wahrhaft monu-
mentalen Kunſtſprache der Malerei. Von ſeiner Hand ausge-
führt ſind »die Traumdeutung« (Karton im Provinzialmuſeum
zu Hannover, geſtochen von Amsler; vergl. auch den ab-
weichenden Entwurf II. Abth., No. 119) und »die Wieder-
erkennung der Brüder« (vergl. II. Abth., No. 91), Werke, an
denen ſein hiſtoriſcher Stil, welcher tiefe Durchgeiſtigung des
Gegenſtandes mit grofsartiger Formgliederung vereinigt, zum
erſten Mal zu voller Wirkung kam. Für die Entfaltung
ſeiner Kunſt war ein Aufenthalt in Orvieto im Sommer 1813,
wo er die Fresken Signorelli's ſtudierte, von nachhaltigem
Einflufs. Seine geſammte Bildung erhielt die letzte Reife
durch den Umgang mit Niebuhr, welcher ſeit 1816 als
preuſsiſcher Geſandter nach Rom gekommen war und,
alsbald von dem hohen Berufe des Künſtlers überzeugt,
in dringenden Vorſtellungen an ſeine Regierung ſich bemühte,
demſelben monumentale Aufgaben in der Heimath zu ver-
ſchaffen. Inzwiſchen übertrug der Marcheſe Maſſimi den in der
Caſa Bartoldi erprobten deutſchen Malern, zu welchen noch
Julius Schnorr und ſpäter Joſ. Ant. Koch traten, die Aus-
ſchmückung ſeines Gartenhauſes in Rom, wofür C. Hauptgegen-
ſtände aus Dante's göttlicher Komödie entwarf, welche infolge
ſeines Wegganges aus Italien von Philipp Veit übernommen
wurden. Im Januar des Jahres 1818 erſchien der damalige
Kronprinz Ludwig von Bayern in Rom. Er erkannte in den
dort vereinigten deutſchen Künſtlern die rechten Männer für

die ihm vorschwebenden Kunstunternehmungen und gab C. den
Auftrag, die Eingangsfäle der von Klenze im Bau begonnenen
Glyptothek in München mit Freskogemälden zu schmücken.
Kurz nach der Ankunft in München, im September 1819, em-
pfing C. auch die Berufung zum Direktor der Kunstakademie
in Düffeldorf, und da ihm von der preufsischen Regierung ge-
ftattet wurde, während der Sommermonate der nächften Jahre
feinen Münchener Aufträgen obzuliegen, nahm er diefe ehren-
volle Stellung an. Nachdem die Vereinbarungen über die neue
Einrichtung der Düffeldorfer Akademie in Berlin getroffen
waren, begann die Ausführung der Glyptothekgemälde in
München mit den Deckenbildern im Götterfaal (f. Befchreibung
in II. Abth.). An Heinrich Hefs u. A., befonders aber an
Schlotthauer fand C. wefentliche Stütze. Im Oktober 1821
ging er nach Düffeldorf, wo Stilke und Stürmer feine erften
Schüler wurden, denen bald zahlreiche andere, wie Gözen-
berger, E. Förfter, Eberle, Kaulbach folgten. Von Anfang
Sommers bis Oktober 1822 arbeitete er wieder in München,
der Götterfaal wurde im Oktober 1823 fertig. Seit November
begann nun unter zahlreicherem Zuftrömen junger Künftler in
Düffeldorf die Vorbereitung der Bilder für den Heldenfaal
der Glyptothek. Nach Langer's Tode wurde C. 1824 das
Direktorat der Münchener Akademie angeboten; er nahm es
an und fiedelte im folgenden Jahre, von der Mehrzahl feiner
Schüler begleitet, ganz nach Bayern über. Während der
Malerei im Heroenfaale der Glyptothek erhielt er 1825 den
bayrifchen Civilverdienft-Orden, wodurch er in den Adelftand
erhoben wurde. Eine reiche Fülle von Aufgaben der er-
wünfchteften Art machte ihm hinfort möglich, feine künftle-
rifchen Gefinnungen praktifch zu erproben und feine heran-
gereiften Schüler mit monumentalen Aufträgen zu befchäftigen,
doch begegnete er fchon i. J. 1828 bei den Beftimmungen über
die Ausführung feiner Skizzen zu den Loggien der Pinakothek
(Darftellungen zur Gefchichte der Kunft, gez. 1826 bis 1836)*

*) Ausgeführt durch Cl. Zimmerman feit 1834; nach Cornelius' Original-
entwürfen geftochen von H. Merz, mit Text von E. Förfter (Leipzig, A. Dürr).

den widerfprechenden Einflüffen Klenze's welche auch beim
Plane der Ausfchmückung des neuen Königsbaues die erft be-
abfichtigte unmittelbare Betheiligung von C. vereitelten. Im
Sommer 1829 wurde ihm der Auftrag, die von Gärtner neu
erbaute Ludwigskirche mit Fresken zu zieren, allein der von
ihm entworfene umfaffende Plan wurde auf die Räume des
Chores und des Querfchiffes eingefchränkt. Die Vorbereitungen
zu diefer Arbeit befchäftigten C. bis 1837. Das Weltgericht,
von ihm ganz eigenhändig in Fresko gemalt, ift 1839 vollendet.
(S. die Kartons zur Ludwigskirche II. Abth., No. 18—26.)
C. unterbrach die Arbeit durch eine Erholungsreife nach Paris,
wo er von franzöfifchen Kunftgenoffen, befonders Orfel, Roger,
Perinf, ehrenvoll aufgenommen, von König Louis Philipp mit
dem Kreuz der Ehrenlegion gefchmückt und zum Mitglied des
Inftituts ernannt wurde. Der Reft der Kartons entftand 1840.
Darauf begann C. die urfprünglich ebenfalls für die Ludwigskirche
beftimmte Compofition »Chriftus in der Vorhölle«, welche er
fpäter in Öl ausführte (Sammlung Raczynski, Berlin). Infolge
fchwerer Kränkung, die er durch Gärtner's Einfluß erfuhr,
wurde ihm das Verbleiben in Bayern zur Unmöglichkeit ge-
macht. Die gleichzeitige Thronbefteigung des Königs Friedrich
Wilhelm IV. beftimmte ihn, feine Dienfte wieder dem
preufsifchen Staate anzubieten. Bei der wohlwollenden Ge-
finnung des für die Pflege der Wiffenfchaften und Künfte be-
geifterten Monarchen kamen die durch Bunfen und A. v. Hum-
boldt geführten Unterhandlungen bald zum Abfchlufs. Am
12. April 1841 fchlug C. feinen Wohnfitz in Berlin auf. Die
hoffnungslofe Erkrankung Schinkel's machte alsbald feine Be-
thätigung bei den damals fchwebenden künftlerifchen Aufgaben
nöthig; zu den erften Wirkungen derfelben gehörte die Aus-
führung von Schinkel's Compofitionen für die Vorderfeite des
Mufeums, welche unter Stürmer's Betheiligung durch eine
Gruppe jüngerer Maler, die zu C. in Beziehung ftanden, über-
nommen wurde. 1841 befuchte C. London, wohin ihn ein
grofser, durch den Tod des enthufiaftifchen Beftellers Lord
Monfon vereitelter Auftrag führte. Er wurde in England über

41

den Monumentalfchmuck für die Parlamentshäufer zu Rathe
gezogen, und nachdem er bei feiner Rückkehr die Gefahr eines
bösartigen Augenübels überftanden, begab er fich an eine
Arbeit, welche Bezug zu England hatte: die Compofition des
als Angebinde des Königs von Preufsen bei der Taufe des
Prinzen von Wales in Edelmetall ausgeführten fogenannten
»Glaubensfchildes« (modelliert von A. Fifcher, f. III. Abth.
No. 21). Im Jahre 1842 wurde Cornelius neben A. v. Humboldt
zum Vicekanzler des neugeftifteten preufsischen Civil-Verdienft-
ordens (pour le mérite) ernannt. Hauptgegenftand feines
Interefses war von jetzt an die Ausfchmückung der auf Befehl
des Königs durch Stüler entworfenen Fürftengruft (Campo fanto)
am Berliner Dom (f. I. Th. S. 189 ff.). Ehe er fich näher mit diefem
grofsen Plan befchäftigte, lieferte er im Auftrag des Grofs-
herzogs von Mecklenburg-Schwerin Kartons zu Glasfenftern für
die Fürftengruft der Domkirche in deffen Refidenz (1843/44),
in derfelben Zeit entftanden zum Zweck einer Carneval-Auf-
führung am Berliner Hofe Zeichnungen zu Taffo's Epos; auch
wurde auf feine Anregung von C. die Apfis des Maufoleums zu
Charlottenburg durch Pfannfchmidt ausgemalt und zahlreiche
Denkmünzen nach feiner Zeichnung geprägt. Im Herbft 1843
begab fich C. für einige Zeit nach Rom und zeichnete an den
Entwürfen zum Campo fanto, während der König ihm in
Berlin ein Haus mit Atelier erbauen liefs. Im Jahre 1844
wurde ihm von der philofophifchen Fakultät zu Münfter der
Doctortitel zu Theil. Die Skizzen zur Friedhofshalle find im
Winter 1844 vollendet und darauf von Thäter geftochen. Es
folgte ein nochmaliger Aufenthalt in Rom, welcher ebenfalls
den Campo fanto-Bildern zu Gute kam, aber nach der Rückkehr
wurde infolge der Wirren d. J. 1848 die Arbeit für Dom und
Fürftengruft von der Regierung unterbrochen. C., dadurch
fchwer betroffen, fetzte gleichwohl auf eigene Gefahr feine
Vorbereitungen fort und vollendete bis 1853 die vier Hauptbilder
der Nordwand, begab fich aber dann wieder nach Rom. Am
Beginn des Jahres 1856 war der vor längerer Zeit vom König
beftellte Entwurf zum Dombilde »Erwartung des Weltgerichts«

(f. II. Abth. No. 71) vollendet, die Zeichnungen für das Campo
fanto wurden, zuweilen durch Kränklichkeit des Meifters auf-
gehalten, fortgeführt und befchäftigten ihn trotz der fchwerfälliger
werdenden Hand unausgefetzt. Sein Atelier im Palaft Poli in
Rom bildete das Heiligthum der deutfchen Künftler von
ernfterem Streben, die ihre Studien nach Italien führten; C. war
ihnen ein wohlwollender und weifer Berather; auch in feinen
hohen Altersjahren blieb ihm die Jugend verftändlich. Sein
Wunfch war, Rom nicht mehr zu verlaffen; allein unerwartete
Ausficht auf Wiederaufnahme des Campo fanto-Planes in Berlin
nöthigte ihn, ihm Frühjahr 1861 dorthin zurückzukehren. Am
18. Mai gab ihm die deutfche Künftlerfchaft in Rom in der-
felben Villa Malta, in welcher er in jungen Jahren mit König
Ludwig geweilt, ein Abfchiedsfeft. Überall in Deutfchland
wurde er an den Pflegeftätten der Kunft mit Begeifterung em-
pfangen; in Berlin begrüfste ihn der klein gewordene Kreis
gleichgefinnter Männer, allein die künftlerifchen Pläne, deren
Verwirklichung ihn angezogen, kamen anfänglich durch den
Tod König Friedrich Wilhelm's IV., dann durch die überhand-
nehmende politifche Bewegung in Preufsen wieder und dauernd
in's Stocken. In feiner Wohnung am Königsplatze lebte C.
zwar einfiedlerifch, aber auch mit abnehmender Kraft immer
thätig. Er hatte noch die Freude, den erften gewaltigen
Schritt zur Einigung Deutfchlands zu fchauen, den die Erfolge
der preufsifchen Waffen im Jahre 1866 herbeiführten, und ftarb
im Frühjahr darauf, als fich das conftituierende norddeutfche
Parlament in Berlin verfammelte, deffen Vertreter ihm in grofser
Zahl das letzte Geleit gaben. Sein 100. Geburtstag wurde
1883 in allen gröfseren Kunftftätten Deutfchlands, in Berlin
in der National-Galerie, feftlich begangen.

S. I. Abth. No. 56; II. Abth. No. 1—71, 93, 119; III. Abth. No. 21.

Cretius, Conftantin (Johann Franz)

Hiftorien-, Genre- und Porträtmaler, geb. zu Brieg in
Schlefien den 6. Januar 1814 als Sohn eines durch den Krieg
hart betroffenen Königl. Beamten. Er erhielt feine Erziehung in

Breslau. Da er in feiner Kindheit in fchweres Siechthum ver-
fallen war, befchäftigte er fich mit Colorieren und nährte
dadurch die Neigung zur Kunft. Sein lebhafter Wunfch, die
Akademie in Berlin zu befuchen, ging erft 1835 in Erfüllung.
Bei Wach fand er förderliche Anleitung und gewann 1838 den
grofsen akademifchen Preis, infolge deffen er als Penfionär der
Regierung (von Herbft 1839 bis Frühjahr 1842) über Brüffel
nach Paris ging, dort ein Jahr verweilte, fich dann durch die
Schweiz nach Italien wandte, dies bis Parlermo durchzog und
endlich in Rom ein Jahr lebte. 1846 ging er in Königlichem
Auftrage nach Conftantinopel und Kleinafien. Cretius ift Königl.
Profeffor, Mitglied der Berliner Akademie und befitzt beide
Medaillen der Berliner Ausftellung. — Seine Bilder, unter
denen die Gefchichtsdarftellungen überwiegen, find klar com-
poniert, einfach vorgetragen und dadurch unmittelbar ver-
ftändlich und populär, feine Farbe ift mild harmonifch; her-
vorragendes Talent offenbart er in der Skizze nach der Natur.
S. die Bilder No. 57 und 58.

Daege, Eduard

Hiftorienmaler, geb. in Berlin 10. April 1805, † dafelbft
6. Juni 1883. Er erhielt den künftlerifchen Unterricht feit
1820 auf der Berliner Akademie, wo er namentlich Hummel,
Förfter, Hirt und Tölken als Lehrer fchätzte; 1822 trat er
unter befondere Leitung des Profeffors Niedlich und bald
nachher in das Atelier Wach's. Erft 1825 jedoch begann das
Malftudium. Sein erftes Bild war eine Figur des Apoftels
Paulus. Er erwarb 1827 eine Medaille und 1828 eine Geld-
prämie. Durch kleinere künftlerifche Arbeiten fowie durch
Unterricht im Zeichnen ficherte er fich nicht blofs den Unter-
halt, fondern konnte auch mit feinen Erfparniffen die erfehnte
Reife nach Italien ausführen, wohin er 1832 mit Biermann
und zwei anderen Genoffen ging. Schon im nächften Sommer
zurückkehrend liefs er fich in Berlin felbftändig nieder und
wurde 1835 zum ordentl. Mitgliede der Akademie gewählt.

Seit 1838 Lehrer an der Anſtalt und ſeit 1840 Profeſſor, über-
nahm er, 1852 zum lebenslänglichen Mitgliede des Senates
ernannt, nach dem Tode Herbig's im Jahre 1861 ſtellvertretend
die Direktorialgeſchäfte der Akademie und verwaltete in dieſer
Eigenſchaft auch die in der Akademie bewahrte Sammlung
der National-Galerie, bis er im Jahre 1875 bei der Reorganiſation
der erſteren unter Beibehaltung ſeines Amtes als Senator in den
Ruheſtand trat. — Daege's künſtleriſche Neigung, durch Wach's
Einfluſs beſtimmt, war von vornherein auf das Religiöſe und
Hiſtoriſche gerichtet. Seine Lieblingsgebiete ſind die der bib-
liſchen und mythologiſchen Welt, auf welchen er mit An-
ſtrengung und Liebe thätig war, bis die überhandnehmenden
amtlichen Obliegenheiten die künſtleriſche Arbeit unterbrachen.
S. die Bilder No. 59 und 395.

Daehling, Heinrich Anton

Hiſtorien- und Genremaler, geb. in Hannover den 19. Ja-
nuar 1773, † in Potsdam den 10. September 1850; kam 1793
nach Berlin, beſuchte die dortige Akademie und war ſpäter
als Miniaturmaler, Zeichner und Zeichenlehrer thätig. Im
Jahre 1802 ging er auf kurze Zeit nach Paris, Kaſſel, Düſſel-
dorf, Haag, Amſterdam. Italien ſah er nur einmal flüchtig im
Greiſenalter. Von ihm rührt das Altargemälde (Kreuzabnahme)
in der Garniſonkirche zu Potsdam her. Er wurde 1811 Mit-
glied der Berliner Akademie, 1814 Profeſſor und Lehrer an
der Anſtalt. Seit dieſer Zeit erſt konnte er ſich ſtatt der bisher
des Lebensunterhaltes wegen hauptſächlich geübten Miniatur-
malerei der Öltechnik zuwenden.
S. das Bild No. 60.

Dahl, Johann Chriſtian Clauſen

Landſchaftsmaler, geb. zu Bergen in Norwegen den 24. Fe-
bruar 1788, † in Dresden den 14. Oktober 1857. Urſprünglich
zum Geiſtlichen beſtimmt, folgte er bald ſeiner Neigung zur

Kunst; 1811 bezog er die Akademie in Kopenhagen und
ging dann 1818 nach Dresden. Später bereiste er Tirol und
Deutschland und wiederholt seine Heimath, deren Küsten und
Fjorde, Seen und Städte er mit liebevoller Treue, aber mit
einer selten überwundenen Trockenheit schildert.

<p style="text-align:center">S. das Bild No. 61.</p>

Defregger, Franz

Genremaler, geb. zu Stronach bei Dölsach im tirolischen
Pusterthal den 30. April 1835 als Sohn eines nicht unbemittelten
Bauerngutsbesitzers. Er besuchte im Winter die Schule seines
Heimathortes, während er in der Sommerzeit mit nach der
Heerde sah. Auf der Alm begann er zum Zeitvertreib zu
schnitzen und zu zeichnen. Nach dem Tode des Vaters 1858
übernahm er das Gut, verkaufte es jedoch nach zwei Jahren,
um unter Prof. Stolz in Innsbruck die Bildhauerei zu erlernen.
Die hervorragende malerische Begabung seines Schülers er-
kennend, geleitete ihn dieser selbst nach München, wo D. auf
Piloty's Rath erst ein Jahr lang die Kunstgewerkschule unter
Herm. Dyck und dann die Akademie besuchte. 1863 bis Juni
1865 war er in Paris, ohne sich hier einem bestimmten Meister
anzuschliefsen. Darauf verweilte er eine Zeit lang in der
Heimath, kehrte jedoch im Oktober 1866 wieder nach München
zurück, um im folgenden Frühjahr in's Atelier Piloty's ein-
zutreten. Wachsend entfaltete sich von nun an sein grofses
Talent; allein im Jahre 1871 wurde er plötzlich von schwerer
Krankheit befallen. Der Aufenthalt in Botzen brachte ihm
Heilung. 1873 begab er sich nach Lienz, dann wieder nach
Botzen, um sich endlich dauernd in München anzusiedeln. D.
ist Ehrenmitglied der bayrischen Akademie, besitzt seit 1874
die kleine, seit 1876 die grofse goldene Medaille von Berlin
und die I. Medaille der Ausstellung von München 1879, seit
1878 den Maximilians-Orden. Seine hervorragendsten Gemälde
genrehaften Inhaltes sind: »Försters letzte Heimkehr« (1867),
»der Ringkampf« (1869), »die beiden Brüder« (1871), »der

<p style="text-align:center">46</p>

Tanz auf der Alm« (1872), »Italienifche Bettelfänger« und
»das Preispferd« (1873), ferner »der Zitherfpieler«, »der erfte
Befuch« und verfchiedene Alm-Scenen, darunter der »Salon-
tiroler«. In einer Reihe von Darftellungen fchildert er die
Erhebung feiner Landsleute gegen die Franzofenherrfchaft.
Zu diefen gehört u. a.: »Speckbacher« (1868), »das letzte
Aufgebot« (1874, jetzt in der Belvedere-Galerie zu Wien),
»der heimkehrende Tiroler Landfturm« (1876, unfer Bild
No. 400), »Kriegsrath im Gebirge« (Dresdener Galerie) und
das abweichend von feinem gewöhnlichen Figurenmafsftab
in Lebensgröfse ausgeführte Bild »Andreas Hofer's Gang zum
Tode« (Galerie zu Königsberg). — Die Technik, welche D.
bis zur freieften Virtuofität beherrfcht, ordnet er doch ftets
dem Gegenftande unter. Seine Stoffe find faft ausfchliefslich
dem Kleinleben des Tirolervolkes entlehnt; er gibt fie mit der
nie verfagenden Poefie des wahren Humoriften, mit der gemüth-
vollen Treue wieder, welche trotz vollendeter Kunft ftets
anfpruchslos wirkt und felbft den von tieferem gefchichtlichen
Ernft erfüllten Darftellungen den Zauber des Erlebniffes ver-
leiht.

S. die Bilder No. 400 und 500.

Deger, Ernft

Hiftorienmaler, geb. den 15. April 1809 zu Bockenem bei
Hildesheim. Er begann feine künftlerifchen Studien 1828 auf
der Berliner Akademie, begab fich jedoch, beftimmt durch den
Eindruck der damals hervortretenden Gemälde der Düffeldorfer
Schule, 1829 zu Wilh. Schadow nach Düffeldorf und wurde
Mitbegründer der fpecififch religiöfen Richtung innerhalb der
dortigen Schule. Unter feinen Kultusbildern, welche nun in
grofser Zahl entftanden, ift die i. J. 1830 gemalte Pietà in der
Andreaskirche und eine Madonna mit dem Kinde in der Jefuiten-
kirche in Düffeldorf (1837) befonders bedeutend. Bei dem im
Auftrage des Grafen von Fürftenberg-Stammheim durch Zwirner
geleiteten Umbau der Apollinariskirche zu Remagen übernahm D.

47

in Gemeinfchaft mit Ittenbach und den Brüdern Andreas und Karl Müller die malerifche Ausfchmückung. Nachdem fich der Künftler mehrere Jahre in Rom auf das Werk vorbereitet, begann er 1843 die Freskomalereien, welche Vorgänge aus der Gefchichte Jefu und Maria's nebft Geftalten des alten und neuen Teftamentes enthalten. Nach deren Vollendung i. J. 1851 übernahm er im Auftrage König Friedrich Wilhelm's IV. einen anderen Cyclus religiöfer Darftellungen in der Kapelle der Burg Stolzenfels. Im Jahre 1869 trat er als Lehrer in die Düffeldorfer Akademie ein, wo er noch gegenwärtig wirkt, feit mehreren Jahren mit einem Staffeleigemälde »Einzug Chrifti in Jerufalem« befchäftigt. Sein keufcher geläuterter Stil, welcher mit edlem Ausdruck und fchönheitsvoller Form eine zarte Milde verbindet, hat der katholifch-kirchlichen Kunft neuerer Zeit am Rhein die Richtung gegeben. D. ift Ehrenmitglied der Akademieen zu Berlin und München und Ritter des Bayrifchen Maximilians-Ordens für Kunft und Wiffenfchaft.

S. das Bild No. 513.

Dehauffy, Jean Bapt. Jules

Genre- und Bildnifsmaler, geb. in Peronne den 11. Juli 1812. Französfifche Schule.

S. das Bild No. 62.

v. Deutfch, Rudolf

Hiftorienmaler, geb. den 27. Oktober 1835 in Moskau, bezog 1855 die Akademie zu Dresden und bildete fich fpäter dort und 1863—1866 in Italien, wohin er wiederholt zurückkehrte, felbftändig weiter aus. Kürzere Reifen führten ihn nach Belgien und England. Seinen ftändigen Wohnfitz hat er feit 1866 in Berlin. Anfangs auf ftrenge Stilifierung in vorwiegend zeichnerifchem Sinne gerichtet, ftrebt er mit zunehmendem Erfolg nach Verbindung derfelben mit blühendem Colorit, wobei er befonders auf Reiz der Lichtwirkung be-

dacht ift. Im Jahre 1883/84 verweilte er auf einer längeren
Studienreife im Süden.

S. das Bild No. 450.

Dieffenbach, Anton Heinrich

Genremaler, geb. in Wiesbaden den 4. Februar 1831, kam
als Kind mit feinen Eltern nach Strafsburg und bildete fich
anfangs dort, fpäter in Paris unter Pradier zum Bildhauer aus:
1852—1855 war er in feiner Vaterftadt, ging dann nach
Düffeldorf, um fich unter R. Jordan ganz der Malerei zu
widmen, kehrte 1858 auf fünf Jahre nach Wiesbaden zurück,
lebte darauf von 1863—1870 in Paris, 1870—1871 in der
Schweiz und ift feitdem in Berlin anfäffig. Er befitzt die
Medaille der Landes - Ausftellung in Wiesbaden von 1863.
Sein bevorzugtes Gebiet ift das zarte ländliche Genre; viele
feiner frifchen, mit malerifcher Feinheit durchgeführten Bilder,
namentlich Gegenftände aus dem franzöfifchen Volksleben,
haben durch Nachbildungen Verbreitung und Anklang gefunden.

S. das Bild No. 405.

Dielmann, Jakob Fürchtegott

Genremaler, geb. zu Sachfenhaufen bei Frankfurt a. M.
den 9. September 1809, erhielt feine künftlerifche Anleitung
im Städel'fchen Inftitut zu Frankfurt durch Preftel und vollen-
dete feine Studien auf der Düffeldorfer Akademie, wo er bis
1842 verweilte. Seitdem lebt er in Frankfurt. Sein Gebiet
ift unter Bevorzugung der Darftellung des Kinderlebens das
bäuerliche Genrebild, welches er durch feine Wiedergabe der
befonders den Motiven des Rheinlandes, des Taunus, der Lahn
und Ahr entnommenen Lokalftaffage zum anmuthigen Idyll
abrundet.

S. das Bild No. 470.

Dietz, Feodor

Hiftorienmaler, geb. zu Neunftetten bei Krautheim a. d. Jaxt den 29. Mai 1813, † bei Gray in Frankreich den 18. Dezember 1870. Er bildete fich in Karlsruhe namentlich unter dem Einflufs von Rudolf Kunz, ging dann 1831 nach München, wo er mit Ph. Foltz an den Malereien im Servicezimmer der Königin im Königsbau thätig war, kam 1837 nach Paris, arbeitete dort vorübergehend im Atelier von J. Allaux und kehrte von da über Karlsruhe, wo er etwas über ein Jahr verweilte, 1841 nach München zurück. 1860 folgte er einem Rufe als Profeffor der Hiftorienmalerei an die Kunftfchule zu Karlsruhe. An dem Feldzuge von 1848 in Schleswig betheiligte er fich aktiv; als Delegierter des Hilfscomités auch an denen von 1866 und 1870. Er ftarb am Herzfchlage auf dem Rückweg von Dijon in die Heimath. D. war Grofsherzoglich badifcher Hofmaler, Mitglied der Akademie von München und wiederholt Präfident der deutfchen Kunftgenoffenfchaft, deren Intereffen er durch Wort und Schrift eifrig förderte. Seine Bilder gehen bei der Neigung zum Pathetifchen oft in's Theatralifche, feine Farbe entbehrt des eigentlichen coloriftifchen Reizes, feine Compofitionen aber find ftets klar, die Darftellung frifch und lebendig.

S. das Bild No. 63.

Diez, Wilhelm

Genre- und Schlachtenmaler, geb. den 17. Januar 1839 in Baireuth, befuchte 1853—1856 die Münchener Akademie im befonderen Anfchlufs an Piloty. Das Studium der Niederländer, namentlich Wouwerman's, beftimmte feinen Stil wefentlich und leitete ihn zur Behandlung fittengefchichtlicher Genrebilder in kleinfigürlichen Compofitionen, welche zumeift dem Volksleben des 17. Jahrhunderts entlehnt find. Sein Vortrag glänzt durch überaus fatte Farbengebung. Nachdem er fich durch eine Reihe geiftvoller Illuftrationen, u. a. zu Schiller's 30jähr.

Krieg, vortheilhaft eingeführt hatte, übernahm er 1870 Unter-
richt an der Akademie zu München, wurde dort 1872 Profeffor
und wirkt in hervorragender Weife auf die zahlreichen Schüler,
die fich ihm anfchliefsen. 1882 erhielt er die Medaille der
internationalen Kunftausftellung in Wien.

S. das Bild No. 489.

Dorner, Johann Jakob

Landfchaftsmaler, geb. in München 1775, † dafelbft den
14. Dezember 1852, Sohn des Direktors der dortigen Gemälde-
Galerieen und zuerft von diefem, dann vom Direktor v. Mannlich
zur Landfchaftsmalerei angeleitet. 1801 reifte er auf Koften
König Max Jofeph's nach Frankreich und ftudierte in den
Parifer Sammlungen befonders nach Claude und Dujardin,
kehrte 1803 durch die Schweiz und Tirol nach München
zurück und wurde als Infpektor bei der Galerie angeftellt.
1818 reifte er nach Wien, um dort Studien zu machen; bald
darauf verlor er den Gebrauch eines Auges, vermochte jedoch
in befcheidenem Mafse weiterzuarbeiten. Er war feit 1815
Mitglied der Akademie zu Hanau, feit 1820 derjenigen zu
Wien und Berlin, feit 1824 Ehrenmitglied der Münchener.
Seine Bilder, befonders in London, Dresden, Petersburg u. a. O.
befindlich, zeichnet einfache Naturwahrheit bei folidem Mach-
werk aus.

S. das Bild No. 64.

Draeger, Jofeph Anton

Hiftorienmaler, geb. in Trier 1800, † in Rom 1843, bil-
dete fich in Dresden unter Kügelgen, ging 1823 nach Italien
und machte fich in Rom heimifch, wo er als ein Sonderling
in Leben und Kunft im Kampfe mit Armuth und Krankheit
bei entfchieden idealem Streben einen eigenen coloriftifchen
Stil verfolgte. Bei dem Wunfche, die Farbenreize der grofsen
Venezianer zu erreichen, führten ihn die an einem verblafsten

51

Werke der venezianifchen Schule gemachten Wahrnehmungen
zu der Annahme, dafs alle Bilder derfelben völlig grau in grau
untermalt und dann erft mit farbigen Lafuren verfehen worden
feien. In diefer Weife arbeitend erreichte er aufserordentlichen
Schmelz und Glanz des Colorits.

S. das Bild No. 65.

Drake, Friedrich (Johann Heinrich)

Bildhauer, geb. zu Pyrmont den 23. Juni 1805, † den
6. April 1882 zu Berlin. Anfangs von feinem Vater, einem
Mechaniker, in deffen Beruf unterwiefen, verfolgte er diefes
Metier fpäter bei Breithaupt in Kaffel, fchnitzte aber in feinen
Freiftunden mit vielem Gefchick in Holz und Elfenbein. Erft
1826 trat er in Berlin in das Atelier von Rauch, wo fich fein
reiches Talent fchnell entfaltete, welches, durch den Studien-
aufenthalt in Rom und durch den Einflufs Thorwaldfen's, der
den jungen Künftler mit ehrenvoller Zuneigung auszeichnete,
in der klaffifchen Richtung beftärkt, fich anfänglich befonders
an Idealfiguren (Sterbender Krieger, Winzerin u. a.) fowie an
ftilvollen Reliefdarftellungen kundgab. Unter feinen zahlreichen
Monumentalarbeiten find befonders hervorzuheben das mit dem
reizvollen Sockelfries »Segnungen des Friedens« gefchmückte
Denkmal Friedrich Wilhelm's III. im Berliner Thiergarten
(aufgeftellt 1849), in gröfserem Mafsftabe etwas abweichend
wiederholt für Stettin, und das Schinkel-Denkmal in Berlin,
die Reiterftatue S. M. des Kaifers für die Rheinbrücke zu Köln,
welche auf der Parifer Ausftellung dem Künftler die höchften
Ehren einbrachte, das Bronzedenkmal Juftus Möfer's für Osna-
brück und Johann Friedrich's des Grofsmüthigen für Jena, die
Marmorftatue Rauch's am Alten Mufeum in Berlin, ferner eine
der Marmorgruppen für die Berliner Schlofsbrücke (Sieges-
triumph), endlich die Statue Alexander's v. Humboldt für
Philadelphia. Drake war Königl. Profeffor, Ehren-Doctor und
Mitglied der Akademie von Berlin fowie derer in Petersburg,
Antwerpen, Rom und des Inftitut de France. Er befafs den

Orden pour le mérite, deffen Vizekanzler er längere Zeit war, und die grofse goldene Medaille der Berliner und der Parifer Ausftellung. Gefundes Naturgefühl und Schönheitsfinn verbinden fich in Drake's plaftifchen Werken zu feltener Einheit und geben ihnen bei ftilvoller Würde zugleich den Reiz unmittelbarer Verftändlichkeit.

S. III. Abth. No. 1 und 2.

Dreber, Heinrich (gen. Franz-Dreber)

Landfchaftsmaler, geb. in Dresden den 9. Januar 1822, † in Anticoli di Campagna bei Rom den 3. Auguft 1875. Aufwachfend im Haufe eines Verwandten (Franz) in Dresden, deffen Namen er mit annahm, befuchte D. die Akademie feiner Vaterftadt und fpäter das Atelier Ludwig Richter's, deffen Kunftweife der erften Periode feines Schaffens das Gepräge gab. Nachdem er die grofse goldene Medaille erworben, weilte er einige Zeit in München und ging im Frühjahr 1843 als Stipendiat der Dresdener Akademie nach Rom, wo er faft fein ganzes übriges Leben geblieben ift (nur 1850—1851 und 1866 war er vorübergehend in der Heimath). Das Studium der italienifchen Natur fteigerte feine Auffaffung in's Grofsartige; im Weiterfchreiten richtete D. fein Augenmerk vornehmlich auf energifche malerifche Wirkung, wie feine Bilder aus den 50er Jahren beweifen, in denen neben der vollkommenen Kenntnifs des Innenlebens der Natur die lyrifche Empfindung vorherrfcht. Durch die mit Vorliebe der antiken Welt entlehnte Figurenftaffage fprechend unterftützt, gibt fie fich bald in feierlicher Ruhe, bald in heiterer Anmuth, meift aber in tiefem Ernfte kund, der mit den Jahren und mit dem zunehmenden körperlichen Leiden des Künftlers mehr und mehr zur Melancholie neigte. Zugleich fteigerte fich fein Streben nach feiner Abwägung und duftigem Schmelz des Colorits. Bei feiner nervöfen Gewiffenhaftigkeit und der Scheu vor öffentlichem Auftreten vereinfamte er mehr und mehr. In den letzten Jahren feines nur an innerlichen Erlebniffen reichen

Dafeins trat in feinen Bildern ein idyllifch-anakreontifcher Zug hervor, verbunden mit einer an die franzöfifchen Impreffioniften erinnernden malerifchen Behandlung. D. war Profeffor der Akademie von S. Luca in Rom. Seine Werke (im Sommer 1876 faft fämmtlich in der National-Galerie ausgeftellt, welche eine Sammlung feiner vorzüglichen Zeichnungen erwarb) finden fich meift in Privatbefitz.

S. die Bilder No. 406 und 407 fowie die Handzeichnungen.

D'Unker-Lützow, Karl Hindrik

Genremaler, geb. den 5. Mai 1829 zu Stockholm, † in Düffeldorf den 24. März 1866. Er war bis zum J. 1851 Königl. fchwedifcher Offizier im Garde-Corps, machte dann feine Studien auf der Düffeldorfer Akademie unter K. Sohn und auf Reifen in Paris und Amfterdam. Von einer Lähmung des rechten Armes getroffen, erwarb er fchnell die Fähigkeit, mit der Linken zu malen; bald nachher aber erlag er einem Bruft-leiden. Er war fchwedifcher Hofmaler, Profeffor, Ehrenmitglied der Akademie zu Stockholm und Inhaber der goldenen Medaille für bildende Künfte von Amfterdam. Mehrere bedeutende Bilder D'Unker's befinden fich in Privatbefitz in Gothenburg.

S. das Bild No. 66.

Dücker, Eugen

Landfchaftsmaler, geb. den 10. Februar 1841 zu Arens-berg (Infel Öfel) in Livland, gebildet auf der Akademie zu Petersburg, feit 1864 ftändig in Düffeldorf, wo er als Profeffor der Landfchaftsmalerei an der Akademie lehrt. Er ift aufser-dem Kaiferl. ruffifcher Profeffor, Inhaber der Kunftmedaillen von Petersburg, Wien, München, London und der kleinen goldenen Medaille der Berliner Ausftellung fowie des Ehren-diploms der Münchener Ausftellung von 1879. — Sein Haupt-gebiet ift die Marinemalerei und befonders ift es die Strand-

fcenerie, welche er mit Meifterfchaft darftellt, indem er trotz breiten und flüffigen Vortrags die intimften Wirkungen erreicht. Auch mit der Radiernadel ift er erfolgreich thätig.

S. das Bild No. 451.

Ebers, Emil

Genremaler, geb. in Breslau den 14. Dezember 1807, ging 1830 zum erften Mal und nach längerer Paufe, die er in feiner Heimath verlebte, 1837 zum zweiten Mal nach Düffeldorf, um nun im Anfchlufs an Ritter und Jordan, mit denen er mehrfach Studienreifen nach Holland und der Normandie machte, fich auf feinem fpecififchen Gebiet, dem ernften Sittenbilde, einzubürgern. Er wählte feine Stoffe mit ebenfo viel Glück wie Vorliebe aus dem Schmuggler- und Fifcherleben und hat als einer der namhafteften Vertreter der älteren Düffeldorfer Künftlergeneration mit einer Reihe folcher Darftellungen, neben denen auch vereinzelt Hiftorienbilder vorkommen, ungewöhnlichen Erfolg gehabt. Derfelbe gründet fich auf Gediegenheit und Fleifs der Zeichnung fowie auf den meift fpannenden Reiz der Compofition. Er lebt in Breslau.

S. das Bild No. 67.

Echtermeyer, Karl

Bildhauer, geb. den 27. Oktober 1845 in Kaffel, ftudierte bis zu feinem 20. Jahre auf der Kunftakademie dafelbft, bildete fich ein Jahr in München weiter und dann in Dresden unter Leitung des Profeffors E. Hähnel. 1870 machte er eine einjährige Reife nach Italien und gründete alsdann ein eigenes Atelier in Dresden, wofelbft ihm folgende Monumental-Aufgaben zu Theil wurden: für die Königliche Gemälde-Galerie zu Kaffel zwei Karyatiden und ein Cyklus von acht lebensgrofsen Idealfiguren, die hervorragendften Kunftländer (Griechenland, das antike Rom, Italien, Frankreich, Spanien, Deutfchland, Holland, England) verfinnbildend, deren Ausführung in

Marmor den Künftler z. Z. noch befchäftigt; für das neue
Theater in Dresden: Faun und Bacchantin (Sandftein), und für
das Innere des Königlichen Schloffes zu Meifsen das Stand-
bild Kurfürft Friedrich's des Streitbaren. Für die der König-
lichen National-Galerie angehörigen beiden Bronze-Statuetten
wurden dem Künftler zwei grofse filberne (eine preufsifche,
eine fächfifche), eine goldene (fächfifche) und die Wiener Welt-
ausftellungs-Medaille zu Theil. Er lebte bis 1883 in Dresden
und folgte in diefem Jahre dem Ruf als Profeffor am Carolinum
zu Braunfchweig.

S. III. Abth. No. 3 und 4.

Elsholtz, Ludwig

Genre- und Schlachtenmaler, geb. in Berlin den 2. Juni
1805, † ebenda den 3. Februar 1850, war Schüler der Berliner
Akademie, arbeitete dann im Atelier von Franz Krüger und
blieb in feiner Vaterftadt; fein ungewöhnliches Talent, welches
befonders in zahlreichen dramatifchen Compofitionen von Scenen
des kriegerifchen Lebens aus der Zeit der Befreiungskriege und
in humoriftifchen Gelegenheitsbildern hervortrat, litt unter
unglücklicher Lebensführung.

S. das Bild No. 68.

Ender, Thomas

Landfchaftsmaler, geb. in Wien den 3. November 1793,
† ebenda den 28. September 1875. Seit 1807 Schüler der
Wiener Akademie, fand er an Erzherzog Johann und dem
Staatskanzler Fürften Metternich theilnehmende Gönner, welche
es bewirkten, dafs er einer i. J. 1817 nach Brafilien abgehenden
Expedition als Maler mitgegeben wurde. Nach Jahresfrift aus
Gefundheitsrückfichten von dort zurückkehrend brachte er eine
Sammlung von über 700 Aquarellen und Zeichnungen mit
heim, welche jetzt meift in öffentlichen Sammlungen in Wien
aufbewahrt werden. 1819 reifte er mit dem Fürften Metternich

nach Italien, wo er fünf Jahre lang als Staatspenfionär blieb
Reifen durch Deutfchland und Frankreich folgten. 1836 wurde
er Lehrer und Profeffor im Landfchaftsfache an der Wiener
Akademie, welches Amt er 1851 niederlegte. Im J. 1837 be-
fuchte er mit Erzherzog Johann Südrufsland und den Orient. In
die Zwifchenzeit fallen jährliche Reifen in die öfterreichifchen
Gebirge. Ender's ungemein zahlreiche Arbeiten in Öl und
Aquarell tragen bei trefflicher Conception vorwiegend einen
Veduten-Charakter; ihre Vorzüge beftehen in der Sicherheit
der Zeichnung, Kraft des Colorits und Leichtigkeit der Be-
handlung.

S. das Bild No. 69.

v. Enhuber, Karl

Genremaler, geb. in Hof den 16. Dezember 1811, † in
München den 6. Juli 1867. Als Sohn eines Beamten kam er
$1^1/_2$ Jahr alt infolge der Verfetzung feines Vaters nach Nörd-
lingen und verlebte feine Jugend in dem Ries, deffen Volks-
ftamm er fpäter in feiner bedeutendften Arbeit, den Bildern
zu Melchior Meyr's Erzählungen, verherrlicht hat. Seine
Studien machte E. auf der Münchener Akademie und trat
zuerft als Thiermaler, dann mit Schilderungen des Lebens und
Treibens im dreifsigjährigen Kriege auf; erft fpäter wurde er
durch das Studium Metzu's und Terburg's feinem eigentlichen
Stoffgebiete zugeführt. Seit 1858 war E. Mitglied der Mün-
chener Akademie. Er ftarb nach qualvollem Krankenlager an
den Folgen eines giftigen Infektenftiches. — Dank feinem
naturwüchfigen Humor, der anfänglich etwas derb auftrat, aber
die Grundlage zu feiner Seelenfchilderung innerhalb des an-
geborenen Sittendialektes wurde, war er einer der gefchätzteften
Meifter in der Charakteriftik des bürgerlichen Kleinlebens.

S. das Bild No. 70.

Efchke, Hermann (Wilh. Benj.)

Landſchaftsmaler, geb. den 6. Mai 1823 in Berlin, be-
ſuchte die Akademie hierſelbſt von 1841—1845, beſonders
unter Anleitung des Profeſſors Herbig, trat dann bis 1848 in
das Atelier des Marinemalers Krauſe und vollendete ſeine
Studien in Paris bei Lepoittevin 1849—1850. In letzterem
Jahre bereiſte er Südfrankreich und die Pyrenäen, 1856 die
Inſel Amrum und die Halligen, 1857 Jerſey, 1868 Nordfrankreich,
beſonders die Bretagne, und verweilte 1871 längere Zeit auf
Capri. 1872 beſuchte er zu Studienzwecken die Inſel Wight
und Hoch-Schottland, 1875 Norwegen; in den Zwiſchenzeiten
die verſchiedenen deutſchen Länder, mit Vorliebe die Nord-
und Oſtſeektſten. Er erwarb 1873 die Kunſt-Medaille der
Wiener Weltausſtellung und 1879 (für unſer Bild) die kleine
goldene Medaille in Berlin. — E. hat als würdiger Nachfolger
ſeines Lehrers Krauſe die Marinemalerei zu ſeinem Specialfache
gemacht und liebt beſonders die maleriſche Schilderung des
Strandes bei bewegter See; vorzugsweiſe geſchätzt ſind ſeine
Mondlicht-Bilder, doch gibt er auch ruhige Tagesſtimmung
und idylliſche Strand-Veduten mit groſsem Reize wieder. Ver-
möge ſeines ausgezeichneten Lehrtalentes leitet er ſeit vielen
Jahren ein ſehr beſuchtes Privat-Atelier in Berlin.

S. das Bild No. 465.

Ewald, Ernſt (Deodat Paul Ferd.)

Hiſtorienmaler, geb. in Berlin den 17. März 1836, Schüler
von Steffeck in Berlin und Couture in Paris, lebte 1856—63 in
Frankreich und das folgende Jahr in Italien. 1869 führte er im
Bibliothekſaale des Berliner Rathhauſes Wandmalereien und 1875
die Gemälde in der Querhalle des unteren Geſchoſſes der National
Galerie (Nibelungenlied) aus. Er iſt ſeit 1868 Lehrer an
Kunſt-Gewerbemuſeum in Berlin, ſeit 1874 Direktor der Unter-
richtsanſtalt dieſes Inſtituts, ſeit 1876 Profeſſor; im Jahre 1880
wurde ihm auſserdem die Leitung der Kunſtſchule ſowie auch

Sitz und Stimme im Senat der Akademie zu Berlin übertragen; er ist u. a. Ehrenmitglied des Germanifchen Mufeums zu Nürnberg. Seine Thätigkeit concentriert fich in neuerer Zeit hauptfächlich auf kunftgewerbliche Aufgaben höherer Ordnung, insbefondere hat er fich der Compofition für Glasmalerei erfolgreich zugewendet.

S. I. Th. S. XXX.

Faber, Johann

Landfchaftsmaler, geb. in Hamburg den 12. April 1778, † ebenda den 2. Auguft 1846, war urfprünglich als Hiftorienmaler thätig und lieferte als folcher das Altarbild »Chriftus und die Kinder« für die Katharinenkirche feiner Vaterftadt, wo er fpäter als Lehrer an der Gewerbefchule der vaterländifchen Gefellfchaft wirkte. Erft während feiner Studienreife nach Italien wendete er fich infolge des Verkehrs mit J. A. Koch und Reinhart der Landfchaftsmalerei zu, in welcher fein wahrer Beruf lag. Mit Hilfe zahlreicher Studien und Skizzen malte er auch nach der Rückkehr in die Heimath feine einft viel begehrten italienifchen Veduten und landfchaftlichen Compofitionen, die durch ungemeine Sorgfalt und Strenge in Form und Farbe hervorftechen, wenn ihnen auch die höheren malerifchen Reize fehlen.

S. das Bild No. 71.

Feuerbach, Anfelm (Friedrich)

Hiftorienmaler, geb. den 12. September 1829 in Speyer als Sohn des am dortigen Lyceum wirkenden Profeffors F., † am 4. Januar 1880 in Venedig. Er verlor bereits im erften Lebensjahre die Mutter. Seine Stiefmutter (geb. Heydenreich), welche die Erziehung des Knaben im Jahre 1834 übernahm, hat fich mit aufopfernder Liebe feinem Glück und feinem Ruhme gewidmet. 1836 fiedelte die Familie nach Freiburg im Breisgau über. F.'s ernfte Natur offenbarte fich von Kindheit

an in der Beziehung zu künftlerifchen Befchäftigungen, bei
feinen Compofitionsverfuchen gab meift die germanifche Vorzeit
die Stoffe her. Obgleich ihm in der Schule die künftlerifche
Anlage abgefprochen wurde, war Zeichnen und Modellieren fein
Element. Vor Abfchlufs der Gymnafial - Studien ging F.
1845 auf die Akademie nach Düffeldorf. Hier wurde er bald
der Günftling des Direktors Schadow. Eigentlichen künft-
lerifchen Rückhalt fand er jedoch zuerft an Alfred Rethel.
Eine Reihe von Compofitionen zu Shakefpeare's »Sturm«, welche
diefer Zeit angehören, laffen bei aller Jugendlichkeit fchon die
Richtung auf das Bedeutende und Stilvolle erkennen. Im Jahre
1848 kehrte Feuerbach in die Heimath zurück. Um in das
wüfte Treiben der badifchen Revolution nicht hineingezogen
zu werden, wandte er fich bald nach München, fchlofs fich
dort kurze Zeit lang an Rahl an, konnte aber der Lehrweife
deffelben nicht folgen und verliefs München ohne Frucht.
1850 befuchte er die Akademie in Antwerpen und hielt gleich-
zeitig ein Privat-Atelier, aus welchem nun einige Erftlings-
Gemälde hervorgingen. Die bedeutendfte Anleitung aber gab
ihm der Aufenthalt in Paris, wohin er fich 1851 wandte. Die
damals bei ihm durchbrechende phantaftifche Neigung machte ihn
zum geiftigen Schüler Couture's noch ehe er deffen Atelier betrat.
Feuerbach gehörte zu den erften deutfchen Malern, die fich in jener
Zeit rückhaltlos der Parifer Schule anfchloffen; er verdankte dem
Einfluffe der neufranzöfifchen Romantik wefentliche Förderung,
die fich nicht nur in der Feftigung der Technik, fondern auch
in der Befreiung des künftlerifchen Phantafielebens äufserte.
Er empfand es vortheilhaft, durch die Wirkung der fran-
zöfifchen Vorbilder eines Delacroix, Troyon, Rouffeau, Decamps
und vor allem feines Lehrers Couture »aus der deutfchen
Spitzpinfelei zur paftofen Behandlung und grofsen Anfchauung
hinübergeführt zu werden«. Das Bild »Hafis in der Schenke«
(Privatbefitz in Karlsruhe), welches in Paris entftand, zeigt ihn
ganz im Fahrwaffer der Franzofen. Verwandten Charakters
ift auch die bald folgende Compofition »Aretin's Tod« (Privat-
befitz in München), wiewohl fich hier fchon eine Wendung

zur Gefchmacksweife der Spät-Venezianer ankündigt. Durch
den Tod des Vaters wurde er gezwungen, im Jahre 1854 den
Parifer Studienaufenthalt abzubrechen und nach Karlsruhe
zurückzukehren. Aber gleich fein erftes felbftändiges Auftreten
verleideten ihm Mifserfolge. Zu feinem Glück bot ihm jetzt der
Grofsherzog von Baden in dem einfichtsvollen Beftreben, dem
ungeftümen Genius zur Klärung zu verhelfen, die Mittel zur
Studienreife nach Italien. 1855 kam F. zuerft nach Venedig,
um hier unter dem überwältigenden Einfluffe der Klaffiker des
Colorits einen neuen Umgeftaltungs-Procefs durchzumachen.
Als Beweis feines Eifers lieferte er u. a. eine Copie nach
Tizian's »Affunta« (im Befitz des Grofsherzogs von Baden).
Obgleich der Erfolg der damaligen Arbeiten nicht derart war,
um feiner Exiftenz fernere Sicherung zu verfchaffen, entfchlofs
er fich doch, in Italien zu bleiben und ging 1856 nach
Florenz. Das Studium der mittelitalienifchen Malerei gibt fich in
den Bildern zu erkennen, die demnächft in Rom entftanden.
Meift der Galerie des Grafen Schack, feines feinfinnigen Gönners
angehörend, offenbaren fie eine mafsvolle Schönheit, die, ohne
die Vorzüge des blühenden Colorits aufzugeben, den klärenden
Einflufs Rafael's empfinden läfst. In diefem Betracht bezeichnet
die »Pietà« vom Jahre 1863 einen Höhepunkt. Es folgten
»Francesca von Rimini«, die »Petrarca-Bilder«, der »Märchen-
erzähler«, »Romeo und Julia«, »Spielende Kinder« u. a. Werke,
welche zeigen, wie fich fein ganz modern empfindender Geift mit
dem aus der Anfchauung der Antike gefogenen Stilbedürfnifs zu
verföhnen fucht. Die Einzelfiguren der »Iphigenia«, welche
Feuerbach zweimal in verfchiedener Auffaffung wiedergab (die
eine im Privatbefitz in München, die andere in der Galerie zu
Stuttgart), Compofitionen wie »Orpheus und Euridice« (Privat-
befitz), endlich das grofse Gemälde »Urtheil des Paris« zeigen
Talent und Streben in wohlthuendem Gleichgewicht. In
ihnen klingt die lyrifche Stimmung aus, welche andrerfeits in
zahlreichen, zwar dem Stoff nach genreartigen, aber zu einer
eigenthümlichen, faft nur bei Feuerbach wiederzufindenden
fchlichten Gröfse erhobenen Motiven (Strandbildern und Früh-

lings-Idyllen) einen weich-melancholifchen und refignierten Aus-
druck findet. Gleich dem Mufiker liebt er Variationen eines
Themas: beftimmte Geftalten in beftimmten Geberden kehren
wieder, aber jedesmal durch andere Verbindungen in andere
Wirkung verfetzt. Auffaffung wie Behandlung diefer Bilder
geben vielfach Zeugnifs von der geiftigen Berührung Feuerbach's
mit Arnold Böcklin. Hatte diefe Neigung bis gegen Ende der
6oer Jahre überwogen, fo drängte es ihn nun zur Wiedergabe
der nackten Geftalt und leidenfchaftlicher Affekte. Auch hier
kennzeichnet ihn meift ein längeres Suchen nach dem triftigen
Abfchlufs. Seine dramatifchen Bilder der letzten Zeit find
ausfchliefslich der griechifchen Welt entlehnt. Das fogenannte
»Gaftmahl des Platon« gab ihm den Stoff zu dem Bilde, welches,
zuerft 1869 abgefchloffen, eine dem antiken Stil scheinbar
entfprechende Rückbildung feines Colorits in's Kältere und
Plaftifche an den Tag legt. Einige Jahre fpäter nahm er den
Gegenftand nochmals auf und gab ihm den wärmeren Ton und
die reichere Ausgeftaltung, welche das jetzt der National-
Galerie angehörige Gemälde No. 452 zeigt. Als nächftes Thema
behandelte er die Tragödie der »Medea«, welche in verfchiedenen
Wandlungen und zwar theils in Einzelfiguren, theils in reicherer
Compofition (f. unfere Skizze No. 473 und das fertige Bild
in der Pinakothek zu München) vorliegt. Reicher und kräftiger
erging er fich fodann in der Compofition der »Amazonen-
fchlacht« (f. unfere Skizze No. 474), welchen Gegenftand er in
einem Gemälde lebensgrofser Figuren wiederholt hat. Erinnert
er hier zuweilen in der Formgebung an Genelli und andrerfeits
an Rubens, fo bricht in der wuchtigen Compofition des »Titanen-
fturzes« ein Anklang an Michelangelo und Giulio Romano durch.
Dies letztere Bild hatte monumentale Beftimmung; es wurde mit
mehreren anderen der Theogonie entlehnten Darftellungen als
malerifcher Schmuck eines Hauptfaales im neuen Gebäude der
Wiener Akademie ausgeführt. Feuerbach hatte bis 1873 faft ohne
alle öffentliche Theilnahme gefchaffen und ein einfiedlerifches
Leben geführt, der Beifall der Mitlebenden ward ihm hart-
näckig verfagt. Jetzt fchien diefer Bann zu brechen: er

erhielt den Ruf als Profeffor an die Wiener Akademie.
Mit jugendlichem Eifer widmete er fich der Lehrthätigkeit,
Schüler ftrömten ihm zu; der eben erwähnte Plafond-Schmuck
für die Akademie war ein Werk ganz nach feinem Sinn und
beflügelte feine Phantafie zu hohem Schwunge; dennoch folgte
bittere Täufchung. Gegen die kleinen Widerwärtigkeiten und
Quälereien des praktifchen Lebens war er wehrlos und erlag
ihnen. 1876 fchon gab er die Wirkfamkeit in Wien auf.
Eine heftige Krankheit, die er mit in die Heimath brachte,
bildete die Krifis. In Venedig, wohin er nun auf's Neue ging,
fchien ihm die Kraft wiederzukehren. Das Bild »Huldigung
Kaifer Ludwig's des Bayern« (für den Juftizpalaft in Nürn-
berg) entftand dort 1877 und brachte ihm lebhafte Anerkennung
ein. Noch im Spätherbft 1879 arbeitete er in Venedig mit
anfcheinender Rüftigkeit. Die anmuthige Idee des nicht mehr
ganz vollendeten Bildes »Concert« (f. No. 475) befchäftigte
ihn lebhaft. Aber bereits nach wenigen Wochen ftarb er
eines jähen Todes. Er wurde in Nürnberg beftattet. (Sein
künftlerifcher Nachlafs war 1880 in der National-Galerie aus-
geftellt.)
S. die Bilder No. 452, 473—475 fowie die Handzeichnungen.

Fiedler, Bernhard

Landfchafts- und Architekturmaler, geb. den 23. November
1816 in Berlin, wo er nach beendigtem akademifchen Studium
zuerft bei dem Dekorationsmaler E. Gerft, dann bei dem
Marinemaler W. Kraufe arbeitete. 1843, 1844 und 1847 be-
fuchte er Italien, lebte ein Jahr lang in Venedig, bereifte
Iftrien, Dalmatien, machte 1853—1855 in Königlichem Auftrag
eine Orientreife, auf welcher er in Ägypten und Conftantinopel
verweilte, befuchte fodann in der Begleitung des Herzogs von
Brabant (jetzigen Königs Leopold II. von Belgien) fieben
Monate Kleinafien, Paläftina, Syrien, die griechifchen Infeln,
wiederholt Ägypten u. a. Er ftand in künftlerifchen Beziehungen
zum Hofe des Erzherzogs Max, nachmaligen Kaifers von Mexiko,
für welchen er Aufträge zum Schmuck des Schloffes Miramar

auszuführen hatte, und liefs fich in Trieft nieder, wo er gegen-
wärtig lebt. F. ift Mitglied der Akademie zu Venedig und
erwarb zweimal in Wien die Kunftmedaille.

S. das Bild No. 72.

· Fifoher, Auguft (Ferd.)

Bildhauer, geb. in Berlin den 17. Februar 1807, † dafelbft
den 2. April 1866. Bruder des Medailleurs Joh. Karl F., kam
fünfzehnjährig zu einem Goldfchmied und begab fich nach
der Lehrzeit auf die Wanderfchaft durch Nord- und Mittel-
deutfchland. In die Vaterftadt zurückgekehrt befuchte er jetzt
die Akademie, wo fein Talent für Plaftik die Aufmerkfamkeit
Gottfried Schadow's und Wichmann's erregte. Im Lauf der
Jahre wurde er erft Affiftent, dann Lehrer an der Akademie,
1847 einfaches Mitglied und 1852 Senatsmitglied derfelben.
1842 erhielt er den Auftrag für das Hauptwerk feines Lebens,
die Marmorgruppen auf dem Belle-Alliance-Platz in Berlin
(i. j. 1876 aufgeftellt). Durch andere Arbeiten aufgehalten,
vollendete er zwei der Modelle i. j. 1864 und ging felbft nach
Carrara zur Vorbereitung der Marmorausführung, die jedoch
infolge feines frühen Todes anderen Händen anheimfiel. Mit
grofsem Erfolge war er auf dem kunftinduftriellen Gebiete
thätig, indem er Ehrenkleinode, Tafelauffätze u. a. in grofser
Zahl lieferte, auch hat er zahlreiche Medaillen modelliert. An
der inneren Ausfchmückung des Opernhaufes, des Neuen Mu-
feums, des Kroll'fchen Etabliffements, des Kronprinzlichen
Palais, der neuen Börfe und des Rathhaufes in Berlin war er
befchäftigt. Eine feiner beften gröfseren Skulptur - Arbeiten,
·die römifche Wafferträgerin von 1839, befindet fich im Befitz
Sr. Maj. des Kaifers.

S. III. Abth. No. 21.

Flamm, Albert

Landfchaftsmaler, geb. den 9. April 1823 in Köln, befuchte
von 1836—1838 zum erften Male und dann, nachdem er in-

zwifchen dem Studium des Baufaches, befonders in Belgien, obgelegen, zum zweiten Male feit 1841 die Dülffeldorfer Akademie, fchlofs fich eng an Andreas Achenbach an und malte gemein- fam mit deffen Bruder Oswald, feinem künftlerifchen Gefinnungs- genoffen, im Atelier deffelben. 1842 bereifte er die Eifel, 1843 Holland, 1845 Südtirol und verweilte von 1850—1853 in Italien, vornehmlich in Rom, wohin er wiederholt 1863, 1872 und 1881 zurückkehrte. Er trat zuerft mit Bildern der realiftifchen, das momentane Stimmungsleben in der füdlichen Natur wiederfpiegelnden Richtung auf und erreichte grofse Er- folge. 1862 wurde er Ehrenmitglied der Kunftakademie zu Rotterdam und erlangte 1863 in Paris die mention honorable. Sein dauernder Wohnfitz ift Dülffeldorf.

S. das Bild No. 493.

Freefe, Hermann (Joh. Oskar)

Thier- und Jagdmaler, geb. in Pommern den 14. Mai 1819, † in Hafenfelde bei Fürftenwalde den 25. Juli 1871, wurde trotz feiner frühen Neigung zur Kunft vom Vater zum Landmann beftimmt und widmete fich erft, nachdem er von fchweren Schickfalsfchlägen mannigfacher Art heimgefucht worden, in feinem 34. Jahre der Malerei als feinem Lebens- beruf. Er befuchte vorübergehend das Atelier von Brücke, dann das von Steffeck in Berlin. 1857 erfchien fein erftes Bild »Kämpfende Hirfche«, und nun entwickelte fich feine Fähigkeit mit jeder neuen Leiftung mehr. Sein Studiengebiet war Feld und Wald, vor allem die Jagd, welche er leiden- fchaftlich liebte. Er ftarb an einem Gehirnfchlage auf der Jagd, als er erhitzt ein kaltes Gewäffer paffierte. Freefe's Talent beftand in der getreuen Schilderung des Thierlebens. Kühne, gewaltige Entwürfe voll dramatifchen Affektes gelangen ihm am beften; in idyllifchen Schilderungen war er weniger glücklich.

S. die Bilder No. 73 und 74.

Pregevize, Friedrich

Landfchaftsmaler, geb. in Genf 1770, † ebenda den
9. Oktober 1849, lebte lange Jahre in Berlin, wo er am
16. Dezember 1820 zum Mitgliede der Akademie erwählt
wurde, ging 1829 nach Genf zurück und 1839 nach Deffau.
S. die Bilder No. 75 und 76.

Friedrich, Caspar David

Landfchaftsmaler, geb. in Greifswald 5. Sept. 1774, † in
Dresden 7. Mai 1840, erlernte die Kunft bei einem Maler Quis-
dorf, bildete fich in Kopenhagen weiter aus und ging 1795 nach
Dresden. Auf Studienreifen befuchte er Rügen, Prag, Wien,
das Riefengebirge und den Harz. Anfänglich zeichnete er nur
in Sepia fehr fauber und kräftig und trat erft fpäter mit Öl-
gemälden in vorwiegend nordifchem Charakter auf. Ein tra-
gifches Erlebnifs, der Tod des Bruders, den er vergebens aus
dem Eife zu retten verfuchte, warf einen Schatten in fein
Gemüth. Er neigte zu melancholifcher Auffaffung der Natur,
welcher er als Romantiker den Reflex menfchlicher Gemüths-
ftimmungen einbildete, aber er erfetzte die herkömmliche
Kleinmalerei in feinem Fache durch eine verhältnifsmäfsig
decorative Behandlung, ohne es an Gewiffenhaftigkeit des
Naturftudiums fehlen zu laffen. Seit 1817 Profeffor an der
Akademie zu Dresden, lebte er faft ununterbrochen dafelbft.
1840 wurde er Mitglied der Akademie zu Berlin.
S. die Bilder No. 77 und 78.

Fries, Ernft

Landfchaftsmaler, geb. zu Heidelberg den 22. Juni 1801,
† in Karlsruhe den 11. Oktober 1833. Gefördert durch die
Anregung feines für die Kunft begeifterten Vaters wurde er
feit 1815 zuerft vom älteren Rottmann, darauf von K. Kuntz
in Karlsruhe vorgebildet, aufserdem übte der damals in Heidel-
berg weilende englifche Landfchaftsmaler Wallis grofsen Einflufs

auf ihn. Er ging dann auf $1^1/_2$ Jahr nach München und später nach Darmstadt, wo er unter Moller Architektur und Perspective trieb. Eine erste Studienreife führte ihn mit mehreren Genossen an den Rhein und die Mosel, wo zahlreiche Studien entstanden, die nachmals zum Theil in Kupfer gestochen wurden. Ein erneuter Studien-Aufenthalt in München (bis 1820) und in Heidelberg sowie wiederholter Besuch des Rheinlandes folgte; von 1823—1827 lebte er in Italien, kehrte mit einer aufserordentlichen Fülle von Studien und festbegründetem Ruf zurück, verheirathete sich 1829 und lebte erst in München und seit 1831 in Karlsruhe, wohin er als Hofmaler berufen worden war, starb aber in der Blüthe seiner Thätigkeit am Scharlachfieber. — Fr. war einer der begabtesten unter den jüngeren Landschaftsmalern stilistischer Richtung, welche durch den Einflufs Jos. Ant. Koch's ihr künstlerisches Gepräge empfangen hatten. Seine Bilder, meist in kleinem Format ausgeführt, sind Muster von Gewissenhaftigkeit, Strenge und Klarheit der Zeichnung und von edlem Geschmack der Composition.

S. die Bilder No. 79, 428 und 429 sowie die Handzeichnungen.

Funk, Heinrich

Landschaftsmaler, geb. in Herford in Westfalen den 12. Dezember 1807, † in Stuttgart den 22. November 1877, erhielt seinen ersten Kunstunterricht vom Vater, einem Dekorationsmaler, kam 1829 an die Düsseldorfer Akademie, wo er nach einigen Jahren, angeregt durch Lessing's und J. W. Schirmer's Arbeiten, der Landschaftsmalerei zugeführt wurde. 1836 zog er nach Frankfurt a. M., folgte 1854 einem Ruf als Professor der Landschaftsmalerei an die Kunstschule zu Stuttgart, legte jedoch 1876 wegen Kränklichkeit diese Stelle nieder. Auf einer Ausstellung in Rouen erhielt er den ersten Preis, die goldene Medaille. — F. gehörte zu den Landschaftskünstlern, denen es darum zu thun ist, Farbenwirkung und Naturwahrheit mit einer gewissen Schärfe der Zeichnung in Einklang zu setzen. Seine zahlreichen weit verstreuten Bilder

zeigen meift grofse Stilverwandtfchaft mit den Werken aus der
früheren Periode Leffing's. Von hervorragendem Werth find,
wie bei den meiften Landfchaftsmalern gleicher Richtung, fo
auch bei Funk, die Studien und Skizzen, welche er in grofser
Zahl hinterlaffen hat.

S. das Bild No. 80.

Gaertner, Eduard (Joh. Phil.)

Architekturmaler, geb. in Berlin den 2. Juni 1801, † da-
felbft den 22. Februar 1877. Er kam 1803 nach Kaffel und er-
hielt dort den erften Unterricht durch den nachmaligen Direktor
der Zeichenakademie zu Darmftadt, Maler Müller. 1813 nach
Berlin zurückgekehrt, trat er in die Porzellanfabrik ein, wo er
fechs Jahre als Malerlehrling blieb, ohne jedoch aus der Be-
fchäftigung mit den künftlerifchen Kleinigkeiten, wie fie ihm
hier geboten war, dauernden Nutzen zu ziehen. Nach einer
Reife an die Nordfee und nach Weftpreufsen fchlofs er fich
1821 an Gropius an, erhielt verfchiedene Aufträge zu per-
fpectivifchen Zimmerdarftellungen von der Prinzeffin Louife
von Preufsen und 1824 einen gröfseren durch den König.
Dadurch wurde ihm ermöglicht, nach Paris zu gehen, wo er
drei Jahre lang ftudierte. Alsdann widmete er fich in der
Heimath von neuem mit grofsem Erfolge der Profpectmalerei,
ebenfo in den Jahren 1837—1839 in Petersburg und Moskau,
wo er für den Kaifer von Rufsland thätig war. Von feinen
Ölbildern befindet fich eine Anzahl in den Königlichen
Schlöffern. G. war feit 1833 Mitglied der Berliner Akademie.

S. das Bild No. 81.

Gail, Wilhelm

Architektur- und Landfchaftsmaler, geb. in München den
7. März 1804, bildete fich auf der Akademie feiner Vaterftadt
und lernte bei P. Hefs die Ölmalerei. 1825 begleitete er den
Freiherrn v. Malfen nach Turin, dann nach Rom, Neapel und

nach Päſtum, wo er den Neptuntempel aufnahm, um ſpäter
eins ſeiner bedeutendſten Bilder danach zu malen. 1827 war
er wieder 'in München, gab 30 ſelbſtlithographierte Blätter
»Erinnerung an Florenz, Rom und Neapel« heraus und be-
ſuchte 1830 Paris und die Normandie, im folgenden Jahre
Venedig, wo er ausſchliefslich Architekturſtudien machte; 1832
hielt er ſich in Spanien auf und veröffentlichte ſeine »Er-
innerungen an Spanien« 1837 in lithographiſchen Abbildungen.
Hauptwerke G.'s, der nebenbei auch die Radiernadel hand-
habte, beſitzt beſonders die Münchener Pinakothek und die
Galerie zu Karlsruhe. 1864 entwarf er Pläne und Modelle zu
einem böhmiſchen Nationaldenkmal.

S. das Bild No. 82.

Gallait, Louis

Hiſtorienmaler, geb. in Tournay den 9. Mai 1812. Bei
der grofsen Armuth ſeiner Eltern urſprünglich als Schreiber
thätig, folgte er bald unter den härteſten Entbehrungen ſeinem
Drange zur Kunſt und ging an die Akademie ſeiner Vaterſtadt,
wo er beim Direktor Hennequin warme Unterſtützung fand.
Einige Monate ſtudierte er dann die Gemälde von Rubens und
Van Dyck in Antwerpen und ging darauf mit Unterſtützung
des Magiſtrats ſeiner Heimathsſtadt nach Paris. Von nun an
bezeugten die belgiſchen Kunſtausſtellungen die wachſende
Entfaltung ſeines grofsen Talentes, und nach ſeiner Über-
ſiedelung nach Brüſſel ſtand er bald an der Spitze der
belgiſchen Malerei. Anfänglich im Gebiet bibliſcher Stoffe ſich
bewegend, ſchritt er allmälig zum Geſchichtsbilde fort und
feierte wachſende Triumphe, zu welchen aufser den hohen
künſtleriſchen Eigenſchaften eines von ſeinem coloriſtiſchen
Reiz getragenen edlen Realismus der Auffaſſung auch der
meiſt patriotiſche Inhalt beitrug. G.'s Gemälde, namentlich
die ergreifende Darſtellung »Egmont und Horn auf dem
Paradebett« (1851), dann unſer Bild »Egmonts letzte Stunde«
(1858), »Johanna die Wahnſinnige« (1859), »Die Schützen-

69

gilde von Brüffel am Paradebett der Grafen Egmont und
Horn«, ferner feine Sittenbilder und Porträts wirkten neben
den von verwandtem Geifte getragenen Hiftorienbildern Biefve's
auch in Deutfchland epochemachend. Abgefehen von den
heimifchen Akademieen ift er Mitglied derer von Berlin,
München und Paris; von den zahlreichen anderen Auszeichnungen
die ihm zu Theil wurden, fei nur erwähnt, dafs die Stadt
Gent im Jahre 1844 auf ihn als den Schöpfer des Gemäldes
»Die Abdankung Karl's V.« eigens eine Medaille prägen liefs.
S. die Bilder No. 83 und 84.

Gauermann, Friedrich

Landfchafts- und Thiermaler, geb. den 20. September 1807
zu Miefenbach am Schneeberg in Öftreich, † den 7. Juli 1862
in Wien. Sein Vater, Jakob Gauermann, aus Schwaben ein-
gewandert, war Kammermaler des Erzherzogs Johann. Trotz der
Kränklichkeit entwickelte fich das Talent des Knaben fehr früh
und er beobachtete mit Eifer die Thiere, deren er eine Menge
im Käfig hielt. Der Verfuch, die Wiener Akademie zu be-
fuchen, fcheiterte an feiner Zartheit, er fah fich darauf an-
gewiefen, im Sommer durch Naturftudien in der malerifchen
Heimath, im Winter durch Copieren holländifcher Gemälde
in Wien, namentlich Ruysdael's, Potter's, Roos', Berghem's
und Wouwerman's, vorwärts zu kommen. Schon feit 1822
fand er, wenn auch unter fehr befcheidenen Bedingungen,
Käufer für feine Bildchen. Fleifsige Wanderungen erweiterten
feinen Gefichtskreis. 1825 ging er nach Trieft und Udine,
bald darauf nach Oberöftreich und Steiermark, 1827 in das
Salzkammergut, namentlich nach Hallftadt, in's Gofauthal,
nach Hallein und Berchtesgaden; 1828 befuchte er Dresden
und machte die Bekanntfchaft des kunftfinnigen Quandt, 1829
lernte er in München Schwind, Binder, Schaller u. A. kennen;
es folgte im nächften Jahre eine kleine Studienreife mit Pollack,
1831, 1833 und 1835 folche mit Höger nach Salzburg und
Tirol, und 1836 wurde ihm die Mitgliedfchaft der Wiener

Akademie zu Theil. 1838 lernte er Südtirol kennen und traf mit
Rottmann zufammen, 1840 mit Morgenftern und Bürkel; im
folgenden Jahre war er vier Wochen in Karlsbad, 1842 noch-
mals dort und im Pinzgau; 1843 reifte er mit feinem Freunde
Guftav Reinhold nach Oberitalien, 1846 verlebte er in Miefen-
bach und Wien bei Vollendung mehrerer Bilder. Zahlreiche
Radierungen und Lithographieen exiftieren von feiner Hand
nach eigenen Studien und Compofitionen. — G. befchränkt
fich in feinen Bildern fehr felten auf die blofse Vedute, fondern
bildet die gefchaute Natur nach malerifchen Grundgedanken
um. Er erlangte befonders unter feinen Landsgenoffen grofse
Popularität. Seine Bilder find ftets von höchft fleifsiger Durch-
führung und finnig poetifcher Auffaffung, fein Vortrag ift
fauber, oft zierlich und glatt.

S. die Bilder No. 85 und 86.

v. Gebhardt, Eduard (Karl Franz)

Hiftorienmaler, geb. im Paftorat zu St. Johannes in Eftland
den 1./13. Juni 1838 als Sohn des Propftes Confiftorialrath
Th. F. v. Gebhardt, bezog 16jährig die Petersburger Akademie,
wo er drei Jahre blieb, und befuchte darauf die Kunftfchule
zu Karlsruhe. 1860 ging er nach Düffeldorf in das Atelier
von Wilhelm Sohn und trat zu diefem in die innigfte Be-
ziehung, welche fich fortdauernd in fruchtbarem künftlerifchen
Zufammenwirken äufserte. In die Zwifchenzeit und fpäter fallen
mehrfache Studienreifen in Deutfchland, den Niederlanden,
Frankreich und Norditalien. Gebhardt ift feit 1873 Profeffor
an der Düffeldorfer Akademie und Mitglied der Akademieen
von Berlin und München; er erhielt die kleine und grofse
goldene Medaille auf der Ausftellung in Berlin, die Welt-
ausftellungs-Medaille in Wien 1873 und die goldene Medaille
II. Klaffe der Münchener Ausftellung von 1879. Im Jahre
1883 weilte er längere Zeit in Italien. — Sein Gebiet ift
faft ausfchliefslich das der religiöfen Malerei. Beftärkt durch
Anregungen der altniederländifchen Meifter, vertieft er fich

71

in die Darftellung der Vorgänge aus der evangelifchen Ge-
fchichte, die er vom Standpunkte pofitiven Glaubens in ihrer
hiftorifchen Wirklichkeit fchaut und mit dem erfolgreichen
Beftreben wiedergibt, fie durch Verbindung mit nordifchen
Figurentypen dem Verftändniffe des deutfchen Volkes neu
vertraut zu machen. Der Schwerpunkt liegt hierbei namentlich
auf dem individuellen Ausdruck, in welchem er die erftaunlichfte
und in ihrer Realität ergreifendfte Wahrhaftigkeit erreicht.

S. die Bilder No. 87 und 485.

Gebler, Otto (Friedrich)

Thiermaler, geb. in Dresden den 18. September 1838,
befuchte die Akademieen in Dresden und München, an
letzterer namentlich die Schule Piloty's und eignete fich da-
felbft grofse technifche Fertigkeit an. Er befitzt die kleine
goldene Medaille der Berliner Ausftellung von 1874. Mit Vor-
liebe nimmt er das Schaf zum Gegenftand feiner mit ungemeinem
Naturfinn, malerifcher und zeichnerifcher Kraft behandelten
Darftellungen, die den unbewufsten Humor des Thierlebens
meifterhaft wiedergeben.

S. das Bild No. 88.

Genelli, Bonaventura (Joh.)

Hiftorienmaler, geb. in Berlin den 28. September 1798,
† in Weimar den 13. November 1868. Als Sohn des Land-
fchaftsmalers Jans (oder Janus) Genelli, welcher 1812 ftarb,
erhielt er feine erfte Anleitung durch Bury und Hummel, be-
fonders aber durch feinen Oheim, den Architekten Hans
Chriftian G., deffen Einflufs und Lehre ihn in der früh aus-
geprägten Richtung auf das Monumental-Hiftorifche und die
klaffifche Schönheit in dem Sinne beftärkte, in welchem
Carftens geftrebt hatte. Dank der Unterftützung durch die
Königin der Niederlande, geb. Prinzeffin von Preufsen, Tochter
König Friedrich Wilhelm's II., konnte Genelli 1822 nach

Italien gehen, wo er aus der Anfchauung der grofsen Werke
älterer Zeit, aus dem geiftigen Verkehr mit den Klaffikern des
Alterthums und der Renaiffance und aus dem Studium der
fonnengereiften Natur feine künftlerifche Nahrung fog. 1832
wurde er durch einen Auftrag zu Wandmalereien, welchen ihm
Dr. H. Härtel in Leipzig ertheilte, in's Vaterland zurück-
gerufen, allein die Arbeit gedieh nicht über Entwürfe hinaus
und wurde abgebrochen. G. wendete fich 1836 nach München.
Inmitten der angeftrengten Thätigkeit feiner dortigen Kunft-
genoffen lebte er vereinfamt, jedoch aller Entbehrung zum
Trotz fchuf er in den 23 Jahren des Münchener Aufenthalts
die Mehrzahl feiner Compofitionen. Über die mehr illuftrativen
Darftellungen zur Ilias und Odyffee und zu Dante's Göttl.
Komödie fchritt er zu Werken fort, deren künftlerifche Eigenart
ihn für die mangelnden monumentalen Aufgaben entfchädigte:
in feinen Cyklen »Leben der Hexe« (Originalzeichnungen im
Befitze der National-Galerie, in Kupfer geftochen von Merz
und Gonzenbach), in dem »Leben des Wüftlings« (lithogr. von
G. Koch) gab er gleichfam ideale Gegenftücke zu Hogarth's
Bilder-Gefchichten, d. h. frei erfundene bildliche Dichtungen,
welchen es bei tieffinnigem Stoffgehalt nur auf das freie Walten
der Schönheit ankommt. Später entftand noch »das Leben
eines Künftlers«, eine poetifche Selbftbiographie (geft. von
Merz, Gonzenbach und Schütz). Diefe und die zwifchendurch
vollendeten maffenhaften Compofitionen, in denen er vorwiegend
Stoffe der griechifchen Mythe in fchwungvoll-poetifcher Auf-
faffung, zuweilen auch Gegenftände des alten Teftamentes be-
handelte, find nur in Bleiftiftzeichnung oder in Aquarell aus-
geführt; der Öltechnik wendete er fich erft in fpäteren Jahren
zu infolge der vom Grafen v. Schack in München erhaltenen
Aufträge, zu deren Durchführung der Grofsherzog Karl Alexander
von Sachfen dem Künftler die Mufse fchenkte, indem er ihn
i. J. 1859 nach Weimar berief, wo G. zehn Jahre lang, zum
erften Mal in feinem Leben forgenfrei, arbeiten konnte, bis
wiederholte Schlaganfälle feine gewaltige Natur niederwarfen.
— G. trachtete einzig nach klaffifcher Grazie, Rhythmus der

Linien und Harmonie der Compofition im Geifte der Monumental-
kunft des Renaiffance-Zeitalters, aber der Verzicht auf die Reiz-
mittel der Farbe hat feinen genialen Werken auch dasjenige
Mafs von Popularität verfagt, welches den Künftler in feinem
Berufe lenkt und fördert.

S. II. Abth. No. 86 und die Handzeichnungen.

Gentz, Wilhelm (Karl)

Hiftorien- und Genremaler, geb. in Neu-Ruppin den
9. Dezember 1822, befuchte die Berliner, fpäter die Ant-
werpener Akademie und war 1846, 1849 und 1852 in Paris
erft unter Gleyre, nachher unter Couture thätig; 1855 kehrte
er noch einmal auf längere Zeit dorthin zurück. Studienreifen
führten ihn aufserdem wiederholt in's Ausland: 1847 war er
in Spanien und Marokko (neun Monate); 1849—1850 ein
Jahr lang in Ägypten (wohin er im Ganzen noch fünf Mal
zurückkehrte), Nubien und Kleinafien, 1873 in Paläftina, Syrien
und der Türkei. Zu kürzerem Aufenthalt reifte er zwifchen-
durch nach Belgien, Holland, England, Italien, Dänemark und
Schweden. 1876 befuchte er nochmals Nordafrika. G. ift
Mitglied der Berliner Akademie, befitzt feit 1862 die kleine,
feit 1876 die grofse goldene Medaille der Berliner Ausftellungen,
die Wiener Weltausftellungs-Medaille von 1873 und eine Me-
daille von der Ausftellung 1876 in München. Er hat fich auf
Grund des Vorbildes der modernen franzöfifchen Orientmaler
dank feinem aufserordentlichen Beobachtungstalent zu einem
Meifter des morgenländifchen Genres erhoben, deffen eigen-
thümliches, in der coloriftifchen Einheit des Figürlichen,
Koftümlichen und Landfchaftlichen beruhendes Wefen er mit
Virtuofität beherrfcht.

S. das Bild No. 408.

Geyer, Otto (Karl Ludwig)

Bildhauer, geb. in Charlottenburg den 8. Januar 1843,
befuchte die Berliner Akademie und das Atelier von Schievel-

bein, war vom Juli bis Dezember 1866 in Gotha mit Arbeiten
für das dortige Mufeum befchäftigt und 1869 zum Studium des
Thorwaldfen-Mufeums in Kopenhagen.

S. I. Th. S. XXX u. XXXII.

Gierymski, Max

Genremaler, geb. in Warfchau den 15. Oktober 1846,
† in Reichenhall den 16. September 1874. Der Vater, ein
Militär-Verwaltungsbeamter, fchickte ihn auf die polytechnifche
Schule nach Pulawy, wo er Mechanik treiben follte; 1863 nahm
er am polnifchen Aufftande Antheil, blieb bis Januar 1864 als
Offizier bei den nationalen Truppen, bezog nach dem Frieden
die Univerfität Warfchau und pflegte mit vorwiegender Neigung
die Mufik. Der Statthalter General Berg, ein einfichtsvoller
Kunftfreund, veranlafste den talentvollen Jüngling jedoch, fich
der Malerei zu widmen, und unterftützte ihn durch ein Stipen-
dium, womit er die Akademie zu München bezog. Erft unter
A. Wagner's, fpäter unter Franz Adam's Leitung entwickelte
fich fein erftaunliches Talent. Anfangs als Genremaler thätig,
wurde er durch Schleich's Einflufs auf die Behandlung land-
fchaftlicher Motive mit gröfserer Staffage meift melancholifchen
Charakters geführt. 1870 bezog er ein eigenes Atelier. 1872
machte er eine Reife in fein Vaterland, mufste aber infolge
zunehmenden Bruftleidens, welches er fich durch die Strapazen
des Soldatenlebens zugezogen hatte, im März 1873 nach Meran
gehen; den Sommer verweilte er in Reichenhall, den Winter
in Rom, kehrte aber kränker nach Reichenhall zurück, wo
er im 28. Lebensjahre feinen Leiden erlag. G. war einer
der begabteften unter den Realiften der neuen Münchener
Schule. Ohne fich in's Phantaftifche zu verirren, beobachtete
und fchilderte er die Stimmungen der Jahreszeiten und der
Tagesftunden mit bewundernswürdiger Feinfühligkeit und trotz
feiner Jugend beherrfchte er das Technifche vollkommen. Er
war Mitglied der Berliner Akademie. Unfer Gemälde No. 89
ift fein letztes Werk.

S. das Bild No. 89.

Graeb, Karl (Georg Anton)

Architekturmaler, geb. den 18. März 1816 in Berlin,
† hierfelbft am 8. April 1884. Nach beendigter Schulzeit trat
er feinem Wunfch gemäfs in das Atelier des Hof-Theatermalers
J. Gerft, bei welchem er fich unter gleichzeitigem Befuch der
Akademie in das Architektur- und Landfchaftsfach einlernte.
Von einer Studienreife durch die Schweiz, Südfrankreich und
Paris zurückkehrend, begab er fich wieder zu Gerft zurück und
verwerthete die heimgebrachten und die auf gelegentlichen Ex-
curfionen gefammelten Studien zu Ölgemälden, bis er 1843
Italien und Sicilien bereifte. Als Schwiegerfohn feines Lehrers
theilte er nun mit ihm die Leitung des Ateliers und wendete
fich, nachdem er wieder Süddeutfchland, die Alpenländer und
Oberitalien befucht, beim Rücktritt Gerft's vom Theater eben-
falls von dem bisherigen Thätigkeitsfelde ab, um fich ganz
der Staffeleimalerei zu widmen. König Friedrich Wilhelm IV.
und Königin Elifabeth förderten ihn durch Aufträge auf dem
Gebiete der Aquarellmalerei; er nahm Theil an den landfchaft-
lichen Dekorationen im Neuen Mufeum, erhielt 1851 das
Prädicat Hofmaler, erwarb 1852 die kleine, 1854 die grofse
goldene Medaille und 1855 den Profeffortitel. Seit 1860 Mit-
glied der Kgl. Akademie der Künfte zu Berlin, feit 1869 Senats-
mitglied, ferner zum Mitglied der Akademie zu Amfterdam
gewählt, wurde er zweimal dafelbft durch die grofse goldene
Medaille ausgezeichnet. Aufserdem erhielt er die Mitgliedfchaft
der Akademie zu Wien und der Gefellfchaft der Aquarelliften
in Brüffel und befafs die Kunftmedaille der Wiener Welt-
ausftellung von 1873. — G.'s Architekturbilder gehören fowohl
um ihrer wiffenfchaftlichen Gründlichkeit wie künftlerifchen
Behandlung willen zu den bedeutendften Leiftungen des Faches.
Fern von der Sucht nach pikantem Effekte bearbeitete er feine
Motive ftreng fachlich mit voller Hingabe an den Gegenftand
und weifs ihnen in Aquarell wie in Öl durch klare harmonifche
Wirkung edle Feierlichkeit zu verleihen. Zahlreiche Ölgemälde
und an hundert Aquarellen von Graeb befinden fich im Befitz

Sr. Maj. des Kaifers und Königs. Der Nachlafs des Künftlers
wurde im Dezember 1883 in der National-Galerie ausgeftellt.
S. die Bilder No. 90, 91 und 398 fowie die Handzeichnungen.

Graef, Guftav

Hiftorien- und Porträtmaler, geb. in Königsberg i. Pr. den
14. Dezember 1821, machte feine Studien von Oktober 1843
bis Frühjahr 1846 in Düffeldorf unter Th. Hildebrand, fpäter
unter Wilh. Schadow, ging fodann im Sommer und Herbft
1846 nach Antwerpen, Paris und München und darauf bis
1852 in feine Heimath, wo er wefentlich mit Porträtmalen be-
fchäftigt war. Sein erftes hiftorifches Bild hatte »Jephtha« zum
Gegenftand; es folgten, nachdem Gr. 1852 Berlin zum Wohnort
gewählt, viele andere Compofitionen, z. B. zwei Hochmeifter-
bilder für Marienburg 1853, Karl der Grofse und Wittekind
nach Kaulbach's Entwurf im Neuen Mufeum, vier Bilder in
der Vorhalle des Mufeums, jetzt zerftört [1859], Ariadne,
Judaskufs, letztere Ölbilder; fodann 1860/61 mehrere Dar-
ftellungen aus den Freiheitskriegen fowie verfchiedene Con-
currenzarbeiten. 1853 befuchte er München, fpäter nochmals
Paris, 1872 Wien und Oberitalien, 1873 London und Schott-
land, 1874 Italien, mit längerem Aufenthalte in Rom, 1875
nochmals Italien. Seit 1862 widmete er fich mit Vorliebe und
mit wachfendem Erfolg dem Porträt und hat in diefer Thätigkeit
den Schwerpunkt feines Talentes gefunden. 1868—1870 lieferte
er drei Bilder nebft Lünetten für die Aula der Königsberger
Univerfität, enthaltend Solon, Phidias und Demofthenes. Graef
befitzt die kl. gold. Medaille der Berl. Ausftellung von 1874 und
die der Weltausftellungen von Wien und Philadelphia. Einige
feiner Porträts hat er felbft auf Stein gezeichnet. Er ift feit
1878 Königl. Profeffor und feit 1880 Mitglied der Berliner
Akademie. In neuefter Zeit bedient er fich mit grofsem Erfolg
des Malverfahrens mit Firnifsfarben (nach dem Recept des
Profeffor Liebreich in London).

S. die Bilder No. 92 und 492.

Graff, Anton

Porträtmaler, geb. in Winterthur 18. Nov. 1736, † in Dresden 22. Juni 1813, bildete fich unter J. Ulrich Schellenberg in feiner Vaterftadt, fiedelte aber bald nach Augsburg und von hier auf Einladung des Hofes nach Dresden über, wo er 1766 zum Hofmaler ernannt wurde. Von Dresden aus befuchte er wiederholt Berlin, Leipzig und andere Orte, um jene zahlreichen Porträts auszuführen, die, von Geift und Leben fprühend, feinen Namen unfterblich erhalten, wenn auch feine idealen Compofitionen im Zeitgefchmack befangen blieben und faft fchon vergeffen find.

S. die Bilder No. 93, 94 und 484.

Gramzow, Karl

Bildhauer, Schüler der Berl. Akademie und L. Wichmann's, arbeitete einige Zeit bei Dankberg, war 1840 in Italien und ging bald nach 1848 nach Amerika, kehrte aber, ohne dort den gehofften Erfolg zu finden, in die Heimath zurück, wo er nun gleichfalls verbindungslos war und keine Gelegenheit mehr fand, feine Kunft zu üben. Auf den Berliner Ausftellungen von 1830, 1840 und 1842 befanden fich Werke von ihm.

S. III. Abth. No. 5.

Grönland, Theude

Landfchafts- und Stillebenmaler, geb. in Altona den 31. Auguft 1817, † in Berlin den 16. April 1876, kam 1833 auf die Akademie in Kopenhagen, lebte dann drei Jahre in Italien, ebenfo lange in England und fünfundzwanzig Jahre in Paris. Seit 1868 war er in Berlin anfäffig, wo er zahlreiche Schüler um fich fammelte; doch führten ihn Studienreifen noch öfter in die früher von ihm befuchten Länder. G. war Mitglied der Akademie von Kopenhagen, befafs die goldene Medaille I. Klaffe der Parifer Ausftellung von 1848 und die Medaille II. Klaffe der dortigen Weltausftellung von 1855.

S. das Bild No. 409.

Grunewald, Guſtav

Landſchaftsmaler, geb. in Gnadau den 10. Dezember 1805, † den 8. Januar 1878. Er bildete ſich auf der Akademie in Dresden 1820—1823, ſchloſs ſich beſonders an den Land-ſchaftsmaler Friedrich und an Völcker an, arbeitete ſpäter eine Zeit lang in der Porzellanmanufaktur von Nathuſius in Alt-haldensleben, ging dann nach Gnadau zurück und ſiedelte i. J. 1831 nach Amerika über, wo er namentlich in Pennſylvanien (Bethlehem) und auf weiteren, oft gefahrvollen Reiſen bis Florida reiche künſtleriſche Ausbeute fand. Nach 36jährigem Aufenthalt kehrte er 1867 nach Deutſchland heim, lieſs ſich in Gnadenberg bei Bunzlau nieder und beſuchte von dort aus Tirol, die Schweiz und Italien. Im J. 1875 vom Schlagfluſs getroffen, ſtarb er nach zweijährigem Siechthum. Seine Ar-beiten waren wegen ihres Fleiſses und ihrer Naturtreue ge-ſchätzt. Die beſten derſelben befinden ſich in Amerika.

S. das Bild No. 95.

Gude, Hans (Fredrik)

Landſchaftsmaler, geb. in Chriſtiania den 13. März 1825, wurde 1841 Schüler der Düſſeldorfer Akademie, beſonders A. Achenbach's und J. W. Schirmer's. Obwohl er- häufig und mehrmals auf längere Zeit nach ſeiner Heimath zurück-kehrte, behielt er doch ſeinen weſentlichen Wohnſitz in Düſſeldorf. 1854 trat er an J. W. Schirmer's Stelle in das Lehramt an der Akademie ein, legte daſſelbe jedoch 1861 nieder und be-gab ſich nach Nord-Wales, wo er ganz ſeinen Studien lebte und durch ſeine Bilder in England und in Amerika Ruf ge-wann. 1864 wurde er wiederum als Nachfolger Schirmer's an die Kunſtſchule nach Karlsruhe berufen und wirkte dort vermöge ſeines hervorragenden Lehrtalentes mit auſserordent-lichem Erfolge. Im J. 1880 ſiedelte G. nach Berlin über, um hier die Leitung des bei der Königl. Akademie der Künſte beſtehenden Meiſter-Ateliers für Landſchaftsmalerei zu über-

nehmen. An Monumentalarbeiten führte er aus: vier Wand-
gemälde (Scenen der Frithjoffage) im Königl. Luftfchlofs
Oskarshall bei Chriftiania. Gude ift Mitglied der Akademieen
von Amfterdam, Rotterdam, Stockholm und Wien; er erhielt
1852 die kleine, 1860 die grofse Medaille der Berliner Aus-
ftellung und dreimal (1855, 1861, 1867) die Medaillen II. Klaffe
in Paris. — Seine Landfchaftsgemälde, welche faft durchgehends
etwas von dem fchwermüthig poetifchen Reiz der Natur feines
Heimathlandes an fich haben, find in gleichem Mafse durch
Feinheit der Zeichnung wie durch hohen Gefchmack der
Farbe hervorragend; fie bekunden die eindringendfte Natur-
kenntnifs und den feinften Farbenfinn. Mit Vorliebe fchildert
er das Leben des Strandes und variiert fein Lieblings-Thema,
Ufer bei gedrücktem Sonnenlicht, mit immer neuem Reize.
Bald gibt er die Natur in ihrer Einfamkeit, bald in Verbindung
mit fchlichten Staffagefiguren wieder, bei welchem ihm oft fein
Landsmann Tidemand zur Hand ging (vgl. das Bild No. 97).
S. die Bilder No. 96 und 97.

Gudin, Theodore

Marinemaler, geb. den 2. Auguft 1802 zu Paris, † am
12. April 1880 in Boulogne-fur-Seine. Er bildete fich zuerft
unter Girodet-Triofon, trat bereits im Salon von 1822 mit vier
Bildern auf und war im Jahre 1838 fchon fo angefehen, dafs
er mit dem Auftrage, die Grofsthaten der franzöfifchen Marine
für das Mufeum in Verfailles zu malen, von Louis Philipp zu
Studienzwecken nach Algier gefchickt wurde. Die Revolution
unterbrach G.'s ·Arbeit nur vorübergehend; 63 diefer Gemälde
find heut in Verfailles, die übrigen 27, Privatbefitz der Familie
Orléans, kamen nach dem Tode des Königs mit deffen Ge-
mäldefammlung zur Verfteigerung. Im Herbft 1839 unternahm
G. eine Studienreife nach dem Orient, war aber 1840 fchon
wieder zurück. Im Frühjahr 1841 reifte er auf Einladung des
Kaifers von Rufsland auf kurze Zeit nach Petersburg; im
September 1844 war er in Berlin, wo er von Hof und Akademie

auf das ehrenvollſte behandelt wurde. (Hier ſind auch die beiden Bilder ·entſtanden, welche jetzt der National-Galerie angehören.) Bei der Pariſer Weltausſtellung i. J. 1855 gab der Künſtler eine Sammlung ſeiner effektvollſten Bilder zur Schau. Auf ſeiner Reiſe i. J. 1865 nach Algier wurde er dem franzöſiſchen Geſchwader als »peintre de la flotte« beigegeben. G., welcher durch verſchiedene heilſame Stiftungen ſich ein Ehrengedächtniſs als Wohlthäter geſichert hat, war auf der Höhe ſeines Ruhmes auch eine hervorragende Perſönlichkeit in den einfluſsreichſten Kreiſen, und ſein prachtvolles Hôtel im Faubourg St. Honoré ein Sammelplatz der vornehmen Geſellſchaft. Er wurde 1824, 1848 und 1865 mit Medaillen in Frankreich ſowie durch den preuſsiſchen Orden pour le mérite ausgezeichnet.

S. die Bilder No. 98 und 99.

Günther, Otto (Edmund)

Hiſtorien- und Genremaler, geb. in Halle a. S. den 30. September 1838, † zu Weimar den 20. April 1884. Er beſuchte die Düſſeldorfer Akademie von 1858—1861 und die Weimarer Kunſtſchule 1863—1866, wo er ſich beſonders an Fr. Preller und A. v. Ramberg anſchloſs und bis 1876 lebte, in welchem Jahre er den Ruf als Profeſſor an der Königsberger Akademie erhielt und annahm. Wiederholt machte er Studienreiſen durch Deutſchland und beſuchte Verſailles während des deutſch-franzöſiſchen Krieges. Im Hauſe des Herrn v. Kauffmann-Aſſer in Köln hat er einen Speiſeſaal ausgeſchmückt, für die Centralhalle zu Leipzig mehrere allegoriſche Figuren gemalt. Er beſaſs die kleine goldene Medaille der Berliner Ausſtellung von 1876. Im J. 1880 legte G. ſein Amt als Profeſſor in Königsberg nieder und ſiedelte ſich von neuem in Weimar an. — Seine Genredarſtellungen haben ſich vermöge der Innigkeit und des Ernſtes ihrer Motive und des mit zunehmender Meiſterſchaft behandelten gediegenen Colorits hohe Schätzung

erworben. Sein Nachlaſs wurde im Dezember 1883 in der
National-Galerie ausgeſtellt.

S. die Bilder No. 100 und 516 ſowie die Handzeichnungen.

Gurlitt, Heinrich (Louis Theodor)

Landſchaftsmaler, geb. in Altona den 8. März 1812, er-
hielt ſeine Vorbildung durch S. Bendixen in Hamburg, er-
möglichte trotz ſeiner Mittelloſigkeit den Beſuch der Akademie
zu Kopenhagen, wagte zuerſt gefahrvolle Studienfahrten nach
Skandinavien und bildete an der nordiſchen Landſchaft ſeine
Naturauffaſſung; ſpäter jedoch wendete er ſich mit entſchiedener
Vorliebe dem Süden zu. G. hat ſeinen Aufenthalt ſehr häufig
gewechſelt. Er lebte u. a. drei Jahre in München, drei weitere
in Dänemark, einen Winter in Düſſeldorf, vier Jahre in Italien,
drei Jahre in Berlin, drei Jahre auf dem Lande, neun Jahre in
Wien, vierzehn Jahre in Gotha und iſt 1869 nach Dresden
übergeſiedelt. Zwiſchendurch machte er Studienreiſen nach
Ungarn, Griechenland, Spanien und Portugal (1867/68). Er
iſt Profeſſor, Mitglied der Akademieen von Kopenhagen und
Madrid und beſitzt die Medaille der Ausſtellung von Kopen-
hagen. — Von ſeinen in den Hauptgalerieen Deutſchlands ver-
ſtreuten Landſchaftsgemälden werden die Darſtellungen, in denen
Üppigkeit und Gluth des Südens zur Anſchauung kommen,
vorgezogen; auſerdem ſind ſeine Zeichnungen und Radierungen
geſchätzt.

S. das Bild No. 101.

van Haanen, Remi A.

Landſchaftsmaler, geb. den 5. Januar 1812 zu Oſterhout
in Süd-Holland, gebildet in Hilverſum bei Ravenzswaaij, ſeit
1836, in Wien anſäſſig, von wo er Reiſen durch faſt ganz
Europa machte, mit längerem Aufenthalt in Frankfurt a. M.,
London und Petersburg. H. iſt wirkliches Mitglied der Aka-
demieen von Petersburg, Amſterdam, Mailand und Venedig,

Ehrenmitglied der Kunftgenoffenfchaft »Kunftliefde« in Utrecht.
Er malt gern Aquarell und hat 30—40 landfchaftliche Motive
felbft radiert; viele feiner Werke, unter denen zahlreiche Mond-
fcheinbilder vorkommen, fanden als Kunftgaben in Mailand
und Venedig Verwendung.

S. das Bild No. 102.

de Haas, Jean (Hubert Leonard)

Thiermaler, geb. zu Hedel in Holland, erhielt 1869 die
goldene Medaille in München. Er lebt in Brüffel. Seine
Thierftücke find einfach angeordnet und tüchtig behandelt.

S. das Bild No. 103.

Hähnel, Ernft Julius

Bildhauer, geb. in Dresden den 9. Mai 1811, richtete fein
Studium in Dresden und München zuerft auf die Baukunft,
dann auf die Skulptur und bildete fich in Florenz und Rom
aus. Bei feiner Rückkehr ging er nach kürzerem Aufenthalt
in der Vaterftadt wieder nach München, wo er vorzugsweife
mit B. Genelli in nahen geiftigen Verkehr trat. Für Dresden,
wohin er fodann als Profeffor der Bildhauerkunft berufen wurde,
lieferte er zahlreiche monumentale Werke: das Relief des
Bacchuszuges für das zu Grunde gegangene erfte Semper'fche
Theater (1838), die Statuen Friedrich Auguft's II. (1867) und
Körner's (1871) und verfchiedene Figuren zum Schmuck des
Mufeumsgebäudes, darunter die Statue Rafael's, welche er in
erneuter Durcharbeitung für das Mufeum in Leipzig und für
die Nat.-Gal. in Marmor wiederholte. Aufserdem find an öffent-
lich aufgeftellten Skulpturen H.'s befonders zu nennen: die
Statue Beethoven's für Bonn 1845, Kaifer Karl's IV. für Prag
1846, des Fürften Schwarzenberg (Reiterftatue) und die Figuren
der klaffifchen und der romantifchen Poefie auf Flügelroffen
für das Opernhaus in Wien fowie zahlreiche Reliefs, in denen
ebenfo wie in feinen Vollfiguren das edelfte Stilgefühl aus-

geprägt ift. H. ift Mitglied der Dresdener und der Berliner
Akademie und Ehren-Doktor.

S. III. Abth. No. 28.

Hampe, Karl Friedrich

Genremaler, geb. in Berlin den 13. Juli 1772, † ebenda den
29. Dezember 1848. Schüler der Berliner Akademie, befon-
ders der Profefforen Niedlich und Frifch, arbeitete er fpäter in
feiner Vaterftadt als Genremaler und namentlich als Darfteller
von Innenräumen aus der Reformationszeit. H. war Königl.
Profeffor, feit 1816 Mitglied der Akademie, feit 1823 Lehrer,
feit 1829 Infpektor und Bibliothekar an derfelben.

S. die Bilder No. 104, 105, 106.

Hantzfch, Johann Gottlieb

Genremaler, geb. den 19. März 1794 in Neudorf bei
Dresden, † 3. April 1848 in Dresden. 1811 in die Dresdener
Akademie aufgenommen, trat er 1815 als Schüler in das Atelier
des geachteten Porträt- und Hiftorienmalers Profeffor Röfsler.
Lange Zeit arbeitete er, ftets in äufserft befchränkten Verhält-
niffen, gemeinfchaftlich mit feinem nachmaligen Schwager
Pefchel und erfreute fich des Umganges mit Ludwig Richter,
Ernft Oehme, Rietfchel, dem Dekorations- und Landfchafts-
maler Otto Wagner, fowie der Förderung durch Quandt. In
fpäterer Zeit war er meift als Zeichenlehrer thätig. Sein
Gebiet ift namentlich die Schilderung des kleinftädtifchen
Philifterthums und der Humor der Schulftube.

S. das Bild No. 107.

Harrer, Hugo (Paul)

Architektur- und Landfchaftsmaler, geb. in Eberswalde
den 6. Februar 1836, † in Rom den 10. Dezember 1876, ftu-
dierte anfänglich drei Semefter lang das Baufach und wandte

fich dann autodidaktifch der Malerei zu. Seine erften Bilder entftanden in Nürnberg. Von da ging er nach München, wo die neue coloriftifche Schule unter Piloty's Leitung ihn anzog. Seit 1861 feiner zarten Gefundheit wegen in Italien lebend, kehrte er nur 1867—1868 nach Deutfchland zurück, wo er in Düffeldorf weilte und vier Wochen lang bei Oswald Achenbach und an der dortigen Akademie arbeitete. Obgleich fich H. gelegentlich mit Glück auch im kleinen Genrebild verfucht hat, wiefen ihn Neigung und Talent vorzugsweife auf gefchmackvoll realiftifche Wiedergabe architektonifcher und landfchaftlicher Motive, und er ftudierte trotz feines gebrechlichen Körpers mit einem Fleifs und Erfolg, von welchem die im Jahre 1877 in der National-Galerie veranftaltete Ausftellung feines Nachlaffes das rühmlichfte Zeugnifs ablegte.

S. das Bild No. 410.

Hartzer, Karl Ferdinand

geb. den 22. Juni 1838 in Celle, befuchte die Dresdener Akademie und das Atelier von Hähnel, lebte von 1858—1860 in München, 1860/1861 in Nürnberg und 1862—1867 wieder in Dresden; 1868/1869 verweilte er in Italien, feitdem ift er in Berlin anfäffig. Unter feinen Arbeiten find zu nennen: die Marmorftatue Thaer's für Celle, das Denkmal Marfchner's in Hannover und Spohr's in Kaffel fowie das Siegesdenkmal für Gleiwitz. Er befitzt die grofse goldene Medaille der Dresdener Akademie.

S. I. Th. S. XXX, XXXVI u. XLVI.

Hafenclever, Johann Peter

Genremaler, geb. in Remfcheid bei Solingen den 18. Mai 1810, † in Düffeldorf den 16. Dezember 1853, kam 17jährig nach Düffeldorf auf die Schule und wurde bald der Akademie zugewiefen, wo er anfänglich Architektur ftudieren follte. ·Von W. Schadow ermuntert ging er zur Malerei über, gelangte

aber erst nach vielfachen mifslungenen Componierverfuchen im
Gebiete der biblifchen Gefchichte und Mythologie, welche die
Lehrer ganz an feinem Talent irre machten, zur Erkenntnifs
feines eigentlichen Feldes. Nachdem er eine Zeit lang in
Remfcheid Porträts gemalt begann er das Studium in Düffel-
dorf von neuem und diesmal mit entfchiedenem Erfolg.
Schadow felbft war es, der ihn beftimmte, von der Wahl fen-
timentaler Gegenftände zu humoriftifchen überzugehen, in wel-
chem Fach er fich durch feine Jobfiade auf's vortheilhaftefte
einführte. 1838 ging er auf einige Jahre nach München und
lebte dort mit dem Blumenmaler Preyer zufammen, deffen fub-
tile Malweife ihm lehrreich wurde. 1840 unternahmen Beide
eine Reife nach Oberitalien; bald darauf fiedelte fich H. end-
giltig in Düffeldorf an, wo er, mit wachfender Anerkennung
thätig, plötzlich durch ein Nervenfieber mitten aus fröhlichem
Schaffen hinweggerafft wurde. Er war Mitglied der Berliner
Akademie feit 1843 und befafs die goldene Medaille der
Brüffeler Ausftellung. Auf feinem eigenthümlichen Gebiete,
der Darftellung des deutfchen Philifters, ift H. für feine Zeit
klaffifch. Wenn er fich auch felten zur feinen malerifchen
Wirkung erhebt, bringt er doch die Leiden und Freuden des
kleinftädtifchen Bürgerlebens mit erquicklicher Komik zur
Anfchauung.

S. die Bilder No. 108 und 109.

Hafenpflug, Karl Georg Adolph

Architekturmaler, geb. in Berlin 23. Sept. 1802, † in
Halberftadt 13. April 1858, fand nach kummervoller Jugend
durch Gropius Arbeit im Dekorationsmalen, blieb aber im
Wefentlichen doch auf fich felbft angewiefen. König Friedrich
Wilhelm III. ehrte ihn durch Ankäufe; feit 1830 lebte er
in Halberftadt und entnahm feine Bildermotive gern den Bau-
werken diefer und der Nachbarftädte. Sie find korrekt und
fauber behandelt, entbehren aber meift des eigentlich malerifchen
Intereffes.

S. die Bilder No. 110—113.

Hayez, Francesco

Hiftorienmaler, geb. in Venedig den 15. Februar 1791,
† in Mailand 11. Febr. 1882. Schüler der Akademie feiner
Vaterftadt, darauf im Atelier von Palagi in Rom, ging 1820
nach Mailand, wo er als Profeffor der Akademie das Haupt der
romantifchen Schule wurde. Seine Bilder find ftets genau ge-
zeichnet und klar componiert, feine Färbung ift durchgehends
fchmelzend und weich; er hat fich vielfach mit der Litho-
graphie befchäftigt und in diefer Technik feine gefchätzten
Illuftrationen zu Walter Scott's Ivanhoe verbreitet.
S. das Bild No. 114.

Heidel, Hermann

Bildhauer und Zeichner, geb. den 20. Februar 1810 zu
Bonn, † den 29. September 1865 in Stuttgart. Er widmete
fich dem Studium der Medizin und wurde erft im Alter von
25 Jahren Bildhauer. Der Unterricht bei Schwanthaler in
München, an welchen er fich zuerft anfchlofs, ift in den
früheren Arbeiten H.'s, namentlich in dem 12 Fufs langen
Luther-Relief im Martinsftift zu Erfurt merklich. Nach mehr-
jährigem Aufenthalte in Italien fand er feit 1843 feinen
Wirkungskreis in Berlin. Er veröffentlichte hier im Jahre 1851
Umriffe zu Goethe's Iphigenia auf Tauris (in Kupfer geftochen
von H. Sagert). Seinen Ruf begründete die zuerft im Jahre
1852 von König Friedrich Wilhelm IV. angekaufte Marmor-
ftatue der Iphigenia (im Orangeriehaufe bei Sansfouci). Bald
darauf fchuf H. in halber Lebensgröfse das Gypsmodell zu
einer Gruppe »Antigone den blinden Ödipus führend«. Im
Jahre 1857 erhielt er den Auftrag zum Standbilde Händel's,
welches am 1. Juli 1859 auf dem Marktplatze zu Halle enthüllt
wurde. Eine vortreffliche Skizze zum Denkmal E. M. Arndt's
gelangte nicht zur Ausführung. Nur felten mit namhaften
Aufgaben betraut, verwerthete er fein reiches und finniges
Erfindungstalent für kleine Arbeiten der Kunftinduftrie, für

Becher, Pokale und Vafen; in den Jahren 1856 und 1857 ent-
warf er gefchmackvolle Vorlagen für Lampenfchirme, nach
Art antiker Vafenbilder mit röthlichen Figuren auf dunklem
Grunde. Später zeichnete er noch verfchiedene Compofitionen
zum Anakreon und zur Odyffee, von welchen er einzelne zu
Motiven für die Reliefdarftellung benutzte. Sein letztes Werk
ift das Marmorrelief »Oreft und Iphigenia«. Die künftlerifche
Gefinnung und der Hang zur Unabhängigkeit verband ihn in
inniger Freundfchaft feit 1839 mit dem Wiener Hiftorienmaler
Karl Rahl.

S. III. Abth. No. 43.

Heine, Wilhelm Jofeph

Genremaler, geb. in Düffeldorf den 18. April 1813, † da-
felbft den 29. Juni 1839. Er befuchte von 1827—1835 die
Düffeldorfer Akademie und verweilte 1838 einige Zeit in
München. Die fchönen Hoffnungen, welche er durch einige
gediegen und gemüthvoll componierte Bilder erweckt hatte, zer-
ftörte ein vorzeitiger Tod.

S. das Bild No. 115.

Helfft, Julius (Ed. Wilh.)

Landfchafts- und Architekturmaler, geb. in Berlin den
6. April 1818, befuchte die Berliner Akademie und bildete fich
befonders unter W. Schirmer. 1843 ging er im Auftrage
König Friedrich Wilhelm's IV. nach Italien, um eine Anzahl
Gemälde in Öl und Aquarell aus der Umgegend von Florenz
zu malen; fpäter wandte er fich nach Rom, Neapel und Sicilien
und kehrte erft 1847 in die Heimath zurück. Studienreifen
führten ihn fpäter noch öfter nach Italien. Er ift Königlicher
Profeffor. Durch Augenleiden wurde der Künftler in den letzten
Jahren in feiner Thätigkeit gehindert.

S. die Bilder No. 116 und 117.

Henneberg, Rudolf (Friedrich)

Hiftorienmaler, geb. in Braunfchweig den 13. September 1825, † dafelbft am 14. September 1876. Den Traditionen der Familie gemäfs follte fich H. dem Staatsdienfte widmen, ftudierte von 1845—1848 in Göttingen und Heidelberg die Rechte, arbeitete ein Jahr als Auditor beim Stadtgericht in feiner Vaterftadt und konnte fonach anfänglich feiner künft-lerifchen Neigung nur in Mufseftunden folgen. 1850 und 1851 legte er aber in Antwerpen auf der Akademie den Grund zur Künftlerlaufbahn, ging dann nach Paris, befuchte kurze Zeit das Atelier von Th. Couture und fetzte in Gemeinfchaft mit G. Spangenberg, Knaus und anderen Gefinnungsgenoffen feine Studien fort. Die erfte Probe legte er durch ein 1853 ge-maltes Bild »Badende Studenten« ab. Mit feiner nächften gröfseren Arbeit »Der wilde Jäger« (unfer Bild No. 423, vollendet i. J. 1856) erwarb er auf der Parifer Ausftellung die goldene Medaille und betrat damit das Stoffgebiet, welches feiner Neigung und feinem Talent am meiften zufagte. Gleich-zeitig entftand eine Landfchaft »Regenftein«, welche von der fchon in den Arbeiten der Parifer Zeit ausgefprochenen feinen Naturbeobachtung Zeugnifs ablegte. Einige Jahre fpäter ent-warf er die Compofition zu Schiller's Novelle »Der Verbrecher aus verlorener Ehre« (unfer Bild No. 424). 1861 ging H. über Venedig nach Rom, wo ihn während zweijährigen Aufent-halts befonders Natur und Menfchen der Campagna feffelten. Er verweilte aufserdem in Neapel und Florenz und ftudierte neben den Quattrocentiften vorzüglich das Colorit Tizian's. Nach kurzem Befuche von Paris fiedelte er dann für zwei Jahre nach München über. Hier begann er die Compofition »Jagd nach dem Glück« (unfer Bild No. 118), welches 1868 in Berlin vollendet wurde, wo H. mit vielen feiner früheren Studien-genoffen wieder zufammentraf. In Anerkennung diefes feines populärften Bildes erhielt er in Berlin die kleine goldene Me-daille und 1873 die der Weltausftellung in Wien. 1869 wurde er Mitglied der Berliner Akademie. Die grofsen Ereigniffe der

folgenden Zeit regten ihn jetzt zu den patriotifchen Phanta-
fieen an, welche in einem Cyklus von Wandgemälden der
Warfchauer'fchen Villa zu Charlottenburg künftlerifchen Aus-
druck fanden (f. die Entwürfe in der Handzeichnungs-Samm-
lung der National-Galerie). Im Jahre 1873 wurde der Künftler
durch Kränklichkeit beftimmt, von neuem nach Italien zu
gehen; er kehrte, unheilbar leidend, im Frühjahre 1876 in feine
Vaterftadt zurück, wo er mit Heldenmuth den nahenden Tod
erwartete. — Seine hohen künftlerifchen Gaben, obgleich durch
den Mangel rechtzeitiger technifcher Ausbildung fowie durch
gefteigerte Selbftkritik in ihrer freien Entfaltung oft geftört,
drangen langfam aber ftetig zu grofsartigen Erfolgen durch.
Am bedeutendften erfcheint er in der Erfaffung des gefpannten
dramatifchen Momentes und in der Wiedergabe des Phantafti-
fchen. Seine reifen Compofitionen und genialen Entwürfe,
welche zum Theil Eigenthum der National-Galerie geworden
find, bewegen fich meift im Gebiete des Reiterlebens, an deffen
wilder Romantik er mit poetifcher Leidenfchaft hing. Gern
verweilt er aber auch in lyrifcher Stimmung, und wie jener
männlich energifche Zug feines Wefens oft zu einem malerifchen
Ausdruck greift, der an Rubens und an französifche Maler
neuerer Zeit erinnert, geftaltet fich die andere Seite feines
Empfindungslebens zu einer Form- und Farbenfprache von echt
deutfcher feelenvoller Schönheit. (H.'s gefammter Nachlafs
war i. J. 1877 in der National-Galerie ausgeftellt.)
S. die Bilder No. 118, 423, 424 und die Handzeichnungen.

Henning, Adolf

Hiftorien- und Porträtmaler, geb. in Berlin den 28. Februar
1809; arbeitete 9 Jahre im Atelier Wach's, befuchte die Vor-
lefungen über Anatomie und Perfpektive auf der Akademie
und vollendete feine künftlerifchen Studien durch längeren
Aufenthalt in Italien. Er ift Mitglied der Königl. Akademie
zu Berlin und Profeffor. Aufser Hiftorienbildern malt er mit
Vorliebe Porträts, welche durch Strenge der Zeichnung und

Modellierung die künftlerifche Gewöhnung des Stiliften be-
kunden. Unter feinen monumentalen Werken find Arbeiten in der
Kapelle und im weifsen Saale des Königl. Schloffes fowie im
Niobidenfaale des Neuen Mufeums zu nennen. Er lebt in Berlin.
S. das Bild No. 119.

Hertel, Albert

Landfchaftsmaler, geb. den 19. April 1843 in Berlin,
gebildet auf der Akademie hierfelbft; während des Aufenthalts
in Rom 1863—1867 anfänglich dem Figurenftudium, fpäter
unter Einfluſs Franz-Dreber's der Landfchaft fich widmend,
welcher feitdem feine Thätigkeit ausfchliefslich angehört. Er
erwarb Medaillen der Wiener und Münchener Ausftellung und
leitete 1875—1877 ein Atelier für Landfchaftsmalerei an der
Berliner Akademie. Seine Motive entlehnt er mit Vorliebe der
füdlichen Natur, welche er auf wiederholten Reifen in Italien
und Südfrankreich ftudierte, weifs aber ebenfo dem Norden
und zwar befonders der holländifchen Landfchaft und dem
Meeresftrand ihre Reize abzugewinnen. Sein aufserordentlich
bewegliches und vielfeitiges Talent bewährt fich aufserdem im
Gebiete des Stillebens, das er mit fchwungvoller Phantafie und
mit feltener Macht des Colorits beherrfcht. Auf beiden ihm
gleichmäfsig geläufigen Gebieten hat er vielfach monumentale
Dekorationen ausgeführt, u. a. im Feftfaal des Central-Hôtels in
Berlin, in verfchiedenen Privathäufern und im Auftrage des
Staates im Königl. Wilhelms-Gymnafium zu Berlin (Land-
fchaften nach Motiven fophokleïfcher Tragödien).
S. die Bilder No. 453 und 507 fowie die Handzeichnungen.

Hertel, Karl (Konrad Julius)

Genremaler, geb. in Breslau den 17. Oktober 1837,
Schüler der Düffeldorfer Akademie und befonders W. Sohn's;
befuchte fpäter die verfchiedenen Hauptftädte Deutfchlands,

faſt jährlich Belgien und Holland, und lebt in Düſſeldorf.
Den Winter 1875/76 brachte er in Meran zu. — Seine Ge-
mälde haben ihm dank ihrer ſinnigen und friſchen Erfindung und
vorzüglichen Farbenwirkung ſchnell einen geachteten Namen
verſchafft.

S. das Bild No. 120.

Herter, Ernſt (Guſtav)

Bildhauer, geb. den 14. Mai 1846 zu Berlin und hier auf
der Akademie und nachher durch Auguſt Fiſcher und Bläſer,
ſpäter durch Albert Wolff gebildet. Er war 1875 mehrere
Monate in Italien und iſt ſeitdem in Berlin thätig.

S. III. Abth. No. 29.

Heſs, Karl

Genre- und Thiermaler, geb. in Düſſeldorf 11. Aug. 1802,
† in Reichenhall 16. Nov. 1874, jüngſter Sohn des im Jahre 1807
nach München übergeſiedelten Kupferſtechers und Akademie-
Profeſſors Karl Ernſt Chriſtoph Heſs. Anfangs zum Kunſt-
zweige des Vaters angelernt, wandte er ſich, unterſtützt durch
ſeinen Bruder Peter und den Thiermaler Wagenbauer, der Malerei
zu und hat beſonders in der Darſtellung des heiteren Lebens
im Gebirge Treffliches geleiſtet.

S. das Bild No. 121.

Heſs, Peter (Heinrich Lambert)

Genre- und Schlachtenmaler, geb. in Düſſeldorf den
29. Juli (?) 1792, † in München den 4. April 1871. Als
Schüler ſeines Vaters, des Kupferſtechers K. E. Ch. Heſs, kam
er mit dieſem 1807 nach München. Während der Feldzüge
von 1813—1815 war er durch die Gunſt des Königs Max, der
auf den jugendlichen Künſtler aufmerkſam geworden, dem

Stabe des Fürsten Wrede beigegeben; nach Beendigung des
Krieges folgten Studienreisen nach Wien, Italien und der
Schweiz, auf denen H. mit sicherem Blick und rascher Auf-
fassung eine grosse Zahl von Skizzen zusammenbrachte. Im
Auftrage König Ludwig's begleitete er dessen Sohn, den König
Otto, nach Griechenland; Früchte dieser Reise waren seine
36 Wandgemälde mit Darstellungen aus dem griechischen
Befreiungskampfe in den Arkaden des Hofgartens in München,
sowie ein grosses Ölgemälde: »Einzug des neuen Königs in
Nauplia«, auf dem er eine Masse zeitgenössischer Porträts an-
brachte. Wenige Jahre nach seiner Rückkehr folgte H. einem
Rufe nach Rusland, wo er für den Kaiser die denkwürdigsten
Schlachten aus dem Kriege von 1812 malen sollte. An Ort
und Stelle skizzirte er für diesen Zweck die Landschaften und
militärischen Einzelheiten, während er die Gemälde selbst
später in München ausführte. — Hess war Mitglied der Aka-
demieen von München, Berlin, Wien und Petersburg. Durch
ausserordentliche Treue der Beobachtung und Fleis der Wieder-
gabe steigern sich seine Darstellungen zu Spiegelbildern des
damaligen Zeitcharakters und Tageslebens. Seine kleinen Sitten-
und Genrebilder, meist von miniatur-sauberer Durchführung und
anmuthender Frische sind Muster des Kabinetstils.

S. die Bilder No. *123—127*.

Hesse, Georg (Hans)

Landschaftsmaler, geb. in Berlin den 24. September 1845,
zuerst 1864—1867 im Atelier von H. Eschke, dann bis 1871
auf der Kunstschule zu Karlsruhe, wo er sich unter Leitung
Gude's und unter dem Einflusse Lessing's ausbildete, dessen
ernster Naturauffassung er in seinen dem mitteldeutschen Gebirge
und dem Schwarzwald entlehnten, meist melancholisch gestimmten
Motiven nachstrebt.

S. das Bild No. *430.*

v. Heydeck, Karl Wilh., gen. Heidecker

Landfchaftsmaler, geb. zu Saaralben in Lothringen den
6. Dezember 1788, † in München den 21. Februar 1861, Sohn
eines fchweizer Offiziers in franzöfifchen Dienften, gen. Heidecker,
welcher mit der Familie während der franzöfifchen Revolution
nach feiner Vaterftadt Zürich flüchtete. Er befuchte das dortige
Gymnafium, erhielt Zeichenunterricht bei Profeffor Mayer und
wurde durch Maler Huber, Konrad Gefsner und Lavater in
feinen Kunftbemühungen unterftützt. 1798 zu feinem Grofs-
oheim v. Scheid nach Zweibrücken übergefiedelt, übte er fich
durch Naturftudien und Copieren älterer Meifter des 18. Jahr-
hunderts und trat 1801 in die Militärakademie zu München.
Hier fand er befonders durch Joh. Maria Quaglio, welcher
viele feiner Compofitionen von ihm ftaffieren liefs, und durch
den Schweizer Hauenftein, der ihn in der Gouachemalerei unter-
richtete, weitere Anleitung. 1805 ging er als Artillerie-Leut-
nant in's Feld, kehrte nach dem tiroler Kriege 1810 als
Hauptmann heim, machte jedoch alsbald als Freiwilliger den
Krieg in Spanien mit, durchlebte die Feldzüge gegen Napoleon
1813 und hielt fich darauf während des Congreffes in Wien
auf. Nachdem er noch 1816—1821 bei der Grenzvermarkung
im Salzburgifchen, von 1827—1829 erft als philhellenifcher
Parteigänger, dann im Regentfchaftsrathe in Athen thätig ge-
wefen, kehrte er zur Kunft zurück und malte als Autodidakt
zahlreiche Ölbilder (er felbft zählte 1835 96 Nummern), hat
fich auch im Fresko verfucht (die Pferde am Wagen des Helios
von Cornelius in der Pinakothek find von H. gemalt) und mit
Lithographie und Radierung befchäftigt. Er war feit 1824
Ehrenmitglied der Münchener Akademie und ftarb als Königl.
bayrifcher Kammerherr und Präfident des General-Auditoriats.
— Seine Bilder, meift in kleinem Format, überfteigen den
Werth von Dilettantenarbeiten weit und zeigen frifche Natur-
auffaffung und fichern Vortrag.

S. die Bilder No. 128 und 129.

v. Heyden, Auguſt (Jacob Theodor)

Hiſtorienmaler, geb. in Breslau den 13. Juni 1827, widmete
ſich 1848 dem Bergfach und ging erſt 1859 zur Malerei über,
in welcher in Berlin Steffeck ſeit 1861, in Paris Gleyre und
Couture ſeine Lehrer wurden. Auf wiederholten Reiſen nach
Italien ſtudierte er vornehmlich die Monumentalmalerei. Er
iſt vielfach auf dieſem Gebiete thätig geweſen, hat Bilder in
der Thurmhalle und im Keller des Berliner Rathhauſes, Glas-
fenſter daſelbſt ſowie im Admiralsgartenbade, Sgraffittogemälde
ebendort, Wandmalereien im Generalſtabsgebäude und Deko-
rationen am Fürſtenpavillon der Wiener Ausſtellung ausgeführt.
Früher gemalt ſind der Vorhang im Berliner Opernhauſe und
der Plafond im groſsen Saale der Kaiſergalerie; 1875 entſtand
der bildliche Schmuck (Reigen des Thierkreiſes u. a.) im
Kuppelſaale des zweiten Hauptgeſchoſſes der National-Galerie
(ſ. I. Th. S. XXXVI). Daneben pflegt H. die Gebiete des Sitten-
bildes und der Hiſtorie mit beſonderer, auf genauer Kenntniſs
der altdeutſchen Kunſt und Kultur beruhender Neigung zur
vaterländiſchen Sage und Geſchichte; er iſt als Illuſtrator,
Zeichner für Gegenſtände des Kunſtgewerbes und gelegentlich
als Radierer thätig. Im Auftrage des Staates hat er geſchicht-
liche Friesbilder für den Schwurgerichtsſaal zu Poſen ausgeführt.
Er beſitzt die goldene Medaille von Paris (1863) und die
Kunſtmedaille der Wiener Weltausſtellung. Gegenwärtig iſt er
als Lehrer der Koſtümkunde an der akademiſchen Hochſchule
für die bildenden Künſte in Berlin thätig.
S. das Bild No. 130 und die Deckenmalereien im Kuppelſaal.

Heyden, Otto (Joh. Heinr.)

Hiſtorien- und Porträtmaler, geb. in Ducherow in Vor-
pommern den 8. Juli 1820, Schüler der Berliner Akademie und
beſonders Wach's und v. Klöber's, verweilte 1847—1848 in
Paris bei Leon Cogniet, in deſſen Atelier er die Kunſtmedaille
erlangte. Von 1850—1854 lebte er in Italien, den Winter

95

1869/70 in Ägypten und begleitete das deutfche Heer auf den Feldzügen von 1866 und 1870/71. Im Jahre 1879 ging er zu längerem Aufenthalt nach Italien. Sein Wohnfitz ift Berlin. Heyden ift Dr. phil., Königl. Profeffor und Hofmaler. Aus neuefter Zeit ift ein gröfseres religiöfes Gemälde (Abendmahl) in der Dankeskirche zu Berlin zu erwähnen. — Vielfeitigkeit mit gediegenem Wiffen verbindend, gibt er in feinen hiftorifchen Darftellungen überfichtliche Compofitionen, und feine zahl-reichen Porträts bekunden treue Beobachtung der Wirklichkeit und Einfachheit der Auffaffung.

S. das Bild No. 131.

Hiddemann, Friedrich (Peter)

geb. in Düffeldorf den 4. Oktober 1829, befuchte die Akademie feiner Vaterftadt und bildete fich befonders unter Th. Hildebrand und W. v. Schadow. Mit Unterbrechungen durch Studienreifen nach Frankreich, Belgien, Holland und durch Deutfchland lebte er in Düffeldorf, wo er als Genre-maler und Illuftrator thätig ift. Er befitzt die Medaille der Weltausftellungen von Wien und Philadelphia und war wieder-holt Mitglied der Sachverftändigen-Commiffion zur Verwaltung des Kunftfonds. — Auf feinem Gebiet, dem Converfations- und Sittengemälde, bei welchem er mit Vorliebe weftfälifche Typen verwendet, zeichnet er fich durch liebevolle Naturbeob-achtung und lebendige Charakteriftik aus. Viele feiner Com-pofitionen, u. a. Bilder zu Fritz Reuter's Werken, find durch den Stich und Holzfchnitt verbreitet.

S. das Bild No. 132.

Hildebrand, Adolf

Bildhauer (Sohn des Nationalökonomen Bruno H.), ift am 6. Oktober 1847 zu Marburg in Heffen geboren. Seine künft-lerifche Vorbildung im Zeichnen und Modellieren genofs er in Nürnberg unter Anleitung des Hiftorienmalers und Bildhauers

Kreling, fpäter arbeitete er im Atelier von Zumbufch in
München, mit dem er fich zu Studienzwecken 1867 nach Italien
begab. In Rom, wo er einige Jahre verweilte, förderte ihn
der Maler Hans v. Marées. Nach Deutfchland heimgekehrt,
war er von 1869—1871 theils in Siemering's Werkftatt, theils
felbftändig thätig. Seit 1874 dauernd in Florenz anfäffig,
erntete er mit feinen Erftlingswerken, der Marmorfigur eines
fchlafenden Hirten, der Bronzeftatuette eines trinkenden Knaben
und der Büfte des Philologen Th. Heyfe zur Zeit der Wiener
Weltausftellung 1873 hohe Anerkennung und Bewunderung.
Er vollendete dann 1878 für das Mufeum der Stadt Leipzig
eine Marmorfigur des Adam und trat fpäter mit einer Anzahl
von Bildniffen in Marmor und Terracotta hervor, welche in der
künftlerifchen Abficht an Werke des Quattrocento erinnern;
aufserdem entftanden verfchiedene Büften fowie kleinere Figuren
und Reliefs in Bronze. Die Marmorfigur des jugendlichen
Mannes, welche der National-Galerie angehört, ift 1884 vollendet,
in welchem Jahre H. eine Ausftellung feiner Arbeiten in Berlin
veranftaltete. H.'s Wefen läfst keinerlei Schulzufammenhang
erkennen; er trachtet unter Verzicht auf das Intereffe des Motivs
lediglich nach plaftifcher Lebensfülle in einer nur das Wefenhafte,
diefes aber vollkommen ausdrückenden abgeklärten Form.
S. III. Abth. No. 45.

Hildebrandt, Eduard

Landfchaftsmaler, geb. in Danzig den 9. September 1818,
† in Berlin den 25. Oktober 1868. Sohn eines armen kinder-
reichen Stubenmalers, welchem er von frühefter Jugend zur
Hand gehen mufste. Als er im dreizehnten Jahre den Vater
verlor, wollte er Schiffsjunge werden, allein Mutter und Vor-
mund gaben ihn zum Stubenmalermeifter Fademrecht in die
Lehre. Nach drei Jahren machte er fein Probeftück und wurde
daraufhin durch den derzeitigen Meifter-Ältermann des Danziger
Malergewerkes Meyerheim zum Gefellen gefchlagen. Zwei
Jahre brachte er noch in der Vaterftadt zu, dann wanderte er

mit dem Felleiſen durch Pommern 1837 nach Berlin, wo er
Beſchäftigung im Colorieren fand. Kleine Marinebilder, die
er nebenher in Öl malte, ermöglichten ihm im folgenden
Jahre ſeine erſte Studienreiſe nach Rügen. Bald darauf fand
er Aufnahme bei W. Krauſe. Seinem Wunſche, unentgeltlich
in die Akademie eintreten zu dürfen, ſetzte der Direktor Gottfr.
Schadow Weigerung entgegen, da er die Echtheit der vor-
gelegten Studien bezweifelte. Nun ging H. nach Stettin, wurde
von einem mit Knochen beladenen nach Schottland beſtimmten
Schooner mitgenommen und erreichte nach entſetzlicher Fahrt
Fisderow, von wo aus er Schottland und England durch-
wanderte. Nach Berlin kehrte er nur auf kurze Zeit zurück;
ſchon 1841 machte er ſich nach Paris auf. Ohne Kenntniſs der
franzöſiſchen Sprache und ohne allen perſönlichen Anhalt war
er darauf angewieſen, Verdienſt zu jeder Bedingung zu ſuchen.
Ein Kunſthändler kaufte ihm kleine Aquarelle von Pariſer
Baulichkeiten ab, er lernte Iſabey kennen, dieſer nahm ihn in
ſein Atelier auf und verſchaffte ihm während der ſechs Monate
des Studiums daſelbſt die Bekanntſchaft anderer Künſtler und
Kunſtfreunde, durch die er guten Erwerb fand, ſo daſs er in
Stand geſetzt wurde, ein eigenes Atelier zu halten. 1843
erwarb ihm ein kleines Genrebild die goldene Medaille in
Paris. Nun ging er wieder nach Berlin, legte ſeine Studien
dem Könige und dem Prinzen Adalbert vor und erlangte
namentlich durch Empfehlung Alexander's v. Humboldt den Auf-
trag, Rio de Janeiro zu malen. Dort fand er reiches Studien-
feld und Auszeichnungen, machte auf eigene Koſten (wie auch
ſpäter) weitere Reiſen in Südamerika und verkaufte nach der
Heimkehr ſeine Skizzen an die Königlichen Muſeen (jetzt
in der National-Galerie). Schon 1847 folgte eine neue Reiſe
nach England. H. malte für den König Friedrich Wilhelm
Anſichten von Windſor u. a. und wurde nach Vollendung ſeiner
Aufträge zum Hofmaler ernannt. Darauf bereiſte er auf Befehl
der Königin Victoria Schottland, ging auch nach Irland und
endlich nach London zurück, von wo er eine längere Fahrt
nach den canariſchen Inſeln und dann durch Spanien und

Portugal mit größerem Aufenthalt in Liſſabon unternahm. 1849 wieder in Berlin, verwerthete er einen großen Theil der künſtleriſchen Früchte dieſer Reiſe durch Königl. Ankauf und erhielt auf der Berliner Ausſtellung von 1850 die goldene Medaille. Im Sommer 1851 trat er eine weitere Reiſe über Italien, Sicilien, Malta nach Afrika an, deſſen Nordküſte er durchſtreifte, ging nach Cairo und Nubien, beſuchte die Sahara und ritt über Suez nach Jeruſalem, wo er durch Aufträge länger feſtgehalten war. Um für Humboldt das berühmte Cedernthal zu malen, machte er in Geſellſchaft Brüſtlein's den Ausflug nach dem Libanon, wobei er ſich großen perſönlichen Gefahren ausſetzen mußte. Über die Türkei und Griechenland begab er ſich dann nach· Deutſchland heim und führte, meiſt in Allerhöchſtem Auftrage, ſeine paläſtinenſiſchen Studien in Öl aus. 1855 erhielt er den Titel Profeſſor und die Mitgliedſchaft der Berliner Akademie.· 1856 begab er ſich auf eine Fahrt in's nördliche Eismeer und machte 1862 ſeine letzte größte Reiſe um die Erde, deren Reſultate ihm außerordentliche Popularität verſchafften. — Geniale Erfaſſung der Naturwirklichkeit in ihrer momentanen Erſcheinung vereinigte ſich bei H. mit einer Meiſterſchaft der Technik, welche ſeinen Werken einen phänomenalen Charakter gibt. Nicht immer der Gefahr entgehend, das Frappante dem Dauernd-Schönen vorzuziehen, erreichte er eine ſelten übertroffene Wahrheit des Naturporträts. Seine ſcheinbar angeborne techniſche Sprache iſt das Aquarell, ſeine Leiſtungskraft gipfelt in der Skizze, wogegen er im Ölvortrag zuweilen hinter ſeinen Intentionen zurückblieb.

S. die Bilder No. 133—136 und die Handzeichnungen.

Hildebrand, Theodor

Hiſtorien- und Genremaler, geb. in Stettin den 2. Juli 1804, † in Düſſeldorf den 29. September 1874. Als Sohn eines Buchbinders ſollte er das Handwerk des Vaters ergreifen, ging jedoch 1820 auf die Akademie nach Berlin und verkehrte hier beſonders·in dem Freundeskreiſe Ludwig Devrient's, in welchem

er bedeutende Anregungen empfing. Im Jahre 1823 fchlofs er fich als Schüler an Wilhelm Schadow an und folgte ihm 1826 nach Düffeldorf, um bei der fchnellen Entfaltung feines Talentes feit 1832 als Hilfslehrer und nach Kolbe's Tode 1836 als Profeffor an der dortigen Akademie zu wirken, aus welcher Thätigkeit er erft kurz vor feinem Tode fchied. Zuerft 1829 mit Schadow, dann öfter, bereifte er Belgien und Holland, wo er unerfchöpfliches Studienmaterial an den niederländifchen Meiftern fand, und befuchte auch Paris. Seine Popularität verdankt H. namentlich einer Reihe von Illuftrations-Gemälden zu Shakefpeare, vor allem feinem Bilde: »Die Kinder Eduards«, welches er wiederholt malte. Überhaupt behandelte er mit Vorliebe Gegenftände aus der dramatifchen Poefie, bei deren Darftellung er fich höchfte Treue zur Pflicht machte; daneben befchäftigte er fich auch fehr erfolgreich mit Bildnifsmalerei. Dank feinem bedeutenden künftlerifchen Wiffen und dem von anziehenden perfönlichen Eigenfchaften unterftützten Lehrtalent verfammelte er ununterbrochen zahlreiche Schüler um fich. In den Fünfziger-Jahren wurde er durch Gemüthsleiden in der Thätigkeit unterbrochen und endlich ganz geftört. H. war Mitglied der Akademie der Künfte in Berlin. — Seine Stellung innerhalb der Düffeldorfer Schule, zu deren gefeiertften Führern er gehörte, lag in dem mit gewiffenhafter Zeichnung verbundenen Streben nach realiftifcher Farbenbehandlung, welche derjenigen der neueren Belgier oft fehr nahe kommt. Seine Charakteriftik, obwohl gerade an Shakefpeare geübt, dringt über die gebildete Empfindung nicht hinaus.

S. die Bilder No. 137 und 138.

Höhn, Georg

Landfchaftsmaler, geb. am 1. Juli 1812 zu Neu-Strelitz, † den 20. Januar 1879 zu Deffau. Nachdem er von 1828 bis 1831 die Berliner Akademie befucht und danach feine Studien bei dem Landfchaftsmaler Blechen fortgefetzt hatte, wandte er fich im Jahre 1837 nach Deffau, wo er bis zum Tode blieb.

Seine Studienreisen erstreckten sich nur auf den Harz, das Riesen-
gebirge und die Insel Rügen; seine künstlerische Domäne
waren die Auen zwischen Elbe und Mulde, die er als Maler
und als leidenschaftlicher Jäger unermüdlich durchstreifte.
S. das Bild No. 483.

Hoff, Karl

Genremaler, geb. in Mannheim den 8. September 1838,
besuchte von 1855—1858 die Kunstschule in Karlsruhe und
darauf 1858—1861 die Düsseldorfer Akademie in besonderem
Anschluss an Vautier. Studienreisen durch Deutschland, Frank-
reich (1862 war er ein halbes Jahr lang in Paris), Italien und
Griechenland folgten. Bis 1878 lebte er in Düsseldorf und
folgte in diesem Jahre dem Ruf als Professor an der Grofs-
herzogl. Kunstschule zu Karlsruhe, wo er gegenwärtig erfolg-
reich wirkt. Er ist Ehrenmitglied der Akademie von Rotterdam,
besitzt die kleine Berliner Medaille (1872) und die der Wiener
Weltausstellung von 1873 sowie das Ehrendiplom der Ausstellung
in München 1879. Neuerdings arbeitet er auch mit der Radier-
nadel. — Auf seinem künstlerischen Gebiet, dem modernen
Sittenbilde und Porträt, zeichnet ihn neben intimer Auffassung
besonders die feine melodische Färbung aus, die er hier in
dem Reichthum des figürlichen und kostümlichen Details, dort in
der Eleganz des Vortrags zu überaus vornehmer Wirkung bringt.
S. das Bild No. 139.

Hofmann, Heinrich (Joh. Ferd. Michael)

Historienmaler, geb. in Darmstadt den 19. März 1824,
empfing den ersten Unterricht in der Kunst bei dem Kupfer-
stecher Ernst Rauch in Darmstadt und bezog 1842 die Düssel-
dorfer Akademie, wo Th. Hildebrand und W. Schadow seine
Lehrer wurden. 1846 führte ihn eine Studienreise durch
Holland und Belgien (mit dreimonatlichem Aufenthalt auf der
Akademie in Antwerpen) nach Paris. 1847—1848 lebte er in

München, 1848—1854 abwechfelnd in Frankfurt a. M., Darm-
ftadt, Dresden, Prag und ging dann auf vier Jahre nach Italien,
wo er durch den Umgang mit Cornelius in der idealen Rich-
tung beftärkt wurde, ohne die Ausbildung des Colorits zu
vernachläffigen, welches er mit feinem Gefchmack behandelt.
Nachdem er von 1859—1862 in feiner Vaterftadt verweilt,
wandte er fich dauernd nach Dresden und ift dort als Profeffor
an der Kunft-Akademie thätig. Seiner fchönheitsvollen Auf-
faffung entfprechend bewegt fich H. mit befonderer Neigung
auf dem Gebiet des Ideal-Porträts und der fcenifchen Compo-
fition; er hat fich durch eine Reihe von Darftellungen zu
Shakefpeare's Dramen (u. a. Othello und Desdemona) fowie
durch figurenreiche biblifche Gemälde, welche theilweife durch
Kupferftich verbreitet find, bekannt gemacht. H. war u. a. an der
künftlerifchen Ausfchmückung des neuen Hoftheaters in Dresden
und bei der Dekoration der Albrechtsburg in Meifsen be-
fchäftigt, wo er ein grofses hiftorifches Wandgemälde aus der
fächfifch-böhmifchen Gefchichte ausgeführt hat.
S. das Bild No. 411.

Hoguet, Charles

Landfchafts- und Marinemaler, geb. in Berlin den 21. No-
vember 1821, † ebenda den 4. Auguft 1870. Seit 1839 Schüler
von Wilhelm Kraufe, ging er fpäter nach Paris zu E. Ciceri,
wo er mehrere Jahre blieb und wohin er nach kurzem Auf-
enthalt in England auch wieder zurückkehrte. Hier bildete fich
feine künftlerifche Eigenart namentlich im Anfchlufs an Ifabey,
bei welchem er mit E. Hildebrandt und A. de Dreux ftudierte.
1841 ging er nach England, aber bald wieder nach Paris
zurück. Er erwarb dort 1848 die goldene Medaille II. Klaffe,
zog dann nach Berlin, weilte jedoch oft auf Studienreifen aus-
wärts. Hoguet war ein ungemein fleifsiger Künftler. Nach
eigenen Aufzeichnungen hat er allein feit dem Jahre 1859, ab-
gefehen von Skizzen, Aquarellen etc., 224 Ölbilder gemalt. Er
war feit 1869 Mitglied der Berliner Akademie und befafs die

kleine goldene Medaille der Berliner Ausſtellung. Seine Natur-
Auffaſſung, durch die franzöſiſche Mariniſtenſchule beſtimmt,
deren künſtleriſchen Dialekt ſein Vortrag nie verleugnet, iſt frei
und wahr, ſeine Technik ſehr flott und ſaftig. Neben der
Landſchaft und Marine hat er auch das Stilleben mit grofsem
Erfolge gepflegt.

S. die Bilder No. 140, 141 und 427.

Hopfgarten, Auguſt (Ferdinand)

Hiſtorienmaler, geb. in Berlin den 17. März 1807, lernte
ſich bei Ruſcheweyh, dem Bruder des Kupferſtechers, in die
Kunſt ein, beſuchte ſeit 1820 als Freiſchüler die Akademie
und ſtudierte hier namentlich unter Dähling, Niedlich und
Wach, der ihn ſich beſonders verpflichtete. 1825 mit dem
Preiſe für ein Bild ausgezeichnet, ging er 1827 nach Italien
und hielt ſich fünf Jahre in Rom auf. Nachdem verweilte er
zwei Jahre behufs Ausmalung der Begräbniſskapelle der Her-
zogin von Naſſau in Wiesbaden, die übrige Zeit in Berlin,
wo er an den Wandmalereien der Schlofskapelle und der
Muſeen Antheil nahm. H. iſt ſeit 1854 Königl. Profeſſor und
Mitglied der Akademie. — Sein Thätigkeitsgebiet iſt aufser
der religiöſen Monumental-Malerei namentlich das zwiſchen
Hiſtorie und Genre die Mitte haltende Schilderungsbild, welches
von jenem den Stoff, von dieſem die Behandlungsform ent-
nimmt.

S. die Bilder No. 142 und 396.

Hoſemann, Theodor

Genremaler, geb. den 24. September 1807 zu Branden-
burg, † in Berlin den 15. April 1875. Nachdem ſeine
Ältern 1813 nach Düſſeldorf übergeſiedelt waren, beſuchte er
die dortige Akademie und arbeitete für die lithographiſche
Anſtalt von Arnz und Winkelmann, welchen er ſodann nach
Berlin folgte. Dieſer Geſchäftsverbindung entſprangen die

zahllofen Illuftrationen H.'s zu den von jener Firma heraus-
gegebenen Werken im Gebiet der belehrenden Jugend-Literatur
und zu anderen Schriften ernften und launigen Inhalts, wie
die Lithographieen zum Bilderfaal preufsifcher Gefchichte, zu
den Geheimniffen von Paris und Berlin, zu Anderfen's Märchen,
zum Weihnachts-Album und dem Album für Kunft und Dich-
tung. H., feit 1857 Profeffor, war in feiner Kunftweife ein
echtes Berliner Kind, mit ftets fchlagfertigem Witz und aufser-
ordentlicher Improvifationsgabe, fo dafs feine Compofitionen zur
Zeitfchilderung, von denen etliche auch in Öl ausgeführt find,
ein mit derbem, aber gutherzigem Humor verfetztes fprechendes
Abbild des alten Berlin in Leid und Luft gewähren.

S. das Bild No. 462.

Hübner, Karl Wilhelm

Genremaler, geb. in Königsberg i. Pr. den 17. Juni 1814,
† in Düffeldorf den 5. Dezember 1879. Schüler der Düffel-
dorfer Akademie und befonders W. Schadow's und K. Sohn's.
Seit 1841 felbftändig, behielt er feinen Wohnfitz in der
rheinifchen Kunftftadt und erlangte zuerft 1844 mit dem Bilde
»Schlefifche Weber«, welches das fociale Elend des Arbeiter-
ftandes fchilderte, Erfolg. Ähnliche Tendenz hatten noch
mehrere in den Jahren bis 1848 entftandene Gemälde;
dann folgten harmlofere Genre-Scenen. Sein gröfstes und
figurenreichftes Werk »Rettung aus Feuersgefahr« (1853) be-
findet fich mit zahlreichen anderen in Amerika, wo H. bei
Gelegenheit einer Reife im Jahre 1874/75 aufserordentliche
Anerkennung fand. In Düffeldorf nahm er fich in hervor-
ragender Weife der Beftrebungen zur Förderung des Genoffen-
fchaftswefens an, gehörte zu den Gründern des Vereins Düffel-
dorfer Künftler und des »Malkaften« und war jahrelang
Mitglied der Landes-Commiffion zur Berathung über die Ver-
wendung des preufsifchen Kunftfonds. Er erhielt den Profeffor-
titel, war Mitglied der Akademieen von Amfterdam und Phila-
delphia und befafs die grofse goldene Medaille der Ausftellung

von Metz 1861. — Seine Bilder, deren Stoffe er dem bürger-
lichen Leben und den Dorfgefchichten entnahm, zeigen bei
der Vorliebe für tragifche und rührende Motive fchlichte und
anfchauliche Erzählungsweife.

S. das Bild No. 143.

Hübner, Julius Rudolf (Benno)

Hiftorienmaler, geb. zu Öls in Schlefien den 27. Januar
1806, † den 7. November 1882 zu Lofchwitz bei Dresden.
Anfänglich für das theologifche Studium beftimmt und in
diefem Sinne vorgebildet, ging H., unterftützt vom Zeug-
niffe des Breslauer Profeffors Siegert, auf die Akademie nach
Berlin, trat 1821 dort zu W. Schadow in's Atelier ein und
folgte demfelben 1826 nach Düffeldorf. Im Auguft 1829
ging er nach Rom, 1831 nach Berlin, lernte dort feinen nach-
maligen Schwager E. Bendemann kennen und fiedelte mit
diefem 1834 wieder nach Düffeldorf über. Fünf Jahre fpäter
wurde er an die reorganifierte Akademie nach Dresden berufen,
erhielt dort 1841 die Profeffur und hat als hochgefchätzter
Lehrer zahlreiche tüchtige Schüler gebildet. An Monumental-
arbeiten feiner Hand ift der für Schadow's neu erbautes Haus
in Düffeldorf gemalte Fries (die vier Jahreszeiten), den er in
Gemeinfchaft mit Leffing, Köhler u. A. ausführte, und befonders
der 1841 gemalte (im Jahre 1869 mit dem Gebäude verbrannte)
Hauptvorhang des Dresdener Hoftheaters (romantifche Com-
pofition nach Motiven Tieck'fcher Dichtung) hervorzuheben;
von feinen Staffeleibildern aufser den idyllifch aufgefafsten Com-
pofitionen der früheren Zeit (zu Goethe's »Fifcher«, »Ruth und
Naemi«, »Roland befreit die Prinzeffin Ifabella«) verfchiedene
Altargemälde (in Meferitz, Meifsen, Halle) und eine Anzahl
grofser Hiftorienbilder wie »Hiob und feine Freunde« (Frank-
furt a. M.), »die grofse Babel« (Petersburg), »Karl V. im
Klofter« und »Difputation Luther's mit Eck« (Galerie zu
Dresden). Aufserdem war er vielfach als Illuftrator thätig.
Im Jahre 1871 wurde H. als Nachfolger Schnorr's Direktor

der Dresdener Gemälde-Galerie; er war Doctor der Philofophie, Mitglied der Akademieen von Dresden, Berlin, Philadelphia und Inhaber der grofsen goldenen Medaille von Brüffel (1851). — Anfänglich unter Schadow's Einflufs der sentimental-romantifchen Auffaffung der älteren Düffeldorfer Schule in der finnig-religiöfen Richtung folgend, welche feine früheren Legenden- und Märchenbilder vertreten, pflegte er fpäter mit wachfendem Streben das Kirchen - und Gefchichtsgemälde. Wiederholt trat er mit lyrifchen Dichtungen und mit kunft-hiftorifchen Schriften vor die Öffentlichkeit.

S. die Bilder No. 144—147.

Hünten, Emil (Johann)

Hiftorienmaler, geb. den 19. Januar 1827 von deutfchen Ältern in Paris, ftudierte bis 1848 dort namentlich unter H. Flandrin, befuchte dann in den Jahren 1849 und 1850 die Ateliers von Wappers und Dyckmanns in Antwerpen und ging 1851 naeh Düffeldorf, wo er fich an Camphaufen anfchlofs, deffen Richtung ihn namentlich in feiner nach-maligen Specialität, dem Schlachtengemälde, beftimmte. Studien in diefem Gebiet machte H. zuerft 1864 in Dänemark, dann 1866 bei Gelegenheit feiner aktiven Betheiligung als Offizier während des Main-Feldzuges und fodann im franzöfifchen Kriege, in welchem er bis Oktober 1870 erft im Hauptquartier Sr. K. H. des Kronprinzen, dann in Strafsburg und Metz verweilte. 1872 erhielt H. die kleine goldene Medaille in Berlin, 1873 die Medaille der Wiener Weltausftellung; aufserdem erwarb er drei Militärmedaillen fowie das Ehrendiplom der Künftler-gefellfchaft in Marfeille. 1878 wurde er zum Mitglied der Berliner Akademie erwählt und erhielt im folgenden Jahre den Titel Profeffor. Von feinen Compofitionen zur preufsifchen Gefchichte älterer und neuefter Zeit find viele durch Litho-graphie verbreitet. Genaue Kenntnifs des militärifchen Details, verbunden mit zeichnerifcher Tüchtigkeit, geben den Schlacht-bildern H.'s intimes Intereffe, welches auch bei den umfang-

reichen Compofitionen das anziehendfte Moment bildet. Gegenwärtig befchäftigt ihn die Ausführung eines grofsen gefchichtlichen Wandgemäldes (Schlacht bei Königgrätz) in der Ruhmeshalle (Zeughaus) zu Berlin.

S. das Bild No. 442.

Hunin, Alouis (Pierre Paul)

Genremaler, geb. in Mecheln den 7. Dezember 1808, † dafelbft den 27. Februar 1855, empfing den erften Unterricht im Zeichnen von feinem Vater, einem Kupferftecher, kam dann in's Atelier von Braekeleer und ging fpäter nach Paris zu Ingres und Cogniet. Auf den belgifchen Ausftellungen erhielt er mehrfach Medaillen. Seine häuslichen Scenen zeichnen fich durch liebevolle Anordnung und Durchführung des Beiwerkes und der Gewandung aus, der Compofition jedoch fehlt es an innerem Leben.

S. das Bild No. 148.

Jacob, Julius

Hiftorien- und Porträtmaler, geb. in Berlin den 25. April 1811, † ebenda den 20. Oktober 1882, erhielt die erfte Anleitung befonders im Atelier von Wach, ging dann kurze Zeit auf die Akademie in Düffeldorf und empfing fpäter in Paris feine Ausbildung bei Delaroche, ohne jedoch dem Eleven-Atelier deffelben anzugehören. Auf zahlreichen Reifen lernte er faft alle Länder Europa's und auch Nordafrika und Kleinafien kennen und brachte an 1200 landfchaftliche Studien und aufserdem über 300 ausgeführte Copieen von Köpfen nach berühmten Originalgemälden verfchiedener Galerien heim. In Düffeldorf, wo er u. a. ein Fruchtftück malte, welches ihm zahlreiche Beftellungen gleicher Art eintrug, und in Paris widmete er fich meift felbftändigen Compofitionen hiftorifchen Inhalts (aus der Gefchichte Ludwig's des Heiligen, aus dem Künftlerleben u. a.). Infolge der Ausftellung feiner Bilder in

Paris 1844 follte er Malereien in Verfailles ausführen, wurde aber davon durch eine gröfsere Porträt-Beftellung abgehalten, die ihn nach London rief, wo feine Gemälde bei der Gentry fo grofsen Anklang' fanden, dafs er den Anfprüchen kaum genügen konnte und nach elfjähriger Thätigkeit in England völlige Selbftändigkeit erarbeitet hatte. Darauf folgten feine Reifen nach dem Süden. In Wien wurde er auf Veranlaffung Rahl's durch Aufträge feftgehalten und malte in einem Jahre 26 fürftliche Porträts, darunter Metternich, Schwarzenberg, Liechtenftein, Kinsky, Lobkowitz, Windifchgrätz, Feldmarfchall Hefs, Apponyi. Der bevorftehende Krieg beftimmte ihn 1866, nach Berlin zurückzukehren. J. befafs die filberne und goldene Medaille der Ausftellungen in Paris, Lyon, Rouen und war Ehrenmitglied vieler künftlerifcher Körperfchaften.

S. das Bild No. 149.

Jacobs, Jacob (Albert Michael)

Marinemaler, geb. den 19. Mai 1812 in Antwerpen, † dafelbft den 13. Dezember 1879. Anfänglich zum Buchdrucker beftimmt, ftudierte er hauptfächlich vor den Gemälden der Galerie van der Schrieck. 1847 führte ihn eine Studienreife in Gemeinfchaft mit Wappers nach Deutfchland, früher hatte er den Orient, Ägypten und Conftantinopel durchwandert.

S. das Bild No. 150.

Janffen, Peter (Joh. Theodor)

Hiftorienmaler, geb. den 12. Dezember 1844 in Düffeldorf, ftudierte auf der dortigen Akademie und im engen Anfchlufs an Bendemann, verweilte einige Zeit in München und Dresden und befuchte fpäter Holland. Seine hervorragende Begabung verfchaffte ihm bald Aufträge monumentaler Art; er malte im Rathhausfaale zu Crefeld einen Cyklus von Wandgemälden zur älteften deutfchen Gefchichte, ferner in der Börfenhalle zu Bremen ein Wandbild »Beginn der Kolonifation in den Oftfee-

provinzen«, in der Aula des Seminars zu Mörs mehrere
Darſtellungen zur Religionsgeſchichte Deutſchlands, in dem
II. Corneliusſaale der National-Galerie den Cyklus zur Pro-
metheusſage und allegoriſche Compoſitionen (ſ. I. Th. S. XLIII),
im Rathhausſaale zu Erfurt eine Reihe groſser Bilder aus der
Geſchiche der Stadt, und neuerdings ein Gemälde »Schlacht
bei Fehrbellin« in der Ruhmeshalle (Zeughaus) zu Berlin,
ſämmtlich in Wachsfarben. Auſserdem vollendete er verſchiedene
Ölgemälde hiſtoriſchen Inhalts und hat ſich im Porträtfach
glänzend hervorgethan. Seit 1877 iſt Janſſen Lehrer und Pro-
feſſor an der Düſſeldorfer Akademie, in deren Direktorium er
längere Zeit thätig war. Mit hohem Schwung der Erfindung
vereinigt er reifen Sinn für die Raumgliederung in ſeinen
monumentalen, volle Naturfriſche in ſeinen Staffelei-Gemälden,
und eine ſeltene Schlagfertigkeit der Technik. Er erhielt die
kleine goldene Medaille der Ausſtellung in Düſſeldorf 1880
und die Medaille I. Kl. der Internationalen Kunſtausſtellung zu
München 1883. Gegenwärtig beſchäftigt ihn die Ausführung
eines groſsen Cyklus von Friesgemälden in der Aula der
Düſſeldorfer Akademie.
S. I. Th. S. XLIII und das Bild No. 505.

Jordan, Rudolf

Genremaler, geb. in Berlin den 4. Mai 1810 als Sohn
des aus einer franzöſiſchen Emigrantenfamilie ſtammenden
Königl. Juſtizraths Jordan. Urſprünglich in anderem Berufe,
wurde er durch Ermuthigung Wach's in ſeinem 19. Jahre der
Malerei zugeführt und zwar zog ihn von Haus aus dasjenige
Genre an, welches er fortwährend gepflegt hat. In der Zeit
ſeiner Militärleiſtung malte er auf Grund Rügen'ſcher Studien
ſein erſtes Bild, welches von Sr. Majeſtät dem König angekauft
wurde; im Jahre 1830 wurde ihm die erſte Auszeichnung durch
eine Prämie der Berliner Akademie zu Theil. 1833 ging er
nach Düſſeldorf und arbeitete bei Schadow und K. Sohn, aber
es folgten üble Erfahrungen: erſt das Wiederſehen der See

brachte ihm das Gefühl feines Talentes zurück. Damals
erwarb er fich durch das überaus populär gewordene Bild
»Heirathsantrag auf Helgoland« (unfer Bild No. 151) die ge-
achtete Stellung, welche er unter den Künftlern des Faches
mehr und mehr gerechtfertigt hat. Reifen nach Holland,
Belgien, Frankreich, Italien, namentlich in die Küftengegenden
diefer Länder, bereicherten feine Mappen, Holland vor allem
wurde dem Künftler eine zweite Heimath. J. ift Königl.
Profeffor und Mitglied der Akademieen von Berlin, Dresden
und Amfterdam; er befitzt die kleine und grofse Medaille der
Berliner Ausftellung, die der Wiener Weltausftellung und der
von Philadelphia. Seine Schilderungen, faft ausfchliefslich dem
Leben der friefifchen und holländifchen Fifcher und Lootfen
entlehnt, treten ftets mit der Wahrheit des Erlebniffes auf und
find bei herzlich gemüthvollem Inhalte von einfacher An-
fchaulichkeit und Treue.

S. die Bilder No. 151—155.

Irmer, Karl

Landfchaftsmaler, geb. zu Babitz bei Wittftock den
28. Auguft 1834, kam früh nach Deffau und empfing feinen
erften Unterricht in der Kunft bei dem dortigen Hofmaler
Becker. 1855 bezog er die Düffeldorfer Akademie, wo Gude
fein Lehrer wurde. Studienreifen führten ihn in die ver-
fchiedenften Theile Deutfchlands fowie nach Wien, Paris und
Brüffel. Er ift Herzogl. anhaltifcher Hofmaler und befitzt die
Wiener Weltausftellungs-Medaille. Sein Wohnfitz ift Düffeldorf.

S. das Bild No. 412.

Ittenbach, Franz

Hiftorienmaler, geb. in Königswinter den 18. April 1813,
† in Düffeldorf den 1. Dezember 1879. Urfprünglich zum
kaufmännifchen Beruf beftimmt, befuchte er feit 1832 die
Düffeldorfer Akademie und befonders die Ateliers von Th. Hilde-

brand und W. Schadow. Er war 1839—1842 in Italien, lebte
feitdem in Düffeldorf, nahm mit Karl und Andr. Müller und
mit Deger, feinen künftlerifchen Gefinnungsgenoffen, mit welchen
er auch gemeinfame Studienreifen gemacht, an der Fresko-
Ausmalung der Apollinariskirche bei Remagen Theil, führte
in der Quirinuskirche zu Neufs 1864 mehrere Altarwandgemälde
und in der Schlofskirche zu Pförten fünf Chorbilder aus und
lieferte an Monumentalarbeiten ferner den grofsen Flügelaltar
in der Remigiuskirche zu Bonn, den mehrtheiligen Flügelaltar
für den Fürften und die Fürftin Liechtenftein in Wien und
einen andern für Eisgrub, malte die »Taufe Chrifti« in der
Garnifonkirche in Düffeldorf und Altarftücke für die katholifche
Kirche zu Königsberg i. Pr., für die Rochuskapelle in Pempel-
fort, für die Michaelskirche zu Breslau u. a. Er war Königl.
Profeffor, Mitglied der Wiener Akademie, befafs die goldene
Medaille der allg. deutfchen Ausftellung in Köln (1861), die
kleine goldene von Berlin (1868) und die grofse filberne der
Ausftellung in Befançon. — Sein Thätigkeitsgebiet war aus-
fchliefslich das religiöfe Gemälde, feine Auffaffung, in den
Grenzen kirchlicher Gläubigkeit befchloffen, ftrebt nach holder
Grazie der Form und des Ausdrucks, der die weich lyrifche,
dem gemäfsigten Tone des Freskogemäldes verwandte Farben-
ftimmung feiner meiften Ölbilder entfpricht.

S. das Bild No. 156 und die Handzeichnungen.

v. Kalckreuth, Stanislaus, Graf

Landfchaftsmaler, geb. in Kózmin im Grofsherzogthum
Pofen den 24. Dezember 1821, genofs den erften Unterricht
in Berlin und fpäter in Polnifch-Liffa, trat fodann in das
1. Garde-Regiment zu Fufs in Potsdam ein und diente fünf
Jahre als Leutnant, nebenbei durch Profeffor Wegener im
Malen unterwiefen. E. Hildebrandt, welchen er um Aufnahme
in fein Atelier erfuchte, lehnte dies aus Befcheidenheit ab und
wies ihn an W. Kraufe, bei dem er eine Zeit lang arbeitete,
bis er fich nach einer an den Rhein unternommenen Studien-

reife zu J. W. Schirmer nach Düffeldorf wandte. Seine künft-
lerifchen Fortfchritte unter diefer trefflichen Leitung wurden
vom Könige anerkannt, deffen Munificenz ihn durch Be-
ftellungen und durch Verleihung des Profeffortitels ehrte. Er
fuhr jedoch fort, in Schirmer's Atelier zu malen, bis diefer
nach Karlsruhe überfiedelte. Seit den Störungen des Jahres
1848 wurde ihm der Aufenthalt in Düffeldorf verleidet und
er nahm die Berufung nach Weimar an, welche ihm eine be-
deutende Thätigkeit in Ausficht ftellte. Erft 1860 verwirk-
lichte fich dort die Abficht des Grofsherzogs von Sachfen auf
Gründung einer Kunftfchule, welche K. zu leiten übernahm
und dank der Ausdauer des fürftlichen Stifters in's Werk
fetzte. 1876 legte er jedoch das Amt in Weimar nieder und
nahm feinen Wohnfitz in Kreuznach. Seine Studienreifen
richteten fich nach Steiermark, Tirol, der Schweiz, Savoyen
und Spanien, auch verweilte er längere Zeit in Wien. Gegen-
wärtig ift er in München anfäffig. — K. ift Mitglied der
Akademieen von Berlin, Amfterdam und Rotterdam, er befitzt
die kleine und grofse goldene Medaille der Berliner Aus-
ftellung (1868) fowie Medaillen von Wien und Bordeaux. —
Seine Landfchaftsgemälde, meift Hochgebirgs-Bilder, anfänglich
in Schirmer's Weife behandelt, fteigerten fich zu immer
ftimmungsvollerer und frappanterer Auffaffung. Befonders find
feine Alpenfcenerien um ihrer aufserordentlichen Lichtwirkung
willen gefchätzt.

S. die Bilder No. 157, 158 und 454.

Kalide, Theodor (Erdmann)

Bildhauer, geb. den 8. Februar 1801 zu Königshütte in
Ober-Schlefien, † den 26. Auguft 1863 in Gleiwitz. Er be-
thätigte fich zuerft in Gleiwitz in der Eifengiefserei und er-
regte durch feine Modelle die Aufmerkfamkeit Gottfr. Schadow's,
der ihn in Berlin weiter bildete, bis er in das Atelier von
Rauch eintrat. Vorwiegende Neigung zeigte er für die Bildung
der Thierfigur, wie u. a. fein fterbender Löwe auf dem Grab-

mal Scharnhorſt's und der Knabe mit dem Schwan (in Char-
lottenburg) beweiſen; ferner modellierte er eine groſse Vaſe mit
Darſtellungen der Provinzen Preuſsens. Nach längerer Studien-
reiſe in Italien ſiedelte er ſich 1846 wieder in Berlin an und
begann damals die Gruppe »Bacchantin auf dem Panther«,
welche durch ihre kecke Naturauffaſſung und durch die Friſche
der Marmorbehandlung als Erſtling der modernen realiſtiſchen
Plaſtik epochemachend geworden iſt. Sein letztes Werk war
eine Madonna mit dem Kinde. Er war Profeſſor und Mitglied
der Königl. Akademie der Künſte in Berlin.

S. III. Abth. No. 30.

v. Kameke, Otto (Werner Henning)

Landſchaftsmaler, geb. den 2. Februar 1826 zu Stolp in
Pommern, verfolgte anfänglich die militäriſche Lauf bahn, nahm
jedoch als Hauptmann den Abſchied und wendete ſich ſeit
1860 ganz der Kunſt zu. Er begann ſeine Studien in Rom,
wo er bis 1862 blieb, ging hierauf nach Weimar, um unter
Böcklin und Michaelis, ſpäter unter Kalckreuth ſich weiter aus-
zubilden. Seine Studienreiſen richteten ſich nach Tirol, der
Schweiz und Oberitalien, ſeine Specialität wurde immer ent-
ſchiedener das Hochgebirgsbild und er hat ſich durch Treue
der Auffaſſung und Kraft des Colorits einen hervorragenden
Namen in dieſem Fache erworben. Im J. 1879 erhielt er (für
unſer Bild) die kleine goldene Medaille der Berliner Ausſtellung.

S. das Bild No. 464.

v. Kaulbach, Wilhelm

Hiſtorienmaler, geb. in Arolſen den 15. Oktober 1805,
† in München den 7. April 1874. Als Sohn eines Gold-
ſchmiedes, der auch in der Malerei nicht unerfahren war, em-
pfing er den erſten Unterricht in der Kunſt vom Vater und
bezog nach überaus kummervoller Jugend 1821 die Düſſel-

dorfer Akademie, wo Cornelius bald fein hervorragendes Talent
erkannte. Schon 1823 verfchaffte ihm fein Karton »Das Manna-
fammeln in der Wüfte« eine Unterftützung der preufsifchen Re-
gierung. 1826 ging er mit Cornelius nach München und malte
hier im Odeon fein erftes monumentales Werk, das Decken-
gemälde »Apoll und die Mufen«. Allein diefe Arbeit wie
andere ähnliche in der Königl. Refidenz, mit denen er betraut
wurde, befriedigten den fchwungvollen, nach modernem Ge-
dankenausdruck trachtenden Geift des Künftlers nicht; hatte
er fchon in den an's Utriert-Charakteriftifche ftreifenden Com-
pofitionen des »Narrenhaufes« und des »Verbrechers aus ver-
lorener Ehre« eine Art Selbftbefreiung vollzogen, fo fühlte
er fich erft wohl feit der Arbeit an feiner »Hunnenfchlacht«,
die er 1834 für den Grafen Raczynski ausführte. 1837 begann
er die Compofition »Zerftörung Jerufalems«, unternahm aber
vor Beginn der farbigen Ausführung 1839 eine Reife nach
Italien. 1847—1863 arbeitete er an dem umfangreichften Werke
feines Lebens, den Wandgemälden im Treppenhaufe des Neuen
Mufeums in Berlin, zu deren Ausführung er anfangs den Sommer
über mit einigen Gehilfen in Berlin weilte, während er fpäter
nur die Kartons lieferte und die Malerei jüngeren Kräften (vor
allen Echter und Muhr) überliefs. Sein Gemäldecyklus am
Äufsern der neuen Pinakothek in München, die Entwickelung
der neu-deutfchen Kunft fchildernd (feit 1850 von Nilfon ge-
malt), erregte infolge der oft traveftierenden Behandlung hef-
.tigen Anftofs (u. a. verurtheilte ihn Julius Schnorr in einem
offenen Schreiben). Nebenher entftand das Bild der »Salamis-
Schlacht« für das Maximilianeum und »Otto III. in der Gruft
Karls des Grofsen« als Wandgemälde im Germanifchen Mufeum
zu Nürnberg. Zu feinen populärften Werken gehören die
Zeichnungen zu Goethe's »Reinecke Fuchs« und der Cyklus
von »Goethe's Frauengeftalten«, Werke, welche durch Photo-
graphie und Stich beifpiellofe Verbreitung gefunden haben.
K. war feit 1837 bayrifcher Hofmaler, wurde 1847 Direktor
der Münchener Akademie und 1842 Mitglied der Berliner
Akademie. Er ftarb als eins der letzten Opfer der Mün-

chener Choleraepidemie des Jahres 1874. In feinen gefchicht-
lichen Darftellungen ftets mehr auf das Geiftreiche als auf
Einfachheit des Ausdrucks bedacht, bemühte fich K., die Phan-
tafie durch den Verftand zu befriedigen, und verfiel in über-
triebene Symbolik. Bei gleich grofser Begabung für draftifche
Charakteriftik und äufserlich gefällige Schönheit hat er es
felten zu einer Einheit beider Elemente gebracht, fondern
fchwankt zwifchen diefen Extremen und verliert fich leicht
einerfeits in die Karikatur, andrerfeits in die Formenphrafe.
Wie er ganz in den modernen Geiftesftrömungen lebte, bekennt
er fich auch im Bilde gern als Parteimann, und dies führte ihn
befonders in den fpäteren Jahren zur Tendenz-Malerei (vergl.
die Compofitionen »Peter Arbues«, »Todtentanz« u. a.). In
feinen harmloferen Erfindungen nimmt der beabfichtigte Humor
den Charakter des Witzes und der Satyre an.

S. II. Abth. No. 72 und 73 fowie die Handzeichnungen.

de Keyfer, Nioaife

Hiftorienmaler, geb. in Santvliet (Provinz Antwerpen) den
26. Auguft 1813, hütete als Knabe das Vieh, kam, als fein
Talent mit Entfchiedenheit durchbrach, auf die Antwerpener
Kunftfchule und unternahm fpäter Studienreifen nach Deutfch-
land, Frankreich, Italien und England. 1855 wurde er Direktor
der Akademie von Antwerpen als Nachfolger von Wappers.
1864—1866 führte er im Veftibule des Akademiegebäudes eine
grofse monumentale Darftellung, die Entwickelung der Ant-
werpener Kunft von Anfang bis zur Neuzeit, aus. Seine
Leiftungen fanden durch akademifche Ernennungen und Me-
daillen reiche Anerkennung.

S. die Bilder No. 159 und 160.

Kiederioh, Paul (Jofeph)

Hiftorienmaler, geb. in Köln den 15. September 1809,
† in Düffeldorf den 4. April 1850, kam 1832 auf die Düffel-

dorfer Akademie, fchlofs fich an Th. Hildebrand an und blieb
auch fpäter in Düffeldorf wohnen. Seine Bilder, welche faft
ausfchliefslich gefchichtliche Vorgänge behandeln, find gering
an Zahl, da er durch rege Theilnahme am politifchen Leben
und als Mitglied vieler gemeinnütziger Gefellfchaften für feine
Kunft nur wenig Zeit behielt.

S. das Bild No. 161.

Kirberg, Otto (Karl)

Genremaler, geb. den 16. Mai 1850 in Elberfeld, be-
zog 1869 die Düffeldorfer Akademie, machte den Krieg in
Frankreich 1870/71 mit, kehrte verwundet zurück und fetzte
feine Studien unter befonderer Leitung des Prof. W. Sohn bis
1879 fort. Studienreifen führten ihn bisher vorzugsweife nach
den Niederlanden. Für unfer Bild erhielt er 1879 die kleine
goldene Medaille der Berliner Ausftellung.

S. das Bild No. 468.

Kifs, Auguft (Karl Eduard)

Bildhauer, geb. in Paprotzan in Oberfchlefien den 11. Ok-
tober 1802, † in Berlin den 24. März 1865. Infolge feines
früh erwachten Sinnes für allerlei Handarbeiten wurde er an-
fangs auf der Eifengiefserei bei Gleiwitz befchäftigt und erhielt
fpäter im Oberbergamt zu Brieg Gelegenheit, fich mit den ver-
fchiedenen Zweigen der Formerei vertraut zu machen. Durch
Form- und Stempelfchneiden für die Gewehrfabrik zu Neifse
erwarb er fich einige Baarfchaft, welche ihm ermöglichte, zu
weiterer Ausbildung 1822 nach Berlin zu gehen und die Aka-
demie zu befuchen. Seit 1825 arbeitete er in der Werkftatt
Rauch's, fpäter bei Fr. Tieck und zog die Aufmerkfamkeit
Schinkel's auf fich, der feinem Talent entfprechende Aufgaben
ftellte. 1830 wurde er Lehrer im Cifelieren und in der An-
fertigung von Modellen für Metallgufs an dem Gewerbe-Inftitut.
Sein berühmteftes Werk, welches den Namen des Künftlers im

In- und Auslande populär machte, ift die »Amazone im Kampf
mit dem Tiger« (in Bronze aufgeftellt auf einer der Treppen-
wangen des Alten Mufeums zu Berlin). Eine ähnliche Gruppe
»der heilige Georg zu Pferd mit dem Drachen kämpfend« be-
findet fich im erften Hofe des Schloffes zu Berlin. Aufserdem
lieferte er an Monumentalwerken die Reiterftatue Friedrich's des
Grofsen in Breslau, die Statuen Friedrich Wilhelm's III. zu Pferd
in Königsberg, zu Fufs in Potsdam, das Denkmal des Herzogs
Leopold von Deffau in Deffau, die Standfiguren Beuth's, Schwe-
rin's und Winterfeld's in Berlin und ein Hochrelief »Die Berg-
predigt« für die Nikolaikirche in Potsdam. K. war Königl.
Profeffor und Mitglied der Berliner Akademie feit 1837. Die
Königl. National-Galerie verdankt demfelben werthvolle Stif-
tungen (vergl. die Einleitung zum I. Theile des Katalogs).
S. III. Abth. No. 6—10.

Klein, Joh. Adam

Genremaler, geb. in Nürnberg den 24. November 1792,
† in München den 21. Mai 1875. Er erhielt den erften Un-
terricht in Nürnberg in der von Zwinger geleiteten Zeichen-
fchule, wo er fich befonders an Riedinger'fchen Radierungen
gebildet hat. Im Atelier des Kupferftechers A. Gabler
wurde er mit Radiernadel und Ätzverfahren vertraut und zum
Naturftudium angehalten. Vom Kunfthändler Frauenholz mit
Empfehlungen ausgerüftet, ging er 1811 nach Wien, befuchte
die Akademie, radierte fleifsig und zeichnete Charakterfiguren
aus den füdeuropäifchen Ländern. Bei der Überfiedelung feines
Gönners Frauenholz nach Wien verwerthete Klein alle feine
Platten an diefen und erhielt weitere Beftellungen von ihm.
Einer friedlichen Studienreife mit dem befreundeten Maler
Mansfeld nach Steiermark und dem Salzkammergut folgten die
ernetreicheren Kriegszüge der Jahre 1813 und 1814, auf denen
er Leben und Koftüm der Soldaten mit höchfter Treue beob-
achtete. Seit der Rückkehr in feine Vaterftadt 1815 wendete
er gröfseren Fleifs auf die Ölmalerei; im folgenden Jahre ging

er fodann mit J. C. Erhard nochmals nach Wien und befuchte 1819 Italien, wo er in Rom bei Jof. Anton Koch von neuem mit Erhard zufammentraf. Sein künftlerifches Augenmerk war auch hier vornehmlich auf das Kofttimliche und Sittengefchicht- liche gerichtet. 1821 liefs er fich auf's Neue in Nürnberg nieder, blieb hier bis 1839 und ging dann nach München. Im höheren Alter mufste er auf die Radierarbeit verzichten. Eine Gefammtausgabe feiner Werke veranftaltete 1844—1848 die Zeh'fche Buchhandlung (jetzt im J. C. Lotzbeck'fchen Verlag), 1863 gab C. Jahn in Gotha ein Verzeichnifs der Werke von Klein heraus, welches 366 Radierungen aufführt. An Ölgemäl- den werden 150 angegeben, von feinen Aquarellen und Zeich- nungen befinden fich viele im Befitz des Kaufmanns G. Arnold in Nürnberg, ein grofser Theil feiner Kupferplatten ift Eigen- thum der Verlagsbandlung Lotzbeck in Nürnberg. — K. war ein echtes Genre-Talent, voll. Hingabe an das Einzelne und anfcheinend Unbedeutende, das er durch die Liebe feines Blickes zum Charakteriftifchen erhob. Sein fpecififches Dar- ftellungsmittel war die Radiernadel, welche er mit vollendeter Sicherheit handhabte.

S. die Bilder No. 162, 163 und 164.

v. Kloeber, Auguft (Karl Friedr.)

Hiftorienmaler, geb. in Breslau den 21. Auguft 1793, † in Berlin den 31. Dezember 1864. Er wurde nach dem frühen Verlufte des Vaters für die militärifche Laufbahn beftimmt, kam 1805 in das Kadettenhaus zu Berlin, fchied 1806 aber wieder aus, erhielt feine Erziehung durch Feldprediger Ludwig in Glatz und widmete fich alsdann in feiner Vaterftadt dem Studium der Baukunft, bis er 1810 von neuem nach Berlin zum Befuch der Akademie überfiedelte und fich der Malerei zuwandte. 1813 folgte er dem Freiwilligen-Aufgebot als Garde- Jäger in's Feld und focht bei Lützen, Bautzen und vor Paris, machte nach dem Frieden dort Kunftftudien und ging dann über Berlin nach Wien, wo er vier Jahre lang, mit Unter-

brechung durch eine Reise nach Frankreich und England, seiner
Kunst oblag, indem er, ohne sich an einen Lehrmeister anzu-
schliefsen, namentlich Rubens und Correggio zum Muster nahm.
Er malte u. a. Porträts von Beethoven, Grillparzer und der
Dichterin Pichler für den Baron Skobensky. Seine erste Com-
position war ein Madonnenbild mit Christus und Johannes. In
Berlin wurden ihm durch Schinkel Aufträge für das neue
Schauspielhaus zu Theil, er malte infolge dessen im Foyer und
im Concertsaal Friesbilder zur Mythe des Apollo und allego-
rische Darstellungen in Öl. Es folgten Porträtgemälde, Staffelei-
bilder und Gelegenheits-Compositionen. Mit Unterstützung des
Kultusministeriums begab er sich 1821 nach Italien und ver-
weilte sieben Jahre fast ausschliefslich in Rom. Neben Figuren-
Studien und landschaftlichen Aufnahmen entstanden nun Einzel-
gemälde meist mythologischen Inhalts, u. a. auch eine Zeich-
nung zur Odyssee für das dem kronprinzlichen Paar von Preusen
gewidmete Vermählungsgeschenk. Seit 1828 wieder in Berlin,
war er vielfach für die Königl. Porzellanmanufaktur thätig und
lieferte an Monumentalgemälden: Wandbilder in einem Zimmer
des Marmorpalais zu Potsdam und in der neuen Börse, Decken-
gemälde in der Königl. Loge des neuen Opernhauses (1844),
im Victoria-Theater und in der Gedenkhalle des Kronprinzen-
Palais. K. war Professor und Mitglied der Berliner Akademie
seit 1829, Leiter der Compositionsklasse seit 1854 und besafs
die kleine und grofse Medaille (1854) der Berliner Ausstellung. —
Schwung der Erfindung und Grazie des Vortrages gaben seinen
Bildern eine Stelle unter den vornehmsten Leistungen seines
Kunstgebietes in der engeren Zeit- und Landesgenossenschaft;
die Reinheit poetischer Erfindung erhebt die Genremotive, wo
er solche behandelt, zu historischem Adel und verleiht seinen
Historienbildern die Anziehungskraft des warmen Lebens.

S. die Bilder No. 165, 166, 167 und 168 sowie die Hand-
zeichnungen.

Knaus, Ludwig

Genremaler, geb. in Wiesbaden den 5. Oktober 1829, bezog mit 16 Jahren die Düffeldorfer Akademie und bildete fich befonders unter der Leitung K. Sohn's und Schadow's 1845—1852 weiter aus, lebte hierauf acht Jahre, unterbrochen durch einjährigen Aufenthalt in Italien (1857—1858), in Paris, wo u. a. die Hauptbilder »Goldene Hochzeit« (1858), »Taufe« (1859), fowie »Der Auszug zum Tanz« entftanden, und alsdann ein Jahr in feiner Vaterftadt. Von 1861—1866 hielt er fich in Berlin auf, von wo er nochmals nach Düffeldorf zurückkehrte. In diefe Zeit gehören vornehmlich die Bilder »Der Invalid« (1865), »Leichenbegängnifs« (1871), »Die Hauenfteiner« (1872) und unfer Bild »Kinderfeft«. Im Jahre 1874 folgte er dem Rufe als Leiter eines der neubegründeten Meifter-Ateliers an der Berliner Akademie, welches Amt er jedoch i. J. 1884 niedergelegt hat. Er ift Mitglied der Akademieen zu Wien, München, Amfterdam, Antwerpen und Chriftiania, Ritter des Ordens pour le mérite, befitzt beide Medaillen der Berliner Ausftellung, die Weimarifche goldene Medaille für Kunft, die goldene Medaille I. Klaffe der Weltausftellung von 1855, die grofse Ehrenmedaille der gleichen Ausftellung von 1867, die Medaille I. Kl. der Münchener Internationalen Kunftausftellung 1883 und erhielt einmal die 2. und zweimal die 1. Medaille des Parifer Salons. — Knaus ift als Genre- und Porträtmaler thätig. Sein Hauptgebiet ift das von edler menfchlicher Empfindung bewegte bäuerliche Leben der Gegenwart. Er erreicht in der Schilderung des Seelenlebens der Dorfbewohner das vollkommene Idealporträt der Wirklichkeit und erfafst am bewunderungswürdigften die Kinderwelt. Eins feiner neueften Gemälde, vollendet 1876 (in Privatbefitz in Amerika), ftellt eine Art Apotheofe der Kinder dar: die heilige Familie auf der Flucht von Engeln bedient. Gegenwärtig befchäftigen ihn verfchiedene Darftellungen ländlicher Scenen dramatifchen Inhalts und Porträts.

S. die Bilder No. 169, 487 u. 488.

Knille, Otto

Hiftorienmaler, geb. in Osnabrück den 10. September 1832, machte feine Studien auf der Düffeldorfer Akademie, befonders unter K. Sohn, Th. Hildebrand und Schadow, ging fpäter auf ein halbes Jahr nach Paris zu Th. Couture, von da auf vier Jahre nach München und drei weitere nach Italien. 1865 fiedelte er nach Berlin über. An Monumentalmalereien hat er ausgeführt: Wandgemälde (Gegenftände aus thüringifchen Sagen) im Schloffe Marienburg bei Nordftemmen (Eigenthum der ehemaligen Königin von Hannover), ferner eins der Velarien für die Siegesftrafse in Berlin 1871 und vier Friesgemälde darftellend »die Jugenderziehung im Alterthum«, »die fcholaftifche Wiffenfchaft«, »die Humaniften und Reformatoren« und »die Neu-Klaffiker Deutfchlands« für das Treppenhaus der Berliner Univerfitäts-Bibliothek. Seit 1875 ift er als Lehrer an der Akademie thätig, feit 1877 Profeffor, feit 1880 Mitglied der Akademie, feit 1882 Senator derfelben. Er erhielt 1876 die kleine, 1881 die grofse goldene Medaille der Berliner Ausftellung. — Knille vereinigt mit wefentlich romantifcher Auffaffung ein aufserordentliches coloriftifches Talent und feines Stilgefühl; in feinen Motiven herrfcht meift ein phantaftifcher Zug, in feiner Farbe Pracht und Gluth vor.

S. das Bild No. 170.

v. Kobell, Wilhelm

Genre- und Landfchaftsmaler, geb. in Mannheim den 6. April 1766, † in München den 15. Juli 1855. Abkömmling einer aus Frankfurt a. M. ftammenden, in Deutfchland und Holland verzweigten Künftlerfamilie, Schüler feines Vaters Ferdinand K., bildete fich in Mannheim und Düffeldorf vorzugsweife durch Copieren niederländifcher Bilder (namentlich Wouwerman's) weiter aus, fiedelte mit dem Vater nach München über, wo er 1808 zum Akademie-Profeffor ernannt wurde und verfchiedene Aufträge zu Schlachtengemälden erhielt, zu denen

er in den Jahren 1809 und 1810 Studien in Wien und Paris machte. Ein Cyklus von Schlachtenbildern K.'s befindet fich im Banketfaal des Feftfaalbaues in München, andere Ölgemälde im Mufeum zu Mannheim. 1816 wurde ihm der bayrifche Civilverdienftorden zu Theil. Vortheilhafter als durch feine zahlreich in öffentlichen Sammlungen vertretenen Ölgemälde ift K. durch Radierungen und befonders durch feine der Individualität der wiedergegebenen Meifter treu entfprechenden Aquatinta-Blätter bekannt.

S. das Bild No. 171.

Koch, Jofeph Anton

Landfchaftsmaler, geb. zu Obergiebeln am Bach in der Pfarrei Elbigenalp im oberen Lechthale den 27. Juli 1768, † in Rom den 12. Januar 1839. Als Sohn einfacher Bauersleute mufste er bis in fein fünfzehntes Jahr oft das Vieh hüten, vergnügte fich aber fchon damals mit Zeichnen und Schnitzen. Allmälig entftanden Zeichnungen, welche Aufmerkfamkeit erregten und den Augsburger Weihbifchof v. Umbgelder veranlafsten, fich des Knaben anzunehmen. Er fchickte ihn auf das Seminar zu Dillingen und nach einiger Zeit zum Bildhauer Ingerl nach Augsburg. Aber die Bildhauerei fagte K. nicht zu; der Hiftorienmaler J. Mettenleiter beftimmte den Bifchof, ihn 1785 auf die Karlsfchule nach Stuttgart zu geben. Dort fand er zwar Gelegenheit, fich in der Artiften-Abtheilung in den verfchiedenen Zweigen der Malerei zu bilden, allein der eklektifch-akademifche Geift, welcher in der Anftalt herrfchte, wurde ihm unerträglich. Im Dezember 1791 entfloh er dem »gefchnürgelten Olymp«, wie er die Karlsfchule nennt, und ging nach Strafsburg, fühlte fich aber dort weder durch die Kunftgefinnung der David'fchen Schule, noch durch die Revolutionszeloten angezogen, trat deshalb im September 1793 nach Bafel über, um nun zwei Jahre hindurch ausfchliefslich die Schweizernatur zu ftudieren. 1795 wanderte er über die Alpen. In Rom wurde der Umgang

mit Carftens für ihn entfcheidend. K. ftrebte feitdem nach Wiederaufnahme der zuletzt von N. Pouffin gepflegten fo-genannten hiftorifchen Landfchaft, fuchte fich gleich den alten Meiftern »von der gedankenleeren Gattungskunft und der damals üblichen Nachahmung der Niederländer zu entfernen« und der Stoffwelt denfelben urfprünglichen Adel zu verleihen, zu welchem der Hiftorienmaler feine Geftalten erhebt. Dadurch werden diefe felbft wieder heimifch in der Natur, und fo wendet K. mit Vorliebe neben idyllifchen heroifche Figuren-motive in feinen Bildern an. Wie er in zahlreichen Radierungen feinen kernhaften Stil ausgeprägt hat, zeigen feine Ölgemälde durchweg eine naive Poefie der Auffaffung, welche die tech-nifchen Mängel vergeffen läfst. Die fruchtbarfte Epoche feines Lebens waren die Jahre von 1812—1815, welche er in Wien verbrachte. In feine fpätere Zeit (1824—1825) fällt u. a. die Ausmalung des Dante-Zimmers in der Villa Maffimi in Rom fowie andere figürliche Compofitionen. Er kämpfte in den letzten Lebensjahren mit drückender Sorge, aus welcher ihn erft kurz vor feinem Tode eine ihm vom Wiener Hof aus-gefetzte fchmale Penfion befreite. Vielfeitig gebildet und durch felbftlofen Eifer für das Hohe in der Kunft ausgezeichnet, hat er den beften feiner deutfchen Zeitgenoffen und ganz be-fonders jüngeren Künftlern, unter denen ihm B. Genelli vor-züglich nahe ftand, die bedeutendften Anregungen gegeben und, wenn auch Sonderling in feiner Lebensführung, ihnen ftets die liebevolle Achtung abgenöthigt, die wahrhaft ideales Streben fich erwirbt. Mit fchlagfertiger Feder vertrat er theils in Briefen, theils in befonderen Traktaten die hohen Ziele feiner Kunft (1831 verfafste er u. a. die fogenannte Rum-ford'fche Suppe zur Abwehr falfcher Kritik). Von K.'s Bildern und Aquarellen befinden fich fehr viele in Privatbefitz verftreut, mehrere in öffentlichen Sammlungen in Innsbruck, München, Leipzig, Stuttgart und Kopenhagen; feinen Nachlafs an Zeich-nungen erwarb die Akademie zu Wien.

S. das Bild No. 413.

Köhler, Christian

Hiftorienmaler, geb. in Werben in der Altmark den
13. Oktober 1809, † in Montpellier den 30. Januar 1861. Er
befuchte die Berliner Akademie, wo fich W. Schadow feiner
befonders annahm, dem er im Herbft 1826 nach Düffeldorf
folgte. Dort erhielt er 1837 ein eigenes Atelier als Mitglied
der Meifterklaffe. 1855—1858 war er als Profeffor und Nach-
folger K. Sohn's an der Akademie thätig, 1860 ging er aus
Gefundheitsrückfichten nach Montpellier, verbrachte den Sommer
am Genferfee und erlag im nächften Winter feinem Leiden.
Unter feinen Düffeldorfer Genoffen wegen feiner Neigung zu
venetianifchem Colorit gefchätzt, verdankte K. namentlich den
Darftellungen biblifcher Heldinnen grofse Popularität.

S. das Bild No. 172.

Koekkoek, Barend Cornelis

Landfchaftsmaler, geb. in Middelburg den 11. Oktober 1803,
† in Cleve den 5. April 1862. Schüler feines Vaters, des
Marinemalers Joh. Herm. Koekkoek, befuchte er fpäter die
Akademie von Amfterdam und machte feine erften Studien-
reifen nach Belgien, namentlich in die Ardennen, fpäter an
Rhein und Mofel. 1845 vom König von Holland nach Luxem-
burg berufen, mufste er in deffen Auftrag dort eine Reihe
von landfchaftlichen Anfichten aufnehmen. Nach Cleve über-
gefiedelt gründete er dafelbft 1841 eine Maler-Akademie. K.
war Mitglied der Akademie von Rotterdam (1840), der Aka-
demie der Künfte und Wiffenfchaften in Petersburg, der
Société univerfelle de Londres; er befafs die beiden Medaillen
der Gefellfchaft »Felix meritis« in Amfterdam, zwei goldene
Medaillen der Ausftellungen von Paris und dem Haag u. a.
Seine Landfchaftsbilder, ftets in kleinem Format, haben ein-
fach idyllifchen Charakter und erheben fich bei liebevoller
Sorgfalt der Zeichnung oft zu ungemeiner Feinheit des Tones
und der Stimmung.

S. die Bilder No. 173 und 174.

Kolbe, Karl Wilhelm

Hiftorienmaler, geb. den 7. März 1781 in Berlin, † dafelbft
den 8. April 1853. Sohn des Goldftickers K. und Schüler
der Berliner Akademie, befonders Chodowiecky's, lebte und
arbeitete er in feiner Vaterftadt als ein entfchiedener Romantiker
der Berliner Schule. An gröfseren Arbeiten fchuf er: Kartons
zu Glasgemälden im Schloffe Marienburg und Freskogemälde
in den Vorhallen des Marmorpalais bei Potsdam (Scenen aus
dem Nibelungenliede). K. war Königl. Profeffor und Mitglied
der Berliner Akademie feit 1815. Seine gefchichtlichen Com-
pofitionen erheben fich felten über die theatralifche Illuftration.
S. die Bilder No. 175—179.

Kolitz, Louis

Hiftorien- und Landfchaftsmaler, geb. den 5. April 1845
in Tilfit, befuchte feit 1862 die Berliner Akademie und ging
1864 nach Düffeldorf, um fich bei Oswald Achenbach, aber
unter gleichzeitigem Einfluffe Bendemann's und K. Sohn's fort-
zubilden. Nachdem er die Kriege von 1866 und 1870/71 als
Landwehr-Offizier durchgemacht, fiedelte er fich felbftändig in
Düffeldorf an und erwarb durch verfchiedene Gemälde, nament-
lich kriegerifche Scenen, infolge der glücklichen Verbindung
des Figürlichen und Landfchaftlichen fowie andrerfeits durch
feine Porträts bald einen geachteten Namen. Im Jahre 1878
folgte er dem Rufe als Akademie-Direktor nach Kaffel, wo er
feitdem wirkt. Bei überaus vielfeitiger Begabung, die ihn auf
die verfchiedenften Darftellungsgebiete führt, ftrebt K. nach
tiefem und fattem Colorit und erreicht befonders in feinen mili-
tärifchen Bildern eine packende Aktualität.
S. die Bilder No. 479 und 504.

Kopifch, Auguft

Landfchaftsmaler, geb. in Breslau den 26. Mai 1799, † in
Berlin den 6. Februar 1853, bildete fich auf der Prager

Akademie feit 1815, ging von dort nach Wien, kehrte 1819 nach Breslau zurück und war dann drei Jahre in Dresden, von wo er nach Italien reifte. Seit 1828 lebte er in Berlin oder Potsdam. 1844 wurde er Königl. Profeffor. Mehr als durch feine Gemälde, in denen er fich mit Dilettantenkühnheit gern an aufsergewöhnliche Erfcheinungen wagte (er malte z. B. zuerft die von ihm entdeckte blaue Grotte auf Capri), ift Kopifch als Dichter und Schriftfteller bekannt.

S. das Bild No. 180.

Kraufe, Wilhelm (Aug. Leop. Chrift.)

Marinemaler, geb. in Deffau den 27. Februar 1803, † in Berlin den 8. Januar 1864. Da er bei grofser Armuth nur durch die Gunft des Direktors de Marées in Deffau die Möglichkeit erlangte, nach feiner Schulzeit noch am Zeichenunterrichte theilzunehmen, erbot fich Karl Wilhelm Kolbe (gen. Eichen-Kolbe) ihn bei fich weiterzubilden. Mit Unterftützung des Herzogs ging er 1821 nach Dresden, fand wider Erwarten beim Maler Friedrich üble Aufnahme und kam in kümmerliche Lage. 1824 wandte er fich nach Berlin und wurde durch feinen Freund Gaertner bei Gropius eingeführt, der ihn auch befchäftigte. Seinen Unterhalt beftritt er vornehmlich dadurch, dafs er, dank feiner fchönen Stimme, eine Anftellung als Sänger am Königftädtifchen Theater bekam, die ihn nicht hinderte, feine malerifchen Studien fortzufetzen. Nach Ahlborn's Abgang 1827 wurde ihm von Wach deffen Stelle angeboten, und 1828 machte er, ohne die See gefehen zu haben, feine erften Verfuche in der Marinemalerei. Da fie günftig beurtheilt wurden, blieb er bei diefem Fache und machte 1830 und 1831 Studienreifen nach Rügen und Norwegen, fpäter nach Holland und an's mittelländifche Meer mit Unterftützung durch den König und den Minifter v. Altenftein. Kr. war Mitglied der Akademie (feit 1832) und Königl. Profeffor. Er wurde der Begründer der Berliner Marinemaler-Schule. Die Vorzüge feiner Werke, welche die Mängel autodidaktifcher Bildung felten ganz ver-

leugnen, liegen in Correctheit der Beobachtung und Einfachheit
des Vortrags.

S. die Bilder No. 181, 182 und 397.

Kretfchmar, Johann Karl Heinrich

Hiftorien- und Porträtmaler, geb. in Braunfchweig den
17. Oktober 1769, † in Berlin den 2. März 1847. Zuerft unter
Weitfch gebildet, ging er 1789 nach Berlin, wo er i. J. 1800
mit einer Scene aus der Schlacht bei Fehrbellin den grofsen
Preis gewann, der ihm die Studienreife nach Frankreich und
Italien ermöglichte. 1805 war er zurück und lebte feitdem in
Berlin, wurde 1806 Mitglied der Akademie und 1817 Profeffor
der Gefchichtsmalerei dafelbft.

S. die Bilder No. 183 und 184.

Krigar, Heinrich

Genremaler, geb. in Berlin den 7. Mai 1806, † den 7. Juli
1838. Schüler der Berliner Akademie, trat 1827 in das Atelier
W. Wach's, wo er bis 1836 blieb, ging dann nach Belgien,
Holland und Frankreich und befuchte in Paris das Atelier von
Delaroche, mufste jedoch fchon 1837 wegen Kränklichkeit in
die Heimath zurückkehren, wo er nach langem Schmerzens-
lager ftarb. Sein vielverfprechendes Talent, dem inmitten der
Entfaltung das Ziel gefetzt wurde, kündigte fich befonders in
einem in Kgl. Befitz befindlichen Jugendbilde »Afchenbrödel« an.

S. das Bild No. 185.

Krockow von Wickerode, Oscar, Graf

Thiermaler, geb. zu Thine in Pommern den 9. März 1826,
† in Berlin den 12. November 1871. Nachdem er fich für
die Malerlaufbahn entfchieden, trat er mit 17 Jahren in das
Atelier von W. Kraufe. 1849 zog er nach München, um
unter Albert Zimmermann fich weiterzubilden, deffen Einflufs

er ftets dankbar anerkannte. 1856—1859 lebte er in Paris; Studienreifen führten ihn aufserdem nach Tirol, der Schweiz, Italien und Rufsland. Als leidenfchaftlicher Jäger ftudierte und fchilderte er mit Vorliebe das Leben des Wildes, auf welches Feld ihn Zimmermann zuerft hinwies. Seit 1859 lebte er in Berlin, wo ihn inmitten der Vorbereitungen zu einer Reife nach Afrika der Tod überrafchte.

S. das Bild No. 186.

Kröner, Chriftian (Johann)

Landfchaftsmaler, geb. den 3. Februar 1838 zu Rinteln in Kurheffen, befuchte das dortige Gymnafium und trat in das Gefchäft feines Bruders, eines Dekorationsmalers. 1861 machte er den Verfuch, feine Neigung zum Ölmalen durch ernfte Studien zu unterftützen und ging in's bayrifche Gebirge, wo er in Braunenburg zahlreiche Maler ·antraf und von ihnen zu lernen fuchte; er miethete darauf ein befcheidenes Atelier in München und componierte Landfchaften mit Wild-Staffage. Nach kurzem Verweilen in der Heimath zog er 1862 nach Düffeldorf, um hier anfangs unter fehr fchweren Verhältniffen weiter zu ftudieren; den Ermunterungen des Landfchaftsmalers L. H. Becker verdankte er es befonders, dafs er Muth behielt, beim künftlerifchen Metier auszudauern. Ein erfter Erfolg gab ihm Mittel, frifche Naturftudien zu machen. Er ging in's Bückeburgifche, wo er in den wildreichen Wäldern Material in Fülle fand, was er dann mehrere Jahre lang ausbeutete. Auch befuchte er das Salzkammergut, und zwar ftets als Waidmann und Maler; feine Bilder gewannen immer charakteriftifcheren Werth und wurden gebührend gefchätzt. 1870 war er im Harz, 1872 an der Nordfee, 1873 auf Rügen, wo er einige Zeit auf dem Leuchtthurm von Arcona haufte. Sein künftlerifches Standquartier wurde aber feit 1872 der Teutoburger Wald und zwar die Gegend von Externftein, wohin er jährlich zurückzukehren pflegt. 1875 machte er eine Reife nach Paris und befuchte 1877 Holftein und die Oftfee. Kr.

erhielt 1876 die kleine und 1879 die grofse goldene Medaille
der Ausſtellung in Berlin. Er hat zahlreiche Compoſitionen
zum Wald- und Wildleben auf Holz gezeichnet, iſt z. Z. mit
einem gröfseren Illuſtrationswerke dieſer Art beſchäftigt und
handhabt aufserdem die Radiernadel. Seine Wald-Bilder, von
denen F. Dinger mehrere geſtochen hat, gehören vermöge der
friſchen Auffaſſung und charakteriſtiſchen Schilderung des
Thierlebens wie der Landſchaft und infolge meiſterhafter
Bravour des Vortrags zu den beſten Leiſtungen ihres Faches.
S. das Bild No. 434.

Krüger, Franz

Porträt- und Thiermaler, geb. in Radegaſt in Anhalt-
Deſſau den 3. September 1797, † in Berlin den 21. Januar
1857. Schon früh übte er ohne Meiſter und Unterricht ſein
Talent im Porträtieren und bildete ſich auch ſpäter in Berlin,
wo er ſeinen Wohnſitz dauernd auffchlug, autodidaktiſch weiter.
1844 und 1850 weilte er, vom ruſſiſchen Kaiſer berufen, in
Petersburg. Er war Hofmaler, Profeſſor und Mitglied der
Berliner Akademie. Seine Virtuoſität im Menſchen- und Thier-
Porträt, namentlich in der Darſtellung des Pferdes (daher der
Spitzname »Pferde-Krüger«), war trotz der unzünftigen künſt-
leriſchen Bildung erſtaunlich und trug ihm die Bewunderung
ſeiner Zeitgenoſſen um ſo mehr ein, als er durch das friſcheſte
Auffaſſungsvermögen im Stande war, die Gegenwart frappant
wiederzugeben. Beſonders anziehend ſind neben ſeinen überaus
zahlreichen Bildniſſen, worunter ſich vorzügliche Reiter-Porträts
befinden, die Skizzenhefte und anekdotiſchen Bilder, unter
ſeinen mit aufserordentlicher Liebe und Geduld ausgeführten
Gemälden namentlich Parade-Scenen und andere Militär- und
Staatsactionen, bei welchen das Hauptgewicht auf das Porträt
fällt. Seine bedeutendſten Werke letzterer Gattung ſind: »die
Parade vor König Friedrich Wilhelm III.« (v. J. 1831) und die
»Huldigung vor König Friedrich Wilhelm IV.« (v. J. 1840)
(im Königl. Schlofs zu Berlin). Zahlreiche Studien zu dieſen

Bildern befitzt die National-Galerie. Sein originelles und jovial-
geiftreiches Wefen machte ihn zu einem aufserordentlich ge-
fchätzten Lehrer.

S. die Bilder No. 187 bis 191 und die Handzeichnungen.

Krüger, Karl (Max)

Landfchaftsmaler, geb. in Lübbenau den 18. Juli 1834,
† in Gohlis den 30. Januar 1880. Er bildete fich anfänglich
unter Ott und R. Zimmermann in München und befuchte dann
fünf Jahre lang die Kunftfchule in Weimar, wo er fich nament-
lich an A. Michelis anfchlofs. Studienreifen führten ihn in
die verfchiedenften Theile von Deutfchland und nach Ober-
italien. Seit 1870 lebte er in Dresden. Sein Hauptftudienplatz
war, wie fein Beiname »Spreewald-Krüger« andeutet, der Spree-
wald, den er in feinen anmuthigen und naturwahren Bildern
mit Vorliebe fchildert.

S. das Bild No. 192.

Krufe, Max

Bildhauer, geb. am 14. April 1854 in Berlin, hielt fich
von 1873—1877 in Süddeutfchland auf und widmete fich in
Stuttgart unter Anleitung des Oberbaurathes Leins dem Studium
der Architektur. Talent und Neigung führten ihn alsdann der
Bildhauerkunft zu; von 1877—1881 genofs er in Berlin den
Unterricht der Profefforen A. Wolff und Schaper. Die reiffte
Frucht feiner Lehrjahre ift die für die National-Galerie in
Bronze gegoffene Statue des Siegesboten. Von 1881—1882
verweilte der Künftler zu Studienzwecken in Italien. 1881
wurde ihm die kleine goldene Medaille der Berliner Akademifchen
Ausftellung zu Theil.

S. III. Abth. No. 44.

v. Kügelgen, Gerhard

Hiſtorienmaler, geb. in Bacharach den 6. Januar 1772,
† in Dresden den 27. März 1820, bildete ſich unter ver-
ſchiedenen Lehrern in Frankfurt a. M. und Koblenz, ging
1791, unterſtützt vom Kurfürſten von Köln, mit ſeinem Zwillings-
bruder Karl nach Italien und von da über München und Riga
nach Petersburg (1798—1803), dann nach Paris und endlich
1805 nach Dresden, wo er 1811 Mitglied der Akademie wurde
und bald darauf als Profeſſor an derſelben wirkend in ſeinem
48. Lebensjahre einem Mörder zum Opfer fiel. Er war auſser-
dem Mitglied der Akademieen von Petersburg und Berlin. —
Vorzugsweiſe durch den Einfluſs von Rafael Mengs gebildet,
erſcheint K in ſeinen Compoſitionen und Ideal-Porträts zwar
immer ſehr gewiſſenhaft, aber ſeine Leiſtungen erheben ſich
nicht über einen förmlichen und beſchränkten Claſſicismus;
das Beſte leiſtete er in miniaturartig ausgeführten Bildern.
Über ſeinen Lebensgang und die Eindrücke ſeiner Jugend gibt
das Buch »Erinnerungen eines alten Mannes« intereſſante Schil-
derungen.

S. die Bilder No. 193 und 194.

Kühling, Wilhelm

Porträt-, Landſchafts- und Thiermaler, geb. in Berlin den
2. September 1823, beſuchte 1837—1844 die Berliner Akademie
und machte ſpäter Studienreiſen in die Schweiz, nach Frank-
reich und Italien. Anfangs ausſchlieſslich mit Porträtmalerei
beſchäftigt und in dieſem Fache mit groſsem Erfolg thätig,
wendete er ſich ſpäter der Landſchaft zu, lebte von 1844—1852
am Hofe zu Schwerin und ſeitdem in Berlin. Sein Studienfeld
iſt beſonders Oberbayern. — Ausgezeichnet durch Friſche der
Erfindung und maleriſche Behandlung, haben ſeine idylliſchen
Landſchaftsbilder mit Thierſtaffage, in denen er oft den mo-
dernen franzöſiſchen Meiſtern des Faches nahekommt, ſich ver-
diente Anerkennung erworben.

S. das Bild No. 195.

Kuntz, Guſtav (Adolf)

Genremaler, geb. den 17. Februar 1843 zu Wildenfels im
Königreich Sachſen, † am 2. Mai 1879 in Rom. Er widmete
ſich anfänglich der Bildhauerkunſt und ſtudierte in Dresden
im Atelier des Profeſſors J. Schilling. Nachdem er 1863 und
1865 Bayern und Öſtreich beſucht, 1867 Paris und Belgien
kennen gelernt, erhielt er 1869 als Bildhauer das akademiſche
Stipendium zu zweijährigem Aufenthalt in Italien, wie er denn
auch eine lebensgroſse Marmorſtatue des Propheten Daniel
für das Mauſoleum des Prinz-Gemahls Albert von England in
Frogmore bei Windſor ausgeführt hat. Bald jedoch wendete
er ſich der Malerei zu, lebte vom November 1871 bis März 1872
in Weimar, ging dann zu Studienzwecken nach England,
Frankreich, Holland und Belgien und nahm in den Jahren
1873—1877 ſeinen Aufenthalt vorzugsweiſe in Wien, wo er
unter Prof. v. Angeli ſeine Studien vollendete. 1877 ſiedelte
er ſich dauernd in Rom an, nachdem er bereits in den Vor-
jahren wiederholt dort geweilt hatte. 1876 erhielt er die
Kunſtmedaille auf der Weltausſtellung zu Philadelphia. Von
ſeinen in kleinem Format ausgeführten Ölbildern befinden ſich
etliche (darunter eine Wiederholung unſeres Gemäldes) in der
Galerie zu Dresden, die meiſten jedoch im Privatbeſitz. — K.
hat ſich mit zunehmendem Erfolge in die feine coloriſtiſche
Richtung ſeines Wiener Lehrers eingelebt und behandelt die
mit Vorliebe dem italieniſchen Sittenleben entlehnten Genreſtoffe
mit einer ſeltenen Vereinigung von Formenſchärfe und Farben-
ſchmelz, ſo daſs ſeine Gemälde neben dem maleriſchen Talent
gleichzeitig das plaſtiſche Verſtändnifs an den Tag legen. Auch
das Aquarell beherrſchte er meiſterlich.

S. das Bild No. 441 und die Handzeichnungen.

Kuntz, Karl

Landſchafts- und Thiermaler, geb. in Mannheim den
28. Juli 1770, † in Karlsruhe den 8. September 1830. Schüler
der Mannheimer Akademie ging er 1790 in die Schweiz und

nach Oberitalien; fpäter befuchte er die Galerieen in Dresden, Kaffel, München und Berlin. 1805 wurde er Hofmaler in Karlsruhe und war feit 1829 Galeriedirektor dafelbft. Auch als Kupferftecher hat er fich vielfach bethätigt. Seine kleinen idyllifchen Gemälde zeugen von aufserordentlicher Liebe in der Naturbeobachtung und find zum grofsen Theil Mufter der an's Miniaturhafte ftreifenden Kleinmalerei.

S. das Bild No. 196.

Landgrebe, Guftav Adolf

Bildhauer, geb. in Berlin den 27. Dezember 1837, Schüler der Berliner Akademie und des Prof. Aug. Fifcher, trug 1865 den grofsen Staatspreis der Königl. Akademie davon und lebte infolge deffen 1865—1868 in Rom.

S. I. Th. S. XXXI, XXXVI und XLVI.

Landfeer, Charles

Hiftorienmaler (älterer Bruder des berühmten Thiermalers Sir Edwin L.), geb. 1799 in London, † dafelbft 1879. Er empfing den erften Unterricht in der Kunft vom Vater, dem Kupferftecher John L., kam dann zum Maler Haydon und 1816 auf die Londoner Akademie. In der Begleitung des mit einer Botfchaft an Dom Pedro I. beauftragten Sir Charles Stuart ging er nach Portugal und Rio de Janeiro, von welcher Reife er reich gefüllte Studienmappen mit nach Haufe brachte. 1820 befchickte er zum erften Male die Ausftellung der Akademie. 1845 wurde er Mitglied der Akademie (full member), 1851 Keeper derfelben. — L.'s bevorzugtes Gebiet ift die Darftellung englifcher Gefchichte, unfer Gemälde No. 197 gilt für eine feiner beften Arbeiten.

S. das Bild No. 197.

Laſch, Karl Johann

Genremaler, geb. in Leipzig den 1. Juli 1822, befuchte anfänglich die Dresdener Akademie unter E. Bendemann, ging aber 1844 mit Empfehlungen an Schnorr und Kaulbach nach München, wo er unter dem Einflufs diefer Meifter eine Reihe von Hiftorienbildern fchuf: u. a. malte er das Altarbild »Chriſtus in Emmaus« im Auftrage des Grafen Hohenthal für Knauthayn bei Leipzig. 1847 begab er fich nach Italien und bald darauf nach Rufsland, um längere Zeit als Porträtmaler in Moskau zu arbeiten. 1857 fiedelte er nach Paris und 1860 nach Düffeldorf über, wo er feitdem lebt. Abgefehen von einer Anzahl romantifcher Darftellungen, die meift nach Rufsland gekommen find, bewegt er fich auf dem Gebiete des idyllifchen Sittenbildes. L. ift Profeffor, Mitglied der Akademieen von Dresden, Wien und Petersburg; er befitzt feit 1864 die kleine, feit 1872 die grofse goldene Medaille der Berliner Ausftellungen, ferner die goldene Medaille von Dresden (1843), die Kunftmedaillen von Wien (1873) und von Philadelphia (1876).

S. das Bild No. 198.

Lehnen, Jakob

Stillebenmaler, geb. in Hinterweiler i. d. Eifel den 17. Januar 1803, † in Koblenz den 25. September 1847. Er war Schüler der Düffeldorfer Akademie, lebte in Düffeldorf und gehörte neben Preyer zu den gefchätzten Stillebenmalern der dortigen Schule.

S. die Bilder No. 199, 200 und 201.

Lenbach, Franz

Porträtmaler, geb. den 13. Dezember 1836 in Markt Schrobenhaufen in Altbayern als Sohn eines Maurermeifters, der ihn zur Erlernung des gleichen Handwerks auf die Gewerbefchule zu Landshut und fpäter auf das Polytechnikum zu Augsburg gab. Die Neigung zur Malerei, die er fchon als

Knabe kundgegeben, trieb L. auf die Akademie nach München.
Der Erwerb aus dem Verkauf einiger Erftlingsarbeiten er-
möglichte es dem ganz Mittellofen, 1858 mit feinem Lehrer
Piloty nach Rom zu gehen. Das Studium der grofsen Italiener
beftärkte feinen Muth, in der Porträtmalerei, welche Hauptziel
feines Strebens geworden war, unbekümmert um den Tages-
gefchmack, ihren einfachen und grofsen Vorbildern nachzueifern.
Nach kurzer Thätigkeit an der Kunftfchule in Weimar (1859/60)
ging er auf Veranlaffung des Grafen Schack von neuem nach
Italien und fpäter (1867) nach Spanien, wo er meifterhafte
Copieen hervorragender Werke, namentlich des Tizian und
Velasquez, lieferte, welche die Schack'fche Galerie in München
bewahrt. Am Studium der Claffiker bildete er fich den eigenen
Stil; jede Aufgabe als ein neues Problem betrachtend, entnimmt
er lediglich feiner individuellen Auffaffung des Objektes die
Form der Wiedergabe, bei welcher er das Gewicht ausfchliefs-
lich auf die Prägnanz des geiftig-feelifchen Ausdruckes legt.
1872—1874 brachte er in Wien zu; feitdem hat er feinen
Aufenthalt in München behalten. Im Jahre 1879 verweilte er
längere Zeit in Berlin, 1883 in Rom. L. ift Profeffor, Mitglied
der Berliner Akademie (1883), erhielt 1867 die Medaille 3. Kl.
und 1875 die Medaille 1. Kl. in Paris, ferner 1869 die goldene
Ehrenmedaille in München.

S. die Bilder No. 455 und 472.

Leffing, Karl Friedrich

Hiftorien- und Landfchaftsmaler, geb. den 15. Februar
1808 (am Todestage feines Grofsonkels Gotthold Ephraim)
in Breslau, von wo der Vater ein halbes Jahr fpäter nach
Deutfch-Wartenburg verzog, † den 4. Juni 1880 in Karlsruhe.
Nachdem er das Gymnafium zu Breslau befucht, follte fich L.
dem Baufache widmen, zu welchem Zweck er 1822 zugleich
mit feinem Bruder nach Berlin kam; allein der unwiderftehliche
innere Trieb, beftärkt durch Eindrücke einer Reife nach Rügen,
führte ihn zur Malerei. Seinen erften Unterricht in der Kunft

erhielt er auf der Berliner Akademie bei Röfel und Dähling und ging mit W. v. Schadow 1826 nach Düffeldorf, von wo er nur vorübergehend kürzere Studienreifen unternahm. Von vornherein bewegte fich L. mit gleichem Glück auf dem Gebiete der Landfchaft und der Hiftorienmalerei. Bald nach feiner Überfiedelung nach Düffeldorf erhielt er den Auftrag, für das Schlofs des Grafen Spee in Helldorf ein Freskogemälde der »Schlacht bei Ikonium« auszuführen. Seine erften bedeutenderen Staffelei-Bilder, wie »das trauernde Königspaar« (1830), die »Ritterburg« (unfer Bild No. 202) u. a. machten feinen Namen fchnell populär; der Umgang mit Karl Immermann, Schnaafe und Uechtritz erweiterte feinen künftlerifchen Gefichtskreis, und namentlich der Letztere wies den gefinnungsftarken Künftler auf die Reformations-Gefchichte hin. Seit 1834 befchäftigte ihn das Bild »Huffitenpredigt« (f. No. 208), 1842 erfchien fein epochemachendes Bild »Hufs vor dem Concil« (im Städel'fchen Mufeum zu Frankfurt, wo fich bereits das früher entftandene Bild »Ezzelino im Kerker« befand). Es folgten verfchiedene Landfchaften mit gefchichtlicher Staffage, wobei L. mit ausgefprochener Vorliebe Motive aus der Zeit des 30jährigen Krieges verwendete, dann 1850 das grofse Gemälde »Hufs vor dem Scheiterhaufen« (unfer Bild No. 207) und die »Gefangennahme des Papftes Pafchalis durch Kaifer Heinrich V.« (Königl. Schlofs zu Berlin). 1858 nahm er den Ruf als Galeriedirektor in Karlsruhe an, wo er zwar vorzugsweife als Landfchaftsmaler thätig war, aber daneben auch an Entwürfen zu verfchiedenen Luther-Bildern, namentlich der »Disputation mit Eck«, arbeitete. An feinem 70. Geburtstage bereitete ihm die Künftlerfchaft Deutfchlands ein glänzendes Huldigungsfeft. L. war Profeffor, ohne jedoch ein Lehr-Atelier zu halten, er gehörte als Mitglied der Akademie in Berlin an, war Ritter des Ordens pour le mérite und befafs die grofse goldene Medaille von Paris. Seine kunftgefchichtliche Bedeutung liegt zunächft in der Vermittelung zwifchen der älteren und jüngeren Düffeldorfer Schule, welche er am glänzendften vertritt. Anfänglich der romantifchen Richtung

voll ergeben, entwickelte er in dem Streben nach Natur-
wahrheit, fcharfer individueller Charakteriftik und coloriftifcher
Gediegenheit Eigenfchaften, welche die wefentlich fördernden
Elemente der modernen Malerei in Deutfchland umfaffen.
Seine Landfchaften zeigten fehr bald den Übergang aus der
reflectierten romantifchen Stimmung zur feinfühligen Hingabe
an die Natur, welche er gern im Zuftande vor oder nach be-
deutenden menfchlichen oder elementarifchen Erlebniffen fchildert.
In der Wahl der Motive befchränkte fich L. auf einen ziemlich
engen Kreis: die rheinifchen Gebirgszüge, der Speffart und der
Solling, insbefondere aber der Harz und die Eifel bildeten
feine Studienfelder. Er vermied es ausdrücklich, Italien zu
befuchen und hat auch fonft die deutfche Grenze kaum über-
fchritten, so dafs feine Bilder eine durchaus vaterländifche
Signatur tragen, aber zugleich auch die volle Poefie des
heimifchen Bodens und befonders des Waldes zur Geltung
bringen. Seine Gefchichtsbilder haben einen vorwiegend poli-
tifchen Charakter. Befonders intereffierte ihn der Kampf
zwifchen Staat und Kirche. Seine Darftellungen aus diefem
Gebiet wurden häufig Gegenftand heftiger Angriffe.

S. die Bilder No. 202—208, 392 und 469.

Leu, Auguft Wilhelm

Landfchaftsmaler, geb. in Münfter den 24. März 1818,
bildete fich auf der Düffeldorfer Akademie namentlich unter
J. W. Schirmer. Studienreifen führten ihn nach Norwegen
(1843 und 1847), in die Schweiz (1847, 1865 und 1871),
nach Bayern (1856, 1858, 1867 und 1869), Steiermark und
Salzkammergut (1860), Oberitalien (1862), Mittelitalien (1863)
und Tirol (1873). Er lebt feit 1882 in Berlin, ift Königl. Pro-
feffor, Mitglied der Akademieen von Berlin, Wien, Amfterdam
und Brüffel und befitzt beide Medaillen der Berliner Ausftellung.
Wahrheit der Auffaffung und gediegene Eleganz des Vortrages

find die gefchätzten Eigenfchaften feiner Gemälde, welche er vorzugsweife der Alpennatur entlehnt.

S. das Bild No. 414.

Leys, Hendrik

Hiftorien- und Genremaler, geb. in Antwerpen den 18. Febr. 1815, † ebenda den 26. Aug. 1869. Anfangs zum Priefter beftimmt, ging er dennoch fchon im Jahre 1829 in's Atelier feines Schwagers Braekeleer, um fich unter ihm zum Kupferftecher auszubilden; erft im weiteren Verlauf feiner künftlerifchen Entwickelung wandte er fich der Malerei zu. Fleifsige Studien der älteren Maler, namentlich Wouwerman's, Terborch's, Netfcher's, Oftade's und Rembrandt's befähigten ihn bald, je nach Neigung in der Weife eines diefer Meifter zu malen; Einflüffe der franzöfifchen Schule, die er von 1835—1839 erfahren, gaben ihm dann vornehmlich die Richtung auf ein glänzendes Colorit. Später trieben ihn romantifche Neigungen zum Studium der altniederländifchen Maler- und Miniatorenfchule. Weniger erftrebte er dabei die zierliche Durchführung diefer Meifter als ihre fchlichte Anordnung und markige Umrifszeichnung. In feinen 1866 vollendeten Freskogemälden im Saale des Stadthaufes zu Antwerpen zeigte er noch eine dritte Stilwandlung im Anfchlufs an die deutfchen Renaiffancemaler. Seine Vorbilder fuchte er in der nordifchen Vergangenheit, hat aber trotz feiner Anlehnung an diefe einen eigenen Stil entwickelt. Als Lithograph, Kupferftecher und Radierer bethätigte er fich gleichfalls mit Glück. 1863 wurde er baronifiert, 1835 erhielt er die grofse goldene Medaille in feiner Heimath, 1867 die grofse Ehrenmedaille in Paris.

S. die Bilder No. 209, 210 und 211.

Lier, Adolf Heinrich

Landfchaftsmaler, geb. den 21. Mai 1826 in Herrnhut im Königreich Sachfen, † den 30. September 1882 in Brixen. Von feinem Vater, einem Goldfchmiede, zum Architekten be-

stimmt, befuchte er zuerft die Baugewerksfchule in Zittau, dann
feit 1844 die Baufchule in Dresden. Nach dem Tode des
Vaters folgte er feiner von Jugend an gehegten Vorliebe für
die Malerei und fiedelte 1849 nach München über, wo er der
Schüler Richard Zimmermann's wurde. Nachdem er fich anfangs
im Porträt und Genre verfucht, wandte er fich bald aus-
fchliefslich der Landfchaftsmalerei zu und trat 1855 zuerft mit
einer »Dorfpartie bei Habach« vor die Öffentlichkeit. 1861
unternahm L. feine erfte Reife nach Paris und Frankreich,
1864 ging er ein zweites Mal nach Paris und arbeitete ein
Jahr unter der Leitung von Jules Dupré, dem er im Winter
nach Isle-Adam folgte. Im nächften Frühjahr reifte er nach
England; aufserdem befuchte er Schottland (1876), Belgien,
Holland, fowie für kurze Zeit Venedig. Sein ftändiger Wohnfitz
blieb München bis zu feinem Tode, der ihn infolge eines Herz-
leidens auf einer Reife nach Süd-Tirol ereilte. Er war feit 1868
Ehrenmitglied der Akademie zu Dresden, feit 1877 der zu
München, erhielt 1873 die Kunftmedaille der Wiener Welt-
ausftellung und 1877 für unfer Bild No. 435 die kleine goldene
Medaille der Berliner Ausftellung. — L. bewährt fein hervor-
ragendes Talent befonders in der charakteriftifchen Wiedergabe
der Naturftimmungen; er richtet feine Beobachtung in ähn-
lichem Sinne wie Schleich weniger auf die Formen in der
Landfchaft als auf das materielle Wefen des Bodens und der
Lüfte, die er in ihrer Wechfelbeziehung bei verfchiedenartigen
Wettererfcheinungen mit meifterhaft breitem und faftigem Farben-
vortrag fchildert. Sein Nachlafs war i. J. 1883 in der National-
Galerie ausgeftellt.

S. das Bild No. 435.

de Loofe, Bafile

Genremaler, geb. in Zeele in Flandern den 17. Dezember
1809, bildete fich unter feinem Vater, dem Maler und Kunft-
fchriftfteller Joannes Jofephus de L., befuchte fpäter die Ant-
werpener Akademie und ging 1835 ftudienhalber nach Paris.

139

Er lebt in Brüffel. Seine Hauptftärke liegt in der technifchen
Behandlung der Stoffe und in einer glatten aber naturgetreuen
Ausführung der Nebenfachen.

S. die Bilder No. 212 und 213.

Ludwig, Karl

Landfchaftsmaler, geb. den 18. Januar 1839 in Römhild
im Meiningifchen, war Schüler von Piloty in München, wo er
1858—1867 lebte. 1873 erwarb er die Medaille der Wiener
Weltausftellung und wurde 1877 als Profeffor der Landfchafts-
malerei an die Königl. Kunftfchule nach Stuttgart berufen.
Dort wirkte er dank der ernften und eingehenden Darftellungs-
weife, die fich befonders in der charakteriftifchen Wiedergabe
des Bodens und feiner Struktur bewährt, als ausgezeichneter
Lehrer. 1880 legte er feine Stelle nieder und fiedelte nach
Berlin über.

S. das Bild No. 456.

Lugo, Emil (Karl Alphons)

Landfchaftsmaler, geb. den 26. Juni 1840 zu Stockach
(Baden), war feit 1856 Schüler der Karlsruher Kunftfchule, be-
fonders J. W. Schirmer's, deffen ideale Richtung grofsen Einflufs
auf ihn übte und ihn ebenfo wie der Verkehr mit Preller d. Ä.
zum Studium der klaffifchen Meifter führte. Aufserdem machte
er Naturftudien im bayrifchen Gebirge und im badifchen
Schwarzwalde, welchen Gegenden er meiftens feine Motive
entlehnt. Von 1871—74 war er in Italien, wo er hauptfächlich
in Rom weilte und mit Franz-Dreber verkehrte, deffen Perfön-
lichkeit und künftlerifches Streben ihn befonders anzog und
förderte. Gegenwärtig lebt er in Freiburg i. B. — Seine
Bilder zeichnen fich durch grofse, ftilvolle Auffaffung und gleich-
zeitig durch poetifche Empfindung aus.

S. die Bilder No. 511 und 512.

Lütke, Peter Ludwig

Landfchaftsmaler, geb. in Berlin 1759, † dafelbft den 19. Mai 1831. Anfänglich Kaufmann, dann feit 1785 der Malerei zugewandt, ging er nach Italien, wo bis 1787 Philipp Hackert fein Lehrer war. Im Marmorpalais bei Potsdam dekorirte er ein Zimmer ganz mit feinen Landfchaften. 1787 wurde er Mitglied der Berliner Akademie, 1789 Profeffor der Landfchaftsmalerei an derfelben. Seine Bilder find faft ausfchliefslich Veduten.

S. das Bild No. 214.

Maes, Jan Baptift Lodewyck

Genremaler, geb. in Gent den 30. September 1795, † in Rom 1856, empfing den erften Zeichenunterricht vom Vater, Anleitung im Modellieren vom Bildhauer Ingler. 1822 ging er mit einem Stipendium der Regierung nach Italien, wo er bis zu feinem Tode blieb. M. erwarb mit feinen in der Heimath aufserordentlich gefchätzten Bildern zahlreiche Auszeichnungen auf den Akademieen zu Gent, Mecheln, Brüffel, Antwerpen und Amfterdam.

S. das Bild No. 215.

Magnus, Eduard

Genre- und Porträtmaler, geb. in Berlin den 7. Januar 1799, † dafelbft den 8. Auguft 1872, ftudierte anfänglich Architektur und befuchte gleichzeitig die Univerfität und die Kunftakademie, bis er, durch Schlefinger angeregt, fich ganz der Malerei zuwandte. 1826—1829 führte ihn eine Studienreife über Paris nach Italien; er begab fich 1831 von neuem dorthin, um erft 1835 über Frankreich und England wieder heimzukehren. 1850 und 1853 war er in Spanien. M.'s bedeutendfte Leiftung liegt in der Behandlung des Frauenbildniffes; am meifterhafteften fchildert er die feelifche Empfindung finnigen und finnenden Wefens. Die Compofition ift ftets

einfach, die Zartheit des Fleifchtones und des Lichtfpiels, be-
fonders der Schmelz feiner Mitteltöne und feine fchlichte
Pinfelführung werden für Fachmänner vorbildlichen Werth be-
halten; in den männlichen Porträts wie in Genre- und Sitten-
bildern erreicht er die gleiche Höhe nicht. Er war Mitglied
der Berliner Akademie feit 1837, Königl. Profeffor (1844) und
befafs beide Medaillen der Berliner Ausftellung. M. ftarb an
den Folgen einer Staaroperation. Mit einer ungewöhnlichen
wiffenfchaftlichen Bildung ausgeftattet, hat er fich fchrift-
ftellerifch befonders durch feine Abhandlungen über die Be-
leuchtung von Gemäldegalerieen verdient gemacht, deren Refultate
bei Anordnung der Bilderwände in der Königl. National-Galerie
zuerft Anwendung im Grofsen gefunden haben.

S. die Bilder No. 216, 217 und 425.

Makart, Hans

Hiftorienmaler, geb. in Salzburg den 29. Mai 1840 als
Sohn unbemittelter Ältern, † den 3. Oktober 1884 zu Wien.
Er bezog 1858 die Akademie in Wien, verliefs fie jedoch nach
wenigen Monaten wieder, da er trotz feiner von erfter Jugend
an hervorgetretenen Begabung der Künftlerlaufbahn entfagen
wollte. Nach einiger Zeit kehrte er zum Malftudium zurück
und wurde in die Schule Piloty's in München aufgenommen,
wo er bis 1868 blieb. Schon feine Erftlingswerke zeigten ein
höchft urfprüngliches künftlerifches Naturell. Dafs fein Talent,
unterftützt von hervorragendem Farbenfinn, zum Phantaftifch-
Dekorativen neigte, bewies bereits ein zu Anfang der 60er Jahre
für ein Palais in Petersburg ausgeführter Zimmerfchmuck,
welcher ungewöhnliches Auffehen erregte. Es folgten einige
kleinere Gemälde, u. a. »Ritter und Nixen« (in der Galerie
Schack in München), dann nach einem Aufenthalt in Italien
1866 feine für die Parifer Ausftellung gemalten, dort aber faft
unbeachtet gebliebenen »Römifchen Ruinen«. Um fo gröfsern
Erfolg hatten die »Modernen Amoretten« (1868), ein drei-
theiliges Bild von Kindergruppen auf Goldgrund, das in Auf-

faffung und Behandlung an die Panneaux der franzöfifchen
Rococozeit erinnert, fowie das aus drei friesartigen Theilen be-
ftehende Gemälde »Die Todfünden oder die Peft in Florenz«,
welches durch feine dreifte Phantaftik die widerfprechendften
Urtheile hervorrief. Ähnliche Wirkung hatte auch das darauf-
folgende Werk »Abundantia«. M. war inzwifchen nach Wien
übergefiedelt (1869), wo ihm auf Staatskoften ein grofses
Atelier zur Verfügung geftellt wurde. Hier begann er fein erftes
hiftorifches Gemälde »Katharina Cornaro« (unfer Bild No. 443),
welches alsbald nach feiner Vollendung 1873 während der
Wiener Weltausftellung den Mittelpunkt des Kunftintereffes
bildete. Mit der Wahl eines präciferen Gegenftandes fand der
Künftler in diefem Bilde auch den Weg zu einer Behandlungs-
weife, welche den Anforderungen formeller Durchbildung neben
dem bisher mit einer gewiffen Emancipation zur Schau getretenen
coloriftifchen Element gerechter wurde und infolge deffen faft
einhellige Anerkennung fand. Seitdem beharrte M. bei diefer
mafsvolleren, wenn auch ftets auf gröfsten Reichthum und
finnliche Gluth der Färbung gerichteten Vortragsweife; doch
haben feine neueften Werke, z. B. »Kleopatra« und »Die
Gaben des Meeres und der Erde« den gleichen Erfolg nicht
errungen. Einen neuen Höhepunkt bildet das koloffale Ge-
mälde »Einzug des jungen Kaifers Karl V. in Antwerpen«
(vom Jahre 1878), welchem fich ein ebenfalls aufserordentlich
umfangreiches Bild »Jagd der Diana« (gemalt 1880) an die
Seite ftellt; in der Zwifchenzeit entftand u. a. ein Cyklus
weiblicher Aktfiguren auf Pilafterftreifen, benannt »Die fünf
Sinne«, und das Gemälde »Der Sommer«. In feinen letzten
Lebensjahren befchäftigte ihn eine Reihe von dekorativen
Malereien für das Wiener Kunftmufeum. — Makart, feit 1872
Ehrenmitglied der Münchener Akademie und feit 1879 Profeffor ·
einer Specialfchule für Hiftorienmalerei an der Akademie in
Wien, hat durch fein phänomenales Auftreten einen tiefgehenden
Einflufs auf die Entwicklung der modernen deutfchen Malerei
ausgeübt. Derfelbe beruht auf der mit der Gewalt eines
Naturtriebes fich geltend machenden rein coloriftifchen An-

fchauung, welche unter Verzicht auf individuelle Wahrheit nur
den farbigen Effekt der Gefammtheit in's Auge fafst. Diefes
Niveau des üppig-fchönen Scheines wird zumeift entweder durch
Abminderung des Geiftigen auf die Stufe des Materiellen oder
durch Erhebung des Stofflichen zur künftlerifchen Ebenbürtigkeit
mit der menfchlichen Erfcheinung erreicht. Darin und in der
Neigung zu gebrochenen Tonftimmungen liegt Vorzug und
Mangel der Richtung des Künftlers, der fich in den meiften
feiner fpäteren Werke vorzüglich an die Mufter der Venezianer
des ausgehenden 16. Jahrhunderts gehalten hat, wie denn feine
hiftorifchen Compofitionen, unbefchadet ihres völlig modernen
Wefens, in der Wahl der Mittel oft an Paolo Veronefe, Tintoretto
und an den noch fpäteren Tiepolo erinnern. Der Schwerpunkt
feines Talentes lag in der erftaunlichen Herrfchaft über die
Technik, welche ihn befähigte, feinen aufserordentlich rafch
entftandenen Gemälden trotz ihres grofsen Umfanges den Reiz
der Improvifation zu verleihen.

S. das Bild No. 443.

Malchin, Karl (Wilh. Chrift.)

Landfchaftsmaler, geb. den 14. Mai 1838 zu Kröpelin in
Mecklenburg-Schwerin, lebte bis Herbft 1873 als Kammer-
Ingenieur in Schwerin und ging erft dann zur Malerei über, indem
er die Kunftfchule zu Weimar bezog und dort Schüler des
Prof. Th. Hagen wurde. Im Sommer 1874 machte er eine
Studienreife an die Mofel, 1875, 76 und 77 nahm er längeren
Aufenthalt in Mecklenburg und in der Ukermark. Seit 1879
lebt er in Schwerin. Dem norddeutfchen Flachlande entlehnt
er mit Vorliebe die Motive feiner fein empfundenen einfachen
Landfchafts-Schilderungen, die er auch mit der Radiernadel
entfprechend wiederzugeben weifs.

S. das Bild No. 436.

Max, Gabriel

Hiſtorien- und Genremaler, Sohn des Bildhauers Joſeph M.,
wurde am 23. Auguſt 1840 zu Prag geboren. Die Elementar-
kenntniſſe in der Kunſtübung erwarb er ſich im Atelier ſeines
Vaters und beſuchte nach deſſen Tode von 1858—61 die
Kunſtſchule zu Prag und von 1861—63 die Wiener Akademie,
wo ihn Blaas im Malen unterwies. Angeregt durch Beethoven's
und Mendelsſohn's Muſik veröffentlichte er damals eine Serie
von 13 Phantaſiebildern. Im Jahre 1863 ſiedelte er nach
München über und arbeitete bis 1867 als Schüler in Piloty's
Atelier. Mit ſeltenem Schönheitsgefühl begabt, mehr ſentimental
als naiv, ſchwelgt M. in der Poeſie des Schmerzes, in Dar-
ſtellung ſeeliſcher Affecte, die oft mehr pathologiſches als
künſtleriſches Intereſſe erwecken. Der überwiegend contem-
plative Zug ſeines Geiſtes und die Innerlichkeit ſeines Künſtler-
naturells finden in lyriſch geſtimmten, von tiefem Ernſt erfüllten
Situationen, welche unmittelbar das Mitgefühl des Beſchauers
erregen, ihr Stoffgebiet. Empfindſame weibliche Naturen ſind
dem Weſen ſeiner Kunſt am meiſten wahlverwandt. Das
Colorit ſeiner Gemälde weiſs er durch Dämpfung der Töne
mit dem Empfindungsgehalt der Sujets meiſterhaft in Ein-
klang zu bringen. Während eines Zeitraumes von ungefähr
15 Jahren entwickelte M. als ſelbſtändiger Künſtler eine
erſtaunliche Produktivität. Im Beginn ſeiner künſtleriſchen
Laufbahn entlehnte er, augenſcheinlich von franzöſiſchen Ein-
flüſſen beſtimmt, die Gegenſtände ſeiner Bilder gern dem
chriſtlichen Märtyrerthum. Das bedeutendſte Werk dieſer Art
iſt »die heilige Julia als Märtyrerin am Kreuz« (1865), ein
coloriſtiſches Stimmungsbild erſten Ranges und von ſeelenvoller
Schönheit. Dahin gehört auch »das blinde Chriſtenmädchen,
welches am Eingange der Katakomben den Glaubensgenoſſen
das Licht darreicht«. Auch in dem Bilde »die Märtyrerin in
der Arena« (1874), die nach dem Spender einer von oben
herabgefallenen Roſe aufblickt, iſt ein Gegenſatz von Liebreiz
und Grauen verwerthet. Selten athmen ſeine Schilderungen

heitere Lebensluft, wie das »Frühlingsadagio« und »Frühlings-
märchen«, denen fich ein lichtvolles Bild aus fpäterer Zeit
»Suleika« (1880) anreihen läfst. Ausnahmsweife malte M.
eine figurenreiche Compofition »der Herbftreigen«, die feine
Meifterfchaft in der Behandlung des Helldunkels zeigt. Unter
den ergreifenden melancholifch geftimmten Bildern find für den
Künftler charakteriftifch: die im einfamen Kloftergarten dem Spiel
der Schmetterlinge zufchauende »Nonne« (1869), »die barm-
herzige Schwefter«, welche ein Waifenkind herzt, und »Ahasver
an der Leiche eines Kindes«. Als Stimmungsbild ift »die
Klavierfpielerin« zu nennen. Einem hochgradigen fentimentalen
Bedürfnifs entfprechen die Bilder »Zwangsverfteigerung«, »Ver-
blüht«, »Schmerzvergeffen«, »die heilige Cäcilia« und »der
Vivifector«. Die Begabung nachempfindender Poefie hat M. an
Illuftrationen zu Uhland, zu Wieland's Oberon, zu Bürger und dem
ihm verwandten Lenau, zu Schiller und zu Goethe's Fauft bewährt.
Unter den romantifch angehauchten Bildern ift befonders die
Vifion nach Heine's Gedicht »Allnächtlich im Traume feh' ich
Dich« hervorzuheben. Das Unheimliche ift dagegen am ftärkften
in der fcheintodten »Julia Capulet im Sarge«, in dem von
Bürger's Ballade infpirirten packenden Senfationsbilde »die
Kindesmörderin« (1878) und in der »Löwenbraut« zur Geltung
gebracht. In verfchiedenen Bildern hat M. nach dem Vor-
gange Ary Scheffer's Goethe's Gretchen dargeftellt, am wirk-
famften, aber auch abfchreckendften in der »Erfcheinung in
der Walpurgisnacht«. Auf religiöfem Gebiete verfuchte fich
M. 1875 mit dem Bilde »Erweckung von Jairi Töchterlein«,
welches auf der Parifer Ausftellung durchfchlagenden Erfolg
erzielte, mit dem »Gekreuzigten Chriftus«, zu welchem die
Hände der Angehörigen emporverlangen und mit einem
»Chriftuskopf« mit dem Doppelblick auf dem Schweifstuche
der Veronika, welcher ungewöhnliche Bewunderung erregte.
In neuefter Zeit ift die fenfationelle Neigung des Künftlers
einer ruhigeren Contemplation gewichen. In diefem Sinne find
Bilder wie »die Disputation« (der heiligen Katharina), mehrere
genreartige Compofitionen und auch unfer Bild behandelt.

M. ift Profeffor und Ehrenmitglied der Akademie in München,
an welcher er eine Zeit lang unterrichtet hat. Er befitzt die
Coburger Medaille für Kunft, die Bayrifche goldene Ehren-
medaille und die Berliner kleine goldene Medaille.

S. das Bild No. 514.

Mayer, Eduard

Bildhauer, geb. den 17. Auguft 1812 auf der Asbacher Hütte
im Hundsrück (Regierungsbezirk Trier), † den 12. Oktober 1881
in Aibling (Oberbayern), machte feine Studien auf den Akademieen
zu Dresden und Berlin und befuchte dort das Atelier von
Rietfchel, hier dasjenige von Rauch. Die Jahre 1840—43
brachte er in Paris zu, theils im Atelier von David d'Angers,
theils felbftändig arbeitend, und begab fich 1842 nach Rom,
wo er feinen Wohnfitz behielt und in Gemeinfchaft mit Emil
Wolff fich der jüngeren Studiengenoffen mit Rath und That
annahm. M. erhielt den Profeffortitel durch den Grofsherzog
von Baden und erwarb in Paris und in Berlin die kleine
goldene Medaille. Gemäfs feiner Neigung zu anmuthig ftil-
voller Formgebung bildet er mit Vorliebe Figuren aus der
antiken Mythologie (Bacchus, Venus Anadyomene, Amor mit
dem Helm des Mars u. a.) oder kleinere Genremotive (Mädchen
mit Ohrgehänge, betendes Kind u. a.) und hat aufserdem zahl-
reiche Porträtbüften geliefert.

S. III. Abth. No. 24.

Menzel, Adolf (Friedr. Erdmann)

Hiftorienmaler, geb. in Breslau den 8. Dezember 1815, fiedelte
1830 mit feinen Ältern nach Berlin über, bildete fich hier aus
eigenem Trieb und befuchte nur ganz vorübergehend die Gips-
klaffe der Akademie (1833). Der Verluft des Vaters 1832
zwang den Jüngling, für feinen Lebensunterhalt felbft zu forgen;
Befchäftigungen, die darauf abzielten, kreuzten vielfach feine
eigentlichen Studien, fo dafs fein Bildungsgang nur fehr ungleich-
mäfsig fein konnte. 1833 ertheilte ihm der Kunfthändler

Sachfe den Auftrag, ein Heft Federzeichnungen zu componieren; es entſtand »Künſtlers Erdenwallen«, welches den jungen unbekannten Mann fofort in die Künſtlerkreiſe einführte und ſogar den ſehr ſchwer zu befriedigenden G. Schadow zu öffentlicher Anerkennung bewog. Dieſem Erſtlingswerke ſeiner künſtleriſchen Erfindung folgten 1834—36 die »Denkwürdigkeiten aus der brandenburg. preuſs. Geſchichte«, 12 Blatt in qu. fol. von ihm ſelbſt auf Stein gezeichnet. In die Jahre 1836—39 fällt der Beginn ſeiner faſt ganz autodidaktiſchen Studien in der Ölmalerei (1837 malte er die »Rechtsconſultation«, 1838/39 den »Gerichtstag«), doch wurde dieſe Thätigkeit durch umfangreiche Arbeiten für den Holzſchnitt unterbrochen, beſonders durch die 400 Illuſtrationen zu Kugler's Geſchichte Friedrich's des Groſsen (1839—42), 200 neue Illuſtrationen für die Prachtausgabe der Werke des Königs (1843—49) u. a., 1843 erſchienen ſodann ſechs Blatt Radierungen. Eine Folge der Beſchäftigung mit dem Zeitalter Friedrich's war auch das im Jahre 1849/50 entſtandene Ölgemälde »König Friedrich's Tafelrunde« (unſer Bild No. 218) und das 1850/51 gemalte »Flöten-Concert in Sansſouci« (unſer Bild No. 219). Zuvor (1847/48) hatte M. als erſtes Werk hiſtoriſcher Gattung in groſsem Maſsſtabe den ſogenannten Kaſſeler Karton gezeichnet (Herzogin Sophie von Brabant mit ihrem Söhnlein Heinrich dem Kinde 1247 in Marburg einziehend), welcher, im Auftrage des Kunſtvereins zu Kaſſel entworfen (bislang im dortigen Muſeum), jetzt beim Künſtler ſelbſt aufbewahrt iſt. 1851—57 gab M. die drei Bände ſeiner »Uniformſtudien der Armee Friedrich's des Groſsen« (Auflage in 30 Exemplaren) heraus, denen 1846—49 33 Darſtellungen in 8⁰ »die Soldaten Friedrich's des Groſsen«, ein populärer Auszug aus dem groſsen Werke, voraufgegangen waren. Seit 1850 entſtand ſodann der Holzſchnittcyklus in fol.: »Aus König Friedrich's Zeit«. 1854 erſchien das Ölgemälde »Friedrich d. Gr. auf Reiſen« (Galerie Ravené, Berlin), 1855 malte M. im Remter der Marienburg die Geſtalten zweier Hochmeiſter des deutſchen Ordens in Fresko und in demſelben Jahre das Ölgemälde »Friedrich bei der Huldigung in Breslau

1741« im Auftrage des fchlefifchen Kunftvereins, 1856 die
»Schlacht bei Hochkirch« (im Königl. Schloffe zu Berlin),
1857 die »Begegnung Friedrich's mit Jofef II. in Neiffe« im
Auftrage d. Verb. f. hiftor. Kunft (jetzt im Befitze des Grofs-
herzogs von Sachfen-Weimar), 1858 »Blücher und Wellington
bei Waterloo« (in der Gedenkhalle des Kronprinzlichen Palais
in Berlin). Ein anderes grofses Gefchichtsbild »Friedrich vor
der Schlacht bei Leuthen« ift bis jetzt unvollendet geblieben.
In den 50er Jahren hat M. auch einige Transparent-Bilder
biblifchen Inhalts für die Weihnachts-Soiréen des Berliner
Künftler-Vereins ausgeführt. 1861—65 war der Künftler mit
dem Gemälde zur Erinnerung an das Krönungsfeft in Königs-
berg befchäftigt, welches im Königl. Schloffe zu Berlin feine
Aufftellung erhielt; die künftlerifchen Vorftudien zu demfelben
fowie der erfte Entwurf der Compofition befinden fich in der
National-Galerie (f. No. 481). 1867—69 entftanden mehrere
kleine Gemälde (Tuilerien-Garten am Sonntag, Parifer Strafse,
beide in Privatbefitz), 1871 die »Abreife König Wilhelm's zur
Armee« (unfer Bild No. 490), 1872—75 die »Modernen Cyklopen«
(unfer Bild No. 220). Eigentliche Studienreifen hat Menzel nie
gemacht, wenn er auch in fpäteren Jahren wiederholt zu kürzerem
Aufenthalte in Paris, Wien, München und Dresden geweilt; auch
arbeitete er niemals in offenem Atelier; wie er auf fich felbft
geftellt und durch fich felbft emporgekommen, hat er auch nie
fyftematifch, umfomehr aber durch feine Perfönlichkeit praktifch
lehrhaft gewirkt. Er ift feit 1856 Königl. Profeffor, Mitglied
der Akademieen von Berlin (1853), Wien, München und der
Königl. belgifchen Gefellfchaft der Aquarelliften, befitzt die
grofse goldene Medaille von Berlin (1856), ift Ritter des Ordens
pour le mérite und Vicekanzler deffelben, erhielt 1879 die
Medaille I. Klaffe der Münchener Ausftellung und 1883 die
Medaille für Lithographie auf der Wiener Ausftellung für
graphifche Kunft. Von unübertroffener Vollendung find feine in
Aquarell- und Gouache-Technik ausgeführten Bilder (Scenerien,
Veduten, Genremotive aller Art). Seine Holzfchnitt-Publikationen
haben bereits das fiebente Hundert überfchritten. Im Jahre 1877

vollendete er Illuftrationen zu Kleift's »Zerbrochenem Krug«, welche in Holzfchnitt und Photographie die Jubiläums-Ausgabe diefes Dramas fchmücken; es folgte aufser verfchiedenen kleinen Ölgemälden und zahlreichen Aquarellen das mit allen Wirkungs- mitteln der Licht- und Helldunkel-Malerei ausgeftattete 1879 vollendete Bild »Ball-Souper« (im Befitz des Herrn Thiem ·in Berlin) und ein kleineres »Proceffion« (1880). Sein neueftes Ölgemälde »Die Piazza d'erbe in Verona« (vollendet 1884) gibt Eindrücke wieder, welche er auf einer kurzen Reife in Norditalien erhielt. — M. bewegt fich auf dem hiftorifchen, dem Genre-Gebiet, dem Menfchen- und Lokalporträt mit gleicher Originalität und beherrfcht das Pathos bis zum Dämonifchen fo ficher wie das momentanfte Leben.

S. die Bilder No. 218, 219, 220, 481 und 490, fowie die
Handzeichnungen.

Metz, Guftav

Maler und Bildhauer, geb. in Brandenburg den 28. Ok- tober 1817, † in London den 30. Oktober 1853. Er erlernte urfprünglich die Bildhauerei unter Rauch in Berlin und folgte 1836 feinem älteren Mitfchüler Rietfchel nach Dresden. Bei einer Bewerbung um den grofsen Preis der Berliner Akademie zurückgefetzt, gab er fein bisheriges Berufsfeld auf und wandte fich unter Bendemann's Leitung mit glücklichem Erfolg der Malerei zu. Gröfsere Aufträge veranlafsten ihn, für einige Zeit nach Rom zu gehen, von wo er 1848 nach Dresden zurückkehrte. Seine vorzüglichen Porträts verfchafften ihm eine Einladung nach London, wo er jedoch plötzlich ein Opfer der Cholera wurde. — M. zählte zu den begabteften Malern der jüngeren Dresdener Schule. Schwung und Schönheitsfinn gaben feinen Bildern den Reiz der Liebenswürdigkeit, wenn er auch zuweilen bei der Durchführung in's Monotone fiel.

S. das Bild No. 221.

Metzener, Alfred (Wilhelm)

Landfchaftsmaler, geb. zu Niendorf im Herzogthum Lauen-
burg den 7. Dezember 1833, bildete fich in München unter
Richard Zimmermann, lebte 1862—1864 in Berlin, ging dann
bis 1867 nach Italien, wo er der Natur Siciliens befonderes
Studium zuwendete, welches er u. a. in zahlreichen dem Werke
von Hoffweiler beigegebenen Holzfchnitt-Abbildungen verwerthet
hat, und lebt feitdem in Düffeldorf. Neben der Ölmalerei
pflegt er mit Vorliebe das Aquarell. Er befitzt die Medaille
der Wiener Weltausftellung von 1873.

S. das Bild No. 415.

Meyer, Ernft

Genremaler, geb. in Altona 1797, † in Rom am Schlag-
flufs 1861, Schüler der Akademie von Kopenhagen, ging 1824
nach Italien, lebte längere Zeit in Neapel und Amalfi und feit
1833 in Rom, von wo er nur vorübergehend in die Heimath
zurückkehrte. 1843 wurde er von der Akademie zu Kopen-
hagen zum Mitglied erwählt.

S. das Bild No. 222.

Meyer, Johann Georg, gen. „Meyer von Bremen"

Genremaler, geb. in Bremen den 28. Oktober 1813, Schüler
der Düffeldorfer Akademie, namentlich K. Sohn's und W.
v. Schadow's. Er hielt fich wiederholt in Belgien auf und
befuchte andrerfeits feiner Studien wegen vorzüglich die heffi-
fchen, bayrifchen und fchweizer Gebirge. 1852 fiedelte er
von Düffeldorf nach Berlin über. In den erften zwei Jahren
feines felbftändigen Schaffens malte er biblifche Hiftorien, feit-
dem Genrebilder, von denen einfchliefslich der Aquarelle bis
heute gegen taufend entftanden find. M. ift Königl. Profeffor

und Mitglied der Akademie von Amfterdam. Er befitzt die
kleine goldene Medaille der Berliner Ausftellung und die Wek-
ausftellungs-Medaille von Philadelphia (1876).

S. das Bild No. 223.

Meyerheim, Eduard (Friedrich)

Genremaler, geb. in Danzig den 7. Januar 1808, † den
18. Januar 1879 in Berlin. Er wurde zuerft in der Heimath
von feinem Vater, dem Stubenmaler-Meifter Karl Friedr. M., in
deffen Handwerk eingewiefen, bildete fich unter dem Direktor
der Danziger Kunftfchule Breyfig weiter aus und fiedelte 1830
durch Vermittlung der Danziger Friedensgefellfchaft nach Berlin
über, um hier auf der Akademie namentlich unter G. Schadow
und Niedlich feine Studien zu vollenden. Talent und künft-
lerifche Auffaffung bewährten fich zuerft in den zu Anfang der
dreifsiger Jahre ausgeführten und von ihm felbft auf Stein ge-
zeichneten malerifchen Aufnahmen der Baudenkmäler in der
Altmark, die er mit dem nachmaligen Geh. Ober-Hofbaurath
Strack gemeinfchaftlich bereifte. Dann aber wendete er fich
der Figurenmalerei zu und wurde bald, dank feiner treuen
Schilderungen des Volkslebens, der Liebling des Publikums.
Gröfsere Studienreifen über den Bereich Nord- und Mittel-
Deutfchlands hinaus hat er nicht gemacht. Er war Königl.
Profeffor und Mitglied der Akademieen von Berlin, Dresden,
München, befafs beide Berliner Medaillen fowie die goldene
Medaille von Paris. Seine Genrebilder, die Erftlinge ihrer Art
in Norddeutfchland, bewegen fich im Gebiet der kleinbürger-
lichen und bäuerlichen Lebensfphäre und fpiegeln in ihrer
Schlichtheit den wahrhaften Sinn und das gute Herz eines
liebenswürdigen Beobachters wieder; fie erheben fich zu hoher
künftlerifcher Bedeutung, indem fie im anfpruchslofen Gewande
das feinfte Stilgefühl und die durch unermüdlich treuen Fleifs
erworbene Gediegenheit der Behandlung bekunden. Zahlreiche
feiner gemüthvollen Compofitionen find durch Lithographie
und Stich Gemeingut der Nation geworden. Mehrere Jahre

vor feinem Ende verfiel M. in geiftige Lähmung, aber die Kräfte kehrten ihm nochmals auf kurze Zeit zurück. Neben der Malerei bildete die Mufik fein Lebenselement. Sein Nachlafs war 1880 in der National-Galerie ausgeftellt.

S. die Bilder No. 224, 457, 467 und die Entwürfe, Ölftudien und Handzeichnungen.

Meyerheim, Paul (Friedrich)

Genremaler, geb. in Berlin den 13. Juli 1842, Schüler feines Vaters Eduard M. und zugleich der Berliner Akademie. Kürzere Studienreifen führten ihn in die deutfchen Gebirge, nach Holland und Belgien; nur in Paris verweilte er über ein Jahr. Für die Villa Borfig in Moabit malte er in fieben grofsen, geiftvoll erfundenen Bildern auf Kupfer die Gefchichte der Lokomotive· und hat zahlreiche dekorative Compofitionen aus dem Gebiete des Stillebens und des Sportes als Schmuck für Prachtgemächer, fowie namentlich auch genrebildliche Porträts ausgeführt. In neuefter Zeit befchäftigte ihn die Ausfchmückung eines Feftfaales im Gebäude des Reichs-Juftizamtes in Berlin. Er ift vielfach als Aquarellmaler und gelegentlich als Lithograph thätig, ift Mitglied der Berliner Akademie und der belgifchen Aquarelliften-Gefellfchaft, erhielt 1868 die kleine und 1872 die grofse goldene Medaille von Berlin, 1867 die goldene Medaille in Paris und 1879 das Ehrendiplom der Münchener Ausftellung. Neben dem häuslichen Kleinleben und den Leiden und Freuden der bürgerlichen und bäuerlichen Welt fchildert er mit eingehender Charakteriftik und feinem Humor das Treiben der Thiere und ift aufserdem befonders wegen feiner launigen bildlichen Improvifationen gefchätzt.

S. das Bild No. 225.

Miethe, Friederike f. O'Connell.

Migliara, Giovanni

Architekturmaler, geb. in Aleffandria den 18. Oktober 1785, † in Mailand den 18. April 1837, war anfangs als Dekorationsmaler thätig, ging aber fpäter zur Darftellung von Bauwerken über, auf welchem Gebiete er fich durch fcharfe Zeichnung, Treue und glänzende Lichteffekte einen berühmten Namen erwarb.˙ Er war Mitglied der Akademieen von Mailand, Turin, Neapel, Wien u. a., Hofmaler des Königs von Sardinien und befafs den bayrifchen Civilverdienftorden.

S. die Bilder No. 226 und 227.

Möller, Heinrich (Karl)

Bildhauer, geb. in Berlin den 22. Dezember 1804, † ebenda den 21. April 1882, lernte anfänglich im Atelier feines Vaters, befuchte dann die Akademie und arbeitete 1827—1840 bei Rauch. 1855 lernte er Paris und 1872 Italien kennen. Er lieferte aufser kleinen Compofitionen und Porträts eine der Gruppen auf der Berliner Schlofsbrücke. M. war Profeffor und Mitglied der Königlichen Akademie der Künfte in Berlin.

S. III. Abth. No. 32.

Molteni, Giufeppe, Cavaliere

Porträtmaler, geb. in Affori bei Mailand den 23. Oktober 1800, † in Mailand den 11. Januar 1867. Er war Sohn armer Ältern und erhielt durch die Familie Brocca die Erziehung. So kam er im zehnten Lebensjahre nach Mailand, wo er die Akademie befuchte und fich dann zunächft mit Gemälde-Reftaurationen befchäftigte. Durch Longhi angeregt wandte er fich felbftändiger Produktion zu, erregte 1829 durch Ausftellung einer gröfseren Reihe von Porträts Auffehen, malte auch infolge deffen nachmals in Wien verfchiedene Bildniffe am kaiferlichen Hof und lieferte eine grofse Zahl Genrebilder im Sinne der modern-romantifchen Richtung. 1850 trat er in den Senat der Mailänder Akademie und wurde 1855 Con-

fervator der Galerie der Brera, welches Amt er mit ausgiebiger
Verwerthung feiner künftlerifchen Erfahrungen bis zu feinem
Tode inne hatte.

S. das Bild No. 228.

Monten, Dietrich (Heinrich Maria)

Gefchichts- und Genremaler, geb. in Düffeldorf den
18. September 1799, † in München den 13. Dezember 1843,
bezog 1816 die Univerfität Bonn, ging aber nach abgeleifteter
Dienftpflicht zur Malerei über und bildete fich feit 1821 auf
der Akademie feiner Vaterftadt, fpäter in München unter Peter
Hefs. Hierauf unternahm er Reifen durch Deutfchland und
dann nach Italien und Holland. M.'s Vorliebe führte ihn dem
militärifchen Genre und der Schlachtenmalerei zu. Er ver-
bindet mit fcharfem Blick für das Charakteriftifche auf diefem
Gebiet ein gefälliges Compofitionstalent, mit welchem jedoch,
namentlich in fpäterer Zeit, fein Farbenfinn nicht immer
Schritt hielt.

S. die Bilder No. 229 und 230.

Mofer, Karl Adalbert

Bildhauer, geb. in Berlin den 14. Juni 1832, Schüler der
Berliner Akademie und der Profefforen A. Fifcher und Drake.
Er erhielt 1854 die grofse filberne Medaille, weilte infolge des
erlangten Acceffit zum grofsen akad. Preis 1857 und 1858 in
Italien und Frankreich und hat an monumentalen plaftifchen
Arbeiten bisher je eine Figurengruppe für das Generalftabs-
gebäude und das Giefshaus-Kafernement gearbeitet, auch war
er bei Ausführung des Reliefs am Beuth-Denkmal fowie an
den Gruppen auf dem Belle-Alliance-Platze mit befchäftigt.

S. I. Th. S. XXVIII u. XXX.

Mücke, Heinrich (Karl Anton)

Hiftorienmaler, geb. in Breslau den 9. April 1806, bildete fich in Berlin bei W. Schadow und folgte diefem 1826 nach Düffeldorf. 1833/34 war er als Penfionär der preufsifchen Regierung in Italien, 1850 unternahm er eine Studienreife nach England und ging zweimal mit Aufträgen nach der Schweiz. Seit 1844 als Lehrer für Anatomie und Proportion an der Düffeldorfer Akademie thätig, wurde er 1848 Profeffor. An monumentalen Arbeiten find hervorzuheben: feine Fresken zur Gefchichte des Kaifers Friedrich Rothbart im Schloffe Heltorf bei Düffeldorf, der Fries im Rathhaufe zu Elberfeld (beg. 1842), die Ausbreitung des Chriftenthums darftellend, ein Cyklus von Gegenftänden aus der Gefchichte des heiligen Meinrad für den Fürften von Hohenzollern, fowie eine gröfsere friesartige Compofition (nicht farbig ausgeführt), darftellend Gefchichte und Sagen des Rheins. Er befitzt eine Medaille der Ausftellung in Befançon und die grofse portugiefifche Medaille für Kunft und Wiffenfchaft.

S. die Bilder No. 231 und 232.

Müller, Andreas (Joh. Jac. Heinr.)

Hiftorienmaler, geb. den 9. Februar 1811 in Kaffel. Er war zuerft Schüler feines Vaters, Franz Hubert M. in Darm- ftadt, feit 1832 bei Schnorr und Cornelius in München, feit 1834 bei K. Sohn und Schadow in Düffeldorf. In München hatte er das romantifche Genre gepflegt, nach feiner Über- fiedelung nach Düffeldorf wandte er fich der religiöfen Malerei zu. Hier wurde ihm bald Gelegenheit zur Bearbeitung einer bedeutenden Aufgabe gegeben; er erhielt den Auftrag, fich neben E. Deger, C. Müller und F. Ittenbach an den Fresko- malereien in der damals neu erbauten Apollinariskirche in Re- magen zu betheiligen. Um fich für diefe monumentale Auf- gabe vorzubereiten, unternahm er mit feinen drei Genoffen im Jahre 1837 eine Reife nach Italien. Nach der Rückkehr 1842 führte er den ihm übertragenen Theil der Fresken,

vier Darftellungen aus dem Leben des heiligen Apollinaris, aus; auch leitete er die dekorative Ausfchmückung der Kirche (bis 1853). Eine Anzahl anderer kirchlicher Werke reihen fich daran: eine Madonna mit Heiligen fur die Pfarrkirche von Laub, eine Verkündigung und die vier Evangeliften für die Kirche von Budberg, ein Reliquienfchrein mit Scenen aus der Paffion für den Fürften von Loewenftein-Wertheim, das Rofenkranzbild für die Kirche von Zyfflich bei Cleve, die heilige Barbara für den Dom zu Breslau u. a. In Gemeinfchaft mit feinem Sohne Franz und mit Heinrich Lauenftein fchmückte er den Kunftfaal des Schloffes zu Sigmaringen mit Wandbildern, 24 Darftellungen deutfcher Meifter. Auf · dem Gebiete der ornamentalen Kunft hat M. zahlreiche Arbeiten gefchaffen, Entwürfe zu Kanzeln, Altären, Kaminen, Prachteinbänden u. a. Viele feiner Kartons und Ornamentzeichnungen wurden beim Brande der Akademie zu Düffeldorf 1872 zerftört. Ein Verdienft auf technifchem Gebiet erwarb fich M. durch die von ihm entwickelte Wandmalerei in Wachs. Er ift Mitglied der Akademieen zu Wien, Amfterdam und Liffabon, war Lehrer und Profeffor an der Akademie fowie Confervator der Kunftfammlungen zu Düffeldorf, welches Amt er mit grofser Hingebung und Liebe verwaltet hat. Seit 1882 ift er durch Siechthum an jeder Thätigkeit verhindert.

S. das Bild No. 509.

Müller, Eduard (Johannes), aus Koburg

Bildhauer, geb. den 9. Auguft 1828 in Hildburghaufen, von wo feine Áltern fchon 1830 nach Koburg überfiedelten, fo dafs der Künftler diefe Stadt als Heimath bezeichnet. Als dem Knaben infolge der Mittellofigkeit des Vaters im 14. Lebensjahre die Wahl geftellt werden mufste, fich entweder dem theologifchen Studium zu widmen, für welches ein Stipendium in Auficht ftand, oder einen praktifchen Beruf zu ergreifen, entfchlofs er fich zu Letzterem und zwar trat er 1842 in die Herzogl. Hofküche als Lehrling ein; er kam als Koch nach

München und Paris und fah an beiden Orten zum erften Male
bedeutende Skulpturwerke. Der darauf folgende Aufenthalt
in Antwerpen gab den Ausfchlag zu feinem Berufswechfel.
Auf Zureden des Prof. Jof. Geefs widmete fich M., der durch
kleine in feinen Mufseftunden angefertigte plaftifche Arbeiten
die Aufmerkfamkeit einfichtiger Beobachter erweckt hatte, in
feinem 22. Lebensjahre der Bildhauerei. Während er nun im
Winter 1850/51 die Antwerpener Akademie befuchte, fchaffte
er fich durch Porträts die Mittel, um mit Unterftützung feines
Zwillingsbruders, des Malers Guftav Müller, feine Studien in
einem grofsen Atelier fortfetzen zu können. In Brüffel, wohin
er fich 1852 wandte, entftand 1854 die Marmorfigur eines
Knaben (Bef. des Kunftvereins zu Gotha) und darauf eine Pfyche,
in Marmor ausgeführt für den Prinzen Albert von England.
1854 ging M. nach Rom, um fich den zahlreich an ihn
gelangten Aufträgen von Porträtftatuetten, Büften, Kinder-
figuren u. a. zu widmen und eine erfte Gruppen-Compofition
»Nymphe den Amor küffend« auszuführen, welche in erfter
Faffung 1862 auf der Weltausftellung in London erfchien und
in den Befitz der Königin von England überging. Eine ver-
änderte Wiederholung war 1868 in Berlin ausgeftellt. Im Jahre
1869 beendigte er eine aus vier Figuren beftehende Gruppe
»Glaube, Liebe, Hoffnung« für das Maufoleum des Barons
J. H. v. Schröder in Hamburg, welcher die Entfaltung diefes
feltenen Talentes mit feinem Verftändnifs verfolgte und förderte.
1870 befchickte M. die Berliner akademifche Ausftellung mit der
lebensgrofsen Marmorfigur »Faun mit Maske«, 1872 mit der
Figur eines »erwachenden Mädchens«, 1874 mit den beiden
ebenfalls lebensgrofsen Marmorgruppen »das Geheimnifs des
Faun« und »Bacchantin dem Amor die Flügel ftutzend«. In
diefem Jahre entftand das Modell der Prometheus - Gruppe,
deren Ausführung für die National-Galerie beftellt wurde und
die, bereits 1868 erfunden, den Künftler bis zum Jahre 1879
als Hauptwerk befchäftigte. Zwifchendurch jedoch konnte er,
dank feiner ungemeinen Produktivität und technifchen Fertig-
keit eine Reihe anderer Werke fördern: 1875 lieferte er

die lebensgrofse Marmorfigur eines »Neapolitanifchen Fifchers«
für einen Kunftliebhaber in Paris, 1877 fchlofs er die Com-
pofition einer Gruppe »Eva mit ihren Kindern« im Modell ab
und vollendete die »Moccoletti« benannte Figur (eine Erinne-
rung an den römifchen Carneval) fowie ein Seitenftück zu
feinem früheren Faun, eine »erfchreckte Nymphe«. Seit 1857
weilt M. faft ununterbrochen in Rom. Er ift Profeffor der
Academia di S. Luca dafelbft, Mitglied der Akademieen von
Berlin, S. Fernando in Madrid und Ehrenmitglied der Akademie
zu Carrara. Im Jahre 1868 erwarb er die kleine, 1870 die
grofse goldene Medaille der Berliner Ausftellung, 1869 die
grofse Medaille in Amfterdam. — Der Schwerpunkt feiner
künftlerifchen Begabung liegt in der Grazie der Erfindung und
des Aufbaues feiner Compofitionen und in der mit feinftem
Naturgefühl durchgeführten Behandlung. In der Marmortechnik
hat er eine kaum zu überbietende Vollendung erreicht und
zwar legt er ftets die letzte Hand felbft an feine Werke, welche
dadurch einen befonderen individuellen Reiz erhalten.

S. III. Abth. No. 34.

Müller, Moritz (Karl Friedrich)

Genremaler, geb. in Dresden den 6. Mai 1807, † in
München den 8. November 1865. Schüler feines Vaters und
feit 1821 der Dresdener Akademie, wo er befonders unter
Matthäi ftudierte. 1830 fiedelte er nach München über. Ur-
fprünglich als Hiftorienmaler thätig (mehrere Altarbilder für
die Klofterkirche in Zittau find von feiner Hand), wurde er
durch Studienreifen im bayrifchen Gebirge dem Genre zu-
geführt und fand in der Wiedergabe von Licht- und Feuer-
effekten nach Art Schalken's ein fpecififches Wirkungsfeld,
welches ihm den Beinamen »Feuermüller« eintrug. Seine
Bilder find anfpruchslos componiert, fauber gezeichnet und be-
handelt, erhalten ihren Reiz aber vornehmlich durch die häufig
etwas gefuchte Beleuchtungsweife.

S. das Bild No. 233.

Muhr, Julius

Hiftorienmaler, geb. in Plefs (Oberfchlefien) den 21. Juni 1819, † in München den 9. Februar 1865. Schüler der Berliner Akademie kam er 1838 nach München und wurde bald mit Kaulbach bekannt, der ihn feit 1848 in Gemeinfchaft mit Echter bei Ausführung feiner hiftorifchen Compofitionen im Treppenhaufe des Neuen Berliner Mufeums befchäftigte. Von hier ging Muhr nach Italien, kehrte 1858 nach Berlin zurück, fiedelte aber 1859 wieder dauernd nach München über.

S. das Bild No. 234.

Navez, François Jofephe

Genremaler, geb. in Charleroy den 16. November 1787, † in Brüffel den 12. Oktober 1869. Schüler der Brüffeler Akademie, ging 1813 nach Paris zu David und folgte diefem in die Verbannung nach Belgien. 1817—1822 war er in Italien und wurde fpäter Direktor der Brüffeler Akademie, welchen Poften er 1859 Alters halber niederlegte.

S. das Bild No. 235.

Nerenz, Wilhelm

Sitten- und Genremaler, geb. den 10. Auguft 1804 in Berlin, † dafelbft den 23. Oktober 1871. Seine erften Studien machte er in Berlin im Atelier W. Schadow's bis zu deffen Weggang nach Düffeldorf; in der nächften Zeit war er als Reftaurator im Königl. Mufeum befchäftigt, folgte aber dann feinem Lehrer Schadow nach und hielt fich drei Jahre in Düffeldorf auf. Er kehrte darauf in feine Vaterftadt zurück, wo er mit Unterbrechungen durch längeren Aufenthalt in Dresden und in Italien bis zum Tode feinen Wohnfitz behielt.

S. das Bild No. 236.

Nerly, Friedrich (eigentlich Nehrlich)

Architektur- und Genremaler, geb. in Erfurt den 24. November 1807, † den 21. Oktober 1878 in Venedig. Urfprünglich als Lithograph in Hamburg thätig, verdankte er dem kunftfinnigen Baron v. Rumohr die Mittel zur weiteren Ausbildung und zu der i. J. 1829 unternommenen Reife nach Rom, wo er bis 1831 verweilte und in nahen Umgang befonders mit Thorwaldfen trat. Später befuchte er Süditalien. Auf einer Reife in die Heimath begriffen, wurde er 1837 in Venedig feftgehalten und wählte diefe Stadt zu feinem dauernden Wohnfitz. Er wurde der Begründer des modernen venezianifchen Vedutenbildes (ein Bild »Die Piazzetta bei Mondfchein« mufste er 36 Mal wiederholen). Als langjähriger Vorftand des deutfchen Vereins in Venedig nahm er fich feiner Landsgenoffen mit Rath und That an. Durch Verleihung des Königl. württembergifchen Kronenordens erhielt er den perfönlichen Adel und wurde zum Ehrenmitglied der venezianifchen Akademie erwählt. Sein Nachlafs war 1880 in der National-Galerie ausgeftellt.

S. das Bild No. 237.

Ockel, Eduard

Landfchafts- und Thiermaler, geb. den 1. Februar 1834 zu Schwante bei Cremmen, Provinz Brandenburg, machte feine Studien in Berlin vorzugsweife im Atelier des Prof. Steffeck, ging Anfang des Jahres 1858 über Düffeldorf, Köln, Brüffel und Antwerpen nach Paris, arbeitete dort einige Monate lang bei Couture und verweilte dann zu Studienzwecken in der Normandie; im Frühjahr 1859 fiedelte er fich im Walde von Fontainebleau an und entnahm der dortigen Natur das Motiv zu dem Bilde (s. No. 444a.), womit er im folgenden Jahre in Berlin auftrat. Ähnliche Motive, welche das Leben der Thiere in der Landfchaft je nach den Stimmungen der Jahres- und Tageszeiten zum Gegenftande haben, befchäftigten ihn aufser zahlreichen Porträt-Arbeiten während der nächften Jahre in der Heimath; 1861 malte er »Kühe bei Touques« (Berliner Kunft-

verein), 1863 »Hochwild am Feenteich«, 1864 »Saſſenwall bei
Sonnenaufgang«. Mehr und mehr richtete O. nun ſein Augen-
merk auf die Charakteriſtik des Wildes, deſſen Leiden und
Freuden er auf waidmänniſchen Studienreiſen in der Mark, im
Harz und in Schleſien beobachtete und mit ungemeiner Treue
in Bildern wiedergab, welche zu den erſten ihrer Gattung in
Norddeutſchland zählten und bald verdiente Schätzung fanden.
Hierhin gehören: 1865 »Herbſtabend in der Mark« (vergl.
No. 444d.), 1868 »Hochwild in der Schorfhaide« (vergl.
No. 444b.), 1869 und folgende Jahre verſchiedene Wild-Scenen
idylliſchen und dramatiſchen Charakters, von welchen etliche
im Beſitz Sr. Majeſtät des Kaiſers, andere in dem des Fürſten
Plefs, mehrere bei Geheimrath Hanſemann in Berlin ſich be-
finden. 1874 lieferte O. zwei überlebensgroſse Apoſtelbilder
für die Kirche ſeiner Vaterſtadt Schwante. An Auszeichnungen
wurden ihm zu Theil die Medaille der Wiener Weltausſtellung
und die des Berliner Jagdclubs Nimrod. Er lebt in Berlin.
S. die Bildergruppe No. 444.

O'Connell, Friederike, geb. Miethe

Porträtmalerin, geb. am 22. März 1823 in Potsdam als
Tochter des Fabrikbeſitzers Fr. Miethe. Sie verrieth ſeit früher
Jugend ein durch Eigenwilligkeit unterſtütztes ſtarkes Talent,
erhielt den erſten künſtleriſchen Unterricht bei Prof. Herbig in
Berlin, wohin die Familie 1839 überſiedelte, und fand ſodann Auf-
nahme bei Prof. K. Begas, der ihr förderliches Intereſſe zuwandte.
Ein erſtes Bild »Demüthigung Richelieu's« erregte auf der
Berliner Ausſtellung ungewöhnliches Aufſehen und öffnete der
jungen Künſtlerin die beſten Kreiſe der Stadt. Als ſie das
erſte Gemälde Gallait's auf der Ausſtellung kennen lernte,
beſchloſs ſie, bei dieſem Meiſter ihre Studien fortzuſetzen, begab
ſich 1842 trotz aller Schwierigkeiten nach Brüſſel und wurde
in dem Atelier, welches nur hervorragenden Talenten offen
ſtand, aufgenommen. Hier lernte ſie einen iriſchen Edelmann
Namens O'Connell kennen und verheirathete ſich mit ihm in

Paris. Obgleich die Ehe fpäter wieder getrennt wurde, blieb die Künftlerin dort wohnen und erwarb fich vorzugsweife durch geiftreiche Porträts, unter denen ihr Selbftporträt, das Bildnifs der Rachel und das Ed. Texier's hervorzuheben find, die Achtung ihrer franzöfifchen Kunftgenoffen. 1851 erhielt fie die goldene Medaille in Brüffel. Mehr und mehr aber vertiefte fie fich in religiös-philofophifche Studien und arbeitete auf Grund der Schriften Jakob Böhme's an einem eigenen philofophifchen Werke. Dabei verdüfterte fich ihr Geift, fo dafs fie einer Heilanftalt in Paris übergeben werden mufste, in welcher fie feit Jahren lebt.

S. das Bild No. 477.

Odebrecht, Otto (Friedrich Hermann)

Landfchaftsmaler, geb. den 20. April 1833 in Greifswald, † den 14. Mai 1860 in Düffeldorf infolge eines giftigen Infektenftiches. Er war hauptfächlich im Atelier des Prof. Aug. Weber dafelbft gebildet.

S. das Bild No. 458.

Oeder, Georg

Landfchaftsmaler, geb. den 12. April 1846 in Aachen, betrieb anfänglich die Landwirthfchaft und widmete fich erft feit 1869 vorwiegend als Autodidakt der Kunft. Auf Ausflügen in das bayrifche Hochland, nach Weftfalen und in die Niederlande, fowie durch Reifen in die Schweiz, nach Öftreich, Italien, Frankreich und England erweiterte er feinen Anfchauungskreis und bereicherte fein Studienmaterial. Oeder's ftimmungsvolle Landfchaften, meift anfpruchslofe Motive, zeugen von der feinfinnigften Naturbeobachtung und laffen fich in der Löfung technifcher Darftellungsprobleme den beften Erzeugniffen des modernen Realismus zur Seite ftellen. Er erhielt die Bronze-

163

11*

Medaille der Wiener Weltausftellung von 1873, eine Medaille
in London 1878, die kleine goldene Medaille in Berlin 1880.
S. das Bild No. 491.

Otto, Johannes (Samuel)

Porträtmaler und Kupferftecher, geb. in Unruhftadt in der
Provinz Pofen den 17. Januar 1798, † in Berlin den 21. Februar
1878. Er befuchte die Berliner Akademie, wurde von Schinkel mit
Erfolg bei Ausführung von Radierungen nach architektonifchen
Zeichnungen befchäftigt und malte mehrere Altarbilder fowie
zahlreiche Porträts, namentlich von Perfönlichkeiten der Königl.
Familie, wie er auch vielfach Bildniffe lithographiert hat. Be-
fonders erwähnt zu werden verdient ein Facfimileftich nach
Holbein's Todtentanzzeichnung (Dolchfcheide). 1844 wurde
er Königlicher Profeffor. Zum Bildhauer Kifs ftand er in
enger künftlerifcher Beziehung.

S. das Bild No. 391.

Overbeck, Friedrich (Johann)

Hiftorienmaler, geb. den 3. Juli 1789 in Lübeck, † den
12. November 1869 in Rom. Als Sohn des durch dichterifche
Begabung ausgezeichneten Bürgermeifters Overbeck, des Wohl-
thäters von Carftens, empfing er zwar fchon in erfter Jugend
veredelnde Eindrücke, fühlte fich aber feit der Bekanntfchaft
mit den romantifchen Anfchauungen zu einem Kunftideal hin-
gezogen, für welches er in der Heimath kein Genüge fand.
1806 bereits ging er nach Wien auf die Akademie, konnte
jedoch kein Vertrauen zu der dort herrfchenden Auffaffung der
Kunft faffen, fondern gewann mit einigen Genoffen (Pforr,
Selter, Vogel u. A.) im Einklang mit den Anfchauungen
Wackenroder's und befonders Friedrich v. Schlegel's mehr und
mehr die Überzeugung, dafs der eigentliche Zweck der Kunft
»die fymbolifche Bedeutung und Andeutung göttlicher Ge-
heimniffe« fei. Diefe Gefinnung brachte ihn und feine Freunde

in wachfenden Gegenfatz zur Akademie, fteigerte fich bis zur
Auflehnung und hatte i. j. 1810 die Entlaffung zur Folge.
O. ging mit feinen Freunden nach Rom, nahm mit ihnen in
dem ehemaligen Klofter S. Ifidoro Wohnung (woher fie den
Spitznamen »Klofterbrüder« oder »Nazarener« erhielten) und
vertiefte fich in die kirchlich-romantifche Sinnesweife, als
deren nothwendige Folge er wie viele gefinnungsgleiche
deutfche Künftler den Übertritt zum Katholicismus betrachtete
(1813). Nachdem feine.Erftlingswerke, unter ihnen die bereits
in Wien entworfene, aber fpäter erft ausgeführte Compofition
»Einzug Chrifti in Jerufalem« (in Lübeck), die ausfchliefsliche
Richtung auf biblifche Gegenftände bekundet, wurde er 1816
durch den ihm nah befreundeten Cornelius zur Theilnahme an
der Ausfchmückung der Cafa Bartholdi in Rom veranlafst.
Hier malte er die »Verkaufung Jofeph's« und »die 7 mageren
Jahre«, und übernahm bald darauf (feit 1824) die Malereien
im Taffo-Zimmer der Villa Maffimi, wo er gemeinfam mit
Führich Darftellungen zum »Befreiten Jerufalem« ausführte
(f. unfern Karton No. 117). Während nachmals faft alle feine
Genoffen Thätigkeit im Vaterlande übernahmen, blieb er in
Rom, um nun, zwar immer mehr vereinfamend, aber mit um
fo gröfserer Sammlung feine zuweilen asketifche, ftets aber
von Adel der Seele und Hoheit des Geiftes getragene Kunft-
fprache auszubilden, welche fich den höchften Ideen des
Chriftenthums demüthig dienftbar machte. Diefen Geift athmen
aufser zahlreichen Einzel-Compofitionen namentlich das in
S. Maria degli Angeli bei Affifi gemalte Bild »das Rofenwunder
des heil. Franciscus«, fodann die 40 Darftellungen zu den
Evangelien und (mit abfichtlicher Betonung des Kirchlichen)
das Ölgemälde »Triumph der Religion in den Künften« (Frank-
furt a. M.); der vollkommenfte Ausdruck feines Wefens aber
ift der Cyklus der »Sieben Sakramente«, welchen er i. j. 1861
in grofsen Umrifszeichnungen vollendete. Hier wie in allen
Werken kommt es dem Künftler lediglich auf den Inhalt an,
den er mit der Schwärmerei eines gläubigen Dichters in die
Region gotterfüllter Myftik erhebt und mit Verzicht auf

äufsere Wirkungsmittel mit kindlicher Einfalt in der vergei-
ftigten Form wiedergibt, die feinem Glaubensleben entfpricht.
Entfchiedener als alle feine Genoffen hat O. fich an Rafael
gebildet und erreicht deshalb oft ideale Schönheit der Form.
S. II. Abth. No. 94—100 und 117.

Pape, Eduard (Friedrich)

Landfchaftsmaler, geb. in Berlin den 28. Februar 1817,
befuchte von 1834—1839 die Berliner Akademie und gleich-
zeitig das Gerft'fche Atelier für Dekorationsmalerei, in welchem
Fache er auch in den erften Jahren hauptfächlich thätig war,
während er nur gelegentlich kleinere Ölbilder malte. 1845
machte er eine Studienreife durch Tirol und die Schweiz nach
Italien, war aber fchon im Mai 1846 wieder in Berlin, wo er
feitdem anfäffig ift. Seit 1848 widmete er fich vorwiegend der
Ölmalerei. 1849—1853 arbeitete er an den landfchaftlichen
Wandgemälden im Neuen Mufeum, wo er fämmtliche Bilder
des römifchen Saales und mehrere des griechifchen ausgeführt
hat. In diefe Zeit fallen wiederholte kürzere Studienreifen,
befonders in die Schweiz und nach Oberitalien. 1850 erhielt
P. die kleine, 1864 die grofse goldene Medaille in Berlin und
ift feit 1853 Profeffor. — Sein Streben richtet fich befonders
auf gewiffenhafte Durchbildung der Einzelheiten und genaue
Zeichnung bei kräftigem Farbenton; feine zahlreichen Bilder,
die fich meift im Privatbefitz befinden, behandeln namentlich
deutfche und italienifche Motive in Verbindung mit Waffer,
auf deffen malerifche Darftellung er mit Vorliebe ausgeht.
S. die Bilder No. 238 und 239.

Paffini, Ludwig

Genremaler, geb. den 9. Juli 1832 in Wien als Sohn des
Kupferftechers Johann P. Erft Schüler der Wiener Akademie
unter Kupelwiefer, Führich u. A., fiedelte er mit den Ältern
1850 nach Trieft und dann nach Venedig über, fchlofs fich

an Karl Werner an und wurde durch ihn, den er auf Reiſen
in Italien begleitete, mit der Aquarelltechnik vertraut. Seit
Mitte der ſechziger Jahre machte er ſich zuerſt in Rom durch
ſeine vorzüglichen Arbeiten (Architektur- und Genremotive)
bekannt und erwarb, dank der Feinheit ſeiner Auffaſſung und
der Meiſterſchaft ſeines Colorits, bald weithin Berühmtheit.
Er lebt abwechſelnd in Berlin und Italien, ſeit 1873 meiſt in
Venedig, iſt Mitglied der Kunſtakademie von Berlin, Ehren-
mitglied derer von Wien und Venedig und erhielt 1866 die kleine,
1871 die groſse Medaille in Berlin, ferner die Medaille des
Parıſer Salons von 1870 und die der Wiener Weltausſtellung
von 1873.

.S. II. Abth. No. 74.

Peters, Anna

Blumenmalerin, geb. den 28. Febr. 1843 zu Mannheim,
bildete ſich in Stuttgart unter Leitung ihres Vaters, des Land-
ſchaftsmalers P. F. Peters, beſuchte auf Studienreiſen Holland,
die Schweiz, Bayern und Tirol und malte u. a. in den Schlöſſern
zu Stuttgart und Friedrichshafen Blumen-Compoſitionen als
Zimmerſchmuck. Sie erhielt 1873 die Medaille auf der Inter-
nationalen Ausſtellung zu Wien, 1874 die Bronze-Medaille im
Kenſington-Palace, 1876 die ſilberne Medaille der Kunſtinduſtrie-
Ausſtellung in München, 1877 die goldene Medaille auf den
Blumen-Ausſtellungen in Amſterdam und Antwerpen. Sie lebt
in Stuttgart. Vielfach ſind ihre geſchätzten Blumenſtücke in
Farbendruck nachgebildet worden.

S. das Bild No. 437.

Pfannſchmidt, Karl (Gottfried)

Hiſtorienmaler, geb. zu Mühlhauſen in Thüringen den
15. September 1819, Schüler von E. Däge und Cornelius,
deſſen Anregungen er in ſeiner Kunſtthätigkeit auf dem re-
ligiöſen Darſtellungsgebiete vorzugsweiſe gefolgt iſt. Er wirkt

in Berlin als Profeffor an der Akademie und Mitglied des
Senats derfelben. Von feinen Monumental-Malereien ift die
Apfis des Maufoleums zu Charlottenburg hervorzuheben. Viele
feiner cyklifchen biblifchen Compofitionen wurden durch den
Stich vervielfältigt. Pf. ift Doctor der Theologie und erhielt
1884 die grofse goldene Medaille der Berliner Ausftellung.
S. II. Abth. No. 118.

Piftorius, Eduard (Karl Guft. Lebrecht)

Genremaler, geb. in Berlin den 28. Februar 1796, † in
Karlsbad den 20. Auguft 1862. Er war anfangs Schüler des
Porträtmalers Willich, befuchte nur den Aktfaal der Berliner
Akademie und copierte fleifsig in der Bilder-Galerie zu Sansfouci.
1818—1819 lebte er in Dresden, machte dort hauptfächlich
Modellftudien und wollte fich ganz der Hiftorienmalerei widmen,
als ein Mifserfolg auf diefem Gebiete ihn auf das des Sitten-
bildes führte. 1827 befuchte er die Niederlande, liefs fich
auf der Rückreife in Düffeldorf nieder und kehrte erft 1830
wieder nach Berlin zurück. 1833 wurde er Mitglied der
Akademie. Die letzten Jahre feines Lebens verbrachte er
meift auf Reifen in Deutfchland und Italien.
S. die Bilder No. 240 und 246.

Plockhorft, Bernhard

Hiftorien- und Porträtmaler, geb. in Braunfchweig den
2. März 1825, befuchte die Münchener Akademie und lebte je
ein Jahr in diefer Stadt, wo er in befonders nahe Beziehung
zu Piloty trat, fowie in Dresden und in Paris, wo er unter
Th. Couture arbeitete. 1854 führte ihn eine Studienreife nach
Belgien und Holland, fpäter war er in Italien. 1866 erhielt
er den Ruf als Profeffor an die Kunftfchule nach Weimar,
welches Amt er jedoch 1869 aufgab, um feitdem in Berlin
thätig zu fein. Im Auftrage der preufsifchen Regierung malte
er für den Dom zu Marienwerder ein 3 Meter hohes Altarbild:

»Chrifti Auferftehung«. Auf dem hiftorifchen Gebiete be-
fchäftigen ihn faft ausfchliefslich biblifche Gegenftände; die
bekannteften diefer Bilder find »Maria mit Johannes« und »der
Kampf des Erzengels Michael mit dem Satan um den Leichnam
des Mofes« (im Mufeum zu Köln), beide durch Kupferftich und
Radierung vervielfältigt. 1858 erhielt er die' kleine goldene
Medaille der Berliner Ausftellung. Sein bevorzugtes Gebiet ift
die religiöfe Malerei; feine Porträts find durch geiftreiche und
frappante Auffaffung ausgezeichnet.

S. die Bilder No. 247 und 248.

Plüddemann, Hermann (Freihold)

Hiftorienmaler, geb. in Kolberg den 17. Juli 1809, † in
Dresden den 24. Juni 1868, erhielt Anleitung durch den Maler
Sieg in Magdeburg, trat dann 1828 in das Atelier von K. Begas
in Berlin, wo feine erfte gröfsere gefchichtliche Compofition
»das Ende Konradin's« (Karton) entftand, und ging 1831 nach
Düffeldorf zu W. v. Schadow, bei welchem er fechs Jahre
blieb. 1837 trat er in die Meifterklaffe. In Gemeinfchaft mit
H. Mücke führte er feit 1839 zu Heltorf, dem Schloffe des
Grafen Spee, eine Reihe von Fresken zur deutfchen Gefchichte
aus. 1843 malte er eine Wand des Rathhausfäales zu Elber-
feld mit Darftellungen aus dem Städteleben des Mittelalters
aus und fiedelte 1848 nach Dresden über. Seine Gefchichts-
bilder erfreuten fich wegen ihrer Anfchaulichkeit und fleifsigen
Behandlung grofsen Beifalls. Etliche hat er felbft radiert,
zahlreiche andere Compofitionen find in illuftrierten Werken zur
deutfchen Gefchichte und Sage vervielfältigt.

S. das Bild No. 249.

Pohle, Leon (Friedrich)

Genre- und Porträtmaler, geb. den 1. Dezember 1841 in
Leipzig, von wo er 1856 auf die Akademie nach Dresden
ging. Der geringe Erfolg feiner Studien dafelbft beftimmte

ihn, 1860 die Antwerpener Akademie und befonders die Mal-
klaffe des Profeffor van Lerius zu befuchen. Der Eindruck,
den die Werke von Ferd. Pauwels auf ihn gemacht, veranlafste
ihn, diefem nach Weimar zu folgen. Hier blieb er als deffen
Schüler bis 1866 und kehrte in diefem Jahre nach Leipzig
zurück, von wo er verfchiedene Studienreifen nach München,
Wien und Paris unternahm. Nachdem er fich 1868 von neuem
in Weimar angefiedelt hatte, fand fein Talent, welches bisher
an einzelnen Genrebildern und hiftorifchen Compofitionen fich
verfucht, den Schwerpunkt in der Porträtmalerei, in welcher
fich P. bald zu hervorragender Bedeutung erhob. Im Jahre
1877 wurde er als Profeffor an die Akademie nach Dresden
berufen und entfaltet feitdem eine aufserordentlich fruchtbare
Lehrthätigkeit. Seine Porträts zeichnet Frifche der Auffaffung,
Schönheit der Zeichnung und befonders ein vornehmer kräftig
coloriftifcher Vortrag aus. Er erwarb 1879 die kleine goldene
Medaille der Berliner Ausftellung und wurde 1880 Mitglied
des akademifchen Rathes in Dresden.

S. das Bild No. 480.

Pofe, Wilhelm (Eduard)

Landfchaftsmaler, geb. in Düffeldorf den 9. Juli 1812,
† den 14. März 1878 in Frankfurt a. M. Anfänglich in dem
Gewerbe des Vaters arbeitend, welcher als Dekorationsmaler
in rheinifchen Schlöffern thätig war, befuchte er fpäter die
Akademie feiner Vaterftadt und bildete fich vornehmlich unter
dem Einflufs Leffing's, mit deffen früheren Landfchaften feine
eigenen Werke oft grofse Verwandtfchaft zeigen. Mit mehreren
Gefinnungsgenoffen, A. Achenbach, Funk u. A., trennte er fich
von der akademifchen Gemeinde und trug dazu bei, dafs auch
den Privatateliers aufserhalb der Akademie Achtung gezollt
wurde. 1836 befuchte er München, wo Rottmann ihn zur
Betheiligung an dem Cyklus der griechifchen Landfchaften zu
gewinnen fuchte, ging dann auf ein Jahr nach Frankfurt und
machte Studien in den öftreichifchen Alpen. Auf Grund der-

felben entftand fein Bild »Schlofs in Tirol«, welches auf der
Ausftellung in Brüffel aufserordentlichen Erfolg hatte und von
König Leopold angekauft wurde. Es folgte, nachdem er
Belgien und Paris befucht, ein dreijähriger Aufenthalt in Italien
und 1842 nahm P. feinen Wohnfitz dauernd in Frankfurt, wo
er fich der um Ph. Veit vereinten Künftler-Colonie anfchlofs
und feitdem im Sinne der ftreng gewiffenhaften Naturauffaffung
fich bethätigte, welche alle feine Gemälde auszeichnet. Er
erwarb in Paris die goldene Medaille 1855 und in Brüffel die
filberne.

S. das Bild No. 250.

Preller, Friedrich (Joh. Chriftian Ernft)

Landfchaftsmaler, geb. den 25. April 1804 in Eifenach
kurz vor Überfiedelung feiner Eltern nach Weimar, † den
23. April 1878 in Weimar. (Der Vater war Conditor, aber
mit einem plaftifchen Talent begabt, das er in feinem Metier
gar wohl zu verwerthen wufste.) P. wollte fich urfprünglich
dem Forftfache widmen, entwickelte aber fchon auf der unter
Hofrath H. Meyer ftehenden Kunfthandwerksfchule fo viel
Anlage zum Zeichnen, dafs fein Beruf nicht lange zweifelhaft
blieb. Er erregte früh die Aufmerkfamkeit Goethe's, welcher
ihn anfänglich bei feinen meteorologifchen Studien benutzte
und ihm dann durch einige Copier-Aufträge 1820 die Möglich-
keit verfchaffte, nach Dresden zu gehen. Der Grofsherzog
Karl Auguft, dem er durch Goethe empfohlen worden, nahm
ihn 1823 auf einer Reife in die Niederlande, während welcher
er den erkrankten Schützling väterlich pflegte, nach Antwerpen
mit und gab ihn dort in die ftrenge, aber tüchtige Zucht des
Direktors van Brée. 1825 ging P. nach Mailand, wo er eben-
falls die Akademie befuchte, und 1828 zum erften Male nach
Rom. Dort war es vorzugsweife Jof. Anton Koch, welcher
den von Haus aus dem Grofsartigen in der Natur zugewandten
Sinn P.'s auf die ftilvolle Formfprache hinlenkte. 1831 fchlug
er feinen Wohnfitz in Weimar auf, wo er alsbald zum Lehrer

Quaglio, Domenico

Landfchafts- und Architekturmaler, Glied einer aus Laino
bei Como ftammenden Malerfamilie, geb. den 1. Januar 1786 in
München, † den 9. April 1837 in Füffen (Hohenfchwangau?),
erhielt auf. dem Gebiete der Profpekt- und Theatermalerei
Unterricht von feinem Vater Giufeppe Q., in der Grabftichel-
kunft von Mettenleitner und Karl Hefs. 1819 gab er feine Stelle
als Theatermaler auf und befchäftigte fich fortan ausfchliefslich
mit Architekturgemälden, zu denen er die Motive auf Reifen
durch Deutfchland, die Niederlande, Italien, Frankreich und
England fammelte. Als feine Hauptwerke find die Anfichten
des Rathhaufes zu Löwen, der Dome zu Worms, Regensburg
und Orvieto zu nennen; auch hat er 30 Blatt Lithographieen
»denkwürdiger Gebäude des Mittelalters« (1810), fowie zwölf
Kupferftiche in den »Denkmälern der Baukunft des Mittelalters
in Bayern« (1816) geliefert. Ueber den Arbeiten an der Aus-
fchmückung des Schloffes Hohenfchwangau ereilte ihn der
Tod. Er war Hofmaler und Mitglied der Akademieen zu
München, Berlin und Kaffel. — Auffaffung und Vortragsweife
verdankte Q. hauptfächlich dem Studium der Holländer des
17. Jahrhunderts; feine Ölbilder, höchst genau und eingehend
gezeichnet, leiden zuweilen an trockener und düfterer Behand-
lung. Glücklicher erfcheint er in feinen colorierten Zeich-
nungen.

S. die Bilder No. 258—263.

Quaglio, Lorenz

Genremaler, geb. den 19. Dezember 1793 in München,
† ebenda den 15. März 1869; er war der jüngere Bruder
Domenico Quaglio's und gleich diefem in München thätig,
wo er fich u. a. auch am Galeriewerk durch graphifche
Wiedergabe holländifcher Originale betheiligte.

S. das Bild No. 264.

Rabe, Edmund (Friedr. Theodor)

Genremaler, geb. in Berlin den 2. September 1815, zeichnete fchon frühzeitig unter Anleitung des damals noch als Kupferftecher thätigen Adolf Schrödter, befuchte feit feinem fünfzehnten Jahre die Berliner Akademie und trat 1833 in das Atelier von Franz Krüger. 1835 ging er in Gemeinfchaft mit Kafelowski, Herzberg und Mandel Studien halber nach Dresden, Prag, Nürnberg, Würzburg und noch im Herbft deffelben Jahres allein an die Küften der Oftfee und nach Riga. 1841 wandte er fich über Holland und Belgien nach Paris, wo er ein Jahr lang blieb und durch die Schweiz und Oberitalien heimkehrte. R. ist feit 1843 Mitglied der Berliner Akademie. Seine Bilder find wenig zahlreich.

S. das Bild No. 265.

Rahl, Karl

Hiftorienmaler, geb. in Wien den 13. Auguft 1812, † ebenda den 9. Juli 1865. Sohn des Kupferftechers K. H. Rahl, befuchte die Wiener Akademie, wo das künftlerifche Ungeftüm feines fich erft allmälig klärenden Genius ihm den Namen des »wilden Tizian« verfchaffte. »Alle Figuren mufsten damals Riefen, alle Farben Feuer fein«, fagt ein Biograph. 1832 gewann er, 19jährig, den Reichel'fchen Preis mit feinem »David in der Höhle Adullam«, wurde aber zu jung für das dazu gehörende römifche Stipendium befunden. Es folgten Studien-reifen durch Deutfchland, und erft im Herbft 1836 erreichte er das Ziel feiner Wünfche, Italien kennen zu lernen. 1843 rief ihn der Tod des Vaters nach Wien; 1845 wandte er fich über Dresden und Berlin nach Holftein, wo ihn der dortige Adel vielfach befchäftigte. Über Belgien, Paris und Rom kehrte er 1847 wieder nach Wien zurück, folgte aber bald darauf einem Rufe nach Kopenhagen, um den König von Dänemark zu malen. Bei Ausbruch der Revolution ging er wieder in die Heimath, mufste fie aber bei der eintretenden

Reaktion von neuem verlaffen und zog fich nach München zurück. 1850 erhielt er einen Ruf als Lehrer an die Wiener Akademie, bald jedoch infolge politifcher Intriguen wieder entlaffen, eröffnete er eine eigene Schule, in der ihm bis achtzig Schüler zuftrömten. An Monumentalarbeiten exiftieren von ihm: Gemälde im Feftfaale des Schloffes Oldenburg (1860), 12 grofse Figuren am Heinrichshof in Wien (1861), Ausmalung von acht Gemächern im Palais Todesco (1862) und Malereien im Treppenhaufe des Arfenals fowie zahlreiche Arbeiten für Banquier Sina, fämmtlich in Wien. Er war Kaiferl. Königl. Profeffor, Grofsherzogl. oldenburgifcher Hof-maler, Mitglied der Akademieen von Wien, München, Brüffel und Meifter des freien deutfchen Hochftiftes in Frankfurt a. M. R. gehörte zu den wenigen Künftlern des idealen hiftorifchen Faches in neuefter Zeit, welche fich zu eigenthümlichem malerifchen Stil erhoben haben. Bedeutend wirkte auf ihn der Einflufs Bonaventura Genelli's, mit welchem er in nahem geiftigen Auftaufch ftand. Sein Streben war mit grofsem Er-folg auf Verbindung monumentaler Compofition mit faftigem, an Rubens' Vorbild erinnerndem Colorit gerichtet.

S. das Bild No. 266.

Rahm, Samuel

Genremaler, geb. in Willich den 15. Mai 1811, bildete fich auf der Düffeldorfer Akademie, befonders unter Th. Hilde-brand. Er fchildert in feinen Gemälden mit Vorliebe Scenen des katholifchen Ritus.

S. das Bild No. 267.

Rau, Leopold

Bildhauer, geb. den 2. März 1847 zu Nürnberg, † in Rom den 26. Januar 1880. Nachdem er die erften Anleitungen und zwar als Maler in feiner Vaterftadt erhalten, fetzte er feit 1867 diefe Studien in Berlin auf der Akademie fort, wandte

fich aber dann der Bildhauerei zu. Den erften Erfolg erzielte er bei der Concurrenz um das Denkmal Tegethoff's durch Erlangung des zweiten Preifes. Hierauf begab er fich auf zwei Jahre nach Italien, componierte nach der Rückkehr 1875 eine Brunnengruppe und 1877 eine Gruppe »Abenddämmerung«, welche zur Folge hatte, dafs ihm von der preufsifchen Regierung der Auftrag zu vier koloffalen Standfiguren antiker Geiftesheroen für die Façade des neuen Univerfitätsgebäudes in Kiel ertheilt wurde, deren Vollendung jedoch fein früher Tod verhinderte. Er betheiligte fich aufserdem mit Auszeichnung an den Concurrenzen für das Liebig - Denkmal und für die Victoria in der Ruhmeshalle (Zeughaus) in Berlin (f. unfere Skizzen). Im Jahre 1879 begab er fich von neuem nach Rom, erlag aber dort feinem Lungenleiden. R. gehörte zu den genial begabten jungen Künftlern einer Richtung, welche mit warmem Naturgefühl Grofsartigkeit der Formgebung und Tiefe des Gedankenausdruckes in feltenem Mafse verband.

S. III. Abth. No. 36, 37 und 38.

Rauch, Chriftian Daniel

Bildhauer, geb. in Arolfen den 2. Januar 1777, † in Dresden den 3. Dezember 1857. Er war der Sohn eines Kammerdieners des Fürften von Waldeck, lernte 1790—1797 bei den Bildhauern Valentin in Arolfen und J. Chr. Ruhl in Caffel das Technifche feiner Kunft und kam 1797 nach Potsdam, wo er als Lakai in die Dienfte des Hofes trat, zugleich aber zu feiner weiteren Ausbildung nebenher die Akademie befuchte. 1802 ging er mit Königlicher Unterftützung zum Studium nach Dresden. Im Sommer 1803 modellierte er in Charlottenburg eine Büfte der Königin Luife, zu deren Ausführung in Marmor er 1804 nach Rom ging. Die Freundfchaft mit W. v. Humboldt, Canova und Thorwaldfen vollendete hier feine geiftige und künftlerifche Durchbildung, vermöge deren er berufen war, fein Vaterland mit den zahlreichen Meifterwerken zu befchenken, in welchen fich hoher Formenadel und Urfprünglichkeit der

Natur-Auffaffung verbinden, wie fie feitdem für die monu-
mentale Plaftik in Deutfchland klaffifch wurde. 1811 nach
Berlin zurückgerufen, führte er unter den Augen des Königs
das Modell zu dem Denkmal für die 1810 verftorbene
Königin Luife im Maufoleum zu Charlottenburg aus; zur Be-
arbeitung des Marmors (vollendet 1814) ging er wieder nach
Italien. Der Auftrag zu den Denkmälern für die Generale
Bülow und Scharnhorft führte ihn dann zum dritten Male
dorthin, von wo er 1818 zurückkehrte, um fich nun in Berlin
den immer zahlreicher werdenden Aufträgen zu widmen. Unter
feinen hauptfächlichften Arbeiten feien hier nur noch hervor-
gehoben: die Wiederholung des Luifendenkmals im Park von
Sansfouci, das Grabdenkmal für den König Friedrich Wil-
helm III. im Maufoleum zu Charlottenburg, die Blücherftatuen
in Berlin und Breslau (1826), die zahlreichen Victorien für
Berlin und die Walhalla, und fein Hauptwerk, das Denkmal
Friedrich des Grofsen in Berlin (1834—1854). R. war Königl.
Profeffor, Mitglied der Akademieen von Berlin (1811), München,
Wien, Amfterdam, Antwerpen, Kopenhagen, Neapel, Bologna,
Carrara, San Luca in Rom, des Inftitut de France, und befafs
eine Fülle fonftiger Auszeichnungen. Am 3. Januar 1877
feierte die Königl. Akademie der Künfte den hundertften Ge-
burtstag des Meifters durch Feftactus in der National-Galerie.
S. III. Abth. No. 11, 23 und 41.

Rebell, Jofeph

Landfchaftsmaler, geb. in Wien den 11. Januar 1787, † in
Dresden den 18. Dezember 1828, ftudierte anfänglich das Bau-
fach, wandte fich fpäter der Landfchaftsmalerei zu, ging 1809
nach Mailand, wo er, begünftigt vom Vicekönig von Italien,
zwei Jahre blieb. Gleiche Gunft fand er feit 1811 in Neapel
am Hofe Murat's. 1815 ging er nach Rom, wo Kaifer Franz
von Öftreich bei feinem Aufenthalt dafelbft i. J. 1819 an
feinen Arbeiten fo viel Intereffe fand, dafs er ihn 1824 zu

dem Poſten eines Galeriedirektors nach Wien berief. Er ſtarb
in Dresden auf einer Erholungsreiſe.

S. das Bild No. 268.

Reimer, Georg

Genremaler, geb. den 17. Mai 1828 in Leipzig, † den
17. September 1866 in Berlin. Er machte ſeine erſten Studien
unter beſonderer Leitung des Profeſſor Ehrhardt in Dresden
und ſetzte dieſelben in Düſſeldorf im Atelier des Genremalers
Jordan fort. Nachdem er alsdann einige Zeit ſelbſtändig ge-
arbeitet hatte, ging er 1854 nach Paris und ſiedelte 'von dort
nach Berlin über, wo er mit einer längeren Unterbrechung durch
nochmaligen Aufenthalt in Düſſeldorf und Paris ſeinen Wohn-
ſitz behielt, bis er 1862 nach Weimar zog. Geſundheits-
rückſichten beſtimmten ihn darauf, in Wiesbaden zu verweilen.
Nach Berlin zurückgekehrt, erlag er ſeinen Leiden. Das der
National-Galerie angehörige Bild, welches um das Jahr 1858
entſtanden iſt, kennzeichnet ihn als einen geſchmackvollen
und namentlich nach der coloriſtiſchen Seite ſehr begabten
Genoſſen der jüngeren Düſſeldorfer Schule. ·

S. das Bild No. 478.

Reinhold, Heinrich

Landſchaftsmaler, geb. in Gera 1790, † in Albano den
15. Januar 1825, Sohn eines Paſtell-Malers, ging ſchon 1806
zu ſeinem Bruder, dem Landſchaftsmaler Fr. Ph. R., nach Wien
und beſuchte nebenher die Akademie. Anfangs beſtimmte er
ſich zum Kupferſtecher, arbeitete als ſolcher 1809 in Paris
bei Denon und war mit an deſſen grofsem Werk über die
Feldzüge Napoleon's beſchäftigt. Fünf Jahre ſpäter nach Wien
zurückgekehrt, vertauſchte er hier die Kupferſtecherkunſt mit
der Landſchaftsmalerei und wendete ſich 1819 nach Rom. Sein
Grabmal an der Pyramide des Ceſtius daſelbſt ſchmückte
Thorwaldſen mit einer Büſte. R. zeichnet ſich in allem, was

er arbeitete, durch die faft fromm zu nennende Verfenkung in
die Natur aus, welche den in den erften Jahrzehnten in Rom
ftudierenden deutfchen Landfchaftsmalern eigen war; doch über-
traf er viele feiner Genoffen durch Feinheit des Farbenfinnes.
S. das Bild No. 269.

Rethel, Alfred

Hiftorienmaler, geb. in Haus Diepenbend bei Aachen den
15. Mai 1816, † in Düffeldorf den 1. Dezember 1859, befuchte
fchon in feinem 13. Jahre, feit 1829, die Düffeldorfer Akademie
und das Atelier W. Schadow's und gab bereits in feinen Erft-
lings-Compofitionen mit 16 Jahren eine durchaus felbftändige
und energifche Auffaffung kund. Als junger Schüler fetzte er
die Akademie u. a. bei Gelegenheit der feftlichen Begrüfsung
des heimkehrenden Direktors Schadow durch die Schlagfertig-
keit feiner Erfindungsgabe in Staunen. Da ihn das einfeitig
technifch - coloriftifche Streben der Mehrzahl feiner Kunft-
genoffen in Düffeldorf abftiefs, fiedelte er 1837 nach Frank-
furt a. M. über und fand bei Schwind, Paffavant und vor
allem bei Ph. Veit die bedeutendfte Förderung. Hier entftanden
u. a. fein »Daniel« (jetzt im Städel'fchen Mufeum) und die
»Juftitia« (in Privatbefitz), ferner die Kaiferbilder Philipp's von
Schwaben, Maximilian's I. u. II. und Karl's V. für den Römer
und der »auferftehende Chriftus« für die Nikolaikirche dafelbft
(f. den Karton in Abtheil. II. No. 80). Nachdem er fchon
im Jahre 1833 eine Rheinreife, 1835 eine Studienfahrt nach
München und Tirol unternommen, ging er 1844—1845 nach
Italien. Nach Frankfurt zurückgekehrt, befuchte er von dort
aus 1846 Berlin und 1847 wieder Düffeldorf. Schon 1841
waren als Concurrenz-Arbeiten die Compofitionen zu den Fresken
aus dem Leben Karl's des Grofsen für den Kaifer-Saal des
Rathhaufes zu Aachen entworfen (f. die Original-Kartons in
Abtheil. II.); von 1847—1851 arbeitete er den Sommer an deren
Ausführung an Ort und Stelle. Vier der Bilder hat er felbft
vollendet, während die vier anderen fpäter von J. Kehren nach

feinen Compofitionen ausgeführt wurden. 1848 wandte fich
der Künftler für einige Jahre nach Dresden, verlebte den
Winter 1852—1853 zur Herftellung feiner zerrütteten Gefund-
heit in Rom, kehrte aber mit verftärktem Leiden zurück und
brachte die letzten Jahre feines Lebens geifteskrank in Düffel-
dorf zu. Unter feinen cyklifchen Compofitionen find befonders
hervorragend die Aquarell-Zeichnungen des »Hannibal-Zuges«
(Holzfchnitt von H. Bürkner) und die aus den Eindrücken
der 1848er Revolution hervorgegangenen, ebenfalls von Bürkner
gefchnittenen und durch Verfe von Reinick erläuterten Blätter
»Auch ein Todtentanz«. R. hat auch eine Anzahl eigenhändiger
Radierungen hinterlaffen und mehrfach Zeichnungen ausdrücklich
für den Holzfchnitt geliefert, um diefem volksthümlichften
Zweige vervielfältigender Kunft erneuten Auffchwung im Geifte
der deutfchen Altmeifter zu geben. Die Urfprünglichkeit
künftlerifcher Kraft und fein ftarker Sinn für das Monumentale
gaben ihm als dem genialen Realiften der Düffeldorfer Schule
eine hervorragende Bedeutung, welche feine Zeit weit über-
dauert. In feinen Werken waltet eine Gröfse und ein Gedanken-
reichthum, ein Schwung und Muth der Wahrhaftigkeit, welchen
Schöpfungen entfprangen, wie fie nach diefer Richtung die
deutfche Kunft feit Dürer nicht hervorgebracht hat.
S. das Bild No. 270 und die Kartons II. Abth. No. 75—80.

Rhomberg, Hanno

Genremaler, geb. in München 1819, † in Walchfee in
Tirol den 17. Juli 1869. Sohn des Malers Jofeph Anton R.,
empfing er feinen erften Unterricht vom Vater, befuchte vorüber-
gehend die Münchener Akademie und kam dann in's Atelier
von Julius Schnorr von Carolsfeld. Auch hier blieb er nicht
lange, malte eine Zeit lang unter Bernhard Porträts, bis er
durch den Einflufs Enhuber's auf fein eigentliches Gebiet, das
Genre, geführt wurde, auf dem er fich durch feine Charakteriftik
der Köpfe und durch ftimmungsvolle Compofition hervorthat.
S. das Bild No. 271.

Richter, Guſtav (Karl Ludwig)

Hiſtorien- und Porträtmaler, geb. in Berlin den 3. Auguſt 1823, † ebenda den 4. April 1884. Er war Schüler der Berliner Akademie, dann bei Holbein, ſpäter bei Léon Cogniet in Paris, wo er ſich 1844—1846 aufhielt; 1847—1849 war er in Rom, ſpäter wiederholt in Frankreich und Italien, 1861 in Ägypten, 1873 in der Krim. Von Hiſtorien- und Monumental-bildern ſind neben unſerem Gemälde No. 272, womit R. in Norddeutſchland die realiſtiſche Auffaſſung religiöſer Motive einleitete, namentlich ſeine ſtereochromiſchen Bilder im alt-deutſchen Saale des Neuen Muſeums in Berlin und das groſse Ölgemälde »Bau der ägyptiſchen Pyramiden« im Maximilianeum in München (gemalt 1859—1873) zu nennen. R. war Mitglied der Berliner Akademie und des Senates derſelben ſowie Pro-feſſor, auſserdem Ehrenmitglied der Wiener und Münchener Akademie, befaſs Medaillen von Berlin, Paris, Brüſſel, Wien und Philadelphia und war Ritter des Ordens pour le mérite. Er hat ſelbſt auf Stein gezeichnet (Geiſtliche Ermahnung, für ein Album des Künſtlervereins, und verſchiedene Gelegenheits-ſtücke), von ſeinen Porträts ſind mehrere durch Feckert litho-graphiert. Mit zunehmender Vorliebe wandte er ſich der Bildniſsmalerei zu, auf welchem Gebiete er durch Geiſt der Auffaſſung und Schmelz des Colorits die höchſten Erfolge davontrug. Unter ſeinen Porträts ſind hervorzuheben: zwei des Kaiſer Wilhelm (1877), das der Kaiſerin Auguſta (1878), der Fürſtin Karolath (1872), und der Königin Luiſe in ganzer Figur (1879 für das Muſeum in Köln gemalt). Sein Nachlaſs wurde in der National-Galerie ausgeſtellt und ſein Gedächtniſs durch eine Feier in derſelben geehrt.

S. die Bilder No. 272 und 515.

Richter, Ludwig Adrian

Genre- und Landſchaftsmaler, geb. in Dresden den 28. September 1803, † den 19. Juni 1884 daſelbſt. In ärm-lichen Verhältniſſen aufwachſend ging er in früher Jugend dem

Vater, einem Kupferftecher aus der Schule Zingg's, an die
Hand und arbeitete mit an deffen »Sammlung von Anfichten aus
Dresden und der fächfifchen Schweiz«. Einflüffe, die er durch
Dahl, den Landfchaftsmaler Friedrich und durch Carus empfing,
fowie die Bekanntfchaft mit Werken Chodowiecki's befreiten ihn
aus den engen Anfchauungen der erften Anleitung, befonders
aber trug dazu eine Reife nach Frankreich bei, die er 1820 in
Begleitung des Fürften Narifchkin machte. 1823 gab ihm die
Liberalität des Buchhändlers Ch. Arnold die erfehnte Möglich-
keit, nach Italien zu gehen. In Rom fchlofs er fich an die
neudeutfchen Meifter an und fand neben Oehme und Pefchel
namentlich in dem Liefländer Ludwig v. Maydell einen treuen
verftändnifsvollen Freund. 1824 vollendete er fein erftes Öl-
gemälde »Watzmann«, demnächst aber vertiefte er fich in die
Natur der römischen Berge und bemächtigte fich ihrer in dem
romantifch-idyllifchen Sinn, in welchem befonders Fohr und
Schnorr ihm Vorbilder waren. 1826 kehrte er heim, fah fich
aber bald (1828) genöthigt, eine Anftellung an der mit der
Porzellanfabrik in Meifsen verbundenen Zeichenfchule anzu-
nehmen. Es folgten ftille Jahre voll Entbehrung, in denen er
fich nur dann und wann durch Ausflüge in Sachsen und Böh-
men erfrifchen konnte. 1836 erhielt er den Ruf an die Dres-
dener Akademie und entfaltete feit 1841 als Profeffor der Land-
fchaftsmalerei eine fruchtbare Thätigkeit. Von den künftlerifchen
Unternehmungen, welche feitdem in rafcher Folge L. Richter's
Namen populär machten, war die erfte die Neubearbeitung des
»malerifchen und romantifchen Deutfchlands« im Auftrage
Georg Wiegand's, zu welchem Zweck der Künftler Franken,
den Harz und das Riefengebirge bereifte. Daneben erfchienen
feit 1835 im gleichen Verlag die »Deutfchen Volksbücher«,
bei deren Behandlung R. diejenige Kunftfprache fand, welche
feinem Wefen am reinften entfprach: die Zeichnung für den
Holzfchnitt. Die Illuftration der volksthümlichen Dichtung
wurde fein hauptfächliches Thätigkeitsgebiet, er lieferte Beiträge
zu Nieritz' Volkskalender, zu Jeremias Gotthelf's Schriften, zur
»Spinnftube«, zu Mufäus' Volksmärchen und zahlreichen ver-

wandten Büchern; 1853 gab er das Goethe-Album heraus; 1851 erfchienen 'die Holzfchnitte zu Hebel's Alemannifchen Gedichten, 1857 die zu Klaus Groth's Quickborn. Und wie er in diefen Zeichnungen Gemüth und Charakter des füd- und norddeutfchen Volksstammes poetifch abfchildert, fo bewegt fich feine felbftändige Figuren-Compofition vorzugsweife im Kreis des mitteldeutfchen Lebens, das er nach feiner ernften und heiteren Seite mit dem Auge der Sonntagskinder anfieht, denen die geheimen Tiefen des Herzens offenbar werden. In feinen cyklifchen Werken wie »Schiller's Glocke«, »Vater unfer«, »Chriftenfreude«, »Erbauliches und Befchauliches«, »Für's Haus«, »Neuer Straufs« u. a. hat er eine Fülle von Schönheit, Wahrheit, Lebensluft und Lebensernft offenbart, welche das treuherzige Wefen des deutfchen Bürgers und Bauern unübertrefflich abfpiegelt. Seine Ölgemälde, ausfchliefslich Landfchaften mit idyllifcher Figurenstaffage, find nicht zahlreich und gehören meift der früheren Zeit an. An der Villa Feodora in Liebenftein find einige Fresken nach R.'s Compofition ausgeführt. Seit mehreren Jahren hatte zunehmende Augenfchwäche feiner künftlerifchen Thätigkeit ein Ziel gefetzt. In feiner Auffaffung Humorist auf Grund tiefreligiöser Anfchauungen, verbindet R. in der Vortragsweife die gewiffenhaftefte Beobachtung der Wirklichkeit mit dem Geheimniffe des Stiles und erhebt dadurch auch die Erfcheinungen des gewöhnlichen Lebens in eine ideale Sphäre. Auf diefe Weife hat er die kleine Welt, in die er geftellt war, geweiht und verherrlicht, fo dafs er ein geiftiger Wohlthäter unferes Volkes geworden ift. Nachdem er 1876 in den Ruheftand getreten war, verlieh ihm Se. Majeftät der Kaifer einen Ehrengehalt.

S. das Bild No. 445 und die Handzeichnungen.

Riedel, Auguft Heinrich

Genremaler, geb. in Bayreuth den 27. Dezember 1802, † in Rom am 8. Auguft 1883. Schüler der Münchener Akademie unter dem Direktorate P. v. Langer's, ging er im März

1828 nach Rom, welches er nur vorübergehend während feiner Studienreifen nach Deutfchland, Paris und Belgien verliefs. Er war Profeffor an der Akademie von St. Luca in Rom und Mitglied der Akademieen von Berlin, München, Wien und Petersburg. Riedel's Sonnenfchein - Bilder, in denen er italienifche Frauengeftalten vorführt, gehörten zu den bewundertften Erfcheinungen auf deutfchen Kunftausftellungen. Seine kunftgefchichtliche Bedeutung beruht darin, dafs er, lange vor dem Auftreten der Belgier in Deutfchland, felbftändig und ohne fremde Anregung das Wefentliche feiner Kunft in dem coloriftifchen Reiz und in der frappanten Beleuchtung der Bilder fuchte.

S. die Bilder No. 273 und 274.

Riefftahl, Wilhelm (Ludw. Friedr.)

Genre- und Landfchaftsmaler, geb. in Neu - Strelitz den 15. Auguft 1827. Nachdem er die gewünfchte Aufnahme bei den Dekorationsmalern Gropius und Gerft in Berlin nicht gefunden hatte, bezog er 1843 die Berliner Akademie und fchlofs fich eng an Wilh. Schirmer an. 1848 zeichnete er die architektonifchen Illuftrationen für Kugler's Kunftgefchichte, welche Arbeit ihm ermöglichte, feinen Unterhalt nunmehr felbft zu beftreiten. Die Eindrücke der erften Studienreife nach Rügen blieben lange vorherrfchend; fchon feine felbftändigen Erftlingsarbeiten bekunden die entfchiedene Richtung auf das mit genrehafter Figurenftaffage ausgeftattete landfchaftliche Stimmungsbild. Später bereifte R. Weftfalen, den Teutoburger Wald, den Rhein, die bayrifchen Gebirge und die Schweiz. Infolge dieser letzteren Reife wandte er fein Intereffe vorwiegend dem Hochgebirge zu, wie es Tirol, Appenzell und der Bregenzer Wald zeigen. Seinem erften bedeutenden Gemälde »Trauerverfammlung in Appenzell« folgte unfer Bild No. 275, für welches R. auf der Berliner Ausftellung 1864 die kleine goldene Medaille, den Preis der Seydlitz-Stiftung und die Mitgliedfchaft der Akademie erhielt. 1869 ging er zum erften Mal nach Rom und hat

feitdem zahlreiche Compofitionen geliefert, welche das Leben
der Geiftlichkeit fchildern und zugleich die architektonifche
Staffage betonen. Nach der Rückkehr übernahm er eine Pro-
feffur an der Kunftfchule zu Karlsruhe, gab dies Amt aber
1873 auf und ging von neuem auf neun Monate nach Italien.
1875 nahm er die Lehrthätigkeit als Direktor der Karlsruher
Kunftfchule wieder auf, verzichtete aber im Jahre 1877 noch-
mals, um wieder auf längere Zeit nach Rom zu gehen. Gegen-
wärtig hat er feinen Wohnfitz in München. R. befitzt beide
Medaillen der Berliner Ausftellung. — Seine künftlerifche Eigen-
thümlichkeit liegt vornehmlich in der Verbindung landfchaft-
licher Scenerie mit Figurencompofitionen, die nicht Staffagen
im gewöhnlichen Sinne find, fondern eine durch die Stimmung
der Landfchaft erläuterte felbftändige Bedeutung haben, welche
im unbewufsten Gemüthsverkehr mit der umgebenden Welt
beruht. Er fucht die Menfchen durch die Natur und die Natur
durch die Menfchen verftändlich zu machen und geht ftets auf
einfachfte poetifche Wirkung aus.

S. die Bilder No. 275 und 276.

Robert, Aurèle

Architektur- und Genremaler, geb. den 18. Dezember 1805
in Les Eplatures bei Chaux-de-Fonds, † den 21. Dezember 1871.
Anfänglich zum heimifchen Gewerbe des Uhrgraveurs beftimmt,
folgte er, der Benjamin der zahlreichen Familie (wie er genannt
ward), 1822 dem Rufe feines älteren Bruders Leopold nach
Rom und wurde deffen Schüler. Sein erftes eigenes Bild
v. J. 1825 war eine Aufnahme der damaligen Ruinen von
S. Paolo, und damit entfchied fich fein Fach. 1828 und 1829
unternahm er Studienausflüge mit dem Bruder und trennte fich
1831 nur kurze Zeit von ihm, um ihn in Paris wiederzufinden.
Auch nach Venedig, wohin Aurèle im Februar 1833 ging, war
ihm Leopold vorausgeeilt, aber der Selbftmord deffelben ver-
anlafste ihn 1835 in die Heimath zurückzukehren. Lange Zeit
galt feine Thätigkeit nur dem Andenken des Unglücklichen.

1836 und 1837 war er in Paris meiſt mit Copieen nach deſſen Werken beſchäftigt, 1838 ging er wieder nach Venedig, wo er mit kurzer Unterbrechung fünf Jahre, die fruchtbarſten ſeines Lebens, zubrachte. Nach der Schweiz heimkehrend, nahm er erſt ſeinen Wohnſitz in Biel, dann 1853 in Ried, einem ländlichen Beſitzthum oberhalb dieſes Ortes. 1869 machte er ſeine letzte Reiſe in den Breisgau. — Die Tugend der Pietät, die ihn als Menſchen beſeelte, zeichnet ihn auch als Künſtler aus und gibt ſeinen Werken, ſelbſt wenn ſie nicht das Höchſte techniſcher Vollendung erreichen, ſtets ſeelenvollen Reiz.

S. das Bild No. 277.

Robert, Leopold

Genremaler, geb. im Diſtrikt La Chaux-de-Fonds, Kanton Neufchâtel, den 19. Mai 1794, † durch eigene Hand in Venedig den 25. März (?) 1835. Er trat trotz ſeines Talentes zum Zeichnen als Lehrling in ein Handlungshaus, bis ihn die übermächtige Liebe zur Kunſt veranlaſste, den Kupferſtecher Charles Girardet, ſeinen Landsmann, 1810 nach Paris zu begleiten. Dort ging er, um ſich im Zeichnen zu vervollkommnen, zugleich in's Atelier David's. 1815 hinderte ihn die Abtretung ſeiner Heimath Neufchatel an Preuſsen, das römiſche Stipendium in Paris zu gewinnen, welches nur an franzöſiſche Staatsangehörige verliehen wird. Enttäuſcht kehrte er nach Haus zurück, wo er ſich kümmerlich vom Porträtmalen nährte, bis ihm ein Kunſtfreund 1818 die Reiſe nach Italien ermöglichte. In Rom fand er in der Schilderung des italieniſchen Volkslebens die Bahnen ſeiner beſonderen Begabung. Er erhielt 1824 auf der Pariſer Ausſtellung den erſten Preis und errang ſeitdem immer neue Triumphe, die ihn den erſten Malern ſeiner Zeit gleichſtellten. 1831 machte er von Italien aus eine Reiſe nach Paris und in die Heimath, kehrte aber bald wieder zurück, diesmal nach Florenz, wo ihn eine unglückliche Leidenſchaft zur Prinzeſs Charlotte Napoleon, Gemahlin des älteren Bruders Napoleon's III, feſthielt. Von dort ſiedelte er zur Vollendung ſeines letzten

Bildes, die »Fifcher von Chioggia«, nach Venedig über und erlag einem Anfalle von Schwermuth. Die Schönheit der italienifchen Volkstypen verwerthete R. befonders in feinen bewunderten Schilderungen der Räuberromantik (unfer Bild No. 278 mufste er 14 Mal wiederholen). Wenn er auch die Mängel der David'fchen Schule, welche namentlich in einer mehr plaftifchen als malerifchen Behandlung liegen, niemals ganz überwinden konnte, zeichnet ihn doch ftets Adel und Poefie der Auffaffung aus. (Vgl. Aurèle Robert.)
S. das Bild No. 278.

Rodde, Karl (Guftav)

Landfchaftsmaler, geb. den 29. Auguft 1830 in Danzig, gebildet in Düffeldorf unter J. W. Schirmer, Gude und Leffing, 1858—1861 in Italien, dann in Weimar, z. Z. in Berlin lebend.
S. das Bild No. 459.

Röber, Ernft

Hiftorienmaler, geb. in Elberfeld den 23. Juni 1849, Schüler der Düffeldorfer Akademie und des Direktors E. Bendemann, jetzt in Düffeldorf.
S. I. Th. S. XXXII, XL und XLV.

Röber, Fritz

Hiftorienmaler, geb. in Elberfeld den 15. Oktober 1851, gleich feinem Bruder Schüler der Düffeldorfer Akademie und des Direktors E. Bendemann in Düffeldorf.
S. I. Th. S. XXXII und XL.

Roeder, Julius (Sigismund)

Genremaler, geb. in Berlin den 5. September 1824, † dafelbft den 31. Juli 1860. Sohn armer Eltern zeigte er früh grofse Liebe zur Kunft und kam bereits in feinem

15. Jahre in das Atelier des Prof. Herbig und nach einigen
Jahren auf die Akademie. Bei feiner Mittellofigkeit mufste er
feine Kräfte aufserordentlich anfpannen, um fich durchzuarbeiten
und konnte auch nur kürzere Studienreifen nach dem Harz
und Thüringen machen. Durch eine glückliche Heirath fchien
fich fein Leben freundlich geftalten zu wollen, allein der Tod
feiner jungen Gattin zerftörte alle Zukunftshoffnungen wieder.
Von einer Erholungsreife nach Weimar kehrte er geifteskrank
zurück und lebte noch einige Jahre in diefem Zuftande; feine
Arbeitsluft nahm in der Krankheit nicht ab. Den Lebens-
eindrücken des Künftlers entfprechend zeigten feine Bilder meift
Neigung zur Schilderung des focialen Elends. Sein Gemälde:
»Der letzte Segen« (im Befitz Sr. Maj. des Kaifers) brachte ihm
1850 die kleine goldene Medaille der Berliner Ausftellung ein.
1856 ftellte er zum letzten Mal aus.

S. das Bild No. 279.

Rollmann, Julius

Landfchaftsmaler, geb. den 13. Dezember 1827, † den
30. April 1865 in Soeft; kam urfprünglich nach Düffeldorf
zu einem Dekorationsmaler in die Lehre, befuchte nebenher
die Elementarklaffe der Akademie und ging fpäter an die Ber-
liner Akademie über. Seine erfte Studienreife führte ihn in's
bayrifche Gebirge, worauf er für einige Jahre nach München
und 1853 nach Düffeldorf überfiedelte. Jährlich kehrte er auf
Studienreifen in die bayrifchen Berge zurück; 1858 war er in
Italien, wohin er fich fpäter noch einmal begab. Seine treff-
lichen Studien vermachte er der Düffeldorfer Akademie.

S. das Bild No. 280.

Rottmann, Karl

Landfchaftsmaler, geb. in Handfchuchsheim bei Heidelberg
den 11. Januar 1797, † in München den 7. Juli 1850. Den
erften Unterricht im Zeichnen empfing er vom Vater, malte dann

beim Porträtmaler Xeller in Heidelberg und genofs dort den
Umgang des genialen Karl Fohr, der von grofsem Einflufs auf
ihn wurde. 1822 ging er nach München und von hier aus
1826 nach Italien. Die Anfchauung der klaren Formen der
füdlichen Landfchaft erzeugten bei ihm die Stilrichtung,
welcher er in feinem fpäteren Schaffen ftets treu blieb. Im
Juli 1827 kehrte er mit reichgefüllten Mappen nach München
zurück. Im Winter 1829—1830 führte ihn der Auftrag König
Ludwig's zu den 28 italienifchen Landfchaften in den Hof-
arkaden zum zweiten Male nach Italien. Im Jahre 1833 war
die ganze Arbeit vollendet. (Die Kartons zu den Fresken be-
fitzt das Mufeum in Darmftadt.) 1834 führte ihn ein zweiter
Auftrag feines Königs nach Griechenland, wo er 1½ Jahre
verweilte. Die Frucht der Reife war ein Cyklus griechifcher
Landfchaften, urfprünglich als Fortfetzung der italienifchen in
den Arkaden gedacht, fchliefslich aber in der neuen Pinakothek
aufgeftellt. Aufserdem fchuf der vielfach gefeierte und aus-
gezeichnete Künftler hauptfächlich Ölbilder. Auf die deutfche
Landfchaftsmalerei unferes Jahrhunderts hat R. vielleicht den
gröfsten Einfluss ausgeübt. Feinheit der Beobachtung und
Gröfse der Auffaffung vereinigte er in einem bis dahin un-
gefehenen Grade. In feinen cyklifchen Darftellungen ftets
auf das Bedeutende gerichtet, fchildert er die Natur in mäch-
tigen Zügen, ohne ihr je Gewalt anzuthun, und wufste beim
monumentalen Vortrag eben fo fehr durch die ftilvolle Breite,
wie in der Staffeleitechnik durch Reichthum und Fülle des
Tons und der Stimmungen klaffifchen Ausdruck zu finden.
Seine Stärke beruhte weniger in der Compofition, als in der
charakteriftifchen Befeelung des landfchaftlichen Motivs, dem
er in der Skizze wie im ausgeführten Gemälde hinreifsende
Wirkung verlieh.

S. die Bilder No. 281 und 282.

v. Ruſtige, Heinrich (Franz Gaudenz)

Genremaler, geb. in Werl in Weſtfalen den 12. April 1810, Schüler der Akademie in Düſſeldorf und beſonders W. v. Schadow's. Nach achtjährigem Aufenthalte daſelbſt ſiedelte er nach Frankfurt a. M. über und unternahm von dort längere Studienreiſen nach Wien und Ungarn, ſpäter nach Dresden, Berlin, Belgien, Frankreich und England. Seit 1845 iſt er Profeſſor an der Kunſtſchule in Stuttgart. R. iſt als Hiſtorien- und Landſchaftsmaler thätig, iſt Inſpektor der württembergiſchen Staatsgalerie und der Privatgalerie des Königs und beſitzt die groſe Kunſtmedaille der Internationalen Ausſtellung in London (1874).

S. die Bilder No. 283 und 284.

Ruths, Valentin

Landſchaftsmaler, geb. den 6. März 1825 zu Hamburg, widmete ſich zunächſt der Handlung, beſchäftigte ſich jedoch ſeit 1843 mit Lithographie; 1846—1848 ſtudierte er in München auf der polytechniſchen Schule und gleichzeitig im Antikenſaale der Akademie; 1850 ging er nach Düſſeldorf und vertraute ſich der Leitung J. W. Schirmer's an. Nachdem er von 1855—1857 in Italien, beſonders in Rom zugebracht, kehrte er in ſeine Vaterſtadt zurück, um dort ſeinen Wohnſitz zu behalten. Seine ferneren Studienreiſen führten ihn durch Deutſchland, die Schweiz und Oberitalien. R. iſt ſeit 1869 Mitglied der Akademie von Berlin und erhielt 1872 die kleine goldene Medaille der hieſigen Ausſtellung. Er malte u. a. in neuerer Zeit verſchiedene Anſichten aus dem Sachſenwald in Lauenburg im Auftrage des Fürſten Bismarck und ſchmückte das Treppenhaus der Kunſthalle in Hamburg mit landſchaftlichen Darſtellungen. Seine Bilder haben einen intimen, meiſt melancholiſchen Charakter bei treuer Naturbeobachtung und ſtrenger Zeichnung.

S. das Bild No. 502.

Salentin, Hubert

Genremaler, geb. in Zülpich (Rheinprovinz) den 15. Januar
1822, war 14 Jahre lang Huffchmied und kam, nachdem
er ein Schlofferei - Gefchäft als Meifter übernommen und
feiner Lieblingsneigung, gefördert durch Ramboux in Köln,
mehr nachgeben konnte, im 28. Lebensjahre auf die Düffel-
dorfer Akademie, wo W. v. Schadow, K. Sohn und Tidemand
feine Hauptlehrer wurden. Er ift in Düffeldorf anfäffig und
als Genremaler thätig, auf welchem Gebiete er meift gemüth-
volle, mit landfchaftlicher Umgebung glücklich in Harmonie
gebrachte Scenen aus dem bäuerlichen Volksleben der weft-
deutfchen Lande vorführt. Er befitzt die Medaille der Wiener
Weltausftellung und die Medaille erfter Klaffe von Befançon.
S. das Bild No. 285.

Schadow, Gottfried (Johann)

Bildhauer, geb. in Berlin den 20. Mai 1763, † ebenda
den 27. Januar 1850. Schüler von Peter Taffaert, ging,
nachdem er fich früh vermählt, 1785 nach Rom, wo er den
Umgang Trippel's genofs und fleifsig die Antiken ftudierte.
In die Heimath zurückgekehrt folgte er 1788 beim Tode feines
Lehrers diefem in der Stelle eines Hofbildhauers und erhielt
den Auftrag zur Ausführung des urfprünglich jenem über-
tragenen Denkmales des jungen Grafen von der Mark in der
Dorotheenkirche in Berlin (1790 fertig); gleichzeitig entftanden
die Modelle für die Victoria auf dem Brandenburger Thor,
1794 fein Zieten, 1800 Leopold von Deffau für den Wilhelms-
platz (die Marmor-Originale, jetzt durch Bronze-Abgüffe er-
fetzt, in der Central-Kadetten-Anftalt zu Lichterfelde), 1821
fein Luther-Denkmal für Wittenberg. Seit 1805 war er
Rektor, feit 1816 Direktor der Kunftakademie, an welcher
er fchon vom Jahre 1787 an als Secretär fungiert hatte.
1791 hatte er zur Erlernung der in Deutfchland faft
vergeffenen Technik des Erzguffes eine Studienreife nach

Schweden und Rufsland unternommen. Sch. ift der Vater
der modernen Bildhauerfchule Berlins. Er brach zuerft ent-
fchloffen mit dem leeren Idealismus der Zopfzeit, an deffen
Stelle er feinen durch das Studium der Antike gefchulten
Realismus fetzte. Der Art feines Talentes entfprechend gelangen
ihm einfache Motive, namentlich Porträtgeftalten, am beften.
Von ganz befonderem Liebreiz find feine weiblichen Bildniffe
der früheren Jahre, in denen fich das Streben nach gefälliger
Anmuth, wie fie das Rococo und der Zopf liebten, mit ernftem
Naturftudium zu ungemeiner Lebendigkeit verbindet. Auch als
Kunftfchriftfteller ift Sch. vielfach thätig gewefen. Er war
Ehren-Doktor der Berliner philofophifchen Fakultät, Mitglied
der Akademieen von S. Luca in Rom (1788), Berlin (1788),
Stockholm, Kopenhagen, Wien, München, Kaffel, Dresden,
Brüffel, des Inftitut de France, Ritter des Ordens pour le mérite
und befafs zahlreiche andere Auszeichnungen.

S. III. Abth. No. 12 und die Handzeichnungen.

v. Schadow, Wilhelm (Friedrich)

Hiftorienmaler, geb. in Berlin den 5. September 1789
† in Düffeldorf den 9. März 1862. Zuerft durch feinen Vater
Gottfried und durch F. G. Weitfch gebildet, ging er 1810
zufammen mit feinem Bruder Rudolf nach Rom, wo er fich
den »Nazarenern« anfchlofs und 1814 zum Katholicismus
übertrat. 1819 erhielt er die Ernennung zum Profeffor, die
Mitgliedfchaft der Akademie in Berlin und gewann fehr bald
bedeutenden Ruf als Lehrer. Im Herbft 1826 wurde er als
Cornelius' Nachfolger Direktor der Akademie in Düffeldorf,
wohin feine bedeutendften Schüler, u. a. J. Hübner, Th. Hilde-
brand, K. Sohn und K. F. Leffing, ihn begleiteten. 1840
verweilte er zur Herftellung feiner Gefundheit von neuem in
Rom. 1859 legte er fein Amt nieder, nachdem er in der
letzten Zeit vielfältige Angriffe von Seiten der jüngeren Künftler-
Generation erfahren hatte. Unter feinen Monumentalarbeiten
feien genannt: in der Cafa Bartholdi in Rom: »Jakob mit

Jofeph's blutigem Rock« und »Jofeph im Gefängnifs«; in
Berlin: das Bacchanal am Profcenium im Schaufpielhaufe; die vier
Evangeliften in der Friedrich-Werder'fchen Kirche; in Hannover
(Marktkirche): »Chriftus am Ölberg«. Sch. war Ehren-Doktor
der Bonner philofophifchen Fakultät (1842), wurde 1843 geadelt,
war Mitglied der Berliner Akademie und des Inftitut de France.
— Mit mehr Gefchmack als fchöpferifchem Geift, mehr künftle-
rifchem Wiffen und Können als poetifcher Empfindung begabt,
ging er vornehmlich auf Grazie der Auffaffung und feine formale
Durchbildung aus und wurde dadurch naturgemäfs in die
Oppofition zu Cornelius getrieben, die mit feiner Bedeutung
für Düffeldorf unzertrennlich ift. Die Art feines Talentes
führte ihn zur Betonung der Ölmalerei im Gegenfatz zum
Kartonzeichnen und der Freskotechnik. In diefem Sinne ent-
wickelte fich unter feiner Leitung die deutfche Malerfchule, in
der zuerft in unferem Jahrhundert die technifche Durchführung
in Verbindung mit formalem Wohlklang der Compofition, aber
mit zunehmender Abwendung vom Stilvollen und Monumentalen
als wichtigfte Aufgabe der Malerei angefehen wurde.

S. die Bilder No. 286 und 287.

van Schendel, Petrus

Hiftorien- und Genremaler, geb. zu Ter Heyde den
21. April 1806, † in Brüffel den 28. Dezember 1870, genofs
den erften Kunftunterricht in Amfterdam und Rotterdam,
fpäter auf der Antwerpener Akademie. In feiner erften Zeit
entftand eine Anzahl religiöfer Gemälde, Porträts und Genre-
bilder, nachmals widmete er fich faft ausfchliefslich der Dar-
ftellung von Strafsen- und Marktfcenen bei Kerzenlicht, die
einft viel begehrt und gefeiert waren. 1850 fiedelte er nach
Brüffel über. Er befafs die goldene Medaille von Brüffel
(1845) und die' von Paris (1844 und 1847).

S. die Bilder No. 288 und 289.

Scherres, Karl

Landfchaftsmaler, geb. in Königsberg i. Pr. den 31. März 1833, befuchte feit 1849 die dortige Akademie, deren fämmtliche Klaffen er durchmachte. 1853 begleitete er, nachdem er fich endgiltig für das Landfchaftsfach entfchieden, feinen Lehrer Profeffor Behrendfen auf einer Studienreife an den Rhein, nach Oberitalien und der Schweiz, deren mächtige Eindrücke ihn eine Zeit lang bei der Wahl feiner Vorwürfe ausfchliefslich beftimmten, bis fich ihm — feit dem Jahre 1855 — der malerifch poetifche Reiz feiner in diefer Hinficht bisher faft ganz verkannten Heimath erfchlofs, deren Schilderung er von nun an mit treuer Hingabe zum Ziel nahm. 1859 fiedelte er nach Danzig über, wo er, nebenbei auch im Porträtfache thätig, im Auftrage der Stadt 1862 für den Artushof eine von Stryowski und Sy ftaffierte Landfchaft in koloffalem Mafsftab malte. 1866 kehrte er nach Königsberg zurück, verlegte aber fchon 1867, befonders durch die Freundfchaft zu E. Hildebrandt beftimmt, feinen dauernden Wohnfitz nach Berlin, von wo ihn nur kürzere Reifen theils in die Heimath, theils nach Düffeldorf, Dresden und München führten. Ausgedehnte und erfolgreiche Wirkfamkeit entfaltete Sch. bereits feit dem Jahre 1856 als Lehrer in einer das Praktifch-Handwerkliche mit der äfthetifch-gefchichtlichen Erläuterung verbindenden Methode, 1868 wurde ihm das Lehramt der Landfchaftsklaffe in der neu gegründeten Zeichenfchule für Künftlerinnen übertragen. Eine grofse Zahl der während des Unterrichts entftandenen Kohlenzeichnungen erwarb 1874 das Königl. Kupferftich-Kabinet (jetzt in der National - Galerie). Seine künftlerifche Specialität ift das Niederungsbild und die Melancholie des Regenwetters, die er in zahlreichen weit bekannt gewordenen Darftellungen mit höchfter Realität vergegenwärtigt.

S. das Bild No. 422 und die Handzeichnungen.

Scheurenberg, Jofef

Genremaler, geb. den 7. September 1846 in Düffeldorf, befuchte 1862—67 die dortige Akademie und trat zuerft erfolgreich mit Porträts an die Öffentlichkeit; er vollendete feine Studien als Privatfchüler des Profeffor W. Sohn und befuchte 1868 Belgien, 1869 München, 1870 Holland, 1871—74 Berlin, Dresden, Weimar, Kaffel, 1875 und 1877 Oberitalien und nochmals Brüffel, 1878 Holland und Paris. Seit erlangter Selbftändigkeit malte er eine Anzahl Sittenbilder im Koftüm des 16. und 17. Jahrhunderts, welche vorzugsweife ernfte gemüthvolle Motive behandeln. Später entlehnte er feine Stoffe dem Zeitalter des Rococo, deffen humoriftifche Züge in diefelben übergingen. Gleichzeitig pflegt Sch. mit grofsem Erfolg das Porträt und hat fich im Gebiete der Monumentalmalerei durch Ausführung allegorifcher Gruppen im Treppenhaufe des Gerichtsgebäudes zu Kaffel bewährt. Erneute Anregung zum Porträtmalen empfing er durch die Galerie zu Kaffel, wo er feit 1879 als Lehrer und (feit 1880) als Profeffor an der Königl. Kunft-Akademie thätig war. 1881 legte er das Amt nieder und lebt feitdem in Berlin. Ausgehend vom Studium der alten Niederländer und der modernen Franzofen hat er vermöge feiner hervorragenden malerifchen Begabung fich befonders die Schilderung der feinen menfchlichen Gemüthsregungen zur Aufgabe gemacht.

S. das Bild No. 466.

Schiavoni, Natale

Maler und Kupferftecher, geb. in Chioggia 1777, † in Venedig den 16. April 1858. Er wurde als armer Autodidakt von Rafael Morghen in Florenz unterftützt, vollendete feine Studien bei Maggioto in Venedig, ging 1802 nach Trieft, wo feine Paftellbilder Auffehen machten, und fpäter nach Mailand. Durch Longhi's Umgang fteigerte fich feine Neigung zur Kupferftechkunft; er gab zuerft einen Stich nach Canova's Magdalena

heraus, kehrte jedoch bald zur Malerei zurück, porträtierte u. a.
den Vicekönig Eugen und deſſen Familie in Mailand und begab
ſich 1816 auf Einladung des öſtreichiſchen Kaiſers nach Wien,
um dort gleichartige Aufträge auszuführen. Darauf wandte er
ſich nach Venedig und bethätigte ſich ſelbſtändig in religiöſen
und idealen Darſtellungen, wobei ihm die groſsen venezianiſchen
Coloriſten, beſonders Tizian und Paolo Veroneſe, als Muſter
vorſchwebten. Eine Copie nach Tizian's Aſſunta wurde vom
Kaiſer Alexander I. von Ruſsland angekauft, welchem Sch.
auch den nach dieſem Gemälde angefertigten Kupferſtich
widmete. 1830 malte er unter Beihülfe ſeiner Söhne Felice
und Giovanni eine groſse Darſtellung der Anbetung der Könige,
welche wie alle ſeine Werke um ihres Schmelzes und ihrer
Zartheit willen ſehr geſchätzt ward.

S. das Bild No. 290.

Schievelbein, Friedrich (Ant. Herm.)

Bildhauer, geb. in Berlin den 18. November 1817, † eben-
da den 6. Mai 1867. Schüler der Berliner Akademie und
Ludwig Wichmann's, erhielt er früh einen Ruf nach Peters-
burg, um bei der Ausſchmückung des abgebrannten Winter-
palais und der Iſaakskirche thätig zu ſein. Gleichzeitig hatte
er die Concurrenz um den Staatspreis der Berliner Akademie
mitgemacht und den Sieg davongetragen; im Begriff, nach
Italien abzugehen, wurde ihm die Aufforderung, ſich an der
Bewerbung um die Gruppen der Schloſsbrücke zu betheiligen.
Infolge deſſen lieferte er: »Pallas, den Krieger in den Waffen
übend« (vollendet 1853) und kehrte der Ausführung wegen
früher in die Heimath zurück als er urſprünglich beabſichtigte.
Nunmehr entwickelte er eine reiche Thätigkeit, von deren
Früchten beſonders zu nennen ſind: Reliefs in gebranntem Thon
an den Portalthürmen der Dirſchauer Weichſelbrücke, darſtellend
die Unterwerfung der Ordenslande (vollendet 1855), ferner das
Denkmal Stein's für Berlin (durch ſeine Schüler vollendet und

1875 erft aufgeftellt) fowie Luther und Melanchthon für die
Univerfität in Königsberg. Sch. war feit 1855 Mitglied der
Berliner Akademie und feit 1860 Profeffor.

S. III. Abth. No. 13.

Schinkel, Karl Friedrich

Baumeifter und Maler, geb. in Neu-Ruppin den 13. März 1781,
† in Berlin den 9. Oktober 1841. Er befuchte feit 1797 die Berliner
Bau-Akademie und bildete fich in feinem Berufsfache haupt-
fächlich unter David und Friedrich Gilly, welch' letzterer ihm
künftlerifches Vorbild wurde. 1803 ging er nach Italien, von
wo er 1805 über Paris nach Berlin zurückkehrte. Schon auf
diefer Reife entftanden einzelne Gemälde. In den folgenden
Jahren fah fich Sch. bei den traurigen Ausfichten während der
Kriegszeit darauf angewiefen, mit untergeordneten malerifchen
Arbeiten fein Brod zu verdienen. Nach den Freiheitskriegen
wurde er mit Karl Gropius, dem Befitzer des Dioramas, be-
kannt, für welchen er auch noch in fpäteren Jahren feine.
berühmten Panoramen componierte. 1810 bei der Ober-Bau-
deputation angeftellt, durchlief er die verfchiedenen Beamten-
grade, war von Juni bis Ende November 1824 zum zweiten Male
in Italien, 1826 in Paris und England und trat fchliefslich 1839
als Landes-Oberbaudirektor an die Spitze des gefammten Staats-
Bauwefens in Preufsen. Sch.'s reformatorifche Bedeutung für
die gefammte moderne Baukunft und fein Einflufs auf das
Kunftgewerbe ftehen in unzertrennlichem Zufammenhang mit
feiner Thätigkeit als Maler, aber fie erklären vorzugsweife die
eine Seite derfelben, welche auf die monumentale Dekoration
gerichtet war. Neben den an Grofsartigkeit des Entwurfes und
Grazie der Compofition hervorragenden Werken diefer Art, vor
allen den Fresken in der Vorhalle feines (alten) Mufeums,
ftehen kleinere Arbeiten architektonifch - landfchaftlichen Cha-
rakters, über welche bei vorherrschender Betonung der theils
nach vorhandenen Motiven, meift aber nach freier Erfindung
angeordneten baulichen Details eine Würde, Gedankentiefe und

Stimmungsfülle ausgegoffen ift, welche den empfänglichen Be-
trachter die Mangelhaftigkeit des Technifchen vergeffen läfst.
In allen ift der Grundzug romantifch, aber fie öffnen dem Blick
eine Welt harmonifcher Schönheit.

S. die Original-Bilder und Copieen No. 291—307.

Schirmer, Johann Wilhelm

Landfchaftsmaler, geb. in Jülich den 5. September 1807,
† in Karlsruhe den 11. September 1863. Als Sohn eines Buch-
binders mufste er anfangs das gleiche Handwerk ergreifen,
konnte jedoch dem Trieb nach künftlerifcher Befchäftigung nicht
widerftehen. Schon aus den Jahren 1823—1825 find Proben von
Radierungen von ihm erhalten. Als wandernder Gefell kam er
im April 1825 nach Düffeldorf, ermöglichte es, wenn auch
unter härteften Entbehrungen, nebenher die Akademie zu be-
fuchen, und nun bewogen die günftigen Zeugniffe der akade-
mifchen Lehrer den Vater endlich, die Studien des Sohnes zu
billigen. So trat er 1826 als ordentlicher Schüler ein und
befuchte feit 1827 das Atelier W. Schadow's, der fich feiner auf's
Wohlwollendfte annahm. Von der Hiftorienmalerei, welcher er
fich erft zugewendet hatte, führte ihn der Eindruck Leffing'fcher
Landfchaftsftudien feinem eigentlichen Fache zu; er verband fich
innig mit diefem Mitfchüler und gründete mit demfelben 1827
einen Componierverein, aus dem bald eine Landfchafterfchule
wurde. Es folgten bis 1834 Wanderungen in die Heimath, nach
der Eifel, den Rhein entlang, 1835 in den Schwarzwald und
zum erften Male in die Schweiz, 1837 nach Holland, 1838 u. a.
nach der Normandie, wo er eine Herbftlandfchaft malte, welche
auf der Parifer Ausftellung die zweite goldene Medaille erhielt.
Im nächften Jahre ging er nach Italien und blieb dort bis
zum Herbft 1840. Bereits feit 1834 war er als Hilfslehrer,
feit 1839 als Profeffor an der Düffeldorfer Akademie angeftellt
und breitete nun, durch häufige Studienreifen gefördert, feinen
künftlerifchen Wirkungskreis mehr und mehr aus. 1853 folgte
er dem Rufe als Direktor der Kunftfchule nach Karlsruhe.

Durch perfönliche Berührung mit den franzöfifchen Kunft-
beftrebungen gewann das Element der Farbe und der Ton-
ftimmung die nachmals ftetig zunehmende Gewalt über feine
anfangs mehr zeichnerifch angelegte Auffaffung. Am meiften
aber wurde durch den Aufenthalt in Italien die Eigenart aus-
geprägt, welche Sch.'s Ruhm begründete: die Vorliebe für die
ftilifierte Landfchaft, mit gelegentlicher hiftorifcher Staffirung.
Die Meifterwerke diefer Art find feine 1855—1856 entftandenen
»Biblifchen Landfchaften«, 36 zuerft in Berlin ausgeftellte
Kohlenzeichnungen, fodann feine vier Samariterbilder und der
1859—1862 in Öl ausgeführte Cyklus zur Gefchichte Abraham's,
fein letztes gröfseres Werk, welches auf längerer Wanderung
den Ruhm des Meifters durch Deutfchland verbreitete (fiehe
unfere Bilder No. 310—315a). Sch. war Mitglied der Berliner
und Dresdener Akademie. Auch als Radierer entfaltete er
grofse Meifterfchaft und hat zahlreiche Schüler gebildet.

S. die Bilder No. 308—315a.

Schirmer, Wilhelm

Landfchaftsmaler, geb. in Berlin den 6. Mai 1802, † in
Nyon am Genferfee den 8. Juni 1866. Bereits als Knabe von
fünfzehn Jahren trat er als Malerlehrling in die Berliner
Porzellanmanufaktur, malte bei Völcker Blumen und befuchte
nebenbei die Akademie. Seit 1823 widmete er fich ganz der
Kunft und fand nach der Rückkehr von einer erften Studien-
reife in den Thüringer Wald bei Schinkel theilnehmende und
lehrreiche Unterftützung. Von 1827 bis 1831 war er in Italien,
wo er fich an J. A. Koch, Reinhardt und Turner anfchlofs.
Darauf begründete er in Berlin ein Atelier, welches zahlreiche
Schüler anzog. 1835 wurde er Mitglied der Akademie und
1839 Nachfolger Blechen's als Lehrer in der Landfchaftsklaffe,
1843 Profeffor. 1845 reifte er ein zweites Mal über die Alpen,
doch trieb ihn das Pflichtgefühl bald wieder heim. Jetzt
wurde ihm (feit 1850) durch die Aufgabe, im Neuen Mufeum
hiftorifche Landfchaften zu malen, Gelegenheit gegeben, feinen

hohen Schönheitsfinn auf Grund der durch Schinkel empfangenen Anregungen an den Tag zu legen. Es entftand der Cyklus ägyptifcher und· griechifcher Landfchaften, welche als Mufter diefer ideal-illuftrativen Darftellungsgattung daftehen. 1865 wandte er fich, fchon leidend, zum dritten Male nach Italien, erkrankte in Rom fchwer und ftarb auf der Rückreife. Aus der ftrengen, auf formale Durchbildung gerichteten Wiedergabe der Natur, die feine früheren Arbeiten zeigen, ging Sch. (im Gegenfatz zu der Form-Stiliftik feines Düffeldorfer Namensbruders) immer mehr zu fpecififch malerifcher Behandlung über. Sein fchwungvolles Wefen fand das künftlerifche Lebenselement in der Darftellung des Lichtes. Seine fpäteren Gemälde, in welchen die Eindrücke des Südens vorherrfchen, fchildern vorzugsweife die Magie der atmofphärifchen Erfcheinungen.

S. die Bilder No. 316, 317 und 431.

Schleich, Eduard

Landfchaftsmaler, geb. in Harbach bei Landshut den 12. Oktober 1812, † in München den 8. Januar 1874. Anfangs auf der Erziehungsanftalt in Amberg, dann nach dem frühen Verluft des Vaters, eines Landwirthes, in München unterrichtet, zeigte er Abneigung gegen gelehrte Studien und wurde der Akademie übergeben, fchlug aber auch hier nicht ein und mufste fich auf eigene Hand weiter helfen. Als Vorbilder wählte er zunächft Etzdorf, dann Morgenftern und Rottmann. Um das Jahr 1848 vollzog fich die Klärung feines bis dahin noch unfichern künftlerifchen Wefens. Er lernte die grofsen Niederländer verftehen und vertiefte fich immer mehr in die lyrifche Auffaffung der Landfchaft, die fich in der Wiedergabe des Bodens und der Wolken genug thut und im »Motiv« nur die Grundlage zu freiem poetifchen Erguffe fieht. Bewegten fich feine früheren Bilder in der Gebirgswelt, fo gewann er je länger je mehr der Ebene ihren eigenthümlichen Reiz ab und hielt faft unverändert den Charakter des heimifchen

Flachlandes feft, obgleich er feine Studienreifen bis nach Ungarn, Italien, Frankreich, Norddeutfchland und Belgien ausgedehnt hat. In dem Mafse, in welchem er fich Breite und Sicherheit des Farbenvortrags zu eigen machte, wurde er des fo zu fagen mufikalifchen Elementes in der Natur mächtiger und dies befähigte ihn, je eindrucksvoller zu wirken je unfcheinbarer die materielle Befchaffenheit des Stoffes war. Die in hartem Kampfe mit dem Leben errungene künftlerifche Tüchtigkeit und Charakterkraft verlieh ihm, obgleich er niemals irgend eine öffentliche Thätigkeit angenommen und den ihm 1868 verliehenen Profeffortitel ohne Amt führte, einen aufserordentlichen Einflufs auf die Künftlerwelt und fteigerte die durch zahlreiche Auszeichnungen bezeugte Schätzung feines Schaffens. Der Vorzug feiner Bilder beruht in dem frappant ftimmungsvollen Totaleindruck, hinter dem die Zeichnung des Einzelnen zurücktritt, fo dafs fie häufig einen fkizzenhaften Anfchein haben. In der Behandlung feiner Motive herrfcht meift ein fchwermüthiger Zug vor.

S. das Bild No. 318.

Schlefinger, Adam

Blumenmaler, geb. in Ebertsheim in Rheinbayern 1759, † 1829. Seine Frucht- und Blumenftücke find mit Fleifs gezeichnet und mit grofser Geduld ausgeführt, erheben fich aber felten zu höherer künftlerifcher Wirkung.

S. die Bilder No. 319 und 320.

Schlöffer, Hermann (Julius)

Hiftorienmaler, geb. den 21. Dezember 1832 in Elberfeld, befuchte 1852—1856 die Akademie zu Düffeldorf unter Leitung von Karl Sohn, ging fodann nach Paris und 1862 mit dem akademifchen Stipendium nach Rom, wo er dauernd feinen Aufenthalt genommen hat. 1870 erhielt er die kleine goldene

Medaille der Berliner Ausſtellung. Sein Gebiet iſt das ideale
Hiſtorienbild, ſeine Stoffe entlehnt er meiſt der griechiſchen
Mythologie.

S. das Bild No. 460.

Schlüter, Karl H. W.

Bildhauer, geb. zu Pinneberg in Holſtein den 24. Oktober
1846, † in Dresden den 25. Oktober 1884, machte ſeine
Studien auf der Dresdener Akademie und beſonders im Atelier
des Prof. J. Schilling, lebte dann mit preuſsiſchem Stipendium
drei Jahre in Rom und lieſs ſich 1876 in Dresden nieder.

S. III. Abth. No. 31.

Schmidt, Max

Landſchaftsmaler, geb. in Berlin den 23. Auguſt 1818,
Schüler der Berliner Akademie, beſuchte nach abſolviertem
Gymnaſium gleichzeitig die Ateliers von Karl Begas zwei Jahre,
Karl Krüger (Schüler von Blechen) ein Jahr und Wilh. Schirmer.
Die Frucht einer erſten Studienreiſe nach Thüringen war ein
Bild aus dem Schwarzathal, welches der Berliner Kunſtverein
ankaufte. 1843—1844 machte er in Begleitung des Grafen
Albert Pourtalès eine Reiſe in den Orient nach Conſtantinopel,
Syrien, Paläſtina, Ägypten, Arabien; Studienreiſen nach Süd-
deutſchland, Italien, den ioniſchen Inſeln folgten. Bis zum
Jahre 1855 ſchilderte er in ſeinen Bildern — abgeſehen von
der allererſten Zeit — mit Vorliebe die ſüdliche Landſchaft,
erſt ſpäter ging ihm das Verſtändniſs für die Reize der
nordiſchen Natur auf; hier richtete ſich ſein Streben beſonders
auf die Erfaſſung idylliſcher Stimmungsmomente und auf
Individualität der Vegetation. Im Neuen Muſeum zu Berlin
führte er mehrere Wandgemälde im griechiſchen Saale und im
ägyptiſchen Hofe aus. 1868 erhielt er einen Ruf als Profeſſor
der Landſchaftsmalerei an die Kunſtſchule in Weimar, ver-
tauſchte aber 1872 dieſes Amt mit einem gleichen an der

Kunſtakademie zu Königsberg, wo er gegenwärtig wirkt. Zur
Zeit beſchäftigt ihn u. a. die Ausführung von Landſchafts-
bildern zur Odyſſee für die Gymnaſial-Aula zu Inſterburg. Er
iſt Mitglied der Berliner Akademie, beſitzt feit 1858 die kleine,
feit 1868 die groſse goldene Medaille von Berlin ſowie die
Kunſtmedaille der Wiener Weltausſtellung von 1873 und iſt
feit Jahren Mitglied der Landes-Commiſſion zur Begutachtung
der Verwendungen des Kunſtfonds.

S. die Bilder No. 321 und 433 ſowie die Handzeichnungen.

Schnitzler, J. Michael

Dekorations- und Thiermaler, geb. in Neuſtadt (Oberpfalz)
den 24. September 1782, † in München den 1. Oktober 1861,
empfing den erſten Zeichenunterricht vom Vater, brachte aber
feine Jugend unter Entbehrungen und Sorgen aller Art zu, ſo
dafs er nur allmälig ſich der Kunſt, ſeiner Lieblingsbeſchäfti-
gung, widmen konnte. Auf der Augsburger Akademie, welche
zu beſuchen er endlich ermöglichte, errang er mehrmals Preiſe.
Nach mannigfachen Schickſalen nach München gelangt, war
er hier als Dekorationsmaler thätig, muſste jedoch ſeiner
ſchwankenden Geſundheit wegen dieſen Beruf aufgeben, ver-
ſuchte ſich in der Porzellanmalerei und warf ſich ſchlieſslich
auf die Wiedergabe todter Thiere in Öl und Aquarell, worin
er eine ſolche Geſchicklichkeit zeigte, dafs er bald Ruf erlangte,
wie denn ſeinen derartigen Bildern in der That eine auſser-
ordentliche Naturtreue eigen iſt.

S. das Bild No. 322.

Schnorr von Carolsfeld, Julius (Veit Hans)

Hiſtorienmaler, geb. in Leipzig den 26. März 1794, † i
Dresden den 24. Mai 1872. Anfänglich Schüler ſeines Vater
Hans Veit Schnorr, Direktors der Leipziger Kunſtakademie
welchem er ſchon als Knabe fleiſsig zur Hand ging, wandert

er 1811 nach Wien auf die Akademie. Die eigenthümliche,
nachmals sich immer fester ausprägende Kunstgesinnung setzte
ihn von vornherein in Widerspruch zu den dortigen Autoritäten
und drängte ihn zur Anlehnung an die alten Meister. Seine
Bestrebungen, damals besonders gefördert durch Ferdinand
v. Olivier, fanden Verständnifs bei Männern wie Quandt in
Leipzig u. a., so dafs er 1817 in die Lage gesetzt wurde, nach
Italien zu gehen. Er verweilte in Florenz bei Rumohr und
trat alsdann in Rom in den Kreis gleichgesinnter Künstler,
schlofs sich eng an Cornelius, Overbeck, Veit und J. A. Koch
an und pflegte den Umgang mit Niebuhr, Bunsen, Brandis,
Kestner, Platner, Rückert, Passavant u. a. hervorragenden Männern.
Kunst und Natur wirkten in gleicher Stärke auf ihn ein.
Neben den ersten historischen Compositionen entstanden zahl-
reiche landschaftliche Studien; auf Empfehlung von Cornelius
bekam er den Auftrag des Marchese Massimi, in dessen
Gartenhaus Freskobilder zu Ariost's rasendem Roland zu
malen, welche im Jahre 1827 nach manchen Unterbrechungen
vollendet wurden. (Die Kartons dazu in der Kunsthalle zu
Karlsruhe, die Entwürfe im städtischen Museum zu Leipzig.) Im
November 1825 hatte Schnorr den Ruf nach München erhalten.
Ehe er jedoch nach Deutschland zurückkehrte, bereiste er
Sicilien. Seine erste Aufgabe für München betraf die Dar-
stellung der Nibelungen für den Königsbau. Im Mai 1827
reiste er über Triest, Wien, Dresden und Leipzig in seine
neue Heimath und trat im August sein Amt als Professor an
der Kunstakademie an. Längere Zeit beschäftigten ihn nun
neben kleineren Entwürfen (z. B. den homerischen Hymnen)
die Vorarbeiten zu dem Nibelungen-Cyklus. Schon 1835
folgte der weitere Auftrag zur Ausmalung des sogenannten
Saalbaues mit einer Reihe grofser Gemälde aus der Geschichte
Karl's des Grofsen, Friedrich Barbarossa's und Rudolph's von
Habsburg. Diese wurden zuerst in Angriff genommen und
unter Beihilfe von Fr. Olivier, Giefsmann, G. Jäger und Palme
1842 in enkaustischer Farbe zu Ende geführt. Im Jahre 1846
leistete Sch. der Berufung als Akademieprofessor und Direktor

der Gemäldegalerie nach Dresden Folge. Die doppelte Wirk-
famkeit als Leiter der Galerie und als Lehrer der aka-
demifchen Jugend, deren er fich mit väterlicher Hingebung an-
nahm, machte feine Stellung in Dresden wahrhaft beglückend.
Die Arbeit in den Nibelungenfälen zu München wurde zum
grofsen Theil mit eigener Hand weitergeführt, aber eine partielle
Erlahmung der Sehkraft, die mit dem Verluft eines Auges
endete, brachte traurige Unterbrechungen, die Sorge um die
ihm anvertrauten Kunftfchätze während der Revolution in
Dresden 1849 angftvolle Zeit (es wurden damals 83 Gemälde
mehr oder minder befchädigt). 1851 machte Sch. eine Reife
nach London zu Bunfen, auf deffen Zurede der früher ent-
worfene und von Schnorr ftets mit Vorliebe gepflegte Plan
des Bibelwerkes wieder aufgenommen wurde, das nun in
240 Blättern in Holzfchnitt bei G. Wigand in Leipzig erfchien.
Von lebensgefährlicher Krankheit im Sommer 1852 genefen
fah er in München die kunftgefchichtlichen Wandbilder Kaul-
bach's an der neuen Pinakothek, die ihn veranlafsten, öffentlich
gegen die entftellende Tendenz Verwahrung einzulegen und
Zeugnifs von dem fittlichen Ernft zu geben, welche die
Beftrebungen der neudeutfchen Meifter befeelte. In der nächften
Zeit befchäftigten ihn aufser einzelnen künftlerifchen Arbeiten
für die Meifsener Porzellanmanufaktur befonders Verwaltungs-
aufgaben, die fich infolge des Todes von H. W. Schulz, den
bisherigen Vorftande der Sammlungsverwaltung, bedeutend
erweiterten, und deren Hauptforge damals die Überfiedelung
der Gemälde-Galerie in das von Semper erbaute Mufeum
bildete. Mit grofser Umficht leitete Schnorr diefe fchwierige
Arbeit zu glücklichem Abfchlufs. In die folgenden Jahre
fallen die letzten Kartons für die Nibelungen (Lied der Klage),
wobei verfchiedene Schüler Schnorr's, u. a. L. Gey, mit thätig
waren, fodann die Entwürfe zu Glasfenftern für die Pauls-
kirche in London (Original im Dresdener Mufeum) und das
letzte grofse Ölgemälde »Luther in Worms« für das Maxi-
milianeum in München. Die zunehmenden amtlichen Pflichten
gewährten dem alternden Meifter nur noch wenig Mufse zu

künftlerifcher Thätigkeit. Im Jahre 1871 fah er fich durch Kränklichkeit genöthigt, feine Stellung als Galerie-Direktor aufzugeben, überlebte aber die Trennung von diefem lieb-gewonnenen Berufe nicht lange. Schnorr's Perfönlichkeit, ausgezeichnet durch Hoheit des Wollens bei wahrer Demuth des Herzens, fpiegelt fich auch in feinem künftlerifchen Wefen ab: bei allem Schwung der Phantafie leitete ihn ftets ein mit weifer Überlegung gepaarter Fleifs des Studiums. Als Zeichner war er der begabtefte unter feinen Strebensgenoffen. Die Haft, welche ihm bei den meiften feiner grofsen Werke in München aufgenöthigt wurde, liefs den coloriftifchen Sinn nicht gleich-mäfsig zur Reife kommen. Dem Leben der Gegenwart mit Freudigkeit zugewandt, hat er, von reiner Begeifterung und ficherem Takt erfüllt, eine Welt von Geftaltungen erzeugt, die, immer grofsartiger fich entfaltend, mit dem Pathos hiftorifchen Stils die anziehendfte Verftändlichkeit verbinden.

S. II. Abth. No. 81 und 82 fowie die Handzeichnungen.

Schobelt, Paul

Hiftorienmaler, geb. den 9. März 1838 in Magdeburg, befuchte 1856—1858 die Akademieen in Düffeldorf, Berlin und Brüffel, dann in Paris das Atelier von Gleyre und das des Prof. Schrader in Berlin bis 1863, in welchem Jahre er, mit dem grofsen akademifchen Stipendium ausgeftattet, nach Italien ging. Mit kurzen Unterbrechungen lebte er feitdem in Rom; feit 1882 ift er Lehrer der Malklaffe an der Königl. Kunft-fchule zu Breslau, feit 1884 Profeffor. Aufser Hiftorienbildern ftrengen Stils hat er auch Genrecompofitionen, Porträts und Landfchaften geliefert und führte infolge einer vom Verein deutfcher Künftler in Rom veranftalteten Wettbewerbung für die Vorhalle des dem Herrn v. Erxleben gehörigen Schloffes Selbelang bei Paulinenaue ein Plafondgemälde (Flora mit den Genien des Frühlings) in überlebensgrofsen Figuren aus. Neuerdings wurde ihm die Ausfchmückung des Feftfaales im Neubau des Kultusminifteriums in Berlin übertragen, beftehend

aus einem Cyklus allegorifcher Compofitionen, welche die
Wirkungsgebiete der Kultus- und Unterrichts-Verwaltung ver-
anfchaulichen; er vollendete diefelben 1885.

S. das Bild No. 461.

Scholtz, Julius

Hiftorienmaler, geb. in Breslau den 12. Februar 1825,
widmete fich auf Anrathen des Prof. König, Confervators der
ftädtifchen Galerie in Breslau, dem Künftlerberufe und ging
1844 auf die Akademie nach Dresden und in das Atelier
Julius Hübner's, bekam bald zahlreiche Aufträge und konnte
infolge deffen erft ziemlich fpät Studienreifen machen, die ihn
nach Belgien und Frankreich führten, wo fein Talent in Paris
Anerkennung fand. Hierauf entftand fein erftes gröfseres Ge-
fchichtsbild »Gaftmahl der Wallenfteiner«, womit er die vom
Verein für hiftorifche Kunft ausgefchriebene Concurrenz gewann
und aufserordentlichen Beifall erntete. Es folgte die »Mufterung
der Freiwilligen vor Friedrich Wilhelm III. in Breslau« für
die Galerie feiner Vaterftadt, welche Compofition er in gröfserem
Mafsftabe für die National - Galerie wiederholte (unfer Bild
No. 323). Jetzt unterbrachen maffenhafte Porträt-Aufträge, die
ihn u. a. auf ein halbes Jahr nach Petersburg führten, die
Fortfetzung der erfolgreich begonnenen Thätigkeit im gefchicht-
lichen Gebiet, die er jedoch im Auftrag der Königl. fächfifchen
Regierung mit einem Cyklus von Wandgemälden in der
Albrechtsburg zu Meifsen wieder aufgenommen hat, welche
1880 vollendet wurden. Er lebt in Dresden, ift Profeffor
an der dortigen Akademie, Mitglied der Berliner und befitzt
die kleine goldene Medaille der Berliner Ausftellung. — In
feinen Bildern verbindet er auf höchft anziehende Weife ge-
fchichtliche Charakteriftik mit einer dem Element des Sitten-
bildes verwandten fympathifchen Farbengebung.

S. das Bild No. 363.

Schorn, Karl

Hiftorienmaler, geb. in Düffeldorf den 16. Oktober 1803,
† in München den 7. Oktober 1850, empfing feinen erften
Kunftunterricht in Düffeldorf, ging 1826 zu Cornelius nach
München und nachher zu Gros und Ingres nach Paris, endlich
zu W. Wach nach Berlin. Von hier wandte er fich nach
München zurück, wo er feinen Wohnfitz behielt. Italien be-
fuchte er nur auf kürzerer Studienreife. 1847 wurde er Pro-
feffor an der Münchener Akademie. Sch. wählte oft Vorwürfe,
deren künftlerifche Behandlung fein Talent überftieg, und hat
es deshalb auf dem von ihm bevorzugten Gebiet der Ge-
fchichtsdarftellung grofsen Stiles nur zu mäfsigen Erfolgen
gebracht.

S. die Bilder No. 324 und 325.

Schotel, Johann (Chriftian)

Marinemaler, geb. in Dortrecht den 11. November 1787,
† ebenda den 22. Dezember 1838. Er hatte in feiner Jugend
viel Gelegenheit, das Leben auf dem Waffer kennen zu lernen,
und feine damaligen Beobachtungen begründeten die Neigung
zur Marinemalerei, in welcher er f. Z. Ausgezeichnetes leiftete.
Seine Lehrer waren A. Meulemans feit 1810 und fpäter
M. Schouwman. Im Jahre 1811 wurde er Hauptmann bei
den Ehren-Garde-Mariniers Napoleon's, 1813 trat er infolge
der Revolution in ein Freiwilligenkorps feines Vaterlandes und
war auch 1830 wieder als Hauptmann aktiv. — Die Mehr-
zahl feiner Bilder befitzen die Sammlungen des Königs der
Niederlande, des Kaifers von Rufsland, des Prinzen Albrecht
von Preufsen, Sir Robert Peel's und Sloop's.

S. das Bild No. 326.

Schrader, Julius (Friedrich Antonio)

Hiftorien- und Porträtmaler, geb. in Berlin den 16. Juni
1815, befuchte erft die Berliner, dann fünf Jahre lang die
Düffeldorfer Akademie, wo er Schüler W. Schadow's wurde;

danach arbeitete er noch zwei Jahre lang felbftändig in
Düffeldorf. Studienreifen nach den Niederlanden und Frank-
reich fallen in die Zeit diefes Aufenthaltes, der fein Ende fand,
als Schr. von Berlin aus ein Stipendium zu dreijährigem
Aufenthalt in Italien erhielt (1845—1847). Später nahm er
an den Wandmalereien des Neuen Mufeums und der Schlofs-
kapelle Antheil. Schr. ift Königl. Profeffor und Lehrer an
der Berliner, aufserdem Mitglied der Wiener Akademie, er
befitzt die kleine und grofse goldene Berliner, die grofse
goldene Parifer und Weimarer, fowie die Wiener Kunftmedaille
von 1873. Er war der erfte Berliner Künftler, welcher fich
mit Entfchiedenheit dem Einflufs der belgifchen Coloriften
Gallait und de Biefve hingab und auf Grund diefer Anregungen
einen breiten hiftorifchen Stil ausbildete, welcher fich zuerft
wieder anheifchig machte, bedeutende Vorgänge auch in
grofsem Mafsftabe und mit fatter Farbenwirkung zu be-
handeln. Auf die meift düfter geftimmten Hiftorienbilder der
früheren Zeit folgten neuerlich Gemälde von farbigerer Palette.
Vorzügliches leiftete Schr. auch als Bildnifsmaler.

S. die Bilder No. 327—331.

Schrödter, Adolf

Genremaler, geb. zu Schwedt in der Ukermark den
28. Juni 1805, † in Karlsruhe den 9. Dezember 1875, erlernte
die Anfangsgründe des Zeichnens und Radierens bei feinem
Vater und nach deffen Tode bei feiner Mutter, die fich und
ihre Kinder durch Radieren von Etiquetten für Tabaksfabrikanten
ernährte. 1820 kam Schrödter auf die Akademie nach Berlin
und gleichzeitig in das Atelier des Kupferftechers Profeffor
Buchhorn. Bald aber zeigte fich eine überwiegende Neigung
zum Componieren, wobei er von Anfang an meift humoriftifche
Scenen wählte, und er entfchlofs fich, Maler zu werden. 1829
fiedelte er nach Düffeldorf über und ging zu W. Schadow.
Seit 1831 trat er mit Ölbildern vor die Öffentlichkeit. Er
wählte zuerft befonders die gemüthvolle Verherrlichung des

Rheines und feines Weinfegens zum Gegenftande und kenn-
zeichnete feine Sinnesart durch Anwendung des Pfropfenziehers
(»Wein - Schröters«) als Monogramm. Den Eingebungen
feiner Laune folgend machte er dann den »finnreichen Junker
Don Quixote« zu feinem Helden und hat in einer Reihe mit
Recht gepriefener Gemälde fowie in 30 radierten Blättern den
Typus diefes Roman-Ritters und darauf den des Falftaff nach
Shakefpeare wohl für immer fixiert. ·Von diefem Gebiete aus
unternahm er auch höchft wirkungsvolle fatirifche Streifzüge
gegen die trauerfelige Hyper-Romantik mancher Düffeldorfer
Genoffen (u. a. mit dem Bilde »Trauernde Lohgerber«).
1848 wandte er fich nach Frankfurt a. M., wo er im Verein
mit dem Abgeordneten Detmold ein Heft Karikaturen gegen
das parlamentarifche Philifterthum (»Piepmeyer«) herausgab.
1854 kehrte er wieder nach Düffeldorf zurück, erhielt 1859
einen Ruf als Profeffor an das Polytechnikum nach Karlsruhe,
dem er folgte. Zunehmendes körperliches Leiden nöthigte
ihn jedoch 1872 diefe Stelle niederzulegen. — Schr. befafs
ein ungemein vielfeitiges Talent. Er hat fich als Maler, Kupfer-
ftecher, Radierer, Lithograph, als Holzfchnittzeichner und
Componift für kunftgewerbliche Gegenftände gleichmäfsig be-
währt. Unerfchöpflich war er in der Erfindung launiger Or-
namente und Arabesken und trat gelegentlich auch als Schrift-
fteller auf. Der Schwerpunkt feines künftlerifchen Schaffens
offenbart fich in feinen von frifchem volksthümlichen Humor
erfüllten Bildern, die vermöge der Gefundheit der Erfindung
und Feinheit der Zeichnung und malerifchen Behandlung dau-
ernden Werth behaupten. Seine Werke find durch mannigfache
Vervielfältigungen in weiteften Kreifen eingebürgert.

S. die Bilder No. 332—336 fowie die Handzeichnungen.

Schröter, Conftantin (Joh. Friedr. Karl)

Genremaler, geb. zu Schkeuditz den 21. März 1795, † in
Berlin den 18. Oktober 1835, kam urfprünglich zu einem
Apotheker und dann zu einem Tifchler in die Lehre und er-
hielt, um in diefem Handwerk fich tüchtig auszubilden, nebenher

Zeichenunterricht. Diefer feffelte ihn fo fehr, dafs er fpäter wöchentlich mehrere Male von Schkeuditz nach Leipzig zum Befuch der Akademie ging. Auch in Dresden, wohin er fich wandte, bildete er fich im Zeichnen aus und kam, nachdem er wiederholt Prämien auf der Zeichenfchule erlangt, endlich in's Atelier des Profeffors Pochmann. Ende 1819 ging er nach Leipzig zurück und lebte vom Porträtmalen, bis er auf Hans Veit Schnorr's Rath fich dem Genre widmete. 1826 fiedelte er nach Berlin über. S. gehört zu den erften Künftlern, welche in unferm Jahrhundert das Sittenbild im nördlichen Deutfchland zu Ehren brachten.

S. das Bild No. 337.

Schuch, Werner (Wilh. Guftav)

Architekt, Genre- und Landfchaftsmaler, geb. in Hildesheim den 2. Oktober 1843, ftudierte bis 1864 das Baufach auf dem Polytechnikum in Hannover, war unter Baurath Haafe u. a. bei dem Reftaurationsbau der Stiftskirche in Bücken praktifch thätig, weilte 1866/1867 einige Monate in Paris und lebte dann als Privatarchitekt abwechfelnd in Hannover und in Weftfalen. 1868 wurde er bei der Venlo-Hamburger Bahn für Hochbau-Entwürfe angeftellt, folgte aber 1870 einem Ruf als Lehrer und Profeffor der Baukunft an die technifche Hochfchule zu Hannover. Nachdem er fchon früher in Aquarell gemalt, wagte er fich 1872 ohne Lehrmeifter an die Öltechnik. Im Herbft malte er einige Studien-Copieen auf der Dresdener Galerie und machte landfchaftliche Skizzen in Tirol und Oberitalien. Seitdem führten ihn Studienreifen alljährlich in verfchiedene Theile Deutfchlands und über die Alpen. Im September 1876 erhielt er einjährigen Urlaub, den er zur Vervollkommnung feiner Maltechnik in Düffeldorf benützte. Im Jahre 1882 gab er die Stellung in Hannover auf, um fich ganz der Kunft zu widmen und ging zunächft nach München. In feinen felbftändigen Arbeiten hat Sch. bisher vorzugsweife die melancholifche Poefie der Haide zum Gegenftand gewählt.

S. das Bild No. 418.

Schultz, Johann Karl

Architekturmaler, geb. in Danzig den 5. Mai 1801,
† ebenda den 12. Juni 1873, befuchte feit 1818 die Kunft-
fchule feiner Vaterftadt und genofs zugleich Privat-Unterricht
beim Direktor derfelben A. Breyfig. 1820 kam er auf die
Berliner Akademie, die er drei Jahre lang befuchte, hörte die
Vorträge des Prof. Hummel über Perfpektive, Projectionslehre
und Optik fowie die über Architektur nach Vitruv. Mit
einem Stipendium von der Friedensgefellfchaft in Danzig aus-
geftattet ging er 1823 zu Domenico Quaglio nach München
und 1824 nach Italien, von wo er 1828 nach Berlin zurück-
kehrte. 1830 wurde er Lehrer der Perfpektive an der Bau-
Akademie, nahm aber 1832 den Ruf als Nachfolger Breyfig's
an die Kunftfchule in Danzig an. 1839 ging er dann noch
einmal nach Italien; die übrige Zeit lebte er in feiner Vater-
ftadt, um die er fich durch fein grofses Kupferwerk »Danzig
und feine Bauwerke in malerifchen Originalradierungen« und
feine vielfache Sorge für Erhaltung der Denkmäler grofse
Verdienfte erworben hat.

S. die Bilder No. 338 und 339.

Schulz, Karl Friedrich

Genre- und Landfchaftsmaler, geb. in Selchow im Spree-
wald den 2. November 1796, † in Neu-Ruppin den 3. März
1866. Sohn eines Bäckermeifters in Berlin, befuchte er hier
die Akademie, ging im Jahre 1815 als freiwilliger Jäger im
Leib-Regiment No. 8 mit gegen Frankreich und hielt fich
fpäter fünf Jahre am Rhein und in den Niederlanden auf, wo
er zahlreiche Reifen zu Pferde machte. Damals erhielt er den
Auftrag, für das Berliner Mufeum Copieen nach van Eyck zu
liefern; er benutzte die Gelegenheit, um Seeftudien zu machen
und trat mit Verboeckhoven in freundfchaftlichen Verkehr.
Es folgte dann ein Aufenthalt in Köln und auf dem Lande in
der Ruhrgegend. 1838—1848 war er meift in Berlin, wo
ihm 1840 der Profeffortitel zu Theil wurde. Zu Anfang der

40er Jahre reifte er mit General v. Falkenftein nach München,
um die Glasmalerei zu ftudieren, verweilte 1846 in Liebenftein
im Auftrage des Herzogs von Meiningen und 1847 auf Ruf
des Kaifers von Rufsland in Petersburg; 1848 zog er fich, um
den Wirren in Berlin zu entgehen, nach Neu-Ruppin zurück.
Früher fchon von der akademifchen Richtung fich entfernend
wandte fich Sch. dem Genre nach niederländifchem Vorbild
zu, malte Landfchaften, Marine- und Militärfcenen, befonders
aber Jagdftücke (daher fein Beiname »Jagd-Schulz«). Gemein-
fam mit Menzel ftudierte er das Koftüm der Fridericianifchen
Zeit, malte 1837—1840 Aquarelldarftellungen der Armee
Friedrich's II. für König Friedrich Wilhelm III., 1847—1852
ähnliche Darftellungen der ruffifchen Armee und lieferte Bild-
niffe und Vorlagen für Glasgemälde. Nur kurze Zeit war er
Lehrer an der Berliner Akademie.

S. die Bilder No. 340, 341 u. 342.

Schulz, Moriz

Bildhauer, geb. den 4. November 1825 zu Leobfchütz in
Oberfchlefien, befuchte die Berliner Akademie und ging 1854 als
Staats-Stipendiat nach Rom, wo er bis 1870 anfäffig war; feit-
dem lebt er in Berlin. Von Rom aus führten ihn Studien-
reifen in die Hauptftädte Italiens und Deutfchlands. Eins der
Reliefs der Siegesfäule ift fein Werk. Er ift Ehrenmitglied
der polytechnifchen Schule für Kunft und Wiffenfchaft in
Rotterdam.

S. I. Abth. S. XXVIII.

Schweinitz, Rudolf

Bildhauer, geb. in Charlottenburg den 15. Januar 1839, Schüler
der Berliner Akademie und des Profeffors Schievelbein. Er ging
1865/66 über Paris nach Italien und zu kürzeren Studienreifen
nach Kopenhagen, München, Wien und Peft. Unter feinen
Arbeiten find zu nennen: das Kriegerdenkmal für Gera (1874)

und acht Koloffalgruppen für die Berliner Königsbrücke. Für
das Denkmal Friedrich Wilhelm's III. in Köln hat er ver-
fchiedene Beftandtheile felbftändig gearbeitet und neun Reliefs
für die Balkonbrüftungen des Berliner Rathhaufes geliefert.
S. I. Abth. S. XXIX. u. XXX.

v. Schwind, Moritz (Ludwig)

Hiftorienmaler, geb. in Wien den 21. Januar 1804, † in
München den 8. Februar 1871, befuchte drei Jahre lang bis
1819 die philofophifchen Lehrkurfe der Univerfität; erft in
letzterem Jahre fand er Unterricht im Zeichnen, hauptfächlich
nach dem menfchlichen Gerippe bei Ludwig Schnorr, und
befuchte die Wiener Akademie. Seinen Unterhalt gewann er
durch das Zeichnen von Titelvignetten für Buch- und Mufikalien-
händler; es entftanden damals auch Illuftrationen zu 1001 Nacht,
deren Goethe in »Kunft und Alterthum« lobend gedenkt. 1828
zog er nach München, befuchte kurze Zeit noch die Akademie,
malte dort 1832—1834 in einem Zimmer der Refidenz 29 Scenen
aus Tieck's Dichtungen in Fresko, war zwifchendurch 1833
kurze Zeit in Rom und arbeitete den Winter 1834/35 an
feinen 60 Blatt Compofitionen für Hohenfchwangau, die er 1835
in Venedig beendete. Die Ausführung wurde in andere Hände
gelegt. 1839 malte er als Erftling feiner launigen Mufe das
charakteriftifche Bild »Ritter Kurt's Brautfahrt« nach Goethe
(Mufeum zu Karlsruhe). 1840—1844 lebte er in Karlsruhe,
1840/41 befchäftigt an dem Wandgemälde im Treppenhaufe
der dortigen Kunfthalle (Einweihung des Freiburger Münfters)
u. a. 1844—1847 hielt er fich in Frankfurt auf, wo fein
»Sängerkrieg« im Städel'fchen Inftitut entftand, und folgte dann
1847 einem Ruf als Profeffor an die Akademie nach München.
1848/49 entftand die cyklifche Compofition »Symphonie«
und bald darauf »Afchenbrödel«. In die Jahre 1853—1855
fallen die Wandgemälde zur Legende der heiligen Elifabeth
und die verfchiedenen Darftellungen aus der Thüringifchen
Sage und Gefchichte in der Wartburg. Auf der hiftor. Aus-

ftellung in München 1858 erfchien fein Aquarellen-Cyklus zum
Märchen von den »Sieben Raben« (jetzt im Mufeum zu Weimar).
1859 arbeitete er an den Kartons zu 34 Glasgemälden der
Kathedrale von Glasgow, 1860—1861 entftand fein Altar-
bild der Münchener Frauenkirche, 1863 die Fresken der Pfarr-
kirche von Reichenhall, 1864 die Kartons für die Loggia des
neuen Wiener Opernhaufes (Mozart's Zauberflöte), 1870 endlich
vollendete er feine Compofitionen zur »Schönen Melufine«
(jetzt im Belvedere zu Wien). Daneben fchuf er zahlreiche
Zeichnungen für den Holzfchnitt, meift veröffentlicht in den
Münchener Bilderbogen, geiftvolle Radierungen und Com-
pofitionen für kunftgewerbliche Zwecke. Schw.'s Colorit und
malerifche Ausführung blieben oft hinter feiner köftlichen Zeich-
nung und poetifchen Auffaffung zurück; feine hohe künft-
lerifche Bedeutung liegt vornehmlich in der Belebung und
Läuterung der romantifchen Anfchauungswelt durch Humor
und Frifche der poetifchen Empfindung. Immer ftilvoll und
immer urfprünglich fand er ftets den Ausdruck, welcher der
modernen Gefühlsweife unmittelbar verftändlich ift, fo dafs weder
fein zuweilen hervortretender Sarkasmus verletzt, noch fein
phantaftifcher Idealismus befremdet. — Sch. war Ehrenmitglied
der Akademieen zu Wien und Berlin und befafs zahlreiche
andere Auszeichnungen.

S. das Bild No. 343.

Seel, Adolf

Architektur- und Genremaler, geb. in Wiesbaden den
1. März 1829, befuchte von 1844 bis 1851 die Düffeldorfer
Akademie im befonderen Anfchlufs an K. Sohn. Zu Studien-
zwecken verweilte er 1851—1852 in Paris, 1864 und 1865
in Italien, 1870—1871 in Spanien, Portugal und an der
Nordküfte Afrikas; 1873—1874 ging er in den Orient, wo
fein durch packende Realität der Auffaffung hervorragendes
Talent den entfprechendften Stoff gefunden zu haben fcheint.

S. ist Ehrenmitglied der Königl. belgifchen Aquarelliften-
Gefellfchaft und befitzt die grofse goldene Medaille von
Wien (1876).

S. das Bild No. 419.

Seiffert, Karl (Friedrich)

Landfchaftsmaler, geb. in Berlin den 6. September 1809;
früh verwaift, konnte er nur mit Mühe das künftlerifche
Studium ermöglichen, befuchte die Berliner Akademie und
eine Zeit lang das Atelier von Biermann. Sommerreifen führten
ihn wiederholt nach der Schweiz, Tirol, auch einmal nach
Kärnthen und Krain. 1846—1847 war er in Italien und
Sicilien. 1853 unterftützte er E. Pape bei feinen Malereien
im Neuen Mufeum. Zu feinen gröfseren Bildern gehört eine
Anficht von Taormina, welche fich im Befitz Sr. Königl. Hoh.
des Prinzen Karl von Preufsen befand. In früherer Zeit malte
er häufig Porträts.

S. das Bild No. 432.

Sell, Chriftian

Gefchichtsmaler, geb. in Altona den 14. Auguft 1831,
† in Düffeldorf den 21. April 1883, empfing den erften Unter-
richt in der Kunft von feinem Vater, befuchte von 1851 bis
1856 die Düffeldorfer Akademie in befonderem Anfchlufs an
Th. Hildebrand und W. Schadow; zwifchendurch und fpäter
machte er Studienreifen in Deutfchland und Belgien und folgte
dem preufsifchen Heere im öftreichifchen und franzöfifchen
Kriege von 1866 und 1870. — Sell malte vorzugsweife kriege-
rifche Scenen und militärifche Genrebilder fowohl aus der
älteren deutfchen Gefchichte, z. B. dem 30jährigen Kriege und
dem Bauernkriege, wie namentlich auch aus den Kriegserinne-
rungen der Jüngftvergangenheit.

S. das Bild No. 344.

Simler, Friedrich (Karl Joſeph)

Landſchafts- und Thiermaler, geb. den 4. Mai 1801 in
Hanau, wohin ſeine Ältern aus Geiſenheim vor den Franzoſen
geflüchtet waren, † den 2. November 1872 in Aſchaffenburg.
Urſprünglich für den Handelsſtand beſtimmt, kam er 1822 nach
München und machte dort unter Leitung des Direktors v. Langer
und W. v. Kobell's, ſpäter beim Landſchaftsmaler Wagenbauer
ſeine Studien. Ein Aufenthalt in Wien erweiterte ſeine Kenntniſs
der älteren Meiſter, verſchaffte ihm die Bekanntſchaft F. Gauer-
mann's und bot Gelegenheit zu Ausflügen durch Oberöſtreich
und Steiermark, wo er Landſchafts- und Thierſtudien machte.
Nach dem Rheingau zurückgekehrt malte er verſchiedene
Landſchaftsbilder im Charakter der heimiſchen Natur, ſowie
Porträts und Thierſtücke. Im Jahre 1826 ging er über Wien
nach Italien, verweilte in Venedig, Florenz, Rom, Neapel, ohne
jedoch ſpäter die dort geſammelten Skizzen zu verwerthen.
Nach der Rückkehr 1829 ging er nach Hannover, um dort
Porträts im Auftrage des Miniſters v. Bremer auszuführen; im
Herbſt deſſelben Jahres war er in München, 1830 wieder im
Rheingau, 1832 in Düſſeldorf, wo er ſich durch ſeine Land-
ſchaften mit Thierſtaffage Ruf erwarb, kehrte 1835 nach
Geiſenheim zurück und verheirathete ſich dort. Seine drei
Söhne haben ſich ebenfalls der Kunſt gewidmet. 1862 ſiedelte
er ſodann nach Aſchaffenburg über. Es find von ihm vier
Radierungen (Landſchaften und Thiere) ſowie eine Reihe von
Lithographieen bekannt, welche unter dem Titel »Thierſtudien
nach der Natur« in Köln erſchienen.

S. das Bild No. 345.

Sohn, Karl Ferdinand

Hiſtorienmaler, geb. in Berlin den 10. Dezember 1805,
† in Köln den 25. November 1867, beſuchte ſeit 1823 die
Berliner Akademie und folgte Ende 1826 W. Schadow nach
Düſſeldorf. 1830 ging er mit ſeinem Lehrer nach Italien;
andere Studienreiſen führten ihn nach Belgien, Holland und

Frankreich. 1832 wurde er Lehrer an der Düffeldorfer Akademie, 1838 Profeffor dafelbft an der Malklaffe, 1855 legte er dies Amt nieder, übernahm es jedoch 1859 von neuem, indem er gleichzeitig Schadow während feiner Krankheit vertrat. — S. nimmt unter den Begründern der Düffeldorfer Schule eine hervorragende Stellung ein. Ausfchliefslich auf Schönheit, Wohllaut und keufches Selbftgentigen gerichtet, wurde er der gefeierte Frauenmaler feiner Zeit, welche auch feinem Colorit überfchwengliche Bewunderung zollte. Seine Compofitionen find ftets auf's feinfte abgerundet und abgewogen, er vermeidet leiden-fchaftliche Bewegung und hält fich auch in feiner Farbe, welche einen hohen Grad von plaftifcher Wirkung ohne coloriftifche Wärme hervorbringt, in den Grenzen lyrifcher Gemeffenheit.

S. die Bilder No. 346, 347 und 348.

Sonderland, Johann Baptift

Genremaler, geb. den 2. Februar 1805 in Düffeldorf, † dafelbft den 21. Juli 1878, bildete fich im Atelier W. Schadow's fowie auf Studienreifen in Paris, Holland und in Frankfurt a. M. Neben feinen anmuthig-launigen Bildern befchäftigten ihn Illu-ftrationen aller Art, Aquarell-Compofitionen, Radierungen und Lithographieen nach eigenen und fremden Originalen, und mit Vorliebe pflegte er das Fach der Randzeichnungen und Pracht-Titelblätter. Er hat u. a. 40 Blatt Illuftrationen zu deutfchen Dichtungen und 6 Blatt Radierungen zu den Hausmärchen fowie verfchiedene in Farbendruck veröffentlichte Zeichnungen zu National-Koftümen u. dgl. geliefert.

S. das Bild No. 349.

Spangenberg, Guftav (Adolf)

Hiftorienmaler, geb. in Hamburg den 1. Februar 1828, befuchte feit 1845 die Hanauer Gewerbefchule unter Pelliffier; nachdem er zwei Jahre durch Krankheit verloren, wandte er fich 1849 nach Antwerpen, wo er nur kurze Zeit am akademifchen

Curfus theilnahm und fich fonft während des 1½jährigen
Aufenthaltes felbftändig weiterbildete; 1851 ging er nach Paris
(bis 1857), von wo ihn kürzere Studienreifen zweimal nach
England und Holland führten. In Paris copierte er im Louvre,
befuchte ein paar Monate das Atelier von Couture und ein Jahr
lang das des Bildhauers Triqueti. Vom Sommer 1857 bis
Oktober 1858 war er in Italien. Seitdem hat er feinen Wohnfitz
in Berlin. Den Winter 1876/77 brachte er in Italien zu. Er
ift Königl. Profeffor, Mitglied der Akademieen von Berlin, Wien
und Hanau, befitzt die Medaille der hiftorifchen Ausftellung
von Köln (1861), feit 1868 die kleine und feit 1876 die grofse
goldene Medaille von Berlin und die Kunftmedaille der Wiener
Weltausftellung von 1873. Sp. hat im Studium der An-
fchauungswelt Dürer's und Holbein's eine eigenthümlich
nationaldeutfche Richtung gefunden, vermöge deren er nament-
lich in feinen dem Reformationszeitalter entlehnten Compofitionen
durch Mark der Zeichnung und zuweilen harternfte Farbe die
Stimmung der poetifchen Profa des Volksbuches und der Le-
gende auf ergreifende Weife wiederfpiegelt. Gegenwärtig ift
Sp. mit der Ausführung von Wandgemälden, darftellend die vier
Fakultäten, im Univerfitätsgebäude zu Halle befchäftigt.

S. die Bilder No. 350 und 420.

Steffeck, Karl (Konftantin Heinrich)

Hiftorien- und Thiermaler, geb. den 4. April 1818 in
Berlin, befuchte feit feinem zwölften Jahre neben dem Gym-
nafium die Berliner Akademie und feit 1837 das Atelier von
Franz Krüger, fpäter das von Karl Begas, und arbeitete dann
während einjährigen Aufenthalts in Paris vorübergehend bei
Delaroche. Von Paris wandte er fich, 22 jährig, nach Rom,
kehrte 1842 in feine Vaterftadt zurück und war feitdem mit
geringen Unterbrechungen hier thätig. Durch die Bekanntfchaft
mit den Werken Horace Vernet's und die Eindrücke der ita-
lienifchen Natur wurde feine künftlerifche Richtung wefentlich
beftimmt. Er trat im J. 1848 mit einer grofsen gefchichtlichen

Compofition »Albrecht Achill im Kampfe mit den Nürnbergern«
(f. unfer Bild No. 351) vor die Öffentlichkeit, fand jedoch bei
der damaligen Zeitlage nicht Gelegenheit, in diefem auf das
Heroifch - Dramatifche ausgehenden Sinne öffentlich thätig zu
fein und machte daher neben dem Porträt namentlich das
Studium der Thiere und des Sportes zu feiner Specialität, wie
er denn hierzu bereits durch feinen von ihm hochverehrten
erften Lehrer angeregt war, deffen würdigfter Nachfolger er
auf diefem Gebiete geworden ift. Eine Verbindung der grofs-
artigen Abfichten feines Jugendftrebens mit feinem nachmaligen
Spezialfache bot fich ihm durch die zahlreichen Reiterporträts,
die er mit Vorliebe malte, und von denen hier diejenigen des
Generals von Manteuffel, Sr. K. und K. Hoheit des Kronprinzen
und Sr. Maj. des Kaifers Wilhelm genannt feien. In neuerer
Zeit entftand als gröfseres Gefchichtsgemälde das Bild »König
Wilhelm bei Königgrätz« (im Königl. Schloffe zu Berlin),
fowie eine Anzahl Jagdbilder. Es exiftieren von feiner Hand
zahlreiche Lithographieen und Radierungen, meift Pferdeftudien
und mehrere plaftifche Arbeiten. Seit 1859 Königl. Profeffor
und feit 1860 Mitglied der Berliner Akademie, aufserdem Mit-
glied der Akademie zu Wien, befitzt er die kleine goldene
Medaille der Berliner, eine goldene Medaille der Parifer Aus-
ftellung und die Medaile der Weltausftellung von Philadelphia
(1876). Sein umfaffendes künftlerifches Wiffen führte ihn der
Lehrthätigkeit zu und er leitete feit feiner endgiltigen Anfiede-
lung in der Vaterftadt ein ungemein befuchtes Privat - Atelier,
ans welchem hervorragende Künftler der verfchiedenften Fächer
hervorgegangen find. Aufserdem bethätigte er fich lebhaft als
Vertreter kunftgenoffenfchaftlicher Intereffen und hat als folcher
an den Erfolgen der allgemeinen deutfchen Kunftgenoffenfchaft,
wie befonders an dem Gedeihen des Berliner Künftlervereins,
welchem er bis zum Jahre 1880 als Präfident vorftand, aus-
gezeichnete Verdienfte, welche ihm durch das unbedingte Ver-
trauen feiner Genoffen belohnt wurden. In diefem Jahre nahm
Steffeck, welcher überdies langjähriges Mitglied der Landes-
Commiffion zur Berathung über die Verwendungen des Kunft-

fonds und anderer Sachverftändigen-Collegien ift, den Ruf als
Direktor der Königl. Kunft-Akademie zu Königsberg i. Pr. an,
wo er gegenwärtig wirkt und u. a. mit Ausführung von Ge-
mälden für das dortige Wilhelms-Gymnafium befchäftigt ift.
Im Jahre 1884 malte er eins der Wandbilder im Zeughaufe
(Ruhmeshalle) zu Berlin »Übergabe des Briefes Kaifer Na-
poleon's III. an Kaifer Wilhelm«.
S. die Bilder No. 351, 352 und 438.

Steinbrück, Eduard

Genremaler, geb. den 3. Mai 1802 in Magdeburg, † den
3. Februar 1882 zu Landeck in Schlefien, kam 1817 nach
Bremen, um die Handlung zu erlernen, und hielt hier trotz
feiner Liebe zur Kunft die volle Lehrzeit aus. 1822 ging er
nach Berlin, um fein Militärjahr abzudienen und gleichzeitig in
das kurz zuvor eröffnete Atelier von Wach zu treten. Er blieb
hier bis zum Jahre 1829, konnte aber trotz eifrigen Strebens
damals keine rechte Anerkennung erringen. Darauf wandte er
fich (Februar bis Oktober 1829) nach Düffeldorf und dann
nach Rom. Im Herbft 1830 war er wieder in Berlin, vertaufchte
aber nach dreijährigem Aufenthalt diefen Wohnort wieder mit
Düffeldorf, von wo er i. J. 1846 dauernd nach Berlin zurück-
ging, um hier verfchiedene Monumentalarbeiten auszuführen
(1847 einzelne Deckenmedaillons im Neuen Mufeum, die »Auf-
erftehung« und mehrere Engelfiguren in der Schlofskapelle,
Malereien in der Friedenskirche zu Potsdam u. a.). Als weitere
Arbeiten monumentalen Charakters find zu nennen: das Altar-
gemälde für die Jakobskirche feiner Vaterftadt, ein »Crucifixus«
mit der Grablegung als Predella; ferner die Anbetung der
Hirten für die kathol. St. Hedwigskirche zu Berlin und das
Bild der Altarnifche in der Kapelle des kathol. Krankenhaufes
hierfelbft. Aufserordentliches Glück machte er durch die naiv
liebenswürdige Behandlung der Kinderfigur. Sein Gemälde
»Die Elfen« (unfer Bild No. 354) wurde nicht blofs mehrmals
mit Abweichungen wiederholt, fondern ift auch verfchiedentlich

nachgebildet worden. Aufserdem hat er verfchiedene Idyllen und Madonnenbilder geliefert (er war zur kathol. Kirche übergetreten). St. war Mitglied der Berliner Akademie der Künfte feit 1841 und Profeffor feit 1854. Im März 1876 zog er fich nach Landeck in Schlefien zurück.

S. die Bilder No. 353 und 354.

Steinle, Eduard

Hiftorienmaler, geb. in Wien den 2. Juli 1810. Sohn eines gefchickten Graveurs, kam er zu feiner Ausbildung in das Atelier eines Profeffors der Schabkunft, Namens Kininger, der dem jungen Schüler feine Verehrung für feinen eigenen Lehrer Füger mitzutheilen verftand. Gleichzeitig befuchte er die Akademie und kam fpäter nach Verfuchen, anderwärts Aufnahme zu finden, in das Atelier des eben aus Rom heimgekehrten Leop. Kupelwiefer zur Elernung der Öltechnik. Bald fchlofs er fich der Richtung deffelben mit ganzer Seele an und ging als 18jähriger Jüngling im September 1828 zu feiner weiteren Ausbildung im Sinne der ftrengen neudeutfchen Richtung nach Rom. Overbeck und Ph. Veit, denen er warm empfohlen war, nahmen fich theilnehmend feiner an. Im Frühjahr 1830 rief ihn der Tod feines Vaters in die Heimath, doch kehrte er fchon im Herbft wieder nach Rom zurück, wo er bis 1834 blieb. Nach kürzerem Aufenthalte in Wien befuchte er Frankfurt a. M. Unter den damaligen Aufträgen war der zur Ausmalung der Schlofskapelle von Rheineck für H. v. Bethmann-Hollweg der bedeutendfte. 1838 weilte er mehrere Monate in München, zeichnete an den Kartons für Rheineck und machte unter Cornelius in der Ludwigskirche Studien in der Freskotechnik. Er fiedelte bald darauf mit feiner Familie nach Frankfurt über und übernahm 1850 die Stelle eines erften Profeffors am Städel'fchen Inftitut. Seit 1857 begannen die Vorbereitungen für die Ausmalung der Ägidienkirche in Münfter, zu denen er eine Anzahl von Schülern heranzog. 1860 entftanden die erften Kartons zu den

geschichtlichen Bildern im Treppenhaufe des Kölner Mufeums
(bis 1863). 1865—1866 malte er die fieben Chornifchen der
neuen Marienkirche zu Aachen aus. Dann arbeitete er an dem
Bilderfchmuck der Fürftlich Löwenftein'fchen Kapelle zu Heu-
bach, zu welcher er auch die gefammten Ornamente entwarf.
1875 übernahm er Monumentalmalereien für das Münfter zu
Strafsburg und in neuefter Zeit einen Cyklus von Darftellungen
religiöfen und gefchichtlichen Inhalts für den Dom zu Mainz.
St. ift Mitglied der Akademieen von Berlin, Wien, München,
Hanau, befitzt die grofse goldene Medaille für Kunft und Wiffen-
fchaft und die grofse goldene Medaille der Parifer Ausftellung
von 1854. Unter den Gefinnungsgenoffen der älteren deutfchen
Künftlergeneration zeichnet er fich durch die an Overbeck fich
anlehnende Grazie der Formgebung bei ftets tief gemüthvoller
Auffaffung aus. Der Inbrunft feiner Empfindung auf dem
religiöfen Gebiete entfpricht in Darftellungen weltlichen Cha-
rakters meift poefievolle Melancholie, zuweilen finnige Laune.
S. II. Abth. No. 83 und 87.

Stilke, Hermann

Hiftorienmaler, geb. in Berlin den 29. Januar 1804,
† ebenda am 22. September 1860, widmete fich anfangs der
Landwirthfchaft, bis feine Luft am Zeichnen ihn der Kunft
zuführte. Er befuchte nun die Berliner Akademie, wo fich
ihm namentlich Kolbe förderlich erwies. 1821 ging er nach
München, um bei Cornelius die Freskomalerei zu erlernen,
und wechfelte von nun an mit feinem Lehrer den Aufenthalt
zwifchen München, wo fie im Sommer thätig waren, und
Düffeldorf. Gemeinfam mit Stürmer malte St. im Affifenfaale
zu Koblenz »Das jüngfte Gericht«, welches Bild aus Mangel
an Mitteln unvollendet blieb. Von dort aus erhielt er einen
Ruf zur Ausführung mehrerer Fresken in München. 1827
befuchte er Oberitalien, 1828 ging er durch die Schweiz
nach Rom, von wo ihn nach zwei Jahren Krankheit vertrieb.

Er hatte fich dort wieder der Ölmalerei zugewandt, befuchte auf der Rückreife Berlin, liefs fich darauf dauernd in Düffeldorf nieder und malte von nun an vornehmlich Staffeleibilder der romantifch-hiftorifchen Richtung. In den Jahren 1842 bis 1846 fchmückte er den Ritterfaal des Schloffes Stolzenfels aus. Als einer der älteften Schüler von Cornelius gehört St. auch zu den erften der Schule, welche zur eigentlichen Gefchichtsmalerei übergingen.

S. das Bild No. 355.

Sturm, Friedrich (Ludw. Chriftian)

Marine- und Landfchaftsmaler, geb. den 17. Mai 1834 in Roftock, befuchte 1859—1861 die Berliner Akademie, dann bis 1864 das Atelier von Hermann Efchke, und vollendete darauf feine Studien in Karlsruhe 1865—1870 unter Leitung des Prof. Gude. Studienreifen führten ihn auf längere Zeit in's Ausland, nach Schweden, Norwegen, der Schweiz, Holland und Italien. Von 1870—1875 nahm er feinen Wohnfitz in Düffeldorf und fiedelte in letzterem Jahre nach Berlin über, wo er feitdem geblieben ift. 1872 erhielt er auf der Ausftellung im Kryftallpalaft zu London die filberne Medaille.

S. die Bilder No. 439 und 440.

Sufsmann-Hellborn, Louis

Bildhauer, geb. den 20. März 1828 in Berlin, befuchte die Akademie und das Atelier des Prof. Wredow, durch welchen er gleichzeitig zu architektonifchen Studien angehalten wurde. 1852—1856 verweilte er nach Erlangung des Michel-Beer'fchen Stipendiums in Italien, wohin er fpäter noch oft zurückkehrte; aufserdem bereifte er zu verfchiedenen Zeiten Frankreich, Belgien, Holland und England, behielt jedoch feinen Wohnfitz in Berlin. An gröfseren Monumental-Arbeiten lieferte er: die Marmorftatuen Friedrich's des Grofsen im Alter und Friedrich Wilhelm's III. für den grofsen Feftfaal des Berliner Rathhaufes, ferner Fried-

rich den Grofsen (jugendlich) und Friedrich Wilhelm III.
(Wiederholung der obigen Figur) für den Stadtverordneten-Saal
in Breslau, fowie ein Bronze-Standbild Friedrich's des Grofsen
in kriegerifcher Haltung für Brieg (aufgeftellt 1878). Mit
ungemeiner Produktivität und mit Vorliebe für die fubtilen
Aufgaben der dekorativen Plaftik und Relief-Technik machte
er fein Talent architektonifchen und kunftgewerblichen Zwecken
dienftbar. Er gehört zu den Begründern des deutfchen Ge-
werbe-Mufeums in Berlin, führte Ende der 60er Jahre im
Verein mit Ravené und unter gemeinfamer Firma die Email-
Fabrikation in Berlin ein und bethätigt fich erfolgreich zur
Hebung der künftlerifchen und kunftgewerblichen Intereffen.
An Auszeichnungen erwarb er: Goldene Medaillen in Berlin,
Brüffel, München und Paris, erhielt 1876 die bayrifche Lud-
wigs-Medaille und ift Mitglied der Akademie von Rotterdam.
Im Jahre 1879 ging er auf längere Zeit nach Italien, 1882
übernahm er die artiftifche Leitung der Berliner Porzellan-
Manufaktur.

S. III. Abth. No. 22.

Tidemand, Adolf

Hiftorien- und Genremaler, geb. in Mandal in Norwegen
den 14. Auguft 1814, † in Chriftiania den 25. Auguft 1876,
befuchte 1832—1837 die Kopenhagener und darauf die Düffel-
dorfer Akademie, wo Th. Hildebrand und Schadow feine
Lehrer wurden. 1842 begab er fich nach München, von dort
zu einjährigem Aufenthalt nach Italien und kehrte über Paris
und London nach Düffeldorf zurück, von wo ihn faft alljähr-
lich fommerliche Studienreifen nach Norwegen führten; dort
weilte er auch während der Jahre 1848—1849. 1846 ent-
ftanden feine erften bekannten Sittenbilder aus dem Leben der
norwegifchen Bauern, bis dahin war er ausfchliefslich Hiftorien-
maler gewefen. T. war Profeffor, Mitglied der Kunftfchule
von Chriftiania, der Akademieen von Stockholm, Kopenhagen,
Berlin, Amfterdam, Rotterdam, Wien, der Königl. belgifchen

Gefellfchaft der Aquarelliften, befafs zwei filberne Medaillen von Kopenhagen, die grofse goldene Medaille von Berlin (1848), von Paris (Weltausftellung 1855), Befançon und die Weltaus-ftellungsmedaille von Wien 1873. Für den Speifefaal des Schloffes Oskarhall bei Chriftiania fchilderte er in 10 Gemälden auf Tuch das »Norwegifche Bauernleben«.

Er malte die Figuren auf unferem Bilde von Gude No. 97.

Tifchbein, Johann Heinrich (der Ältere)

Hiftorienmaler, geb. in Haina im Jahre 1722, † in Kaffel 1789, erlernte anfangs das Schlofferhandwerk, kam dann zu einem Tapetenmaler, genofs aber nebenher den Unterricht des Hofmalers v. Freefe, und ging, als er am Grafen Stadion einen hilfreichen Gönner gefunden, 1743 nach Paris in's Atelier von Ch. A. Vanloo. Von dort wandte er fich 1748 nach Italien, arbeitete in Venedig unter Piazetta, lebte einige Zeit in Rom und kehrte 1751 in die Heimath zurück. 1752 wurde er landgräflich heffifcher Kabinetsmaler und war feit 1776 Direktor der Akademie in Kaffel und Hofrath. In den letzten Jahren feines Lebens verhinderte ihn ein Augenleiden am Arbeiten. T., zu den beften Künftlern feiner Zeit in Deutfch-land gerechnet, folgte durchaus der damals modifchen fran-zöfifchen Rococotechnik; am günftigften erfcheint er in feinen Bildniffen.

S. das Bild No. 356.

Tifchbein, Johann Friedrich (Auguft)

Porträtmaler, geb. zu Maftricht 1750, † zu Heidelberg 1812, Schüler feines Oheims Johann Heinrich T. des Älteren in Kaffel, ging 1780, vom Fürften von Waldeck unterftützt, nach Paris und von da nach Italien, wo er in Neapel das Bildnifs der Königin malte. Nach fieben Jahren zurückgekehrt wurde er Hofmaler des Fürften von Waldeck und im Jahre 1800 an Oefer's Stelle Profeffor und Direktor der Kunftakademie in Leipzig, wo er bis zu feinem Tode gewirkt hat. Zwifchen-

durch hielt er fich 1805 vorübergehend in Weimar auf, um das Bildnifs der Erbprinzeffin Maria Paulowna zu malen, und von 1806—1809 in Petersburg, wo er die Kaiferliche Familie porträtierte. — T. war hauptfächlich Porträtmaler, feine Bildniffe zeigen viel Grazie in Zeichnung und Vortrag und wirkungsvolles Colorit, dagegen nicht immer Wahrheit und Natürlichkeit.

S. das Bild No. 503.

Toberentz, Robert

Bildhauer, geb. den 4. Dezember 1849 zu Berlin, befuchte die Kunftakademie dafelbft und dann zwei Jahre lang das Atelier des Prof. Joh. Schilling in Dresden. In den Jahren 1872—1875 vollendete er feine Studien in Rom, kehrte darauf nach Berlin zurück und machte fich zuerft durch eine in Marmor ausgeführte Figur »Elfe« und verfchiedene kleine Bronze-Arbeiten vortheilhaft bekannt. Im Jahre 1878 erhielt er von der Regierung und dem Magiftrat zu Görlitz den Auftrag zu einem monumentalen Brunnen für diefe Stadt. 1879 wurde er als Leiter eines der mit dem fchlefifchen Provinzial-Mufeum verbundenen Meifter-Ateliers nach Breslau berufen. Seine Arbeiten zeichnet ein feiner Schönheitsfinn bei kräftiger naturfrifcher Auffaffung aus. Ganz befonders hat er fich mit der Technik des Bronzeguffes vertraut gemacht.

S. III. Abth. No. 35.

Trautmann, Karl Friedrich

Landfchaftsmaler, geb. in Breslau den 1. April 1804, † in Waldenburg i. Schl. den 2. Januar 1875, befuchte die Berliner Akademie, lebte dann eine Zeit lang in Kaffel und feit den vierziger Jahren bei feinen Verwandten abwechfelnd in Breslau und Waldenburg. Kränklichkeit hinderte ihn zeitlebens an der Ausführung gröfserer Arbeiten; er malte mit Vorliebe kleinere Waldgegenden und einzelne Baumgruppen. Auch als Lithograph ift er thätig gewefen.

S. das Bild No. 357.

Unker f. D'Unker-Lützow.

Vautier, Benjamin

Genremaler, geb. in Morges (Waadtland) den 24. April 1829, erhielt feinen erften Unterricht in der Kunft in Genf, wo er hierauf zwei Jahre lang als Emailmaler für Schmuck-fachen thätig war, und ging. 1849 in das Atelier des Hiftorien-malers Lugardon dafelbft. 1850 kam er nach Düffeldorf und befuchte vorzugsweife das Atelier R. Jordan's. Studienreifen führten ihn in den Schwarzwald und die Schweiz; 1856—1857 war er in Paris. Seitdem lebt er in Düffeldorf. V. ift Königl. Profeffor, Mitglied der Akademieen von Berlin, Wien, München, Antwerpen, Amfterdam; er befitzt die kleine und grofse Medaille der Berliner Ausftellungen und goldene Medaillen von Paris aus den Jahren 1865, 1866 und 1867. — Einfach-heit in der Wahl der Motive und. veredelter Ausdruck, welchem auch gemäfsigtes Colorit entfpricht, find Hauptmerkmale feiner hochgefchätzten, meift dem deutfchen Bauernleben entlehnten Sittenbilder, unter welchen aufser unferem Bilde No. 358 die Darftellungen »In der Kirche«, »Sonntag in Schwaben«, »Leichenfchmaus« (geftochen von Barthelmefs), »Toaft auf's Brautpaar«, »Zweckeffen«, »der gefchlichtete Streit«, daneben aber auch die in ihrer Art klaffifchen Illuftrationen zu Immer-mann's »Oberhof« fich grofser Popularität erfreuen.

S. das Bild No. 358.

Veit, Philipp

Hiftorienmaler, geb. in Berlin den 13. Februar 1793, † in Mainz den 18. Dezember 1877. Er erhielt feine Vorbildung in Berlin, Paris, Jena, Dresden und Wien unter Leitung feiner Mutter, der Tochter des Philofophen Mendelsfohn und feines Stiefvaters Friedrich v. Schlegel. 1813—1814 diente er als Freiwilliger, focht mit in den Schlachten bei Dresden, Kulm und Leipzig und verdiente fich das Eiferne Kreuz, als deffen

Ehrenfenior er ftärb. Seit 1815 in Rom, fchlofs er fich der neudeutfch-romantifchen Richtung mit Inbrunft an, arbeitete gemeinfam mit Cornelius, Overbeck und W. Schadow in der Cafa Bartholdi (»Allegorie der fieben fetten Jahre« und »Jofeph bei Potiphar's Weib«) und in der Villa Maffimi, wo er Darftellungen zu Dante's Paradies ausführte; ferner malte er in Rom für die vatikanifche Galerie den »Triumph der Religion« fowie ein Altarbild »Maria in Gloria« (geftochen von Ufer) für Sta. Trinità de' Monti. 1830 folgte er dem Rufe als Direktor des Städel'fchen Inftituts in Frankfurt a. M., malte dafelbft den heiligen Georg für die Kirche in Bensheim, die »Marien am Grabe« (unfer Bild No. 359) und für das Städel'fche Mufeum die (vor kurzem in das neue Gebäude übertragenen) Freskobilder »Triumph des Chriftenthums«, »Einführung der Kunft durch's Chriftenthum in Deutfchland«, »Italia« und »Germania«. Diefelbe Sammlung befitzt aufserdem von ihm eine Compofition des Achilles-Schildes. 1843 zog er fich als ftrenger Katholik infolge geiftlicher Gewiffensbedenken von der Leitung des Städel'fchen Inftitutes zurück und lebte eine Zeit lang in Sachfenhaufen, malte 1846 die Himmelfahrt Maria's für den Frankfurter Dom, fodann im Auftrage König Friedrich Wilhelm's IV. mehrere Bilder und (1847) die Skizze zur Chornifche des Berliner Doms (f. II. Abth. No. 84). 1853 verlegte er feinen Wohnfitz nach Mainz, übernahm die Verwaltung der dortigen Gemälde-Sammlung und componierte den von feinen Schülern und Freunden Settegaft, Lafinsky und Herrmann in Fresko ausgeführten Gemälde-Cyklus für den Mefs-Chor des Doms zu Mainz (vollendet 1868). — Veit war in feiner Kunftweife wefentlich durch die Eindrücke feiner frühen Jugend beftimmt und gehörte zu den Hauptvertretern der ftreng-religiöfen Richtung. Ausgehend von ftiliftifcher Anlehnung an Overbeck und auf Grund deffen nach finniger Schönheit ftrebend, wurde feine Auffaffung im Laufe der Zeit zunehmend asketifcher.
S. das Bild No. 359, II. Abth. No. 84 u. die Handzeichnungen.

Verboeckhoven, Eugène (Jofephe)

Thiermaler, geb. in Warneton (Weftflandern) den 8. Juli
1799, † den 19. Januar 1881 in Brüffel, empfing den erften
Unterricht im Zeichnen und Modellieren von feinem Vater,
dem Bildhauer Barthélémi V., und fetzte auch fpäter, als er
fich fchon ganz der Malerei gewidmet hatte, die plaftifche
Darftellung von Thierfiguren fort. Diefer Übung verdankt er
die Genauigkeit feiner Zeichnung, während fein Farbenvortrag
oft an übertriebener Glätte leidet. Seine Auffaffung der Thiere,
befonders der Schafe, ift mehr graziös als treu.

S. die Bilder No. 360, 361, 362.

Vernet, Horace (Jean Emile)

Hiftorienmaler, geb. in Paris den 30. Juni 1789, † ebenda
den 17. Januar 1863, Sohn des Malers Charles Vernet und
Enkel von Jofeph Vernet. Er zeigte früh entfchiedenes Talent
zur Kunft, concurrierte aber vergeblich um den römifchen
Staatspreis. 1811 wurde er als Zeichner dem Kriegsminifterium
beigegeben, 1812 trat er zum erften Male im Salon mit dem
Bilde »Einnahme von Glatz« auf, 1819 erregte fein in Litho-
graphieen taufendfältig verbreiteter »Tod Poniatowski's« ebenda
grofses Auffehen. In demfelben Jahre unternahm er eine kurze
Studienreife nach Rom; 1822 aus politifchen Gründen vom
Salon zurückgewiefen, veranftaltete er im eigenen Atelier eine
Ausftellung von 50 feiner Gemälde, in denen alle Gattungen
vertreten waren. Der Salon von 1827 bot einen neuen grofsen
Cyklus feiner Bilder, mit denen er theilweife und in ent-
fchiedenem Abfall gegen feine bisherigen Leiftungen vorüber-
gehend der Romantik huldigte. 1828 erfolgte feine Ernennung
zum Direktor des franzöfifchen Inftituts in Rom. Nachdem er
am 1. Januar 1835 diefen Poften niedergelegt, machte er einen
Ausflug nach Algier. Später befuchte er Rufsland, Schweden
und England; 1837 fchlofs er fich einer neuen Expedition
nach Afrika an und unternahm 1839—1840 eine gröfsere Reife
durch Ägypten, Paläftina, Syrien und Griechenland. 1848 zog

er fich vor der Revolution eine Zeit lang nach Verfailles zurück.
Das zweite Kaiferreich brachte den Maler der Grofsthaten des
erften Napoleon auf's Neue zu Ehren. 1854 ging er in Be-
gleitung des Marfchalls St. Arnaud nach der Krim und wohnte
u. a. der Schlacht an der Alma bei, kehrte aber vor Been-
digung des Krieges zurück. — V. war der gefeiertfte Maler des
modernen franzöfifchen Kriegsruhmes und der Begründer des
Realismus auf dem Gebiet der biblifchen Hiftorie. Seine grofsen
Schlachtgemälde in Verfailles, denen hingebende Begeifterung für
das Soldatenleben zu Grunde liegt, find vermöge der Lebendigkeit
und des Epifodenreichthums der Erzählung, fowie durch die
effektvolle malerifche Phrafe des Vortrags Mufter ihrer Gattung.

S. das Bild No. 363.

Völcker, Gottfried Wilhelm

Blumenmaler, geb. in Berlin den 23. März 1775, † ebenda
den 1. November 1849. Schüler des Blumenmalers Joh. Friedr.
Schultze, wurde er der Nachfolger deffelben als Vorfteher der
Malerabtheilung an der Königl. Porzellanmanufactur. Seit
1811 war er Mitglied der Berliner Akademie. Er ftarb als
Königl. Profeffor und Geh. Hofrath.

S. die Bilder No. 364 und 365.

Vogel (v. Vogelftein), Karl (Chriftian)

Hiftorienmaler, geb. in Wildenfels im fächfifchen Erzgebirge
den 26. Juni 1788, † in München den 4. März 1868, Schüler
feines Vaters, des Hofmalers Chriftian Leberecht V., feit 1804
Zögling der Dresdener Akademie. Von 1808—1812 war er
in Petersburg, wo er als Porträtmaler fchnell Glück machte.
1813 ging er für fieben Jahre nach Italien. Hier fchlofs er
fich den chriftlichen Romantikern (Nazarenern) an und trat
zum Katholicismus über, doch feffelte ihn jene Richtung nicht
vollftändig; er ftrebte nach coloriftifcher Durchbildung, ver-
mochte aber bei mittelmäfsiger Begabung keine eigenthümliche

Kunftftellung zu erringen. 1820 folgte er einem Rufe als
Profeffor (Nachfolger Kügelgen's) an die Dresdener Akademie,
wurde 1824 Hofmaler dafelbft und führte feit 1826 in der
Hofkapelle zu Pillnitz Fresken aus, die erften, welche feit
100 Jahren in Sachfen entftanden. 1824 war er in London,
1842—1844 wieder in Italien, 1853 trat er in den Ruheftand
und fiedelte dann nach München über. Er gehörte als aus-
wärtiges Mitglied den Akademieen von Berlin (feit 1822),
Wien, München, Petersburg u. a. an. Zu feinen werthvollften
Leiftungen mufs die Sammlung von Porträtzeichnungen be-
rühmter Zeitgenoffen gezählt werden, welche 1811 angelegt
war und 1831 (nachmals noch vermehrt) von ihm dem Kgl.
Kupferftichkabinet in Dresden zum Gefchenk gemacht wurde.
Zur Anerkennung dafür erhielt er feinen Adelsnamen
»v. Vogelftein«,

S. das Bild No. 366.

Volkmann, Arthur (Jofeph Wilh.)

Bildhauer, geb. in Leipzig den 28. Auguft 1851, befuchte
von Oftern 1870—1873 die Kunftakademie zu Dresden und
zugleich das Bildhauer-Atelier des Profeffors Ernft Hähnel.
Weitere Studien machte derfelbe in Berlin bei Profeffor Albert
Wolff, wofelbft er zwei Jahre arbeitete. 1875 wurde ihm von
der Dresdener Akademie das italienifche Reifeftipendium auf
zwei Jahre zuerkannt. Im nächften Jahre trat er feine Reife
an und begab fich zunächft nach Wien, von da über Venedig
und Florenz nach Rom. Hier erhielt er beftimmende An-
regungen durch den Maler Hans v. Marées, unter deffen Ein-
flufs er bis zum Sommer 1883 arbeitete. Seine künftlerifche
Abficht ift auf phrafenlofe Schlichtheit des plaftifchen Aus-
druckes gerichtet. Er hat fich deshalb mehr und mehr auf
die einfachften Probleme befchränkt und namentlich in Porträt-
büften, idealen Hermen und kleinen Bronzefiguren fein Ziel zu
erreichen geftrebt.

S. III. Abth. No. 42.

Voltz, Friedrich (Johann)

Genremaler, geb. in Nördlingen den 31. Oktober 1817,
empfing den erſten Unterricht von ſeinem Vater Joh. Michael V.,
unter welchem er zugleich ſeine erſten Studien im Radieren
machte, befuchte im Winter 1834/35 die Münchener Akademie,
wo ihn nur das Aktſtudium anzog, ſo daſs er ſchon ſeit dem
Jahre 1835 ſich hauptſächlich durch Copieren älterer Meiſter
weiterbildete. Die Sommermonate brachte er damals meiſt im
bayriſchen Gebirge zu. 1843 und 1845 war er in Italien,
ohne jedoch dort nachhaltigen Einfluſs auf ſeine Kunſtweiſe
zu empfangen, 1846 ging er in die Niederlande. Mit dem
Aufſchwung der coloriſtiſchen Richtung in München durch
Schleich, Piloty, Spitzweg u. a. erfuhr auch V. die Wandlung,
durch welche er dem idylliſchen Thierſtück, ſeiner bewunderten
Specialität, zugeführt wurde. Reiſen nach Paris, Wien und
Berlin hielten ihn in Verbindung mit den Bewegungen des
Kunſtlebens in den europäiſchen Hauptſtädten. In früheren
Jahren war er vielfach auch als Lithograph und Radierer
thätig. V. iſt Königl. bayriſcher Profeſſor, Mitglied der
Akademieen von München (1863) und Berlin (1869), erwarb
1856 die kleine und 1861 die groſse goldene Medaille der
Berliner Ausſtellungen und die groſse württembergiſche Medaille
für Kunſt.

S. die Bilder No. 367 und 368.

Wach, Karl Wilhelm

Hiſtorienmaler, geb. in Berlin den 11. September 1787,
† ebenda den 24. November 1845. Infolge früh entwickelter
Neigung zur Kunſt erhielt er ſchon ſeit ſeinem 10. Jahre Unter-
richt durch Kretſchmar, der ihn auch in jugendlichem Alter
porträtierte (ſ. unſer Bild No. 183). Später beſuchte er die
Akademie und ergab ſich mit ſo viel Intereſſe dem Studium
der Perſpektive, daſs er 20jährig bereits in dieſem Fache Vor-
träge hielt. 1807 entſtand ſein erſtes gröſseres Werk, Chriſtus
mit vier Heiligen in Halbfiguren, jetzt in der Dorfkirche von

Paretz. 1811 malte er in Königl. Auftrage das Bild der Königin Luise. Beim Ausbruch der Freiheitskriege trat er als Offizier in das 4. Kurmärkifche Landwehr-Regiment, unternahm während des Kantonnements am Niederrhein 1814 eine Studienreife durch die Niederlande und kehrte dann mit der Armee nach Berlin zurück. Die Öde des Garnifondienftes unterbrach der vom König ihm ertheilte Auftrag, Wandmalereien für die Kapelle des Griechifchen Kultus auszuführen, aber der Wiederausbruch des Krieges rief ihn auf's Neue zu den Waffen. Während des Feldzuges von 1815 befand er fich im Stabe des Generals v. Tauentzien. In Paris nahm er nach dem Siegeseinzug den Abfchied, um fich dort drei Jahre zu Studienzwecken aufzuhalten, trat in das Atelier von David und, als diefer in die Verbannung ging, in das von Gros. Von felbftändigen Compofitionen malte er damals ein Crucifix für die Garnifonkirche in Berlin und »Johannes auf Patmos« (in Königl. Befitz). Nebenbei copierte er im Louvre. Im Mai 1817 ging er mit Königl. Stipendium durch die Schweiz nach Italien, wo er zwar fleifsig nach den Quattrocentiften copierte (in drei Monaten entftanden mehrere Hundert Zeichnungen vornehmlich nach Fiefole), aber weder dadurch, noch durch die Berührung mit den neudeutfchen Meiftern, die gleichwohl grofsen Einflufs auf ihn hatten, an feiner Individualität gefchädigt wurde. 1819 kehrte er nach Berlin zurück und eröffnete nach Art der Parifer Künftler ein Lehratelier im Königl. Lagerhaufe, welches die fruchtbarfte Bildungsftätte preufsifcher Maler geworden ift, wie denn bis zum Jahre 1837 mehr als 70 Schüler daraus hervorgingen. Am Beginn diefer Thätigkeit malte er im Schinkel'fchen Schaufpielhaufe den Plafond, die neun Mufen (geft.' von J. Caspar),* wurde Profeffor, Mitglied der Akademie und 1827 Königl. Hofmaler. Eine grofse Anzahl bedeutender Gemälde gingen nun aus feiner Werkftatt hervor, u. a. 1820—1824 zwei Altarbilder für die Peter-Paulskirche in Moskau, 1826 ein Madonnenbild (zu welchem unfer Bild

*) Neu herausgegeben 1878 durch den Verfaffer diefes Katalogs.

No. 370 der Entwurf ift) als Hochzeitsgefchenk der Stadt Berlin zur Vermählung der Prinzeffin Friedrich der Niederlande, 1830 mehrere Koloffalfiguren für die Friedrich-Werder'fche Kirche. Nebenher war W. vielfach als Porträtmaler thätig und fungierte 10 Jahre lang als Mitglied der Kommiffion zur Anordnung der Sammlungen im Königl. Mufeum. 1833 befuchte er Düffeldorf und den Rhein. den Winter 1836/37 verlebte er in Köln. Seit 1840 war er Vicedirektor der Akademie der Künfte. Talent und Neigung machten ihn zum gefeiertften Lehrer feiner Zeit in Berlin. An den Muftern der italienifchen Kunft des 15. und 16. Jahrhunderts gefchult, zeigt W. in feinen Compofitionen feinen Sinn für einfach monumentalen Aufbau und Schönheit der Linienführung, mit denen fich keufcher Liebreiz und feiner Sinn für das Ornamentale verbinden. Dank feiner Gefchmacksbildung entging er der Gefahr übertriebener Strenge und trug aus der Vertiefung in die Grundbedingungen monumentaler Malerei einen eigenthümlichen anmuthvollen Stil davon. Seine Technik, die ftets hingebende Liebe der Durchführung bekundet, läfst den Einflufs der franzöfifchen Clafficiften erkennen.

S. die Bilder No. 369, 370 und 371.

Wagenbauer, Maximilian Jofeph

Landfchafts- und Thiermaler, geb. in Grafing bei München 1774, † in München den 12. Mai 1829. Er war Schüler von Dorner d. Älteren, nahm Antheil an den Freiheitskriegen und widmete fich nach dem Frieden ganz der Thier- und Landfchaftsmalerei, neben welcher er zuvor auch das Gefchichtsbild gepflegt hatte. Später malte er ausfchliefslich Landfchaften, die er mit aufserordentlich eingehendem Detailftudium behandelte. König Max I. zeichnete ihn mehrfach aus, ernannte ihn zum Hofmaler und 1815 zum Central-Galerie-Direktor. Er war Mitglied der Akademieen von Berlin, München und Hanau. Es exiftiert von ihm eine Anzahl landfchaftlicher Studienblätter in Lithographieen.

S. die Bilder No. 372 und 373.

Waldmüller, Ferdinand (Georg)

Genremaler, geb. in Wien 1793, † ebenda den 23. Auguft 1865. Zum Geiftlichen beftimmt, konnte er nur in harten Kämpfen mit feinen Eltern, die fich fogar von ihm losfagten, feinem Berufe zur Kunft folgen. Er befuchte nun die Akademie und verdiente fein tägliches Brod nebenher durch Illuftrieren von Bonbonbildern; halb fertig in feiner Ausbildung fand er eine Stelle als Zeichenlehrer bei den Kindern des Grafen Gyulai in Agram. Dort verheirathete er fich mit einer Schaufpielerin, mit der er durch die Provinzialftädte zog, bis fie endlich in Wien angeftellt wurde. Hier fand er ein Amt als Cuftos der Lamberg'fchen Galerie an der Akademie, malte gelegentlich Altarbilder und Porträts und copierte im Belvedere, aber zugleich ergriff er das Naturftudium mit voller Leidenfchaft und damit begann die Blüthe feiner Kunftthätigkeit, die in die Jahre 1830—1850 fällt. In fpäteren Jahren gerieth er auf die Sonderbarkeit, im vollften Sonnenlichte zu malen, um glänzende Farbe zu erzielen, wodurch feine Gemälde ein grelles Colorit erhielten und nebenbei feine Sehkraft litt. Sicherer Takt für die Grenzen des Genres, eine ungemeine Unbefangenheit und herzliche Gemüthlichkeit zeichnen feine Arbeiten der guten Zeit aus, namentlich feine Kinderdarftellungen, die an liebenswürdiger Naivetät felten übertroffen worden find.

S. das Bild No. 374.

Wanderer, Friedrich Wilhelm

Hiftorienmaler, geb. in München den 10. September 1840, bildete fich auf der Nürnberger Kunftfchule unter A. v. Kreling und befuchte nachher in kürzerem Aufenthalte Wien, Paris und zweimal Italien. Er ift Königl. Profeffor an der Kunftgewerbefchule in Nürnberg, übernahm in neuefter Zeit die Herftellung des Krieger- und Sieger-Denkmals für Nürnberg und die innere Ausftattung der Kirche zu Fröfchweiler bei Wörth. Befondere Begabung offenbart er im Entwerfen orna-

mentaler Compofitionen, bei denen fich fein Gefchmack trotz
der Freiheit modernen Formgefühls in den Grenzen edler
Renaiffance bewegt. Auf der Ausftellung in München 1879
erwarb er die goldene Medaille II. Klaffe.

S. II. Abth. No. 85.

Warnberger, Simon

Landfchaftsmaler, geb. in Pullach bei München 1769,
† 1847, bildete fich auf der Münchener Akademie und bereifte
zu Studienzwecken Öftreich und Italien. 1824 wurde er Mit-
glied der Münchener Akademie. Seine landfchaftlichen Veduten
find fleifsig behandelt und verfchafften ihm grofsen Beifall.

S. das Bild No. 375.

Weber, Auguft

Landfchaftsmaler, geb. in Frankfurt a. M. den 10. Januar
1817, † in Düffeldorf den 9. September 1873. Er erhielt die
erfte Anleitung in feiner Vaterftadt durch den Maler Rofenkranz
und ging 1835 zu weiterer Ausbildung nach Darmftadt zum
Hofmaler Schilbach. Nach einer gemeinfam mit diefem unter-
nommenen Reife durch die Schweiz trat er 1836 als Schüler
in das Städel'fche Inftitut, wandte fich aber 1838 nach Düffel-
dorf. Er arbeitete ein Jahr lang in der Landfchaftsklaffe, dann
im eigenen Atelier, ertheilte gleichzeitig Unterricht und erhielt
den Profeffortitel. Trotz überhandnehmender Körperleiden blieb
er bis an fein Ende mit gleichmäfsiger Tüchtigkeit thätig.
W. war von einer künftlerifchen Gefinnung befeelt, welche von
felbft lehrhaft macht, wie er denn auch zahlreiche Schüler ge-
bildet hat. Immer auf Harmonie in Form und Farbe bedacht,
modelte er die Naturmotive ftets zum einfachften Wohlklang
der Linien und Töne um. Mit Vorliebe behandelte er Abend-
ftimmungen und namentlich feine Mondlichtbilder find gefchätzt.

Aufser der Öltechnik handhabte er das Aquarell mit grofser
Sicherheit und zeichnete mit ungemeinem Fleifs. Auch in der
Lithographie hat er Treffliches geleiftet.
S. das Bild No. 376.

Wegener, Friedrich Wilhelm (Johann)

Landfchafts- und Thiermaler, geb. in Dresden den 20. April
1812, arbeitete fünf Jahre lang als Schriftfetzer in einer Druckerei,
übte fich aber gleichzeitig fleifsig im Zeichnen. Auf der
Wanderfchaft begann er das Ölmalen handwerksmäfsig, indem er
einem Tifchler Truhen und andere Ausftattungsftücke fchmückte.
Unter grofsen Entbehrungen gewann er herumreifend feinen
Unterhalt durch Porträtzeichnen und Malen in Bauerhäufern
und auf Edelhöfen. In Schwerin wurde der Hofmaler Fifcher
auf feine Begabung im Thierfach aufmerkfam und veranlafste
ihn, fich in diefer Richtung vorzugsweife auszubilden. Endlich
konnte er die Dresdener Akademie beziehen, nachdem er vorher
fchon drei Monate auf der Kopenhagener gezeichnet. Vorüber-
gehend führten ihn fpätere Studienreifen in die deutfchen Ge-
birge und nach Oberitalien. Auch als Hiftorienmaler hat er
gearbeitet (er lieferte Altarbilder für die Kirchen zu Grofs-
Gmehlen in Pommern und Lichtenftein in Sachfen) und erhielt
wiederholt Aufträge vom Königl. fächfifchen Hofe.
S. das Bild No. 377.

Weifs, Ferdinand (Friedr. Wilh.)

Genre- und Porträtmaler, geb. in Magdeburg den 10. Auguft
1814, † in Berlin den 23. Januar 1878, Schüler der Berliner
und fpäter der Düffeldorfer Akademie, befonders W. v. Schadow's.
Er war in Berlin thätig. Abgefehen von feinen künftlerifchen
Arbeiten, unter denen die trefflichen Illuftrationen zu der von
feinem Bruder Hermann W. verfafsten »Koftümkunde« hervor-
zuheben find, hat er fich befonders durch anregende Be-

theiligung an den gefelligen Beftrebungen des Künftlervere
Achtung und Liebe erworben.

S. das Bild No. 378.

Weitfch, Friedrich Georg

Hiftorienmaler, geb. in Braunfchweig den 8. Auguft 1758
† in Berlin den 30. Mai 1828, Sohn des Malers Johan
Friedrich W., wurde anfänglich zum Univerfitäts-Studium be
ftimmt, kam aber bei hervortretender Liebe zur Kunft 1776
zu W. Tifchbein nach Kaffel. Vom Studium der nieder-
ländifchen Thiermaler ausgehend machte er bald mit einigen
Porträts entfchiedenes Glück und wendete fich nun häufiger
diefem Fache zu, hat fich aber faft auf allen Gebieten der
Malerei bethätigt. Studienreifen führten ihn nach Holland
und Italien. 1781 war er wieder in Braunfchweig, wo er
1787 einen Ruf als Hofmaler nach Berlin erhielt, dem er
folgte. 1797 wurde er Rector der Berliner Akademie.

S. die Bilder No. 379 und 380.

Weller, Theodor Leopold

Genremaler, geb. in Mannheim den 29. Mai 1802, † ebenda
den 10. Dezember 1880, befuchte erft die Kunftfchule feiner
Vaterftadt, dann die Münchener Akademie unter Langer. Von
1825—1833 lebte er in Rom und gewann dort die Vorliebe
für fein fpecielles Gebiet, die Schilderung des italienifchen
Volkslebens; fpäter war er Galerie-Direktor in Mannheim.

S. die Bilder No. 381 und 382.

Werner, Karl Friedr. (Heinrich)

Architekturmaler, geb. in Weimar den 4. Oktober 1808.
Schüler der Leipziger Akademie unter Leitung von H. V.
Schnorr v. Carolsfeld, ging er 1833 nach Italien, wo er

zwanzig Jahre lang blieb. Von September 1862 bis Anfang 1863 war er im Orient, 1864 von neuem neun Monate lang in Ägypten, Syrien, Damaskus und 1875 ein Vierteljahr in Griechenland. Befonders gefchätzt ift der infolge diefer Reifen entftandene, auch in Farbendruck veröffentlichte Cyklus feiner »Nil-Bilder«. W. erhielt vom König Johann von Sachfen den Profeffortitel und ift Mitglied der Akademie von Venedig. Seine bevorzugte Technik ift die Aquarellmalerei, in welcher er auf dem Kontinent wie auch in England hohe Anerkennung erwarb und mit grofsem Erfolg als Lehrer thätig ift (zu feinen Schülern gehört u. a. L. Paffini). Er lebt in Leipzig.

S. die Bilder No. 383, 384 und 385.

Wichmann, Ludwig (Wilhelm)

Bildhauer, geb. 1784 in Potsdam, † in Berlin den 29. Juni 1859. Sohn eines Stuckateurs und Bruder des Bildhauers Karl W., wurde wegen feines hervorragenden Talentes zur Plaftik von Gottfried Schadow in fein Haus aufgenommen, um zufammen mit deffen Söhnen Rudolf und Wilhelm erzogen zu werden. 1807—1813 war er in Paris, wo er unter David und Bofio arbeitete und u. a. das Hochrelief eines der Giebelfelder des Louvre lieferte. Nach Berlin zurückgekehrt, arbeitete er von neuem bei Schadow, bis er 1819 nach Rom ging. Seit Herbft 1821 wieder in der Heimath, fertigte er mehrere figür-liche Modelle für das Denkmal auf dem Kreuzberge und errichtete mit feinem Bruder Karl eine Werkftatt, aus welcher eine Fülle von Arbeiten hervorging. Am bekannteften find feine »Nike mit dem verwundeten Krieger« auf der Schlofs-brücke zu Berlin und feine »Wafferfchöpferin«, welche ihm 1843 in Paris die grofse goldene Medaille einbrachte. Zu feinen Schülern gehören u. a. Schievelbein und Gramzow. Er war Königl. Profeffor, Mitglied der Akademieen von Berlin, San Luca in Rom und des Inftitut de France. Befonders hervorragend unter feinen Arbeiten find die Porträtbüften, deren er fehr viele und ausgezeichnete geliefert hat.

S. II. Abth. No. 19.

Wichmann, Otto (Gottfried)

Genremaler, geb. in Berlin den 25. März 1828, † in Rom den 17. März 1858. Schüler von Robert Fleury in Paris, unter deffen Einfluſs ſich ſeine maleriſche Begabung ausbildete, ging er nach zweijährigem Aufenthalt in Frankreich nach Italien, wo ihn der Tod in jungen Jahren dahinraffte. Seine künſtleriſche Ausbildung verdankte er aufser dem franzöſiſchen Einfluſs namentlich dem Studium der ſpäteren venezianiſchen Meifter.

S. die Bilder No. 386 und 387.

Wider, Wilhelm

Genremaler, geb. in Sepnitz in Pommern den 16. Februar 1818, † den 15. Oktober 1884 in Berlin. Er war Schüler von S. Otto in Berlin, hielt ſich jedoch meiſt im Auslande auf, einige Zeit in England, drei Jahre in Rufsland, vier Jahre in Paris, ein Jahr in Antwerpen, endlich vierundzwanzig Jahre in Rom und war erſt feit 1873 wieder in Berlin anfäſſig.

S. das Bild No. 388.

Wiegmann, Marie Eliſabeth geb. Hancke

Genre- und Porträtmalerin, geb. in Silberberg den 7. November 1826, bildete ſich feit 1841 in Düffeldorf unter Hermann Stilke und namentlich unter K. Sohn und heirathete dort den Architekten und Maler Rudolf W. († 1865). Später befuchte fie Holland, England und Venedig und lebt jetzt in Düffeldorf. Sie hat ideale, meiſt Dichtungen entnommene Genrebilder und geiſtvoll aufgefafste Porträts bekannter Perſönlichkeiten gemalt. Sie befitzt die kleine goldene Medaille der Berliner Ausſtellung.

S. das Bild No. 389.

Wilberg, Chriſtian

Landſchaftsmaler, geb. den 20. November 1839 zu Havel-
berg, † am 3. Juni 1882 zu Paris. Seiner früh entwickelten
Neigung zur Kunſt trat der Vater, ein Stubenmaler, entgegen
und brachte den kränklichen 15jährigen Knaben zu einem Maurer
in die Lehre. Nach des Vaters Tode wandte ſich W. der
Stubenmalerei zu und war in dieſer Weiſe bis zu ſeinem
22. Lebensjahre in Havelberg thätig. Dann ſiedelte er nach
Berlin über und erhielt hier die erſte künſtleriſche Anleitung
durch den jetzt in London lebenden Maler Otto Weber. Nach-
dem er einige Zeit bei Prof. Pape gearbeitet, trat er in das Atelier
von Paul Gropius, für welchen er bald ſelbſtändige Entwürfe
lieferte. 1868 machte er die erſten Naturſtudien in Waſſerfarben,
ging 1870 nach Düſſeldorf zu Oswald Achenbach. Im Jahre
1872 reiſte er zu zweijährigem Studienaufenthalt nach Italien,
wo ihn beſonders Venedig feſſelte. Ein gröſseres Bild, römi-
ſcher Park, erwarb ihm 1873 die Kunſtmedaille der Wiener
Weltausſtellung. Zwei Jahre ſpäter machte er eine zweite
Reiſe nach Italien, die ſich bis Sicilien erſtreckte. 1877 voll-
endete er einen Cyklus groſser Landſchaften für das Café
Bauer, im nächſten Jahre die Wandgemälde im Hofe des
Tiele-Winckler'ſchen Hauſes in Berlin. 1879 begleitete er den
Direktor der Berliner Antikenſammlung Profeſſor Conze nach
Pergamon, wo er zahlreiche (zum Theil jetzt in der Hand-
zeichnungs-Sammlung der National-Galerie aufbewahrte) Studien
ſammelte, aus welchen mehrere groſse Bilder hervorgegangen
ſind. Für die Berliner Fiſcherei-Ausſtellung d. J. 1880 malte
W. ein groſses Panorama (Golf von Neapel) und erhielt in
dieſem Jahre die kleine goldene Medaille der Berliner Aus-
ſtellung. 1881 bereiſte er zu Studienzwecken die Schweiz.
Seine letzte groſse Arbeit, ein Panorama für die Hygiene-
Ausſtellung d. J. 1882 zu Berlin wurde, faſt vollendet, mit
dem Gebäude ein Raub der Flammen. Auf einer hiernach
unternommenen Studienreiſe in Frankreich ereilte ihn der Tod.

Sein Nachlafs war im Herbft 1882 in der National-Galerie ausgeftellt.

S. das Bild No. 501 fowie die Studien und Handzeichnungen.

Wilms, Peter Jofeph

Genre- und Stillebenmaler, geb. den 2. Auguft 1814 zu Bilk bei Düffeldorf. Seine Ältern hielten eine Schankwirthfchaft zu Oberkaffel bei Düffeldorf. Als Kind von neun Jahren verlor er infolge des Nervenfiebers Sprache und Gehör; er follte nun ein Handwerk erlernen, aber der Divifions-Auditeur Meyer nahm fich des Knaben, deffen Talent er erkannte, an und vermittelte durch Infpektor Wintergerft feinen Eintritt in die Akademie zu Düffeldorf. Die Ausbildung im Malen erhielt er dann durch W. Schadow und Th. Hildebrand und befuchte auf Studienreifen 1848 Strafsburg und 1862 Amfterdam, wo er einjährigen Aufenthalt nahm. Viele feiner Bilder befinden fich im Privatbefitz, befonders in Amerika. Er lebt in Düffeldorf.

S. das Bild No. 390.

Wislicenus, Hermann

Hiftorienmaler, geb. den 20. September 1825 in Eifenach, kam in feinem 17. Jahre auf die Kunftakademie nach Dresden und fchlofs fich erft an Bendemann, nachher an Julius Schnorr an. Unter deffen Einfluffe entftand fein erftes Bild »Miferia und Abundantia« (Gemälde-Galerie zu Dresden). Sein Landesherr, der Grofsherzog Karl Alexander von Sachfen, ermöglichte ihm den Studienaufenthalt in Italien, wo W. von 1854—1857 weilte. Nach der Rückkehr nahm er feinen Wohnfitz in Weimar und blieb dafelbft, bis ihm 1868 der Ruf als Profeffor an die Akademie in Düffeldorf zu Theil wurde. Beim Brande des dortigen Akademie-Gebäudes (1871) verlor W. nicht nur feine gefammten Studienvorräthe, fondern auch mehrere der Vollendung entgegengehende Bilder und damit die Frucht jahrelanger Thätigkeit. Hoher Schönheitsfinn hatte ihn von

frühefter Zeit an der Monumental-Malerei zugeführt. Wiederholt betheiligte er fich mit fiegreichem Erfolg bei Concurrenz-Aufgaben diefes Charakters (u. a. errang er zweimal den Preis der Goethe-Stiftung in Weimar) und hat mehrere gröfsere Compofitionen als Wandgemälde ausgeführt: Malereien religiöfen Inhalts in der Grabkapelle der Grofsfürftin Maria Paulowna und in der Schlofskapelle zu Weimar fowie Darftellungen aus der römifchen Gefchichte (Brutus' Urtheilsfpruch und die Mutter der Gracchen) im Treppenraum des fogen. römifchen Haufes in Leipzig. Später richtete fich feine künftlerifche Abficht mehr und mehr auf Herausbildung eines coloriftifchen Stiles, welcher bei gefättigter Farbenwirkung die Würde monumentaler Form bewahrt. Im Jahre 1877 erhielt W. den erften Preis bei der Concurrenz zur malerifchen Ausfchmückung des Kaiferfaales in der wiederhergeftellten Pfalz zu Goslar und ift gegenwärtig mit der Ausführung diefes grofsen Cyklus monumentaler Darftellungen aus der deutfchen Kaiferzeit an Ort und Stelle befchäftigt.

S. die Bilder No. 401, 402, 403 und 404.

Wisnieski, Oskar (Ludwig)

Zeichner und Genremaler, geb. am 3. Dezember 1819 zu Berlin. Er erhielt feinen künftlerifchen Unterricht zuerft von 1834—37 auf der Akademie feiner Vaterftadt, war aber dann faft nur auf fich felbft angewiefen. Studienreifen führten ihn in verfchiedene Gegenden von Nord- und Süddeutfchland, vorübergehend hielt er fich in Oberitalien auf und befuchte wiederholt Paris bei Gelegenheit der grofsen Weltausftellungen. W. verwerthete fein vielfeitig entwickeltes Talent in malerifchen Darftellungen zu Dichterwerken, zur vaterländifchen Gefchichte und zu Schilderungen aus dem modernen Leben. Gleich gewandt in der Öl- wie in der Aquarelltechnik, in der Bleiftiftzeichnung wie in der Radierung fand er allgemeine Anerkennung, namentlich durch feine fein kolorirten Koftümbilder aus dem 17. u. 18. Jahrh. Zu den bekannten Arbeiten feiner Hand

gehören u. a. die Bilder »Sophie Charlotte und Leibniz im
Park von Lützelburg« und »Tanz im Freien«. W. ist Mitglied
der Königl. Akademie der Künste zu Berlin.

S. die Bilder No. 495 und 496.

Wittig, Auguft (Friedrich)

Bildhauer, geb. in Meifsen den 22. März 1826. Schüler
von E. Rietfchel in Dresden, ging als Penfionär der fächfifchen
Regierung im Frühjahr 1849 nach München und im folgenden
Herbft nach Rom. Durch das Studium der alten Kunft und
der Natur bildete fich dort feine künftlerifche Richtung be-
ftimmter aus, welche in der im März 1852 begonnenen Gruppe
Hagar und Ismael (II. Abth. No. 14) zum Ausdruck kommt.
Dies Werk fowie einige frühere Arbeiten fanden bei Cornelius,
als diefer nach Rom kam, volle Anerkennung und verfchafften
dem Künftler nahen perfönlichen Verkehr mit dem Meifter.
Im Frühjahr 1864 folgte er dem Rufe nach Düffeldorf, um an
der dortigen Akademie eine Bildhauerfchule zu begründen.
Mit Vorliebe bewegt fich W. auf dem Gebiete der Mythologie
und des alten und neuen Teftaments. Er lieferte u. a. das
Denkmal W. v. Schadow's für Düffeldorf und mehrere Reliefs
idyllifch-klaffifchen und kirchlichen Inhalts. Sein Streben ift
mit anerkanntem Erfolg auf Reinheit und Strenge der Form-
gebung gerichtet, feine Auffaffung von Ernft und Adel durch-
drungen. W. ift Mitglied der Akademieen von Düffeldorf und
Carrara, er befitzt die kleine goldene Medaille der Berliner
Ausftellung und die Wiener Weltausftellungs-Medaille von 1873.
Gegenwärtig befchäftigt ihn die Ausführung der Marmorftatue
von Carftens für die Vorhalle des Alten Mufeums in Berlin
und zweier Apoftel-Statuen für die Bafilika in Trier.

S. III. Abth. No. 14 und 15.

Wittig, Hermann Friedrich

Bildhauer, geb. in Berlin den 26. Mai 1819, befuchte hier die Akademie und das Atelier von Fr. Tieck, war 1846—1848 in Italien, vornehmlich in Rom, 1867 in Paris; fonft lebte er in Berlin, wo er eine grofse Anzahl von plaftifchen Werken gefchaffen, theils ideale Compofitionen, Gruppen und Einzelfiguren, theils Bildniffe hervorragender Perfonen.

S. I. Abth. S. XXIX.

Wolf, Emil

Bildhauer, geb. in Berlin den 2. März 1802, † in Rom den 29. September 1879. Er bildete fich unter Leitung des ihm verwandten Gottfr. Schadow, ging aber fchon 1822 nach Rom, wo er das Atelier des verftorbenen Rudolf Schadow übernahm und mehrere von deffen angefangenen Werken zu Ende führte. Obgleich hauptfächlich Vertreter der klaffifch-idealen Richtung unter vorherrfchendem Einflufs Thorwaldfen's hat er doch auch von Gottfried Schadow's Stilweife Einwirkung erfahren. Sein Lieblingsgebiet ift die Schilderung weiblicher Schönheit. Namentlich fanden feine Statuen Venus, Sappho und Pfyche, aufserdem aber auch verfchiedene männliche fowie Kinder-Figuren Anerkennung in Italien, Deutfchland und England, fo dafs er mehrere derfelben öfters wiederholte. W. war Mitglied der Akademie von San Luca in Rom, als deren Präfident er längere Zeit fungierte. Er behielt feinen Wohnfitz in Rom und hat feine grofse künftlerifche Erfahrung den zeitweilig dort ftudierenden jüngeren deutfchen Kunftgenoffen in uneigennütziger Weife förderlich gemacht.

S. III. Abth. No. 16.

Zügel, Heinrich (Johann)

Genre- und Thiermaler, geb. in Murrhardt in Württemberg den 22. Oktober 1850, befuchte die Fortbildungsfchule von Schwäbifch Hall und feit 1869 drei Semefter lang die Kunft-

fchule in Stuttgart. 1873 war er einige Zeit in Wien. Er lebt in München. Neben feinen mit frappanter Natur-Beobachtung behandelten Ölgemälden, welche fich zunehmend durch faftigere Färbung und paftofen Vortrag auszeichnen, hat er zahlreiche Illuftrationen geliefert.



S. das Bild No. 421.



Gedruckt in der Königlichen Hofbuchdruckerei von E. S. Mittler & Sohn in Berlin, Kochftrafse 69. 70.

Anhang.

Im Laufe des Jahres 1884 wurden folgende Gemälde der National-Galerie, zunächſt auf die Dauer von zwei Jahren, an Provinzial-Sammlungen abgegeben:

1. an die Kunſthalle zu Düſſeldorf:

BRANDT. Tartarenkampf (Katalog No. 449)
K. BEGAS d. Ä. Bildniſs Thorwaldſens (Katalog No. 21)
E. HILDEBRANDT. Schloſs Kronborg (Katalog No. 136)
RIEFSTAHL. Allerſeelentag in Bregenz (Katalog No. 276)

2. an das Schleſiſche Muſeum zu Breslau:

A. ACHENBACH. Oſtende (Katalog No. 2)
FRANZ DREBER. Landſchaft mit Diana-Jagd (Katalog No. 406)
KOLITZ. Aus den Kämpfen um Metz (Katalog No. 479a)
LENBACH. Paſtellſkizze zum Bildniſs des Fürſten v. Bismarck
 (Sammlung der Handzeichnungen)

3. an den Kunſtverein zu Barmen:

A. HERTEL Küſte bei Genua (Katalog No. 453)
BROMEIS. Italieniſche Landſchaft (Katalog No. 44)
WEITSCH. Bildniſs des Abts Jeruſalem (Katalog No. 379)
G. SPANGENBERG. Luther bei der Bibelüberſetzung (Katalog
 No. 350)

4. an die Kunfthalle zu Kiel:

J. W. Schirmer. Klofter Sta. Scholaftica (Katalog No. 309)
Henneberg. Der Verbrecher aus verlorener Ehre (Katalog
No. 424)
Jordan. Holländifches Altmännerhaus (Katalog No. 154)
Blechen. Schlucht bei Amalfi (Katalog No. 499)

5. an die ftädtifche Sammlung zu Magdeburg:

Kolbe. Karl V. auf der Flucht (Katalog No. 178)
Wilh. Schirmer. Italienifcher Park (Katalog No. 317)
Steinbrück. Die Plünderung Magdeburgs (Katalog No. 497)
K. Sohn d. Ä. Damenbildnifs (Katalog No. 348)

6. an den Kunftverein zu Pofen:

Cretius. Gefangene Kavaliere vor Cromwell (Katalog No. 58)
Freese. Flüchtige Hirfche (Katalog No. 73)
Magnus. Weiblicher Studienkopf (Katalog No. 217)
Schrader. Übergabe von Calais (Katalog No. 327)

7. an das ftädtifche Mufeum zu Stettin:

Pape. Rheinfall bei Schaffhaufen (Katalog No. 238)
Amberg. Vorlefung aus Werther (Katalog No. 16)
Kolbe. Barbaroffa's Leiche bei Antiochia (Katalog No. 179)
Hoguet. Die letzte Mühle am Montmartre (Katalog No. 140)

8. an den Kunftverein zu Strafsburg i. E.:

E. Meyerheim. Kinder an der Hausthür (Katalog No. 467)
C. F. Lessing. Eifellandfchaft bei Gewitter (Katalog No. 392)
Menzel. Anficht von Gaftein und Schmiede in Gaftein, Ge-
mälde in Waffer- und Deckfarben (Sammlung der Hand-
zeichnungen)

Zu Theil II., S. 18.

Biermann, Gottlieb

Portrait- und Hiftorienmaler, ift am 13. Oktober 1824 zu Berlin geboren. Er befuchte die Akademie feiner Vaterftadt und kurze Zeit das Atelier des Prof. W. Wach. Im Jahre 1850 erhielt er den Staatspreis für Gefchichtsmalerei, der ihm eine Reife nach Paris, wo er Cogniet's Atelier befuchte, und zum Studium der alten Meifter einen längeren Aufenthalt in Italien ermöglichte. Seit 1853 in Berlin anfäffig, malte er eine Reihe hiftorifcher Bilder, u. a. Guftav Adolph's Tod, die Zerftörung von Magdeburg durch Tilly, ferner die Schlacht bei Kunersdorf, und mehrere Genrebilder aus dem italienifchen Volksleben. Darnach widmete er fich hauptfächlich dem Portraitfach. Bemerkenswerth find insbefondere die Bildniffe der Staats-minifter von Schleinitz und Delbrück und des Grafen Redern. Aufserdem lieferte er noch mehrere Darftellungen weiblicher Charaktertypen (die Zigeunerkönigin, Efther u. a.), welche lebhafte Anerkennung fanden. 1872 erhielt B. die kleine goldene Medaille, 1877 wurde er Mitglied der Königlichen Akademie der Künfte und 1878 zum Profeffor ernannt.

S. das Bild No. 517.

Zu Theil II., S. 47.

Deger, Ernft

Profeffor in Düffeldorf, ftarb am 27. Januar 1885.

Autorifirte photographifche Ausgabe

. der

Königlichen National-Galerie

veranftaltet durch die

Photographifche Gefellfchaft

Berlin
am Dönhofsplatz.

Verlag der Photographifchen Gefellfchaft, Berlin, Dönhofsplatz.

Peter von Cornelius.
Kartons zur Fürftengruft (Campo Santo).

17 Blatt in extragrofsem Format, complet in Mappe 600 Mark.
Text von Dr. M. Jordan.

Beim Bezug einzelner Blätter Preis von
Blatt 1, 3, 6, 9, 12, 16, 17 je 45 Mark.
Blatt 2, 4, 5, 7, 8. 10, 11, 13, 14, 15 je 36 Mark.

 1. Parabel von den klugen und thörichten Jungfrauen.
 2. Chriftus als Richter.
 3. Untergang Babels.
 4. Nackte kleiden, Obdachlofe herbergen.
 5. Die fieben Engel mit den Schalen des Zornes.
 6. Die apokalyptifchen Reiter.
 7. Gefangene befuchen, Trauernde tröften, Verirrte geleiten.
 8. Erfcheinung Gott-Vaters.
 9. Auferftehung des Fleifches.
10. Kranke pflegen, Todte beftatten.
11. Satans Sturz.
12. Herabkunft des neuen Jerufalem.
13. Hungrige fpeifen, Dürftende tränken.
14. »Selig find, die da hungert und dürftet nach der Gerechtigkeit«.
15. »Selig find, die um der Gerechtigkeit willen verfolgt werden,
 denn das Himmelreich ift ihr«.
16. Thomas' Unglauben.
17. Ausgiefsung des heiligen Geiftes.

———

Ausgabe in Folio-Format. 9 Blatt in eleganter Pappmappe
Preis 25 Mark. Die Nummern 2, 3, 4—5, 6, 7—8, 9, 10—11,
12, 13 find auf einem Blatt aufgezogen.

Peter von Cornelius.

Kartons zu den Fresken der Glyptothek in München.

14 Photographien (12 Blatt in Extra-Format, 2 Blatt in Imperial-Format) complet in Mappe 375 Mark.

Beim Bezug einzelner Blätter Preis von
Blatt 1—12 je 45 Mark.
Blatt 13, 14 je 12 Mark.

1. Zeus als Herrfcher des Olymp.
2. Pofeidon, der Beherrfcher der Wafferwelt.
3. Orpheus im Hades.
4. {
 Der Morgen.
 Artemis und Endymion.
 Artemis von Aktaeon überrafcht.
5. {
 Der Mittag.
 Eos, Tithon und Memnon.
 Eos vor Zeus.
6. Zorn des Achilleus.
7. Kampf um den Leichnam des Patroklos.
8. Zerftörung von Troja.
9. {
 Urtheil des Paris.
 Achill bei den Töchtern des Lykomedes.
 Ares und Aphrodite im Kampfe vor Troja verwundet.
10. {
 Vermählung des Menelaos und der Helena.
 Ajax den Hektor niederwerfend.
 Neftor und Agamemnon wecken den Diomedes.
11. {
 Entführung der Helena.
 Agamemnon's Traumgeficht.
 Abfchied Hektor's von Andromache.
12. {
 Opferung der Iphigenia.
 Priamos bittet Achill um den Leichnam des Hektor.
 Paris durch Aphrodite vor Menelaos gefchützt.
13. Hochzeit des Peleus und der Thetis.
14. Epimetheus und Pandora.

Folio-Ausgabe. 14 Blatt in eleganter Pappmappe Preis 25 Mark.

4

Verlag der Photographifchen Gefellfchaft, Berlin, Dönhofsplatz.

E. Bendemann's Wandgemälde
im Cornelius-Saale der Königl. National-Galerie.

26 Blatt in Folio nach den Original-Kartons complet in Mappe
mit Text von Dr. Max Jordan. Preis 36 Mark.

Einzelne Blätter find à 3 Mark zu beziehen.

Inhalt:

1. Die Anmuth.
2. Der Friede.
3. Die Dichtkraft.
4. Die Forfchung.
5. Ein Genienpaar, welches Früchte aufwärts trägt.
6. Ein Genienpaar, Licht herabholend.
7. Streiter um's Heil.
8. Freudig Erregte.
9. Reuige und Zerknirfchte.
10. Wiffenfchaftlich Forfchende.
11. Genius und Natur.
12. Die Demuth.
13. Die Begeifterung.
14. Die Kraft.
15. Die Freude.
16. Ein Genienpaar, emporfliegend, um Licht herabzuholen.
17. Ein Genienpaar, Blumen aufwärts tragend.
18. Knechte des Sinnengenuffes.
19. Fromm Andächtige.
20. Heiliger LehreLaufchende.
21. Unerweckte Kinder der Welt.
22. Drei Genien eine Tafel haltend.
23. Der Genius feine Gabe bringend.
24. Genius von Philifterthum und Gemeinheit mifshandelt.
25. Der Genius von guten Geiftern aus den Feffeln befreit.
26. Der Genius dem Irdifchen entfchwebend.

A. von Heyden's Wandgemälde
im Kuppelfaal der Königl. National-Galerie.

14 Blatt in Folio nach den Original-Kartons, complet in Mappe
mit Text von Dr. Max Jordan. 25 Mark.

Inhalt:

Der Thierkreis in 10 Blättern.
Die Baukunft.
Die Bildnerei.
Die Malerei.
Die Dichtkunft.

5

Biblifche Landfchaften
von W. Schirmer.

6 Doppelbilder in Folio mit Text von Dr. Max Jordan.
In prachtvollem Saffianband 36·Mark.
In Imperialformat ift jedes Doppelblatt auch einzeln à 12 Mark
zu beziehen.

Inhalt:

Abraham's Einzug in das gelobte Land.
Die Verheifsung im Hain Mamre.

Abraham's Bitte für Sodom und Gomorrha.
Die Flucht Lot's.

Vertreibung Hagar's.
Hagar in der Wüfte.

Rettung und Verheifsung.
Der Gang zum Opfer.

Das Opfer Ifaak's.
Abraham's und Ifaak's Klage um Sara.

Eliefer und Rebecca am Brunnen.
Begräbnifs Abraham's.

Einzelne Bilder.

In extragrofsem Format à Blatt	45	Mark	— Pf.
In Imperialformat	» 12	»	— »
In Royalformat	» 4	»	50 »
In Folioformat	» 2	»	— »
In Cabinetformat	» 1	»	— »

(Die Buchftaben *E I R F C* deuten an, in welchen Formaten das betr. Bild zu haben ift.)

F C. **Achenbach, Oswald.** Marktplatz in Amalfi.
I F C. **Adam, Franz.** Gefecht bei Floing in der Schlacht von Sedan.
F C. — Rückzug der Franzofen 1813.

6

I	*F C.*	**Angeli, von.** Freiherr v. Manteuffel, General-Feld-marfchall.
I R F		**Becker.** Kaifer Karl V. bei Fugger.
F		**Begas.** Mohrenwäfche.
E I R F		**Bendemann.** Jeremias beim Fall Jerufalem's.
I R F		**Bleibtreu.** Königgrätz.
F		**Bochmann, von.** Werft in Süd-Holland.
F	*C.*	**Böcklin.** Gefilde der Seligen.
I	*F C.*	**Bokelmann.** Teftamentseröffnung.
E I	*F*	**Brandt.** Tartarenfchlacht.
I R F		**Camphaufen.** Düppel nach dem Sturm 1864.
E I R F		**Defregger.** Heimkehr der Sieger.
E I	*F*	**Deutfch, von.** Entführung der Helena durch Paris.
F		**Dücker.** Abenddämmerung auf Rügen.
I R F		**Freefe.** Flüchtige Hirfche.
E I	*F*	**Feuerbach.** Gaftmahl des Platon.
E I R F		**Gebhardt.** Das Abendmahl.
I R F	*C.*	**Gebler.** Krunftkritiker im Stalle.
E I R F	*C.*	**Gentz.** Einzug des Kronprinzen von Deutfch-land in Jerufalem.
F		**Hafenclever.** Die Weinprobe.
F		— Das Lefecabinet.
E I R F		**Henneberg.** Die Jagd nach dem Glück.
I R F		**Hertel.** Jung-Deutfchland.
I R F		**Hiddemann.** Preufsifche Werber.
R F		**Hildebrand.** Der Krieger und fein Kind.
E I R F		**Hoff.** Die Taufe des Nachgeborenen.
I R F	*C.*	**Hübner.** Goldenes Zeitalter.
E I R F	*C.*	**Hünten.** Angriff der franzöfifchen Küraffier-Divifion Bonnemains auf Elfafshaufen.
R F		**Ittenbach.** Die heilige Familie in Egypten.
I	*F C.*	**Kirberg.** Ein Opfer der See.
E I R F	*C.*	**Knaus.** »Wie die Alten fungen, fo zwitfchern die Jungen.«
E I R F	*C.*	**Knille.** Venus und Tannhäufer.
I	*F C.*	**Kröner.** Herbftlandfchaft mit Hochwild.
I	*F C.*	**Kuntz.** Eine Pilgerin.
I R F	*C.*	**Landfeer.** Cromwell bei Nafeby.
E I R F	*C.*	**Leffing.** Hufs vor dem Scheiterhaufen.
F	*C.*	**Ludwig.** St. Gotthard-Pafs.
F	*C.*	**Malchin.** Schafheerde.
E I R F	*C.*	**Menzel.** Concert Friedrich des Grofsen.
E I R F	*C.*	**Plockhorft.** Bildnifs Sr. Majeftät des Kaifers.
E I R F	*C.*	— Bildnifs Ihr. Majeftät der Kaiferin.

F C. **Pohle.** Bildnifs Ludwig Richter's.
E I R F C. **Richter.** Jairus' Tochter.
I R F C. **Scherres.** Überfchwemmung.
F C. **Scheurenberg.** Der Tag des Herrn.
I **Schirmer's** fechs biblifche Doppellandfchaften.
I F C. **Schlöffer.** Pandora vor Prometheus u. Epimetheus.
I R F C. **Schmidt.** Wald und Berg.
I F C. **Schobelt.** Venus und Bellona.
I F C. **Scholtz.** Freiwillige von 1813 in Breslau vor
Friedrich Wilhelm III.
F **Schrader.** Abfchied Karls I.
F — Efther vor Ahasverus.
E I R F — Huldigung der Städte Berlin und Kölln 1415.
I R F **Schuch.** Aus der Zeit der fchweren Noth.
I R F **Sell.** Königgrätz.
E I R F C. **Spangenberg.** Zug des Todes.
I R F C. **Steffeck.** Albrecht Achilles im Kampfe mit den
Nürnbergern.
R F — Mutterftute mit Füllen.
I R F — Spielende Hunde.
F **Tifchbein d. Ä.** Jugendbildnifs G. E. Leffing's.
E I R F **Vautier.** Erfte Tanzftunde.
I R F **Wach.** Pfyche von Amor überrafcht.
I R F C. **Waldmüller.** Nach der Schule.
F C. **Wislicenus.** Vier Jahreszeiten: Lenz, Sommer,
Herbft, Winter.
F C. **Achenbach, Andreas.** Oftende.
I F C. **Bracht, Eugen.** Abenddämmerung am todten Meer.
F C. **Camphaufen, W.** Cromwell'fche Reiter.
E I F C. **Gebhardt, Ed. von** Himmelfahrt Chrifti.
F C. **Leffing, K. Fr.** Eifellandfchaft bei Gewitter.

Die Sammlung wird fortgefetzt.

Collectionen von diefer Sammlung werden zu folgenden
Preifen geliefert:

30 Blatt Folio nach Wahl des Käufers in ge-
fchmackvoller Calico-Mappe für . . . 60 Mark.
13 Blatt Octav — die beliebteften Blätter — in
gefchmackvoller Calico-Mappe 15 "
20 Blatt Octav — die beliebteften Blätter — in
Calicoband mit Goldfchnitt 20 "

Sculpturen

in der Königlichen National-Galerie.

In Photographien direct nach den Originalen, in
Imperialformat à 12 Mark.
Folioformat » 3 »
Cabinetformat » 1 »

F C. **Begas, Carl.** Die Geſchwiſter.
F **Begas, R.** Bildniſs Adolf Menzel's.
I F — Merkur und Pſyche.
I F **Bläſer.** Die Gaſtlichkeit.
I F **Canova.** Hebe.
F **Cauer, C.** Eine Hexe.
F **Echtermeyer.** Tanzender Faun.
I F C. **Hähnel.** Raphael Sanzio.
F C. **Herter.** Alexander der Groſse beim nächtlichen
Studieren den Schlaf bekämpfend.
F C. **Kalide.** Bacchantin.
F **Kiſs.** Drei Reliefs. 1. Fuchshatz. 2. Ende der Jagd.
3. Heimkehr von der Jagd.
I F **Mayer.** Merkur als Argus-Tödter.
I F **Müller.** Prometheus und die Okeaniden.
F **Suſsmann-Hellborn.** Trunkener Faun.
F **Schlüter.** Römiſcher Hirtenknabe.
I F C. **Wittig.** Hagar und Ismael.
I F C. **Wolf.** Judith.

Die Sammlung wird fortgeſetzt.

Photographiſche Aufnahmen des Gebäudes:

„Die National-Galerie"

ſind in Folio- und Cabinetformat angefertigt worden, und
koſtet das Blatt in

Folioformat 2 Mark.
Cabinetformat 60 Pf.

Mappen:

Zu Royalformat in Calico mit Golddruck . 10 Mark — Pf.
» Folioformat » » » » . 5 » — »
» Cabinetformat » » » . 1 » 50 »

Einrahmungen:

Zu Extraformat von 30 Mark — Pf. an
» Imperialformat : » 12 » — » »
» Royalformat : : » 7 » 50 » »
» Folioformat » 5 » — » »

Gedruckt in der Königl. Hofbuchdruckerei von E. S. Mittler & Sohn
in Berlin, Kochſtraſse 69. 70.

Lightning Source UK Ltd.
Milton Keynes UK
UKHW02f0342150918
328919UK00016B/1726/P